西方艺术

一部视觉的历史

WESTERN ART
A VISUAL HISTORY

邵亦杨　著

北京大学出版社
PEKING UNIVERSITY PRESS

图书在版编目（CIP）数据

西方艺术：一部视觉的历史 / 邵亦杨著 . —北京：北京大学出版社，2022.11
ISBN 978-7-301-33429-4

Ⅰ.①西… Ⅱ.①邵… Ⅲ.①艺术史—西方国家 Ⅳ.①J110.9

中国版本图书馆CIP数据核字（2022）第185432号

书　　　　名	西方艺术：一部视觉的历史
	XIFANG YISHU：YIBU SHIJUE DE LISHI
著作责任者	邵亦杨　著
责 任 编 辑	赵　维
标 准 书 号	ISBN 978-7-301-33429-4
出 版 发 行	北京大学出版社
地　　　　址	北京市海淀区成府路205号 100871
网　　　　址	http://www.pup.cn　　新浪微博：@北京大学出版社
电 子 信 箱	pkuwsz@126.com
电　　　　话	邮购部 010-62752015　发行部 010-62750672　编辑部 010-62752022
印 刷 者	天津图文方嘉印刷有限公司
经 销 者	新华书店
	889毫米×1194毫米　16开本　34印张　934千字
	2022年11月第1版　2022年11月第1次印刷
定　　　　价	279.00元

目 录

序 言

书写一本西方艺术史，至少面临两大难题：（一）伴随后结构主义哲学的兴起、本质主义和二元对立观念的消失，以及全球化时代的来临，以欧美为中心的"西方"概念逐渐土崩瓦解；（二）在当代"艺术死亡论"和"历史终结论"的威胁下，艺术圣坛的经典神话被不断解构，艺术史自身也变得支离破碎。

本书以"西方艺术：一部视觉的历史"为题，一方面因为内容主要关注西方艺术中以视觉为主的造型艺术；另一方面，也因为随着当代图像研究的扩展，视觉的历史本身成为一个重要领域。本书在传统的艺术史研究基础上，关注历史的视觉性和视觉的历史性。虽然书中仍以历史上具有代表性的艺术现象、艺术家和艺术运动为主，但是为了避免艺术家传记和艺术欣赏这类写法的局限性，笔者写作时不单纯以艺术风格来划分时代，不只关注"天才"艺术家的生平创作，而且按照时间的线索和文化的脉络，记录和阐释那些历史上具有纪念碑意义的艺术作品，并尽可能地反映出艺术风格、美学发展与当时的社会、政治、经济、文化之间的关系。

从视觉研究的角度，本书增加了中世纪和现当代部分的篇幅比重，并加强了图像的分析和解读的内容，但在这里，图像分析的目的并不在于以图像验证历史，也非强调观看的独立性，而是将艺术作品的形式风格、历史文本和社会语境结合起来，呈现艺术创造的个体性和多样性，突出艺术创新的力量。

从专业的学科设置上来看，本书仍以西方艺术为主题，但在写作上已尽可能不局限于西方视角，而考虑到跨文化交流。与以往的西方艺术史教科书相比，本书减少了以艺术风格为主导的总体性归纳和比较。如果仍然以中世纪、文艺复兴和巴洛克等风格来区分时代和进行内容划分，就很难解决一些艺术史上有争议的问题，比如：如何区别早期基督教和早期中世纪艺术？"中世纪"这个概念是否能涵盖拜占庭和西欧艺术中复杂多样的艺术风格？13世纪的意大利艺术到底属于晚期哥特式还是早期文艺复兴艺术？如何理解"文艺复兴"这个概念与北欧艺术创新之间的关系？"巴洛克"和"洛可可"是否可以分别形容那个时代的总体风格？

近些年来，尽管艺术史受到视觉文化和各种当代理论的冲击，但它作为一门人文科学的学术价值不会改变。艺术史写作最主要的目的，是通过艺术作品理解人类文明的进程。在过去3万余年艺术发展的每一个阶段，绘画、雕塑、建筑等不同媒介的艺术在形式、主题和观念上都不断发生变化。艺术史写作一方面需要考虑当时的历史语境，另一方面也需要从当代视角理解艺术作品的历史价值和现实意义。由于篇幅和体例所限，这本书只能对西方艺术的发展做简要的分析和概述，希望能够有助于读者爱上艺术，看懂艺术。

在此衷心感谢：

北京大学出版社赵维编辑辛苦细致的工作，
中央美术学院美术史论专业研究生王家欢、宋寒儿、王子、张晨、张文志、钟滢汐和贾博昊的文字校对和图片收集工作，
父亲邵大箴和母亲奚静之的支持关爱。

邵亦杨
2022 年 9 月

第一章

史前艺术与早期文明

第一节
史前艺术

艺术创造是人类生存能力的证明。人类创造艺术的历史，远远早于艺术、历史和文明这些概念的出现。史前艺术是指有文字记载之前，人类就已经开始创造的艺术。这时的"艺术家们"已经创造出既实用又有美感的"艺术品"了。根据人类使用工具的改进和生活方式的变化，史前艺术通常被分为旧石器时代、中石器时代和新石器时代三个时期。

一、旧石器时代艺术

目前世界上最早发现的艺术品大约产生于公元前3万余年的旧石器时代。这时人类主要以狩猎、采集为生，他们不仅创造了简单的贝壳项链、象牙装饰品，甚至还用泥土、木块和石头制成各种人物和动物雕像，并在洞窟墙壁上创作巨型壁画和浮雕。

狮人雕像

在德国霍伦斯坦-斯塔德尔（Hohlenstein-Stadel）洞窟发现的狮人雕像（图1-1），是现存最早的艺术品之一。它大约创造于公元前38000—前35000年，由当时最凶猛的动物之一——猛犸的牙齿制作而成。这件雕像近30厘米高，狮头人身，仰面朝天，性别不明确，雕刻技艺相当复杂。在当时的生存条件下，创作这样一件极为耗时费力的作品一定有着特别的意义。这位"狮人"或许是一位戴着狮子面具的萨满祭司，或许是为了显示人类超越于动物的强大力量。无论怎样，这件雕像反映了人类

图1-1 狮人雕像，出土于德国霍伦斯坦-斯塔德尔洞窟，猛犸牙雕，约公元前38000—前35000年，高29.6厘米，德国乌尔姆博物馆

早期某种超越物质欲望的精神追求。

威伦道夫的维纳斯

在欧洲和世界的其他地区，都发现有许多旧石器时代的小型女性人体雕塑。这些雕像通常呈椭圆形，没有面部特征，而性征十分突出，比如夸张的乳房、腹部和臀部，显示了女性孕育生命、繁衍后代的能力，因此被统称为"母神像"。其中，在奥地利威伦道夫出土的一件石灰石女性雕像最为著名，被昵称为"威伦道夫的维纳斯"（Venus of Willendorf，图1-2）。她硕大的乳房，像两个圆球一样垂挂下来，而手臂格外细小，肥大的肚皮像裙边一样盖在短粗有力的双腿上，并顺势突出了三角形的女性生殖器官。如此夸张的造型和细节刻画在同类雕像中也不常见。如其他母神雕塑一样，威伦道夫的维纳斯很可能表现的并不是某位特别的女性，而是生殖崇拜的象征。

图1-2 威伦道夫的维纳斯，出土于奥地利威伦道夫，石灰石，约公元前28000—前25000年，高约11.1厘米，维也纳自然历史博物馆

图1-3 图克·多杜贝尔特的野牛浮雕，法国图克·多杜贝尔特洞窟，黏土，约公元前13500年，长约2米

图克·多杜贝尔特的野牛浮雕

在法国比利牛斯山脉图克·多杜贝尔特（Tuc d'Audoubert）的一个山洞中，一对史前野牛浮雕（图1-3）格外生动。一位"雕塑家"将黏土按压在岩石表面，用双手捏出动物的形状，再用工具将动物的身体表面抹平，最后用手指甲和精细的工具塑造出动物的眼睛、鼻子、嘴和毛发等。这对野牛呈现为全侧面，这是旧石器时代动物造型的普遍特征，因为只有这样，动物的头部、身体、尾巴和四肢才能同时呈现出来。可见，最早的艺术家们希望再现对象的全貌，以令人信服的视觉形象抓住物象的本质。

佩什-梅尔洞窟壁画

在旧石器时代的洞窟艺术中，最吸引人的是动物题材的大型壁画。在欧洲，最早发现的洞窟壁画位于法国南部和西班牙北部，距今约10000—25000年，描绘了大量猛犸、野牛和野马等史前动物的形象。

佩什-梅尔（Pech-Merle）洞窟位于法国西南部，洞中的斑点马（图1-4）是最早的史前洞窟壁画之一。斑点马以全侧面呈现，其中一只的头部与颈部结构与岩壁上的天然特征相吻合。与图克·多杜贝尔特洞窟的野牛

图 1-4 壁画中的斑点马和手印，法国佩什-梅尔洞窟，壁画，约公元前 22000 年

图 1-5 "公牛大厅"的壁画，法国拉斯科洞窟，约公元前 15000—前 13000 年

一样，佩什-梅尔洞窟的斑点马也是全侧面呈现。斑点马的周围还出现了史前洞窟常见的着色手印。它们是岩洞中"画家"的签名、族群的标记，还是巫术行为留下的印记？

拉斯科洞窟壁画

在法国拉斯科（Lascaux）洞窟中，有一个著名的"公牛大厅"（图 1-5）。这里画有姿态各异的野牛，有的用线条勾勒，有的用颜色平涂、渲染，如同剪影，其中最大的一头公牛似乎在空中飞驰。这些大小不一、位于不同层面、面向不同方向的动物并非出自一人之手，很可能是不同时期的创作。拉斯科洞窟的公牛画还显示了一种罕见的"扭曲透视"：牛身和牛头呈侧面，两只牛角却呈半侧面或正面。为了勾勒牛的全貌，画家有意移动了视角。

在拉斯科洞窟的竖井中，还有一组令人着迷的壁画，上面出现了人物形象（图 1-6）。一头受伤的野牛惊恐地转过头来，它的内脏从腹部掉出，非常明显地倒挂在后腿边。野牛的左下方出现了一个鸟头人身的神秘形象，突起的性器官显示为男性。他的脚边有带刺的箭，侧下方立着一根顶部为鸟头的细棍；他的侧面还有一头犀牛，

图 1-6 壁画中受伤的野牛、鸟头人和犀牛，法国拉斯科洞窟，约公元前 15000—前 13000 年

只露出半个轮廓。受伤的野牛是被"鸟头人"刺伤了，还是受到过犀牛的攻击？"鸟头人"是戴着面具的猎人还是巫师？他是因受伤而倒下，还是正在实施巫术？鸟的图像有什么特别的含义？如果这些图像之间有相互关联的意义，那么它就是叙事性绘画的雏形。

阿尔塔米拉洞窟壁画

西班牙北部的阿尔塔米拉（Altamira）洞窟的壁画也是旧石器时代最早的一处杰作。其中一只强壮的红色野牛令人印象深刻（图 1-7）。它大睁双眼、毛发倒竖，

图 1-7　壁画中的红色野牛，阿尔塔米拉洞窟，约公元前 12000 年

似乎正准备进攻。画家在这里同样运用了"扭曲透视"法。公牛短粗的头颈、收缩的前腿构成一个三角形，强壮的后腿与臀部构成另一个三角形，高高拱起的背部和宽大的牛身构成一个更大的三角形。整个画面构图简洁，形象生动有力，仿佛是一幅现代立体主义的画作。的确，像毕加索这样的现代艺术家格外欣赏史前艺术，他们受到史前艺术的启发，吸取了其中"野性"的能量。

19 世纪晚期，当现代人第一次在洞窟中发现红色野牛这样的杰作时，他们无法相信自己的眼睛。这些创作于一万多年前的艺术技艺之高、表现力之强，使得历史学家们起初认为它们是现代人制造的恶作剧。旧石器时代的"画家"会采用大块红色、黄色的赭石磨成的粉末调制颜料，利用各种工具勾勒、渲染动物的骨骼肌肉、毛皮质感和轮廓，甚至还会利用洞窟的天然起伏来制造形状阴影和立体效果。这种强大的艺术表现力远远早于"抽象""表现性""原创性"这些现代艺术词汇的发明。早期人类为什么创作艺术？它们是用于巫术仪式、生殖崇拜、庆祝收获、记录生活、交流信息，还是出于本能的、没有任何功利目的的游戏娱乐和情感表达？或许这些意图都有，由于文字尚未发明，史前人类的生活状态、创作动机和艺术创作的具体含义都难以考证，唯一可以

确定的是：人类从来都有不可遏制的创造欲望，艺术是他们留下生存痕迹的一种重要方式。

二、中石器时代艺术

大约在公元前 10000—前 8000 年，随着欧洲冰河期的结束和气候的变暖，野牛、巨象和猛犸类大型动物逐渐消失或迁至更冷的北部。这时地球的气候、地理和生物环境基本稳定，人类离开洞穴来到地面，生活形态从打猎采集向农耕畜牧转换，开始使用比较细致和精巧的工具。这个从旧石器转向新石器时代的过渡阶段，被称为"中石器时代"。

"毕科尔普人"

在西班牙东部地中海沿岸的一些石灰质山岩隐蔽处，大批史前岩画被保存下来。它们大多为单色彩绘，主要用黑炭和红色矿物质颜料描绘人物和动物，形象勾画简约、轮廓清晰，有剪影效果。狩猎依然是中石器时代的主要描绘题材，但是人物形象逐渐成为画面的重点。人与动物的搏斗、部落间的战争成为新的主题。这些岩画还记载了人类最早的农业活动，比如驯养动物和采集。在西班牙巴伦西亚附近的毕科尔普（Bicorp）地区的一块岩石上，出现了一个大约描绘于 10000 年前的采蜜人，被称为"毕科尔普人"（图 1-8）。这个人物依藤蔓攀缘而上，一只手拿着蜜罐，另一只手伸到蜂巢中采蜜。从造型效果来看，人物的侧影极为简约、生动，仿佛一幅现代抽象画。

"科古尔的舞蹈"

在西班牙加泰罗尼亚地区的艾尔·科古尔（El Cogul）洞窟中，史前画家生动地描绘了一群围着野鹿舞蹈的人物，这个画面被称为"科古尔的舞蹈"（图 1-9）。一排穿裙装的女人面对野鹿舞蹈着，呈现为红色或黑色

图 1-8 岩画中的"毕科尔普人"，西班牙巴伦西亚毕科尔普地区，约公元前 8000 年

图 1-9 岩画中的"科古尔的舞蹈"，西班牙加泰罗尼亚艾尔·科古尔洞窟，约公元前 10000—前 7000 年

的背面或半侧面剪影。在她们中间，站着一位体型较小，性器官却巨大的男人；人群周围，还有一群正在奔跑或被弓箭刺中杀死的野鹿。这群女人是在围着这个男人舞蹈吗？还是在围猎？画面出现了叙事内容，但意图并不明确，很可能表现的是一个有关生殖、捕猎或祈福的巫术仪式。

三、新石器时代艺术

在公元前 8000—前 3000 年左右，人们结束了游牧和狩猎生活，开始定居下来，发展农耕、畜牧和商业交易活动。新石器时代，由于人类食物的供应变得稳定，出现了专业分工，形成了纺织、制陶、金属打造等新技术，早期的室内装饰壁画、公共纪念性雕塑和建筑开始萌芽。

加泰土丘的室内壁画

安纳托利亚高原的卡塔·胡伊克（Çatal Hüyük）文化遗址也称"加泰土丘"，大约建于公元前 7500—前 6400 年，位于现在的土耳其境内，是现已发现的人类最古老的一个定居地。整个城镇规划整齐，房屋由泥砖和木材建成，大小不一，但结构相似。出于安全防御的目的，房子之间相互紧挨着，也没有门，人们只能通过梯子从房顶上的洞口出入。房屋里的地面和墙壁都被粉刷过，人们在靠墙的台面上工作和生活，墓穴设在地下。

加泰土丘的许多房间有壁画和石膏浮雕装饰，它们很可能是有仪式功能的"神庙"。其中一堵墙上画有猎鹿的场景（图 1-10）。成群的猎人正在围剿猎物，他们姿态各异，有的奔跑追逐，有的投掷武器。与旧石器时代洞窟壁画的明显区别是，人类的群体活动成为画面中心，人和动物的形态也更富于动感和韵律感。画面上的所有形象仍然以侧面呈现，而躯体转向正面。这种"组合视

图 1-10　壁画中的猎鹿，加泰土丘第三层局部，约公元前 5750 年，土耳其安卡拉安纳托利亚文明博物馆

图 1-11　人像雕塑，约旦安曼加扎勒泉，综合材料，约公元前 6700—前 6500 年，高约 1 米，安曼约旦考古博物馆

角"与旧石器时代描绘动物的"扭曲透视"相似，可以更全面地展示对象的主要特征。

加扎勒泉的人像雕塑

约旦首都安曼附近的加扎勒泉（Ain Ghazal）是新石器时代的另一个重要定居点。这里发现的 30 多件石膏塑像可追溯至约公元前 6700 年。这些人物雕像形象刻板，似乎用于某种仪式。在塑造人物形象时，艺术家将灰泥和白色石膏涂抹在用麻绳捆扎的芦苇上，用嵌入的贝壳做眼睛，再用黑色的沥青勾勒眼球。与旧石器时代的女性雕塑不同，加扎勒泉的人像姿态庄重，有的还穿着衣服，戴有黄色或黑色的假发，性别特征大多被掩饰起来（图 1-11）。他们很可能被用来祭奠祖先，是纪念性雕塑的鼻祖。

巨石阵

在欧洲，巨石结构的建筑遗迹是新石器时代的某种标志，其中最著名的是英格兰南部索尔兹伯里平原的巨石阵（Stonehenge，图 1-12）。这个巨石阵始建于约公元前 2550 年，分三个时段建造，历时 900 余年。这个由三层巨石组成的环形结构，直径约 30 米，每块石碑大约高 10 米，比欧洲之前的任何建筑结构都更巨大、更复杂。中世纪的英国人相信，这个神秘的巨石阵是亚瑟王（King Arthur）传奇中的魔术师梅林（Merlin）的杰作，而现代的考古学家们大多认为巨石阵很可能是一个早期的太阳历，用于天文学观察或是宗教仪式。尽管巨石阵的意义无从考证，但它的宏大规模显示出一种新兴的政治文化权力。只有一种强大的政权才有可能集合起大量的人力进行长期艰苦的、高难度的劳动。宏大的巨石阵

图 1-12　巨石阵，英格兰索尔兹伯里平原，约公元前 2550—前 1600 年，直径约 30 米，每块石碑约高 10 米

如同远古时代的纪念碑，令人感受到生命在自然面前的
脆弱，同时也展示了新石器时代人类的英雄主义气概，
以及迅速发展起来的生产力和创造力。

第二节
古代两河流域艺术

两河流域，是指底格里斯河与幼发拉底河之间的平原地区，希腊语称"美索不达米亚"（Mesopodamia）。这块广阔富饶的土地核心呈新月形，从土耳其和叙利亚边界的山区穿过伊拉克，直达伊朗的扎格罗斯山脉。在这里，出现了最早的农业定居人群，并发展出趋于成熟的古代艺术。

一、苏美尔艺术

公元前4000年左右，苏美尔人在两河流域建立了人类历史上最古老的文明。他们掌握了农耕和灌溉技术，学会了控制洪水，建立了最早的城邦，发明了已知最早的书写系统——楔形文字，还使用这种文字书写了现存最早的城邦行政报告和英雄史诗《吉尔伽美什史诗》（*The Epic of Gilgamesh*）。

古代苏美尔没有形成统一的国家，而是由许多独立的城邦构成，每个城邦都供奉着不同的守护神。统治者和神职人员掌管社会财富和生产活动。由于生产力的迅速提高，这里出现了更加明确的专业技术分工，大量劳动力被解放出来，使艺术取得了前所未有的发展。

乌鲁克城的白庙

神庙在苏美尔的城邦遗址中最为常见，通常建造在螺旋向上的高台上，这种由泥砖建成的塔形高台建筑被

图 1-13　乌鲁克的白庙和它的吉库拉塔遗址，伊拉克瓦尔卡，泥砖结构，公元前3500—前3000年

图 1-14　乌鲁克的白庙和它的吉库拉塔数码复原模型，德国考古研究所

称为"吉库拉塔"（Ziggurat）。吉库拉塔顶上的神庙在苏美尔城邦中占据主导地位，它们是城中之城，既是神圣的宗教场所，也有行政管理功能，还是观察星象的天文台。

乌鲁克（Uruk，今伊拉克瓦尔卡）的白庙（White Temple，图 1-13、图 1-14）是现存最早的神庙建筑。它建于公元前 3500 年左右，因表面被粉刷成白色而得名，

很可能用来供奉天神阿努（Anu），也是传奇国王吉尔伽美什的宫殿。白庙坐落在一个 12 米高的吉库拉塔上，有阶梯和坡道通往顶部的神庙。上升的路径模拟朝拜者走向神界的过程，只有精英集团才有权进入神庙，普通人只能在高台下面目睹祭司和首领们攀登神庙的仪式。神庙内部分为几个部分：圣殿位于中央大厅，设有祭坛，周围分布着几个较小的房间，作储藏、行政和祭祀之用。苏美尔人将神庙称为"等待的房间"，即与神沟通的场所，他们相信神灵会降临在圣殿中的祭司面前。

乌尔的吉库拉塔

乌尔（Ur）的吉库拉塔（图 1-15）是现今保存最好的高台遗址，比乌鲁克白庙晚 1000 年左右建造，规模更大。它的底座是一个约 13 米高的泥砖平台，立面铺有沥青烤砖，并有三个上百级台阶的斜坡通道汇集于高台中央。吉库拉塔顶上的神庙已经不复存在，但是从这个宏伟壮观的遗址仍然可以看出苏美尔人的雄心壮志。据

图 1-15　乌尔的吉库拉塔，伊拉克穆加耶土丘，泥砖结构，约公元前 2100 年

史料记载，最高的吉库拉塔建于巴比伦，高逾82米。它是传说中的"巴别塔"（Tower of Babel，通天塔），古代的"摩天大楼"，可惜早已不复存在。在《圣经》的描述中，人类因建构这座通天塔而激怒了上帝。为了阻止这一计划，上帝让人们说不同的语言，彼此之间难以沟通。由此可见，苏美尔人的吉库拉塔曾经象征着人类团结协作、一举冲天的创造力。

瓦尔卡浮雕瓶

苏美尔人创造了现存最古老的叙事性绘画，他们用图画讲故事的才能可以追溯到新石器时代的浮雕作品上。在一件乌鲁克（现瓦尔卡）发现的浮雕瓶，也称"瓦尔卡瓶"（图1-16）上出现了现存最早的叙事性浮雕。它原本放置于掌管战争和爱情的女神依南娜（Inanna）的神庙之中，描绘了朝奉女神的节日。这个高瓶上的浮雕装饰带从下至上分为三层，如同连环画般徐徐展开。与旧石器时代随意混乱的图像不同，装饰带上的画面构图

图1-16 瓦尔卡浮雕瓶，出土于伊拉克瓦尔卡，雪花石，约公元前3200—前3000年，伊拉克国家博物馆

并然有序，人物排列整齐，空间分割清晰，这些都为后来的叙事性艺术提供了重要参照。

在瓦尔卡瓶浮雕装饰带的最下层，羊群呈正侧面整齐排列，波浪纹样的农作物意味着风调雨顺；在中间，一队裸体男性手捧一罐罐丰收的果实向女神献祭，他们的形象呈现为正面和侧面的结合——眼睛和肩部呈正面，头和手足呈侧面；在最上层，一位身穿长袍、头顶有角的女性正是女神本尊。她的头和脚呈侧面，而身体呈正面。女神正在接受一位裸体男性递来的一大罐供品。距离她稍远的位置，唯一着衣的男子代表国王，也是最重要的祭司。这对男女的高度超过其他人，显示其尊贵的地位。瓦尔卡瓶很可能象征国王与女神的结合，祈祷女神对乌鲁克城进行保护。

阿斯马丘的人像雕塑

苏美尔人的宗教信仰和艺术才能还表现在雕塑人像上。在古城埃什南纳（Eshnunna，今伊拉克阿斯马丘），人们在供奉种植之神阿布（Abu）的神庙，发现了一组石膏人像（图1-17）。他们形象相似，身材匀称，前臂纤细，双手环抱胸前，紧握着宗教仪式中常用的小烧杯。男像有均匀卷曲的胡须和长发，穿着系有腰带的流苏裙，下垂的裙摆呈锥形。女像则为短发，身着及地长袍，右肩袒露，下半身呈圆柱形。这些人像雕塑更像凡人而非神明，很可能是祭祀者或供养人，其中最高大的两位有可能是阿布和他的妻子，也有可能是国王和王后。从苏美尔其他城邦发现的类似雕像，大多刻有供养人、祭司和神明的名字。他们头部微微向上，双眼大睁，似乎永远警醒着，在等待着神明的降临。

《乌尔的军旗》

古城乌尔是苏美尔的富庶之城，《圣经》中亚伯拉罕的家乡。这个城邦的重要性体现在它的"皇家墓地"中。墓地位于尼布甲尼撒二世修建的新城城墙之下，包括大量

图 1-17　人像雕塑，出土于伊拉克阿斯马丘，石灰石，约公元前 2900—前 2600 年，纽约大都会艺术博物馆

图 1-18　《乌尔的军旗》，出土于伊拉克穆加耶土丘，木板装饰画，约公元前 2600 年，伦敦大英博物馆

图 1-19　《乌尔的军旗》（局部），战争一侧，21.59 厘米 × 49.53 厘米

公元前 2600—前 2000 年的墓穴。墓穴的主人究竟是王族、祭司还是其他精英集团的成员未能确定。它们大多结构坚固，内有奢华的随葬品，比如精致的首饰、乐器、金盔、金杯和镶嵌着贵重阿富汗天青石的匕首，等等。

　　在皇家墓地中，最著名的一件艺术品是《乌尔的军旗》（ Standard of Ur，图 1-18 ）。它呈现为一个长方形木箱。马赛克式的嵌板上镶有贝壳、天青石和红色石灰石。发掘者认为它很可能被挂在一根竿子上做过旗帜，因此以军旗命名。

　　木箱两侧的镶嵌画板上描绘了"战争"与"和平"两个故事，也可能是同一个故事的上下集。两块嵌板各有三条装饰画带，色彩对比强烈，纹样精细，四周有菱形花边，看上去像一幅挂毯。画面的叙事从左至右，从下至上，人物形象多为侧身，不以比例大小和位置安排显示出他们不同的地位。

　　战争一侧描绘了一场军事胜利（图 1-19 ）：在底层，

图 1-20　《乌尔的军旗》（局部），和平一侧，21.59 厘米 × 49.53 厘米

四驾驴拉的四轮战车正在挺进，从敌人的尸体上碾过；在中层，步兵在行军、作战，押送战俘；在上层，士兵们把剥光衣服的战俘献给一位"大人物"。他走下豪华的战车，站在画面中央，体型明显超过他人，头部甚至顶出了边框，这个人很可能就是国王。

和平一侧描绘了一场庆祝活动（图 1-20）：在底层，人们扛着各种供奉或战利品，牵着驴行进；在中层，人们带来牛、羊和鱼，为宴会做准备；在上层，宴会已经开始，坐在席间的重要人物同时举起了酒杯，一位竖琴演奏者和一位歌手在一旁表演助兴，左边的"大人物"很可能就是战争一侧的那位国王，此时正带领人们庆祝战争的胜利，或是农业的丰收。由于缺少文字记载，画面确切的含义也难以考证，但《乌尔的军旗》仍不失为早期叙事性历史画的一个范例。

牛头竖琴

在《乌尔的军旗》的和平一侧，呈现了音乐家弹奏竖琴的场面。一架以牛头为装饰的木质竖琴（图 1-21）出现在乌尔的另一座皇家墓地中。竖琴的音箱以牛头做装饰，覆盖着金箔，并镶嵌着天青石和贝壳。公牛的神态生动，牛眼炯炯有神，巨大的牛鼻似乎在翕动着。牛头下方展现了神话中的动物和人物（图 1-22），最上层描绘的似乎是苏美尔史诗中英雄吉尔伽美什与两头公牛搏斗的场景，下面三层表现了冥界的景象。神话中的动物正演奏竖琴，纪念死者、赞美生命。

二、阿卡德艺术

公元前 2334 年，苏美尔被阿卡德（Akkad）的萨尔贡（Sargon）占领。阿卡德的具体位置至今并不确定，考古学界认为在巴比伦的边缘。萨尔贡的意思是"真正的国王"。在萨尔贡的统治下，阿卡德人建立起一种完全服从于国王的君主专制制度，取代了苏美尔人相对松散的城邦制度。在萨尔贡的孙子纳拉姆-辛（Naram-Sin，公元前 2254—前 2218 年在位）统治时期，阿卡德帝国大规模扩张，领土从南方的苏美尔延伸到北方的尼尼微，从东方的埃兰（Elam）直达西方的叙利亚。阿卡德国王从此自称"四方之王"、人间之神，要求各城邦绝对服从。

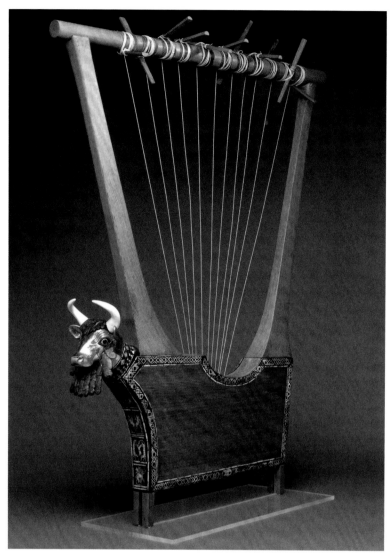

图 1-21 《牛头竖琴》，出土于乌尔普阿比王后墓，伊拉克穆盖伊尔，木头、黄金、天青石和贝壳，约公元前 2685 年，美国费城宾夕法尼亚大学博物馆

图 1-22 《牛头竖琴》局部，音箱上的神话故事

《阿卡德统治者头像》

在阿卡德国王的统治下，艺术大多用来强调君主的权力。一尊尼尼微出土的铜制头像体现了新兴的君主专制政体。这个阿卡德统治者的青铜头像（图 1-23）大约制造于公元前 2250—前 2200 年，为真人大小，很可能表现的就是萨尔贡本人。人物深陷的眼窝中原本镶嵌着贵重的宝石，但大约在公元前 612 年米底人（Medes）攻陷尼尼微后，头像遭到损坏。敌人抠出其双眼，砍掉了

耳朵和胡须的下端。尽管如此，这个残存的头像仍然显示了统治者的庄重和威严。头像高挺的鼻子和卷曲的长须显示出人物的权威。雕塑家细致地区别了人物编发与胡须的不同形状、纹理和质感，在自然再现和抽象纹样之间找到了一种平衡。头像的整体形式简洁，装饰感强，是早期金属中空铸造雕塑的杰出代表，展示了高超的铸造、雕刻和抛光技术。

图 1-23 《阿卡德统治者头像》，出土于伊拉克尼尼微，青铜，公元前 2250—2200 年，高 30.5 厘米，巴格达伊拉克博物馆

《纳拉姆-辛胜利纪念碑》

阿卡德统治者的神圣权力还表现在纳拉姆-辛在锡伯尔（Sippar）树立的一块纪念碑上（图 1-24）。这块石碑高 2 米，用来纪念纳拉姆–辛对美索不达米亚东部扎格罗斯（Zagros）山区民族鲁鲁比（Lullubi）的征服。在石碑的浮雕上，纳拉姆–辛率领他的王者之师爬上一座葱郁的高山。他们秩序井然的行军与敌人乱作一团的溃退形成了鲜明对比。敌军或倒地，或逃跑，或求饶，或摔落山崖，而胜利者高昂着头，毫不犹豫地把敌人踩在脚下。从现存的美索不达米亚艺术看，纳拉姆–辛是第一位神化自己的国王。他形象高大，头上戴有象征神明的双角王冠，独立于一座山峰旁。在他的头顶，星辰环绕，似乎在见证这场胜利。

这件浮雕的纪念碑意义还在于艺术上的大胆创新。艺术家以"之"字形的构图将众多人物安排在同一场景中，连贯地描绘了整个故事，改变了之前横向分割画面的模式。在人物背后，艺术家还刻画了风景，这是艺术史上最早的风景图像之一。

图 1-24 《纳拉姆-辛胜利纪念碑》，出土于伊朗苏萨，粉沙石，约公元前 2250 年，高 2 米，宽 1.5 米，巴黎卢浮宫

三、古巴比伦艺术

公元前 2150 年左右，山地民族古坦人（Gutians）夺取了美索不达米亚平原，结束了阿卡德王国的统治。公元前 2112 年，苏美尔城邦的人民联合起来，在乌尔国王的领导下，赶走了古坦人，重新建立起苏美尔政权。新的统治者重建了塔庙建筑，复兴了苏美尔文化。这个时期史称乌尔的第三王朝。然而，苏美尔的复兴十分短暂，大约 100 年后，各城邦之间战火再起。直至公元前 18 世纪末，巴比伦征服了美索不达米亚南部后，才再次建立起中央王朝的统治。

《汉谟拉比石碑》

巴比伦最有权势的国王是汉谟拉比（Hammurabi，公元前 1792—前 1750 年在位），以颁布《汉谟拉比法典》而著称。这部早期的成文法典，刻在一块 2 米多高的黑色玄武岩石碑上（图 1–25）。法典正文有 3500 行楔形文字，内容涉及商务、财产、家庭纠纷端和人身伤害等，还详细叙述了对违法者严格的惩罚条例，反映了《旧约·圣经》中著名的"以眼还眼"原则。

石碑顶部的高浮雕描绘了太阳神向汉谟拉比授予法典的场面。汉谟拉比站在太阳神沙玛什（Shamash）面前，右手环抱胸前，表示敬仰。太阳神端坐在宝座上，背后的火焰如同伸出的翅膀。汉谟拉比谦卑地站在太阳神面前，准备接过太阳神递来的绳圈和计量杆，这两件物品不仅象征王权，而且表示汉谟拉比有能力建构起严格的社会秩序，给予人民稳定的生活。雕塑家沿用了传统上正面与侧面结合的复合视角，但是刻画角度更加精确，甚至还创造性地尝试了局部的收缩透视效果，比如太阳神头顶上的螺旋形发饰。人物的眼部刻画也更加立体，生动地表现了汉谟拉比和沙玛什凝神对视的一刻。

图 1–25 《汉谟拉比石碑》局部之汉谟拉比和沙玛什，出土于伊朗苏萨，玄武岩，约公元前 1780 年，石碑高 225 厘米，巴黎卢浮宫

四、亚述艺术

约公元前 1595 年，巴比伦王国被来自安纳托利亚的赫梯人（Hittites）推翻。此后，赫梯人又被西北方的加喜特人（Kassites）打败。直到公元前 900 年左右，亚述才结束了美索不达米亚的常年战乱，建立起亚述帝国。"亚述"（Assur）这个名称来源于底格里斯河畔以阿舒尔（Ashur）神命名的古城。在鼎盛期，亚述帝国的土地从底格里斯河延伸到尼罗河，从波斯湾到小亚细亚。

《拉玛苏雕像》

萨尔贡二世（Sargon II，公元前 721—前 705 年在位）在德尔沙鲁金（Dur Sharrukin）的宫殿是保存最完整的一处亚述皇城遗址，宏伟的建筑规模显示了亚述帝国的强大实力，然而，高大的防御墙也表明帝国面临的危险

处境。皇城占地约 2.6 平方千米，城中有神庙和皇宫建立在一个 15 米高的土丘上。皇宫由大约 200 多个庭院和房间组成，规模庞大，显示了君王的绝对权力。

皇宫门口矗立着巨大的守护神兽雕像，被称作"拉玛苏"（lamassu，图 1-26）。这些长着雄鹰翅膀的人首公牛形象令人敬畏，被亚述人当作抵御敌人、驱邪扶正的象征。拉玛苏近乎圆雕，只有一边与建筑相连。它高 4.2 米，有着男性君王的面孔，头顶戴着高耸的犄角形头饰。在精致的胡须和羽毛衬托下，腿部和躯干上的肌肉显得格外强健有力。它的眼睛向下俯视观众，显示出亚述帝国的威严。为了把神兽的正面与侧面、动态与静态同时呈现出来，雕塑家独创性地赋予拉玛苏五条腿：从正面看，它有两条腿，呈站立的静态；从侧面看，它有四条腿，呈行进的动态。这种造型显示了早期艺术家的观念性再现方式。

《猎狮浮雕》

在亚述皇宫的泥砖墙外层，装饰着石膏浮雕板。这些浅浮雕配合铭文，通常用一系列叙事性的情节赞美皇权与神明，描绘国王领导的战斗或狩猎场面。其中最完整的一组浮雕出自亚述国王亚述巴尼帕（Ashurbanipal，公元前 668—前 627 年在位）在尼尼微的皇宫遗址，生动地刻画了国王猎狮的场面（图 1-27）。国王与卫士站在战车上，开弓搭箭，所向无敌，狮子们或死或伤。其中最引人注目的片段，是一头受伤的狮子奋力扑向国王的战车。尽管身上已经被插入两支箭，胸口又被刺入两支长矛，但它依然顽强地张开爪子，不顾一切地攻击战车，跃起的身体形成一条优美的弧线。其他狮子也不甘示弱，即便受伤、摔倒，也不惜用尽最后的力气跳跃、咆哮，场面悲壮。艺术家通过用拟人化的方式表现对手的勇猛强悍，宣扬了亚述王国的军事成就，同时也隐喻了人类自身的悲壮命运。

图 1-26 《拉玛苏雕像》，伊拉克豪尔萨巴德萨尔贡二世城堡，石灰石，约公元前 720—前 705 年，高约 4.2 米

图 1-27 《猎狮浮雕》，伊拉克尼尼微亚述巴尼帕北宫，石灰石，约公元前 645—前 640 年，伦敦大英博物馆

五、新巴比伦艺术

在亚述巴尼帕统治后期，亚述帝国开始动摇，逐渐被东方的米底人和南方的巴比伦人瓦解。公元前612年左右，巴比伦复兴，新巴比伦王国在尼布甲尼撒二世（Nebuchadnezzar II，公元前604—约前562年在位）统治时期达到鼎盛。重建的巴比伦城豪华壮丽，其中有传说中的巴别塔，还有传奇的"空中花园"——这是世界最早的一处景观建筑。然而，在公元前6世纪左右，这个盛极一时的王国被波斯人占领。在历经战火洗劫之后，新巴比伦保留下来的文化遗迹极少，由德国考古学家在柏林重建的"伊斯塔尔门"（Ishtar Gate）是新巴比伦城建筑的典范。

伊斯塔尔门

尼布甲尼撒时期，巴比伦的大型纪念建筑表面都用闪亮的彩色釉面砖覆盖。在伊斯塔尔门（图1-28）上，深蓝色的釉面突出了墙面金色的边框装饰带和动物浮雕。动物浮雕分别刻画了巴比伦主神马尔杜克（Marduk）的神龙、暴风雨之神阿达德（Adad）的圣牛和爱情与战争女神伊斯塔尔的狮子。与亚述的石板浮雕不同，伊斯塔尔门上的浮雕动物为正侧面。它们整齐地排列在城门两边的墙面上，仿佛行进中的仪仗队，给人以庄严肃穆的感觉。

新巴比伦的彩色釉面砖建筑装饰技术，后被拜占庭、伊斯兰建筑广为借鉴，影响至今。

图1-28　伊斯塔尔门，新巴比伦，约公元前604—前562年，重建于柏林国家博物馆

第三节
古埃及艺术

古希腊历史学家希罗多德（Herodotus，约公元前484—前425）曾经写道："埃及如此之多的奇迹和无与伦比的艺术作品吸引了大量希腊人，他们有人前去经商，有人参军服役，但更多人只是为了看看这个国家。"古埃及的艺术跨越3000余年，包括雕塑、壁画和建筑等各种形式，但看上去都一样肃穆庄严，似乎亘古不变，这是因为古埃及的艺术主要用于纪念性墓葬，服务于死者，故被称为"来世的艺术"。古埃及人相信神明与来生，他们通过程式化的作品，表达了一种永恒持久的神圣秩序。

一、前王朝和早期王朝

古埃及位于北非的尼罗河沿岸，尼罗河一年一度的泛滥滋养了两岸的土地和生命，也孕育了古埃及文明。大约公元前3500年，尼罗河边发展出一种成熟的文化形态，开启了古埃及"前王朝"时代的文明。这时的埃及从地理和政治上划分为上、下两部分：南部的上埃及位于尼罗河上游；北部的下埃及位于尼罗河三角洲。在公元前2920年左右，上埃及国王美尼斯（Menes）征服了下埃及，建立了统一的王国，称为"第一王朝"。在古埃及，国王既是人间君主，也是神的化身。如同阶梯形的金字塔，古埃及的政治文化结构也等级森严，艺术创作的主要目的在于宣扬国王的神圣地位和权力。

《纳美尔石板》

《纳美尔石板》（*Palette of King Narmer*，图1–29）是现存历史记载中最古老的古埃及艺术品。它记载了前王朝的结束和上、下埃及的统一。这块精工制作的石板是一块调色板，在前王朝时期用来研磨眼部化妆用的颜料。古埃及人将浓厚的颜料涂抹在眼睛周围，以对抗太阳光线对眼部的刺激。《纳美尔石板》出土于赫拉孔波利斯（Hierakonpolis）的一座神庙。它的高度超过60厘米，表明这不是一件日常用具，而是为神像研磨眼部涂料的礼仪用品；石板的双面浮雕描绘的国王纳美尔，很可能就是统一古埃及的国王美尼斯。

《纳美尔石板》的正反两面顶端都雕刻着女神哈索尔（Hathor）的头像，她以人面牛头的形象出现，头顶双角，代表在天上哺育国王的神圣母亲。在哈索尔的两个头像之间，是皇宫与人像组成的象形文字——"纳美尔"。在石板的背面，国王纳美尔出现在中心位置，比浮雕上的其他人物都要高大。他的头上戴着上埃及特有的白色窄长皇冠，裙带上挂着公牛尾。他一只手高举权杖，另一只手抓着敌人的头发，脚下还踩着两个想要逃跑的敌人。在国王的身后，有为他提着水壶和鞋的侍者。敌人和侍者旁边都刻有标注其身份的象形文字。国王的右上方有一只猎鹰，代表古埃及法老的保护神荷鲁斯（Horus）。它长着人的手臂，手中抓着一个身上长出纸莎草的人头怪物，而纸莎草是下埃及特有的植物，这个怪物代表被征服的下埃及。

图 1-29 《纳美尔石板》，左为背面，右为正面，出土于埃及赫拉孔波利斯，粉砂岩，前王朝时期，约公元前 3000—前 2920 年，64 厘米×42 厘米，开罗埃及博物馆

《纳美尔石板》正面有三层浮雕饰带。中层的中央位置上描绘着两只长颈怪兽，它们超长的脖子缠绕在一起，构成一个圆形，象征埃及的统一。圆形中心凹陷处就是同来研磨颜料和调色的地方。在上层，纳美尔头戴下埃及特有的红色皇冠，在仪仗队的引导下，检阅被斩首的敌人。敌人的头颅被整齐地摆放在他们的双腿之间。在下层，一头象征国王的公牛击溃了反抗的顽敌。在整个石板浮雕中，国王是唯一的核心人物，他受到神的保护，是胜利的象征。

《纳美尔石板》不仅记录了统一埃及这个重大事件，而且奠定了此后古埃及艺术的造型规范。古埃及人希望集合不同的观察视角，更完整地表现对象的特征。比如人物的头部和腿部为侧面，而眼睛、躯干和手臂为正面。人物形象的大小比例以社会地位的高低而定，地位越高，比例越大。在所有艺术作品中，为王室贵族创造的雕像规范最为严格，人物通常为身体挺直的正面像，具有理想化的面貌体态，这样的造型规范，也称"正面律"。尽管不同时期的艺术家所依据的规范在细节上略有差异，然而从总体上说，这种程式化的造型规范持续了大约 3000 年，使古埃及的艺术看上去恒久不变。

图 1-30 左塞尔的阶梯形金字塔，埃及萨卡拉，石质建筑，第三王朝，约公元前 2630—前 2611 年

陵墓与来生：左塞尔的阶梯形金字塔

在现存的古埃及的艺术作品中，纪念现世者少，托付来生者多。这主要是因为生者日常活动的场所主要用不耐久的材料建造，难以保存，而能够展示其文明的历史证据主要来自墓葬。在古埃及人看来，现世生活的主要意义在于确保来生的幸福。大多数纪念性建筑和艺术品都反映了追求往生之后万世不朽的理念。

早期古埃及的标准陵墓被称为马斯塔巴（mastaba），阿拉伯语意为石凳，是一种长方形的砖石建筑，下宽上窄，四边为斜坡。墓室建在地下，有阶梯与外界相通，这是为了使死者的灵魂"卡"（Ka）能够进入墓穴。马斯塔巴最初只有一个墓室，自古王国后期，设计变得复杂，出现多个墓室。墓室的四周有存放葬礼用具的储藏室。在陵墓上层的灵堂内，通常有安置死者雕像的专门墓室，作为"卡"的另一个住所。灵堂内部的墙面上有描绘日常生活的彩色浮雕和壁画，隐喻死者来生饮食娱乐。

第三王朝国王左塞尔（Djoser，公元前 2630—前 2611 年在位）的陵墓修建于公元前 2600 年之前，是最早的石质阶梯式金字塔（图 1-30），它位于孟菲斯——当时的都城萨卡拉（Saqqara）附近。金字塔被一道长逾 1.6 千米，高 10 米的长方形白色石墙环绕。这个巨大的陵墓区里包括一座祭祀法老的陵庙和一些纪念性建筑，用来庆祝法老来世的神圣王权。

左塞尔墓初建时，只是一座 8 米高的马斯塔巴，四边正向面对东南西北。在经过至少两次扩建后，最终增高至 62 米，看上去像一系列叠加的、逐层缩小的马斯塔巴。这座造型宏伟的陵墓有双重功能：第一，保护国王的木乃伊和财产；第二，象征国王独一无二的神圣权力。金字塔底下的一系列墓室，代表国王来生的宫殿。

左塞尔墓的设计者伊姆霍特普（Imhotep）是古埃及历史上的一位传奇人物，他才能卓越，在天文学、建筑学和医学上都有很高的造诣，曾做过法老的总理大臣和太阳神拉（Ra）的大祭司，还是现有的历史记录中第一位留下名字的艺术家。

二、古王国时期

古埃及历史上的三个重要时期依次为古王国、中王国和新王国时期。古王国时期开始于第四王朝的首位国王斯尼夫鲁（Sneferu，公元前2575—前2551年在位）的统治，结束于第八王朝解体（约公元前2134）。

吉萨金字塔群

位于吉萨（Giza）的三座宏大金字塔（图1-31），是世界上现存最古老的建筑奇迹。它们建造于第四王朝时期，分别为国王胡夫（Khufu，公元前2551—前2528年在位）、哈夫拉（Khafra，公元前2520—前2494年在位）和孟卡拉（Menkaure，公元前2490—前2472年在位）而建，耗时约75年，是古埃及陵墓建筑的最高峰。

从外表上看，吉萨金字塔与左塞尔金字塔的最大不同是从阶梯形变成了有光滑斜立面的三角形。这种变化反映了古王国时期埃及人对太阳神"拉"的崇拜。金字塔的形状很可能受到"太阳之城"赫利奥波利斯（Heliopolis）的影响。根据金字塔内墓室铭文的记载，金字塔是古埃及国王得以重生的场所，太阳的光芒是法老升入天国的坡道，吉萨金字塔的光滑斜立面由整块象征太阳城的"本本"（ben-ben）石构成，这样便能够反射最耀眼的光芒。法老的陵庙也不再像左塞尔墓那样面朝北方的星辰，而是朝向东方，追随太阳的初升。

在吉萨的三座金字塔中，胡夫金字塔是首先建造的一座，也是最巨大、最典型的一座。它造型简洁，底面为正方形，四个侧面为等边三角形，塔基占地5.25公顷，高度超过137米，由超过230万块巨大的石块筑成，每块约重2.5吨。在当时的社会条件下建造如此宏伟的建筑，令人叹为观止。

《狮身人面像》

在哈夫拉的河谷神庙旁，矗立着巨大的《狮身人面像》（*The Great Sphinx*，图1-32）。它是古埃及最大的雕塑，由一块完整的岩石刻成，结合了人的头部与狮子的形状，与太阳神相关，很可能表现的是胡夫或哈夫拉，象征法老的无上权威和强大力量。

《哈夫拉坐像》

在古埃及的雕塑中，陵墓中的雕像最有代表性。在

图1-31　吉萨金字塔群，左起：胡夫金字塔、哈夫拉金字塔、孟卡拉金字塔，埃及吉萨，石质建筑，第四王朝，约公元前2551—前2472年

图 1-32 《狮身人面像》，埃及吉萨，砂岩，第四王朝，约公元前 2520—前 2494 年，高约 19.8 米，长约 73 米

图 1-33 《哈夫拉坐像》，出土于埃及吉萨，闪长岩，第四王朝，约公元前 2520—前 2494 年，高 168 厘米，开罗埃及博物馆

古埃及人看来，它们是灵魂"卡"的载体。在狮身人面像附近，吉萨河谷的哈夫拉神庙中还有一系列法老的雕像，《哈夫拉坐像》（图 1-33）是其中保存最好的一座，它用整块非常坚硬的闪长岩雕刻而成，表现了哈夫拉挺直的正面坐姿。座椅由狮身装饰，狮腿之间的荷花和纸莎草纹样分别象征上、下埃及。它们相互缠绕着，象征古埃及的统一。哈夫拉的下巴上留着具有装饰感的胡须，眼镜蛇王样式的精致头饰从头顶一直垂到双肩，与狮身人面像的头饰相似。在哈夫拉背后，神鹰荷鲁斯张开双翅护住他的头颅。作为神圣的统治者，哈夫拉的身材健硕，比例均衡，面部完美，形象庄严，完全看不出人物的真实年龄。作为典型的国王雕像，哈夫拉坐像并非写实的刻画，而是一种理想化的呈现，作用在于宣扬神圣的王权。

《孟卡拉与卡蒙若内比提像》

《孟卡拉与卡蒙若内比提像》（Menkaure and Khamerernebty，图 1-34）原本安放在位于吉萨河谷的孟卡拉神庙。雕像以整块灰砂岩雕刻而成，人物正面挺直站立，背部与石块相连。雕塑家再次运用了程式化的表现方式，国王和王后都有着完美的面部和身材比例。孟卡拉的头巾式样与之前的国王相同，王后的发型与姿态也与之相似。国王比王后更显强壮，他的左腿迈出一小步，但髋关节和上身并无变化。王后的一只手臂环绕在国王腰部，另一只手搭在国王的手臂上。他们都直面前方，彼此没有交流。这种显得有些僵化的双人像模式并非为了表现人物之间的情感，而是为了表现他们的婚姻关系和神圣地位。

图 1-34 《孟卡拉与卡蒙若内比提像》，出土于埃及吉萨，灰砂岩，第四王朝，公元前 2490—前 2472 年，高 139.5 厘米，波士顿美术博物馆

图 1-35 《拉霍泰普与诺芙蕾特坐像》，出土于埃及梅杜姆，彩绘石灰石，第四王朝，约公元前 2575—前 2551 年，高 121 厘米，开罗埃及博物馆

《拉霍泰普与诺芙蕾特坐像》

第四王朝的王子拉霍泰普（Rahotep）和其妻子诺芙蕾特（Nofret）的坐像（图 1-35）是埃及早期少见的彩色雕像。这对石灰石雕像出土于梅杜姆的一个马斯塔巴。艺术家用鲜艳的色彩绘制了皮肤、头发和服饰，瞳孔部分镶嵌的水晶使人物双眼炯炯有神。陵墓中的铭文标明了两人的社会身份，拉霍泰普是重要官员，而诺芙蕾特是皇室成员。与其他皇家雕像一样，这对雕像也呈正面，人物做出仪式化的表情和手势，姿态静止僵硬。他们仿佛凝固在时间的长河里，等待来世的复活。

《书吏坐像》

在古王国的雕塑中，社会地位越高的国王和贵族形象越遵循严格的雕刻规范，而其他人物的形象较为自然写实，典型的例子是分别出土于萨卡拉的两个马斯塔巴中的官员雕像，创作时间大约为古王国第五王朝初期。《书吏坐像》（图 1-36）与哈夫拉像一样，人物也呈正面挺直的端坐姿态。但不同于理想化的帝王形象，他双颊有些凹陷，腹部松弛，皱纹明显，从他的脸上甚至可以看到谦恭而又严肃的表情。他的膝上有摊开的文书，像是正在书写。在一个大多数人目不识丁的时代，书写者属于社会的精英阶层。这件雕像显然表现的是一位地位

图 1-36 《书吏坐像》，出土于埃及萨卡拉，彩绘石灰石，第五王朝，约公元前 2600 年，高 53.7 厘米，巴黎卢浮宫

图 1-37 《"老村长"》像，出土于埃及萨卡拉，彩色木头，第五王朝，约公元前 2465—前 2323 年，高约 112 厘米，开罗埃及博物馆

较高的官员。

《"老村长"》像

第五王朝时期的一件彩色木制雕塑更加写实自然。这位名叫卡培尔（Ka-Aper，图 1-37）的人物有着双下巴和大肚皮，目光炯炯，表情亲切，手持一根权杖，这是其官职的象征。根据记载，卡培尔是一位祭司和文书工作人员，由于人物形象生动，这件雕像也被考古学家昵称为"老村长"。

《提观看狩猎河马》

古埃及的艺术家们还在陵墓浮雕和壁画中描绘死者的形象。这些描绘墓主人死后活动的壁画通常具有象征性含义，暗示光明与邪恶的搏斗。在萨卡拉第五王朝官员提（Ti）的马斯塔巴中，一幅精美的彩绘浮雕形象地描绘了农耕和狩猎的场面。

在《提观看狩猎河马》（图 1-38）上，提与随行的猎手站在一条船上，河马和鱼在船底的纸莎草丛中游动。艺术家用装饰性的手法精心刻绘了水中的动植物，用波纹的起伏暗示受惊的鸟儿和潜藏的狐狸。猎人们灵活地

图 1-38 《提观看狩猎河马》，埃及萨卡拉"提"的马斯塔巴，彩绘石灰石，第五王朝，约公元前 2450—2350 年

图 1-39 《森乌塞特三世像》，出土于埃及底比斯，花岗闪长岩，第十二王朝，约公元前 1878—前 1840 年，高 122 厘米，伦敦大英博物馆

将长矛扎向河马，而提却岿然不动，站在一旁观看。

艺术家再次运用了古埃及墓葬艺术传统的复合视角。画面上，提比他的属下高大近两倍，如同巨人。他的形象为程式化样式，而猎人们和鸟、兽都被刻画得生动写实。提僵直的站姿暗示着他并没有参加狩猎。与他的灵魂"卡"一样，他仿佛是一位超越时间的旁观者。

萨卡拉的《提观看狩猎河马》是一幅典型的古埃及彩绘浮雕，体现了古埃及艺术家所遵循的造型规范。这种造型规范早在《纳美尔石板》上就已出现，在《提观看狩猎河马》上变得更为严格。在第五王朝时期的某些浮雕和壁画上，还留有网格状的草图，显示了当时的艺术家如何依据规范刻画人物的形态和身体比例。

三、中王国时期

在公元前 2150 年左右，国王的权力遭到挑战，在第六王朝国王佩皮二世（Pepy II）驾崩之后，古王国瓦解。

随后，长达一个多世纪的内战造成了社会混乱和上、下埃及的敌对。直到公元前 2040 年左右，上埃及的国王门图霍特普二世（Mentuhotep II，约公元前 2060—前 2009 年在位）再次统一古埃及，建立了中王国（第十一至第十四王朝，约公元前 2040—前 1640），为古埃及带来了 4 个世纪的稳定。

《森乌塞特三世像》

中王国时期的艺术大多延续了古王国的造型规范，然而，一尊双臂残缺的森乌塞特三世（Senwosret III，公元前 1878—前 1841 年在位）的雕像（图 1-39），罕见地显示了背离传统理想的表现方式。

这座雕像原被安放在祭祀门图霍特普二世的神庙。国王森乌塞特三世以虔诚的姿态站立，双手下垂至短裙上。根据一旁的红色花岗岩石碑记载，森乌塞特三世在此对太阳神阿蒙（Amun）和中王国的缔造者门图霍特普二世致敬。在整体形态上，这座雕像依然遵循以往的

造型规范，正面站立，上身挺直，然而不同于之前国王平静自信的理想化神情，森乌塞特三世的面部紧绷，嘴角下垂，眼睛下方出现明显的皱纹。这个神情凝重的国王形象，似乎暗示着时局的动荡。

《森努威夫人像》

在上努比亚的凯尔马（Kerma）发现的《森努威夫人像》（*Lady Sennuwy*，图1-40）是中王国时期最精美的雕像之一。艺术家用坚硬的灰色花岗岩打造出行省长官的妻子森努威的优雅形象。森努威夫人挺直端坐，面部轮廓优美，长发整齐地垂落于胸前，身上穿着时尚的裹身裙，神态宁静。她左手平放在膝盖上，右手握着一朵象征重生的莲花。椅子的侧面和底座上刻有象形文字，表明对死亡之神奥西里斯（Osiris）的敬意。《森努威夫人像》继承了古王国时期艺术的造型规范，但对形态比例进行了改进，人物的身材更匀称，表情更细腻。

《饲养羚羊图》

中王国时期不再有规模宏大的金字塔，石窟墓开始流行。这些石窟墓主要集中在尼罗河东岸贝尼·哈桑（Beni Hasan）岩石区。这里是第十一王朝和第十二王朝时期统治古埃及中部的一个强大家族的墓地，墓穴直接开凿在岩壁上，有装饰性的柱梁、假门和壁龛，其中的浮雕壁画也显示出之前那些既定规范的影响正在逐渐减弱。

卡努姆霍特普（Khnumhotep）王子墓中的彩色浮雕《饲养羚羊图》（图1-41）生动地刻绘了当时人类驯服和饲养非洲大羚羊的情景。画面没有完全遵从古王国艺术的规范，描绘的对象也没有呈现于同一平面上。人物的身体几乎完全从侧面描绘，表情和动作更写实，手臂的动作甚至出现透视效果。在这里，艺术家表现出对于空间探索的兴趣。

四、新王国时期

公元前1785年之后，中王国逐渐衰落解体。在第十七王朝时期，来自叙利亚和美索不达米亚上游的喜克索斯人（Hyksos）入侵尼罗河三角洲，推翻了古埃

图1-40 《森努威夫人像》，出土于苏丹努比亚，花岗闪长岩，第十二王朝，约公元前1960—前1916年，高约1.7米

图1-41 《饲养羚羊图》，埃及贝尼·哈桑卡努姆霍特普王子墓，彩绘岩石，第十二王朝，约公元前1920年

及国王的统治，逐渐控制了这一地区。到了第十八王朝时期，首任国王雅赫摩斯一世（Ahmose I，公元前1550—前1525年在位）最终战胜喜克索斯人，建立了新王国。此后500年是古埃及历史上最繁荣、版图最大、文化艺术最活跃的时期。以上埃及新建的首都底比斯为中心，新王国沿尼罗河两岸建立了庞大豪华的宫殿、墓葬和神庙群。

哈特舍普苏特陵庙

在目睹皇家陵墓无数次被盗之后，新王国的国王们彻底放弃了金字塔式墓葬。他们在底比斯以西建立帝王谷，在石壁上开凿墓穴，并将入口隐藏起来。而尼罗河对岸的陵庙起到了更重要的纪念作用。新王国时期最杰出的一座陵庙属于女王哈特舍普苏特（Hatshepsut，约公元前1473—前1458年在位）。

哈特舍普苏特是历史记载中的第一位女王。她是新王国第四王朝法老图特摩斯二世（公元前1492—前1479年在位）的皇后和同父异母的姐姐。图特摩斯二世去世后，王位传给了王妃所生的幼子图特摩斯三世，哈特舍普苏特被指定为摄政王。但几年之后，哈特舍普苏特宣称其父图特摩斯一世曾选择她继承王位，于是自己登上宝座，成为第一位女法老。在她执政的20年中，古埃及成为当时世界上最富有、最强大的王国。

哈特舍普苏特陵庙（图1-42）建在尼罗河边代尔-埃尔巴里（Deir el-Bahri）的绝壁上，比邻中王国的开创者门图霍特普二世陵庙。陵庙的三层梯形建筑通过宽阔的坡道相连，与周围的环境完美地融合在一起，白色石灰石柱廊式庭院与上方的崖顶相呼应，呈规则的几何形，给人以宏伟庄严的秩序感。庭院中种植着从古埃及各地运来的珍稀植物。彩绘浮雕遍布整个建筑群，画面内容包括女王的加冕和对红海边的庞特国（Punt）进行的远征。可惜这些艺术史上首次纪念女性成就的作品遭到了严重损坏。在陵墓顶端的山崖上，按惯例供奉着太阳神，表明哈特舍普苏特是太阳神的女儿。陵庙中还有大量女王雕像，由于国王在传统惯例中由男性担任，哈特舍普苏特的正式雕像穿戴着男性服饰，甚至带有假须。在铭文记载中，哈特舍普苏特也用男性称谓。

拉美西斯二世陵庙

拉美西斯二世（Ramses II，约公元前1279—前1213年在位）是新王国时期统治时间最长、最有权势的法老。他兴建了大量建筑工程，其中最宏伟壮观的是在尼罗河西岸阿布-辛拜勒（Abu-Simbel）的砂岩上开凿出来的陵庙（图1-43）。在陵庙立面的入口两侧，并列着4尊高达近20米的拉美西斯坐像，给人以强大的震撼力。陵庙内部还有更多的拉美西斯巨像，这些雕像和背后的支柱连为一体，由同一块岩石雕凿而成，高约9.8米，在狭窄的通道两边相对而立，令人望而生畏。神庙入口上方的壁龛中有一尊头顶光轮、鹰首人身的太阳神像，在两侧的浮雕中，拉美西斯向太阳神举起一尊正义女神玛亚特（Ma'at）的雕像，表明国王以神的名义维持人间秩序。雕像柱上的拉美西斯还以冥王奥西里斯的形象出现，象征他是来世的永生之神。

阿蒙-拉神庙

新王国时期的法老们还修建了许多敬献诸神的宏大神庙，因为神庙入口为桥塔（pylon）型，它们也被称为塔门神庙。位于卡纳克（Karnak）的阿蒙-拉神庙（图1-44）是新王国时期神庙的典型代表，自第十八王朝起由历任国王持续修建。神庙象征着初生的世界，内部通常有一个人工建造的圣池，象征原初之水。神庙建筑依循仪式功能沿两边对称的中轴线展开，从多柱式（hypostyle）大厅（图1-45）一直延伸到隐蔽幽暗的朝圣厅。一般人只有在某些开放的场合才能进入神庙，到达多柱式大厅后便不能深入，只有法老和少数祭司才能进入朝圣厅。这种狭窄的轴心通道是古埃及建筑的一个

图1-42 哈特舍普苏特陵庙，埃及代尔-埃尔巴里，石质建筑，第十八王朝，约公元前1473—前1458年

图1-43 拉美西斯二世陵庙，埃及阿布-辛拜勒，砂岩，第十九王朝，约公元前1290—前1224年，巨像高约20米

图1-44 埃及卡纳克的阿蒙-拉神庙模型，神庙始建于公元前1400年

图1-45 埃及卡纳克的阿蒙-拉神庙多柱式大厅模型，多柱式大厅建于第十九王朝，约公元前1290—前1224年，纽约大都会艺术博物馆

主要元素，从古王国时期的金字塔一直延续至新王国的陵庙建筑。

卡纳克神庙的多柱式大厅最有特色，可容纳上百人，其中密集分布的柱廊支撑起巨大的顶部石梁，巨大的石板门楣像一个立方体的官帽。其中心的柱廊高于两边，在顶部支撑出一个天窗，用于透入光线。天窗的发明具有重要意义，它最早出现在古王国时期金字塔的陵庙中，在中世纪的教堂中仍有沿用，乃至当今的现代建筑中还可见到。尽管没有水泥粘连，完全由石板接合的多柱式

建筑依然坚实稳固。石柱的造型来源于沼泽中的植物，柱头呈荷花或纸莎草花苞的形状，象征整个神庙建筑从混沌中升起。

《阿肯纳顿像》

公元前14世纪中期，新王国时期的宗教与艺术都出现了巨大变化。阿蒙霍特普四世（Amenhotep IV，公元前1353—前1335年在位）下令废除对底比斯太阳神阿蒙的崇拜，转而信仰新的太阳神"阿顿"（Aten，意为

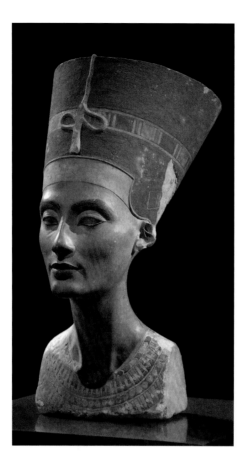

图 1-46 《阿肯纳顿像》，出土于埃及卡纳克，砂岩，第十八王朝，约公元前 1353—前 1335 年，高 3.96 米，开罗埃及博物馆

图 1-47 图特摩斯，《纳芙尔提蒂像》，彩绘石灰石，第十八王朝，约公元前 1353—前 1335 年，高 50 厘米，柏林埃及博物馆

"天空中的太阳圆盘"），并改名为阿肯纳顿（Akhenaten，意为"侍奉阿顿"）。阿肯纳顿还将都城从底比斯迁到尼罗河东岸，今天的阿玛纳土丘（Tell-el-Amarna）附近，并以阿肯塔顿（Akhetaten，意为"阿顿的地平线"）命名新的都城。这位年轻法老的激进行为受到祭司阶层的强烈抵制。在阿肯纳顿死后，他的新教被废除，新建的都城也被废弃。

在阿肯纳顿执政的宗教反叛期，古埃及的艺术也出现了巨大变化，阿肯纳顿和王室成员的雕像都背离了传统的造型规范。在卡纳克的阿顿神庙中，一尊阿肯纳顿的巨型雕像（图 1-46）虽然是传统正面像，然而身体却显出女性化特征：眼睛细长、嘴唇宽厚、脸部呈椭圆形，身材曲线突出、缺少肌肉，腰部纤细、腹部隆起、臀部宽大。这种具有女性化倾向造型，很可

能是为了表现太阳神阿顿的特征。作为生命的创造者，阿顿被看作雌雄同体的存在。

《纳芙尔提蒂像》

《纳芙尔提蒂像》（Nefertiti，图 1-47）是古埃及最精美的一尊女性彩塑石膏胸像。人物面部轮廓清晰，像女神一样优雅，却又流露出某种细腻的情感。纳芙尔提蒂是阿肯纳顿的王后，是当时最有影响力的女性。在卡纳克的阿顿神庙中，她与国王的形象多次并列出现在浮雕装饰中。这尊纳芙尔提蒂胸像最早发现于皇家首席雕塑师图特摩斯的工作室，是一件没有完成的模型。雕像的右眼镶嵌着珠宝，而左眼留空，展示出一种无法确定的朦胧之美。图特摩斯原本希望在纳芙尔提蒂的头饰上再加一支长茎的花朵，以强调其清秀的脸型和纤长的颈

部。尽管没有完成，这件雕塑却显示出"留白"的独特魅力。艺术家打破了传统规范，在真实性与精神性之间找到了一种平衡。

图坦卡蒙像

图坦卡蒙（Tutankhamen，公元前 1333—前 1323 年在位）是阿肯纳顿的儿子，9 岁登基，在位仅 10 年。在阿蒙祭司的影响下，这位年轻的国王把王室迁回底比斯。图坦卡蒙的意思就是重建国王与太阳神阿蒙之间的联系。尽管图坦卡蒙在古埃及历史上的地位并不显要，却因其陵墓和陪葬品而闻名于世。1922 年，在底比斯发掘的图坦卡蒙陵墓保存完好，藏有数目惊人的珍宝，其中最吸引人的是法老本人的"不朽金身"。图坦卡蒙的木乃伊被保存在三层棺椁里，最内层扮作冥王奥西里斯的雕像（图 1-48）最为珍贵奢华，由重达 113.4 千克的黄金打造，嵌入青金石、绿松石、玛瑙等贵重的彩色宝石，整个雕像熠熠生辉，展示了雕塑家和金匠的高超技艺。图坦卡蒙的死亡面具（图 1-49）同样是镶嵌宝石的黄金雕像，呈现出平静永恒的表情，头饰和假须精致整齐，显示了对理想化造型规范的回归，不过其细部却呈现出感性化的倾向。如此奢华宏伟的陵墓艺术不仅展示了国王的权力，也展示了古埃及人

图 1-48　图坦卡蒙棺椁最内层棺，出土于埃及底比斯，珐琅、宝石、黄金，第十八王朝，公元前 1323 年，埃及开罗博物馆

的智慧、自豪与富足。

在公元前最后的 1000 年，古埃及逐渐衰落，努比亚人、波斯人和马其顿人相继占领这一地区。公元前 305 年，亚历山大大帝的将军托勒密（Ptolemy，约公元前 367—前 282）成为古埃及法老，开创了一个新的王朝。托勒密王朝维持了近 300 年，直至公元前 30 年，古埃及女王克利奥帕特拉（Cleopatra）去世，屋大维（Octavian）宣布埃及为罗马行省，古埃及的历史才正式结束。在托勒密王朝时期，亚历山大港曾是希腊化地区最有活力的商贸、文化和学术中心，贸易活动远达中国和印度。

图 1-49　图坦卡蒙的死亡面具，出土于埃及底比斯，宝石、黄金，第十八王朝，公元前 1323 年，埃及开罗博物馆

第二章 古希腊艺术

在西方艺术史中，古希腊艺术有着特殊的地位。古希腊文化中的许多文化价值观念，特别是对个体的尊重、以人为本的态度、对人性的提升，孕育了整个西方文明，乃至全球的现代文化。古希腊并非一个单一民族国家，而是由希腊本土、爱琴海上的岛屿和小亚细亚西部沿海城邦构成的城邦联盟。公元前776年，希腊的各城邦在奥林匹克举行了首次庆典和运动会。从此，希腊人开始认同共享的文化价值，尽管不同城邦间的分歧和竞争依然存在，但希腊人认为自己有别于周围其他地方不说希腊语的"野蛮人"。

与美索不达米亚和埃及的神灵不同，希腊人崇拜的神灵以人的形态出现，他们以神的形象塑造了人，以人的形象塑造了神，所谓"神、人同形同性"。在这种人性化世界观的指导下，希腊人创造了"民主"这个概念，并且对艺术、文学和科学都做出了开创性的贡献，从而深远地影响了世界文化的发展。

尽管古希腊文明独特而又深厚，它却与两河流域和埃及文明之间有着密切联系。古希腊艺术的主题、观念和技巧都显示出对之前古老文明的借鉴。另外，古希腊属于地中海地区，古希腊艺术的故事也并非从希腊人开始，而要上溯到他们在爱琴海地区的祖先——荷马史诗《伊利亚特》和《奥德赛》中的英雄。

第一节
史前爱琴海艺术

地中海在希腊和土耳其之间的部分被希腊人称为爱琴海。这片海域南接埃及和北非，东连亚洲，西岸和北岸为欧洲。这里是联系世界各大文明的交通要道和商业枢纽，也是传奇史诗中特洛伊战争发生的地方。早在新石器时期，希腊群岛已经有人居住。公元前3000—前1200年，爱琴海周围岛屿各自形成了独特的文化艺术形态，主要包括三个部分：基克拉迪（Cyclades）艺术，米诺斯（Minos）艺术和迈锡尼（Mycenae）艺术。

一、基克拉迪艺术

最早的爱琴海艺术出现在公元前3000年的基克拉迪群岛。这里盛产大理石，在岛上的墓葬中，出土了不少引人瞩目的大理石雕像（图2-1）。这些雕像尺寸不一，最大的高达1.5米，最小的不过10厘米，人物高度程式化、平面化和几何化，头部、胸部和耻骨都呈三角形，上身宽大而下肢纤细，大多是双手交叉于胸前的裸体女性形象。人物的双眼、头发、首饰等部分曾用色彩涂画，有些还刻意突出了女性性征。这些雕塑被平放在坟墓中，是重要的随葬品，象征着生殖女神。

二、米诺斯艺术

"米诺斯"这个名称源于希腊神话中宙斯与欧罗巴的儿子——传奇国王米诺斯。公元前2000年左右，克里特岛涌现出大量宫殿建筑。这些宫殿巨大恢宏、空间开放，适

图2-1 女性雕像，出土于希腊基克拉迪岛，大理石，约公元前2500—前2300年，雅典国家考古博物馆

于举行各种大型仪式、典礼和公共活动，也是岛上的行政、商业和宗教中心。这个时期是米诺斯文化的繁荣期，也是史前爱琴海文明的黄金时代，标志着西方文明的兴起。

克诺索斯宫

克诺索斯宫（Knossos，图 2-2）是克里特岛上最大的宫殿。它是希腊神话中著名的迷宫，传说是米诺斯为牛头人身的食人怪兽米诺陶（minotaur）所建的住所。传说中雅典国王忒修斯（Theseus）曾经被困在这个迷宫之中，在米诺斯的女儿阿里阿德涅（Ariadne）的帮助下，忒修斯才以线球为标记走出迷宫，最终打败米诺陶。从平面图上看，克诺索斯宫的确像一个迷宫，岛上的地形为这座王宫提供了天然屏障。它的外围没有防御工事，入口并不突出，而迷宫式的房间布局起到了重要的防御作用。整个建筑的中心部分不是功能性的厅堂，而是一个开放式的中央庭院，两边有宗教和行政仪式用大厅，厅在中间，周围是生活和工作区。这样的布局显示了整个建筑的多变性和流动性。宫殿随地势坡度而建，有的地方有 3 层楼高。房间内部的楼梯和柱廊连接天井，保障了采光和通风。柱廊中的木柱以巨大的树干制成，黑色的柱头呈球茎状或者坐垫形，类似于后来希腊的多立克柱式。柱身为红色，呈上粗下细的锥形，与之前古埃及和后来的古希腊柱式相反。

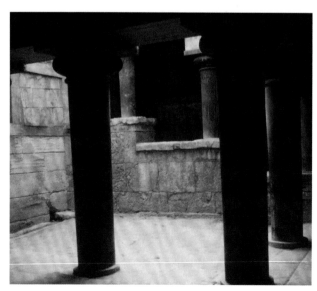

图 2-2　居住区的天井，希腊克里特岛克诺索斯宫，约公元前 1700—前 1400 年

克诺索斯宫壁画

在克诺索斯宫和米诺斯的其他一些宫殿中，绘有装饰性壁画，描绘了米诺斯人的生活和自然环境。不同于古埃及的干壁画，米诺斯人创造了最早的湿壁画。他们先在粗糙的石墙上涂上一层白色石灰泥，然后趁湿泥未干时迅速涂上稀释过的矿物颜料。由于石灰泥在干燥的过程中吸收了颜料，湿壁画通常比干壁画具有更持久的效果。可惜这些壁画被发现时已不完整，现存可见的都是修复后的面貌。

《公牛跳跃》（图 2-3）是克诺索斯宫最著名的湿壁画，描绘了米诺斯的"跳公牛"仪式。这是一种高难度的动作。跳牛者需跳到半空中，先抓住牛角，再翻越牛背。画家抓住了最精彩的瞬间：牛的四肢伸开，呈一条直线，用尽全力飞奔；而跳牛的男青年则稳稳地跳到牛背中间，身体垂直倒立。公牛的强壮衬托出跳牛者的勇气和力量。从这幅画可以看到典型的米诺斯壁画程式：描绘对象呈侧面，不分明暗；女性皮肤洁白，男性皮肤呈黝黑色；画面周围由几何图案构成宽带装饰，如同精美的外框。尽管这幅画在构图和造型上与美索不达米亚和埃及壁画有相似之处，然而，其中纤长、活跃、自信的人物形象显示了克里特人的独特面貌。

塞拉岛壁画

塞拉岛（Thera）上的米诺斯壁画保存得最好。塞拉岛位于克里特岛以北约 100 千米，今称圣托里尼岛（Santorini）。岛上的壁画出土于阿克罗蒂里城（Akrotiri）的考古发掘地。大约公元前 1628 年，一场巨大的火山爆发将阿克罗蒂里城全部埋在了火山灰和浮石之下，使米诺斯的晚期文化（约公元前 1670—前 1620）得以幸存。考古学家在一些两层楼高的房屋中发现了一系列装饰壁画，其中一幅保存完好，几乎占据了整个墙面，即壁画《春天》（图 2-4）。画面上描绘了嶙峋多彩的岩石、在清凉的海风中摇曳多姿的百合花和在明媚的春光中上

图 2-3 《公牛跳跃》，希腊克里特岛克诺索斯宫，湿壁画（经过大面积修复），约公元前 1450—前 1400 年，178.2 厘米×104.5 厘米，赫拉克里翁考古博物馆

图 2-4 《春天》，希腊圣托里尼岛，阿克罗蒂里城德尔塔 2 号房间，壁画，约公元前 1650 年，约高 2.5 米，雅典国家考古博物馆

下翻飞的燕子。这是现存最早的一幅纯粹的、没有人物在场的风景画，画家用简约的黑色轮廓线和明亮的色彩勾勒出春天的韵律，不仅捕捉到岛上的风景地貌，还表达了愉悦的感受。尽管在形式技法上可以看到古埃及的影响，然而，米诺斯湿壁画的轻松活泼与古埃及干壁画的沉稳严肃迥然不同。

米诺斯陶瓶画

与壁画一样，米诺斯陶瓶画的灵感也源于爱琴海的自然世界。在米诺斯文化中后期，人们已开始使用转轮制造陶器，因此可以创造出各式各样造型圆润的器物。米诺斯陶工在小型器物上描绘生动的自然图形，与陶瓶的弧形外观相得益彰，其中以海洋为主题的作品最为常见。在克里特岛出土的一个陶罐（图 2-5）上，出现了一条生动的黑色大章鱼。它双目圆睁，伸出强有力的触手缠绕着整个蛋壳色的陶罐。一丛丛海藻漂浮在章鱼触手之间的空隙中。海洋生物的弧形图案突出了罐子的体量感，并且与整个圆罐的形式相互呼应。

《执蛇女神像》

米诺斯时期，克里特岛的宗教活动主要集中在天然场所，如山洞或树林中，没有大型的神庙和神像。在克诺索斯宫发现的执蛇女神的釉陶雕像（图 2-6）是米诺斯文化中期小型雕塑的代表。这位女性胸部袒露，头上顶着一只猫，围裙上装饰着象征女性性征的三角形图案，双手各举一条弯弓般的小蛇。在古代文化中，蛇通常象征生殖力，而猫科动物象征权力，可见这件雕像很有可能是关于生殖的母神像。这件雕像的正面呈现方式显示了古埃及的影响，但是人物的服饰，比如纤细的束腰、塔形裙子属于典型的米诺斯文化特征。

图 2-5 《章鱼瓶》，出土于希腊克里特岛，约公元前 1500 年，高 27 厘米，赫拉克里翁考古博物馆

图 2-6 《执蛇女神像》，希腊克里特岛克诺索斯宫，釉陶，约公元前 1600 年，高 29.5 厘米，赫拉克里翁考古博物馆

米诺斯文明是如何消亡的？关于这个问题学术界仍有争议。塞拉岛的火山喷发很可能是导致米诺斯文明衰落的一个主要原因。大约公元前 1450 年，来自希腊大陆的迈锡尼人入侵克里特岛，占领了克诺索斯官。至公元前 1375 年时，迈锡尼人已经不再居住于克里特岛，克诺索斯宫最终在公元前 1200 年左右被毁。此后，爱琴海文明的中心转移到希腊本土。

三、迈锡尼艺术

在占领克里特岛之前，迈锡尼人已经在希腊大陆上建起了自己的城市，只是在经济上依赖于克里特岛。至公元前 1500 年左右，迈锡尼文化进入盛期，开始主导整个希腊地区。迈锡尼的名称来源于荷马史诗，特洛伊战争中希腊联军的统帅阿伽门农（Agamemnon）就是传说中的迈锡尼国王。迈锡尼地区由一系列壮观的城堡组成，在荷马笔下，除了迈锡尼城堡外，还有皮洛斯（Pylos）和梯林斯（Tiryns）等城堡。经过考古发现，梯林斯城堡是迈锡尼文化中保存得最好的城堡。

梯林斯城墙

梯林斯城堡（图 2-7）被诗人荷马称为"巨墙之城"。它坐落在伯罗奔尼撒东北部的阿戈斯（Argos）平原的岩层上。大约公元前 1365 年，这里的居民开始不断加固城堡的防御工程。他们用巨大的石灰石建起城墙，最大的石块重达 5 吨，整个城墙厚达 6 米。如此雄伟宏大的城墙令人望而生畏，在古希腊传说中，这是独眼巨人塞克洛佩斯（Cyclopes）的功绩。因此，梯林斯的城墙也被称为"独眼巨人墙"。这种城墙环绕的封闭式城堡与开放式的克里特宫殿形成鲜明对比。

迈锡尼城堡的狮门

迈锡尼城堡入口的大门被称为"狮门"（图 2-8）。它建于公元前 1250 年左右，夹在大型石墙之间。来犯之敌必须通过一个约 6 米宽的通道，在此过程中，他们很容易受到两边城墙上守卫者的伏击。大门边，两根厚重的石柱支撑着一条巨型石梁。石梁上方嵌有三角形的缓冲带，可以减轻大门承受的重量。三角形石板上刻有一对高浮雕狮子，它们身体强壮，相对而立，前爪搭在祭坛

图 2-7　梯林斯城遗址，约公元前 1400—前 1200 年

上，姿态庄严肃穆。夹在中心的柱式与祭坛都是米诺斯风格，而守护狮的形象很可能来源于两河流域和古埃及狮身人面像的传统，将它用在城门上赋予了迈锡尼尊严与力量。

"阿特柔斯宝库"

迈锡尼文化中的城墙和狮门建于传说中特洛伊战争发生前的 50 年左右，印证了荷马史诗中迈锡尼人好战的记载。在这个时期，富有的迈锡尼人开始建造奢华宏大的墓葬。其中最好的墓葬位于迈锡尼城堡，建于公元前 1250 年左右。由于希腊人误以为这是传说中阿伽门农之父阿特柔斯的藏宝之处，墓葬因此被称作"阿特柔

图 2-8 狮门，希腊迈锡尼，石灰石，约公元前 1300—前 1250 年，狮子像高 2.9 米

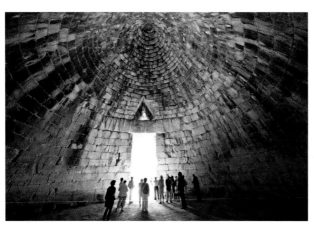

图 2-9 "阿特柔斯宝库"内部，希腊迈锡尼，约公元前 1300—前 1250 年

斯宝库"（Treasury of Atreus，图 2-9）。在壮观的入口大门前有一条长长的通道，通道两侧排列着精心切割的方石。大门上方有与狮门类似的三角形缓冲带。坟墓内部是一个蜂巢型大墓室，被称为圆墓（tholos）。在圆形的地基上，是由多层石块构成的高耸的、蜂窝状剖面的圆拱顶。拱顶高达 13 米，镶嵌镀金花饰以模仿夜空中的繁星。这种没有支撑物的大拱顶建构技术复杂，是罗马万神殿的前身。

《阿伽门农面具》

"阿特柔斯宝库"中的宝物早已全部流失。不过，考古学家从迈锡尼城堡早期的其他墓葬中发现了一些精美的随葬品。在迈锡尼城内的一些竖井式王室墓穴中，出土了一些用黄金打造的死者面具，它们是古希腊最早的面部雕像。尽管与古埃及的图坦卡蒙面具相比，迈锡尼的黄金面具还显得较为"原始"，然而，这些真人大小的面具已经有了独特的写实特征。1876 年，当一个保存完好的男性黄金面具出土时，考古学家们以为看到了阿伽门农的脸孔，因此它被称为"阿伽门农面具"（图 2-10）。然而，这个精致的黄金面具制作于公元前 1600—前 1500 年，比史诗中的特洛伊战争早 300 年左右，应该属于比阿伽门农更早的迈锡尼国王。

《瓦菲奥金杯》

在迈锡尼的墓葬中发现的许多文物都显示了米诺斯文化的影响，有些甚至出自克里特工匠之手。伯罗奔尼撒半岛瓦菲奥（Vaphio）地区出土的一对金杯（图 2-11）尤为出色，从中可以看出米诺斯人与迈锡尼人之间的交往。这对金杯制作于公元前 1500—前 1450 年左右，以浮雕的形式表现了猎牛的场景。其中一只上刻画了强壮的公牛冲撞猎人并从网中挣脱逃跑的场面；另一只刻画了猎人在牧场上拴住公牛的情景。两只金杯的图像互为参照，但艺术风格有所不同，像是出自不同艺术家之手。

图 2-10　《阿伽门农面具》，出土于希腊迈锡尼王室墓穴，黄金，约公元前 1660—前 1500 年，高 30.5 厘米，雅典国家考古博物馆

图 2-11　《瓦菲奥金杯》（一对），出土于希腊瓦菲奥，黄金，约公元前 1500—前 1450 年，8.9 厘米，雅典国家考古博物馆

带牧场风景的金杯看上去工艺更为精细，接近于米诺斯文化细腻宁静的风格，而另一只则更多地显示出迈锡尼文化粗犷崇武的倾向。

尽管迈锡尼文化以坚固的城堡著称，它还是在公元前 1200 年左右衰落下来，原因有可能是北方民族的入侵，也有可能是城邦间的内部战争。无论迈锡尼人是否真的进军过小亚细亚的特洛伊，荷马时代的希腊人都相信，他们的祖先建立过爱琴海文明的黄金时期，是史诗中的英雄。

第二节
古希腊艺术

在公元前1100—前900年，迈锡尼文化衰落之后，希腊地区社会秩序混乱，整个地区的经济、文化衰退，建筑、雕塑和壁画的高超技艺逐渐失传，几乎失去了与外界的联系。这个时期被称为希腊的黑暗时期。

一、几何风格与古风时期

到了公元前8世纪左右，希腊经济开始复苏，人口增长，逐渐呈现出城邦国的面貌。这个时期，希腊打破了孤立的局面，再次与黑海、非洲和小亚细亚的邻国进行贸易交流。《荷马史诗》被广为传颂，奥林匹克运动会开始举办，艺术蓬勃兴起，这一切都预示着一个英雄时代的到来。在希腊艺术形成的初期，陶瓶画成为一种主要的艺术形式。由于早期希腊瓶画几乎完全呈现为抽象的形式，因此被称为几何风格时期。

几何风格瓶画

希腊的陶器数量众多，形制标准，给画家带来了足够的创作空间。最初的陶器通常装饰着抽象的几何形图案，如三角形、棋盘格和同心圆等。公元前8世纪左右，在一些精美的陶瓶画中出现了人和动物的形象。在几何图案的框架内，这些形象构成了叙事性场面。

在狄庇隆（Dipylon）的一座建于公元前740年的雅典人墓葬中，出土了一件精工制作的早期绘图陶罐（图2-12）。这是一件在祭祀时装酒水的巨大陶器，陶罐表面的装饰带上绘制着典型的几何形图案，瓶顶环绕的回形纹

饰尤为突出。瓶身的两个装饰带上有精心描绘的人物和马车，作为纪念性墓葬的标志，这个场景描绘的是一位男性的葬礼。在上层的装饰带上，死者躺在灵柩上，两侧站立的人双臂上举，以示哀悼。死者身上笼罩着的陵帐呈棋盘格纹样，其他空白处装饰着同心圆和"M"形图案。人物形象如剪影，上身为正面，头部为侧面，躯干呈三角形，主要人物的性征有象征性的标识。在下层

图2-12 几何风格陶瓶，出土于雅典狄庇隆墓葬，约公元前740年，高108.3厘米，直径72.4厘米，纽约大都会艺术博物馆

的装饰带上，间错描绘着马拉战车和持盾牌行军的战士。尽管是高度程式化的再现方式，这件器物还是标志着希腊艺术史上的一个重要转折：人物和叙事场景再次回归到艺术之中。

古风时期的人物雕像：考丽与库罗斯

公元前 7 世纪，自迈锡尼的狮门之后，希腊再次出现了纪念性石雕作品，早期的代表为石雕人像。其中，女像统称为"考丽"（Kore，即青年女子），男像统称为"库罗斯"（Kouros，即青年男子）。希腊古风时期早期的艺术风格也称"代达理克"（Daedalic），以传奇艺术家代达鲁斯（Daedalus，意为"技艺高超的人"）的名字命名。古希腊人把所有早期的雕塑和建筑成就都归功于代达鲁斯。他是《荷马史诗》中克诺索斯迷宫的建筑师，曾在埃及的孟菲斯设计过宫殿。由此可见埃及建筑和雕塑对古希腊的巨大影响。

《奥塞尔女士》 最早的希腊雕塑明显借鉴了埃及雕刻家的技法和造型规范。大约创作于公元前 640—前 630 年的一座小型石灰石女像（图 2-13）是最早的雕像之一。尽管出土于克里特岛，由于法国的奥赛尔保存了最早的记录，这座考丽像通常被称为"奥塞尔女士"（Lady of Auxerre）。《奥塞尔女士》形象朴素，右手放在胸前表示虔诚，这表明她很可能是一位女性祈祷者。她头顶平坦，头发纹理整齐，与腰带和长裙装饰的几何纹样相互呼应，体现了希腊古风早期的典型风格。

《纽约库罗斯》 另一座出土于克里特岛的大理石男青年雕像（图 2-14）也模仿了埃及雕像的站姿。他呈严格的正面姿态，左腿略微向前，双臂下垂，贴近身体，拳头紧握，拇指朝前。由于被纽约的大都会艺术博物馆收藏，因而得名"纽约库罗斯"。作为"代达理克"风格的代表，《纽约库罗斯》与《奥塞尔女士》具有许多相同的特征，比如：正面直立的姿态、样式

化的发型、平面化的脸部特征、几何纹样的衣裙和肌肉纹理的走向，人物的姿态也比较僵直。可见，古希腊雕塑家借用了古埃及的雕塑方式，从石块的四个不同侧面进行雕凿。

与古埃及石雕人像相比，古希腊早期的考丽和库罗斯雕像的独特性主要表现在：一、雕像已经从石块中解放出来，脱离了任何支撑结构，成为真正独立的圆雕；二、雕像开始表现出人物的动态，而不像古埃及雕像那样以静止来表现永恒的神性；三、考丽像展现了女性挺拔的胸部，库罗斯像则全身裸露，他们与奥林匹克运动员一样，展示出与神灵同样完美的体魄。

《克罗索斯像》 大约在公元前 530 年，一位名为克罗索斯（Kroisos）的青年在战斗中英勇献身，雅典人将他的名字铭刻在墓碑上，并为他立下雕像。这座出土于雅典附近阿纳维索斯（Anavysos）的《克罗索斯像》（图 2-15）比之前的更加写实，面部更饱满，表情更自然，全身比例更协调，肌肉看上去更富有弹性，骨骼的线条也更清晰。在《克罗索斯像》的所有特征中，令人印象最深的大概要数其微笑。尽管这种笑容还不够自然，却极具代表性，被称为"古风式微笑"。约在公元前 6 世纪中期后，所有古风时期的希腊像都带有这种微笑。以这种模式，古希腊艺术家希望表现出人物的生命力。

《穿羊毛衣裙的考丽》 这件雕像（图 2-16）因身着厚实的羊毛衣裙而得名。她面带古风式微笑，仿佛是克罗索斯的姐妹。她的左臂向前伸出，原本托着一件物品，这一动作增强了空间感，在早期古代雕像中极为罕见，可惜已经断掉。这件雕像发现于雅典卫城附近的雅典娜神庙，很可能是女神的侍者，甚至是雅典娜本人。与古风早期的考丽像《奥塞尔女士》相比，《穿羊毛衣裙的考丽》已经发生了很大变化，她的卷发自然地垂至肩部，面庞更丰腴，神情体态也更自然。

《荷犊者》 《荷犊者》（图 2-17）出土于雅典卫城，是一件大型雕塑的残段。与古风时期常见的库罗斯不同，

图 2-13 《奥塞尔女士》，出土于希腊克里特岛，石灰石，约公元前640—前630年，高65厘米，巴黎卢浮宫

图 2-14 《纽约库罗斯》，出土于希腊克里特岛，大理石，约公元前600—前580年，高194.6厘米，纽约大都会艺术博物馆

图 2-15 《克罗索斯像》，出土于希腊阿纳维索斯，大理石，约公元前530年，高195厘米，雅典国家考古博物馆

图 2-16 《穿羊毛衣裙的考丽》，出土于希腊雅典卫城，大理石，约公元前530年，高120厘米，雅典卫城博物馆

这件雕塑表现了一位有厚重胡须的成熟男子。他的双眼圆睁，嘴角露出典型的古风式微笑，身上扛着一头小牛，准备将它奉献给雅典娜。人物和小牛的表情和动作格外生动，打破了古风时期雕像普遍存在的僵硬感，显示了一种向自然写实风格的转化。

热蜡法 古希腊雕塑并不像现代人想象的那样呈现出大理石的纯白色，它们原本以明亮的颜色装饰（图2-18），只是经过时间长河的漂洗，表面的颜色几乎没有了痕迹。希腊雕塑家通常先将自然的石块抛光表现肤色质感，再用颜料混合蜡液的"热蜡法"（encaustic），为人像的眼睛、嘴唇、头发和衣袍上色。

古希腊建筑

在迈锡尼王国衰落后，古希腊建筑在公元前7世纪中期开始复兴。古希腊神庙的设计图显示出严密均衡的秩序感，反映了古希腊人的几何理念和对均衡美的理解。神庙最初为长方形，长宽比大约为3∶1。至公元前6世纪，神庙的宽度开始增加，长宽比变为2∶1左右。在整个希腊神庙的建筑史上，建筑师们不断地追求着完美的结构比例。在希腊人看来，建筑和雕像的比例与音乐的韵律一样，都代表宇宙的和谐秩序。

古希腊建筑师运用大理石来建造神庙和雕塑。神庙是神灵的住所，而祭坛处于神庙之外，朝向太阳升起的地方。人物雕像在希腊神庙的外立面上占有重要地位。雕塑装饰主要集中在檐壁的浮雕饰带和三角楣上，建筑

图 2-17 《荷犊者》，出土于希腊雅典卫城，大理石，约公元前 560 年，高约 165 厘米，雅典卫城博物馆

图 2-18 剑桥古典考古博物馆重塑的彩色奥塞尔女士像模

上的浮雕与独立的圆雕一样，通常是上色的。立柱顶部、装饰部分和某些建筑元素也有颜色。通过色彩，建筑师们可以划清建筑的结构关系，减弱石头的反光，并为人像提供背景。

柱式 古希腊的早期建筑显然受到古埃及建筑的启发，比如卡纳克神庙中多柱大厅的柱式。希腊建筑的立柱以多立克（Doric）和艾奥尼亚（Ionic）柱式为主，它们的区别主要在柱头上。多立克柱式出现于公元前 7 世纪之后，柱头既像坐垫，又像外扩的钟形；柱身通常有竖直的柱槽；整个柱体下粗上细，中间略有凸起；风格朴素稳重，在希腊大陆最为常见。艾奥尼亚柱式出现于公元前 6 世纪中叶，柱头为两个涡卷形装饰；立柱底部带有基座；柱身上下变化不大而柱槽更细密；整体风格比较轻盈，具有装饰性，常见于爱琴海附近岛屿。科林斯（Corinthian）柱式为艾奥尼亚柱式的变体，更为精致，装饰性更强。它出现于公元前 5 世纪后期，柱头不仅有涡卷形装饰，还有双层卷曲的莨苕叶衬托，仿佛柱身顶部萌发出的枝叶和花朵。科林斯柱式起初仅用于神庙内部，公元前 2 世纪开始出现在建筑外部。（图 2-19）

佩斯图姆的赫拉神庙柱廊 早期多立克式神庙的范本并不在希腊本土，而是在意大利南部的佩斯图姆（Paestum），那里曾是一个繁荣的希腊殖民地。佩斯图姆

的赫拉神庙（图 2-21）建于公元前 6 世纪中叶，由于大部分浮雕饰带和三角楣遭到破坏，只有环绕的多立克式柱廊结构保存完好，最初曾被误认为罗马式公堂——巴西利卡（Basilica）。从平面图（图 2-20）可以看出这座古风时期神庙的独特性，比如：中央的一排立柱把中堂分为两条通道，这样做的优点是可以支持神庙顶部的结构，而缺点是这些立柱占据了供奉神像的中心位置。另外，正立面内部的三个立柱还挡住了从中央入口观看的视野。尽管如此，正立面的 9 个立柱和外立面两侧的各 18 个立柱，使得赫拉神庙达到 1：2 的准确比例。

图 2-19　古希腊柱式

多立克式　　爱奥尼亚式　　科林斯式

图 2-20　赫拉神庙平面图

赫拉神庙的环绕柱廊由排列紧密、柱身中间凸起的多立克式立柱组成，顶部巨大的坐垫型柱头似乎被沉重的檐部压扁。立柱的间距、柱身和柱头的式样充分显示了早期柱廊的承重功能。可见，早期的建筑者最关注的是如何支撑起庞大的顶部建筑。而在晚期多立克式神庙中，立柱之间的距离变宽，柱身变细而中间凸起的幅度减弱，柱头变小，檐部也变得比较轻盈。

阿耳忒弥斯神庙的三角楣　科孚岛（Corfu）的阿耳忒弥斯神庙（Temple of Artemis）建于约公元前 6 世纪，比佩斯图姆的赫拉神庙更为古老。可惜这座长方形的神庙建筑早已成为废墟，只有三角楣上的大部分高浮雕幸存了下来。在三角楣的空白处创作浮雕难度较大，这个早期三角楣浮雕是古希腊艺术家的开拓性实验，比如，在逐渐压缩的空间中通过探索躺、立、坐、卧、跪等不同姿态的变化，巧妙地表现同等大小的形象。

在阿耳忒弥斯神庙三角楣（图 2-22）的中央，是蛇发女妖美杜莎的形象。在古希腊神话中，美杜莎面目狰狞，任何人看见她的眼睛都会变成石头。英雄珀耳修斯（Perseus）在智慧女神雅典娜的协助下，通过盾牌映出的影子来判断方向，最终砍下了她的头颅。阿耳忒弥斯神庙的美杜莎蛇发飞舞，面目狰狞，露出令人恐惧的古风式微笑。她单腿跪地，姿态呈风车状，象征飞奔的能力。作为神庙的守护者，两只狮子卧于美杜莎两侧。这种布局式样显然来源于迈锡尼城堡的狮门，乃至更早的两河流域和埃及的建筑雕塑式样。在美杜莎和大狮子之间还有两个小型雕像，他们是美杜莎的孩子——飞马珀加索斯（Pegasus）和巨人克律萨俄耳（Chrysaor）。当珀耳修斯割下美杜莎的头颅时，他们从她溅出的血中诞生。在三角楣两边的角落上，还有两组很小的形象。一边是宙斯举起雷霆棒刺向跪着的巨人的场景，另一边躺着一个已经死去的巨人。"诸神战胜巨人"是古希腊艺术经常表现的主题，隐喻着蛮力和混乱终将被理性和秩序所征服。

图 2-21　赫拉神庙遗址，意大利佩斯图姆，约公元前 550 年

图 2-22　阿耳忒弥斯神庙的三角楣，希腊科孚岛，石灰石，约公元前 580 年，三角楣高 2.79 米，科孚岛考古博物馆

黑绘

在古风时期，希腊科林斯的陶瓷艺术家发明了黑绘技法。画家首先在黏土上将图案部分施以黑彩，再用一种尖利的雕刻针刻画细节，然后用白色和红色颜料提亮点缀。浓厚的黑色剪影、精致的细节和明亮的釉色相结合，产生了很强的装饰效果。这种新的陶瓷绘画技法很快传遍其他希腊城市，用黑绘风格创作的图像取代了几何风格时期的简单图案。

埃克基亚斯　公元前 6 世纪中叶之后，许多精致的陶器都有制作者的签名，体现了他们对自己手艺技法的

图 2-23 埃克基亚斯，《阿喀琉斯和埃阿斯在玩掷骰游戏》，黑绘陶罐局部，出土于伊特鲁里亚，公元前 540—前 530 年，高约 61 厘米，罗马梵蒂冈博物馆

自豪感。埃克基亚斯（Exekias，活跃于公元前 545—前 530）是雅典的一位著名黑绘画家。他擅长在大型陶器上描绘《荷马史诗》中的英雄人物。在意大利伊特鲁里亚（Etruscan）城出土的一只雅典双耳瓶的图案是黑绘技法的典范，上面刻有埃克基亚斯的签名。

这件黑绘瓶画（图 2-23）的形式均衡优美，描绘了阿喀琉斯（Achilles）和埃阿斯（Ajax）在玩掷骰子游戏的场景。两位人物的身体轮廓与瓶身的弧度相呼应，他们手中的长矛将其视线与观众的视线聚焦在投掷的骰子上。在人物的侧面剪影上，画家还用白色勾画出大量细节，比如斗篷的纹样、服饰的质地，打破了大面积黑色造成的沉闷效果。

尽管画面的场景看似休闲，内在气氛却十分紧张。阿喀琉斯全副武装，埃阿斯则摘掉了头盔。他们的手紧握长矛，身边放着盾牌，一只脚的脚后跟抬起，好像随时准备跃起，说明这是激烈战斗之间的片刻休息。埃阿斯的嘴边喊出"三"，而阿喀琉斯要出"四"，代表他们投掷的点数。阿喀琉斯略占优势，似乎是赢家。然而，了解史诗故事的人能够看懂这个场景的讽刺意味。在两人重返战场后，阿喀琉斯战死，而埃阿斯将朋友的

尸体背回希腊军营之后，也在绝望中自刎。在这个画面中，埃克基亚斯不仅展现了高超的黑绘技法，而且创造出一种强烈的内在张力，这在古风时期的古希腊艺术中极为罕见。

红绘

在公元前 530 年左右，一种新的绘画技法——红绘出现，逐渐取代了剪影式的黑绘。与黑绘技法相反，画家以陶土原有的红色表现人物形象，只将背景涂黑，并以软毛笔取代金属雕刻针描绘细节。红绘技法受轮廓限制少，更能展示陶器上釉色的层次变化和纹理效果。

欧弗洛尼奥斯 欧弗洛尼奥斯（Euphronios，约公元前 535—前 470 年）是希腊早期最著名的红绘画家之一。在一个双耳瓶（图 2-24）上，他描绘了大力神赫拉克勒斯（Herakles）和巨人安泰俄斯（Antaios）搏斗的情景。在希腊神话中，安泰俄斯是海神波塞冬和大地女神盖亚的儿子。他力大无穷，只要保持与大地的接触，就能从母亲那里获取无穷的力量，所向披靡。为了打败他，赫拉克勒斯把他举到空中，将其扼死。在这幅画中，两位英雄依然在地上搏斗，右边的安泰俄斯似乎还略占上风，但是他已经面露痛苦，身体几乎反转过来，右手变得无力。欧弗洛尼奥斯用稀释的釉色勾画巨人金棕色的粗糙头发，用亮泽的黑色釉面表现希腊大力神精心修理的头发和胡须，以此象征文明与野蛮的较量。在这里，艺术家打破了程式化的表现方式，从新视角描绘人物的肌肉、骨骼和动态，对再现三维空间的透视法进行了创造性的探索。

欧西米德斯 欧西米德斯（Euthymides，活跃于公元前 515—前 500）是另一位受欢迎的红绘画家，欧弗洛尼奥斯的著名对手。他在一个装酒的双耳瓶上描绘了三位醉酒的狂欢者（图 2-25）。他们纵情地舞蹈，姿态相互关联而又各自独立。欧西米德斯突破了传统的复合造型，采用透视缩短法表现人物扭转的身躯。中间的人

图 2-24　欧弗洛尼奥斯，《大力神赫拉克勒斯和巨人安泰俄斯摔跤》，红绘陶罐局部，出土于意大利切尔维泰利，约公元前 510 年，高 44.8 厘米，巴黎卢浮宫

图 2-25　欧西米德斯，《三位狂欢者》，雅典红绘双耳罐，出土于意大利齐拉奥，约公元前 510 年，高约 61 厘米，慕尼黑国家文物陈列馆

物尤其引人注目，他正在转身，手臂抬起，肩膀扭转，身体呈四分之三侧面，显示了画家对人体结构的把握。欧西米德斯显然对自己的创新十分得意，他在签名处写道："这是欧西米德斯所画，欧弗洛尼奥斯绝对画不出来。"

转折：埃癸娜岛的阿菲亚神庙

　　在公元前 6 世纪左右，希腊的建筑和雕塑出现了重要的转变。埃癸娜岛（Aigina）的阿菲亚神庙（图 2-26）是此时建筑和雕塑创新的代表。这座多立克式神庙正面有 6 根立柱，侧面有 12 根立柱，虽然在建筑比例上与佩斯图姆的赫拉神庙相似，但是结构更加清晰简洁，立柱数量减少，间隔变宽，柱身更纤细，柱头也更均匀。神庙的内殿中有两排立柱，每排上方又有一组较小的立柱，形成双层结构。这样的安排使站在建筑前的观众能毫无阻碍地看到位于中心的雕像。

图 2-26　阿菲亚神庙遗址，希腊埃癸娜岛，约公元前 500 年

　　阿菲亚神庙东西两面的三角楣（图 2-27、图 2-28）上都有真人大小的彩色雕塑群，以及完全独立于背景的圆雕。两组三角楣雕塑群的构图相似，主题都是特洛伊战争。战神雅典娜位于中心，形象最为高大，希腊人与

图 2-27　复原后的东三角楣，阿菲亚神庙

图 2-28　复原后的西三角楣，阿菲亚神庙

特洛伊人的战斗围绕她展开。雅典娜两旁的英雄姿态各异、或跪或卧，动作相互呼应。与科孚岛不同，阿菲亚神庙的三角楣雕塑已经具有统一的主题、对称的构图和规范的尺寸。

　　西三角楣的雕塑大约在公元前 490 年完成，东三角楣还要晚十几年。将东西两边同一题材的雕塑比较，可以看出风格的演变。西三角楣上的雕塑《垂死的战士》（图 2-29）还是古风时期的模式，人物的躯体为严格的正面，他单臂撑地，两腿交叉，姿态有些僵硬。尽管致命的箭头已经扎进了心脏，他还是面向观众微笑着，像一位摆好了姿态的模特。东面的雕塑（图 2-30）则显得较为自然。人物扭转身躯，独自面对伤痛，而非与观众共享。他知道死亡将至，但是仍然以盾牌作为支撑，想要站立起来。这件雕像虽然还带着古风式的微笑，但它不仅在解剖学的意义上更正确，而且显示出真实人物的自我意识。这样的转变，预示着希腊艺术古风时期的结束，古典时期的到来。

二、古典早期和盛期

　　在艺术史上，希腊的古典时期开始于公元前 480 年左右，希腊联军彻底击败波斯侵略者之后。早在公元前 5 世纪开始时，希腊社会就不断出现政治军事危机。波斯人在大流士的率领下入侵希腊大陆。公元前 490 年，雅典联军在马拉松之战，击退了波斯人的九万大军。10 年后，大流士之子薛西斯一世（Xerxes I）率领更庞大的军

图 2-29 《垂死的战士》，阿菲亚神庙西三角楣，大理石，约公元前 500—前 490 年，长 160 厘米，慕尼黑古代雕塑展览馆

图 2-30 《垂死的战士》，阿菲亚神庙东三角楣，大理石，约公元前 490—前 480 年，长 178 厘米，慕尼黑古代雕塑展览馆

队卷土重来，在温泉关（Thermopylae）突破斯巴达人的抵抗，进而攻陷雅典，焚毁了许多神庙建筑和雕塑。公元前 480—前 479 年，希腊人在萨拉米斯（Salamis）与波斯人殊死决战，最终击溃了入侵者。这场大胜对于希腊人来说是重要的历史转折点，标志着古希腊文明终于摆脱了"野蛮的"侵略者的威胁。以雅典的民主体制为中心，古希腊开始走向政治、经济和文化的强盛期。这一时期涌现了许多对西方文明贡献巨大的人物，其中包括剧作家阿里斯托芬（Aristophanes）、埃斯库罗斯（Aeschylus）、索福克勒斯（Sophocles）和欧里庇得斯（Euripides），哲学家苏格拉底、柏拉图、亚里士多德，政治家伯里克利（Pericles），以及许多伟大的建筑师、雕塑家和画家。

《克里提欧斯的少年》

早期古典风格的雕像已经显示出与古风时期的明显分野：其一，严肃的神情取代了古风式的微笑；其二，人物动作从僵硬变得自然，摆脱了来自古埃及的影响。《克里提欧斯的少年》（图 2-31）是古典风格最早的体现。这件雕塑曾经被认为出自雅典雕塑家克里提欧斯（Kritios，活跃于公元前 5 世纪早期）之手，因此而得名。他的站姿呈现出前所未有的自然状态。古风时期的库罗斯像虽然也是站立姿态，但是由于身体的重量平均分布

在两条腿上，动作比较僵硬。

古典时期的艺术家观察到：在现实生活中，人体的某一部分活动时，其他部分会发生相应的变化。比如，当人们迈开腿时，重心会有所偏移，骨盆随之转动，脊椎相应弯曲，双肩也会因此而倾斜。《克里提欧斯的少年》显示了一种较为放松的站姿。他的头部略向右偏，右腿迈向前方，膝盖略微弯曲，右臀轻微下降，身体的重心移动到了左腿上。这种身体重心的移动，在艺术史上被称为"对立平衡式"（contrapposto，意大利语）。雕塑家在不对称的形式中找到了更自然的平衡姿态，打破了古埃及以来僵硬的"正面律"。他们还强调骨盆上肌肉的线条，使大腿和躯干的连接协调起来，身体从前到后的过渡更加流畅。

《里亚切的青铜武士像》

在意大利里亚切（Riace）海域发现的一对高大的青铜像（图 2-32）进一步显示了古典主义的创新。公元前 5 世纪，青铜成为雕塑的首选材料，雕塑家开始运用新的铸空技法，这是在两河流域的失蜡法基础上进行的改良。由于青铜的可塑性和反光效果，雕塑家可以表现出更丰富的细节和质感，在局部还能添加不同的材料。在《里亚切的青铜武士像》上，人物的眼睛中镶嵌着象牙和琉璃，睫毛和牙齿由白银制成，嘴唇和乳头则由红

图 2-31 《克里提欧斯的少年》，出土于希腊雅典卫城，大理石，约公元前 480 年，高 122 厘米，雅典卫城博物馆

图 2-32 《里亚切的青铜武士像》（一对），出土于意大利里亚切海域，青铜，约公元前 460—前 450 年，高 198 厘米，意大利雷焦卡拉布里亚国家考古博物馆

图 2-33 《里亚切的青铜武士像》A，出土于意大利里亚切海域，青铜，约公元前 460—前 450 年，高 198 厘米，意大利雷焦卡拉布里亚国家考古博物馆

铜制成。尽管这两件雕像已经失去了盾牌和长矛，但雕塑整体保存完美。在"对立平衡式"姿态的塑造上，《里亚切的青铜武士像》比《克里提欧斯的少年》更加成熟。比如，武士 A（图 2-33）的头有力地偏向右边，肩膀倾斜，重心偏移，胯部提升，手臂摆脱身体，身体自由地活动起来。这种自然的动态完全取代了古风时期僵硬的正面站姿。

《掷铁饼者》

古典时期，对人物运动状态的探索是希腊雕像的一个重要转折。公元前 450 年前后，雕塑家米隆（Myron，约公元前 480—前 440）创作的青铜雕像《掷铁饼者》（图 2-34）是表现人物动态的典范。《掷铁饼者》达到了

一种完美的"对立平衡式"，完全摆脱了古风时期雕塑的影响。在这件雕塑中，米隆展现了杰出的创造才能。他把掷铁饼这一动作的瞬间凝固下来，人物扭转身体，左脚抬起，右臂伸展到极限，与腿处于同一平面，正准备投掷。雕像的身体和四肢相交，形成弓形，仿佛箭在弦上，一触即发，既像正要发出闪电的宙斯，又像掷出三叉戟的海神波塞冬，集速度和力量、爆发力和稳定性于一身。这种运动中的人像雕塑更具立体感，吸引着观者从不同角度全方位地欣赏雕像。

《持矛者》

波利克列特斯（Polykleitos，公元前 490—前 420）的著名作品《持矛者》（图 2-35）是古典盛期（约公元

图 2-34　米隆，《掷铁饼者》，罗马大理石复制品，青铜原作创作于约公元前 450 年，高约 154.9 厘米，意大利罗马国家博物馆

图 2-35　波利克列特斯，《持矛者》，罗马大理石复制品，青铜原作创作于约公元前 450—前 440 年，高 212 厘米，意大利那不勒斯国家考古博物馆

前 450—前 400）艺术的典范。在古风时期的库罗斯、《克里提欧斯的少年》及《里亚切的青铜武士像》之后，《持矛者》代表着希腊站立人像达到一个巅峰。艺术家将"对立平衡式"发展到极致，精确表现了身体左、右两侧在站立姿态时的结构变化。比如："受力"的左臂与"承重"的右腿平衡，"放松"的右臂与"自由"的左腿呼应；头部偏向右边，而臀部偏向左边。人物身体的扭转更明显，站姿也更自然。然而，波利克列特斯的兴趣不仅在于探索"对立平衡式"的站姿，还在于探索比例和谐的对称规律，展现身体各部分之间的协调关系。

波利克列特斯将这座雕像命名为"法则"（Canon），并写下关于"法则"的论著，对雕塑人体的方法和原理做出理论阐释。他从力学角度出发，解释了身体和动作之间的关系，提出了理想化的人体比例，比如头部应是人体身长的七分之一。波利克列特斯的雕塑"法则"体现了数学逻辑。数学家毕达哥拉斯曾提出，艺术和宇宙万物之中的美，很大程度取决于数字之间的比例关系。《持矛者》体现了古典主义人体雕像的法则，也是后来罗

马人复制得最多的作品，影响深远。

雅典卫城

当艺术家们在雕塑中寻求均衡完美的法则时，雅典人也在完善关于城邦的理念。城邦曾经只是一座堡垒，一个危急时刻的避难所，然而自公元前 6 世纪末的梭伦（Solon）改制之后，以雅典为代表的希腊城邦已经成为社会群体认同的和民主体制的早期典型。新的雅典卫城（图 2-36）就是理想化城邦的典范。早在公元前 1250 年的迈锡尼时代，雅典卫城就是战略要塞，其中有古风时期的大型雅典娜神庙和雕像，可惜在波斯战争中被毁。公元前 5 世纪中叶，当雄才大略的伯里克利登上政治舞台后，雅典进入了政治、经济和文化的黄金时代。在他为雅典设计的宏伟蓝图中，重点就是在这个城市至高点上重建雅典卫城（Acropolis，意为"高城"）。

经过长达数十年的建造，伯里克利规划的雅典卫城构成了一个有规划的整体。多立克式的帕底农神庙和雅典卫城山门坚实而庄严，而厄瑞克透斯神庙（Temple of

Erechtheion）和雅典娜·尼克神庙（Temple of Athena Nike）则精致轻巧，两者相得益彰。无论从总体还是局部来看，雅典卫城的建筑都代表了古希腊艺术古典时期的巅峰水平。

帕底农神庙的建筑　公元前447—前438年，帕底农神庙（图2-37、图2-38）最先建成。它是雅典卫城最核心的建筑，屹立在卫城南端一个凸出的位置上。在群山环绕下，雪白大理石建筑的神庙壮丽非凡。神庙由伊克提诺斯（Iktinos，活跃于公元前5世纪中叶）和卡利克拉特斯（Kallikrates，公元前470—前420年）两位建筑师设计完成。菲迪亚斯（Pheidias，约公元前480—前430）负责整体的雕塑装饰，并亲自创作了雅典娜雕像。如果说波利克列特斯的雕像体现了理想化的人体比例，帕底农神庙则达到了多立克式建筑的完美比例，总体比例呈现为精

确的数学公式：x=2y+1。比如，其正立面共8（y）根立柱，侧面就有17（x）根立柱；立柱间距与立柱底座的直径之比是9：4。

帕底农神庙设计精确而不刻板，建筑师故意调整了古希腊建筑严格遵循的几何规则。例如：立柱不是竖直的，而是向内倾斜，使得拱顶较浅，檐部降低。台基也不是完全水平的，而是向上隆起，长边的中间比两端高出近10厘米。柱廊中的立柱较细，间距较宽，而支撑四边的角柱粗大，角柱与相邻立柱之间的距离相对较小。根据古罗马建筑师维特鲁威（Vitruvius）所说，这样做可以起到抵消视幻觉的作用。比如，从远处看，完美的水平线好像中部下凹，但如果水平线向上凸起，反而看上去是平直的；如果角柱和普通立柱一样粗，在光线的作用下，反而看上去更细。[①]通过修正的手段，神庙的外表显得轻

图2-36　雅典卫城复原图：(1) 帕底农神庙；(2) 雅典卫城山门；（3）画廊；（4）厄瑞克透斯神庙；（5）雅典娜·尼克神庙

图2-37　帕底农神庙中的雕塑作品平面图，希腊雅典卫城，公元前447年—前432年

① 〔古罗马〕维特鲁威：《建筑十书》，陈平译，北京大学出版社，2012年，第93页。

图 2-38　帕底农神庙，希腊雅典卫城，公元前 447—前 438 年

盈，而内部充满张力。整个建筑并非四平八稳，而是鼓胀起来，仿佛孕育着喷涌而出的生命力。

尽管帕底农神庙被视为多立克式建筑的代表，它的内部却夹杂着艾奥尼亚式元素。神庙外表的装饰带是多立克式，环绕内壁顶部的装饰带则是艾奥尼亚式。而且，神庙后殿的四根细长立柱也是艾奥尼亚式。不仅如此，多立克式与艾奥尼亚式的结合还体现在整个雅典卫城中，这是由于艾奥尼亚式起源于雅典人祖先的所在地——爱琴海的克里特岛，采用艾奥尼亚式装饰可以体现出雅典对整个希腊的领导权。

《雅典娜像》　帕底农神庙还拥有现存最大的古典雕塑群，超过以往任何希腊神庙的装饰规模。环绕整个建筑的 92 块多立克式嵌板，和长达近 160 米的装饰带上都刻满了浮雕。东西两边的三角楣上还有十几个超过真人大小的巨型雕像。作为帕底农神庙雕塑的总设计师，菲迪亚斯亲手创作了《雅典娜像》（图 2-39），即"雅典娜帕底农"，意思是处女雅典娜。此雕像以贵重的象牙和黄

金制成，由木制支架做支撑，高达 11.5 米。雅典娜全副武装，呈站立姿势，右手托着一个小型的胜利女神尼克像。在雅典人对波斯战争记忆犹新的时代，这座雅典娜像显然象征着希腊战胜波斯的勇气。

帕底农神庙的嵌板　帕底农神庙的装饰浮雕嵌板多为突出的高浮雕，有些近乎圆雕，写实性很强，刻画了神话传说中的激烈战斗，画面效果堪比当今电影中的动作大片。其中，西面表现的是希腊人战胜英勇的亚马逊女战士；北面是希腊人在特洛伊战争中的胜利；东面是诸神与巨人的对战。可惜这些嵌板雕刻已经所剩无几。其中，南边的嵌板（图 2-40）保存较好，主要刻画了希腊北方的拉皮斯人（Lapith）与半人马族（Centaur）的战斗，希腊人在雅典英雄忒修斯的带领下取得了艰难的胜利。在其中的一块嵌板上，一名希腊战士已经被半人马锁住咽喉，却丝毫不放弃进攻。雕塑家不仅展示胜利的场面，也呈现战争的残酷，并通过敌人的强大衬托希腊人的英勇。这些装饰嵌板浮雕表现了一个统一的主题：文明与野蛮、秩序与混

图 2-39 《雅典娜像》，现代复制品，木头、象牙、黄金，原作坐落于雅典的帕底农神庙，公元前 447—前 438 年，高 11.5 米

图 2-40 《拉皮斯人与半人马族的战斗》，帕底农神庙南侧嵌板，雅典卫城，大理石，约公元前 447—前 438 年，高 134.5 厘米，伦敦大英博物馆

沌的冲突，隐喻了雅典对波斯的胜利。

帕底农神庙的三角楣 帕底农神庙东西两面的三角楣雕塑再次赞美了雅典娜。东三角楣刻画了雅典娜从宙斯的头颅中诞生的场景；西三角楣刻画的是雅典娜与波塞冬争夺雅典的战斗场面，雅典娜胜出，雅典由此得名。东面的雕塑只保留了左右两侧部分，描绘了奥林匹亚山上众神见证雅典娜诞生的场景。在左侧角上（图 2-41），太阳神赫利俄斯（Helios）驾着马车从三角楣的底部升起，他的胳膊和马头刚刚浮出地平线。马车前方坐着的人很可能是狄俄尼索斯。在右侧角上，月亮女神塞勒涅（Selene）的坐骑正在下沉。她的旁边是三位女神（图 2-42），很可能是家园守护神赫斯提亚（Hestia）、海洋之神狄俄涅（Dione）和她的女儿爱神阿弗洛狄忒（Aphrodite）。在这里，菲迪亚斯以全新的方式安排三角楣的空间，以底边作为地平线，以两边日月之神的升降象征昼夜的更替，从而巧妙地将整个场景设定为天界。

帕底农神庙三角楣的雕塑与整座建筑一样，坚实有

力、比例均衡，运动与静止、威严与慵懒相互对比，形成内在张力。尽管三女神像的头部被破坏，这组雕像仍然不失为女性人体美的典范之作。女神们的衣裙紧贴在身上，仿佛刚刚出浴，看似遮掩，却更能显露人体的曲线美。雕塑家菲迪亚斯和他的助手们显然掌握了人体解剖的知识。在光影的反射下，人物的衣袍纹理不仅线条优美、疏密得宜，而且顺应人体肌肉和骨骼的走向，人体因此显得饱满结实，而人物之间的互动关系也使这座雕像看上去格外灵动。

帕底农神庙的浮雕饰带 在帕底农神庙的装饰雕塑中，最引人瞩目的是内部的艾奥尼亚式浮雕饰带，上面刻画了四年一度的"泛雅典娜节"游行。在现实中，盛大的游行队伍从狄庇隆门出发，穿过城市攀上卫城，直至雅典娜神庙。而在饰带上，雕塑家重点刻绘了神庙之中的游行。游行队伍自西边出发，沿神庙的南北两侧行进，在东部集合，再走向菲迪亚斯的雅典娜雕像。为了调节视觉的偏差，浮雕饰带的上半部分比下半部分刻画

图 2-41　《赫利俄斯的马车和侧卧的人》（侧卧的人可能是狄俄尼索斯），帕底农神庙东三角楣，希腊雅典卫城，大理石，约公元前 438—前 432 年，高约 131 厘米，伦敦大英博物馆

图 2-42　《三女神》（原被当作"命运三女神"，现学术界认为很可能是赫斯提亚、狄俄涅和阿弗洛狄忒），帕底农神庙东三角楣，希腊雅典卫城，大理石，约公元前 438—前 432 年，高约 123 厘米，伦敦大英博物馆

得更深入。

　　整个浮雕饰带上的形象交叠起伏，十分生动。其中不仅有列队整齐的骑手，也间隔出现了乐手、抬水的人和动物，观众仿佛可以听到游行庆典的喧嚣。行进队列

张弛有度：在西侧，青年武士上马集合；在南北两侧（图 2-43），骑兵飞奔，马车疾驶；在东侧（图 2-44），队伍的行进放缓，止步于众神面前。四个侧面的浮雕饰带引领着观众绕建筑一周。奥林匹亚山的众神并没有参与游

图 2-43　帕底农神庙北侧浮雕饰带，希腊雅典卫城，大理石，约公元前 447—前 438 年，高约 106.6 厘米，伦敦大英博物馆

图 2-44　帕底农神庙东侧浮雕饰带，希腊雅典卫城，大理石，约公元前 447—前 438 年，高约 106.6 厘米，巴黎卢浮宫

行，他们只是静默的旁观者，被邀请的客人。整个巴底农神庙的浮雕饰带不仅是对雅典娜的赞美，也是对雅典城邦和雅典人的赞美。

厄瑞克透斯神庙 厄瑞克透斯神庙（图2-45）建于古风时期建造的雅典娜神庙的废墟旁。这是一个多功能神庙，东边的主厅献给雅典娜，供奉着雅典娜的木质雕像；西厅则献给波塞冬；另一间大厅用于祭奠最早的雅典国王厄瑞克透斯。传说他曾经见证过雅典娜木制雕塑像从天而降，是雅典娜最早的信奉者，这座神庙因此得名。神庙建于神话中雅典娜与波塞冬为竞争雅典而争斗的战场所在地。神庙中的水池是波塞冬的三叉戟落下之处，而一旁的橄榄树则是雅典娜留下的神迹。

与朴素均衡的多立克式希腊神庙相反，厄瑞克透斯神庙是一座不对称的艾奥尼亚式建筑。它的四个侧面特征迥异，地基的高度也不相同，反映了当地崎岖的地势和神庙的复杂功能。也许是为了补偿这种不规则建筑形式造成的缺憾，厄瑞克透斯神庙的装饰细节特别精致，比如，蓝色石灰石装饰带与白色的大理石立柱和墙壁形成对比，深色的背景也将大理石浮雕形象衬托得更加突出。这个神庙最显眼的建筑特征，是南门廊的6根女像柱。维特鲁威在《建筑十书》中写道，这些女像表现的是卡利亚（Caryae）城邦的女子。在希腊与波斯的战争中，卡利亚人与波斯人结盟，背叛希腊。战争结束后，获胜的希腊人杀光了卡利亚男子，将女人掳作奴隶。希腊建筑师们运用卡利亚女子的形象做像柱，象征她们背负着自己城邦的耻辱。[1] 然而，这种解释未必准确，因为女像柱这种形式早在希腊和波斯战争之前，就曾经在希腊和两河流域的艺术中出现过。[2] 无论如何，这些作为立柱的女性雕像不仅展示了古典盛期雕像的理想化面庞、

图2-45 厄瑞克透斯神庙遗址，希腊雅典卫城，约公元前421—前405年

图2-46 雅典娜·尼克神庙，希腊雅典卫城，约公元前427—前424年

均匀的身材和对立平衡式站姿，而且女像柔和的衣饰裙摆遮住了僵直的承重腿，既具有立柱的功能性，又表现出人体的灵动和优美。

雅典娜·尼克神庙 雅典娜·尼克神庙（图2-46）是一座典型的小型艾奥尼亚式建筑，由建筑师卡利克拉特斯（Kallikrates，公元前470—前420）设计。它建立在一个迈锡尼堡垒的废墟上，是人们进入雅典卫城后看到的第一座建筑。它以战争女神和胜利女神而命名，赞美雅典在波斯战争中的胜利。神庙的装饰带展现了雅典对抗波斯的关键性胜利——马拉松之战。

① ［古罗马］维特鲁威：《建筑十书》，陈平译，北京大学出版社，2012年，第64页。

② George Hersey, *The Lost Meaning of Classical Architecture*, MIT Press, 1998, p.69.

在这座神庙护墙的浮雕饰带上，刻画了胜利女神尼克的形象。身负双翼的尼克多次出现在不同的情景中，有时举着奖杯，有时在向雅典娜献礼，其中有一个场景格外生动（图2-47）：尼克正在整理鞋带，表示她即将踏上圣地。尽管这个动作有些尴尬，女神的姿态却优雅自如。这件高浮雕的风格受到帕底农神庙三角楣雕塑《三女神》的影响，衣纹褶皱紧贴人体，如出水芙蓉一般。然而，这里的衣纹样式独立成章，并没有依循人体的骨骼走向。深刻的纹理与抛光的石料表面相呼应，赋予这件雕塑近乎抽象的形式美感。

《赫格索墓碑》

公元5世纪末，雅典开始流行纪念性石碑雕刻。在狄庇隆墓中，一件雅典家庭的纪念碑浮雕《赫格索墓碑》（图2-48）体现了希腊古典盛期的风格。墓碑上刻画了一位叫赫格索的女子生前的活动场景。她穿着优雅，神态安详，正在从女仆手捧的珠宝盒中选取首饰。女仆简单的衣袍与女主人华丽的服饰形成对比。与雅典卫城诸雕塑的雕刻手法相似，这件浮雕也通过人物的衣纹勾勒出女性的身材曲线。尽管《赫格索墓碑》以写实的方式罕见地刻画了雅典女性的日常生活，然而，在这种宁静祥和的表象下隐藏着性别和阶级的巨大差异。同时代的男性纪念碑浮雕形象大多为战士，这些男性多活动于室外的公共空间，而女性的生活范围则局限在室内。女仆形象矮小，眼神低垂，显然，她和珠宝盒一样，都是属于主人的财产。珠宝盒代表父亲赠与女儿的嫁妆。赫格

图2-47 《系鞋带的尼克》，希腊雅典卫城雅典娜·尼克神庙，大理石，约公元前400年，高106.7厘米，雅典卫城博物馆

图2-48 《赫格索墓碑》，希腊雅典狄庇隆墓，大理石，约公元前410—前400年，高149厘米，雅典国家考古博物馆

索父亲的形象并没有出现，但是他的姓名出现在墓碑上。在古希腊这样一个父权社会，即便是单纯描绘女性的艺术作品也会暗示出男性的主导地位。

白底瓶画

古典盛期的大型绘画通常描绘在木板上，因而未能保存下来。墓葬出土的白底瓶画反映了当时的绘画风格。这种瓶画绘制于一种长身细颈的精油瓶上，通常是墓葬中的祭品。白底瓶画技法由红绘瓶画演变而来，流行于公元前5世纪。艺术家在白色的釉底上，先用黑色勾勒形象，再添加各种鲜艳的颜色。由于这种器皿没有日常实用性，画家能更自由地发挥。一名自称"阿喀琉斯画师"（Achilles Painter）的画家描绘的白底瓶画（图2-49）

图2-49 "阿喀琉斯画师"，《战士与妻子告别》，精油瓶瓶画，约公元前440年，高43厘米，雅典国家考古博物馆

风格简洁，线条简练流畅，非常具有表现力。在一个白底瓶上，他描绘了一位年轻的战士与妻子告别的情形。从墙上挂着的红色围巾、镜子和水罐可以看出，这是一个家居场景。女性的坐姿与《赫格索墓碑》上的人物相似，不过在这个画面中，女子将健在，而她的丈夫要奔赴战场，一去不复返。令人瞩目的是，这位战士的盾牌上没有常见的美杜莎形象，取而代之的是一只巨大的、以侧面呈现的眼睛。实际上，自公元前6世纪末起，希腊画家就已经放弃了古风时期的程式，不再将正面的眼睛描绘在侧面像上，而是直接画出侧面看到的眼睛。在《战士与妻子告别》中，"阿喀琉斯画师"不仅生动地再现了人物的侧面，而且用缩短透视法描绘了一只夸张的、侧面的美杜莎之眼，以此炫耀自己独特的观察能力和高超的写实技巧。

三、古典晚期

公元前431—前404年，以雅典为首的提洛同盟和以斯巴达为首的伯罗奔尼撒联盟之间发生了一场战争，以雅典的失败告终，史称伯罗奔尼撒战争。这场战争终结了雅典的霸主地位，也终结了希腊古典时期的强盛阶段。在瘟疫肆虐和各城邦之间的冲突之后，希腊逐渐衰落。公元前338年，马其顿国王腓力二世（Philip II）入侵希腊，在希腊中部的查罗奈亚（Chaeronea）彻底击败了希腊人。腓力二世被暗杀后，他的儿子亚历山大三世（Alexander III）统一了希腊，并率领强大的军队推翻了波斯帝国，占领埃及，势力范围一直扩张到印度，史称亚历山大大帝（Alexander the Great）。持续的政治动荡对希腊的文化心理产生了深刻影响，自公元前4世纪开始，希腊人对于自己的信仰、社会和命运不再充满自信，希腊艺术也从理想主义转向个人主义，反映出一种群体理想幻灭后的疏离心理。

普拉克西特利斯

古典晚期艺术的变化明显地反映在艺术家普拉克西特利斯（Praxiteles，公元前395—前330）的作品中。与古典盛期的艺术家一样，普拉克西特利斯依然创作神话题材的作品，然而，他塑造的神灵不再庄严肃穆，而是表现出了常人的喜怒哀乐。

《尼多斯的阿弗洛狄忒》（图 2-50）是普拉克西特利斯的杰作，这是希腊历史上最早的裸体女神雕像。在此之前，女性裸体在希腊艺术中极为少见，只限于瓶画，描绘的人物也是女仆而非贵族，还从没有人敢于表现真人大小的裸体女神形象。普拉克西特利斯不仅塑造了裸体的爱神，而且把她表现为现实中的一位性感女性，而非不食人间烟火的冷漠神灵。阿弗洛狄忒的头微偏，一条腿迈出，膝盖略弯，身体呈"S"形，一只手轻轻遮住私处，另一手将脱下的衣服搭在一个水壶上。她略显羞涩地笑着，眼中闪动着妩媚灵动的光彩。美神将要沐浴，还是刚刚出浴？她看到了期待的人，还是观众不小心撞见了她？这座雕像曾因裸体而被最初的订件者拒绝，而懂得欣赏艺术的尼多斯人（Knidians）却果断买下了它，他们将这件阿弗洛狄忒像安置在一个前后都有入口的圆形神殿中，让人们从各个角度来体验她的美，《尼多斯的阿弗洛狄忒》由此得名。古罗马作家普林尼赞美道："超越了之前所有的作品，不仅是普拉克西特利斯的杰作，也是声誉遍及世界的杰作。"[①]

令人遗憾的是，现存的《尼多斯的阿弗洛狄忒》是罗马复制品，未必能完全展现出原作的神韵，而在奥林匹亚的赫拉神庙中发现的大理石雕像《怀抱婴儿狄俄尼索斯的赫尔墨斯》（图 2-51）也许更能体现普拉克西特利斯的风格特征。这件作品曾经被认为是普拉克西特利斯的原作，后来才被发现是一件高质量的复制品。它显然参考了古典艺术的法则，然而与波利克列特斯的《持矛者》相比，信使之神赫尔墨斯的身体比例更修长，肌肉更柔和，表情更自然，对立平衡更显著。普拉克西特利斯的作品还表现出一种日常化的幽默感：在护送小狄俄尼索斯的途中，赫尔墨斯在他面前晃动着一串葡萄。小婴儿想要吃葡萄，却怎么也够不着，着急地巴住大人的肩膀。这个场景预示着狄俄尼索斯长大会成为酒神。尽管普拉克西特利斯塑造的神话人物仍然保持着理想化的形象，带有梦幻的眼神，但他们已经走下神坛，进入一个人性化的世界。

利西波斯

利西波斯（Lysippos，公元前390—前300）是与普拉克西特利斯同时期的雕塑大师，亚历山大大帝曾经

图 2-50 普拉克西特利斯，《尼多斯的阿弗洛狄忒》，古罗马复制品，大理石原作创作于约公元前350—前340年，高168厘米，罗马梵蒂冈博物馆

① ［古罗马］普林尼：《自然史》，李铁匠译，上海三联书店，2018年，第373页。

图 2-51 普拉克西特利斯，《怀抱婴儿狄俄尼索斯的赫尔墨斯》，可能是希腊化时期的复制品，大理石，原作创作于约公元前340年，高215厘米，希腊奥林匹亚考古博物馆

图 2-52 利西波斯，《刮汗污的运动员》，古罗马，大理石复制品，青铜原作创作于约公元前330年，高205厘米，罗马梵蒂冈博物馆

请他为自己塑像。在波利克列特斯的基础上，利西波斯发展出一套新的人体雕塑法则。为了使人物的身材显得更修长，他以身体与头部8∶1的比例，取代了之前的7∶1。这种新法则体现在他的著名雕像《刮汗污的运动员》（图2-52）中。与波利克列特斯的《持矛者》相比，利西波斯的《刮汗污的运动员》不仅在身材比例上有所变化，动态张力也有所不同。这位年轻的裸体男性身材健美，展示出行动的状态。他的双腿分开，两条手臂相交，似乎随时都会变换姿势。利西波斯打破了古典雕塑稳定均衡的原则，人物向前伸出的手臂增加了空间表现力，改变了正面视角的优先地位，吸引观众从不同角度观看雕塑。

《伊苏斯之战》

亚历山大大帝亲自领军作战，不停地开拓疆土。他的一生如同传奇史诗，充满了起伏跌宕的情节。据普林尼记载，公元前4世纪末，埃瑞特里亚（Eretria）画家菲罗克西诺斯（Philoxenos）曾经画过一幅壁画《伊苏斯之战》（图2-53），描绘了亚历山大大帝在土耳其南部伊苏斯（Issus）大败大流士三世的战争场面。可惜这幅精彩的壁画没有保存下来，只有一幅庞贝出土的罗马镶嵌画复制品部分显示了原画的风格。

图 2-53　菲罗克西诺斯，《伊苏斯之战》，古罗马复制品，出土于意大利庞贝，镶嵌画，约公元前 310 年，269 厘米×510 厘米，那不勒斯国家考古博物馆

菲罗克西诺斯是希腊古典晚期绘画的代表，以高超的写实技艺而著称。《伊苏斯之战》的再现性远远超过了希腊瓶画，画家利用高光和阴影增强了画面的立体感。尽管左侧毁损严重，还是保留了宏大场面中的许多生动细节。右边的波斯人已经开始败退，最右边的一个波斯人摔落马下，蜷缩着身躯。一个倒在地上的马其顿人借盾牌挡住身体，画家巧妙地用抛光的盾牌反射出他充满恐惧的面孔。除了异域大战的戏剧性情节，《伊苏斯之战》还展示了人物的心理深度。冲锋在前的亚历山大竟然没有戴头盔，他几乎冲到了大流士面前，手举长矛刺向敌人。此时，大流士的车夫正调转马头，挥动马鞭，准备加速逃离，而其中一名卫士已经人仰马翻。年轻的亚历山大毫无畏惧地紧紧盯住近在咫尺的敌人，而大流士转过身来，以悲哀无奈的眼神回望亚历山大，他伸出手臂，却已无力回天。

埃皮道伦剧场

古典晚期，希腊的大型建筑不再限于神庙，而是拓展到市民日常生活的公共领域，例如会议大厅和大型剧场等。在古希腊，戏剧表演并非单纯的娱乐活动，而是宗教仪式的一部分，只在节日时举行。比如，狄俄尼索斯节的舞蹈、合唱和戏剧演出。最早的剧场主要由一个露天的半圆形阶梯观众席和中心演出平台构成。雅典庆祝节日时，卫城南坡的剧场上会演埃斯库罗斯、索福克勒斯和欧里庇得斯的悲剧。

古希腊最宏大壮观的剧场位于埃皮道伦（Epidauros，图 2-54），由建筑师小波利克列特斯（Polykleitos the Younger）设计。工程始于公元前 3 世纪初，直到公元前 2 世纪才完成。剧场略大于半圆形，一排排石椅沿山坡排列，能容纳约 1.2 万名观众。为了方便观众进出，观众席被台阶分隔成多个楔形区。中间一条宽阔的弧形甬道将观众席划分为上下两区域。演出在中央的圆形平台上进行，背后的建筑既可用于舞台背景，也可作为演员的更衣室和道具室。由于是露天剧场，没有任何建筑支撑结构遮挡观众的视线，演出还可以与自然美景相互融合。剧场的设计不仅简单实用，比例和谐，而且以出色的音响效果而著称。漏斗形的建筑设计便于扩散声音，甚至能将舞台上最轻微的低语传到最远处的观众耳边。

图 2-54 小波利克列特斯，古希腊埃皮道伦剧场，约公元前 350 年

四、希腊化时期

亚历山大大帝占领了波斯、美索不达米亚、埃及和印度之后，不仅大大扩展了疆土，而且开拓了新的文化领域，广泛传播了希腊文化。公元前 323 年，亚历山大大帝的去世标志着一个崭新文化时代的开始，史称希腊化（Hellenistic）时期。希腊化时期持续了近 3 个世纪，直至公元前 30 年，埃及女王克利奥帕特拉自尽，奥古斯都征服埃及。

尽管亚历山大大帝留下的巨大王国被手下的将军们瓜分殆尽，古希腊的语言和文化却统一了曾经被他征服过的所有地区。希腊化时期的主要文化中心为：叙利亚的安提阿（Antioch）、埃及的亚历山大港和小亚细亚的帕加马（Pergamon）。这些富有的地区拥有巨大的图书馆、艺术收藏和科学研究中心，吸收了大量人才。从此，以雅典为代表的英雄式小城邦时代结束了，取而代之的是一种大都会式的世界文明，这也是当今全球化文明的前身。

帕加马的宙斯祭坛

在公元前 3 世纪早期，帕加马王国从亚历山大的帝国分裂出来之后，占据了小亚细亚西部和南部。国王将巨大的财富用于装饰都城。建于公元前 175 年的宙斯祭坛是希腊化群雕的经典之作。它原本位于帕加马卫城中，现存于柏林的部分是被重建的西立面（图 2-55）。原祭坛建于高台上，由艾奥尼亚式柱廊环绕，两侧突出，呈宽阔的凹形。

图 2-55 帕加马的宙斯祭坛西立面，原祭坛位于土耳其帕加马，重建于柏林博物馆，约公元前 175 年

帕加马的宙斯祭坛最显眼的部分是环绕于底座的高浮雕饰带。它长达 120 米，高逾 2 米，以宙斯领导诸神与巨人族作战为主题，用以纪念公元前 233 年帕加马国王阿塔罗斯一世（Attalos I，公元前 241—前 197 年在位）击退高卢人的胜利。祭坛浮雕继承了古典盛期雅典卫城的主题和风格，并展现出前所未有的丰富性、戏剧性和情感表现力。诸神的位置依据地形和采光而设计：沐浴在阳光中的南面檐壁刻画着光明之神；阴影笼罩的北面刻画着黑夜之神；大地和海洋诸神出现于落日笼罩的西面；而奥林匹亚山诸神则占据了面向阳光的东面檐壁，面对宏伟的入口。位置最显要的是帕加马城的守护神雅典娜（图 2-56）。她一把抓住巨人阿尔库俄纽斯（Alkyoneus）的头发，胜利女神尼克飞来为她加冕。巨人的四肢被巨蟒缠绕，他双眼大睁，身体痛苦地扭动着。从正面宽阔的台阶拾级而上，观众可以看到不同的战斗场景。浮雕中的人物大于真人，他们衣袂飞舞，似乎要脱身而出，冲到台阶上。贯穿于整个雕塑群中的肢体冲突、碰撞和纠缠，构成了一种扭转乾坤的动势，而这种狂暴的运动又被抑制在和谐均衡的古典式建筑框架之中，构成了一种总体化的对立平衡。

图 2-56 《雅典娜与巨人的战斗》，帕加马的宙斯祭坛浮雕饰带局部，原位于土耳其帕加马，重建于柏林博物馆，大理石，约公元前 175 年，高约 228 厘米

图 2-57 《垂死的高卢人》，古罗马复制品，原作位于帕加马卫城，大理石，约公元前 230—前 220 年，高 104 厘米，罗马卡比托利欧博物馆

《垂死的高卢人》

同样是宣扬希腊人对高卢人的胜利，帕加马卫城的一些早期雕像完全脱离了神话隐喻，甚至直接表现失败者。《垂死的高卢人》（图 2-57）就是其中一个典范。从罗马的复制品上可以看到，一位高卢战士倒在一面巨大的盾牌上，鲜血从胸腔的伤口涌出。根据普林尼在《自然史》中的记载，这件雕像的原作很可能出自雕塑家埃皮哥努斯（Epigonos）之手。与古风时期同类题材的作品《垂死的战士》（图 2-29、图 2-30）相比，这件希腊化时期的雕像更真实，构思也更巧妙。雕塑家细致地刻画了敌人的形象，突出了高卢人的特征：浓密的头发和胡须，脖子上还戴着金属项圈。不仅如此，雕塑家还特意表现了战败者的尊严。这个高卢人体魄强健，勇敢顽强。在受到致命的攻击后，他用尽最后的力气支撑住自己的身体，以一种高贵的姿态独自面对痛苦和死亡。观者被这个私密的时刻所吸引，不由自主地进入到雕塑所设定的氛围之中。雕像的金字塔形结构呈现出悲剧性的崇高感，如同一座纪念碑。雕塑家没有直接表现希腊的胜利，却借助强大的敌人形象，衬托出不可见的希腊英雄。

图 2-58 《萨莫色雷斯的胜利女神》，出土于希腊萨莫色雷斯岛，大理石，约公元前 190 年，人物高约 245 厘米，巴黎卢浮宫

图 2-59 安提阿的亚历山德罗斯，《米洛斯的维纳斯》，出土于希腊米洛斯岛，大理石，公元前 150 —前 125 年，高 204 厘米，巴黎卢浮宫

《萨莫色雷斯的胜利女神》

希腊化时期的另一件纪念胜利的杰作是《萨莫色雷斯的胜利女神》（ Nike of Samothrace，图 2-58 ）。胜利女神尼克似乎刚刚降临到一艘希腊战舰上，她立于船头，迎风展翅，紧裹着身体的衣裙随风飘动，显出妖媚而又强健的身材。这座公元前 2 世纪初的雕像在萨莫色雷斯岛的诸神圣所（ Sanctuary of the Great Gods ）被发现，用于纪念一场海战的胜利。在原址上的大理石雕像具有更强烈的戏剧性效果。胜利女神屹立的船头建于一座平台上，而平台又位于双层喷泉之上，下层水池布满鹅卵石，象征海岸。池水映出女神的倒影，泉水喷涌四溅，仿佛海浪在拍打战船。在这件雕塑中，雕塑家打破了古典时期的平静均衡，把艺术与环境、视觉与听觉结合起来，给人以沉浸式的体验。

《米洛斯的维纳斯》

自古典时期，普拉克西特利斯创造的裸体阿弗洛狄忒成为经典之后，以裸体形式表现爱与美的女神变成一种新的模式。《米洛斯的维纳斯》（ Venus de Milo，图 2-59 ）也称"断臂维纳斯"，是在希腊的米洛斯岛发现的一座比真人还要高大的雕像。雕塑底座上刻着艺术家安提阿的亚历山德罗斯（ Alexandros of Antioch ）的名字。这位阿弗洛狄忒上身裸露，下身着裙，比古典时期的全裸雕像更加生动性感。她的左手拿着帕里斯判给她的金苹果，右手轻提下滑的裙边，膝部弯曲，突出了身材曲线，充满诱惑力。尽管现存的维纳斯像已经失去双臂，却给观众留下了更多想象的空间，堪称美之化身。

图 2-60 《睡着的萨提尔》，出土于意大利罗马，大理石，约公元前 230—前 200 年，高 215 厘米，德国慕尼黑古代雕塑展览馆

图 2-61 《市场上的老妇人》，意大利罗马，大理石，约公元前 150—前 100 年，高约 126 厘米，纽约大都会艺术博物馆

《睡着的萨提尔》

古风时期的雕像面对观众微笑，古典时期的雕像则经常羞怯地把目光从观众身上移开。无论怎样，他们都很在意观众，而希腊化时期的雕像却经常沉浸在自己的世界中，比如挣扎、沉思、甚至睡眠，无视观众的存在。这种变化表明希腊化时期的艺术从古典时期的理性化、规范化和理想化转向追求想象力、个性化和真实性，这种新的趋势可以在雕塑《睡着的萨提尔》（图 2-60）看出来。这个半人半神的萨提尔显然喝醉了，他褪下身上的毛皮，靠在岩石上沉沉地睡去。他的眉毛皱起，嘴唇微启，观众几乎可以听到他发出的鼾声。这件雕像不仅表现了梦境，还揭示了性与性别的问题。尽管古典时期的裸体男女雕像也散发着性感的魅力，但是并没有像《睡着的萨提尔》这样袒露。在古希腊神话中，萨提尔是情欲的象征。睡着的萨提尔双腿张开，将观众的注意力引向他的身体。在性观念相对开放，同性恋不被隐晦

的古希腊，艺术家对男性人体和性征的探索并不令人奇怪。这件雕塑曾经被意大利主教巴贝里尼收藏，因而也称"巴贝里尼·法翁"（Barberni Faun），法翁是萨提尔在古罗马神话中的别名。

《市场上的老妇人》

与古典时期所崇尚的理想主义不同，希腊化时期的雕塑出现了现实主义的风格与主题。在古风和古典时期，尽管渔夫、牧羊人、乞丐和醉汉这类形象偶尔出现在瓶画中，却从未成为纪念性雕塑的主题，而希腊化时期的雕塑却经常表现社会底层人民的日常生活。《市场上的老妇人》（图 2-61）就是现实主义风格的杰作。这位面容憔悴、步履蹒跚的老妇人提着鸡鸭和一篮子蔬菜去市场贩卖。她的脸上满是皱纹，背部弯曲，裸露的胸部因为衰老而松弛下垂。这座雕像隐喻着青春的短暂，也反映了现实生活的艰辛。在希腊化时期，当亚历山大港这样

的国际化大都市出现之后，社会结构发生变化，贫富阶层的矛盾日益突出，文明与"愚昧"产生了剧烈的碰撞，现实主义艺术反映的正是那个时代巨大的社会变迁。

《拉奥孔群像》

公元前 2 世纪初，罗马将军弗拉米宁（Flamininus）击败了马其顿大军，宣告希腊再次独立。然而，希腊再也没能恢复过去的荣耀。公元前 146 年，希腊成为罗马的一个行省。希腊艺术家一方面为罗马人复制古典和希腊化时期的雕像，一方面创造新的希腊样式的雕像，《拉奥孔群像》（图 2-62）就是其中的杰作，曾被放置在罗马皇帝提图斯的宫殿中。

根据普林尼在《自然史》中的记载，此杰作由公元 1 世纪早期罗德岛（Rhodes）的三位艺术家哈格桑德罗斯（Hagesandros）、波利多罗斯（Polydorus）和阿泰诺多罗斯（Athanodorus）共同创作，表现了同时期的古罗马诗人维吉尔在史诗《埃涅阿斯纪》（Aeneid）中描绘的

情节。传说拉奥孔是特洛伊的一位祭司，他看出了希腊人的木马诡计，警告特洛伊人不要接受藏着敌人的木马，因此受到支持希腊一方的天神惩罚。维吉尔在史诗中详尽地描绘了两条巨蛇如何从海上蜿蜒而上，爬上祭坛；又如何用它们可怕的力量将正在主持祭祀的拉奥孔和他的两个儿子活活绞死，使祭祀者变成了祭品。

罗德岛的雕塑家以惊人的表现力展现了这个悲剧场景。拉奥孔和他的两个儿子正在经受极大的痛苦。他们在巨蟒致命的缠绕下，竭尽全力做最后的挣扎，其中一只巨蟒已经咬住了拉奥孔的左臂。群雕中的每个形象都具有强烈的动感，而整体形式却对称均衡，沉静肃穆。拉奥孔的形象与帕加马的宙斯祭坛上的巨人十分相似，雕塑家很可能受其启发。

公元前 133 年，罗马人吞并了帕加马王国，继承了那里丰富的艺术资源。如果说古希腊是欧洲文化的起源，那么古罗马就是它的传播者，通过古罗马时代，古希腊的艺术经由中世纪、文艺复兴一直影响到现代社会。

图 2-62 《拉奥孔群像》，出土于意大利罗马，大理石，约 1 世纪早期，高 240 厘米，罗马梵蒂冈博物馆

第三章

古罗马艺术

　　虽然大量借鉴了古希腊的古典艺术，但是古罗马艺术并非古希腊艺术的衍生品，它还受到古埃及和中东艺术的重要影响。在持续不断的政治军事扩张中，古罗马文化一直与其他国家和地区的文化进行碰撞融合，显示出很强的包容性、多样性和创造性。在中央政府的统治下，古罗马的绘画和雕塑通常具有公共性、纪念性和政治意义。

　　在西方现代社会中，古罗马文化也留下了深刻印记，从公路、建筑、钱币到语言文字、法律制度、戏剧表演等各方面都可以看到古罗马的贡献。

第一节

伊特鲁里亚艺术

在史诗传说中，罗慕路斯（Romulus）于公元前753建造了罗马城。不过，当时的罗马还不够强大。直到公元前6世纪时，罗马还被伊特鲁里亚人统治。伊特鲁里亚的核心地带是意大利中部地区。公元前8世纪—前6世纪，伊特鲁里亚人已经拥有高超的航海技术，在经济和文化上，与小亚细亚和古代中东地区联系紧密。尽管当时希腊文化艺术在地中海地区依然占据主导地位，伊特鲁里亚人已经发展出独特的艺术风格。

伊特鲁里亚神庙

古代伊特鲁里亚的神庙（图3-1）在外形上类似于希腊神庙，但是形成了自己的特点，主要表现为：第一，建筑材料以砖木结合为主，包括泥砖墙、木质立柱和房顶等部分。整个建筑只有基座和台阶由石头建造，也正因为如此，伊特鲁里亚神庙难以保存，大多只留下基座

图3-1　伊特鲁里亚神庙模型，仿公元前6年建筑，罗马大学

部分，现代人对它的了解主要依靠公元前1世纪末维特鲁威的建筑论著。第二，正立面突出，入口有狭窄的台阶。与不分前后的希腊神庙不同，伊特鲁里亚神庙的柱廊只出现于正面，前面的两排立柱形成纵深的门厅。第三，伊特鲁里亚的柱式也被称为托斯卡纳（Tuscan）柱式，尽管模仿希腊的多立克柱式，但它们是木质的、没有槽，有柱基。由于支撑的上层结构比较轻，托斯卡纳立柱的排列比较宽松。第四，托斯卡纳的神庙中通常设有三间内殿，供奉三位主神：朱庇特（Jupiter），希腊名宙斯；朱诺（Juno），希腊名赫拉；密涅瓦（Minerva），希腊名雅典娜。第五，三角楣装饰浮雕在伊特鲁里亚极为少见。伊特鲁里亚人通常将铸空的陶制神灵雕像放在神庙的顶端。

神庙顶部的群雕现存最完好的是一尊真人大小的阿波罗像（图3-2），堪称伊特鲁里亚艺术的杰出代表。这件阿波罗陶制雕像是坐落于维伊（Veii）的神庙遗址顶部的雕像之一，表现的是正在与大力神赫拉克勒斯争夺金角神鹿的阿波罗。阿波罗面带希腊古风式微笑，但是，他身上披着色彩明亮、褶皱丰富、装饰感很强的战袍，明显区别于古希腊的裸体雕塑。此外，阿波罗有力的步伐、伸出的臂膀、强壮的腿部肌肉和生动的表情也显示了伊特鲁里亚的本土风格。

塞维特里的石棺雕塑

在伊特鲁里亚，真人大小的陶制雕塑还经常出现在

图 3-2 《维伊的阿波罗》，出土于意大利拉丁姆，赤陶，公元前 510—前 500 年，高 180 厘米，罗马伊特鲁里亚国家博物馆

图 3-3 《石棺上的夫妻》，意大利塞维特里，赤陶，约公元前 520 年，高 114 厘米，罗马伊特鲁里亚国家博物馆

人物的神态，与同时期强调人体比例的古希腊雕塑不同，他们将重点放在人物的上半身，尤其是面部和手势，而下半身较为简单抽象。尽管人物姿态略显僵硬，但是表情生动，似乎在与观众亲密交流。

"亡灵之城"的墓室艺术

尽管伊特鲁里亚人的砖木结构神庙建筑没有保存下来，他们用坚硬石材打造的地下坟墓却如纪念碑一般保存至今。自公元前 7 世纪初，伊特鲁里亚人就开始用火山石建造坟墓，将同一家族的死者安葬在一处。富裕家族的墓葬建筑则更加雄伟，城外的大型墓地被称为"亡灵之城"（necropolis，希腊语）。其中一些墓冢颇为壮观，随葬品包括黄金和象牙制成的贵重物品，还有色彩鲜艳的装饰浮雕。公元前 3 世纪，建于塞维特里的一座"浮雕墓"（图 3-4）就是其中的一个典型。在这个家族墓葬中，所有墙面、顶梁和壁龛之间的墩柱上都覆着兵器、盔甲、家具和家畜的彩绘浮雕，代表来世享用的各种生活物品。

塞维特里的塔尔奎尼亚（Tarquinia）的"渔猎之墓"（图 3-5）中装饰着精美的壁画。画面色彩鲜艳，形象生动。墓室的一端描绘了海洋全景（图 3-6），令人想起克

墓葬中的石棺上。从塞维特里（Cerveteri）墓葬中发现的一座石棺上，有一对典型的夫妻双人雕像（图 3-3）。他们斜倚在卧榻形的棺盖上，似乎在参见一场宴会。女人的左肘下垫着的不是枕头，而是一只酒囊。男人亲密地搂着女人的肩膀。两人伸出的手臂原本都拿着物品，有可能是酒杯，或者是象征再生的鸡蛋。与只限男性参加的希腊宴会不同，伊特鲁里亚的宴会由家庭主妇主持。夫妻宴饮题材的绘画和雕塑也经常出现在伊特鲁里亚的家庭墓葬中。"石棺"（sarcophagus）这个词最初意为"食血肉者"，现指石棺，用以保存死者尸体，不过这件约公元前 520 年的石棺中只有骨灰，可见火葬在当时的伊特鲁里亚已经很普遍。伊特鲁里亚的雕塑家特别重视表现

图 3-4 "浮雕墓"内部，意大利塞维特里，公元前 3 世纪

里特塞拉岛的壁画。在水天交界处，渔夫正从船上抛洒渔网，海豚欢腾跳跃。一位猎人站在岩石上，用弹弓瞄准天空中飞翔的鸟儿。在希腊的风景画中，人物通常凌驾于环境之上，而在这里，人物完全融入风景之中。墓室上方的山墙上描绘了常见的宴会场景，与石棺雕像的模式相似，男女主人斜倚在卧榻上，一旁有乐师和仆人的侧面形象。画家通过描绘渔猎、宴饮、音乐等日常活动，着重于表达生活的快乐而非死亡的悲哀。

《母狼》

自公元前 5 世纪，伊特鲁里亚人不断受到罗马人的反抗。至公元前 509 年，罗马人驱逐了最后一位伊特鲁里亚国王，建立了罗马共和国。青铜雕塑《母狼》（图

图 3-5 "渔猎之墓"内部，意大利塔尔奎尼亚，约公元前 530—前 520 年

图 3-6 "渔猎之墓"主厅后墙壁画局部

图 3-7 《母狼》，出土于意大利罗马，青铜，约公元前 500 年，高 75 厘米，罗马卡比托利尼博物馆

图 3-8 《演说者》（奥勒·梅特利像），出土于意大利科尔托纳，青铜，公元前 1 世纪早期，高 183 厘米，佛罗伦萨国家考古博物馆

3-7）是伊特鲁里亚晚期艺术的代表作。母狼的腿部肌肉紧绷，头部警惕地侧转过来，似乎随时准备攻击。由于青铜表面被打磨得十分光滑，母狼的双眼、獠牙和肢体都看上去闪闪发光。雕像上简洁平直的肌肉线条与细腻的图案化鬃毛形成对比，制造出一种形式上的张力。

这件雕像最初的创作意图无从得知，但它却印证了有关罗马人祖先的神话传说。传说中罗马城的创建者——孪生兄弟罗慕路斯和雷穆斯（Remus）的父母是来自特洛伊的难民，两兄弟还在襁褓之时就被遗弃，后来由一头母狼喂养长大。罗马人认为这座青铜像表现的正是哺育他

们祖先的母狼，因此将它看作罗马的象征。公元 4 世纪初，罗马皇帝马克森提乌斯（Maxentius）曾把它安置于皇宫前。文艺复兴时期，意大利雕塑家又在母狼下面添加了吸吮乳汁的孪生婴儿，强化了它的象征意义。

《演说者》

公元前 1 世纪左右，罗马彻底征服了伊特鲁里亚。一尊被称为"演说者"（图 3-8）的青铜人像显示了罗马与伊特鲁里亚文化的结合。尽管雕像的铭文显示，这件雕塑的创作者是伊特鲁里亚人，塑造的是伊特鲁里亚人奥勒·梅特利（Aule Metele），然而这位穿着罗马式托加袍和高筒靴的公众人物，更像一位罗马执政官。他伸出手臂，似乎正面对集会的公众进行演说。显然，奥勒·梅特利和他的同胞这时已经转变成罗马人，伊特鲁里亚艺术也开始转化为罗马艺术。

第二节

古罗马艺术

公元前 8 世纪，罗慕路斯时期的罗马还建于沼泽之上，在政治和文化上受到伊特鲁里亚的统治；至公元前 509 年时，罗马人建立了罗马共和国，青铜母狼雕像成为罗马的象征。

一、共和国时期

公元前 2 世纪左右，古罗马共和国的势力扩展至整个希腊和小亚细亚，在大量吸取伊特鲁里亚和希腊的文化传统之后，古罗马建筑、雕塑和绘画逐渐形成了自己的风格。古罗马人还发明了新的建筑材料——混凝土。

与石材相比，混凝土价格低廉、重量轻、便于运输。混凝土革新了古罗马建筑的面貌，尤其适用于古罗马建筑师擅长的各种拱形建筑，包括桶形拱、交叉筒拱和半球型拱顶等。

波尔图纳斯神庙

波尔图纳斯神庙（Temple of Portunus，图 3–9）是古罗马共和国早期典型的折中主义风格建筑。这座纪念海港之神的神庙坐落在罗马城台伯河的东岸。从表现结构上看，它还遵循着某些伊特鲁里亚的样式，比如入口在正立面，前面有纵深柱廊。然而，它的建筑材料已经

图 3–9　波尔图纳斯神庙，意大利罗马，约公元前 75 年

换成当地的凝灰岩和石灰石，建筑表面覆盖灰泥，以仿效古希腊大理石的效果。其立柱也从简单的伊特鲁里亚式变成了艾奥尼亚式，并配有艾奥尼亚式三角楣。神庙的两侧和背面还增加了嵌入式半立柱，用来仿效希腊围廊柱。尽管混合了伊特鲁里亚与古希腊艺术的元素，这个建筑已经标志着古罗马风格的形成。

写真主义雕像

共和国时期的古罗马通常将政治领袖的纪念雕像竖立在广场上。然而，许多早期的铜制雕像并没有保留下来，通常被后来的征服者熔化，用于铸造钱币或兵器。现存的古罗马雕像大都创作于公元前 2 世纪末至公元前 1 世纪，主要是老年男子石雕像。这种雕像写实逼真，很可能源于古罗马保存家族成员面具的传统。古罗马的贵

族家庭非常在意自己的血统，他们将祖先的面部塑模而作为家谱保存，并在隆重的葬礼上展示。古罗马石雕人像表现的大多是元老院的成员，目的在于显示他们的权力和社会地位。这样的雕像并不追求美化效果，而是要像家族面具那样极尽真实地突出人物的相貌特征。这种风格被称为"写真主义"（verism）。

意大利奥西莫发现的一件《老人头像》（图 3-10）显示了典型的写真主义风格。雕塑家一丝不苟地刻画出人物脸上的疣、鹰钩鼻、深深的皱纹和后移的发际线。这些面部特征是完全真实的记录，还是刻意的夸张？这个问题在学术界还没有定论。然而，这种写真主义的头部雕像毫无疑问地宣扬了古罗马共和国所推崇的"长者"风范：严肃、坚定、阅历丰富，效忠于自己的民族与国家。

庞贝遗址：建筑

公元 79 年，长期休眠的维苏威火山突然爆发，埋葬了庞贝、赫库兰尼姆等那不勒斯海边的富裕城市。这场巨大的自然灾难使罗马人损失巨大，却给考古学者留下了宝贵的遗产，使他们得以重建当时的生活与文化场景。

广场 在古罗马的城市中，广场是公民生活的中心。庞贝广场（图 3-11）始建于公元前 2 世纪。受到希腊化建筑风格影响，这个长方形广场的三个边上建有两层高的柱廊，最北边是朱庇特神庙。在古罗马的共和国时期，庞贝广场被改建，罗马人将神庙改为供奉三位主神，并混合了伊特鲁里亚风格。与古罗马的神庙一样，广场的入口设在主要的一侧。围绕广场四周建有世俗和宗教场所，西南方有一个典型的早期"巴西利卡"建筑遗址。它大约建于公元前 2 世纪末，是当时的市政府和法院。从平面图来看，这个巴西利卡呈长方形，与广场本身的形状相呼应，两层高的内部立柱将空间分割成中堂和侧廊。作为罗马公堂的主要样式，巴西利卡对后来的基督教堂产生了深远影响。

图 3-10 《老人头像》，出土于意大利奥西莫，大理石，公元前 1 世纪中叶，奥西莫市政厅

图 3-11 庞贝广场鸟瞰图，意大利庞贝，始建于公元前 2 世纪

圆形露天剧场 庞贝遗址中重要的市政建筑还有早期古罗马的圆形露天剧场（amphitheater，图 3-12）。从外形上看，这种圆形剧场如同两个希腊的半圆露天剧场拼合而成。与坐落于自然山坡上的希腊剧场不同，古罗马的圆形剧场座席建在人工建造的斜坡上。在这里，古罗马人发明的混凝土发挥了重要作用，由混凝土构筑的一系列坚固的桶形拱（barrel vault），支撑起土丘上的放射状石头座席，使设计者摆脱了地形的局限。同样的桶形拱还用于建造通往竞技场的隧道。在功能上，罗马的圆形剧场也与希腊剧场有所不同，这里不仅用于欣赏戏剧演出，而且是观看角斗士竞技和斗兽的场所。

维梯之家 在庞贝遗址中，维梯之家（House of the Vettii，图 3-13）是一座保存完好的家庭住宅。房屋中心有着宽敞的中庭（atrium），中庭的中心是一个方形的

图 3-12 古罗马圆形露天剧场，意大利庞贝，约公元前 70 年

图 3-13　维梯之家的中庭，意大利庞贝，公元前 2 世纪，重建于公元 62—79 年

浅蓄水池，与顶部采光天窗相对。房间分布在中庭四周，住宅的后院有围廊。维梯之家显然是一位贵族或富有商人的独立私人住房。同时期的普通人大多住在混凝土和砖建构的街区楼房中，类似于现代公寓楼。

庞贝和其他遗址：壁画

维苏威火山附近的民宅中保存了最完整的壁画。这些壁画不仅用于装饰，还是家族财富与地位的证明。庞贝壁画可分为四种风格：第一风格出现在公元前 2 世纪晚期，艺术家用彩色灰泥模仿了昂贵的大理石板的视觉效果；第二风格大约出现在公元前 1 世纪后期，艺术家希望突破墙面的局限，表现出三维空间的幻觉；第三风格流行于约公元前 20 年至公元 1 世纪中叶，艺术家放弃了幻觉主义，转而用色彩和图案增强墙面的装饰效果；第四风格流行于公元 1 世纪中叶，综合了前三种风格，创造出一种折中主义的混杂效果。

萨姆尼人之家　赫库兰尼姆城的萨姆尼人之家（Samnite House）里的壁画（图 3-14）是第一风格的代表。它的迎宾墙上的壁画给人以极为华丽的幻觉，仿佛由地中海出产的高贵大理石建造而成。这种风格并非罗马独

图 3-14　第一风格壁画，萨姆尼人之家的迎宾墙，意大利赫库兰尼姆，公元前 2 世纪晚期

创，早在公元前 4 世纪末，古希腊的建筑中也出现过类似风格。从第一风格可以看到对古罗马共和国早期建筑装饰的希腊化影响。

"神秘别墅"　第二风格显示了古罗马画家的创新精神。画家希望在平面的墙壁上展现出三维空间的幻觉。庞贝近郊的"神秘别墅"（Villa of the Mysteries）建于公元前 60—前 50 年左右，是第二风格的早期代表。在其中一个房间的内墙上，描绘着围绕酒神狄俄尼索斯（罗马称巴库斯）举行的神秘仪式（图 3-15），很可能是女子的成年礼。其中人物接近真人大小，造型坚实厚重，立体感强。人物之间显示了很强的互动关系，他们似乎要从深红色的墙面上走下来。

图 3-15 《酒神节的神秘仪式》，第二风格早期壁画，"神秘别墅" 5 号房间中楣，意大利庞贝，约公元前 60—前 50 年，高约 162 厘米

希尼斯特别墅 在第二风格后期，画家利用建筑图像创造了强烈的景深效果，仿佛房间外别有洞天。建于公元前 50—前 40 年左右，庞贝附近伯斯科莱尔（Boscoreale）的普布利乌斯·法尼乌斯·希尼斯特（Publius Fannius Synistor）别墅的壁画（图 3-16）就是这种风格的代表。画家继承了希腊古典盛期戏剧场景中所运用的线性透视法，将所有向后退去的线条聚焦于中央轴线的某个点上，从而成功地制造了三维空间的幻觉效果。画面上展现了罗马的街道、神庙、柱廊和庭院。画面中敞开的大门似乎在邀请观众踏进墙壁背后的神奇世界。

利维亚别墅 公元前 30—前 20 年，建于普里马波塔的利维亚别墅（Villa of Livia）是奥古斯都大帝妻子的住所。别墅的全景式壁画（图 3-17）仿佛打开的门窗，通往一个鸟语花香、绿树成荫的花园。这是第二风格晚期样式的极致体现。画家运用了空气透视法，通过向远处逐渐模糊的景物展现纵深感。画面上的前景清晰地展现了篱笆、树木和飞鸟，而背后的树丛则随着景深逐渐模糊起来。

波斯杜穆斯别墅 在公元前 1 世纪的最后 10 年，艺术家重新增强了墙面的装饰效果。他们偏爱强烈单纯的色块，如黑色和红色，色块之间通常用纤细的装饰带连接。伯斯科特里卡斯（Boscotrecase）的阿格里帕·波斯杜穆斯别墅（Villa of Agrippa Postumus）的壁画（图 3-18）是第三风格的范例。这里的壁画既不模仿希腊化时期华丽的大理石，也不再制造穿入墙面的幻境。画面上，纤

图 3-16　第二风格晚期壁画，希尼斯特别墅，意大利伯斯科莱尔，公元前50—前40年，重建于纽约大都会艺术博物馆

图 3-17　《花园风景》，第二风格晚期壁画，利维亚别墅，意大利罗马，公元前30—前20年，重建于罗马马西莫宫博物馆

图 3-18 第三风格壁画，波斯杜穆斯别墅，意大利伯斯科特里卡斯，约公元前 10 年，复原于纽约大都会艺术博物馆

图 3-19 第四风格壁画，维梯之家的伊克西翁房间，意大利庞贝，约 70—79 年

细的立柱支撑着轻盈的顶部，构成一种龛状结构，像是只存在于想象中的空间。在画面的中心位置上，通常有一帧精致小巧的风景画从单色背景中浮现出来。在第三风格中，画家有时还会引入埃及的主题和图像，比如尼罗河风光以及埃及的神明，展现出一种异域情调。

伊克西翁房间 第四风格流行于公元 79 年维苏威火山爆发之前的 20 年，属于一种折中主义的复合风格。庞贝城维梯之家中的伊克西翁房间（Ixion Room）壁画（图 3-19）是这种风格的代表。它综合了之前的三种风格，包括仿制的彩色大理石板、嵌板画中的神话场景、建筑景深图和浮现在中心或顶部的精致小帧图像。在这里，视幻觉再次回归，却没有构成统一图画的整体，不再吸引观众进入其中。伊克西翁房间取名于古希腊神话。伊克西翁由于引诱赫拉而受到宙斯惩罚，被永久地绑在滚轮上。庞贝的情节性壁画大多取材于古希腊神话，依据古希腊大师创作的模板绘制，有时还可以看到伪造的古希腊画家签名，可见当时古罗马人对古希腊艺术的敬仰。

静物画 在古罗马的第四风格壁画中，还经常出现静物题材。在一幅有玻璃水罐的水果静物画（图 3-20）上，

图 3-20 《有桃子的静物》，第四风格壁画局部，意大利赫库兰尼姆，约 62—79 年，意大利那不勒斯考古博物馆

画家以赫库兰尼姆城的彩色墙壁为背景，精心地描绘了几只青色的桃子。青桃的外观、果肉、内核、枝叶和阴影，一旁玻璃罐和水的闪光，都具有逼真的视幻觉效果，显示了罗马人对生活和艺术的精致追求。

二、帝国时期

公元前 44 年，凯撒大帝被谋杀，古罗马陷入内战。战争持续了十余年，直到公元前 30 年，屋大维击败了马可·安东尼（Mark Antony）和古埃及女王克利奥帕特拉，吞并了埃及。公元前 27 年，罗马参议院把奥古斯都的头衔授予屋大维，从此，古罗马共和国转变为古罗马帝国，首席执政官奥古斯都成为实际上的皇帝（Augustus，公元前 27—14 年在位）。

帝国初期

自奥古斯都建立古罗马帝国以来，地中海地区维持了 200 年的和平繁荣，这一时期被称为"罗马和平期"（Pax Romana）。古罗马帝国的疆域持续扩张，在图拉真统治时期（98—117）达到顶峰：北至英国北部，南抵北非沿海地区，版图包括欧洲大部分地区和从亚美尼亚到亚述的中东地区。在此期间，罗马帝国赞助了大量具有纪念意义和宣传功能的公共艺术，用来强调帝国统治在各地的合法性。

《第一执政官奥古斯都像》 屋大维成为古罗马首席执政官时年仅 31 岁。共和国元老院执政期流行的写真主义风格从此结束。古罗马雕像转向表现年轻的统治者，并且模仿古希腊古典时期的理想主义风格。这种模仿意味着奥古斯都统治下的古罗马既是古希腊文化的继承者，也是征服者。

图 3-21 《第一执政官奥古斯都像》，意大利普利马波塔，大理石复制品，公元 1 世纪早期，青铜原作创作于约公元前 20 年，高 203 厘米，罗马梵蒂冈博物馆

图 3-22 《利维亚像》，大理石，约 1 世纪早期，高 34 厘米，哥本哈根新嘉士伯美术馆

奥古斯都把继父凯撒奉为神灵，宣扬自己是神的儿子。他的雕像如古希腊古典盛期的雕像一样具有理想化的面貌，毫无岁月的痕迹。雕像《第一执政官奥古斯都像》（图 3-21）以波利克列特斯的《持矛者》为模板，展现出对立平衡的姿态，并融合了《演说者》的动作。雕像服饰的层次感很强，布、金属和皮革等不同材质相交叠。由于这件雕像发现于意大利的普利马波塔，也被称为"普利马波塔的奥古斯都"。

奥古斯都像全身上下都传递着重要的政治信息。在他的护胸甲上，刻画了罗马人战胜帕提亚人（Parthians）

的场面，周围环绕的诸神赋予这一事件以神圣含义；在他的脚边，骑着海豚的丘比特不仅起到支撑雕像的作用，而且象征着奥古斯都本人是爱神的后裔，而海豚还令人联想到亚克兴（Actium）海战；正是在那场海战中，奥古斯都击败了马可·安东尼和克利奥帕特拉，取得了决定性的胜利。

《利维亚像》　奥古斯都的皇后利维亚（Livia）的大理石胸像（图 3-22）同样展现了理想化之美。她完美的面容、清晰的轮廓明显来源于古希腊古典时期的女神像。利维亚比奥古斯都还长寿 15 岁，然而，直至她 87 岁时

图 3-23　奥古斯都和平祭坛西门，意大利罗马和平祭坛博物馆，公元前 13—前 9 年

图 3-24　奥古斯都和平祭坛南侧游行队伍浮雕饰带，大理石，公元前 13—前 9 年，高 160 厘米

去世，她的所有雕像都保持着年轻的容貌，只在发型上略有变化，显示了她的上层地位。

奥古斯都和平祭坛　古罗马帝国时期的叙事性纪念浮雕延续了古希腊传统，而位置从神庙转向公共建筑。公元前 13 年，元老院向罗马民众许愿，如果奥古斯都能够从西班牙和高卢平安归来，就建造一座祭坛奉献给他。公元前 9 年，祭坛建成，但不是为了赞颂奥古斯都的战绩，而是纪念他更大的贡献——开创了古罗马的和平时代，因此称为"奥古斯都和平祭坛"。祭坛由大理石建造，墙面四周装饰带的上层为叙事性浮雕；下层则布满莨苕叶纹饰，暗示和平带来的富饶；角落以科林斯壁柱作支撑。虽然科林斯柱头发明于公元前 5 世纪的古希腊，但是直到希腊化时期，特别是古罗马帝国时期，才广为流行。

祭坛东西入口两旁的四块浮雕均以神话为主题，西面右边的浮雕（图 3-23）刻画了爱神之子、特洛伊英雄埃涅阿斯（Aeneas）进入古罗马前的祭祀场景。将神话中古罗马的创建者埃涅阿斯比作奥古斯都的祖先，对宣扬奥古斯都开创的黄金时代具有重要意义。同时期的诗人维吉尔也曾写下英雄史诗《埃涅阿斯》，隐喻奥古斯都的功绩。

祭坛南北两侧的浮雕饰带上刻画了游行队伍（图 3-24）。这种表现方式受到帕底农神庙浮雕饰带的影响，并且暗示着奥古斯都的统治期如同雅典的黄金时代。尽管借鉴了古希腊的古典模式，古罗马和平祭坛浮雕的表现内容却有所不同。古希腊的浮雕展示的是雅典普通公民参与的节日游行，而古罗马刻画的则是关于皇室贵族、祭司和元老参与的，有关重大事件的游行。有趣的是，行进队伍中还可以看到一些儿童形象，他们或好奇观望，或窃窃私语，在表情肃穆的游行队伍里显得格外生动。在长期战争之后，奥古斯都因担忧罗马帝国人口数量下降，曾经下令提倡婚姻，鼓励生育。因此，和平祭坛中的上层人物家庭起到了道德表率的作用。

加尔桥　罗马帝国在和平期修建了大量的公路、桥梁和沟渠。在法国南部尼姆城外的水道上，至今仍立着一座罗马帝国早期的多拱石桥，即加尔桥（Pont du Gard，图 3-25）。加尔桥造型宏伟严整，高 55 米、横跨275 米，是当时输送水源、调控水流的重要水利工程。大桥下层为两排大拱门，每个拱门宽 25 米，单个石块重 2

图 3-25 加尔桥，法国尼姆，石质拱桥，约公元前 16 年，长 275 米，高 55 米

图 3-26 《弗拉维安女子胸像》，出土于意大利罗马，大理石，约 90 年，高 63 厘米，意大利罗马卡比托利尼博物馆

吨，而最上层有一排小拱门，大、小拱之间比例和谐，兼具功能与美感。

《弗拉维安女子胸像》 奥古斯都开创的朱里亚·克劳狄王朝（Julio-Claudian dynasty）持续了半个世纪，由于尼禄（Nero，54—68 年在位）的暴政而结束。尼禄手下的将军韦帕芗（Vespasian，69—79 年在位）开创了弗拉维安王朝（Flavian dynasty）。此后，他的儿子提图斯（Titus，79—81 年在位）和图密善（Domitian，81—96 年在位）相继登上王位，弗拉维安王朝维持了近 28 年。

一件弗拉维安年轻女子的大理石胸像（图 3-26）显示了极为精致的发肤纹理，这是钻头这种新工具运用在雕塑中的早期例证。艺术家在使用传统的锤子和斧头之外，通过深钻和抛光技术细腻地刻画出弗拉维安女性高耸的发髻、层叠的卷发、光滑的肌肤和优雅的天鹅颈，增强了质感的对比和光影的变化。

古罗马斗兽场 古罗马斗兽场（Colosseum，图 3-27），也称弗拉维安圆形竞技场，是弗拉维安王朝实施的第一件重大工程。古罗马斗兽场的选址具有政治意义，这块场地曾经被暴君尼禄用来建造私人别墅。韦帕芗宣

图 3-27　古罗马斗兽场，意大利罗马，约公元 70—80 年

图 3-28　提图斯凯旋门，意大利罗马，公元 81 年后

布将土地还于公众，并建成古罗马最大的角斗场所。角斗表演是古罗马一项主要的娱乐活动，以往在古罗马广场举行，表演期间会为观众临时搭建露天看台。这座新建的斗兽场高 48.5 米，长 188 米，宽 156 米，可以容纳超过 5 万名观众。韦帕芗在斗兽场完工前就去世了。他的儿子提图斯于公元 80 年主持了落成典礼，随后举行了长达一百多天的角斗表演，最高潮的场面是 3 千人参加的海军作战演习，整个场地都被浸没在水中。

在建筑结构上，古罗马斗兽场与之前庞贝的圆形剧场相似。它主要以混凝土建成，复杂的桶形拱围廊支撑起巨大的椭圆座席区。由于最初的大理石座位自中世纪后被逐步挪空，斗兽场的整个构架变得清晰可见，下层结构中角斗士的房间、动物的笼子和舞台上的升降机等设备也暴露出来，如同一个巨型怪物的骸骨结构。斗兽场上下分为 4 层，每层 80 个拱门，下面 3 层整齐地装饰着古希腊立柱，从下至上由沉重变轻盈，分别为多立克、艾奥尼亚和科林斯柱式。外立面的饰壁柱和假拱廊是古罗马建筑的特色，虽然没有结构上的功能，但丰富了建筑形式的多样性。

提图斯凯旋门　提图斯只在位 3 年就去世了。公元

81 年，他的弟弟图密善继位，在通往古罗马广场的大道上建立了凯旋门（图 3-28），以纪念提图斯。提图斯凯旋门是典型的早期单拱凯旋门，拱门下只有一个通道，三角拱肩上装饰着胜利女神浮雕。

通道两边的主要浮雕板表现了公元 70 年提图斯征服耶路撒冷后的胜利游行。在南边的浮雕板（图 3-29）上，古罗马士兵们扛着从犹太神庙掠取的战利品，其中最显眼的是一件犹太圣物——七支烛台。从浮雕的深浅变化可以看出人物的远近距离和动作姿态。与和平祭坛相比，这块浮雕在空间处理上更加立体写实。

通道北边的浮雕（图 3-30）刻画了在战车中的提图斯。胜利女神为他戴上花环，荣耀之神为他保驾护航，美德女神为他引领马车，而历史上记载的其他重要人物却都没有出现。在这里，提图斯被美化为神，对战争胜利的庆祝变成了对帝国的赞美。在此之前的纪念性浮雕中，神话中的英雄与现实中的人物有着明显的分野，通常会出现在不同的浮雕板上，而提图斯凯旋门浮雕却将帝王放在神界，与神共处。这是已知的古罗马浮雕中，最早神化皇帝的艺术作品。此后，宣扬帝王的神功伟业成为古罗马叙事性公共浮雕的重要特色。

图 3-29　提图斯凯旋门通道南侧的浮雕板，意大利罗马，大理石，高 238 厘米，公元 81 年后

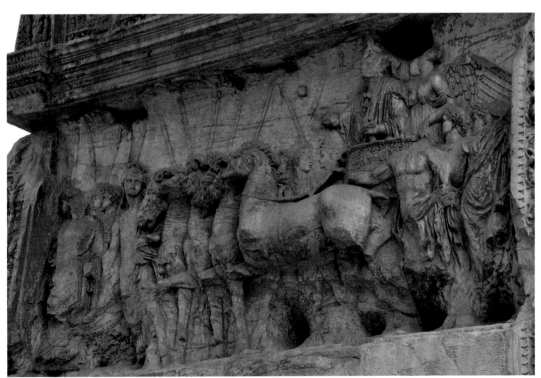

图 3-30　提图斯凯旋门通道北侧的浮雕板，意大利罗马，大理石，高 238 厘米，公元 81 年后

帝国盛期

公元 96 年，图密善因暴政被参议员刺杀，弗拉维安王朝就此结束。由参议院推选的图拉真（Trajan，98—117 年在位）将军在登上王座之后，进行了一系列广受民众欢迎的社会改革。在他的统治下，古罗马帝国的版图扩展到最大，帝国进入鼎盛期。

图拉真纪念柱　纪念柱这种形式源自希腊化时期，

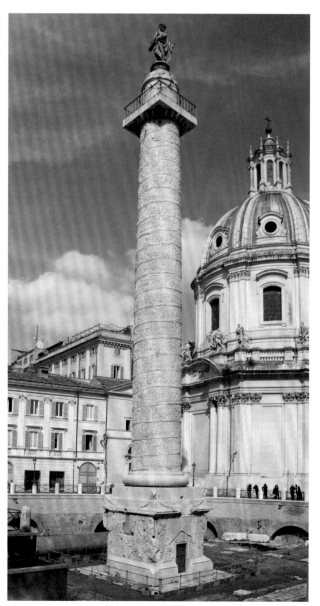

图 3-31　图拉真纪念柱，意大利罗马图拉真广场，约 106—113 年

但是无论从规模还是造型来说，图拉真纪念柱都达到了一个新的高峰。图拉真纪念柱（图 3-31）树立于图拉真广场，高达 38 米，用来纪念图拉真所领导的古罗马军队在达契亚（Dacia，今罗马尼亚境内）战争中的胜利。图拉真纪念柱和广场的设计者均为阿波罗多洛斯（Apollodorus）。图拉真纪念柱内部的螺旋形阶梯直达观景台，观者可以登至最高处俯瞰图广场上的宏伟建筑群。纪念柱的顶端立有图拉真的镀金裸体雕像，可惜原作在早期已遗失。

在叙事性雕塑中，环绕柱身的浮雕形式是前所未有的创新。图拉真纪念柱的整个浮雕饰带长达 200 米，盘旋而上，展现了史诗般的宏大场面，包括 150 个叙事场景和 2500 位人物。为了不改变柱身的形状，浮雕刻画较浅。考虑到绕柱观看的难度，雕塑家设计了程式化的构图，使主要人物反复出现，便于观众辨认和理解。尽管是战争题材，涉及战斗本身的画面却并不多，主要表现的是皇帝的领军能力，比如图拉真训话、祭祀和劝降，及古罗马军队跨越多瑙河、侦察敌情、构筑防御工程等情节。在这里，古罗马人强调他们的胜利主要来自图拉真卓越的领导才能和强大的军队，而不仅是神的助佑。

万神殿　在所有的古罗马混凝土建筑中，成就最大的莫过于万神殿（Pantheon，图 3-32）。它由图拉真的继任者哈德良（Hadrian，117—138 年在位）主持修建，是一座献给众神的神庙。在古罗马时期，万神殿正立面的 8 根科林斯式花岗岩立柱令人感受到传统神庙的威严，而柱廊背后却隐藏着惊人的创新。这里不再有供奉神像的长方形内殿，取而代之的是一个覆盖着巨大穹顶的圆形殿堂（图 3-33）。穹顶直径为 43.6 米，与从地面到穹顶的高度相等，构成一个完美的球形，仿佛大地与天穹的融合。白天，穹顶的圆形天窗仿佛太阳光盘；夜晚，它又如月亮一般，而它周围的藻井纹饰如夜空中闪亮的群星。

万神殿的建筑和造型都显示了杰出造诣。在建筑上，

图 3-32 万神殿，意大利罗马，118—125 年

图 3-33 万神殿内部，意大利罗马，118—125 年

它充分展示了混凝土的功能和强度。混凝土材料的比重随着建筑结构而变化，整个建筑从下到上越来越轻盈。立柱和壁龛从视觉上减轻了墙壁的沉重感。立柱的材料是来源于各地的彩色大理石，不仅为建筑表面增添了活力，而且象征着帝国的辽阔疆域和广泛的国际贸易。尽管造型比例看上去很完美，万神殿的建筑结构上却似乎有一个"瑕疵"：以球形中线为界，穹顶藻井的拱肋与下方的阁楼壁龛和立柱没有对齐，上层与底层出现错位，穹顶像是没有被固定住，建筑结构显得不够稳定。另一方面，也正是这种漂移感，使穹顶如天穹一般，更令人心生敬畏。大殿中央的地面微微隆起，使身在其中的人感到轻微的眩晕，本能地退向墙边。据文献记载，哈德良经常在此接见外国使节，裁断争端。万神殿的造型将古罗马皇帝置于神明般的至尊地位，仿佛整个世界都在围绕着他的帝国旋转。

图 3-34 《马可·奥勒留骑马像》，意大利罗马，青铜，175 年，高 350.5 厘米，意大利罗马卡比托利尼博物馆

图 3-35 《青年女子像》，出土于埃及哈瓦拉，木板彩绘，2 世纪早期，高 42.5 厘米，底部宽 24 厘米，顶部宽 17.4 厘米，巴黎卢浮宫

图 3-36 《埃及塞拉皮斯神的祭司像》，出土于埃及哈瓦拉，木板彩绘，140 —160 年，42.5 厘米×22.2 厘米，伦敦大英博物馆

《马可·奥勒留骑马像》 在古罗马帝国时期，最宏伟的人像雕塑是马可·奥勒留（Marcus Aurelius，161—180 年在位）的镀金青铜骑马像（图 3-34）。这位古罗马皇帝威严地骑在马上，伸出的右臂表示问候与仁慈。他的坐骑右腿抬起，似乎正将敌人踩在脚下。据文献记载，马蹄下确曾有一位跪着求饶的敌人雕像。与马匹一样，马可·奥勒留人物形象宏大，展示出一种威严庄重的力量，仿佛是整个世界的征服者。然而，与雕像整体所传达的"超人"信息相反，奥勒留本人的形象朴素逼真：他发型普通，眼睑厚重，额头有皱纹，神情忧郁而又冷峻，显示出严肃谨慎的个性和冷静内省的思考，印证了奥勒留在《沉思录》中所表达的斯多葛主义哲学思想。《马可·奥勒留骑马像》告别了古典理想主义，体现出朴素的写实主义倾向，它与古罗马共和国时期的写真主义遥相呼应，成为古代艺术史上的一个重要转折。

木乃伊彩绘肖像 彩绘肖像在古罗马帝国十分常见，但很少能保存下来。不过，在古罗马统治下的埃及法尤姆（Fayum）盆地，却保存了一大批公元 1—3 世纪左右的彩绘肖像画。它们原本附着在经过防腐处理的木乃伊的面部，很可能在死者生前就已经画好。艺术家在木板上使用热蜡法将颜料与融化的蜡液调和，趁蜡液凝固前在木板上快速画完。这种画法使作品耐久性好，能够保持色彩的鲜艳和蜡的光泽。保存于卢浮宫和大英博物馆的《青年女子像》（图 3-35）和《埃及塞拉皮斯神的祭司像》（图 3-36）都是其中的杰作。画家通过娴熟的笔触技巧，细致地勾画出人物的发型、眉眼、五官轮廓以及整个面部柔和而平静的神情。法尤姆出土的木乃伊肖像画所代表的古代嵌板画传统，一种延续到后来的拜占庭时期。

图 3-37　《卡拉卡拉像》，大理石，212—217 年，高 36.2 厘米，纽约大都会艺术博物馆

图 3-38　《德西乌斯胸像》，大理石，249—251 年，高 78.7 厘米，意大利罗马卡比托利尼博物馆

帝国晚期

　　从奥古斯都到马可·奥勒留，罗马和平期持续了两个世纪之后，古罗马帝国的统治再次出现动荡，不仅外界入侵不断，内部权力也受到挑战。自公元 192 年奥勒留的儿子康茂德（Commodus，180—192 年在位）遇刺之后，帝国内战不断，军事政权如走马灯般轮换，经济日渐衰退，传统宗教出现危机，基督教从东方兴起。古罗马帝国晚期是世界历史上的一个关键时期，西方的古典文明由此转向中世纪的基督教文明。

　　《卡拉卡拉像》　尽管古罗马帝国晚期的政治并不稳定，却出现了一些在艺术史上最有个性的雕像。这个时期的古罗马皇帝都是军人出身，他们的雕像表情凝重，头发胡须修剪得很短，显示出一种尚武好战的气质。《卡拉卡拉像》（Caracalla，211—217 年在位，图 3-37）是

其中的一个代表。这位皇帝在历史上以残暴著称，雕塑家真实地表现了他的个性。皇帝拧紧眉头，扭转颈部，眼神凶狠，似乎看到了眼前的敌人和即将到来的危险。几年之后，他果然被对手刺杀。

　　《德西乌斯胸像》　继马可·奥勒留和卡拉卡拉的雕像问世之后，古罗马的皇帝雕像不仅趋于写真主义，而且在情感表达上也越来越深入。比如，德西乌斯（Trajan Decius，249—251 年在位）的雕像（图 3-38）看上去就像一个悲哀的老人。他皱纹深刻，眼神哀怨。在他短暂的执政期，古罗马不再占有军事优势，政权也不再稳固，基督教也在此时兴起。雕塑家从平视的角度再现了一位焦虑不安的人物形象，同时也反映了那个战乱时代的精神面貌。

　　表现战斗场面的石棺浮雕　自 2 世纪开始，古罗马

图 3–39　刻有古罗马和北方"蛮族"战斗场面的石棺浮雕，大理石，250—260 年，高 152.4 厘米，意大利罗马国家博物馆阿尔腾普斯宫

人的墓葬风俗发生了改变。土葬逐渐取代火葬，石棺逐渐取代了骨灰瓮。石棺通常刻有装饰浮雕，表现死者生平所经历的历史场景和战斗场面。比如，公元前 3 世纪的一个大型石棺上就雕刻着古罗马和北方"蛮族"哥特人激烈战斗的场面（图 3–39）。浮雕中的人物肢体纠缠在一起，密不透风地布满了整个画面，不再有古典主义的重心和焦点。这正是古罗马帝国晚期雕塑的特有风格。

在一片混乱的战场中心，一位骑马的武士显得与众不同，据说这是德西乌斯的儿子。这位年轻的王子没戴头盔，张开的手上甚至没有武器，显示出必胜的勇敢信念。他的前额上印有波斯的光明之神密特拉（Mithras）的"X"形徽章，可见当时古罗马文化受到东方文化的影响。

《"四帝共治"雕像》　在戴克里先（Diocletian，284—305 年在位）的统治下，古罗马帝国的秩序得到一定程度的恢复。戴克里先在政治、军事和公共领域进行了重大改革。他认识到帝位脆弱的本质，因而将权力分给另外三位潜在的对手，形成四人共同统治的局面，史称"四帝共治"（tetrarchy）。戴克里先的头衔是东方奥古斯都，另外三位的头衔分别是西方奥古斯都、东方凯撒和西方凯撒。奥古斯都为正职，凯撒为副职。两位凯撒分别为两位奥古斯都的女婿。奥古斯都任期结束时，将由凯撒继任。威尼斯圣马可大教堂外的两组紫色大理石雕（图 3–40）反映了四帝共治的状况。两组人物都身着盔甲战袍，手持鸟首剑柄，紧密相拥。他们脸部好像戴着面具，身体呈立方体的形状，衣着图案化。艺术家把四位统治者表现为一个团结的整体，并不想揭示他们的个性，只通过他们脸上的胡须来界定其年

图3-40 《"四帝共治"雕像》，土耳其伊斯坦布尔，紫色大理石，305年，高109厘米，威尼斯圣马可大教堂

图3-41 《君士坦丁像》，大理石，约315—330年，高约260厘米，罗马卡比托利尼博物馆

龄和地位上的差异。为了宣扬皇权，这组群雕抛弃了古典艺术的成就，回归到了古风时期的僵直状态，将人物变成了偶像。

君士坦丁与基督教

4世纪早期，四帝共治的短期和谐局面逐渐解体，西方凯撒之子君士坦丁（Constantine，306—337年在位）掌权后，迅速扩张了政治势力。312年，君士坦丁进攻意大利，占领古罗马。324年，君士坦丁在希腊拜占庭（今土耳其伊斯坦布尔）附近，打败了最后一位重要对手，再次统一了古罗马帝国，史称君士坦丁大帝。君士坦丁

大帝将拜占庭建成东方的"新罗马"，并命名为君士坦丁堡。他将胜利归功于上帝的保佑，325年，宣布基督教为官方宗教。在历史上，中世纪开始于从古罗马到君士坦丁堡的政治权力转移；在艺术上，君士坦丁时代同样反映了从古典到中世纪风格的转折。

《君士坦丁像》 在现存的君士坦丁雕像中，最著名的是一座高达2.6米的头像（图3-41）。它是一座巨大坐像的残余部分，原本位于一座宏伟的古罗马公堂建筑之中。这件雕像以古罗马朱庇特神像为模特，同时延续了奥古斯都像的传统，将君王表现为理想化的年轻人模样。君士坦丁凝视远方，一双巨大的眼睛专注有神，似乎超

图 3-42　君士坦丁凯旋门，意大利罗马，约 312—315 年

脱于尘世，他的神态既反映了至高无上的世俗权力，也象征他在皈依基督教之后的精神追求。

君士坦丁凯旋门　公元 315 年，君士坦丁凯旋门（图 3-42）在古罗马斗兽场附近建成。这座三拱建筑是最大的皇家凯旋门之一，然而，其中的大部分装饰浮雕却毫无创新，几乎完全照搬早期的纪念性建筑。比如，顶层的达契亚战俘立像和浮雕饰带来源于图拉真广场，两个侧拱上方的狩猎和献祭圆形浮雕属于哈德良时代的纪念碑，而拱顶的 8 块饰板来自马可·奥勒留凯旋门。

这种"挪用"的原因，与古罗马帝国晚期经济衰退、艺术创造力下降有关。同时，作为第一位公开皈依基督教的皇帝，君士坦丁也希望借助传统和前辈的力量来证明自己的正统和权威。凯旋门两侧的装饰浮雕描绘了君士坦丁入主古罗马后，站在广场上向元老院和古罗马大众发表讲演的场景，两旁是哈德良和奥勒留的雕像。另一块浮雕刻画了君士坦丁向古罗马公民发放施舍的场面（图 3-43）。他坐在中央的高台上，感激的公民们在两侧一字排开。这些人物造型趋于平面，姿态僵硬，完全失去了古典时期写实造型的比例。从古典主义的角度来看，这种艺术作品是形式上的堕落。然而，从社会文化的角度来看，这种造型属于新时代的选择，它突出了重要人物，强调了政权的稳固。这种风格一直影响到拜占庭艺术，并开创了中世纪艺术的创作原则。

图 3-43　《发放施舍》，君士坦丁凯旋门北面浮雕局部，意大利罗马，大理石，约 312—315 年，高 86.4 厘米

第四章

早期基督教和拜占庭艺术

自公元 4 世纪左右，古罗马的统一政体分崩离析之后，罗马帝国分为两部分：以君士坦丁堡为首都的东罗马和以罗马城为中心的西罗马。在中世纪的大部分时间里，东罗马又称拜占庭帝国，保持着中央集权的统治模式；而西罗马在北方"蛮族"的攻击下，不断分裂为诸多小王国。由于西罗马帝制衰落，罗马主教趁机获取了更大的权力。他自封教皇，声称自己由圣彼得赋予神圣权力，是所有基督教会的领导者。但这个举动遭到东罗马帝国君士坦丁堡大主教的强烈反对。东西罗马的教义和礼拜仪式的分歧越来越大，至 11 世纪时，基督教世界最终出现大分裂，西部的天主教和东部的东正教分成两个不同的教会。东西罗马之间的政治和宗教差异也深刻地影响了艺术的发展。在西方，凯尔特人（Celtic）和日耳曼人在古典晚期和早期基督教艺术的基础上发展起新的文化。在东方，拜占庭帝国在古代晚期文化的基础上，吸收古希腊和地中海东部的文化，形成了独特的文化面貌。

第一节
早期基督教艺术

在3—4世纪之间，罗马帝国中越来越多的人放弃了传统的多神教，转而相信基督教。帝国晚期的皇帝如德西乌斯、戴克里先都曾经严酷镇压过基督教。直到君士坦丁大帝本人皈依基督教，才结束了对基督教徒的迫害。313年，君士坦丁大帝颁布米兰敕令，将基督教合法化。早期基督教艺术并非某一种风格，而是指现存最早的以基督教为主题的艺术作品。

一、早期基督教墓室艺术

由于相信天堂的永生，富裕的基督教徒对墓葬十分重视，喜欢华丽的石棺。最早的基督教艺术可以追溯至公元3—4世纪时古罗马基督教徒建造的地下墓穴。

墓室壁画:《好牧羊人和约拿的故事》

在罗马的圣彼得和圣玛策林墓中，一间墓室的天顶画描绘了牧羊人和约拿的基督教传说（图4-1）。这幅天顶画以圆形为中心，象征基督教的十字标志显现其中。十字指向的四个半月形饰面，分别描绘了关于先知约拿的《旧约》故事。在左边，约拿被船员从船上扔到海里；在右边，他从鲸鱼的肚子里钻了出来；在下方，他躺在沙滩上沉思自己被救的神迹。《旧约》是《新约》的前身，而约拿的故事被看作基督生平事迹的预演。约拿在鲸腹中度过三天之后毫发无损地返回，正如基督下葬后肉身完好地复活。在关于约拿故事的半月形饰面之间，有男

人、女人和儿童的形象，他们举起双臂，用古老姿态作祈祷，代表基督教家庭的信仰。

在十字中心的圆形中，描绘了"好牧羊人"的主题。基督被描绘成一位普通的牧羊人形象，他头上扛着羊，站在羊群之中。约拿的故事隐喻他所拥有的救赎力量。在早期的基督教艺术中，基督通常被描绘成年轻、质朴、忠诚的牧羊人，直到基督教成为古罗马的官方宗教之后，他才被转化为穿着紫金袍、头戴光圈和荆棘冠的王者形象。

在构图和绘画风格上，《好牧羊人和约拿的故事》与古罗马壁画相似，但是更简约抽象，写实因素减少。这与《旧约》中禁止塑造圣像的训诫有关。这幅壁画的图像风格还留有古典文化的印记。牧羊人的形象与古希腊

图4-1 《好牧羊人和约拿的故事》，圣彼得和圣玛策林墓墓室天顶画，意大利罗马，4世纪早期

罗马神话中肩扛祭牲的仁爱之神相似，而约拿斜躺在葫芦架下，也源于古罗马神话中猎人安底弥翁的姿态。

《朱尼乌斯·巴苏斯石棺》

《朱尼乌斯·巴苏斯石棺》（图4-2）雕刻精美，是早期基督教石棺雕塑的代表。朱尼乌斯·巴苏斯（Junius Bassus）曾是罗马城的一位高官，死于359年，享年42岁，铭文中记载他"新近受洗"。他的石棺高2层，正面以立柱为界，分为10个单元，刻画了《旧约》和《新约》的故事场景。上层从左至右是以撒献祭、圣彼得被囚、基督在圣彼得和圣保罗之间加冕，以及耶稣被带到古罗马行政官庞修斯·彼拉多（Pontius Pilate）面前。下层是约伯受难、亚当和夏娃受到诱惑、耶稣骑驴进入耶路撒冷、但以理在狮穴中，以及圣保罗殉道的画面。

在两层装饰浮雕中，基督都位于中心位置，其中，基督加冕位于上层，下方正对着他骑驴进入耶路撒冷，说明基督在天堂的胜利高于他在尘世的成就。基督的形象源于古罗马帝王。在上层，他手持卷轴，向门徒分发律法，同时脚踩罗马教的天空之神，象征自己是宇宙的统治者；在下层，他更像一位凯旋的古罗马皇帝，只是在穿着上朴素无华。

石棺的构图和风格受到古罗马艺术传统的影响，比如将圆雕置于深龛中的方式、人物的衣饰线条和画面清晰的叙事性。然而，艺术家不再关注古典艺术的写实比

图4-2 《朱尼乌斯·巴苏斯石棺》，大理石，约公元359年，罗马圣彼得大教堂圣伯多禄大殿

例，而是强调宗教的象征性。与其他许多早期的基督教
艺术一样，在《朱尼乌斯·巴苏斯石棺》中，《旧约》故
事显示了对《新约》的预言。比如：亚当和夏娃在伊甸园
偷吃禁果的原罪导致了基督的献身与对人类的救赎；但以
理获救象征着上帝对基督和教徒的拯救；以撒献祭预示着
上帝将牺牲自己的儿子。另外，石棺雕塑中没有出现基
督上十字架的情节，这个主题直到 5 世纪后才变得常见。
早期基督教艺术强调基督的功德和神迹，而非他在古罗
马人手中所受的折磨与劫难。

二、早期基督教建筑

早期基督教徒的小型聚会通常在私人住宅中进行，
直到君士坦丁时代基督教正式获得官方支持之后才开始
兴建正式的教堂。君士坦丁曾是基督教建筑的首要赞助
者。在他统治的时代，罗马、君士坦丁堡、圣城伯利恒
和耶路撒冷都建立了新的基督教建筑，作为教徒礼拜活
动的公共场所。

巴西利卡式：旧圣彼得教堂

早期西方基督教堂通常沿用古罗马的巴西利卡建筑
模式，适用于公共集会。这种巴西利卡式教堂平面呈长
方形，纵向布局，有宽阔的中堂、立柱划分的侧廊和半
圆形后殿。

君士坦丁时代最宏大的巴西利卡式建筑是罗马的旧
圣彼得教堂（图 4-3）。它始建于约 319 年，能够容纳
3000—4000 名教徒。旧教堂在 16—17 世纪时被毁，后
被梵蒂冈的圣彼得大教堂所取代，现有的资料主要来源
于 17 世纪的一本早期素描摹本。旧圣彼得教堂建于圣
彼得墓之上，是圣彼得的殉道堂。圣彼得被传为基督的
第一位使徒，也是罗马基督教社区的建立者。在《福音
书》中，基督曾说："在彼得这块基石上，我将建立自己
的教堂。"

图 4-3　旧圣彼得教堂剖面图，4 世纪

旧圣彼得教堂的进门处有一个带有柱廊的前庭，信
徒从这里进入宽阔的中堂后，可以直接看到祭坛。侧廊
柱产生了一种稳定的节奏感，将观众的注意力引向后殿。
在中堂与后殿的交界处两侧设有耳堂，用来供奉圣彼得
遗物和遗骨。这种十字形交叉结构是君士坦丁时代基督
教堂的独特之处，后来发展为西方教堂的一个标志性元
素，象征着基督受难的十字架。

不同于古罗马神庙，旧圣彼得教堂不再有三角楣上
的装饰浮雕。它的外立面是朴素的砖墙，而教堂内部有
华丽的壁画、马赛克装饰、大理石立柱、巨大的吊灯和
各种镶嵌着珠宝的金银器物。祭坛上方的华盖是圣彼得
之墓的标记。从天窗上射入的光线宛若圣光，照亮了圣
殿内部的马赛克和壁画。

穹顶式：圣康斯坦萨教堂

除纵向布局的巴西利卡之外，集中布局的古典穹顶
也被运用在一些早期的基督教建筑中。古罗马帝国的集
中布局建筑通常为圆形或多边形的穹顶结构。在东方，

图 4-4　圣康斯坦萨教堂，意大利罗马，始建于 337—351 年

这种建筑布局在拜占庭得到发展；而在西方，集中布局的穹顶建筑通常与巴西利卡相连，主要用于陵墓、洗礼堂和私人礼拜堂。

罗马的圣康斯坦萨（Santa Constanza）教堂（图 4-4）是典型的集中布局建筑。它建于 4 世纪中叶，曾为君士坦丁之女康斯坦蒂娅（Constantia）的陵墓，后来才改建为教堂。圣康斯坦萨教堂的穹顶结构来源于古罗马的万神殿，但是在由 12 对立柱支撑的穹顶的外围又增加了一圈立柱回廊。其中 4 个拱券略高，呈十字架形。康斯坦蒂娅的石棺原本就放在东面较高的拱券下方。十字架代表基督殉难与复活，不仅具有普遍性的宗教意义，而且对君士坦丁家族具有特殊意义。君士坦丁宣称，在 312 年米尔维安桥（Milvian Bridge）那场决定性战役之前，他曾梦见十字架，得到了胜利的神谕，因而皈依基督教。

与其他早期基督教公堂一样，圣康斯坦萨教堂曾装饰着大量镶嵌画，可惜大都没有保存下来。

三、镶嵌画

在早期基督教建筑中，镶嵌画有着重要的装饰作用。由新型的彩色玻璃片拼贴而成的大型镶嵌画光彩夺目，与古罗马的亚光大理石相比，更适于表现基督教题材中来自天堂的光芒。

加拉·普拉奇迪娅陵墓的《好牧羊人》

拉文纳的加拉·普拉奇迪娅陵墓（Mausoleum of Galla Placidia）中的镶嵌画（图 4-5）是早期基督教题材镶嵌画中的代表作。5 世纪时，西罗马帝国边界受到威

胁，政局不稳，皇帝霍诺里乌斯（Honorius，395—423年在位）将首都从米兰迁到拉文纳。加拉·普拉奇迪娅是霍诺里乌斯的姐姐，但这个陵墓建于 404 年，远远早于她去世的 450 年。因此，它最初很可能是一座献给殉教者圣劳伦斯的礼拜堂。在拱顶的一个半月形饰面中，刻画了圣劳伦斯因保护《圣经》而遭受火刑的殉道场景。

从外表上看，这个建筑是普通的砖墙结构，朴实无华；然而，在教堂内部，大理石的墙面布满镶嵌画，富丽堂皇。在入口的半月形饰面上，描绘了"好牧羊人"的主题。尽管这个主题在此前经常出现，但基督的形象从未显现得如此高贵庄严。他坐在羊群之中，手持十字架，身穿金色长袍，围着紫色披肩，头顶金色的光环，不再像普通的牧羊人，而更像一位王者。他的左右两边各有三只绵羊，形式对称，排列均衡，装饰感强，而背后的风景由近及远，具有写实主义的层次感。画面上运用了大量金色，与天空的蓝色形成强烈对比，闪现着绚丽的光芒。从这幅画可以看出，早期的基督教镶嵌画追求幻觉效果，仍然植根于古希腊罗马的艺术传统。

四、手抄绘本

手抄绘本这种图文结合的书籍形式起源于古埃及，最初是用莎草纸制成的卷轴，容易碎裂。公元前 2 世纪的希腊化末期，出现了一种更坚韧的动物皮纸。至公元 1 世纪末，古罗马人发明了典籍（codex）的书籍形式，将动物皮制成的纸张绑在一起，再装订成册。这种典籍接近于现代书籍，便于传播和保存。早期基督教的手抄绘本通常绘制在牛、羊皮纸上，以典籍的方式装订，封面装帧精美，插图装饰华丽。

图 4-5 《好牧羊人》，加拉·普拉奇迪娅陵墓入口，意大利拉文纳，镶嵌画，约 425 年

《维也纳创世记》

早期基督教会大规模资助《圣经》的复制活动。在印刷术发明之前，《圣经》主要呈现为文字与插图相结合的人工手抄绘本。由于成本高，书本易损坏，留存下来的很少。在早期的《圣经》手抄绘本中，6世纪早期的《维也纳创世记》（Vienna Genesis，图4-6）是一个重要的例证。这本典籍装帧华丽，以小牛皮纸精工制作，封面和书页染成皇家专用的深紫色，希腊语的《圣经》文本以银色书写，插图色彩鲜艳，细节处用泥金装饰，其中一页描绘了雅各的故事。画家配合文字，将大量情节挤进一个狭小的空间中。尽管人物造型比较立体，桥梁、柱廊等细节还有反转透视的效果，然而在整体叙事上，这幅画已经打破了古典艺术单一视点的时空再现方式。有关雅各的一系列事件在"U"形小道上渐次展开，他的形象也反复出现。桥下，雅各在与天使角力；桥上，雅各带领家眷一行过桥。这种连续性叙事的方式可以上溯到古埃及和美索不达米亚的艺术传统。由此可见，早期基督教绘画正在从描绘自然转向表现精神世界。

图4-6 《雅各的故事》，《维也纳创世记》手抄绘本第12页，紫色犊皮纸、蛋彩、金、银，6世纪早期，31.75厘米×23.5厘米，奥地利国家图书馆

第二节
拜占庭艺术

东罗马帝国史称拜占庭，以君士坦丁在 324 年建立的新罗马——君士坦丁堡为中心。东罗马帝国在政治文化上一直相对稳定。拜占庭帝国实行政教合一的集权统治。皇帝是唯一的最高统治者，集主教与君王为一身，拥有神圣与世俗的双重权力。这一点与政教严格分离的西方基督教世界截然不同。拜占庭艺术可以分为三个阶段：早期拜占庭阶段从查士丁尼（Justinian，527—565 年在位）统治东罗马时代开始，至利奥三世（Leo III，717—741 年在位）于 726 年发动圣像破坏运动结束；中期拜占庭阶段从 843 年圣像破坏运动的终结开始，至西罗马十字军于 1204 年占领君士坦丁堡结束；晚期拜占庭

阶段从 1261 年拜占庭一方夺回君士坦丁堡开始，至 1453 年最终被奥斯曼土耳其人攻陷结束。

一、早期拜占庭

查士丁尼的统治标志着晚期古罗马帝国的终结和拜占庭帝国的开始。此时的拜占庭以君士坦丁堡为中心，发展出一种成熟、独特而又具有创造力的东部基督教艺术。在查士丁尼的支持下，东罗马帝国兴建了许多宏伟的建筑，集中布局的穹顶式教堂尤为突出，成为拜占庭建筑风格的标志。

图 4-7　圣索菲亚大教堂，土耳其伊斯坦布尔，532—537 年

圣索菲亚大教堂

在早期拜占庭艺术中，最重要的纪念性建筑是君士坦丁堡的圣索菲亚大教堂，也被称为圣智教堂（Church of Holy Wisdom，图4-7）。这座大教堂建于532—537年，由特拉列斯的安特米乌斯（Anthemius of Tralles）和米利都的伊斯多鲁斯（Isidorus of Miletus）设计，规模宏大，堪称最杰出的拜占庭教堂，也是世界建筑史上最辉煌的成就之一。从外观上看，教堂的穹顶占据了显著地位。它的直径长34米，高度达55米，比万神殿还高出12米。然而，随着历史的变迁，现在的圣索菲亚大教堂已发生很大变化。原有的穹顶曾在558年的地震中倒塌，此后建

筑物内的支撑有所增加。在奥斯曼帝国于1453年征服君士坦丁堡之后，此教堂改为清真寺，增加了4个土耳其式的宣礼塔。1935年，这座建筑又被改建成博物馆。

从圣索菲亚大教堂朴素无华的外观很难想象建筑内部的富丽堂皇（图4-8）。进入教堂，最引人瞩目的是笼罩着整个建筑空间的神秘之光。光线从穹顶下密集排列的40个窗户涌入，形成一圈光环，上方的穹顶光芒四射，如同天国一般。中堂的墙上还有大量打开的窗洞，如透明的镂花窗帘，加上教堂中彩色大理石的反光和镶嵌画上闪烁的金光，整个教堂沐浴在神圣的光辉之中。在这里，光成为空间的建构者，将现实的物质世界融化为抽象的精神领域。

在光的作用下，圣索菲亚大教堂的穹顶似乎飘浮在空中，这种效果是由穹隅（pendentive）构造完成的。这种球面三角形结构可以将穹顶的巨大重量转移到下方的墩柱上，从而减轻墙的承重功能，制造出穹顶的悬浮感。通过穹隅构造，大教堂的半球型圆顶落在方形基座上，成功地结合了两种截然不同的传统：穹顶式的集中布局和巴西利卡式的纵向布局，既神秘梦幻，又肃穆庄严。

尽管圣索菲亚大教堂看上去宏伟壮观，但结构上不再像古罗马建筑一样厚重，除了8个巨大的支撑墩柱，教堂的其余部分不再用混凝土，而主要以砖石建造，由于没有承重的压力，中堂的柱廊柱式显得十分轻盈。这些柱头装饰精细，仿佛镂空的花篮，装饰性的结构线显示了拜占庭建筑的独特风格。

圣维塔莱教堂

现存的大多数早期拜占庭艺术品并不在君士坦丁堡，而是在意大利的拉文纳。539年，查士丁尼的将军贝利撒留（Belisarius）从东哥特人手中夺取了拉文纳。从此，拉文纳成为拜占庭在意大利的重要据点，也成为君士坦丁堡在经济和文化上的延伸。

圣维塔莱教堂（图4-9）是拉文纳最壮观的建筑。

图4-8　圣索菲亚大教堂内部，土耳其伊斯坦布尔，532—537年

图 4-9 圣维塔莱教堂，意大利拉文纳，约 526—547 年

它在 547 年建成，为纪念圣人维塔莱而建。这是一个集中式布局的多边形拱顶教堂。从平面图上看，它的外边和内部呈双层八角形，中央圆形拱周围环绕着半圆形回廊。这种设计增加了教堂内部空间的变化。在中堂，高侧窗下方的一系列圆拱形壁龛以全新的方式把侧廊与中堂连接起来。教堂内部拱门环绕，回廊曲折晦暗，而穹顶中央通透明亮，突显出精神升华的宗教含义。

尽管外观简朴，圣维塔莱教堂的内部却极为华丽，墙壁上装饰着金光闪闪的镶嵌画。后殿主祭坛上方装饰着镶嵌画《荣耀基督》。在画面中央，基督把金色的花环授予圣人维塔莱和教堂的建造者伊克莱西阿斯（Ecclesius）主教。祭坛两侧的镶嵌画构图统一，以查士丁尼的神圣统治为主题。

后殿北墙的镶嵌画描绘了查士丁尼和他的随从们（图 4-10）。查士丁尼位于中心，身着皇室的紫袍，头上

带有光环，旁边的 12 个随从呼应基督的 12 个门徒。这样的构图强调了拜占庭皇帝作为政治和宗教双重领袖的身份。查士丁尼的左边，站着主教马可西米安努斯（Maximianus），他的头顶上方刻有名字，显示了他为建造这个教堂所做的贡献。教堂的赞助人站在查士丁尼和马可西米安努斯之间。皇家卫队手持象征基督符号的盾牌，上面的字母由 X、P、I 组成，这是基督名字在希腊文中首字母的组合。画面上的人物一字排开，分为三组：皇帝和他的侍从、神职人员、皇家卫队。每组人物的领导者伸出一只脚，踩在旁边人的脚上，显示出他们之间的主从关系。查士丁尼与马可西米安努斯之间的关系比较微妙。尽管查士丁尼的形象略微靠后，然而，他手捧装面包的圣餐碗稍稍挡住了主教的手臂。这种位置和手势的关系，象征皇权与神权之间关系的平衡。在这幅无背景、平面化、人物动作有些僵硬的画作上，查士丁尼的金碗、

图 4-10 《查士丁尼和随从们》，圣维塔莱教堂后殿，意大利拉文纳，镶嵌画，约 547 年

马可西米安努斯的十字架、神职人员手中的书和香炉及卫队的盾牌，构成了一种韵律，打破了形式上的呆板。

后殿南墙的镶嵌画描绘了查士丁尼的皇后狄奥多拉（Theodora）和她的随从们（图 4-11）。其画风与查士丁尼所在画面相同，只是女性人物的排列比较随意，且背景上出现了教堂的中庭。皇后狄奥多拉站在华盖中央，手捧盛酒的金色圣餐杯，等待皇帝的队伍先行。其中一位随从拉开窗帘，招呼她进入喷泉后面的大门。在狄奥多拉的长袍下端，绣着东方三博士朝拜圣母玛利亚和耶稣的场景，暗示这对皇家夫妻属于最早信奉基督的人。其实，无论是查士丁尼还是狄奥多拉都没有亲临过拉文纳。他们参与圣维塔莱教堂礼拜仪式的图像完全是虚构的，只是为了显示查士丁尼的统治权已经从君士坦丁堡延伸至拉文纳，乃至整个西罗马。

圣维塔莱教堂祭坛的镶嵌画令人想起古罗马和平祭坛上奥古斯都及其随从们的雕像。在半个世纪前的雕塑作品中，古罗马的人物呈侧面，在运动中相互交流，形象写实而有个性。他们沉浸在自己的活动中，并不在意观众的在场。与之相反，拜占庭镶嵌画中的人物呈正面，静止无声，表情空洞，身材颀长而没有体量感，面向观众展现出神圣的仪式感。圣维塔莱教堂的镶嵌画显示了一种与古典艺术截然不同的拜占庭美学风格，反映出基督教艺术的神学观念："上帝不能以肉眼看到，而只能通过心灵体验。"[1] 在这种新的美学风格中，尘世的时空维度不见了，蓝色的天空变成了金色的天堂，物质世界转

① Herbert L. Kessler, *Spiritual Seeing: Picturing God's Invisibility in Medieval Art*, University of Pennsylvania Press, 2000, p.119.

图 4-11 《狄奥多拉和随从们》，圣维塔莱教堂后殿，意大利拉文纳，镶嵌画，约 547 年

化成精神世界，写实的透视变成神圣的观照。这样的观照并不聚焦一处，却似乎无处不在。

圣像崇拜与圣像破坏运动

在拜占庭早期的艺术中，宗教圣像（icon，源于希腊语"eikon"）占有重要地位。圣像是指描绘基督、圣母或圣人的图像，用于个人或公众的礼拜。圣像最早出现在 4 世纪，自 6 世纪以后，流行于拜占庭帝国。在许多东正教徒看来，圣像是他们与上帝进行精神交流的方式，具有奇迹般的治愈功能。

由于 8 世纪发生了圣像破坏（Iconoclasm）运动，早期的圣像画很少能够保存下来。现存的一些例证主要出自埃及西奈山的圣凯瑟琳修道院。由于处在与世隔绝的沙漠地带，这里的圣像画保存完好。这些圣像画运用了源自古罗马帝国时期埃及地区的热蜡法，色彩更加耐

久。圣像画《在圣人西奥多和乔治之间的圣母子》（图4-12）是其中的代表作。画面中心描绘了怀抱圣子的圣母，两侧是他们的守护者圣人西奥多和乔治。他们身后有两位天使，眼睛望向上方出现的上帝之手。尽管古希腊罗马的写实主义还留有少许痕迹，比如圣母向侧面望去的目光、天使扭转向上的头部，然而，这幅画总体上反映了全新的拜占庭美学观。画面的空间明显受到挤压，前排的圣母子和天使呈严格的正面。他们形象肃穆，头上清晰的金色光轮强化了超脱于物质世界的精神力量。

由于圣像画容易令人联想起对异教诸神的偶像崇拜，早期基督教信奉者就曾对圣像产生过怀疑。在东方"异教徒"入侵后，起源于埃及和叙利亚的圣像画遭到更强烈的抵制。7 世纪早期，统一在伊斯兰教旗帜下的阿拉伯人占领了拜占庭东部与波斯，取代了古罗马长期以来的对

图 4-12 《在圣人西奥多和乔治之间的圣母子》，埃及西奈山圣凯瑟琳修道院，木制蜡画，约 6—7 世纪早期，68.6 厘米×47.6 厘米

手萨珊人（Sassanian），并发起了对君士坦丁堡的攻击，使拜占庭帝国的人口、土地和财富遭受巨大损失，政治、军事实力陷入低谷。重创之下，拜占庭皇帝利奥三世认定，基督教徒对圣像的盲目崇拜导致了上帝的惩罚。公元 726 年，他正式颁布了禁止宗教图像的法令，致使拜占庭的艺术家在此后的一百多年间几乎不能创作任何新的具象艺术。这场对神圣图像的颠覆运动被称为"圣像破坏运动"，由于圣像与偶像的概念长期以来被混用，也被称为"偶像破坏运动"。

二、中期拜占庭

在经历了 7—8 世纪的动荡变革之后，圣像拥护者在 9 世纪再次占据上风。公元 843 年，反圣像破坏法实施，宗教图像开始恢复。基督教艺术的题材从《旧约》转向《新约》，通过描绘基督和圣徒的事迹，激发人们的宗教热情。为了对抗西罗马法兰克人建立的加洛林王朝，马其顿国王巴西尔一世（Basil I，867—886 年在位）以古罗马帝国的重建者自居，主张恢复教堂装饰和古典艺术。在马其顿王朝的统治下，拜占庭文化在 9—11 世纪再次得以繁荣，与 7—8 世纪拜占庭的"黑暗时代"不同，这段时期被称为"马其顿文艺复兴"。

圣母安息大教堂的镶嵌画

在圣像破坏运动之后，拜占庭地区很少兴建教堂，宗教建筑以小型修道院为主，直到 10—12 世纪才开始出现一些新的教堂。这些教堂的结构是集中布局的拱顶式结构的变体，以垂直向上的姿态突出宗教的精神意义。与早期的拜占庭建筑的朴素外观不同，新建教堂的外立面装饰着生动的图案，很可能受到了伊斯兰建筑的影响。

在新建教堂的内部，布满了以基督救赎题材为主的镶嵌画。希腊达夫尼（Daphni）地区圣母安息教堂（Church of the Dormition）的镶嵌画体现了典型的中期拜占庭风格。在这个教堂中，最令人震撼的图像是出现在中央穹顶上的基督形象。在金色的背景中，基督俯视下界，显示了宇宙间"全能之主"（Pantokrator，希腊语）的包容和"最后的审判者"的威严（图 4-13）。这个长有胡须的基督形象源自公元 6 世纪的圣像画，由宙斯的形象演变而来，在查士丁尼时代抽象、线性、平面的拜占庭风格之中融入了古典主义的立体感。观众向上望去，如被天眼审视。

穹顶的镶嵌画并非孤立的存在，而是一系列《新约》故事图像的高潮。这些宣传教义的图像内容包括"圣母领报""耶稣诞生""耶稣传教"和"耶稣受难"等。信

图 4-13 作为 "全能之主" 的基督，希腊达夫尼圣母安息教堂，镶嵌画，约 1090—1100 年

图 4-14 《基督受难》，希腊达夫尼圣母安息教堂，镶嵌画，约 1090—1100 年

徒在教堂中观看镶嵌画的过程如同朝拜，最后在仰望天堂的至高体验中结束。教堂北翼东墙上的镶嵌画《基督受难》（图 4-14）是其中的代表作，画面构图对称清晰，将古希腊古典主义的单纯高雅与拜占庭的虔诚内省结合起来，展现出一种深沉的宗教情感。基督受难的形象位于图像中心，两旁是正在祈祷的圣母与圣约翰。十字架下方的骷髅暗示着墓地。尽管细节丰富，画面却没有叙事性，基督的头部倾斜，身体松弛，鲜血从伤口喷出，却看不出痛苦；圣母和约翰更像在面对圣像祷告，而非亲历现场，成为观众与基督之间的中介者。画面封闭的空间突出了一种悲哀而又静穆的气氛，令人凝神注目，沉浸其中。

圣马可教堂

公元 10—12 世纪，大型教堂和镶嵌画的复兴不仅出现在拜占庭东部的希腊语地区，也出现在威尼斯，这个与君士坦丁堡关系密切的前西罗马地区。威尼斯在 8 世纪中叶获得了独立的政权地位，统治者被称为 "大公"。通过繁荣的海上贸易，威尼斯成为拜占庭与西罗马之间的商业枢纽。

在中期拜占庭艺术中，最宏伟富丽的宗教建筑是威尼斯的圣马可教堂（图 4-15）。它始建于 1063 年，仿照君士坦丁堡的圣徒教堂的样式，以希腊式十字形布局和灯笼式穹顶而著称。圣马可教堂有 5 个穹顶，中心穹顶位于十字中心，另外 4 个穹顶分别位于十字的等距四臂。穹顶表面镀铜，如灯笼一般显得闪亮醒目，成为远方航海者的地标。

图 4-15　圣马可教堂内部，意大利威尼斯，1063 年

从穹顶天窗射入的光线，照亮了布满教堂内部的装饰镶嵌画。这些镶嵌画大多数创作于 12—13 世纪，由当地的拜占庭和威尼斯画家共同完成。巨大的中央穹顶上是基督在圣母和 12 门徒面前升入天堂的景象。巨大的拱门上呈现了基督的受难、复活和拯救，人物形象平面而抽象，身体显得十分轻盈，完全不反映物质世界的现实，而只表现宗教信仰的神秘。这些镶嵌画还附有拉丁语和希腊语铭文，反映了自中世纪以来，威尼斯在东西方宗教、政治和经济交流中的重要地位。

马其顿内勒兹壁画

1164 年，拜占庭画家在马其顿的内勒兹（Nerezi）圣潘塔雷蒙（Pantaleimon）教堂创作了壁画《哀悼基督》

图 4-16　《哀悼基督》，马其顿内勒兹圣潘塔雷蒙教堂，壁画，1164 年

图 4-17 《创作赞美诗的大卫》，《巴黎诗篇》首页，鹿皮蛋彩画，10世纪中叶，36厘米×26厘米，巴黎国家图书馆

图 4-18 《弗拉基米尔圣母》，木板蛋彩画，11世纪晚期或12世纪早期，104厘米×69厘米，莫斯科特列恰科夫画廊

（图 4-16），表达了强烈的情感力量。艺术家抓住了哀悼者的表情，表现出人们丧失挚爱时的悲痛；圣母玛利亚紧抱住儿子，圣约翰则捧起了基督的左手。在《福音书》中，玛利亚和约翰并没有出席基督的葬礼；而在拜占庭艺术中，他们通常在场，使基督之死的场面更富有感染力。与拜占庭教堂镶嵌画中抽象的金色背景不同，内勒兹壁画中出现了蓝色的天空和山坡。艺术家在这里希望通过现实的场景和真实的感受来打动观众。

《巴黎诗篇》

10 世纪中叶的插图绘本《巴黎诗篇》（Paris Psalter）是马其顿文艺复兴的代表作品，重现了古希腊罗马的艺术价值观。其中，《创作赞美诗的大卫》是开篇首页的整幅插图，表明《圣经》中的英雄大卫就是《巴黎诗篇》的作者。画面中，大卫在弹竖琴，以音乐驯服森林

中的野兽。他的形象与古希腊神话中的英雄俄耳甫斯（Orpheus）如出一辙。音律女神麦乐迪（Melody）坐在大卫身边，回声女神厄科（Echo）在立柱背后探出身子，伯利恒的山脉化身为怀抱树干的男子，坐在大卫的脚边，聆听美妙的音乐。他们的背后是真实的风景和城镇，如同庞贝壁画中的景象。在这样的作品中，拜占庭艺术家将古希腊罗马的画风融入了拜占庭的艺术语汇中，使古典风格在中世纪得到复活。

《弗拉基米尔圣母》

圣像画的复兴是中期拜占庭艺术的一个重要趋势。《弗拉基米尔圣母》（图 4-18）是这一时期圣像画中的代表作之一。与早期拜占庭圣像画相比，这幅圣母子像有着同样装饰化的造型、清晰的轮廓和金色的背景，然而与之前不同的是，它的风格变得更简约醒目，圣母子的形

象格外柔和，充满人性气息。玛利亚显示出悲悯的神情，她抱紧儿子将自己的面颊紧紧贴住他的脸，似乎预见到了耶稣在未来的牺牲。在这里，圣母子与哀悼基督的图像似乎已经融为一体。

　　《弗拉基米尔圣母》绘制于 11 世纪晚期或 12 世纪早期，曾被放置在教堂的祭坛上供信徒朝拜，图像上还有烟熏和烧焦的痕迹。它于 1131 年被带到基辅（乌克兰），1155 年又被转移到弗拉基米尔（俄罗斯），因此而得名。1395 年，它被送往莫斯科，被当作这座城市的护身符，以抵御蒙古军队的进攻。此后，在俄国人抵抗鞑靼人、波兰人和德国人入侵的各种战争中，它一直被当作护佑

神符。在历史上，《弗拉基米尔圣母》还是拜占庭的宗教和艺术传播到斯拉夫世界的象征。

三、晚期拜占庭

　　11 世纪到 12 世纪晚期，在马其顿王朝转向科穆宁王朝（Komnenian dynasty）之后，拜占庭受到三次重创：塞尔柱突厥（Seljuk Turk）征服安纳托利亚（Anatolia）的大部分地区；拜占庭的东正教会与罗马教会彻底分裂；十字军东征（crusade）把西方拉丁文化带到拜占庭领土。1204 年，第四次东征的十字军没有到巴勒斯坦与穆斯林

图 4-19 《基督复活》，卡里耶清真寺，土耳其伊斯坦布尔，壁画，约 1310—1320 年

作战，而是占领君士坦丁堡，建立了自己的王国。拜占庭的其余地区分裂为三个小国家。1261 年，尼西亚王国（Nicaea）的迈克尔·帕莱奥格斯八世（Michael VIII Palaiologos）夺回了君士坦丁堡。然而，拜占庭王国依然支离破碎，在此后的两个多世纪不断受到穆斯林的攻击，直至 1453 年，土耳其人攻陷君士坦丁堡，拜占庭的漫长历史最终结束。

卡里耶清真寺壁画

现存最精美的晚期拜占庭艺术发现于伊斯坦布尔的卡里耶清真寺（Kariye Camii），这里曾经是科拉修道院（Chora Monastery）的救世主教堂。土耳其人攻占伊斯坦布尔之后，将教堂变成了清真寺，现已改建为博物馆。教堂建于 14 世纪初，由安德罗尼库斯二世（Andronicus II）的首相、诗人西奥多·梅托奇特斯（Theodore Metochites）主持修建，其中的壁画显示了拜占庭艺术最后的辉煌。

随着拜占庭帝国的衰落，壁画逐渐取代了造价昂贵的镶嵌画。卡里耶清真寺的壁画尤为突出，主要描绘了"基督复活"的主题（图 4-19）。壁画中，基督被灿烂的光轮所环绕，他打败了撒旦，击破了地狱大门，将亚当和夏娃从死亡中拯救出来。在基督两侧，以大卫和所罗门王为代表的众信徒见证了奇迹的发生。从下方望去，画面的构图仿佛象征胜利的圆拱，而亚当和夏娃仿佛从空中飞过，人物之间产生了戏剧性的张力。这样的动态和激情来自古希腊罗马壁画，而非传统的拜占庭艺术。在这里，由中期拜占庭艺术中萌发的古典主义复兴达到了一个新的高峰。

第五章

早期中世纪和罗马式艺术

历史学家曾经认为，从古罗马帝国正式接受基督教到文艺复兴之间的 1000 年，是欧洲文明停滞不前的黑暗时期，因此称之为"中世纪"。然而，当今的学术界不再将中世纪看作不文明的时期，反而认为，这个时期产生了许多有创造力的艺术作品。

第一节

早期中世纪艺术

早期中世纪主要指公元 476 年西罗马覆灭，至 11 世纪东西教会大分裂之前的 500 余年的历史。在西欧，早期中世纪艺术融合了古典文化、阿尔卑斯山以北的文化和基督教文化。经过几百年的冲突和融合，新的政治秩序逐渐取代了古罗马帝国的政治体系，奠定了现代欧洲国家的基础。早期中世纪艺术迥异于古希腊罗马的古典美学观念，显示了独特而又丰富的想象力。

一、武士领主墓葬艺术

早期日耳曼人在战争和迁徙过程中，随身携带着各种轻巧的小型艺术品，如首饰、盔甲、编织品和木制雕塑，其中金属装饰品最为贵重，通常用金银制作并镶嵌宝石。从早期日耳曼-凯尔特（Germanic-Celtic）的武士领主墓葬中，出土了以动物图案的装饰为主的金属器物，工艺精湛，是抽象与自然、规范与想象的完美融合。

萨顿·胡船冢

在英国萨顿·胡（Sutton Hoo）出土的一艘装满陪葬品的双层大船反映了中世纪早期日耳曼人独特的船冢墓葬传统。这艘船与盎格鲁-撒克逊史诗《贝奥武甫》（*Beowulf*）中描写的大型武士领主的船冢十分相似。大量的陪葬品中有金属武器、银器、珐琅器、皇家标记、金币和各种装饰品。其中的两把银勺上刻有扫罗（Saulos）和保罗（Paulos）的字样（扫罗在经过基督教洗礼后改名为保罗），暗示着墓主与基督教的联系。船冢的主人很

图 5-1　囊包盖，出土于英国萨顿·胡船冢，黄金、玻璃、珐琅镶嵌石榴石和绿宝石，约 625 年，长 19.1 厘米，伦敦大英博物馆

可能是东盎格鲁国王雷德沃尔德（Raedwald），他在 625 年去世前皈依基督教。

在萨顿·胡船冢中，一件镶着珐琅、嵌有宝石的囊包盖（图 5-1）格外引人注目。在囊盖的下层，有 4 组对称的人物和动物形象，边上的两组形象表现了人与动物的搏斗，人物呈正面，被凶猛的动物夹在中间。这个图像呼应了《贝奥武甫》史诗中英雄征服海怪的故事。中间的两组动物形象表现了老鹰捉鸭。形式对称和谐，如同现代设计。在囊盖的上层有 4 组几何图案，边上的两组为规整的线性造型，而中间两组交缠在一起，呈现为环绕交错的复杂线条，其中隐藏着互相撕咬的蛇形动物纹样。这种动物纹样的金属工艺品，是西欧早期中世纪装饰艺术的杰出代表。

希伯诺-撒克逊艺术

自 5 世纪后期，爱尔兰、苏格兰和大不列颠地区兴

建了大量修道院。为了传播福音书，修道院的修士们大
规模抄写基督教典籍，这些制作精美的基督教手抄绘本
成为"希伯诺–撒克逊"（Hiberno-Saxon），即爱尔兰–英
格兰艺术的代表。

希伯诺–撒克逊艺术的一个重要代表是手抄绘本中的
"织毯页"（carpet page）。它是夹在书页之间的整幅彩色
细密画，插图画面内容与文本无关，纯属装饰，通常由
抽象的动物纹样或字母图案组成，类似于织毯式样，因
此得名。"织毯页"的艺术风格结合了早期西欧装饰艺术
和基督教艺术传统。

《林迪斯法恩福音书》

装饰奢华的《林迪斯法恩福音书》（Lindisfarne
Gospels）体现了早期基督教图像和日耳曼动物装饰风格
的结合。作为《新约》的开篇，福音书讲述的是基督的
生平故事，但是书中的彩色装饰插图却与叙事无关，最
典型的就是其中的十字架织毯页（图5-2）。在色彩丰富、
纹样交错的神秘图案中，可以看到蛇形动物扭曲交织、
相互吞噬，反映出无规则的生命律动。然而，书页中心
的十字架造型仿佛是这个复杂迷宫的方向盘，象征着基
督教的引导作用。与野性的蛇形纹样相比，十字架的形
式使构图变得清晰稳固、充满活力而又对称均衡。

《凯尔斯书》

在希伯诺–撒克逊手抄本中最为精美的是《凯尔斯
书》（Book of Kells）。它制作于8世纪末或9世纪初，
出自苏格兰爱奥纳岛（Iona Island）的修道院，后来因
收藏于爱尔兰的凯尔斯修道院而得名。《凯尔斯书》中
有大量整幅彩绘页，包括织毯页和叙事插图页。在首字
母页上（图5-3），绘制着基督希腊文姓名的缩写"Chi
Rho Iota"，即"XPI"，下方还有"autemgeneratio"的
字样，合起来的意思是"基督即将诞生"，表示这一页
对应的是《马太福音》开篇中对基督诞生的歌颂。绘图

图 5-2　十字架织毯页，《林迪斯法恩福音书》第 26 页，约 698—721 年，
34.3 厘米×23.5 厘米，犊皮纸蛋彩画，伦敦大英图书馆

者通过将神圣的词句转化为抽象的图案，表达了对《圣
经》的赞美。首字母页的图案与早期中世纪装饰纹样相
似，并非纯粹的抽象形式，画面的细节隐藏着许多人物
和动物的形象。比如字母"Rho"的尾部出现了一位男
性的头部。天使的形象出现在"Chi"的左上方，仿佛
陪伴在基督的身旁。在复杂的装饰纹样中，还可以找到
猫、鼠、蝴蝶，甚至抓鱼的水獭的形象。它们通过象征
性含义和观者沟通，与早期拜占庭圣像画中圣人的凝视
异曲同工。无论是圣像画还是手抄本彩饰，图像都可以
展示出强大的力量，令观者忘却现实，沉浸在它所营造
的精神氛围之中。

图 5-3　首字母页，《凯尔斯书》第 34 页右，8 世纪末或 9 世纪初，33 厘米×24.1 厘米，牛皮纸蛋彩画，爱尔兰都柏林三一学院图书馆

二、加洛林王朝的艺术

　　8 世纪晚期，在控制欧洲北部大陆的诸多国家之中，法兰克王国兴起。公元 768 年登上皇位的法兰克国王查理曼（Charlemagne，742—814）统一了欧洲的大部分地区，并将政治中心设在亚琛（Aachen，今属德国）。公元 800 年的圣诞节，教皇利奥三世在圣彼得教堂为他加冕，任命他为第一任神圣罗马帝国皇帝。查理曼大帝和他的继任者的统治时期被称为加洛林王朝（Carolingian dynasty），这个名称源于查理曼大帝的拉丁文名字加洛斯·马格努斯（Carolus Magnus）。

　　为了树立基督教罗马帝国的新形象，查理曼大帝推

崇古典文化、科学和艺术，广泛招纳欧洲的优秀学者，兴办学校和图书馆，并组织人力，重新修正《圣经》和古代典籍，形成了一种文艺复兴的局面。来自英国约克的著名学者阿尔昆（Alcuin）修订的《圣经》成为通用版本，不仅有利于宣传教义也便于文化普及。

　　《加冕福音书》

　　《加冕福音书》也称《查理曼大帝福音书》，因后来的每位德国皇帝在加冕礼中都要对此书立誓而得名。作为皇家福音书，这本书的装帧格外华丽，优美的烫金文字在紫色的犊皮纸上闪闪发光。书中整页纸的插图主要描绘了四位福音书的作者：圣马太、圣马可、圣路加和圣约翰。插图显示了古典艺术风格，比如圣马太的形象（图 5-4），如果没有头上的金色光圈，他很可能被误认为古希腊罗马的哲学家或诗人。画家用灵动、熟练的笔触勾画出裹在人物身上衣袍的褶皱，以色彩和光影的变化创造出三维形式的幻觉。从人物的衣袍、座椅、讲台到背后的风景，乃至边框上的茛苕叶装饰都来自古罗马样式。从人物的侧影和书本摆放的角度也可以看出古典透视的影响。为了服务于神圣罗马帝国的形象工程，《加冕福音书》的插图显然放弃了西欧早期基督教插图的风格，转而恢复古典艺术传统。

　　《埃博福音书》

　　另一位圣马太的形象出现于为兰斯大主教所做的《埃博福音书》（Ebbo Gospels，图 5-5）中。其姿势与《加冕福音书》中的相似，但表现力更强，画面中的所有元素都似乎跳跃起来。圣马太正以狂热的能量和速度写作着，他头发竖立，双眼大睁，衣袍紧裹身体，褶皱抖动着，背后的风景似乎也都活动起来，连边框上的茛苕纹饰都像是燃烧的火焰，画面上颤动的线条令人想起西欧早期的抽象风格。与《加冕福音书》的画风不同，《埃博福音书》的插图融合了古典绘画的写实主义和北方早

图 5-4 《加冕福音书》第 15 页右，出土于德国亚琛，皮纸油墨和蛋彩画，约 800—810 年，32.4 厘米×24.9 厘米，维也纳艺术史博物馆

图 5-5 《埃博福音书》第 18 页左，法国豪特维尔斯，犊皮纸油墨蛋彩画，约 816—835 年，26 厘米×22.2 厘米，法国埃佩尔奈市立图书馆

期绘画的线性抽象传统，形成了加洛林王朝独特的艺术风格。

《林道福音书》

早期日耳曼金属工艺制品的华丽风格一直延续到加洛林王朝。这个时代的许多《圣经》的封面上都镶嵌着黄金、珠宝和象牙等贵重材料。这种奢华的装饰不仅为了美化书籍本身，也为了唤起人们对天堂的想象。《林道福音书》（Lindau Gospels，图 5-6）的封面是其中的重要代表。这件珍贵的作品制作于公元 875—900 年，大量的珍珠和宝石并非直接镶嵌在黄金底板上，而是由黄金爪托起，突出光线的反射，更充分地展现出宝石的光泽。十字架上的基督形象源自早期基督教艺术。基督看上去

很年轻，似乎站立着，而非钉在十字架上，没有任何痛苦或死亡的迹象。然而，四位天使、日月神、圣母和圣约翰表现出哀悼的样子，形象生动，动感强烈，风格与《埃博福音书》一脉相承。《林道福音书》的封面不仅以奢华的装饰著称，而且展现了早期欧洲中世纪艺术的传统与地中海古典风格的结合。

亚琛礼拜堂

为了重现帝国的辉煌，查理曼大帝以罗马和拉文纳为样板，在德国亚琛建立了自己的都城。罗马曾是帝国的中心，而拉文纳则是拜占庭权力在西方的展示。查理曼大帝希望结合这两个城市的建筑特点，将亚琛建成基督教帝国的中心。建于 8 世纪末的亚琛皇宫显示了查理

图 5-6　基督上十字架,《林道福音书》封面,瑞士圣加仑,黄金、宝石和珍珠,约 875—900 年,35 厘米×27.5 厘米,纽约皮尔庞特摩根图书馆

图 5-7　查理曼大帝的宫廷礼拜堂,德国亚琛,792—805 年

曼大帝作为基督教皇帝的地位。宫殿的主要建筑群以君士坦丁在罗马的拉特兰宫（Lateran Palace）为原型,而与查理曼大帝皇宫相连的礼拜堂（图 5-7）则借鉴了拉文纳的圣维塔莱教堂。

　　从平面图上看（图 5-8）,亚琛礼拜堂的结构更加单纯,两个嵌套的八角形单元相互独立,简化了圣维塔莱教堂从中央延伸至后殿的半圆回廊。从内部看,亚琛礼拜堂的结构坚实厚重,呈清晰的几何形,不同于圣维塔莱流动回旋的空间分割结构。查理曼大帝的大理石宝座设置在西面入口上方的二层走廊上,正对基督祭坛的位置。当众人聚集在教堂的中庭时,查理曼大帝会在上方出现,显示其高贵的地位,而穹顶镶嵌画中的基督仿佛在天庭中赐福皇帝。

图 5-8　亚琛礼拜堂平面示意图

这个宫廷礼拜堂最有创意的设计在西侧入口。入口两边各有一个带旋转阶梯的圆柱形塔楼，相互对称的塔楼使教堂的西侧入口显得高大宏伟。这种双层塔楼的外立面结构被称作"西面工程"（Westworks），在这里首次出现之后，它被争相效仿，并不断改进，成为 10 世纪之后西欧教堂的一个主要特征。

圣加仑修道院平面设计图

加洛林王朝时期还兴建了大量修道院。大约公元 819 年，瑞士巴塞尔的主教、赖兴瑙修道院（Reichenau Abbey）的院长海托（Haito），为重建的圣加仑修道院制作了一份平面设计图（图 5-9）。这份平面设计图既反映了中世纪早期修道院文化与皇权之间的紧密联系，也是本笃会教规的理想化身。

从平面图上看，圣加仑修道院呈长方形，长约 213.4 米，宽约 152.4 米，接近中央位置的教堂主导一切。在传统巴西利卡式样的基础上，教堂的布局更加平衡通透，耳堂的宽度和高度变得与中堂一样，使得十字交叉地带变成正方形。另外，西面增加了一个祭坛，与东面相对。教堂还发展了新流行的西面工程，将西侧入口的双塔结构从立面上独立出来。为了给修士们提供沉思冥想的安静场所，圣加仑修道院将宗教活动的区域与世俗生活的区域分隔开来。回廊庭院被安排在教堂的周围，而不再像早期基督教堂那样设在主要入口前。宿舍、食堂、厨房、储藏室、医院和工作室等生活设施围绕教堂四周展开。

从整体上看，圣加仑修道院设计方案的一个重要突破在于精确的数学比例。早期的基督教建筑并不在意建筑结构之间的比例关系，不同区域的面积主要由礼拜仪式的需求而定。然而，圣加仑修道院的平面设计图以模块（module）为基数，每个模块长 6.35 厘米，从教堂的中堂、墓地的长度到修道士的房间大小，无一不是模块数的倍数或分割值，这使建筑的不同部分紧凑、统一。

图 5-9　圣加仑修道院平面设计图，羊皮纸红墨水，约 819 年，112 厘米 ×77.5 厘米，圣加仑修道院图书馆

在建筑结构上精确的几何关系所体现的是严格的管理制度，也是修道院制度的理想目标，正如圣本笃在会规中所提出的要求：修道院应为修士学习和祈祷提供健全的管理，并满足修道士个人的精神需求。这种修道院模式还体现了皇帝的权威。查理曼大帝认识到强调秩序的本笃会规与他为帝国设想的宏大理念一致，有利于建立一个政教合一的强大帝国。到了公元 9 世纪，在查理曼大帝的支持下，本笃会在西欧地区被广泛接受。尽管圣加仑修道院的设计蓝图在修建的过程中并没有完全实现，然而，这份平面图产生了重要影响，成为此后西欧修道院争相模仿的范本。

三、奥托王朝的艺术

　　查理曼大帝理想中统一稳定的欧洲并不持久。他的儿子"虔诚的路易"（Louis the Pious，814—840 年在位）刚刚去世，帝国就开始分崩离析。路易的三位皇子为争夺帝国的权力发生武装冲突。843 年，三兄弟达成协议，将帝国瓜分为三个部分，"秃头查理"（Charles the Bald）成为西法兰克王国国王，建立了现代法国的雏形；"日耳曼人路易"（Louis the German）统治东法兰克王国，其领土范围大致与现代德国重合；洛泰尔一世（Lothair I）统治从尼德兰到意大利的中部地区。分裂后的帝国日趋衰落，受到来自南方的穆斯林、东方的斯拉夫人和马扎尔人、北方的维京人的攻击。公元 845 年，维京人侵入法国西北部，从"秃头查理"手中夺取了诺曼底地区。

　　10 世纪中叶，日耳曼人中的撒克逊后裔统一了各方势力，建立了新的王朝。这个王朝以现在的德国为中心，因三代名为奥托（Otto）的杰出国王而得名。公元 962 年，教皇为奥托一世（936—973 年在位）加冕。作为欧洲政治、经济和文化的领导者，奥托王朝复兴并发展了加洛林王朝的文化。

圣米迦勒教堂

　　奥托王朝时期最有雄心的艺术赞助人是希尔德斯海姆（Hildesheim）的主教伯恩瓦尔德（Bernward）。由他主持修建的一个最重要的建筑项目是希尔德斯海姆的本笃会修道院圣米迦勒教堂（图 5-10）。

　　圣米迦勒教堂建于 1001—1031 年，在第二次世界大战期间遭到轰炸，现已基本恢复原貌。这个教堂在加洛林时代的模式基础上进行了精心的改造，建有双后殿、双耳堂和多个塔楼。耳堂加强东西两边的重力，而中堂似乎只起到将两个部分连接起来的作用。南北两侧面的入口完全改变了教堂向东而建的传统，使教堂反而更像

图 5-10　圣米迦勒教堂，德国希尔德斯海姆，1001—1031 年

图 5-11　圣米迦勒教堂平面与立体示意图

古罗马的巴西利卡。

　　与圣加仑修道院的平面图一样，圣米迦勒教堂在空间划分上再次运用了数学模块系统（图 5-11）。比如其以十字交叉方块为基本单元，中堂长三个单元，宽一个单元。设置在每个方块的墩柱不仅突出了模块的视觉效果，还取代了之前的双排柱廊形成替代性的支持系统，减弱了早期基督教堂隧道式结构的水平延展力，增强了垂直向上的视觉力度。

伯恩瓦尔德之门

　　伯恩瓦尔德主教是奥托三世（983—1002 年在位）的老师。1001 年，他住在奥托三世建于罗马的皇宫时，曾参观过附近的早期基督教建筑圣萨比纳教堂（Santa

Sabina）。这座教堂以装饰着《圣经》故事的木制雕塑大门著称。伯恩瓦尔德主教后来主持设计圣米迦勒教堂的青铜大门时，很可能受到了圣萨比纳教堂的木雕大门的启发。

　　圣米迦勒教堂的青铜大门被称为"伯恩瓦尔德之门"（图 5-12）。这是一件单件浇铸的作品，高达 4.72 米，气势宏大，显示了高超的金属铸造技艺。其中 16 块装饰铜板的细节精致，继承了日耳曼人早期金属器物雕刻的传统。左扇门刻画了《旧约》中创世记的故事，叙事顺序自上而下，从上帝创造亚当开始，至亚当和夏娃之子该隐杀死弟弟亚伯结束；右扇门刻画了《新约》中基督的生平，叙事顺序自下面上，从圣母领报开始，到抹大拉的玛利亚见证基督复活结束。两扇门合在一起，讲述了原罪与救赎的故事，暗示着在被逐出伊甸园之后，人类只有通过教会才能重回天堂。在基督教早期的神学解读中，《旧约》是《新约》的预告。因此，左右两扇门在内容和形式上相互对应。比如，亚当和夏娃的堕落与基督上十字架的图像并排，夏娃哺育婴儿该隐与圣母怀抱圣子相对。人物的形象动态强烈，令人联想起《埃博福音书》中的圣马太，然而，这件青铜大门的刻画更加真实生动。比如，左扇门的第四幅图表现了上帝指责亚当和夏娃的场面。上帝正大发雷霆，他的手指戳向亚当和夏娃。而亚当和夏娃低下头，以手遮面，露出羞耻和恐惧的样子。两个人都想推脱责任，亚当转身背对向夏娃，而夏娃又向脚边的蛇看去。在这里，艺术家生动地表现了人性共同的弱点。

《杰罗十字架》

　　奥托王朝的雕塑艺术成就在《杰罗十字架》（Gero Crucifix，图 5-13）上表现得最为突出。公元 970 年左右，这件真人大小的雕像由科隆大教堂订制，以大主教杰罗（Archbishop Gero）的名字命名。《杰罗十字架》视觉效果震撼，具有很强的写实性和立体感，与加洛林时期《林道

图 5-13 《杰罗十字架》，彩绘木制雕塑，约 970 年，高 187.9
厘米，德国科隆大教堂

福音书》封面上的基督形象形成强烈的反差。《林
道福音书》呈现的是早期基督教中程式化的、战
胜了死亡的年轻基督形象；而《杰罗十字架》上的
形象更接近于拜占庭艺术中的受难基督形象，他
的脸上带有胡须，头顶流淌着鲜血，脸部因痛苦
而变形，身体下垂，肩膀与胸之间的肌肉像是在
撕裂，只有头顶的光环预示着他未来的复活。《杰
罗十字架》表达了强烈的情感，显示了中世纪早
期北欧艺术的表现力。

图 5-12 伯恩瓦尔德之门，德国希尔德斯海姆圣米迦勒教堂，青铜，1015 年，
高 4.72 米

第二节

罗马式艺术

19世纪早期的建筑史家注意到，11—12世纪的欧洲建筑大多借鉴了古罗马建筑中的圆拱形结构，造型坚实而厚重，因此用"罗马式"（Romanesque，像罗马的样式）来形容这个时期欧洲的建筑风格，以区别于高耸而轻盈的哥特式尖拱建筑。此后，这个词被用来广泛地概括11世纪中期至13世纪西欧的文化艺术。

罗马式艺术得以广泛流传的主要原因有：第一，基督教信仰遍及整个欧洲，朝圣热潮出现，朝圣者认为圣人的遗骨和遗物具有治愈身心的力量。十字军东征期间，朝圣热潮达到高峰，广泛促进了欧洲城市的发展和教堂的建设。第二，在第一个千禧年（1000）到来之后，《圣经启示录》中所预言的世界末日没有发生。许多对末日预言心怀恐惧的基督教信徒如释重负，以装饰教堂的方式表示感恩之情。第三，地中海贸易的繁荣加速了欧洲的经济发展和城市化水平。与之前宫廷文化为主导的加洛林王朝与奥托王朝的艺术不同，罗马式艺术反映了欧洲新兴城市文化的兴起。

一、法国

罗马式时期的宗教建筑工程发展速度惊人，如11世纪的修士拉乌尔·格拉伯（Raoul Glaber）所说："仿佛整个大地都换上了教堂的白色外衣。"①这些建筑分布地区广泛：从西班牙北部直至莱茵河地区，从苏格兰、英格兰的边界直至意大利中部。其中，一些最有创意的罗马式建筑和雕塑出现在法国。

圣塞尔宁教堂

位于法国西南部图卢兹的圣塞尔宁教堂（Basilica of Saint-Sernin，图5-14）是朝圣之路上的重要一站。它建于1070年左右，为纪念图卢兹的首位主教圣塞尔宁而建。从平面图上看（图5-15），这个教堂呈十字形，重心在东端。它的建筑结构极为精确规范，巨大的墩柱和沉重的拱门分割出的十字形方块被用作整个教堂的模块。中堂每组四柱间的面积都是模块的一半，而侧廊的四柱间面积为模块的四分之一。从建筑结构到空间布局，圣塞尔宁教堂都实现了和圣加仑修道院平面图类似的精确性。教堂内部的拱顶、连拱、附墙圆柱和半露方柱紧密结合，比例和谐。

不仅如此，圣塞尔宁教堂还展现了典型的朝圣式布局（pilgrimage plan）。这种布局增加了中堂的长度，侧廊被改为内外双层，为朝圣者参观提供了额外的空间。参观者可以在宽阔的侧廊行走，即便中堂举行宗教仪式也不会受到影响。另外，耳堂的面积和辐射式礼拜堂面积也得到扩展，用于更好地展示圣物。圣塞尔宁教堂内侧廊之上建有楼廊，既可以承担中堂的半圆拱顶压力，也可以分散过多的人流。建于中堂上方的交叉拱吸收了拱顶发出的横向压力，并将其分散至厚重的外墙。在拱顶部分，贵重的石头材料取代了传统的木质材料，这样

① E.G. Holt ed., *A Documentary History of Art*, Vol. I, Doubleday, 1957, p. 18.

图 5-14 圣塞尔宁大教堂内部，法国图卢兹，约 1070—1120 年

不仅消除了火灾危险，而且使教堂这
个朝圣的场所显得更加宏伟、稳固而
辉煌。从整体上看，圣塞尔宁教堂的
风格既理性精确，又富于韵律，堪称
早期罗马式建筑的典范。

圣皮埃尔修道院的石雕

石雕艺术的复兴是罗马式时期
的标志。在中世纪早期，石雕几乎在
西欧艺术中消失。最早的大型罗马式
雕塑出现在圣塞尔宁教堂的 7 块石板
上。它们雕刻于 1096 年，再现了天使、
基督和圣徒的形象。然而，具有普遍

图 5-15 圣塞尔宁大教堂平面示意图

图 5-16　圣皮埃尔修道院的回廊，法国穆瓦萨克，约 1100—1115 年

意义的石雕复兴开始于柱头装饰，最早的罗马式柱头装饰石雕保存于法国西南部穆瓦萨克（Moissac）的圣皮埃尔修道院。圣皮埃尔修道院属于本笃会最有权势的克吕尼（Cluny）教派，是通往西班牙北部圣地亚哥·德·孔波斯特拉（Santiago de Compostela）的朝圣路上的重要一站。

回廊和庭院是隐修生活的活动中心，修士们在这个远离世俗生活的环境中，通过阅读《圣经》、静思冥想，与上帝进行精神交流。圣皮埃尔修道院回廊（图 5-16）的大型墩柱上出现了人物浮雕，刻画了 12 门徒和埋葬在这里的第一任院长。回廊中的 76 根立柱单、双交错排列，柱头装饰丰富，内容多取材于《圣经》故事，也有抽象纹样和各种奇异的怪兽。在罗马式时期，有宗教寓意的怪兽形象非常流行，它们是神迹的隐喻，也象征着缺少基督教信仰时世界的诡异无序。

克吕尼教派的教堂雕塑尽管广受大众欢迎，但是受到西笃教派（Cistercian Order）的反对。他们认为修道院最基本的宗旨是远离尘世的享乐，而华丽的装饰使人堕落，"各种令人惊讶的形式干扰了修士们的阅读，使他们宁愿整日赞叹每个石雕，也不去静思上帝的法则"[1]。

尽管反对之声强烈，然而罗马式时期的石雕还是从教堂庭院内部一直发展到外部，成为一种流行趋势。这种趋势反映了西欧教堂功能的转变。在中世纪早期，教堂主要服务于修士；而在罗马式时期，随着城镇文化的兴起，教会越来越趋向于为大众服务，朝圣之路上的教堂更是如此。为了吸引大量目不识丁的普通信众，教会决定在整个教堂的空间内展示基督教故事，直至教堂的大门。石雕这种坚固持久的形式，最适合装饰教堂大门。

① Conrad Rudolph, 'Things of Greater Importance': Bernard of Clairvaux's 'Apologia' and the Medieval Attitude toward Art, University of Pennsylvania Press, 1990, p.283.

圣皮埃尔修道院南门

在穆瓦萨克，圣皮埃尔修道院的南门（图 5–17）面对着城市广场。这个罗马式大门上刻画了基督的再次降临，象征救赎之门。如《约翰福音书》所说："我即大门，从我这里进入者将得到拯救。"作为最后的审判者，基督位于门上半月楣的中心，他的周围环绕着四位布道者的象征：张开翅膀的人代表圣马太，狮子代表圣马可，鹰代表圣约翰，牛代表圣路加。在它们两边各有一位天使，手持记录人类行为的卷宗。最外围是正在奏乐的 24 位长老，他们脚下的波浪纹象征天堂中水晶般的海洋。

大门上的罗马式雕刻风格变化多样，比如天使有着拉长的身体，穿着燕尾形的服饰，长者则有着高高扬起的头部和颤抖的身躯。其中抽象的形式和表现性风格来源于早期中世纪艺术。大门庄严的整体造型与生动的细节形成鲜明对比，产生了巨大的艺术张力。

在半月楣下方的门楣上，装饰的火轮象征着《启示录》中的地狱之火。华丽的门间柱和精美的扇贝形侧壁借鉴了来自西班牙的穆斯林风格。左侧壁雕刻着修道院的守护神圣彼得，右侧壁雕刻着以赛亚。在门间柱的右侧，一位先知一边展开写有预言的卷轴，一边扭转身躯，似乎要从石头中走出来。在门间柱的正面，6 头咆哮的狮子交错盘绕，令人想起爱尔兰细密画中野兽交织的纹样。在中世纪，人们认为狮子是教堂最理想的保护者，因为他们相信狮子在睡觉时也会警惕地睁着眼睛。

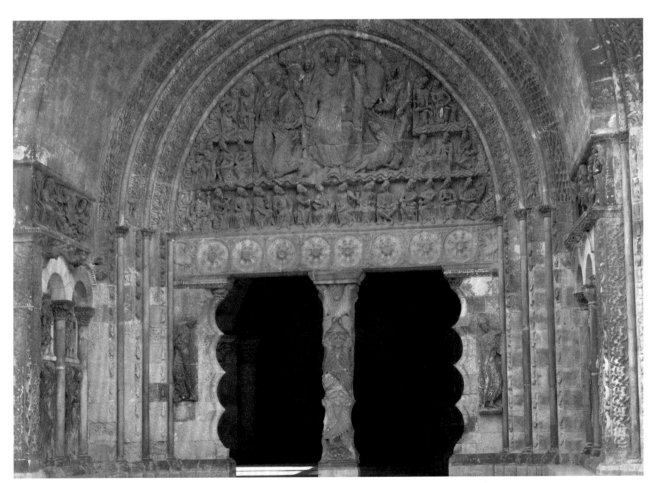

图 5–17　圣皮埃尔修道院南门，法国穆瓦萨克，约 1115—1135 年

圣拉扎尔教堂的半月楣

法国勃艮第奥顿的圣拉扎尔大教堂（Cathedral of Saint Lazare）是克吕尼修道院的一部分，它西门的半月楣（图5-18）展现了基督教艺术中最令人敬畏的情景：四位天使吹响号角，拉开了最后审判的序幕。最下方，死者从坟墓中爬出来，等待宣判。许多人在恐惧中瑟瑟发抖，其中有些人已经受到蛇的围攻，或者被魔鬼之手紧紧攥住。左下方，朝圣者的背包上装饰着十字架和贝壳图案，意味着只有经历磨难的人才能平静地面对最后的审判。在他们的右边，三位小人物正在乞求天使为他们说情。在中心，基督的形象远远大于所有人。他全身被光轮环绕，冷静地将得救者与受罚者分开。在左边，天使将受祝福的灵魂推向天堂；在右边，为灵魂称重的景象令人难忘，天使与魔鬼在天平的两边较量。可怕的恶魔在咆哮，它们扭转身躯，伸出锋利的爪子。其中一只魔鬼将罪人的灵魂拉入地狱之门，另一只则迫不及待地将受罚者塞入熔炉。雕塑家吉斯勒贝尔图斯（Gislebertus）在这件作品中投入了巨大的精力，他将自己的名字刻在基督脚下的中央位置。圣拉扎尔大教堂的半月楣具有震撼人心的力量，即便是目不识丁的人也很容易领会教义。尤其在中世纪，当审判在教堂的大门之前举行时，最后审判的场面可以有效地传达教会和执政者的威慑力。

《约伯记中的伦理》插图

自中世纪早期开始，修道院一直负责创作《圣经》题材的手抄绘本。具有讽刺意味的是，罗马式时期的手抄绘本主要出自强烈反对图像的西笃修道院，它们也是西笃教派的起源地。

在激烈的反具象艺术运动之前，西笃教派的修道院曾经绘制过大量美丽迷人的手抄本插图，教皇格里高利（Pope Gregory the Great，590—604年在位）的《约伯记中的伦理》（Moralia in Job）插图就是一件构思巧妙的杰作。其中的一页（图5-19）描绘了一位骑士及其侍从正在与两只凶恶的怪兽搏斗。骑士身材修长，纤瘦却又威武，面对巨兽高高举起手中的宝剑；蹲在他身下的侍卫已

图 5-18　吉斯勒贝尔图斯，圣拉扎尔大教堂西门半月楣，法国奥顿，大理石，约 1120—1135 年，底部宽 693.4 厘米

图 5-19 《有首字母 "R" 的骑士斗龙》,《约伯记中的伦理》插图,犊皮纸蛋彩画,约 1115—1125 年,53.3 厘米×15.2 厘米,法国第戎市立图书馆

经用长矛刺穿了怪兽的身体。画面上的所有形象构成了字母 "R",也是拉丁文致敬用词 "虔诚"(Reverentissmo)的首字母。这是教皇格里高利写给 "虔诚的" 塞维利亚主教利安德(Leander)的信件的第一页。首字母的装饰形式源于中世纪早期的希伯诺-撒克逊艺术,而《约伯记中的伦理》将这种风格转化为法国罗马式风格。画面上人物肌体和衣袍褶皱的块面分割明显,沿用了中世纪加洛林时代的样式,并且更加生动。骑士的平静与怪物的狂暴形成强烈对照,隐喻宗教的精神修炼,而红、绿、蓝、黄等对比色使得画面格外醒目。幸运的是,这件手抄绘本完成于 1111 年,而在 1134 年后,西笃教派明令禁止

手抄绘本中出现整页插图,连首字母都必须以单色的抽象形式出现。

二、神圣罗马帝国和意大利

罗马式时期,萨利安王朝(Salians,1024—1125)取代了奥托王朝,统治着德国和意大利北部伦巴第地区的广大领土。萨利安王朝的统治者继续赞助基督教建筑和艺术,修道院依然是艺术创作的中心。

希尔德加德著作插图

修女希尔德加德·冯·宾根(Hidegard of Bingen,1098—1179)出生于德国莱茵河畔的一个贵族家庭,在神学、音乐、医学和语言学上都取得了很大成就,是神圣罗马帝国的一位著名的宗教学者。她撰写的神学著作《认识主道》,对教会和世俗界都产生了重大影响。

这本书的首页插图描绘了希尔德加德静坐于修道院中,体验神启的场景(Know the Ways of the Lord,图 5-20)。如她在书中所述,五爪神火从上方进入她的头脑,点亮了她的智慧。接受灵感之后,她立刻在蜡制刻写板上记录下神圣的洞见。在她身旁,宣道者沃尔马(Volmar)修士负责将她书写的文字复制成书。这个图像不仅描绘了希尔德加德写作的场景,而且揭示了中世纪修道院中手抄本书籍的写作和复制方式。

《圣亚历山大头像圣物箱》

罗马式时期,基督教会争相宣传圣迹,并以装饰奢华的圣物箱展示圣人的遗骨和遗物,吸引朝圣者参观。带有圣亚历山大头像的圣物箱(图 5-21)是其中的精品。它制作于 1145 年,为比利时斯塔韦洛特修道院(Stavelot Abbey)的院长韦伯德(Wibald)订制,用于存放教皇亚历山大二世(Pope Alexander II,1061—1073 年在位)

图 5-20 《希尔德加德获得启示》，《认识主道》插图复制品，约 1180 年，德国吕德斯海姆地区希尔德加德修道院

图 5-21 《圣亚历山大头像圣物箱》，比利时斯塔韦洛特修道院，银箔、镀铜、宝石、珍珠和珐琅，1145 年，高 44.5 厘米，布鲁塞尔皇家艺术与历史博物馆

的头骨。圣物箱上，圣亚历山大的铜制头像与真人的等大，以古罗马皇帝的理想化雕像为模式。圣人像的颈部围绕着一圈珠宝和珐琅装饰。圣物箱上也装饰着珐琅和宝石，它正面的装饰板上描绘着三位圣人，中间是圣亚历山大的肖像；其他三面装饰板上描绘了女性寓言人物，象征智慧、虔诚和谦卑等。这些珐琅装饰图像借鉴了拜占庭镶嵌画的风格。

《圣亚历山大头像圣物箱》反映了罗马式艺术丰富的渊源和多样化的形式。受朝圣活动和十字军东征的影响，罗马式时期的艺术家、基督教信徒和修士通常交游广泛，促进了不同地区的文化交流。韦伯德就曾加入第二次十字军东征，并远赴君士坦丁堡参加过神圣罗马皇帝腓特烈一世和拜占庭皇族的婚礼。

比萨大教堂建筑群

比萨大教堂建筑群（图 5-22）是意大利罗马式建筑的代表。这个建筑群由大教堂、洗礼堂和独立钟楼三部分构成。1063 年，为了纪念当地舰队击退穆斯林的巴勒莫（Parlermo）海战胜利，比萨大教堂与威尼斯的圣马可大教堂同时动工；它建筑宏伟壮观，包括一个中堂和四个侧廊。从表面上看，大教堂很像早期基督教的巴西利卡式样，但是它宽阔的耳堂、十字形拱顶和多重拱

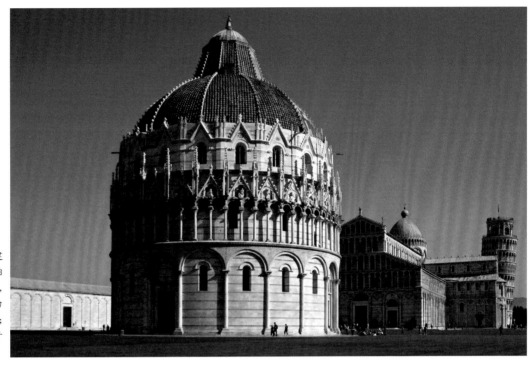

图5-22 比萨大教堂建筑群，意大利托斯卡纳比萨。前景为洗礼堂，建于1153年；中间为大教堂，建于1063年；右边背景为钟楼，建于1174年

廊，显示了明显的罗马式特征。另外，教堂内墙上镶嵌的彩色大理石饰带令人想起万神殿，与早期基督教堂简朴的外观相去甚远。与大多数罗马式教堂不同的是，比萨大教堂没有石质拱顶，而是采用了意大利传统的木质拱顶。

虽然在整个建筑群中，大教堂的地位最为重要，但是最著名的却是其中的独立钟楼，也就是举世闻名的比萨斜塔。独立钟楼的形式早在9—10世纪就在意大利出现了。比萨的独立钟楼以倾斜而著称。这种与众不同的设计其实应"归功于"建筑上的失误。由于雕塑家波纳诺·皮诺（Bonanno Pisano，1174—1186）所设计的地基不稳，这座塔楼在建筑施工之时就已经开始倾斜，至今倾斜幅度仍在增大。比萨斜塔仿佛一座雕塑，每一层都环绕着优雅的拱廊，与大教堂的连拱相互呼应，显示了意大利罗马式建筑特有的华丽感。

三、诺曼底和英格兰

10世纪早期，斯堪的纳维亚的维京人接受了基督教之后，在法国北部沿海登陆，建立起强大的领地——诺曼底。1066年，诺曼底公爵威廉二世（William II）带领诺曼底军队打败盎格鲁-撒克逊人，占领了英格兰，在诺曼底和英格兰发展出一种独特的罗马式建筑风格，成为后来法国哥特式建筑的起源。

圣艾蒂安修道院教堂

卡昂（Caen）的圣艾蒂安修道院（Abbey of Saint-Étienne）教堂建于1067年，它的西立面（图5-23）设计最为突出，基于加洛林与奥托王朝的西面工程，整个立面更加统一完备。四个巨大的扶壁将立面分割为三个部分，对应中堂和两边的侧廊，扶壁向上的推力延伸到塔楼。两座塔楼分为三层，从低到高向上伸展，即使没有后来哥特式时期增建的塔尖，这两座塔楼的高度也

图 5-23　圣艾蒂安修道院教堂西立面，法国卡昂，约 1067 年

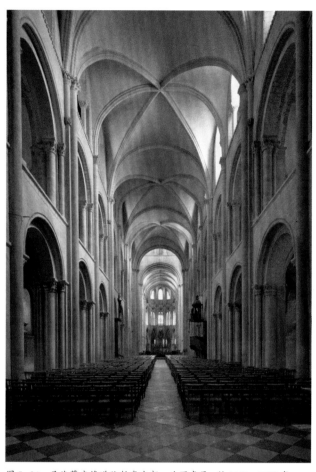

图 5-24　圣艾蒂安修道院教堂内部，法国卡昂，约 1115—1120 年

非同寻常。贯穿于整个立面的横、竖三分法反映了教会秩序严密的组织结构。

圣艾蒂安教堂最初设计为简单的木质屋顶，但在 1115 年左右实现了交叉拱顶。对角线和横切组合的拱肋将巨大的方形拱顶分隔成六个部分，形成六分交叉拱，分担了拱顶的重量。中堂由简单半柱组成复合墩柱、与连接壁柱的半柱组成的墩柱交替支撑，直冲拱顶。高大的拱顶和开阔的天窗引入了更多天光，使教堂内部显得轻盈而明亮（图 5-24）。从整体上看，圣艾蒂安教堂沉着稳定，比例优雅，是诺曼底罗马式建筑的杰出代表。

达勒姆大教堂

1066 年，诺曼底的威廉征服了英格兰的盎格鲁-撒克逊之后，开启了英国历史的新时代。在建筑上，诺曼人为英国引入了法国罗马式设计方法。达勒姆大教堂（Durham Cathedral，图 5-25）建于 1093 年，是三层中堂系统中最早运用交叉肋拱的建筑。中堂的拱顶交叉肋拱与下方的拱廊在设计上相互对应。拱顶上每组双 "X" 形的交叉拱罩住两个开间；每个开间中，装饰着几何纹样的厚重墩柱与支撑横切拱的复合墩柱交替出现。墩柱与拱顶的关系清晰可见，反映了更为理性化的结构秩序。

达勒姆大教堂的部分区域显示出两个具有重要意义的英国式革新，预示着未来哥特式建筑风格的形成。其

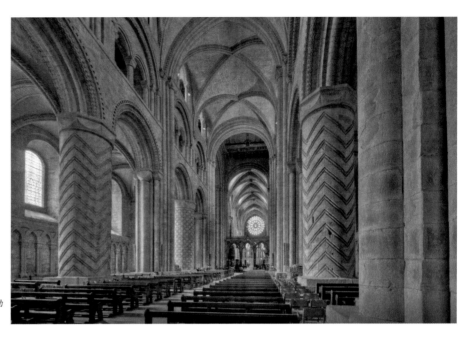

图 5-25　达勒姆大教堂内部，英国达勒姆，约 1093 年

一，教堂西部的交叉拱肋向上延展，显示出尖拱趋势；其二，扶壁上出现了从侧面支撑拱顶的象限拱（quadrant arch，图 5-26），这种独特形式是哥特式飞扶壁的前身。

《贝叶挂毯》

在罗马式时期，《贝叶挂毯》(*Bayeux Tapestry*) 是英国最著名的一件艺术品。它不是普通挂毯，而是一条长达 70 米的叙事性亚麻刺绣织毯，原挂于法国贝叶大教堂，因而得名。《贝叶挂毯》并没有描绘《圣经》故事，而是详细地记录了当时发生的重要事件，50 多个连续场景描绘了英国历史上的重大时刻，这种形式令人回想起古罗马的历史叙事图像，比如图拉真纪念柱上的浮雕。尽管这件挂毯的委托人是诺曼底人，制作者却很可能是英国的缝纫女工。她们在中世纪时就以精湛的织毯技艺而闻名。

《贝叶挂毯》的历史叙事以征服者的视角展开：1066 年，英国国王"忏悔者爱德华"（Edward the Confessor）去世，诺曼底公爵威廉二世以为自己理应继承王位。然而，曾经宣誓臣服于他的盎格鲁-撒克逊伯爵哈罗德

图 5-26　达勒姆大教堂横截面图，局部

（Harold）却抢先一步登基。于是，受到背叛的诺曼人跨越英吉利海峡，在黑斯廷斯（Hastings）大战中击败了哈罗德的军队，趁机攻占了整个英国，统一了英国和法国的大部分地区。从此，身为维京人后裔的诺曼底大公成为英国国王，被称为"征服者威廉"（William the Conqueror）。

《贝叶挂毯》不仅展示了宏大的叙事场面，而且细节十分生动，其中的一幅描绘了国王爱德华的葬礼（图5-27）。上帝之手从天上伸出来，指向威斯敏斯特教堂（Westminster Abbey）。这座大教堂在1065年底刚刚建成，是英国最早的罗马式建筑之一。这里不仅是爱德华的埋葬地，也是威廉1066年加冕的地方。画面突出了它的

图5-27 《忏悔者爱德华的葬礼队伍》，《贝叶挂毯》第26个画面，亚麻布羊毛刺绣，宽5.08米，织物总长70.1米，1070—1080年，法国贝叶征服者纪尧姆中心

图5-28 《受伤的士兵和马匹》，《贝叶挂毯》局部

特点：高耸的十字钟楼和带有环形殿的长中堂。另一幅描绘了黑斯廷斯之战中，诺曼底骑兵攻破英国防线的场面（图 5-28）。画面上挥动长矛的战士和双腿腾空的战马形象源于古罗马战争题材中的镶嵌画，古典绘画的阴影和立体块面在这里消失了，取而代之的是图案化、平面化、稚拙有趣的艺术风格。不仅如此，围绕主要人物展开的单中心叙事变成了多个中心叙事，每个单元都可以成为焦点，每个人物都可能是英雄。比如，画面中有一位从马上跌落的士兵，他猛拉住敌人战马的腹带，致使对方人仰马翻。与罗马式手抄本插图相似，这件织毯的叙事性与装饰性相得益彰。织毯主要场景的两侧点缀着装饰带，其中有各种珍禽异兽的图像，还有一些叙事情节的延伸，图像边附有拉丁文说明。从形式到内容，《贝叶挂毯》都显示了罗马式艺术的独特风格。

《艾德温诗篇》

罗马式时期，英国的修道院继承了爱尔兰-撒克逊传统，创作了许多精致的手抄绘本。《艾德温诗篇》（*Eadwine Psalter*，图 5-29）就是其中的一件名作。它以修士艾德温的名字命名，包括 150 首大卫王的诗篇和 166 幅插图。与众不同的是，在它的最后一页纸上，罕见地出现了艺术家艾德温工作的场景。

与其他罗马式时期的手抄本插图相似，这幅画具有图案化、线条和色彩都很清晰的特点。尽管人物的形态比例不够准确，动作还显得有些僵硬，然而，下垂的衣袍的质感已经变得自然柔和，纹理褶皱也与身体的动态和轮廓结构产生了呼应。

画面中，艾德温的形象比较程式化，延续了中世纪手抄绘本中福音书作者的形象，比如《加冕福音书》和《埃博福音书》中的圣马太。通过这种方式，艾德温强调了自己作为主要创作者的重要性。他还在内框中宣称自己是《圣经》抄写者中的王子，因为他的作品"可以作为献给上帝的礼物，与世长存"。尽管为宗教而创

图 5-29　艾德温像，《艾德温诗篇》末尾，犊皮纸蛋彩画，约 1160—1170 年，伦敦剑桥三一学院

作，这件作品的插图与题词重现了古希腊罗马艺术家的自豪感，预示着文艺复兴时代艺术"天才"这个概念的出现。

第六章

哥特式艺术

　　早期艺术史家瓦萨里（Giorgio Vasari，1511—1574）
曾用"哥特式"（Gothic）这个词来形容流行于12—14
世纪的欧洲艺术和建筑。在他看来，这段时期的艺术"丑
陋而又粗糙"，出自野蛮的入侵者"哥特人"之手。[①]在
意大利文艺复兴时期，瓦萨里的观点具有很强的代表性，
艺术家和学者普遍蔑视这一时期的艺术。然而，在13—
14世纪，"哥特式"曾经风靡欧洲，这种风格的艺术作
品在拉丁文中被称为"现代作品"（opus modernum）或者
"法国作品"（opus francigenum）。可见，在当时的学者眼
中，哥特式艺术是一种源于法国的、时尚的、具有创新
意义的艺术风格。哥特式大教堂非但不是破坏古典风格
的古怪建筑，还是上帝之城耶路撒冷的象征。

　　伴随哥特式出现的是欧洲社会的深刻变化。12—14
世纪，欧洲的城市文化逐渐兴起，宗教的中心从乡村修
道院转移至城市中心的大教堂。在新建的城市中，富裕
的商人阶层建立了新式住房，学者团体建立了最初的大
学，现代意义上独立的世俗国家形成雏形。这种变化首
先发生在12世纪中叶的法国，而哥特式建筑也最先出现
于同时期的法国北部。

① Giorgio Vasari, 'Introduzione alle tre arti del disegno, 1550', in
Paul Frankl, *The Gothic: Literary Sources and Interpretation through Eight
Centuries*, Princeton University Press, 1960, pp.290-291, 859-860.

第一节
法 国

大约 1130 年，法国国王路易六世（Louis VI，1108—1137 年在位）搬到巴黎居住，促进了当地的商业活动和建筑业的兴起。当时的罗马依然是西方基督教中心，而巴黎已经成为欧洲北部的商业和学术中心。巴黎大学吸引了来自欧洲各地的学者。在神学院发展起来的思想学派被称为经院哲学（scholasticism）。12 世纪时，欧洲的基督教完全掌控了人们的思想，教徒们宣称，真理只存在于神启之中。然而，巴黎的学者们却试图论证理智本身可以通向真理。他们避开由主教监督的教会学院，组织专业协会，展开关于宗教核心问题的辩论，希望以理性的方式阐释信仰。这种源自巴黎的专业协会的组织结构奠定了后来欧洲大学的模式。法国经院哲学的精神逻辑同样体现在最早的哥特式教堂和建筑装饰上，比如，建筑的推力与反推力、组织安排、部分与整体的关系和入口的建造等，都受到了相关理念的影响。

一、早期哥特式

圣德尼修道院教堂

1137—1144 年，圣德尼修道院教堂（Abbey Church of Saint-Denis）在巴黎北郊重建，拉开了哥特式艺术的序幕。这座皇家修道院初建于 8 世纪晚期，用于纪念使徒圣德尼将基督教传入高卢。它既是圣德尼的墓地，也是加洛林王朝的家族纪念堂，象征宗教与世俗权力的结合。然而，12 世纪初期的圣德尼教堂早已年久失修。当时的修道院长絮热（Suger）雄心勃勃地提出大规模重建计划，

希望将这座教堂打造成法国的精神中心，体现教会和皇室的双重权威。

重建后的圣德尼修道院教堂内部轻盈、明亮，与厚重结实的罗马式建筑形成鲜明对比。其最大的创新在于尖拱的运用。尖顶的交叉拱肋覆盖在回廊和礼拜堂上，减轻了拱顶重量，轻盈的拱顶使立柱变得细长，石墙变

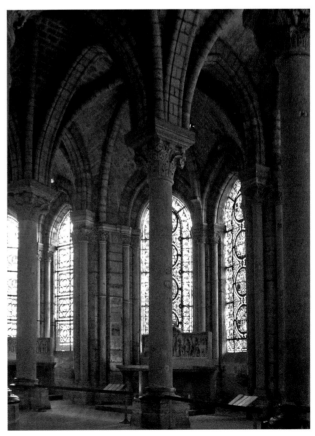

图 6-1 回廊和辐射状的小礼拜堂内部，圣德尼修道院教堂，法国巴黎，1140—1144 年

得轻薄，再加上高大的彩色玻璃窗，整个教堂的内部变得通透起来。尤其在教堂东端的辐射状小礼拜堂中，由高窗射入的光线色彩斑斓，宛如珠宝（图6-1）。在絮热眼中，这种新的光线本身就是神启，可以将观众带入"宇宙中某个奇异的地方，它既不完全属于混沌的世间，也不完全属于纯洁的天堂，而是如同通向天堂的驿站"[1]。

沙特尔大教堂的皇家入口

12世纪，圣德尼修道院教堂的新型拱顶和彩色玻璃窗很快流行起来，成为哥特式建筑的标志。除此之外，教堂新建的西立面也具有开创性：入口宽阔并且增加了雕塑装饰，三个入口的门柱上都刻有《旧约》中的国王、王后和先知的雕像。可惜，这些雕像在18世纪晚期的法国大革命中遭到破坏。这种创新在其后的沙特尔大教堂和巴黎圣母院中延续下来。

沙特尔大教堂（Chartres Cathedral）始建于1134年，它的西面工程开始于1145年左右。由于国王和王后立柱像出现在三个大门的通道两侧，西立面入口也被称为"皇家入口"（图6-2上）。皇家入口的雕塑显示了基督教的权威。沙特尔西立面三个大门的上方都有华丽的装饰雕刻，延续了罗马式教堂大门的半月楣雕塑传统。其左边的半月楣刻画了"基督升天"，中央的半月楣刻画了"最后的审判"，右边的半月楣刻画了基督诞生，基督坐在圣母的膝头。圣母玛利亚的地位在哥特式时期得到明显提升。她成为教会的象征，天堂中的仁慈女王。显然，严酷的基督教主题在哥特式艺术中趋于温和。

皇家入口立柱上的国王和王后（图6-2下），表现的是《旧约》中基督的祖先。然而，他们身着12世纪的

图6-2　上：沙特尔大教堂，西立面皇家入口，约1145—1155年；下：皇家入口中央大门一侧的国王和王后门柱雕塑

[1] Erwin Panofsky ed., trans. and annotated, *Abbot Suger on the Abbey Church of St. Denis and Its Art Treasures*, Princeton University Press, 1979, p.101.

流行服饰，看上去正如当时法国的国王和王后。通过这种方式，法国的统治者宣称自己是《旧约》王族的精神后裔，从而强调神权与世俗权力的统一。这些立柱上的人物笔直地站立着，手肘紧贴着臀部，拉长的身体与身后立柱的垂直线条相互呼应。这种向上延伸的形式意味着自下而上、从物质到精神的坚定支持。

皇家入口的人像雕塑呈现出三维空间的体量感，令人联想到希腊古典时期的人像柱。人物的衣袍纹理继承了罗马式线性风格，其中人物面部的刻画尤为突出，生动的表情取代了罗马式雕像中常见的面具特征，这一切都反映了一个关注人性的时代正在萌芽。

巴黎圣母院

12世纪早期，巴黎的城市化进程加速，随着人口增长的需求，在城市中心修建教堂成为新的趋势。巴黎圣母院（图6-3）位于塞纳河边，是巴黎的"城中之岛"。教堂的建筑历史复杂而漫长，如唱诗班区和耳堂完成于1182年，中堂大约完成于1225年，立面部分直到1260年左右才完成。整座建筑在构造上结合了早期和盛期哥特式建筑的特征。

巴黎圣母院结构紧凑简洁，它的中堂原有四层楼高，后改为三层，镶嵌着大型圆窗。装饰着彩色玻璃的高侧窗顶部为圆弧状，跨度达两层楼高。巨人的窗户大大减轻了石墙的分量，同时飞扶壁与尖拱肋顶的完美结合解决了高层中堂和巨大侧窗的承重问题，成为哥特式建筑的重要特征。新发明的外墙飞扶壁如同纤细的手指，支撑着更高、更薄的墙壁并环绕着整个建筑。由于巴黎圣母院位于市中心，这种创新的建筑设计成为一道独特的城市景观。

二、盛期哥特式

重建后的沙特尔大教堂

1194年，沙特尔大教堂遭到大火重创，直到27年后才完成重建。新建成的大教堂标志着哥特式盛期的开始。它以四分拱顶取代了罗马式后期和早期哥特式建筑中的六分拱顶和交替支撑系统，更短的长方形开间加快了空间节奏，使中堂的布局显得更为紧凑。

图6-3 巴黎圣母院，始建于1163年，中堂和飞扶壁建于1180—1200年，重修于1225年

重建的沙特尔大教堂是第一个从动工时就启用飞扶壁的大教堂。飞扶壁是盛期哥特式的一个重要特征。这种从侧廊和回廊顶部伸出的外拱可以对抗中堂拱顶的外推力。盛期哥特式的高中堂由拱廊、拱形壁龛和高侧窗组成。中堂的墩柱比之前的更高更细；墩柱之上的壁柱强调垂直的延伸感，从而将观众的目光引向拱顶。拱顶如同一张轻柔的网，舒展地笼罩在纤细的拱肋之上。高侧窗带有双重尖拱，顶部冠以圆窗，直达连拱廊。中堂的结构之中留有多重虚空，增大了空间流动感，使结构变得格外轻盈。（图6-4）

在重要的哥特式大教堂之中，只有沙特尔大教堂仍保留着多面彩色玻璃窗。高侧窗上的彩色玻璃过滤了自

图6-4　沙特尔大教堂内部，法国沙特尔，1194年

然光线，将日光变成了主教絮热期许的"超自然"之光。珠宝般的光线从高侧窗射入，消解了教堂的体量感，似乎拉近了尘世与天国之间的距离，成就了哥特式艺术神秘的精神体验。

沙特尔大教堂北部耳堂的巨大玫瑰花窗和尖拱窗（图6-5）由国王路易九世的母亲——皇后卡斯蒂尔的布朗什（Blanche of Castile）捐助修建。玫瑰花窗下方拱肩上的8个窄窗，间错展示着红色背景上的黄色城堡和蓝色背景上的黄色百合花饰等皇家象征物。花窗上的图像也契合女王的身份。玫瑰花窗中心的小圆盘，看上去如同手抄本封面上的镶嵌宝石，上面有圣母怀抱圣子加冕的图像。4只象征圣灵的白鸽和8位天使围绕在她身旁。12个方块形花窗展示了《旧约》中的国王，其中大卫王和所罗门王分别出现在正12点和1点的方向，他们代表基督的皇家祖先。《以赛亚书》（Isaiah, 11: 1–3）曾预言救世主将出自大卫王之父杰西的家族。在下方的尖拱窗上，出现了"杰西之树"的谱系图。怀抱幼年圣母的圣安尼位于中间，两侧分别是《旧约》中基督的4位祖先：麦基洗德、大卫、所罗门和亚伦。这样的安排也呼应了玫瑰花窗的谱系图。随着不同时间光线的变化，彩色玻璃窗的色调也在变化，哥特式光线似乎融化了教堂坚固的建筑结构，成功地将物质世界转化为梦幻般的天堂。

1194年重建后的沙特尔大教堂新耳堂，两端的雕塑装饰都是盛期哥特式风格的代表。这里的雕塑比早期哥特式风格的西面入口的雕塑雕凿得更深，门柱雕像更写实，也更接近于圆雕，几乎完全从建筑上独立出来。南入口处的圣西奥多像（St. Theodore，图6-6）与早期皇家入口雕像之间的巨大差异，堪比古希腊古风时期到古典时期雕塑风格的转变。圣西奥多被表现为一个理想化的基督教骑士形象。他身着十字军东征的服装，长袍配盔甲，表情平和安详。他的右手紧握长矛，左手搭在剑鞘上，头部转向左侧，胯骨偏向右侧，这种放松的姿态类似于古希腊古典时期的对立平衡法则，打破了早期哥

图 6-5　玫瑰花窗和尖拱窗，沙特尔大教堂北耳堂，彩色玻璃，约 1220 年

图 6-6　圣西奥多，沙特尔大教堂南耳堂入口立柱雕像，约 1230 年

特式雕像中严格的垂直线和僵硬的动作，表明哥特式盛期又一次出现了古典主义复兴。

亚眠大教堂

　　盛期哥特式风格在亚眠大教堂（Amiens Cathedral）的结构中达到极致。与沙特尔大教堂相比，1220 年开始修建的亚眠大教堂的比例更优雅，彩色玻璃窗的面积也更大。其整个设计全面应用了哥特式盛期的建筑配置：四分拱顶、长方形开间和飞扶壁系统。这种配置消减了墙面的力量感，使结构变得更轻盈。亚眠大教堂由罗伯特·德·吕扎尔谢（Robert de Luzarches）、托马斯·德·科尔蒙（Thomas de Cormont）和雷诺·德·科尔蒙（Renaud de Cormont）三位建筑师共同设计。他们的姓名被记录下来，说明建筑师在哥特式时期社会地位的提高。

　　亚眠大教堂高耸纤长，中堂拱顶高逾 42 米，反映了法国哥特式建筑对高度的追求。紧凑有力的拱肋线条与

图 6-7 亚眠大教堂内部，法国亚眠，1220 年

柱廊交汇，直至复合墩柱的位置才放缓。建筑上层的每个部分都与下方的元素相对应，在整体上达到了一种石墙建筑难以企及的轻盈感。从彩色玻璃天窗洒下来的光芒使拱顶看上去有一种梦幻般的效果，与君士坦丁堡的圣索菲亚大教堂有异曲同工之妙，都表现了一种超越物质的精神的升华（图 6-7）。

兰斯大教堂的西立面

兰斯大教堂（Reims Cathedral）的动工时间只比亚眠大教堂晚几年，同样体现了哥特式盛期建筑的高耸轻盈。它的西立面最为突出，集中展示了自圣德尼修道院教堂、沙特尔大教堂和巴黎圣母院以来，哥特式教堂在建筑设计上的巨大变化。

兰斯大教堂西立面精致错落的框架结构（图 6-8）取代了厚重的坚实结构。墙面空间的连续性被打破，各种装饰性的连拱廊、小尖塔和花窗刺穿了墙壁，融化了建筑坚固的核心，使整个立面产生出极其轻盈的镂空式屏风效果。国王雕像群被提升至入口正上方的花窗顶上，与连拱融为一体。镶嵌着装饰浮雕的入口工程凸出于外立面。在大门上方的半月楣上，彩色玻璃花窗取代了中世纪早期常见的石刻浮雕，与厚重的罗马式结构形成鲜明对比。

兰斯大教堂西立面的门柱雕像也是哥特式盛期风格的代表。与沙特尔大教堂的皇家入口处的雕塑相比，兰斯的人像背后的支撑柱变得更纤细，空间变得更开放，接近于圆雕的人物形象更加灵动自然，仿佛要从建筑中走出来。其中最主要的 4 座雕像再现了"圣母领报"和"圣母往见"的主题，进一步证明了圣母在哥特式艺术中的

图 6-8 兰斯大教堂西立面，法国兰斯，约 1225—1290 年

图 6-9 中央门柱雕像"圣母领报"和"圣母往见"，兰斯大教堂西立面，法国兰斯，1230—1255 年

重要地位。

兰斯大教堂的门柱雕像（图 6-9）创作于 1230—1255 年，由不同的艺术家共同完成，风格并不完全一致。在左边的《圣母领报》中，尽管天使的表情十分生动，其身体形态则体现了哥特式艺术的线性风格；而右边的《圣母往见》更接近于古典风格，人物头部来源于古罗马雕像，姿态呈优雅的"S"形曲线，与沙特尔大教堂的圣西奥多雕像相比，更明显地借鉴了古希腊的对立平衡式姿态。玛利亚和伊丽莎白神态互动，仿佛是戏剧场景中正在对话的两位演员。

巴黎圣礼拜堂的"辐射风"

自哥特式盛期以来，大型彩色玻璃花窗就开始被大量用于建筑之中，嵌入墙壁之中的彩色玻璃花窗使建筑变得轻盈起来。将这种效果发挥到极致的是巴黎的圣礼拜堂（Sainte—Chapelle），这里的彩色玻璃花窗从一面墙延展至整个建筑。

圣礼拜堂是法国国王路易九世（也称圣路易，1226—1270 年在位）的宫廷礼拜堂，修建于 1243—1248 年，用来存放和展示圣路易收藏的圣物，其中包括耶稣受难时所戴的荆冠。这个礼拜堂是哥特式盛期"辐射风"的代表作。"辐射"（Rayonnant，法语）的意思是光芒四射，这种风格最初源自玫瑰花窗上的放射状窗棂，后来开始扩大到整座建筑，成为圣路易推崇的巴黎宫廷风格。此后，"辐射风"很快流传到欧洲其他地区。

圣礼拜堂装饰奢华、图案精美，大片金色覆盖着圣礼拜堂的拱顶，与彩色玻璃花窗构成的墙面相映生辉（图 6-10）。大型玻璃花窗占据了整个建筑的大部分区域，竖直的窗棂线与细长的尖拱突出了建筑纤长高耸的线性风格。从彩色玻璃花窗射入室内的光线使整个建筑都浸

图 6-10 巴黎圣礼拜堂内部，法国巴黎，1243—1248 年

入神秘的光泽之中，投下的光线如同罩在一件大型圣物上的珠宝盒子。

奢华的手抄绘本

哥特式时期，制作书籍的任务从与世隔绝的修道院转移到城市中心的作坊，成为一种世俗化的商业买卖，服务于皇家、学者和富有的市民阶层。这是现代出版业的前身。作为当时欧洲文化的中心之一，巴黎也以手抄绘本闻名。

《上帝作为建筑师》 由于现存最好的大多数哥特式书籍出自法国宫廷，路易九世时期开创的宫廷风格在手抄绘本中同样表现出来。《上帝作为建筑师》是宫廷绘本《道德化圣经》（*Bible moralisée*，图 6-11）的封面。这本书创作于 13 世纪 20 年代，装饰奢华，每页都以插图阐释《新约》和《旧约》故事的道德含义。封面插图的上方，有法语书写的句子："上帝在此创造了天、地、太阳、月亮和所有一切。"画面中的上帝一只脚踩在画框外，仿佛要走出来。他与现实中的专业建筑师一样，仔细地用圆规丈量尺寸，勾画草图，而并非像《圣经·创世记》中所形容的那样，随心所欲地创造整个世界。

《卡斯蒂尔的布朗什诗篇》 《卡斯蒂尔的布朗什诗篇》是另一部宫廷风格的《道德化圣经》绘本。这部作品由路易九世的母亲，法国王后卡斯蒂尔的布朗什订制，创作于布朗什摄政期间（1226—1234），用于教育年仅 12 岁就已登上皇位的路易九世。路易九世后来果然成长为狂热的基督教战士，他亲自率军参加了两次十字军东征，最终死于东征途中的突尼斯，后被教皇封为"圣路易"。

这本书的献辞页（图 6-12）以昂贵的金色打底，描绘了坐在皇位上的布朗什与路易九世。他们头顶拱门，背后是细密画风格的城市景观。在下方同样背景的画面上，一位年长的修士正在教导一位年轻的抄写员。图像上下相互呼应，说明长者指教年轻人的必要性。画面上，人物勾画细致，构图清晰，色彩雅致，比例精确的几何形中融入了曲线装饰，耀眼的金色中嵌入浓淡相间的蓝色和粉色。整幅画闪动着珠宝般的光芒，显示出与哥特式盛期建筑相似的宫廷"辐射风"。

图 6-11 《上帝作为建筑师》,《道德化圣经》封面, 约 1220—1230 年, 金箔犊皮蛋彩画, 34.4 厘米×26 厘米, 维也纳奥地利国家图书馆

图 6-12 卡斯蒂尔的布朗什诗篇献辞页, 1226—1234 年, 37.5 厘米× 26.2 厘米, 纽约摩根图书馆和博物馆

三、晚期哥特式

《巴黎圣母雕像》

哥特式晚期, 宗教题材的单人雕像流行起来, 皇室和富有阶层经常将特别订制的雕像捐给教会, 其中最受欢迎的是圣母像。《巴黎圣母雕像》(图 6-13)因坐落于巴黎圣母院而得名。此雕像中的圣母玛利亚的姿态呈夸张的 "S" 形曲线, 表情平和温柔。她穿着皇家衣袍, 戴着镶满珠宝的皇冠, 如同一位年轻的法国皇后。基督更像一位小王子, 淘气地摆弄着母亲的面纱。这种写实化的圣母子大理石雕像体现了优雅精致的法国宫廷风格, 也反映了哥特式晚期的艺术形象日益人性化的趋势。

《让娜·德夫勒圣母雕像》

《让娜·德夫勒圣母》(Virgin of Jeanne d'Evreux, 图 6-14)是哥特式晚期奢华宫廷风格雕塑的代表。1339 年, 查理四世(Charles IV, 1322—1328 年在位)的王后将这件精心制作的雕像捐献给了圣德尼修道院教堂。雕像中, 圣母脚下的长方形基座装饰着基督受难的场景。然而, 年轻的圣母脸上并没有显露出悲哀的神情。她怀抱中的幼年基督调皮地用手推开母亲的脸颊, 仿佛对未来发生的事同样毫无预感。玛利亚 "S" 形的优雅体态、身上衣袍丰富的纹理褶皱, 以及圣母子之间的亲密交流, 都与同时代的《巴黎圣母雕像》相似。圣德尼修道院教堂的玛利亚原本戴有皇冠, 手中持有象征法国王室的百

图 6-13 《巴黎圣母雕像》，14 世纪早期，法国巴黎圣母院

图 6-14 《让娜·德夫勒圣母雕像》，圣德尼修道院教堂，镀金、银、珐琅，1339 年，高 68 厘米，巴黎卢浮宫

合花权杖，表明圣母是天堂中的女王。这件雕像也是一个圣物箱，用来存放传说中圣母的头发。

第二节
英 国

以法国宫廷为中心的哥特式风格很快辐射到欧洲其他地方。1175 年，一位法国建筑师重建了坎特伯雷大教堂（Canterbury Cathedral）的祭坛，此后法国哥特式艺术正式进入英国，与盎格鲁-诺曼底地区的罗马式艺术融合，形成新的变体。

索尔兹伯里大教堂

索尔兹伯里大教堂（Salisbury Cathedral，图 6-15）最能体现英国的哥特式风格。它始建于 1220 年，与亚眠大教堂和兰斯大教堂属于同期建筑，因此可以看出法国与英国哥特式的差异。尽管索尔兹伯里大教堂的西立面具有尖拱、门柱雕像和尖拱形窗户等哥特式艺术的普遍

图 6-15 索尔兹伯里大教堂，1220—1258 年，西立面完成于 1265 年，尖塔约完成于 1320—1330 年，英国索尔兹伯里

图 6-16 索尔兹伯里大教堂内部，1220—1258 年，英国索尔兹伯里

图 6-17 维图兄弟，亨利七世礼拜堂吊顶，1503—1519 年，英国伦敦

特征，但缺少法国哥特式立面的高度，更像是一个较为低矮的屏风。它的外立面比后面的中堂略宽，两座塔楼缩短为小角塔。由于索尔兹伯里大教堂的总体高度偏低，因而它的飞扶壁较少，而且只作为局部支撑，而非拱顶体系的一部分。只有一个世纪后建成的钟楼才表现出哥特式向上飞升的气势。钟楼高达 123 米，是英国教堂中最高的尖顶。

索尔兹伯里大教堂的内部（图 6-16）也与法国哥特式教堂不同。尽管有三层楼高，拥有尖拱顶、四分拱肋、复合墩柱和窗饰拱廊等哥特式建筑的特征，然而与亚眠教堂不同的是，索尔兹伯里大教堂的柱廊墩柱没有直通拱顶，而是被中堂的连拱阻隔。从拱廊窗弹出的拱肋不再能勾勒出高耸轻盈的感觉，反而强调了横向的跨度，增加了水平纵深。浅色的墙壁、拱顶与深色的波贝克大理石制成的墩柱、枕樑形成对比，水平分割线因此变得更加清晰。与西立面一样，中堂内的横向分割取代了垂直线条。从整体上看，英国的建筑师只运用了法国哥特式建筑的一些表面特征，并没有完全接受它们的建筑逻辑。

亨利七世礼拜堂

14 世纪之后，英国哥特式建筑的结构变得复杂精巧，装饰性增强。在伦敦，亨利七世礼拜堂以惊人的吊扇式拱顶（图 6-17）将英国哥特式艺术推到了顶峰。这座礼拜堂建于 16 世纪初，与威斯敏斯特教堂相连。在它的顶部，建筑师罗伯特·维图（Robert Vertue）和威廉·维图（William Vertue）增加了拱肋的数量，并以钟乳石吊坠将它们组合成独特的英式扇面拱。错综复杂的窗饰如同蕾丝屏风，戏剧性地掩盖了悬挂在天花板上的锥形顶。在这里，法国哥特式建筑的功能性结构被分解为无拘无束的戏剧性幻想。与早期英国哥特式建筑索尔兹伯里大教堂所强调的水平性相反，亨利七世礼拜堂的装饰细节展现了晚期英国哥特式建筑的垂直风格。

第三节

神圣罗马帝国

直至 13 世纪，神圣罗马帝国的建筑仍然以罗马式风格为主。在诸多德国教堂中，唯一的哥特式特征是肋拱。飞扶壁只用于辅助沉重的石墙，而没有纳入拱顶支撑系统。直到 13 世纪下半叶，法国哥特式风格才对莱茵兰地区产生了深入影响。

科隆大教堂

科隆大教堂图（图 6-18）堪称德国哥特式建筑的代表。它于 1248 年开始修建，直到 600 多年后才彻底完工。这座巨大宏伟的教堂是北欧地区最大的教堂，长达 130 米，含巨大的中堂、双侧廊和 45 米高的唱诗班拱廊。科隆大教堂参照了法国亚眠大教堂的式样，具有双层尖顶拱廊和窄长的天窗，展示出哥特式风格高耸、轻盈和比例和谐的典型特征。在对高度的追求上，科隆大教堂甚至超越了许多法国哥特式盛期的建筑。

瑙姆堡大教堂的雕塑

德国哥特式雕塑同样借鉴了法国的样式。13 世纪中叶，瑙姆堡大教堂（Naumburg Cathedral）的圆雕与浮雕是德国哥特式艺术的代表。唱诗班席西侧门入口的赞助人雕像借鉴了法国教堂入口门柱雕像的式样，但是开创性地表现了真人大小的世俗人物。其中的彩色雕像《埃克哈德与乌塔》（Ekkehard and Uta，图 6-19）尤为生动细腻。埃克哈德是一位将军，他硬朗健壮，手持长剑，表情平静；他的妻子乌塔神态温柔婉约，姿态优雅，纤细的手臂在长袍的遮盖下隐约可见。此人像的表情、形象

图 6-18　科隆大教堂内部，1322 年初步建成，德国科隆

图 6-19 《埃克哈德与乌塔》，约 1249—1255 年，彩绘石灰石，高约 188 厘米，德国瑙姆堡大教堂

图 6-20 《勒特根的哀悼基督》，彩绘木制雕塑，约 1300—1325 年，高 89 厘米，波恩莱茵兰德斯博物馆

和服饰都极为写实。这种对个人身份和个性特征的关注，标志着德国哥特式艺术的人性化倾向。

《勒特根的哀悼基督》

14 世纪，弥漫于欧洲的战争、瘟疫和社会动荡为德国宗教雕塑中的情感表达提供了真实的心理体验。以赞助人命名的彩绘木制雕塑《勒特根的哀悼基督》（*Röttgen Pietà*，图 6-20）是典型的德国晚期哥特式杰作。圣母玛利亚搂着死去的孩子，面部因无法承受的悲痛而扭曲着，完全不同于同类题材中法国哥特式雕像的平静，或是拜

占庭图像中人物的冷漠。而基督也如同一个受尽折磨、身体变形的残疾人，鲜血从巨大的伤口喷涌而出。艺术家通过令人恐惧的形象、戏剧化的动态和夸张有力的手法，突出了人物的痛苦和绝望。《勒特根的哀悼基督》的表现力令人想起中世纪早期奥托王朝的《杰罗十字架》，它不仅借鉴了法国哥特式艺术自然、写实、人性化的趋势，而且显示了德国传统的表现主义激情。

第四节

意大利：晚期哥特式与文艺复兴的萌芽

在哥特式时期，意大利的艺术比欧洲其他任何地区的都更为丰富多样。在整个中世纪，意大利艺术从来没有中断过对古希腊罗马艺术的模仿。自13世纪晚期开始，意大利艺术出现了文艺复兴的萌芽。艺术家们有意识地以古典艺术文化为典范，打破哥特式的规范，复兴古典艺术。

文艺复兴（意大利语为"Rinascimento"，英语为"Renaissance"）这个词的意思就是文化与艺术的重生。意大利知识分子希望通过复兴古典文化，即古希腊罗马高峰期的文化遗产，开创一个完全不同于中世纪的新时代，创造繁荣的文化景象。

14世纪意大利文化中的一个重要现象是"白话文"的兴起。尽管宗教在人们的生活中仍然占据主要地位，拉丁文也是国家和教会的官方语言，但是"白话文"的普及影响了意大利的文化生活，提高了大众的文化教育水平，从而深刻地改变了中世纪的世界观。14世纪的意大利艺术，萌发出对自然、个人和人性的普遍关注，正是这种新兴的人文主义倾向奠定了文艺复兴的基础。

尼古拉·皮萨诺

神圣罗马帝国皇帝腓特烈二世（Frederick II，1220—1250年在位）曾经是意大利西西里国王。他继承了查理曼大帝的传统，积极推广古罗马传统，促进了13世纪中叶意大利南部古典艺术的复兴。

尼古拉·皮萨诺（Nicola Pisano，约1220/25—1284）是意大利南部的雕塑家，1250年后到北部的比萨定居。

那时的比萨是政治经济重镇，吸引了大量艺术家。皮萨诺的第一个订件是为比萨洗礼堂讲道坛创作的浮雕。皮萨诺在这件中世纪式样的六角形大理石讲道坛上融入了古典艺术的风格。讲道坛的装饰柱是科林斯柱式的变体，装饰拱门的设计参考了古罗马建筑的式样。每个侧面的长方形浮雕板都类似于古罗马石棺的装饰浮雕，其中的一块浮雕板上刻画了基督诞生的故事，包括左上方的"圣母领报"、下方的"基督诞生"（图6-21）和右上方的"牧人来拜"这几个主要情节。尽管还带有中世纪的表现方式，比如人物的大小依据地位高低排列、不同时空发生的情节并置、同一形象反复出现等，但人物的服饰、发型、衣纹处理和造型等细节都显示了古典风格的

图6-21 尼古拉·皮萨诺，《基督诞生》，比萨洗礼堂讲道坛局部，大理石，1259—1260年，意大利比萨

影响。尤其是浮雕板的中心，圣母的姿态明显源于古典雕塑中斜倚的维纳斯。

契马布埃

在整个中世纪，意大利的绘画都被拜占庭风格主导。佛罗伦萨艺术家契马布埃（原名 Cenni di Pepo，"Cimabue"意为"牛头"，约 1240—1302）的作品显示了典型的意大利式拜占庭风格，也被称为"希腊样式"（maniera greca）。他的蛋彩画《宝座上的圣母》（图 6-22）描绘了

圣母怀抱圣子，在先知和天使的簇拥下成为天国女王的景象。人物的姿态、衣袍纹饰、金色的背景、对称严谨的构图都来源于拜占庭圣像画的传统。然而，契马布埃的创新在于：通过圣母宝座下的拱门以及天使和先知们衣袍的褶皱，加强了画面的空间深度。

乔托

在拜占庭风格基础上更有突破的是乔托·迪·邦多纳（Giotto di Bondone，1266—1337），他被誉为文艺复兴

图 6-22 契马布埃，《宝座上的圣母》，木板蛋彩画，1280—1290 年，385 厘米×223 厘米，佛罗伦萨乌菲齐美术馆

图 6-23 乔托，《宝座上的圣母》，木板蛋彩画，1300—1305 年，325 厘米×204 厘米，佛罗伦萨乌菲齐美术馆

的先驱，西方绘画之父。乔托的成就来源于他对各种艺术风格的融会贯通，比如古典艺术、晚期中世纪壁画、法国哥特式和他的老师契马布埃的风格，不过，更为重要的是他对自然世界的观察力和表现力。

《宝座上的圣母》 乔托的《宝座上的圣母》（图6-23）与契马布埃的同名作品题材相同，大小相似，然而，乔托不再用金线勾画圣母厚重的衣袍，也不再将各种装饰堆砌到画面上，而是着意建构一种如雕塑般具有体量感的人物形象，他将契马布埃笔下不食人间烟火的圣母变成了年轻强健的母亲。哥特式拱门、侧面的天使和先知，将观众的目光吸引到圣母身上。乔托不仅注意到随着人物身体起伏的光影变化，甚至画出了玛利亚在白纱裙下若隐若现的丰满胸部。这件作品标志着中世纪绘画在意大利的结束，一种新的写实主义艺术开始出现。

帕多瓦竞技场礼拜堂湿壁画 乔托不仅在光影和空间方面有所创新，而且显示了高超的叙事才能。帕多瓦竞技场礼拜堂（Arena Chapel）中的湿壁画是乔托的代表作（图6-24）。这座礼拜堂以旁边的古罗马竞技场命名，为帕多瓦银行家恩里科·斯克罗韦尼（Enrico Scrovegni）修建，也称斯克罗韦尼礼拜堂（Cappella Scrovegni）。

在礼拜堂的大厅，乔托开创了基督教题材壁画的新风格。故事开始于祭坛一端的"圣母领报"，终结于西门入口处正上方的"最后的审判"。蓝底金星的拱顶象征天堂。南北墙面被分为三层：上层描绘了圣母玛利亚及其父母的早年生活；中层描绘了基督的生平事迹；下层描绘了基督的受难、死亡与复活。38幅作品之间的边框条纹如同古罗马的大理石嵌板，衬托出画面的浮雕感。

《哀悼基督》（图6-25）是这些作品中最动人的一幅。在基督下葬前的一刻，圣母玛利亚紧紧搂住儿子的身体，抹大拉的玛利亚则抱着基督的双脚。传道者圣约翰痛苦地将手背向身后，与天使的动作相互呼应。天使

图6-24　乔托，竞技场礼拜堂壁画，约1305—1306年，意大利帕多瓦

们俯冲下来，在天空中挥泪不止。通过人物形象的动态和表情，画家将哀痛的情绪诗意地表达出来，贯穿于整个画面。从玛利亚近乎绝望的痛楚，其他哀悼者的哭泣，圣约翰的激情暴发，到最右边两位门徒的静穆沉思，乔托像是搭建了一个舞台，人间的戏剧在这里上演。他描绘的不再是单一的事件，而是这个事件所激起的一系列反响。

在《哀悼基督》中，乔托对空间的安排也很出色。他用厚重岩石作为分割画面的对角线，与基督下垂的躯体构成了一个锐角。这种安排不仅增强了画面的动态，还将观众的视线引向舞台的中心——基督和圣母的身上。岩石上方的枯木代表知识之树，亚当和夏娃的原罪使它枯萎，而基督神圣的死亡预示它将复活。人物组合在构图中显示出韵律感，所有人物的眼神和动态都围绕着基督。画面下方，背对观众的哀悼者体量最为厚重，他们

图 6-25　乔托，《哀悼基督》，湿壁画，约 1305 年，200 厘米×185 厘米，意大利帕多瓦竞技场礼拜堂

使前景变得更稳定，并且增加了观看的层次。

为了增强空间的深度，乔托还特意设计了画面的光影效果。中间两位人物的光影效果最为突出，从上方照射下来的光线在他们的长袍上留下阴影。人物身上的阴影赋予形象以立体感，而且显示出光源，并界定了人物之间的位置关系。这种来自单一光源的均匀光线预示着文艺复兴盛期明暗对比法（chiaroscuro）的出现。

乔托的"舞台之光"与中世纪的"神秘之光"形成反差，脱离了意大利—拜占庭风格，更符合城市中大众布道的需求。乔托以独创性的艺术语汇地将神圣的宗教内容、戏剧性的叙事方式和真实的生活经验结合在一起，吸引了更多观众，也影响了更多的艺术家。

乔托在绘画上的革新不仅在于放弃了拜占庭风格，恢复了被中世纪艺术家所抛弃的古典主义绘画方式，奠定了后来写实主义绘画的基础，还在于开启了一种基于肉眼观察的绘画方式。乔托和他的后继者认识到，只有通过自己的观察体验，才有可能深入了解这个世界，揭示出它的内在秩序。

杜乔

13—14 世纪的锡耶纳和佛罗伦萨是两个重要的城市共和国，在政治、经济和文化等各方面相互竞争。1260 年，锡耶纳在赢得了一场对佛罗伦萨的重要战争之后，决定将城中最重要的大教堂敬献给圣母，并请杜乔·迪·博尼塞尼亚（Duccio di Buoninsegna，约 1255—1319）创作了巨型祭坛画《庄严圣母》。

图 6-26　杜乔，《宝座上的圣母》，《庄严圣母》祭坛画中心画面，木板蛋彩画，1308—1311 年，214 厘米 × 412 厘米，锡耶纳大教堂博物馆

杜乔在中间的主板上描绘了《宝座上的圣母》（图 6-26）。这幅画在造型和构图上都借鉴了拜占庭圣像画的传统，但是造型更加自然。圣母的形象庄重高贵，身旁的圣人们平静地相互交流，打破了呆板的样式。前景中四位跪着的圣人也流露出不同的神态，避免了仪式化的拘谨表情。杜乔还柔化了拜占庭传统中人物僵硬的身体姿态和衣纹线条。在画面的左右两端，两位女圣人的身体曲线柔美，衣袍褶皱自然，显然吸取了法国哥特式的优雅风格。

为了服从庄重的祭坛画要求，《庄严圣母》整个画面金碧辉煌，闪烁着绸缎般的光泽感。13—14 世纪的意大利，曾经是丝绸之路上的重要枢纽，为欧洲的其他城市送去来自中国、拜占庭和伊斯兰地区的丝绸和锦缎。从整体设计到装饰细节，杜乔的《庄严圣母》都显示了来自丝绸之路的异国情调。

西莫内·马蒂尼

西莫内·马蒂尼（Simone Martini，约 1285—1344）曾经做过杜乔的助手，是杜乔之后锡耶纳最著名的画家。意大利早期人文主义学者、诗人彼特拉克（Francesco Petrarch）曾经高度评价过马蒂尼的肖像画《劳拉》。马蒂尼曾为当时统治那不勒斯和西西里的法国国王工作，晚年在阿维尼翁为教皇工作。他把法国哥特式宫廷风格引入锡耶纳，又将锡耶纳风格带到法国，在创造“国际风格”（International Style）的过程中起到了重要作用。这种国际风格在 14 世纪末至 15 世纪风靡欧洲，符合王宫贵族的趣味，以鲜亮的色彩、华丽的服饰、精致的装饰和奢华的场面而著称。

马蒂尼的祭坛画《圣母领报》（图 6-27）形式优雅、色彩闪亮、线条流畅，人物轻盈得仿佛悬浮在平面背景上。天使加百列突然降临，虔诚地跪拜在圣母面前，微风吹起了他的飘带，彩虹色的翅膀还在颤动。年轻的圣母惊讶地扭转身体，合上祈祷书，谦虚地接受了天使的

图 6-27　西莫内·马蒂尼与助手利皮·梅米（Lippo Memmi），《圣母领报》，木板蛋彩画，1333 年，184 厘米 ×210 厘米，佛罗伦萨乌菲齐美术馆

信息。她穿着深蓝色的黄金镶边长袍，显示出天堂女王的身份。画中人物头上的辐射型光环、宫廷礼仪的展示、金箔装饰的背景和精致华丽的造型，都显示了法国哥特式的影响。

洛伦采蒂

安布罗奇奥·洛伦采蒂（Ambrogio Lorenzetti，活跃于约 1319 —1348 ）是杜乔的另一位学生，14 世纪意大利写实主义风格的早期实践者。受锡耶纳市政府委托，洛伦采蒂以写实的手法描绘了锡耶纳的城市和乡村景观，表达了在政治动荡之后，人们对市政建设和日常民生的关注。洛伦采蒂创作的三幅大型壁画为《好政府的寓言》《坏政府的影响》和《好政府对城市和乡村的影响》。这是自古希腊罗马之后最早的全景画，也是最早描绘意大利真实的风光的风景画和风俗画。

《平静的城市》（图 6-28 ）是《好政府对城市和乡村

图 6-28　洛伦采蒂，《平静的城市》，《好政府对城市和乡村的影响》局部，湿壁画，1338—1339 年，意大利锡耶纳市政厅

图 6-29　洛伦采蒂，《平静的乡野》，《好政府对城市和乡村的影响》局部，湿壁画，1338—1339 年，意大利锡耶纳市政厅

的影响》中的一个部分。艺术家描绘的是在好政府的治理下，城市出现的繁荣景象。这幅壁画实际上是锡耶纳城的全景，其中包括排列整齐的宫殿、教堂、街道、城墙和商铺，还有城市中贵族、商人和平民的日常生活。壁画中建筑和人物的造型有立体透视的倾向。前景中，一群穿着亮丽的女子，手牵手在街上优雅地舞蹈着，大约是在庆祝某个春天的节日。她们是象征和平、富裕和美好的 9 位缪斯。

在另一部分《平静的乡野》（图 6-29）中，洛伦采蒂以俯瞰的方式描绘了托斯卡纳的乡村。村庄、城邦、耕地和劳作的农民融为一体，山坡上的梯田和山谷中的牧场被规划得井井有条。象征平安的神灵拿着卷轴盘旋在城市上空，保证遵纪守法的人过上安稳的生活。

佛罗伦萨大教堂

14 世纪的佛罗伦萨已经成为一个经济富裕、文化繁荣的城市共和国，它的钱币通行于整个欧洲。这座城市的财富和荣耀在它的地标性建筑佛罗伦萨大教堂（图 6-30）上也体现出来。1296 年，当建筑师阿诺尔福·迪·坎比奥（Arnolfo di Cambio，约 1245—1302）主持修建这座教堂时，目标是超过锡耶纳和比萨，将它建成托斯卡纳地区最美丽荣耀的大教堂。

佛罗伦萨大教堂结构厚重、立面低矮，与兰斯大教堂为代表的高耸轻盈的法国哥特式建筑形成了鲜明对比。它的内部空间宏大，可以容纳 3 万余人。乔托还为佛罗伦萨大教堂设计了独立的钟楼。与北方哥特式教堂中的塔楼截然不同，钟楼独立于教堂之外是意大利传统。不

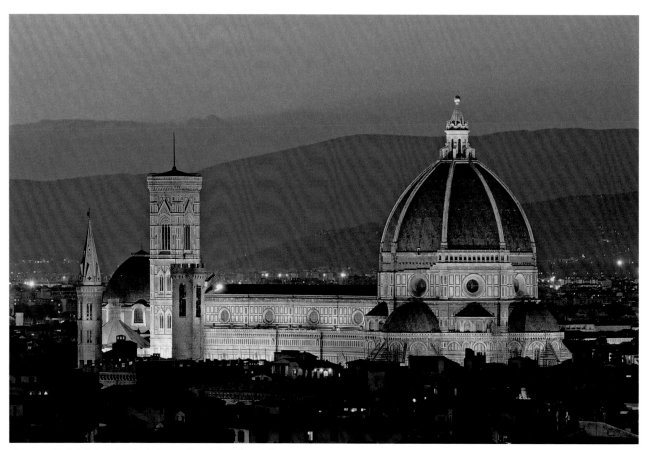

图 6-30　佛罗伦萨大教堂，始建于 1296 年，意大利佛罗伦萨

图 6-31　米兰大教堂，始建于 1386 年，意大利米兰

仅如此，乔托的钟楼的纵向层次也很清晰。这种逻辑清晰的单元结构延续了比萨大教堂的罗马式风格，显示出一种独立自足的存在感，并且预示了未来文艺复兴的建筑理想。

米兰大教堂

　　自罗马式时期以来，欧洲北部风格对意大利的伦巴第地区产生了深远影响。1386 年，伦巴第重镇米兰共和国决定兴建自己的大教堂，他们从法国、德国、英国等欧洲各地请来建筑师，并成立了建筑委员会。这些建筑师共同设计方案，最终形成了折中式的建筑造型（图 6-31）。整个建筑采用意大利式的比例结构：中堂宽阔，追求宽度而非高度。然而，各个侧面的多层尖塔和精巧的立面明显来源于法国哥特式，最后修建的教堂西立面则结合了晚期哥特式和文艺复兴的元素。古典式山形顶出现在哥特式的垂直型尖塔之中，反映了当时意大利建筑的新趋势：哥特式已经衰落下去，而古典风格正在崛起。

第七章
15世纪的欧洲艺术

15 世纪的欧洲，经历了瘟疫、战争和宗教冲突等各种社会动荡，发源于意大利的人文主义尚未普及，而肆虐于那里的黑死病却不断蔓延，削减了一半以上的城市人口。旷日持久的百年战争（1337—1453）使整个欧洲大陆的社会政治动荡不定。除了英、法两个主要参战国，卷入其中的还有佛兰德斯地区（Flanders）。宗教矛盾更加速了这个时期的政治动荡。1305 年，法国主教克莱门特五世（Clement V）被选为教皇之后，选择定居阿维尼翁。这种选择违背了以罗马为中心的意大利天主教会的意愿，导致 1378 年法国和意大利各自选出不同的教皇：阿维尼翁的克莱门特七世和罗马的乌尔班六世。教会的分裂状况持续了近 40 年，直到 1417 年双方都能接受的罗马教皇马丁五世（Martin V）上台为止。

伴随着激烈的社会政治变革，新的经济形势开始出现，欧洲逐渐进入了早期资本主义阶段。14 世纪结束之时，中世纪农耕经济的主导地位已经让位于制造业和贸易。新的金融交换体系出现在欧洲新兴的城市中，促进了城市间的商贸交流。在意大利，最重要的金融家是佛罗伦萨的美第奇家族。在阿尔卑斯山以北，佛兰德斯的安特卫普于 1460 年建立了第一个股票交易市场。繁荣的商业、工业和金融业促进了城市建设，大量农业人口进入城市，中产阶级开始出现，人们的文化水平普遍得到提升。在国王、贵族和教会以外，商人和银行家成为新的艺术赞助者，促进了绘画、雕塑和建筑的繁荣和文化的复兴。

第一节

勃艮第公国和佛兰德斯地区

1363 年，法国国王查理五世（Charles V）的兄弟"勇敢者菲利普"（Philip the Bold，1364—1404 年在位）成为勃艮第公国（今法国东部地区）的公爵，他与佛兰德斯伯爵的女儿"马勒的玛格丽特"（Margaret of Male）联姻之后，又获取了尼德兰的领地。15 世纪初，在他的继任者"好人菲利普"（Philip the Good，1419—1467 年在位）统治期间，勃艮第公国的经济产业从传统的羊毛畜牧贸易扩张到银行金融业，成为欧洲北部政治经济实力最强的统治者。勃艮第公国占据了法国北部的大部分土地，直接威胁到法国的利益。尽管勃艮第公爵与法国王室有姻亲关系，但是在贸易上更依赖于英国。因此，在百年战争中，勃艮第公国通常是英国的支持者。

《摩西之井》

勃艮第公爵"勇敢者菲利普"是欧洲北部最重要的艺术赞助人。他最大的艺术贡献是在第戎郊外建立的沙特勒兹·德·尚普莫尔修道院（Chartreuse de Champmol）。受到圣德尼修道院教堂的启发，"勇敢者菲利普"希望把这里的家族陵墓建成精神救赎的场所和世俗权力的象征。

虽然这座修道院在 18 世纪末的法国大革命期间被破坏，但某些建筑遗迹和雕塑仍保存了下来，其中最著名的作品是布鲁塞尔雕塑家克劳斯·斯吕特（Claus Sluter，活跃于 1380—1406）创作的喷泉《摩西之井》（图 7-1）。六角形的喷泉基座上雕刻着摩西和其他 5 位先知：大卫、耶利米、撒迦利亚、但以理和以赛亚。他们共同

支撑着一个十字架，印证了基督将会在十字架殉难的预言。主持这座修道院的加尔都西教会将《摩西之井》称为"生命之泉"，泉水象征基督的鲜血，它们喷涌而出，冲刷着先知的身体，并救赎着饮用泉水的后人。

6 位先知的雕塑源自哥特式门柱雕塑的式样，但是更

图 7-1　克劳斯·斯吕特，《摩西之井》，彩绘石灰石，1395—1406 年，人物高约 182.9 厘米，法国第戎沙特勒兹·德·尚普莫尔修道院

加写实自然。雕塑家塑造了不同动作和姿态的人物，从粗犷的衣袍到精致的发肤，都有着细腻的雕刻手法。摩西留着飘然长须，显出王者风范，宽大的衣袍包裹着饱满的身躯，仿佛要走出来与观者直接交流。雕塑原有的色彩剥落之后，其自然主义风格反而更加突出，艺术家对可见世界细致入微的观察清晰可见，这也是 15 世纪佛兰德斯艺术的重要特征。

康宾

14 世纪末，佛兰德斯艺术家发明了油画。他们运用半透明的油彩叠加上色，创造出丰富的色调与柔和的光影，画面如釉色一样闪亮。不同于蛋彩，油彩不易挥发，尤其适合佛兰德斯画家精心绘制画面的细节。佛兰德斯画家罗伯特·康宾（Robert Campin，1378—1444）是最早用油画这种新媒介创作的艺术家之一，也是写实主义的先驱。在比利时贸易重镇图尔奈（Tournai），康宾经营

着一间繁忙的画室，培养了很多年轻画家。

康宾最著名的作品是《梅罗德祭坛画》（*Mérode Altarpiece*，图 7-2）。宗教题材的祭坛画通常是放置在教堂祭坛上的巨幅三联画，然而，这幅表现圣母领报主题的宗教画尺幅并不大，由私人订制，更适合放在客厅里。康宾运用新发明的油画技术，将半透明的油彩覆盖在不透明的水质颜料上，使画面闪动着光泽。他极致精微地描绘了各种细节，比如吊起的铜壶、插着鲜花的玻璃花瓶和垫在书下的时尚手袋，使每一件器物在造型、尺寸、色彩和质感上都尽可能地还原真实。他还表现了两种不同类型的光源：一种直接从窗外射入，并投下了深重的阴影；另一种间接反射出微妙的光影。三块画板浑然一体，色调丰富，从亮到暗的过渡自然流畅。

《梅罗德祭坛画》的中央画板上描绘了"圣母领报"。天使加百列降临，举起右手，准备传达神圣的信息。玛利亚坐在桌边读书，鲜红的长袍将人们的目光吸引到她

图 7-2　康宾，《梅罗德祭坛画》，木板油画，约 1427 年，64.1 厘米 × 117.8 厘米，纽约大都会艺术博物馆

身上。左上方的窗边，一个背负十字架的小精灵正飞向玛利亚，代表耶稣的降临。画面上的各种家具和生活用品不仅有装饰性，还有宗教意义。书籍、百合花、毛巾、长椅、蜡烛、壁炉都以不同的方式象征圣母的无玷受胎和神圣使命。在右边的画板上，约瑟正在做一个捕鼠器，隐喻宗教的救赎，如基督教神学家圣奥古斯丁所说，"主的十字架就是对付魔鬼的捕鼠器"。约瑟身边的斧头、锯子、钉子等不仅是木匠常用的工具，也象征着基督的受难。在左边的画板上出现了一个封闭的花园，象征圣母的纯洁。在花园中虔诚跪拜的赞助人夫妇，通过一扇打开的门，见证了领报这个神圣时刻。他们的名字——"Inghelbrecht"和"Scrynmakers"分别有"神圣的信使"和"圣龛制造者"的含义，与作品主题相关。

在15世纪的佛兰德斯，宗教活动已经成为日常生活的一部分。修士托马斯·肯皮斯（Thomas Kempis）写于1418年的宗教著作《师主篇》为普通信徒提供了日常修行的指导。教会的革新者将现实世界看作接收上帝召唤、真理得以显现的场所。他们认为将神圣的观念视觉化，变成大众容易理解的形式，可以增加信徒的同情心和虔诚感。这样的革新导致了16世纪早期的宗教改革。《梅罗德祭坛画》将神圣与世俗融为一体，尽管描绘的是宗教上的重大题材，却更像佛兰德斯中产阶级的日常生活。右侧画面的窗外甚至显现出佛兰德斯的繁华街景。康宾以通俗的写实主义风格使《圣经》中的故事和人物变得亲切可信，富于温情。

扬·凡·艾克

在15世纪的佛兰德斯，扬·凡·艾克（Jan van Eyck，1390—1441）是首位具有国际影响力的艺术家。他是勃艮第公爵"好人菲利普"的宫廷画家，在布鲁日建有画室。1432年，凡·艾克完成了《根特祭坛画》。这幅画是早期佛兰德斯艺术中最著名的大型祭坛画，为原根特（Ghent）市圣约翰礼拜堂（1540年后改为圣巴夫

大教堂）所作。

大型祭坛画是15世纪佛兰德斯教堂中的常见形式，通常以多联画的形式呈现，表现基督受难的主题。它常被放置在祭坛之上，用作弥撒的背景。祭坛画两侧的画板可以打开或闭合，以在不同的场合展示不同的画面。《根特祭坛画》的基本结构由三部分组成：中央画幅加两块侧屏。打开后，三个基本部分又分别包括四个画面。侧屏的内外两侧都有画作，因此全套作品包括尺寸各异、形状不同的20幅画面。

闭合时的《根特祭坛画》（图7-3）展示的是圣母领报的主题。中间画板上的圣母和天使的造型具有很强的立体感，窗外的街景和背景中的阴影则增强了空间的层

图7-3　扬·凡·艾克，《根特祭坛画》（侧屏关闭时），木板油画，1432年，350厘米×223厘米，比利时根特圣巴夫大教堂

次感。最上层的画面描绘了《旧约》中的男女先知。在他们头上的装饰带上，写着基督降临的预言。下层画板的两侧描绘了捐赠者夫妇迪科斯·菲伊德（Jodicus Vijd）和伊丽莎白·博尔吕特（Elizabeth Borluut）。他们虔诚地跪在根特市的保护者施洗约翰和《福音书》作者约翰的雕像前。画家用单色描绘的两位圣人和哥特式拱门，如同大理石雕像一般。

当祭坛开启时，两个侧屏打开，展示出救赎的主题（图 7-4）。整个画面金碧辉煌，仿佛天国的景象。在上层的画板上，上帝位于中央，他头戴教皇的三重冠，身着鲜红色长袍，世俗的王冠置于他的脚下。上帝的身旁是圣母与施洗约翰。他们身后的光环中写着赞誉的铭文。

作为天国的女王，圣母的王冠上镶嵌着 12 颗星。在左右两侧，唱诗班的天使吟咏圣歌、弹奏乐器。在最外侧的画面中，裸体的亚当和夏娃的形象是整个画面最写实的部分。他们几乎与真人等高，清楚地显示了解剖学细节，代表着人类的自省。

在画板的下半部分，画家描绘了天国的弥撒。人们从四面八方赶来，聚集在点缀着鲜花的草地上，围绕着祭坛上的羔羊和八角形的生命之泉。羔羊象征牺牲的圣子，它的血滴入圣杯，融入生命之泉，正如《启示录》所述："纯洁的生命之水，清透如水晶，从上帝的宝座和他的羔羊那里汩汩流出。"右边，12 使徒和殉教者正在行进；左边，隐士、朝圣者、骑士和法官前来朝圣。他们代

图 7-4　扬·凡·艾克，《根特祭坛画》（侧屏打开时），木板油画，1432 年，350 厘米×223 厘米，比利时根特圣巴夫大教堂

表四种美德：节制、勇敢、智慧和正义。整个祭坛描绘了
基督从降临到救赎的过程，赞美了基督教在天国的胜利。

与康宾的作品一样，凡·艾克的板上油画也具有闪
亮的光泽、鲜艳的色彩和细腻的写实主义细节，人物的
发肤纹理、珠宝的光泽和衣袍的质地，都如同真实的镜
像。在教堂举行弥撒时，《根特祭坛画》将天国的弥撒
呈现在信众面前，在传达教义的同时展现了强大的艺
术感染力。

扬·凡·艾克还是佛兰德斯世俗油画肖像画的奠基
者，他的杰作《阿尔诺芬尼夫妇像》（图7-5）描绘了生
活在布鲁日的意大利商人乔万尼·阿尔诺芬尼（Giovanni
Arnolfini）和他的新娘乔瓦娜·切娜米（Giovanna
Cenami）。他们在一间典型的佛兰德斯卧室中举行订婚仪
式。这幅画既符合世俗礼仪，又蕴含着神圣的精神内容。
画面的每一处细节都具有象征意义：阿尔诺芬尼夫妇的手
势表示对婚姻的忠诚；传统的厚底木屐象征履行婚姻的义
务；小狗象征忠贞；床头柱上的小雕像圣玛格丽特象征生
育守护神；倒挂的笤帚象征家务事宜；窗边柜子上的橙子
象征生育；点着蜡烛的水晶灯和下方的镜子象征上帝的全
视之眼。镜框中的各种装饰徽章刻画了耶稣受难的主题，
隐喻着上帝对镜中人的救赎。夫妻两人的位置也显示了
传统中男主外、女主内的性别定位。

凡·艾克忠实地记录了这个场景，仔细地描绘了室
内微妙的光影变化。其中，构思最为精制巧妙的是画面
中央的一面镜子。镜中不仅反映出阿尔诺芬尼夫妇的背
影，还映出了另外两位见证者的形象，其中之一就是画
家本人。在镜子的上方，画家留下了签名"扬·凡·艾
克在此，1434年"，证明自己在场。凡·艾克在镜中的自
画像和签名，反映了他作为职业画家的自豪感和作为见
证者的个体意识。

维登

罗杰·凡·德·维登（Rogier van der Weyden，1399/

图7-5　扬·凡·艾克，《阿尔诺芬尼夫妇像》，木板油画，1434年，
82厘米×60厘米，英国伦敦国家美术馆

1400—1464）曾在图尔奈的罗伯特·康宾画室当过助手。
1435年，他在布鲁塞尔建立了自己的独立画室。维登最具
影响力的作品是祭坛画的中心画面《下十字架》（图7-6）。
这幅画以戏剧化的动态而著称，画面聚焦于基督的尸体从
十字架上被放下来的一刻，强调了情感的冲击力。画中的
人物形象生动逼真，如同神龛中凸显的浮雕。

《下十字架》由卢万市的弓箭手行会订制。十字架与
弓箭的架构相似，画面的角落也出现了十字弓装饰。维
登并没有通过风景来制造空间的深度，而是通过清晰的
线条、精准的造型、鲜明的色彩和细腻的肌理来安排人
物的动作和关系，制造出一种舞台般的效果，把观众的
目光引向人物的动作和表情。以十字架为中轴线，画面
左侧的《福音书》作者约翰和右侧的抹大拉玛利亚，昏

图 7-6　维登，《下十字架》，比利时卢万市圣母教堂的祭坛三联画之中央画幅，木板油画，约 1435 年，220 厘米×262 厘米，马德里普拉多博物馆

厥的圣母和倒下的基督在姿态上相互对应。人物动作的起伏和情感的共鸣加强了画面的统一性，突出了哀悼基督的主题，强调了宗教凝聚力，同时也表现出人性的生动与情感的真实。

《圣路加为圣母画像》（图 7-7）是罗杰·凡·德·维登的另一幅名作，创作于 1435—1440 年，为布鲁塞尔的圣路加艺术家行会所作。圣路加是《福音书》的作者，也是画家的保护神。在这幅画上，手持银尖笔的圣路加正在为圣母子绘制肖像。维登继承了佛兰德斯艺术的传

统风格，从圣母哺乳的柔和神态到地板、窗帘的纹样，他极致精细地描绘了所有细节。在背景中，敞开的门廊展示了一片深远的风景：一对男女在城垛上眺望远方，繁忙的街道上店铺林立。维登以自己的形象绘制了圣路加，既强调了绘画的神圣性，也显示了文艺复兴时期画家的自我意识。

古斯

15 世纪中叶，佛兰德斯的油画已经享誉整个欧

图7-7　维登，《圣路加为圣母画像》，约1435—1440年，138厘米×111厘米，波士顿美术馆

洲。1474年前后，意大利美第奇银行的布鲁日代理波尔蒂纳里（Tommaso Portinari）向佛兰德斯著名画家雨果·凡·德·古斯（Hugo van der Goes，约1440—1482）订制了一幅家庭礼拜堂的祭坛画（图7-8）。这也是古斯最重要的一件作品。在长达3米的中央画板上，画家描绘了牧人来拜的主题，圣母、圣约瑟和天使低头沉思，似乎在冥想耶稣的受难而不是降生的奇迹。圣母玛利亚仿佛处于一个舞台的中心，画面右后方的三位牧人分别表现出惊叹、虔诚和敬仰的神情，画家以写实主义的手法描绘了他们脸上的皱纹和粗布衣袍，令人感觉他们不过是日常生活中的普通人。两侧屏上的圣人以订制者的家族成员为模特，他们都面向中央画幅。左侧屏的背景上，玛利亚与约瑟正前往伯利恒；右侧屏的背景上，东方三博士在行进途中。中央画板的背景上，飞翔的天使、地面上的花卉与麦秸，分别象征圣母的贞洁美好与圣餐礼中的面饼。开阔的风景将三块画板统一在一起，冬日的天空和远处的山村表明，这里不是圣地耶路撒冷而是佛兰德斯。古斯将高视点与近距离，宏观想象与精微细节，自然主义与象征意义结合在一起，显示了佛兰德斯宗教画的特色。

图7-8　古斯，《波尔蒂纳里祭坛画》，木板油画，约1476年，253厘米×586厘米，佛罗伦萨乌菲齐美术馆

第二节
法　国

15 世纪上半叶的百年战争削弱了法国国王的权力，贵族公爵的地位得到上升。在勃艮第公爵的统治下，佛兰德斯绘画的油画新技法和写实主义风格很快在法国得到传播。在法国宫廷内部，贝里（Berry）、波旁（Bourbon）和内穆尔（Nemours）公爵成为当时最重要的赞助者。

林堡兄弟

15 世纪法国哥特式手抄绘本表现出了空间再现的概念。《贝里公爵的精美日课书》（图 7-9）是林堡三兄弟（Limbourg Brothers）的手抄绘本插图杰作，为"勇敢者菲利普"和查理五世的兄弟贝里公爵（the duke of Berry，1360—1416 年在位）所作。

《贝里公爵的精美日课书》是一本全页插图年历，属于时光之书（Book of Hours）的一种。14—15 世纪流行于北欧的时光之书是一种宗教年历，记录宗教节日和每日祈祷活动。这种年历从宫廷贵族圈子传播到新兴富商和中产阶级，反映了宗教的世俗化过程，对 16 世纪早期的新教改革具有促进作用。林堡兄弟绘制的手抄绘本装帧极为奢华，珠宝般的色彩和闪亮的金箔赋予整本书精致的视觉效果。书中的 12 幅插图构图开阔，细节生动，反映了北方画家精细的写实绘画技巧和营造空间的能力。每幅作品都以风俗画的形式展现了与月份、节日和气候相配的活动，顶部的半圆图标代表日历和星座，前景表现人物活动，背景为城堡，三部分完美契合，表现出理想化的社会秩序。其中，《十月》以卢浮宫为背景，着重

图 7-9　林堡兄弟，《十月》，《贝里公爵的精美日课书》系列之一，犊皮彩绘，1413—1416 年，29.4 厘米×21 厘米，法国尚蒂伊城堡康德博物馆

图 7-10 让·富凯,《默伦双联画》,约 1450 年,木板油画,每幅 93 厘米×85 厘米,左侧收藏于柏林国家博物馆,右侧收藏于比利时安特卫普皇家美术馆

描绘了农民劳作的场景。在前景上,有人在播种,有人骑马犁地,田野中央还有手持弓箭的稻草人。在背景中的皇宫前,有散步的男人和在河边洗衣服的女人。这样的画面不仅赞美了巴黎的田园风光和农民的辛勤劳作,也反映出贝里公爵是一位虔诚的信徒和仁慈的领导者。

让·富凯

让·富凯(Jean Fouquet,约 1420 —1481)是法国国王查理七世的宫廷画家。他曾于 1445 年前后前往意大利学习,然而他的画风更多地受到尼德兰艺术的影响。《默伦双联画》(*Melun Diptych*,图 7-10)是富凯的代表作。这件作品是查理七世的财政大臣艾蒂安·谢瓦里埃(Etienne Chevalier)的订件。画面描绘了这位财务大臣和他的保护神圣斯蒂文拜见圣母子的场景。在左边一联上,画家以佛兰德斯的风格样式,从半侧面描绘了跪着的赞助人和站立的圣人形象,细节真实,毫无美化。圣斯蒂文手托《圣经》,上面放着殉教时打击他的石头。从人物的穿着到室内的建筑装饰,画家细致地描绘了各种细节。右边一联的画面装饰感极强,在红蓝两色的天使的簇拥下,圣母子的形象格外醒目。画家以查理七世的情人阿涅丝·索蕾尔(Agnes Sorel)为模特,描绘了年轻的圣母。华丽的冷色调衣袍衬托着她雪白的肌肤、纤细的腰肢和丰满的胸部。这幅双联画不仅描绘了神圣的宗教主题,而且融入了个人叙事,暗含着世俗的欲望和权力。

第三节
神圣罗马帝国

由于没有卷入漫长的百年战争，15 世纪神圣罗马帝国的政治经济相对稳定，教会仍然是主要的艺术赞助者。工艺复杂、规模宏大的祭坛木制雕塑是德语地区宗教艺术的代表，可惜因为 16 世纪新教改革者们的破坏，这类作品很少遗存下来。

里门施奈德

德国雕塑家蒂尔曼·里门施奈德（Tilman Riemenschneider，1460—1531）以祭坛木制雕塑作品著称。他为德国克雷格林根（Creglingen）教堂创作的祭坛木制雕塑《圣母升天》（图 7-11）最有代表性。这座哥特式风格的木制雕塑不仅有华丽精致的天篷和精巧的设计，而且它的所有细节都能够服务于整体效果。在这座木制雕塑的中心，圣母的造型格外写实，周围天使和圣徒们的姿态十分生动，丰富的衣纹褶皱增强了人物的动态。艺术家对人物的神态刻画具有心理深度，显示了德国艺术特有的表现力，整座木制雕塑轻盈高耸，展示出一种超脱于物质材料之上的精神性。

马丁·施恩告尔

1450 年左右，德国的约翰·谷登堡（Johann Gutenberg，约 1397—1468）开始将活字印刷术用于文化普及。这时德国的印刷术能够把同一版本印制出几百本价格低廉的书籍。信息传递的加速，教育水平的普遍提高，加速了文化和艺术的革新。同时，印刷术的革新还为艺术家提供了新的表现媒介，木刻、雕版（engraving）和蚀版

图 7-11　里门施奈德，《圣母升天》，德国克雷格林根教堂祭坛，木制雕塑，约 1495—1499 年，高约 10 米

（etching）等版画媒介逐渐取代了传统的手抄绘本。早期版画家通常都是金匠出身，擅长雕版技术。他们借鉴绘画的题材与构图方式，突出了线条元素。至15世纪末时，德国艺术家已经能够创作技艺精湛、堪与写实主义绘画相比的版画作品了。

马丁·施恩告尔（Martin Schongauer，约1435/1450—1491）是德国最早的杰出版画家之一。他的雕版画《圣安东尼的诱惑》（图7-12）显示了对新媒介的熟练掌握和卓越的艺术感知力。画面上描绘的是圣安东尼抗拒魔鬼诱惑这一故事中的高潮部分。圣安东尼居于画面中心，恶魔从四面八方冲上来，使用各种武器、施展各种法术，向他发起攻击，像要把他撕碎一般。这件作品立体的造型、深邃的空间和丰富的质感，展现了一种具有整体感的写实主义风格。艺术家通过刻痕和交叉阴影，使画面展示出明暗的变化、线条的韵律，以及人物的衣袍和动物的皮肤、毛发、鳞刺等不同物质的细腻纹理。在16世纪，以施恩告尔《圣安东尼的诱惑》为代表的德国雕版画传播至意大利，受到广泛推崇，对版画艺术的普及产生了很大影响。

图7-12　马丁·施恩告尔，《圣安东尼的诱惑》，雕版画，约1475年，31.1厘米×22.9厘米，纽约大都会艺术博物馆

第四节
意大利文艺复兴早期

15 世纪的意大利还不是一个统一的政治经济体，大小不同的君主国和城市共和国相互竞争，经常因利益冲突发动战争。然而，这个时期也是文艺复兴运动兴起的时期。教皇控制的罗马、商业化的共和国佛罗伦萨和威尼斯，以及米兰、曼图亚和乌尔比诺等宫廷王国，成为主要的文化和艺术中心。

文艺复兴的基础是人文主义。人文主义不是空洞的哲学概念或教条，而是一种源于理性主义的教育理念、学术规范和行为准则。15 世纪意大利的人文主义者提倡人文精神，赞美人的价值，推崇古典主义的文化、道德观念和生活方式，比如罗马共和国的公民美德、斯多葛学派的克己奉公精神，希望借此摆脱宗教教条和统治者的权威。随着人文主义的发展，文艺复兴的理念传播至整个欧洲，因此，14—16 世纪也被认为是欧洲的文艺复兴时期。在这个时期，艺术家的地位普遍提高，布面油画技法日趋成熟，古典神话题材兴起，肖像画得到复兴，科学的透视法和解剖学被广泛运用到艺术作品之中。

一、佛罗伦萨

佛罗伦萨是文艺复兴的发源地，15 世纪欧洲最重要的文化和商业中心。在这里，掌控政府的不是世袭贵族，而是银行家与商人。美第奇家族是当时最有影响力的银行家。他们对建筑、绘画、雕塑、哲学和各种人文学科给予慷慨的赞助。科西莫·德·美第奇（Cosimo de'Medici，1389—1464）建立了古典时代之后第一个公共图书馆。他的孙子洛伦佐·德·美第奇（Lorenzo de'Medici，1449—1492）被称为"伟大的洛伦佐"，他本人就是一位有造诣的诗人，经常参与新柏拉图主义学派的活动。美第奇家族对艺术和人文科学的支持，提高了佛罗伦萨的政治文化地位。

洗礼堂之争与吉贝尔蒂

1401 年，一场设计洗礼堂青铜门的竞赛拉开了 15 世纪佛罗伦萨艺术的序幕。竞赛由羊毛商业行会赞助，他们邀请艺术家为佛罗伦萨礼拜堂新建的东门提交设计方案，主题为《圣经·旧约》中的"以撒的献祭"。

这个主题的选择与当时发生的重要历史事件有直接关系。1401 年，米兰大公维斯孔蒂（Giangaleazzo Visconti）率军包围佛罗伦萨。在这个危急关头，佛罗伦萨的执政官、人文主义者克鲁奇奥·萨卢塔蒂（Coluccio Salutati）鼓动全城誓死抵抗，他号召人们遵循古罗马共和国时期的政治理想，为自由而献身。这场危机因 1402 年米兰大公的突然死亡而告终。随后，佛罗伦萨的人文主义学者莱奥纳多·布鲁尼（Leonardo Bruni）激动地写下了《佛罗伦萨颂》，把佛罗伦萨的成功解围归功于它的共和国体制、文化成就与公民美德。他将佛罗伦萨的胜利与 5 世纪时雅典击退波斯人的入侵相提并论，并赞颂了佛罗伦萨的教堂建筑所体现的虔诚。显然，布鲁尼把古希腊罗马的自我牺牲精神与基督教信仰结合了起来。在这种政治形势下，佛罗伦萨洗礼堂青铜大门的主题"以撒的献祭"反映了时代精神。

经过激烈的竞争，最后的对决在菲利普·布鲁内莱斯基（Filippo Brunelleschi，1377—1446）和年轻的洛伦佐·吉贝尔蒂（Lorenzo Ghiberti，1381—1455）之间展开。按照评选的要求，两位艺术家的作品都采用了法国哥特式四瓣花形的装饰结构，刻画了天使阻止亚伯拉罕杀子献祭的瞬间。布鲁内莱斯基对主题的诠释生动有力，带有意大利哥特式的激情。在他的浮雕（图7-13左）上，亚伯拉罕鼓起勇气动手杀子，他一个箭步向前，将匕首刺向以撒的喉头。这个突然的动作使他身上的衣袍都飞扬起来。从左上方飞来的天使抓住了亚伯拉罕的手臂，及时阻止了这场杀戮。亚伯拉罕与天使的力量相互较量，给人以强烈的冲击。在这里，布鲁内莱斯基的雕刻显示了艺术家精细的观察、构思和艺术再现的能力。

与布鲁内莱斯基所展示的戏剧化场景不同，吉贝尔蒂的风格比较平静雅致，减弱了这个主题的残忍和野蛮。在他的浮雕（图7-13右）中，亚伯拉罕的身体呈现为哥特式的"S"形曲线，他将手中的匕首指向以撒。以撒则扭转身体，望着父亲。以撒优美的姿态来源于古希腊罗马的雕塑。不同于中世纪的传统，吉贝尔蒂的男性裸体更写实，显示了他对人体肌肉、骨骼结构和古典雕塑的研究。以撒膝下祭坛上的花叶装饰也常见于古罗马建筑，这些古典参照反映了当时人文主义的影响。整个浮雕展示出很强的透视感，天空中俯冲下来的天使，仿佛向观众飞过来。这种立体化的设计与布鲁内莱斯基较为平面化的设计形成反差。不仅如此，吉贝尔蒂的雕塑技法也更加纯熟。他的作品为一次性铸造成型，造价更低，雕塑本身也更轻盈。从各方面综合考虑，羊毛商业行会最终选择了吉贝尔蒂的设计方案。

图7-13　左为布鲁内莱斯基，《以撒的献祭》，右为吉贝尔蒂，《以撒的献祭》。佛罗伦萨礼拜堂东门嵌板竞选方案，镀金青铜，1401—1402年，53.3厘米×43.2厘米，佛罗伦萨巴格罗美术馆。

图7-14 吉贝尔蒂，《天堂之门》，镀金青铜，1425—1452年，599厘米×462厘米，佛罗伦萨大教堂博物馆

1424年，吉贝尔蒂为佛罗伦萨洗礼堂创作的青铜浮雕门完成后，教会将这件杰作从洗礼堂的东门移至北门，并再次委托这位艺术家在东门入口铸造另一件青铜大门。由于佛罗伦萨大教堂的东面被称为"通往天堂之地"，因此，这件作品被称作"天堂之门"（图7-14）。这一次，吉贝尔蒂放弃了哥特式的四瓣花结构，回到更单纯古朴的早期基督教式样。他在10块正方形饰板构成的两扇大

图7-15 吉贝尔蒂，《以撒和他的儿子们》，佛罗伦萨洗礼堂东门局部，1425—1452年，镀金青铜，佛罗伦萨大教堂博物馆

门上，以浅浮雕形式描绘了《旧约》故事，令人想起中世纪早期的《伯恩瓦尔德》之门。

《以撒的献祭》的空间感在《天堂之门》中得到进一步发展。左边第三块浮雕描绘了以撒和他的儿子们（图7-15）。左边，女人们在庆祝以扫和雅各的诞生；中间，以撒派以扫去狩猎；右边，双目失明的以撒正在祝福伪装成以扫的雅各，以撒的妻子瑞贝卡在一旁见证了这个场面。在浮雕的上半部分，艺术家运用线性透视法，通过不同层次的建筑平面展示空间深度，界定不同的时间与空间，使其中的人物反复出现在独立而又连贯的叙事情节中；在浮雕的下半部分，艺术家运用空间透视法，使人物显得更加立体，越靠近观众的部分立体感越强，有些甚至如圆雕一样凸显出来。

在《天堂之门》上，吉贝尔蒂展示了比以往任何浮雕都更强的空间深度。他结合中世纪的宗教主题、叙事方式、哥特式线条，以及古典主义造型和空间感，创造

了一种更生动自然的写实主义。吉贝尔蒂还将这对青铜门通体镀金，并设计了带人物和花叶装饰的边框。完成后的《天堂之门》既辉煌又优美。米开朗基罗看到后，赞叹道："它如此之美，完全是通往天堂的大门。"

多纳泰罗

多纳泰罗（Donatello，1389—1466）曾做过吉贝尔蒂的助手。1410年年初，这位年轻的雕塑家参与了佛罗伦萨的一个重大艺术项目——圣弥额尔教堂的装饰工作。

1413年，他完成了其中的一件圣龛雕塑《圣马可》（图7-16）。这件人物立像高达2.4米。圣马可眼窝深邃，双目有神，留着波浪式长胡须，有力的大手抱着福音书，好似一位睿智的《圣经》撰写者。多纳泰罗追溯了《持矛者》所代表的古典雕塑法则，运用了经典的对立平衡式，人物一条腿弯曲放松，另一条腿支撑着身体的重量。尽管多纳泰罗用人物身上宽大的衣袍致意了提供赞助的亚麻行会，但实际上表现的是"着衣的裸体"。像古典雕塑一样，他以衣纹的走向展示人物真实的体态，而非掩

图7-16　多纳泰罗，《圣马可》，大理石，1411—1413年，高236厘米，佛罗伦萨圣弥额尔教堂博物馆

图7-17　多纳泰罗，《大卫》，约1440—1460年，青铜，高158厘米，佛罗伦萨巴格罗国家博物馆

饰肉身。通过人物的动作、偏移的重心和衣纹的走向，多纳泰罗使《圣马可》从建筑背景中独立出来，预示着一种走出圣龛的写实主义艺术即将来临。

多纳泰罗的青铜像《大卫》（图7-17）是古希腊罗马时期之后第一座真人大小的裸体雕像，也是最具争议的作品之一。它是美第奇家族的订件，在1440—1460年间，被放置在美第奇府邸的庭院中。多纳泰罗曾为佛罗伦萨市政厅雕刻过一尊大理石的大卫像，那时佛罗伦萨正处于那不勒斯的威胁下，大卫像是佛罗伦萨为自由而战的象征。美第奇家族为自己的私人府邸选择这一题材的作品，暗示着他们是佛罗伦萨的保护者，政治与经济利益的代言人。多纳泰罗的《大卫》结合了古典法则和哥特式的优雅，他没有表现剑拔弩张的战斗场景，而是塑造了一位年轻俊美的男性裸体。大卫左手握石块，右手持剑，一只脚踏在巨人歌利亚的头颅上。他略微低头，在奇迹般地打败了强大的对手之后，独自沉浸在喜悦中。由于这件雕塑没有强调大卫的英雄气概，而是突出了人体的感官之美，因此在当时引起了很大的争议。然而，多纳泰罗背离了中世纪神学的教条，运用对立平衡式姿态和理想化的人体比例，把《圣经》故事中的英雄表现得如同古希腊之神。正是这种对古典的回归和对个性的追求，使多纳泰罗的雕塑赢得了美第奇家族和人文主义者的赞美。

受到人文主义影响，赞美个人英雄主义的纪念性雕像在15世纪的意大利得以复兴，多纳泰罗为威尼斯共和国所做的青铜圆雕《加塔梅拉塔骑马像》（图7-18）便是其中的一件宏大杰作。这件雕像为纪念刚刚过世的威尼斯将军埃拉斯莫·达·纳尔尼（Erasmo da Narni）昵称加塔梅拉塔（Gattamelata）所做。它高高地伫立在加塔梅拉塔的诞生地帕多瓦圣安东尼教堂的旁边，宏伟庄严，直追古罗马时期的《马可·奥勒留骑马像》。

加塔梅拉塔形象朴实，表情平静、果敢而坚毅，恰如人文主义者眼中的理想公民。他胯下的高头大马显得

图7-18　多纳泰罗，《加塔梅拉塔骑马像》，青铜，约1445—1453年，340厘米×390厘米，意大利帕多瓦圣安东尼教堂广场

格外威猛，温驯地背负着全副盔甲的将军，衬托出英雄的威严与驾驭能力。马的前蹄踏在一个球体上，象征着骑马者对脚下大地的征服。与古罗马时期的帝王骑马像相比，多纳泰罗的《加塔梅拉塔骑马像》不仅表现了个人的英勇主义气概，而且赞美了文艺复兴时期新兴的公民力量。

韦罗基奥

安德烈亚·德尔·韦罗基奥（Andrea del Verrocchio，1435—1488）曾做过多纳泰罗的助手。继多纳泰罗之后，韦罗基奥于1476—1483年为圣弥额尔教堂创作了另一件壁龛雕塑。《圣托马斯的质疑》（图7-19）是商业仲裁会

图7-19 韦罗基奥,《圣托马斯的质疑》,青铜,1476—1483年,高230厘米,佛罗伦萨圣弥额尔教堂博物馆

订件,韦罗基奥以正义和审判为主题,表现了使徒圣托马斯将手伸进基督伤口,质疑复活的一幕场景。

虽然这个主题在雕塑中并没有先例,但韦罗基奥却出色地完成了任务。他放弃了传统双人雕像的对称样式,将圣托马斯放在最左边,让基督占据了主要位置。基督的手高举着,既像在祝福也像在施洗。两个人物之间的戏剧性互动表现出基督的宽容大度与圣托马斯的心神不宁。这种心理对比甚至在服饰的细节上也体现出来:基督衣袍褶皱的均匀连贯与圣托马斯身上衣纹的动荡纠结形

成不同的节奏,彼此呼应。这件雕塑的视幻觉效果也很强,圣托马斯的一只脚踏在壁龛之外,仿佛正要走下来,就像街道上的普通人。韦罗基奥既是雕塑家也是画家,他对人物动态和心理活动的塑造,影响了文艺复兴时期许多杰出的艺术家,包括米开朗基罗和达·芬奇。

法布里亚诺

在15世纪的意大利,人文主义与古典艺术的结合还体现在壁画上。新兴的文艺复兴风格并没有完全取代中世纪晚期的国际哥特风。佛罗伦萨真蒂莱·达·法布里亚诺(Gentile da Fabriano,约1385—1427)是国际哥特风的代表。1423年,他为佛罗伦萨圣三一教堂的帕拉·斯特罗齐(Palla Strozzi)家族礼拜堂绘制了祭坛画《博士来拜》(图7-20)。15世纪初,佛罗伦萨的斯特罗齐(Strozzi)家族极为富有。这件金碧辉煌的国际哥特式祭坛画,体现了赞助人的奢华品位。在镀金的三联拱画框内,描绘了三位博士前往伯利恒朝拜圣母子的场景。衣着华丽的三位博士在随从、骏马和珍禽异兽的簇拥下,上前拜见圣母和她怀中的新生儿。画面最左侧,"圣母领报"引出了故事的开端,而画面右侧挤满了庆祝的人群。远处的背景上描绘了三位博士一行前往伯利恒的长途跋涉。祭坛的基座上绘制着故事的其他部分:"耶稣诞生""逃亡埃及"和"神殿引见"。从圣母与圣约瑟光环中的仿阿拉伯文字字样,可以看出意大利地区与伊斯兰文化的交流。三位博士的形象,象征不同族群和年龄的人对基督教的认同。尽管画面总体上是晚期哥特式风格,但是在细节上体现了写实主义的手法,比如,前景中跪着的博士和正在转身的马匹便显示出缩短透视的效果。基座上耶稣诞生的画面也罕见地表现了真正的夜景。在晚期哥特式的装饰风格之中,画家融入了自然主义的创新。

马萨乔

在15世纪早期佛罗伦萨的绘画中,马萨乔

图 7-20 法布里亚诺，《博士来拜》，木板蛋彩画，1423 年，300 厘米×282 厘米，佛罗伦萨乌菲齐美术馆

（Masaccio，原名 "Tommaso di Ser Giovanni di Mone Cassai"，1401—1428）是最有创新精神的艺术家之一。他继承了乔托的观察方式，革新了再现性艺术技法，开创了文艺复兴时期的纪念碑风格。

在《纳税钱》（图 7-21 中），马萨乔展示了他的创新。这是他为佛罗伦萨卡尔米内圣母教堂（Santa Maria del Carmine）的布朗卡奇礼拜堂（Brancacci Chapel）创作的湿壁画，描绘了马太福音中的故事：罗马的收税

官来到迦百农城向基督索要税钱，在基督的指引下，圣彼得从鱼嘴中拿到钱币并交给收税官。马萨乔把这段叙事分成了三个情节：画面中央，基督在使徒们的簇拥下，指示圣彼得去加利利湖边捉鱼，告知他在鱼口中可以取到纳税钱，而收税官背对观众，双手摊开，正向基督一行人催收税钱；在画面左边稍远处，彼得正从鱼口中取出钱币；在画面右边，彼得将钱币放入收税官的手中。

马萨乔塑造的人物形象庄严稳固，显示出乔托式的

图 7-21 马萨乔,《纳税钱》,卡尔米内圣母教堂的布朗卡奇礼拜堂,意大利佛罗伦萨,湿壁画,1424—1427 年,255 厘米×598 厘米

厚重感,但更加写实生动。他采用了固定光源,来自右边的光线仿佛从礼拜堂的窗户照进来,加强了画中景物的明暗对比,赋予人物雕塑般的立体感。马萨乔以写实主义技法描绘出人物的身体结构、肌肉运动和神态交流,使人物的动作不再僵硬,有了气韵生动的感觉。用瓦萨里的话说:"之前的作品可以说是画出来的,而马萨乔的画则是生动、真实和自然的。"①

这幅画的构图也显示了马萨乔的创新。马萨乔用焦点透视法描绘了背景上的建筑,将灭点聚焦在基督的头顶。前景中的人物不再呆板地列成一排,而是围绕基督形成层次感。人物背后的风景变得更开阔,增加了空间深度。马萨乔还采用了古罗马壁画中的空气透视法,通过不同的色调与光影,把前景与背景结合起来。在马萨乔的引领下,新一代意大利艺术家恢复了被中世纪艺术家放弃已久的古典写实方法,并再次在绘画中运用光影

① Giorgio Vasari, *Lives of the Painters, Sculptors, and Architects*, Gaston du C.de Vere trans., Knopf, 1996, p.304.

营造氛围和空间。

在佛罗伦萨新圣母教堂的杰出壁画《圣三位一体》(图 7-22)中,马萨乔运用数学原理展现了精确的透视效果。这幅画分为两层。在画面上层,礼拜堂的圆形拱顶和凿井令人联想到古罗马万神殿的穹顶。在画面的中心,上帝托着十字架,将钉在十字架上的圣子基督呈献给信徒们。象征圣灵的白鸽盘旋在基督头上,代表基督与上帝之间的纽带。圣母、圣约翰分别站在基督两边。在他们下方,捐赠人洛伦佐·勒恩奇(Lorenzo Lenzi)和他的妻子跪在礼拜堂的壁柱两边。在画面下层,艺术家描绘了一个装有骷髅骨架的石棺,上面刻有意大利语铭文:"昨日之我,今日之你;今日之我,明日之你。"

在《圣三位一体》中,马萨乔展示了由布鲁内莱斯基开创的科学透视法,使画面产生了令人惊异的幻觉效果。整个构图的焦点位于十字架的底端。以这里为水平线,观众向上可以看到圣三位一体,向下可以看到棺墓。从这个大约 1.5 米高的视点看去,观众会感到画面中的棺墓突出向前,进入教堂,而背景上的礼拜堂则向后退至空

间深处。马萨乔对透视法的运用，比例准确到可以复现画面中礼拜堂的内部结构。这种通过焦点透视营造视幻觉的方法是文艺复兴时代的重要创新，在巴洛克时期达到顶峰。

在《圣三位一体》中，马萨乔还通过三角形构图展现出纪念碑式的庄重感。三角形的顶点在上帝的光环中，底部的支撑点落在两位捐赠人身上。画面中，红蓝两色的对比也起到了平衡构图的作用。通过精确的透视法和平衡统一的原则，马萨乔制造的不仅是一种视幻觉，而且是一种心理幻觉：通过基督的复活，上帝将观众从绝望中拯救出来。在这里，马萨乔有力地传达了基督教信仰，真实地表现出死亡的威胁与宗教的救赎。

在《失乐园》（图 7-23）中，马萨乔通过《圣经》故事中被逐出伊甸园的亚当与夏娃，大胆地展示了裸体之美。这幅作品的构图狭长，背景上只有窄窄的天堂之门、大片的蓝色天空和荒凉的土丘，然而，通过以缩短透视的方法塑造的天使形象，画家巧妙地拓展了空间的深度。

马萨乔的这幅湿壁画绘于布朗卡奇礼拜堂的墙上，对面是同代艺术家马索利诺（Masolino，1383—约 1440）的壁画《诱惑》。马萨乔对人物写实而又戏剧性的刻画，显示出文艺复兴时期的创新精神，与马索利诺的国际哥特式风格形成鲜明对比。在马萨乔的画中，亚当和夏娃沐浴在自然的光线之中，虽然失去了乐园，却没有失去尊严。他们看上去并没有堕落，只是表现出发自内心的悲伤。画家将古典雕塑原型与写实风格结合起来，表现了人物的真实情感。

安吉利科修士

在 15 世纪的意大利，教会仍然是艺术的主要赞助者。画家安吉利科修士（Fra Angelico，约 1400—1455）是服务于罗马天主教会的艺术家。自 15 世纪 30 年代末来到佛罗伦萨后，他便在科西莫·美第奇修建的圣马可

图 7-22　马萨乔，《圣三位一体》，湿壁画，1424—1427 年，667 厘米 × 317 厘米，意大利佛罗伦萨新圣母教堂

图 7-23　马萨乔，《失乐园》，意大利佛罗伦萨，湿壁画，1426—1427 年，208 厘米 ×88 厘米，卡尔米内圣母教堂布朗卡奇礼拜堂

修道院修行，并为这里创作了一系列宗教题材的湿壁画和祭坛画。

安吉利科修士的《圣母领报》（图 7-24）位于修士们住所入口处的显要位置。画面上，圣母与天使加百列神态平静，形象单纯优雅。他们相互对望，谦恭地将双手交叠于胸前，表达对宗教的虔诚。整个场景疏朗简朴，色彩淡雅，构图精简，所有形象都被笼罩在柔和的光线下，呈现出一种源自内心的清澈。安吉利科的构图具有马萨乔式的精简，而人物造型又如法布里亚诺一样优雅。画面中的拱顶建筑和花园出自修道院的真实环境，与多明我教会严格的修行守则相符。画面底部的题词提醒修士们每经此处都应祈祷反省。尽管是一幅宗教画，但是艺术家所表现出的人性纯净谦和之美使它产生了一种永恒的吸引力。

卡斯塔尼奥

在佛罗伦萨，另一位为宗教场所创作过大量壁画的艺术家是安德烈亚·德尔·卡斯塔尼奥（Andrea del Castagno，约 1423—1457）。1447 年前后，他为本笃会的圣阿波洛尼亚女子修道院绘制了著名的壁画《最后的晚餐》（图 7-25）。卡斯塔尼奥将新兴的透视法和中世纪以来的宗教叙事传统结合起来，平面设计与立体结构相互穿插，构成了一个戏剧性的舞台场景。画面上，基督和他的 12 位门徒一字排开坐在餐桌旁，而犹大单独坐在桌子的另一边。不同人物的姿势和表情相互呼应。在画面中央，耶稣身边熟睡的圣约翰与对面紧张僵直的犹大形成鲜明对比。画面中的房间装饰精美、色彩炫目，两边的古典方柱与墙壁相连，产生一种强烈的视幻觉效果。在五彩斑斓的背景墙上，圣彼得、犹大和耶稣头顶的彩色大理石嵌板格外抢眼，仿佛一道炸裂在犹大头上的闪电，将人们的注意力吸引到关键人物身上。这幅湿壁画位于修道院餐厅的中央墙面，象征基督教是不可或缺的精神食粮。

图 7-24　安吉利科修士，《圣母领报》，湿壁画，约 1438—1447 年，230 厘米×321 厘米，佛罗伦萨圣马可修道院

图 7-25　卡斯塔尼奥，《最后的晚餐》，1447 年，453 厘米×975 厘米，佛罗伦萨圣阿波洛尼亚女子修道院

菲利普·利皮修士

菲利普·利皮修士（Filippo Lippi，约 1406—1469）擅长画圣母子题材的作品。但是与安吉利科修士不同，他在生活和艺术上并不遵循严格的修道院规范。他的"不当行为"包括伪造钱币和引诱美丽的修女卢克莱提亚（Lucretia）同居。他们的儿子菲力皮诺·利皮（Filippino Lippi，1457—1504）后来也成为一名著名的画家。在吉贝尔蒂、多纳泰罗和马萨乔这些人文主义艺术家的影响下，利皮修士发展出一种独特的绘画风格。他的绘画线条清晰、构图统一，人物的神态和动作自然。

《圣母子与天使》（图 7-26）显示了他高超的技法和

独特的美学品位。利皮用流畅的线条精确地勾勒出人物的轮廓，圣母、圣婴与天使都以现实生活中的真实人物为模特。圣母的形象纤柔优雅，散发出青春的魅力，虽然头顶还有透明的光环，但她更像古典维纳斯的化身，甚至就是生活中的卢克莱提亚。托举着圣婴的天使格外可爱，他转过头来，面对观众调皮地笑着，正如日常生活中的男孩模样。画面的背景上，描绘的是佛罗伦萨亚诺河谷的真实风景。与哥特式晚期的同类题材相比，利皮的作品显示了惊人的感官之美。他创造性地把圣像画题材人性化，使神圣精神展现在具有普世性价值的美感之中。

波提切利

桑德罗·波提切利（Sandro Botticelli，1445—1510）是利皮修士的学生，文艺复兴时期最著名的绘画大师之一。他的作品《春》（图 7-27）是文艺复兴早期的绘画杰作。

《春》取材于古希腊神话，画面就像刚刚拉开序幕的舞台剧：维纳斯站在爱的花园里，左边是象征青春与爱情的美惠三女神。她们携手翩翩起舞，仿佛一个人的三个侧面，美丽的胴体在透明的白色纱裙下时隐时现。飞翔在维纳斯头顶的小爱神丘比特已经拉开了弓箭瞄准她们。画面最左边是花园的守护者、信使之神墨丘利（Mercury，古罗马名），他身披红色衣袍，背着利剑，正用神杖驱赶争斗的蛇，神杖点到之处万物复苏。画面右边，西风神泽费罗（Zephyr）正在追逐森林中的美丽仙女克罗丽丝（Chloris）。在被西风神抓到的一瞬间，她口吐鲜花，扑倒在花神弗洛拉（Flora）的身上。在古希腊神话中，克罗丽丝就是弗洛拉的前身，克罗丽丝被西风神抢走后做了他的新娘，之后成为花神。这种身份的转化象征从爱情到婚姻的过程。在画面中央的维纳斯主宰着爱与美的各个阶段，花朵象征爱的美好，橘树象征爱的果实。维纳斯背后的树枝构成一个象征胜利的罗马式拱门，而她的手势和姿态又如教堂中的圣母。

图 7-26 菲利普·利皮修士，《圣母子与天使》，木板蛋彩画，约 1455 年，95 厘米×62 厘米，佛罗伦萨乌菲齐美术馆

图 7-27　波提切利，《春》，木板蛋彩画，约 1476—1478 年，203 厘米×314 厘米，佛罗伦萨乌菲齐美术馆

1469—1492 年，波提切利是美第奇家族圈子中最受青睐的画家。以美第奇家族掌门人、佛罗伦萨的实际统治者"伟大的洛伦佐"为中心，聚集着一批人文主义学者和诗人。《春》是美第奇家族用作结婚贺礼的订件。波提切利借古典神话主题和雕塑原型，展示了人体之美。这个神话还与马尔西利奥·菲奇诺（Marsilio Ficino，1433—1499）所代表的新柏拉图主义哲学有关。新柏拉图主义者认为，维纳斯与圣母玛利亚同源，都是爱的化身。而维纳斯又呈现为两种形象：天堂的维纳斯与人间的维纳斯，她们分别代表神圣之爱与世俗之爱。因此，美惠三女神代表柏拉图之恋，花神与西风神的结合代表肉身的欲望。从主题到绘画风格，波提切利的《春》都代表着中世纪禁欲主义的结束，人文主义的苏醒。

1485 年，波提切利创作了《维纳斯的诞生》（图7-28）。这幅作品展现了荷马诗篇《阿弗洛狄忒颂》中的图景："我要歌颂美丽的阿弗洛狄忒……她出生在花的海洋所围绕的塞浦路斯，温柔的西风吹送着柔软的泡沫，她漂浮在波浪之上。头系金带的春之神霍莉（Horae）轻柔地接纳了她，为她披上神圣的长袍。"画面中维纳斯呈优雅的"S"形，她一只手遮在胸前，另一只手以金色的长发掩饰身体。她的姿态来源于希腊化时期的雕塑家普拉克西特利斯的《尼多斯的阿弗洛狄忒》。然而，波提切利并没有完全遵循古典透视法则和解剖学比例，他舍弃了坚实的体量感，融入了国际哥特式的柔美风格，在海景波浪的处理上采用了图案化纹样，回避了当时流行的空气透视法。

图7-28 波提切利,《维纳斯的诞生》,布面蛋彩画,1485年,172.5厘米×278.5厘米,佛罗伦萨乌菲齐美术馆

这幅画曾经被挂在美第奇家族的别墅之中,美第奇家族圈子中的著名人文主义者安杰罗·波利齐亚诺(Angelo Poliziano)也曾经用同一题材作诗。在新柏拉图主义哲学家看来,《维纳斯的诞生》象征着神圣之美的降临。全裸的维纳斯挑战了中世纪以来宗教的禁欲主义,也象征着文艺复兴时代爱与美的降临。

保罗·乌切洛

15世纪50年代,佛罗伦萨艺术家保罗·乌切洛(Paolo Uccello,1397—1475)创作了一组壁画《圣罗马诺之战》,描绘了1432年佛罗伦萨与卢卡之间的战争。《托伦蒂诺领导佛罗伦萨军队冲锋》(图7-29)是其中的一幅。画面中央,骑在一匹白马上的托伦蒂诺(Niccolò da Tolentino)将军挥舞着指挥棒,领导军队发动攻击。

乌切洛非常热衷于研究透视学,行进的队伍、散落在地的盔甲武器和一位坠落马下的战士都以焦点透视的方式表现。然而,画面上华丽的装饰又延续了晚期国际哥特式风格。马匹和武器上鲜亮的色点与金箔使画面显得绚丽夺目。同时,画中的风景也独立成章。一排浓密的树篱界定出前景空间,背景中的山坡没有退入空间深处,而是向上延伸。

乌切洛将空间透视和平面装饰相结合,在画面中制造出一种神圣的仪式感,突出了圣罗马诺之战的历史意义。这场战争的胜利使科西莫·美第奇巩固了权力,同时奠定了15世纪佛罗伦萨在政治、经济和文化上的重要地位。

布鲁内莱斯基与佛罗伦萨大教堂的穹顶

在洗礼堂青铜门的竞争中失败之后,布鲁内莱斯基将艺术创作的重心转向建筑。他多次前往罗马考察古典建筑遗迹,精确测量和记录这些建筑的尺寸,并绘制成图册。这些工作对线性透视法的发明产生了很大帮助。古希腊罗马已有透视法,文艺复兴时期则出现了更精确科学的线性透视法。线性透视法以视平线上的灭点为基准,使艺术家能够以数学的精确方式表现景物的空间位置和大小。

图 7-29　保罗·乌切洛，《托伦蒂诺领导佛罗伦萨军队冲锋》，《圣罗马诺之战》壁画之一，1450 年，182 厘米×320 厘米，伦敦国家美术馆

图 7-30　布鲁内莱斯基，意大利佛罗伦萨大教堂穹顶剖面图

　　1418 年，布鲁内莱斯基接受了完成佛罗伦萨大教堂穹顶（图 7-30）这一重大工程的挑战。由于这个哥特式的庞大穹顶难以用传统的木质中心结构支撑，而且穹顶的规划在 50 多年前就已经完成，因而后继者只能在细节上做改动。布鲁内莱斯基的设计方案是抬高穹顶的中心，在大教堂东端的穹顶之上加盖一座灯笼式顶阁。为了支撑罗马式穹顶的重量，减少底部的外推力，他还在 24 条哥特式拱肋外加建了 8 条拱肋。这个新颖的双重外壳有力地托起了灯笼式天顶，并使整个教堂的穹顶更加稳固。

　　布鲁内莱斯基设计的穹顶既是艺术风格上的创新，也是建筑工程上的壮举。这个方案融汇了艺术家对古典建筑的理解，包括古罗马、拜占庭的建筑，哥特式建筑甚至波斯建筑。当佛罗伦萨大教堂的穹顶在 1436 年 3 月 25 日完成时，佛罗伦萨全城欢庆。这座 30 余米之上的穹顶使佛罗伦萨大教堂成为城市的中心，它不仅体现了布鲁内莱斯基个人的建筑学造诣，也成为文艺复兴时期佛罗伦萨这座城市创造力的象征。

阿尔伯蒂

　　莱昂·巴蒂斯塔·阿尔伯蒂（Leon Battista Alberti，

1404—1472）对建筑设计影响巨大。他是文艺复兴时期最早研究维特鲁威建筑定律的建筑师，对古罗马建筑学有着深入理解。在《论建筑》中，阿尔伯蒂主张将理想化的数学比例运用于教堂建筑，在他看来，宇宙间的和谐韵律不仅体现了建筑美感，而且象征着宗教的神圣起源。这个观点在他同时代的人文主义学者吉安诺佐·马内蒂（Giannozzo Manetti，1396—1459）的书中得到共鸣，马内蒂也认为基督教教义本身就具备秩序感和逻辑性，因此基督教的真理不证自明地体现在数学公理中。

　　阿尔伯蒂为佛罗伦萨新圣母教堂设计的正立面（图 7-31）巧妙地解决了一个难题，即如何将古典艺术体系运用于中世纪建筑上。第一，阿尔伯蒂为这栋 13 世纪的哥特式建筑选择了仿古典神庙的立面，并成功地用严格的几何形秩序限定了建筑原有的中世纪特征，比如将大门入口和大型圆窗限定在以数学比例分割的各种正方形和长方形之中，从而为这座教堂注入了一种古典的平静与理性。第二，他用墙面支撑拱门，改变了中世纪用雕塑立柱承担拱门的方式。第三，阿尔伯蒂还独创性地运用优雅的旋涡型滚边装饰来填补立面与檐壁之间的宽度落差，此后文艺复兴和巴洛克时期许多教堂的立面都效

图 7-31　阿尔伯蒂，佛罗伦萨新圣母教堂正立面，1456—1470 年

仿了这种方式。与布鲁内莱斯基一样，阿尔伯蒂继承了古典雕塑和建筑的法则，并运用和谐的数学比例实现了具有普遍性、规律性和永恒性的美感，对后来的建筑和抽象美学都产生了深刻影响。

萨沃纳罗拉的"反腐败运动"

佛罗伦萨的文化盛世随着 1492 年"伟大的洛伦佐"去世而结束。1494 年，法国大举入侵意大利，美第奇银行破产，美第奇家族被驱逐。佛罗伦萨面临着一系列巨大的政治经济动荡。多明我会的教士吉罗拉莫·萨沃纳罗拉（Girolamo Savonarola，1452—1498）趁机夺取权力，在佛罗伦萨发起"反腐败运动"。他以异端崇拜和拜物主义的罪名攻击美第奇家族的圈子，反对人文主义，要求教徒焚烧古典文本和科学、哲学书籍。这种极端行为使佛罗伦萨的经济和文化艺术遭受重创，大量艺术家离开，人文主义的艺术创新也随之传播到意大利的其他地区。

二、罗马与各公国的艺术

佛罗伦萨的创新激发了意大利其他地区艺术家的创造力，他们以各自不同的方式来回应新的风格。至 15 世纪中叶，线性透视法得到了广泛运用。此外，罗马教皇和乌尔比诺、曼图亚等地的王室对艺术的赞助也促进了意大利文艺复兴的繁荣。

佩鲁吉诺

15 世纪末，罗马教廷巩固了自己的统治地位。教皇西克斯图斯四世（Sixtus IV，1471—1484 年在位）赞助了若干重大艺术项目，其中最重要的一项工程就是装饰以他的名字命名的西斯廷礼拜堂。1481—1483 年，西克斯图斯四世委托意大利最著名的艺术家为这个新建的礼拜堂绘制壁画，包括波提切利、吉兰达约和佩鲁吉诺。

1482 年，皮特罗·佩鲁吉诺（Pietro Perugino，约 1450—1523）完成了《交付天堂的钥匙》（图 7-32）这一重大题材的创作。在前景中，基督将通往天国的钥匙交给第一任教皇圣彼得。见证这个时刻的人除了 12 位门徒之外，还有一些以普通人为模特的旁观者。在中景中，左侧是纳税钱的故事，右侧描绘了向基督投掷石头的人。在远景中，中央的神庙型建筑似乎是阿尔伯蒂《论建筑》中所提到的理想教堂。左右两座凯旋门的式样源自君士坦丁凯旋门，上面的题词将西克斯图斯四世比作修建耶路撒冷第一圣殿的所罗门。君士坦丁凯旋门也暗示着第一位基督教君主——君士坦丁与圣彼得的关系。最早的圣彼得大教堂就是君士坦丁在罗马的圣彼得之墓上修建起来的。佩鲁吉诺运用阿尔伯蒂所提倡的精准透视法，将灭点设置在教堂大门的位置，教堂的穹顶与基督手中的金钥匙构成了画面的中轴线。基督、圣彼得、圣徒与教堂构成了稳固的三角形，散布在中间的人群被压缩在狭长的、平面化的有序空间里，突显了教会的秩序与威严。整个画面空间开阔、构图对称，色彩明朗而又线条清晰，显示了罗马教廷的严格规则和绝对权力。

弗朗切斯卡

15 世纪下半叶，在大公费德里戈·达·蒙泰费尔特

图 7-32 佩鲁吉诺，《交付天堂的钥匙》，湿壁画，1481—1483年，335厘米×550厘米，梵蒂冈西斯廷礼拜堂

罗（Federico da Montefeltro）的赞助下，乌尔比诺成为最重要的艺术和文化中心。皮耶罗·德拉·弗朗切斯卡（Piero della Francesca，约 1420—1492）是深受乌尔比诺大公青睐的艺术家。他出生于托斯卡纳东南部，曾游历佛罗伦萨，学习了古典艺术和新的透视法则。在乌尔比诺大公的宫廷，他结识了来自法国、西班牙和佛兰德斯的艺术家们，学到了用透明油彩作画的新技法。

《鞭刑》（图 7-33）是弗朗切斯卡最著名的一幅作品。画面的构图非常清晰，以神庙立柱为界，画面分别描绘了两个场景：左边基督在耶路撒冷法官庞提乌斯·彼拉多（Pontius Pilate）的宫殿中将要受鞭刑。右边三位神秘的人物围在一起交谈，似乎在策划一场行动。三人中间穿着希腊服饰的人像是"召集人"，他旁边的人可能来自土耳其。尽管画作以基督受刑为主题，这三位前景中的人物却更像主角。这种安排暗示着当时的政治危机：穆斯林在 1453 年攻陷君士坦丁堡，东西方两大基督教会亟需达成和解，共同抵抗外敌。

弗朗切斯卡在画面中运用了精确的透视法则，从地砖到立柱和房顶上的图案都呈现为严格的几何形，令人想起马萨乔的透视法和阿尔伯蒂的建筑法则。这种严格的线性透视也体现了神学的统一性。

弗朗切斯卡的《乌尔比诺大公夫妇像》（图 7-34）同样显示了清晰的构图、明亮的光线和丰富的色调。这幅双联画描绘了乌尔比诺大公夫妇的正侧面肖像，他们的身后是一片深邃绵延的风景。这位乌尔比诺大公费德里戈曾是著名的雇佣军统帅。1450 年，他在一次比武中失去了右眼，右半边脸也因受伤而变形。画家在这里展现的是大公未受损伤的左脸。大公夫人身后的风景略有阴影，而大公身后的风景更加明亮开阔。这幅画完成于 1472 年，大公夫人刚刚过世。她肌肤苍白，如同戴着死亡的面具。弗朗切斯卡沿用了 14 世纪欧洲肖像画的传统，并受到了古罗马钱币的启发。这种标准的侧面角度不在于表现人物的情感，而是要通过细节的营造展示人物的地位。

图 7-33　弗朗切斯卡，《鞭刑》，木板蛋彩和油彩，约 1455—1465 年，59 厘米×82 厘米，乌尔比诺国家画廊

图 7-34　弗朗切斯卡，《乌尔比诺大公夫妇像》，木板蛋彩画，约 1467—1472 年，每幅 47 厘米×33 厘米，佛罗伦萨乌菲齐美术馆

曼坦尼亚

意大利东北部的曼图亚在 15 世纪一直被富有的贡扎加（Gonzaga）家族统治。卢多维科·贡扎加（Ludovico Gonzaga，1412—1478）侯爵与德国公主勃兰登堡的芭芭拉（Barbara of Brandenburg）公主联姻，扩张了宫廷的势力。一个人文主义圈子围绕贡扎加侯爵建立起来，吸引了许多杰出的思想家、教育家和艺术家。

安德烈亚·德尔·曼坦尼亚（Andrea del Mantegna，1431—1506）是一位具有人文主义倾向的画家。他曾在帕多瓦学习艺术，并吸收了佛罗伦萨与罗马的新风格。自 1460 年起，曼坦尼亚成为贡扎加家族的宫廷画家。1465—1472 年，他为曼图亚侯爵宫殿的一整间房绘制了系列壁画，后被称为"绘画之屋"（Camera Picta，图 7-35）。这个房间曾是大公的新婚卧室，后来用作客厅。曼坦尼亚用高超的写实技巧在墙壁上绘制了曼图亚侯爵的家庭肖像，展示了侯爵的成就与财富。

在"绘画之屋"的装饰画上，曼坦尼亚成功地创造了强烈的视幻觉效果。他借鉴了古罗马庞贝壁画的"第二风格"，利用立柱、壁炉、拱顶等房间的真实架构中，如幻影般呈现出侯爵家中人物的日常活动，将古典艺术"欺骗眼睛"（Trompel'oeil）的写实主义画法运用到极致。其中，视幻觉效果最强的部分位于房间的拱顶。曼坦尼亚用缩短透视法绘制了一扇圆形天窗，仿佛天堂的阳台。天窗之上，环绕四周的侯爵一家正在向下张望；调皮的小天使们将身体挂在阳台边上，好像随时都会和花盆一起掉下来；还有一只孔雀，代表婚姻的守护者——古罗马神话中朱庇特的新娘朱诺。观众向上望去，似乎看到了天堂的景象，而侧面的旁观者又看到了天上和地下观众的对望。曼坦尼亚这种"自下向上"的大胆视角和全方位的观看理念引领了后来巴洛克时代的天顶画创作。

《哀悼基督》（图 7-36）是曼坦尼亚晚期的代表作，显示了强大的视觉冲击力。初看上去，这幅画似乎展示了精确的缩短透视技法。然而，仔细观察可以发现，画家缩小了基督脚的尺寸，提升了胸部的高度，突出了身体的中轴线，并把焦点放在了基督的下半身。这种夸张的视角增强了画面的戏剧性，使基督的尸体直冲到观众面前。画家用毫无修饰的写实主义画法描绘了解剖细节：基督手脚上的洞、脸上的皱纹和侧面两位哀悼者的面容。以这种方式，曼坦尼亚将神学人性化，凸显出悲剧的崇高感。

图 7-35 曼坦尼亚，《绘画之屋》，意大利曼图亚侯爵宫殿天顶画，湿壁画，1465—1474 年，直径 270 厘米

图 7-36 曼坦尼亚，《哀悼基督》，布面蛋彩画，约 1500 年，68 厘米×81 厘米，米兰布雷拉美术馆

附　录

文艺复兴的科学透视法

文艺复兴时期，科学透视法的发明对于艺术的发展具有划时代的意义。艺术家运用科学透视法则把所有对象统一在一个空间系统中，在二维图像中建构了一种看似真实的幻觉空间。

最早运用透视法则的并非文艺复兴时期的艺术家。早在古希腊罗马时期，通过直觉，古典艺术家们已经掌握了很高的透视技巧，可以在平面中创造有立体感的视幻觉。然而，由于中世纪艺术追求的是精神性，而非物质和体量，自然主义的透视法便逐渐被放弃。文艺复兴的艺术家崇尚古典艺术，重新发现了自然主义的透视法则，并运用数学方法来更科学、更精确地表现空间，创造出与中世纪迥然不同的艺术形式。

文艺复兴时期的科学透视法分为线性透视法和空气透视法两种。线性透视法也被称为焦点透视法（图 7-37），以布鲁内莱斯基在 1420 年左右创建的空间再现系统为代表，将空间错觉投射在二维平面上。线性透视法是根据几何法则绘制作品的造型系统，它的核心特点是拥有"灭点"，也称"焦点"，所有线条都在这一点上交汇。垂直于画面的线条就被称为"正交线"，平行于画面的线条称为"横断线"。它们的间距一致或呈一定比例，从而使空间的划分更加清晰。马萨乔的《圣三位一体》和拉斐尔的《雅典学院》都是运用线性透视法的代表作品。

空气透视法主要依赖于视觉感知。为了符合人眼所看到的状况，艺术家有时会做一些画面上的调节。它的原则是对象在空间中越远越模糊，色彩也会变浅淡，在地平线附近转变为浅蓝色或灰色。庞贝的壁画家就曾运用色彩来暗示空间深度。达·芬奇的《蒙娜·丽莎》和《岩间圣母》是运用空气透视法的代表作品。

文艺复兴的科学透视法将个人的观察视点放在首位，反映了人文主义思想。1453 年，阿尔伯蒂在《论绘画》中记录了布鲁内莱斯基的发现，该书也是文艺复兴时期第一部关于绘画的著述。直到今天，科学透视法依旧是写实主义的基础，也是艺术教育中的一个重要部分。

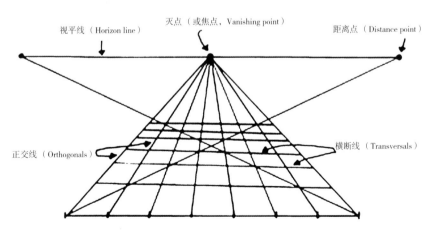

视平线（Horizon line）　灭点（或焦点，Vanishing point）　距离点（Distance point）

正交线（Orthogonals）　横断线（Transversals）

图 7-37　布鲁内莱斯基发明的焦点透视法示意图

第八章

16世纪的欧洲艺术

由于 15 世纪科学的发展和古典文化的滋养，16 世纪早期以意大利为中心的欧洲艺术达到了一个新的高峰，进入文艺复兴盛期。然而，这一阶段也是宗教思想剧烈变化的时期。在马丁·路德（Martin Luther，1483—1546）和约翰·加尔文（John Calvin，1509—1564）的领导下，新教改革运动在北欧地区迅速展开。它挑战了教皇的权威和天主教会的教条，并重新界定了基督教教义，强调个人信仰的重要性。宗教冲突也造成了剧烈的艺术变革。新教改革者认为宗教图像会导致非理性的偶像崇拜，使教徒不能专注教义，因此新教堂应当崇尚朴素，减少装饰。某些极端的新教徒还发起了反偶像崇拜运动，使宗教艺术作品遭到大规模破坏。1520 年左右，反偶像崇拜运动席卷了巴塞尔、苏黎世、斯特拉斯堡和"路德之城"维登堡，许多教堂中的圣像画、镶嵌画、玫瑰花窗和装饰雕塑被毁。

在新教地区，由于宗教订单急剧萎缩，不再有大型订件，艺术家们不得不为自己的作品寻找新的风格、题材与市场。同时，新的印刷技术对传播新教和人文思想起到了至关重要的作用。一批著名的人文学者，如荷兰鹿特丹的德西德里乌斯·伊拉斯谟（Desiderius Erasmus）、德国的菲利普·墨兰顿（Philip Melancthon）和英国的托马斯·莫尔（Thomas More）等人，依据《圣经》的拉丁文本书写新的思想，而印刷文本使他们的著作得到迅速传播。艺术家创作的木刻版画、蚀刻版画和雕版画也更广泛地传播了新教观念和人文主义思想。

天主教会一向重视宗教图像的宣传教育功能。作为天主教会的大本营，罗马天主教会认为图像在意识形态的建构上可以发挥重要作用，抵制新教思想的侵蚀。在教皇保罗三世（Pope Paul III，1534—1549 年在位）领导下，天主教会开展了反宗教改革运动，对新教进行全力反击。作为反宗教改革运动的重要部分，艺术受到天主教会的大力赞助。文艺复兴盛期和晚期的重要作品大都是教会的订件。由于处于新旧教派斗争的最前沿，16 世纪欧洲的视觉艺术焕发出强大的力量。

第一节
意大利文艺复兴盛期

16世纪早期的意大利艺术在技法和美学上都达到了高超的水平。更狭义地说，1495—1520年这段时间是意大利的文艺复兴盛期。尽管时间并不长，这一时期的艺术风格对之后的西方写实主义艺术产生了重大影响，被后来的艺术家们当作经典和评判标准。以佛罗伦萨和米兰为中心，艺术家的地位得到显著提高，画家、雕塑家与诗人和文学家的地位没有明显差别，都被看作文化学者。这一时期最有影响力的艺术家达·芬奇、米开朗基罗、拉斐尔，被称为"文艺复兴三杰"。

一、达·芬奇

莱奥纳多·达·芬奇（Leonardo da Vinci，1452—1519）是典型的文艺复兴天才。1452年，他出生在托斯卡纳小城芬奇，曾在位于佛罗伦萨的韦罗基奥的绘画作坊学习绘画。达·芬奇兴趣广泛，从他留下的笔记可以看出他对园艺、地理、军事、解剖、水利和天文学等各种领域的兴趣。他为科学实验所绘制的素描插图本身就是艺术作品。在他眼中，无论是艺术还是科学，都是探索自然规律的方式，艺术所探讨的不仅是空间、透视、光线与色彩的问题，也是人类自身的问题。

《岩间圣母》

1481年前后，达·芬奇接受米兰大公的继承人卢多维科·斯福尔扎（Ludovico Sforza）的邀请，离开佛罗伦萨前往米兰，担任军事工程师。1483年，他为圣弗朗切斯科大教堂创作了祭坛画《岩间圣母》（图8-1）。

《岩间圣母》展示了达·芬奇在透视学研究上的突破性成就。他运用空气透视法把所有景物安排在统一的

图8-1 达·芬奇，《岩间圣母》，木板油画，约1483—1486年，199厘米×122厘米，巴黎卢浮宫

图 8-2 达·芬奇，《最后的晚餐》，混合材料，1495—1498 年，460 厘米×880 厘米，意大利米兰感恩圣母修道院

光线氛围中，使圣母、圣婴、幼年的施洗约翰和天使从幽暗的岩洞风景中浮现出来。画面呈稳固的金字塔布局，人物形象真实生动，他们的手势和姿态牵引着观众的视线。其中，天使侧身看向画外，她一只手托住圣婴，另一只手指向施洗约翰。约翰面对耶稣祈祷，而耶稣回报以祝福的手势。他们上方的圣母玛利亚联系着所有人，她目光低垂，以保护者的姿态一手搂住小约翰，一手伸向圣婴。

达·芬奇利用北欧新兴的油画技术，在马萨乔明暗对照法的基础上，创造出了更微妙的光影效果。他不以轮廓线塑造形体，而是在画面上绘制中间明暗过渡的部分，再加深暗部，提亮高光。这种艺术手法被称为晕染法（sfumato，也称渐隐法），能有层次地渲染人物，勾画出朦胧的景致。画面中的光线像一层金色的薄雾，替代了神圣的光环，既柔和地笼罩在人物身上，又回旋于奇山异景之间。这种手法使观众沉浸于梦幻般的神秘氛围之中，顾盼于转瞬即逝的光影之中，从而感受到时间

的流动，生命的无常。

《最后的晚餐》

《最后的晚餐》（图 8-2）是达·芬奇于 1495—1498 年间在米兰的感恩圣母修道院的餐厅创作的壁画。尽管这幅作品在 1999 年被修复过，但保存现状还是很不理想，其中的主要原因在于，达·芬奇不想受制于传统湿壁画技法，于是将油与蛋彩混合调色，尝试在干燥的灰泥上作画，希望获得更好的晕染效果。可惜的是，这种尝试并没有成功。在米兰的潮湿环境中，不仅颜料没能很好地附着在墙面上，墙壁的损坏也很严重。即便如此，残缺的画面依然掩饰不住它最初的辉煌。

达·芬奇仿佛一个出色的导演，将一幕戏剧性场景展示在观众面前。基督刚刚说出了那句掷地有声的话："你们中有一个人将要出卖我。"门徒们大吃一惊，面面相觑。餐桌前的所有人一字排开，在基督两侧，12 门徒分成 4 组，每组 3 人。不同于传统构图的是，

犹大没有被单独隔离出来，而是混在其中。这样的构图增加了紧张的气氛，并给观众制造了一个谜团。门徒们显露出恐惧、怀疑、震惊和气愤等各种不同的神态。在基督右侧，彼得冲动地攥着刀子，约翰痛苦失神，而犹大的身体则倒向背离基督的方向，他的头部陷入阴影之中，倚在桌上的右手紧紧抓着钱袋。这些人物不仅展现了《圣经》故事的情节，而且印证了艺术家笔记中的内容："绘画的最高境界是通过描绘人物的心理来展现人类的灵魂。"①

在画面中央，基督与门徒保持着距离。他摊开双手，神情平静宽容。这种姿态既表示对上帝旨意的服从，也代表一种献祭。圣餐礼中的面包与葡萄酒象征着基督的身体与血液，以及教会的精神食粮。基督的头部是线性透视的灭点，或者说焦点透视的中心。背景上的三面高窗，象征三位一体的祭坛。在圆拱形的窗棂下，基督头顶的自然光线如同神圣的光环。通过这样一幅精心构思的宗教题材画，达·芬奇显示了对周遭世界和人物内心的深刻洞察力。

《蒙娜·丽莎》

达·芬奇的《蒙娜·丽莎》（图 8-3）是世界上最著名的一幅肖像画。据瓦萨里在《大艺术家传》中记载，这位女子是佛罗伦萨富商弗朗切斯科·德尔·乔孔多（Francesco del Giocondo）的妻子丽莎·迪·盖拉尔多（Lisa di Gherardo），然而，其确切身份一直存在争议。这种争议更增添了这幅作品的神秘感。

在 15 世纪，《蒙娜·丽莎》是一幅具有创新意义的肖像画。在此之前，肖像画主要用于展示人物的身份地位，而非性格特征。女性通常呈侧面，发髻整齐，穿戴华丽。然而，达·芬奇的蒙娜·丽莎呈四分之三侧面，

图 8-3　达·芬奇，《蒙娜·丽莎》，木板油画，约 1503—1505 年，77 厘米×53 厘米，巴黎卢浮宫

她的头发自然散落，没有佩戴珠宝首饰，着装朴素，双手交叠。她直视观众，表情平静，略带微笑。依循当时的礼仪规范，有地位的女性不能直视男性的眼睛。然而，达·芬奇并没有为陈规教条所约束，自然地描绘出一位年轻自信的女性形象。

《蒙娜·丽莎》再次展示了达·芬奇在空气透视法和光影明暗法上的成就。在多层清薄油彩的晕染下，微妙的光影变化烘托出人物微妙的神情。蒙娜·丽莎背后的景色梦幻缥缈，与她脸上的表情一样神秘莫测。蓝黛色的奇峰怪石、回转曲折的流水小桥，仿佛天堂仙境，而非现实之中可游可居的风景。在朦胧的光线笼罩下，蒙

① Anthony Blunt, *Artistic Theory in Italy, 1450–1600*, Oxford University Press, 1964, p.34.

图 8-4 左：达·芬奇，《子宫中的胎儿》，纸上钢笔、黑色和红色粉笔，约 1510 年，30.5 厘米×22 厘米，温莎城堡皇家图书馆；右：达·芬奇，《维特鲁威人》，纸上钢笔，约 1487 年，34.3 厘米×24.5 厘米，威尼斯美术馆

娜·丽莎的身体透出柔和的光晕，仿佛圣人的光环。

　　尽管是一幅订件，达·芬奇却自己留下了《蒙娜·丽莎》。当他在法国去世之后，这幅作品被法国国王弗朗索瓦一世（Francis I）收藏，后来进入卢浮宫，产生了巨大影响，受到全世界艺术爱好者的顶礼膜拜，如同艺术界的"圣母像"。

素描解剖图

　　出于对艺术的完美追求和对科学的广泛兴趣，达·芬奇的大多数画作最终没有完成，反而是笔记中的许多素描稿较为完整地保留了他的思想观念。现存的达·芬奇的素描与笔记如同插图版的百科全书，其中包括他对生物学、解剖学和军事工程学等各个领域的研究，反映了他对自然万物的好奇心。

　　在达·芬奇看来，眼睛是获取科学知识的最佳途径。他的解剖学研究素描图结合了精微的细节与视觉的美感，是文艺复兴科学精神的体现。在《子宫中的胎儿》（图 8-4 左）中，达·芬奇在绘制的子宫胎儿解剖图旁边，用从右到左的镜像书写方式写下了他的研究成果。尽管达·芬奇并非现代意义上的科学家，他的素描稿也不如现代科学示意图那么精确，但是这种深层切入的观察方式和细致入微的记录手法，凝聚了文艺复兴的科学探索精神，与中世纪的世界观形成鲜明的对比，预示着以科学为依据的时代正在到来。

在著名的人体素描图《维特鲁威人》（图 8-4 右）中，达·芬奇呈现了古罗马建筑师维特鲁威的观念：现实中的几何元素不仅是视觉形式，也象征着宇宙的神圣秩序。他用自然中完美的几何形式展现理想化的人体比例，表达了人是宇宙之核心、万物之尺度的人文主义价值观。

达·芬奇还做过建筑和雕塑。虽然没有留下正式的作品，但是从现存的图稿上可以看到，他像布鲁内莱斯基一样，根据数学和自然法则进行设计创作。在古罗马诗人贺拉斯的诗画同源论的影响下，达·芬奇认为眼睛是最高等的感觉器官，而绘画才是最高级的视觉艺术形式。绘画高于雕塑，可以创造出诗意的幻觉空间。①

从历史记录来看，达·芬奇为米兰大公创作过一件骑马像。可惜在 1499 年法国攻占米兰时，这件雕像被损毁。16 世纪初，达·芬奇辗转于威尼斯、罗马、曼图亚、佛罗伦萨和米兰之间。1516 年，达·芬奇受到法国国王弗朗索瓦一世的邀请来到法国。1519 年，他在卢瓦尔河谷的一座城堡中去世。

图 8-5　拉斐尔，《草地上的圣母》，木板油画，1505—1506 年，113 厘米×88 厘米，维也纳艺术史博物馆

二、拉斐尔

拉斐尔·桑提（Raphael Santi，1483—1520）生于乌尔比诺附近，父亲乔万尼·桑提（Giovanni Santi）曾是乌尔比诺的宫廷画家。1504—1508 年，拉斐尔在访问佛罗伦萨期间，仔细研究过达·芬奇和米开朗基罗的作品。在这一时期，他形成了自己成熟独特的艺术风格，体现了文艺复兴盛期的艺术理念。

《草地上的圣母》

拉斐尔具有一种博采众长的天赋。他的绘画生动抒情，融合了达·芬奇的诗意与米开朗基罗的坚实。在《草

地上的圣母》（图 8-5）中，拉斐尔显示了杰出的绘画才能。他借鉴了达·芬奇的《岩间圣母》的金字塔型构图和光影明暗渲染法，但去除了达·芬奇画面的神秘感。这幅画色调明亮，构图简洁，人物之间的互动也十分自然。拉斐尔所画的圣母十分优雅，她体态丰满、神情甜美，结合了圣母的神圣和维纳斯的世俗之美，在宗教的崇高主题下，显示出女性的温情。

《雅典学院》

1508 年，拉斐尔应教皇尤利乌斯二世（Julius II，1503—1513 年在位）之召从佛罗伦萨来到罗马。尤利乌斯二世是一位雄心勃勃的教皇，在他的领导下，罗马教会的军事和经济实力大增。为了重现古罗马帝国的荣耀，他在建筑、雕塑和绘画上投入了大量资金，使罗马成为

① Leonardo da Vinci, 'Treatise on Painting', 51, in Robert Klein and Henri Zerner, *Italian Art 1500-1600: Sources and Documents*, Northwestern University Press, 1977, pp.7-8.

图 8-6　拉斐尔，《雅典学院》，湿壁画，1509—1511 年，500 厘米×770 厘米，梵蒂冈签字大厅

文艺复兴的重要艺术基地。

　　拉斐尔得到的第一个任务是装饰梵蒂冈的教皇宫。位于签字大厅的湿壁画显示了拉斐尔的杰出才能。签字大厅的重要性在于它是教皇的图书馆，也是教皇签署文件的场所。拉斐尔在四面墙壁上绘制了一组壁画，分别命名为"神学""哲学""法律"与"诗学"，涵盖了文艺复兴时代人们对于西方知识体系的理解。《神学》与《哲学》两幅壁画相对陈列，象征教皇是有文化修养的宗教领袖。拉斐尔的作品不仅赞美了尤利乌斯二世的博学，而且借基督教寓意展示了人们对古希腊罗马文化的敬仰。

　　拉斐尔的大型壁画《哲学》，通常被称为《雅典学院》

（图 8-6）。画面描绘了一群备受人文主义学者推崇的古代哲学家和科学家。这些伟大人物汇聚在一个古罗马式建筑的大厅中，阐释、交流和辩论着不同的哲学思想。智慧与艺术之神雅典娜和阿波罗的大型雕像俯瞰着整个大厅。画面的中心人物是古希腊哲学家柏拉图和亚里士多德。柏拉图手持他的著作《蒂迈欧篇》，另一只手指向天国，代表他的灵感源于形而上的世界；而亚里士多德则手握他的名著《尼各马可伦理学》，另一只手指向大地，代表他的思想来源于对现实世界的观察。他们身边分别排列着两个不同学派的人物。在左侧的柏拉图阵营，是那些关心终极真理的古代思想家；在右侧的亚里士多德阵营，是那些研究

自然和人文科学的学者。左下方，毕达哥拉斯正在书写他的数学定律，他认为数字的和谐比例是万物存在的逻辑；右下方，数学家欧几里得正用圆规进行测绘，向周围的学生们演示几何定律。欧几里得身后，两位手持地球仪的人物分别是天文学家琐罗亚斯德和托勒密，而他们身后戴黑帽子的年轻人正是拉斐尔本人。拉斐尔把自己归入画面右侧亚里士多德的阵营并不奇怪，他正是运用科学透视法，才成功地在画面上展示出深入的空间和众多的人物。在前景中，左侧的哲学家赫拉克利特独自坐在台阶上，陷入沉思；右侧的犬儒主义哲学家第欧根尼则随意地躺在台阶上，表现出玩世不恭的人生态度。

在这幅作品中，拉斐尔的艺术表现力不仅体现在再现性绘画技法上，还体现在对人物心理的敏锐洞察力上。和达·芬奇的《最后的晚餐》一样，拉斐尔将画面布置成一个戏剧化的舞台。他将人物分组，表现了各种人物不同的姿态、动作和精神气质。他还借用同代的人文主义学者扮演古代思想家。比如，柏拉图的形象酷似达·芬奇，赫拉克利特像是米开朗基罗，而欧几里得则是建筑师布拉曼特的模样。通过这些真实的、有个性的人物，艺术家表现了不同时代、不同思想之间的交流碰撞。

拉斐尔的《雅典学院》仿佛文艺复兴盛期精神的大汇展。它的构图开阔，场面宏大，造型稳固，图像清晰，反映出人文主义所推崇的平静、理性和秩序。画面聚焦于柏拉图和亚里士多德，灭点刚好落在柏拉图的《蒂迈欧篇》上，而这本书正是新柏拉图主义的重要基石。两位古希腊哲学家为众人打开了科学理性之门，庄严宏伟的建筑彰显了学术的尊严，气势恢宏的多层凯旋门意味着人文主义在文艺复兴时期的胜利。

《加拉提亚》

1513年前后，拉斐尔为银行家阿格斯蒂诺·基吉（Agostino Chigi）装饰过罗马的豪华别墅法尔内塞宫。《加拉提亚》（Galatea，图8-7）是其中的壁画杰作，描绘

了巨人波吕斐摩斯（Polyphemus）徒劳无功地追求美丽的仙女加拉提亚的故事。这个希腊神话故事通过奥维德的诗歌流传到文艺复兴时期的意大利。拉斐尔描绘了加拉提亚和她的伙伴们，而吹笛子的巨人波吕斐摩斯由画家塞巴斯蒂亚诺·德尔·皮昂博（Sebastiano del Piombo）绘制，出现在左侧的墙壁上。

在拉斐尔的画作中，加拉提亚站在贝壳之舟上。这个构思令人联想到波提切利的《维纳斯的诞生》。然而，画中人物的强烈动感、雕塑感的造型，显然受到米开朗基罗风格的启发。通过统一的构图，拉斐尔将所有人物和谐地组合在一起，他们在激烈的运动中达到了平衡。画面中的每一个形象都对应着另一个形象，每一个动作都呼应着另一个动作。比如，天空中正用弓箭瞄准仙女们的三位爱神，对应着水中为仙女保驾护航的小天使；在画面两边独自吹响海螺号角的海神，对应着抢劫仙女的另外两位海神。所有人物的动势都围绕着中心人物加拉提亚，她的面庞是丘比特之箭的靶心，也是整个画面的焦点。加拉提亚似乎听到了巨人的情歌，她转过身，露出笑容，却并没有停止在海上驰骋。拉斐尔将加拉提亚展现于一个充满爱和美的光明世界，这也是16世纪意大利新柏拉图主义者眼中的神圣世界。如他所擅长的圣母形象一样，拉斐尔在加拉提亚身上创造出一种圣洁纯粹的美。这是在古典主义的审美观念下，从自然中提炼出来的理想之美。不仅如此，拉斐尔还借助古典神话，赞美了一种源自人性本能的生机和力量。

《西斯廷圣母》

在为梵蒂冈服务期间，拉斐尔还完成了许多其他教会的订件。其中最著名的祭坛画《西斯廷圣母》（图8-8）是为皮亚琴察的圣希克斯图斯修道院所画。厚重的帷幕向两边拉开，整个画面像是一面打开的窗户，怀抱圣子的圣母踩着厚厚的云朵，似乎正从窗外飘进房间。圣徒希克斯图斯伸出手臂，圣芭芭拉扭转身体，将圣母

图8-7 拉斐尔，《加拉提亚》，湿壁画，1511年，295厘米×225厘米，罗马法尔内塞宫

图8-8 拉斐尔，《西斯廷圣母》，布面油画，1513—1514年，270厘米×201厘米，德累斯顿历代大师画廊

子迎接进来。圣母与圣子看上去圣洁轻盈，但肉身又充满了真实的质感。两位调皮的小天使趴在窗台上，露出淘气的表情。左下角的窗台上放着教皇的帽子，似乎提醒着人们天堂与现实、真实空间与虚幻空间的界限。在这幅画中，拉斐尔成功地在平面中表现出立体感，为观众制造了强烈的幻觉。

三、米开朗基罗

在尤利乌斯二世统治期间，米开朗基罗·博纳罗蒂（Michelangelo Buonarroti，1475—1564）获得了最多的赞助。尽管米开朗基罗还是建筑师、画家、诗人和工程师，但他首先是一位雕塑家。与达·芬奇不同，米开朗基罗

认为雕塑的地位高于绘画，是所有艺术类型中最高贵的一种。在他看来，绘画只是艺术家制造的幻象，而雕塑家创造的才是真实的形体。受柏拉图思想的影响，米开朗基罗认为形象出自理念，而艺术家的理念源于对自然的观察，自然之美是神圣世界的反映。雕塑家就像上帝一样，拥有创造生命的能力。他首先要有自己的想法，然后通过雕凿，除去所有多余的物质，把心中的形象从石头的禁锢中解放出来，最后呈现出崇高的理念。[1]不同于文艺复兴的其他大师，米开朗基罗并不相信科学的透视法和正确的比例能够创造完美。[2]他认为眼睛的观察比

[1] James M. Saslow, *The Poetry of Michelangelo, An Annotated Translation*, Yale University Press.

[2] Giorgio Vasari, *Lives of the Painters, Sculptors, and Architects*, Gaston du C.de Vere trans.,Knopf, 1996.

科学的法则更为重要，艺术家应该表现出独立的判断力。因而，米开朗基罗的艺术超越于古典规范和文艺复兴时期的规则，表现出离经叛道、充满激情和强烈自我表现意识的独特风格。

《哀悼基督》

米开朗基罗出身贵族家庭，在佛罗伦萨受到洛伦佐·德·美第奇的支持学习艺术。美第奇家族被驱逐后，米开朗基罗逃往博洛尼亚，然后来到罗马。在罗马期间，米开朗基罗看到过大量希腊化时期的雕塑，那些规模宏大、具有强烈表现力的作品深刻地影响了他的创作。1498年，米开朗基罗在罗马创作了人生中的第一件杰作《哀悼基督》（图8-9）。这是为法国大主教在圣彼得大教堂的陵墓所做的装饰雕塑。

哀悼基督这个题材在中世纪的神圣罗马帝国最为常见，然而，米开朗基罗在意大利创造了一种新的典范。米开朗基罗将圣母的哀悼表现为一种平静的哀伤，而不

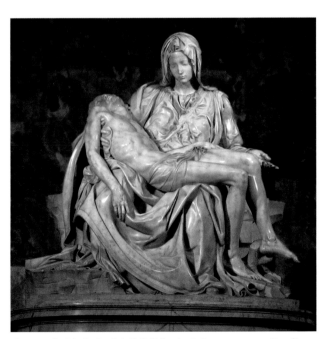

图8-9 米开朗基罗，《哀悼基督》，大理石，1498—1500年，高174厘米，梵蒂冈圣彼得大教堂

是极度的悲痛。在圣母的臂弯中，基督的伤口似乎痊愈了，他更像是进入了梦乡，而不是走向了死亡。与怀中成年的基督相比，圣母相貌年轻，象征着永恒的纯贞。米开朗基罗以精湛的技巧把大理石这种坚硬的材料变得像泥巴一样柔软可塑。他细腻地塑造出人物的头发、充满弹性的肌肤和长袍的褶皱。当这件令人惊叹的雕像完成后，米开朗基罗在圣母的披肩上骄傲地刻下了自己的名字。从此，年仅24岁的米开朗基罗进入了艺术大师的行列。

《大卫》

1501年，米开朗基罗受佛罗伦萨大教堂建筑委员会的邀请，为《圣经》中的英雄大卫塑像。在佛罗伦萨市政委员会看来，大卫象征着佛罗伦萨的解放。1495年，当佛罗伦萨重建共和政体时，他们把多纳泰罗的青铜雕塑《大卫》从美第奇家族的府邸移至佛罗伦萨市政厅。1504年，米开朗基罗的伟大杰作《大卫》（图8-10）诞生之后，市政委员会决定不再将它放入教堂，而是树立在市政厅的大门前。这座大卫像受到佛罗伦萨人的喜爱，他们为它戴上橄榄枝叶做成的王冠，将它称为"巨人"——城市的保护者。

米开朗基罗用一块近5.5米高的废弃大理石创造了这一件不朽之作。他没有展示大卫胜利后的英姿，而是抓住了决战前的一刻。大卫将头转向左边，双眼警惕地望着敌人。在这个紧张的时刻，大卫的每一块肌肉都紧绷着。他的手中紧握着投石器，准备投入战斗。米开朗基罗运用古典雕塑的法则，使动静、繁简、曲直等对立因素达到了和谐统一。他不仅准确地表现了大卫强健的体魄，而且深入地刻画了其心理。他塑造的大卫夸张而又内敛，骄傲却不张扬，单纯之中蕴含着潜在的能量，平静之下涌动着热烈的激情。通过这件作品，米开朗基罗超越了古典雕塑的理念，达到了一种更高层次的对立平衡式，引领文艺复兴时期的雕塑艺术走向巅峰。

图 8-10 米开朗基罗，《大卫》，大理石，1501—1504 年，高 434 厘米，佛罗伦萨美术学院美术馆

图 8-11 米开朗基罗，《摩西》，大理石，1515 年，高 235 厘米，佛罗伦萨圣彼得锁链教堂

尤利乌斯二世的陵墓雕塑

1505 年，米开朗基罗被教皇尤利乌斯二世召到罗马，设计建造他的宏伟陵墓。1515 年完成的《摩西》（图 8-11）是其中最宏大的雕像。从下向上望去，它具有一种令人敬畏的力量。摩西是《圣经》中以色列人的领袖，曾率领犹太人走出埃及。途中遇到困境时，摩西在西奈山上求得上帝的《十诫》，然而，下山时却发现人们已经失去了耐心，开始崇拜异教圣物金牛。米开朗基罗刻画的正是此时的摩西，他的手臂紧夹着刻有《十诫》的石板，警觉地把头扭向左边，双目炯炯，愤怒如闪电般传

遍他的全身。他肌肉紧绷，青筋跳起，左腿后撤，似乎要站起来，但又竭力控制着自己的情绪。

米开朗基罗再次运用古典的对立平衡式来表现人物的动作和心理，他还借用了中世纪以来的传统隐喻，把摩西表现为一位雄才大略而又易于暴怒的王者形象。摩西头上的双角象征着上帝之光，飘动的胡须象征着水波，卷曲的头发象征着火焰，厚重的衣袍象征着大地。摩西所面对的困境仿佛是整个尤利乌斯二世陵墓工程的影射。1505 年这个陵墓与圣彼得大教堂同时开工，到 1513 年尤利乌斯二世去世时还未完成。此后，陵墓的设计历经

反复改动，规模不断缩小，建造方案最终没能完全实现。米开朗基罗刻画的摩西既像教皇，也像他自己，他们都因无法实现雄心壮志而焦虑愤怒。

　　米开朗基罗 ·生都在勤奋创作，他的很多作品都没来得及完成。那些未能完工的雕像，却恰好揭示了米开朗基罗的思想方法与创作过程。对他而言，艺术创造不是机械活动，而是苦乐交织、充满了惊喜的感性经历。在雕刻开始之前，就要去感知石块中孕育的生命，甚至在采石场挑选石材时，就要看到其中的"生命迹象"：人物的头部、膝盖、手或脚被挤压在石头之中。"唯有顺从于智慧之手，才能将之释放。"①《苏醒的奴隶》（图 8-12）就是一个绝好的例证，艺术家似乎正在把人物形象从粗糙的原始石料中解放出来。这个艰辛过程如同上帝造人，又如同人对命运的抗争。

　　1550 年，米开朗基罗再次塑造了《哀悼基督》（图 8-13），其中那个头戴兜帽、守护陵墓的尼哥底母（Nicodemus）正是他自己的化身。艺术家本人成为最重要的哀悼者，与圣母玛利亚和抹大拉的玛利亚共同托住正在倒下的基督。这群人的动态浑然一体，生者与死者没有分界，似乎都陷入同样的悲悯之中，这种具有人性普遍意义的哀痛甚至超越了神圣的救赎。米开朗基罗原计划将这座雕像放置到自己的坟墓上，但是最终没有实现。这座未完成的雕塑背后留着粗糙的雕凿痕迹，仿佛画家的个人笔触，更增强了作品的表现力。与 1499 年的《哀悼基督》相比，这件作品的精神力度达到了更深的层次，完全超越了形式之美。

西斯廷礼拜堂的天顶画

　　1508 年，正当拉斐尔为教皇尤利乌斯二世绘制教皇宫的壁画时，米开朗基罗很不情愿地接受了绘制西斯廷

图 8-12　米开朗基罗，《苏醒的奴隶》，大理石，1519—1536 年，高 267 厘米，佛罗伦萨美术学院美术馆

礼拜堂天顶画的任务。此时，他在教皇陵墓的设计工程刚刚展开不久，身为雕塑家的宏大雄心尚未实现。西斯廷天顶画（图 8-14）又是一项极其艰难的任务，这里的拱顶高、面积大，还有弧度，透视问题极为复杂。然而，米开朗基罗仅用了 4 年的时间，就完成了这项具有划时代意义的任务。

　　在这个巨大的建筑框架中，米开朗基罗描绘了《圣经》中的宏大主题，成功地将 300 多个人物编织进戏剧性的情节中。在天顶上方，画家以强透视法绘制的横切拱，分割出 9 个出自《创世记》的故事场景（图 8-15），从圣坛到大门入口处依次为："神分光明""创造日月""水地分离""创造亚当""创造夏娃""失乐园""人类的堕落""大洪水"和"诺亚醉酒"。故事的两侧衬托着巨幅的男女先知像，三角形拱肩和窗户上方的半月形饰面上描绘着基督教的先贤像，预示着基督将要救赎人类。在四个角落的穹隅上，主要描绘的是《旧约》中的角色，比如大卫、摩西、朱迪斯和哈曼。

① James M. Saslow, *The Poetry of Michelangelo: An Annotated Translation*, Yale University Press, 1991, p. 302.

图 8-13 米开朗基罗，《哀悼基督》，大理石，1550 年，高 226 厘米，佛罗伦萨大教堂博物馆

图 8-14 西斯廷礼拜堂内部，梵蒂冈

图 8-15 米开朗基罗，西斯廷礼拜堂天顶画，湿壁画，1508—1512 年，梵蒂冈

米开朗基罗用雕塑家的眼光处理光影和体量，画面中的人物如雕塑般立体。《利比亚女先知》描绘了预言基督降临的异教女先知（图8-16左）。她扭转身躯，手举神谕，从宝座上走下来。这位肢体强健，肌肉分明的女性形象来源于米开朗基罗的一幅更接近于男性的素描像（图8-16右）。整个西斯廷礼拜堂天顶画的人物和背景都很单纯，没有过多装饰，人物或是裸体或穿有简单的衣袍，然而艺术家对于互补色的巧妙运用使整个空间都明亮起来。

《创造亚当》（图8-17）是天顶画中央最吸引人的场景。米开朗基罗并没有用传统的方式再现《圣经》中的情节，而是大胆地抓住了最富戏剧性的一幕：上帝之手即将触到亚当的手指，点亮他的灵魂。上帝和亚当对视着，他们的形象形成鲜明的对比：亚当虽然体魄健硕，但是像泥塑一般沉重，缺乏活力；而上帝则如一股旋风急速飞来，充满生机与力量。在上帝臂膀的庇护下，有一位女性，是夏娃，还是圣母玛利亚？她膝下的孩子是天使还是注定要拯救人类的基督？或者是人类自身？在这里，米开朗基罗表现的不是具体的故事，而是灵魂的拯救。他借助古典艺术中神灵与英雄的形象，展现了文艺复兴时期的人文主义精神和个人的艺术理想。

图8-16　左：米开朗基罗，《利比亚女先知》，西斯廷礼拜堂天顶画局部，湿壁画，1511年，395厘米×380厘米；右：米开朗基罗，《利比亚女先知》，素描，1510—1511年，28.9厘米×21.4厘米，纽约大都会艺术博物馆

图 8-17 米开朗基罗，《创造亚当》，西斯廷礼拜堂天顶画局部，1511—1512 年，湿壁画，280 厘米×570 厘米

1513 年，尤利乌斯二世去世。继任的教皇利奥十世（Leo X，1513—1521 年在位）、克莱门特七世（Clement VII，1523—1534 年在位）和保罗三世（Paul III，1534—1549 在位）都把重要的订件委托给米开朗基罗。西斯廷礼拜堂中的祭坛画《最后的审判》（图 8-18）是保罗三世的订件。这幅气势恢宏的壁画表达了艺术家对世界末日的想象。画面上，作为世界的终极审判者的基督举起右臂，显示出雷霆万钧的权威力量，天堂的唱诗班充满敬畏地簇拥着他。在这幅画中，米开朗基罗并没有运用焦点透视，而是依照更古老的传统，根据重要性决定人物的大小。画中的所有人物形象都立体生动，显示出自己的个性。他们组合成不同的群体，围绕在基督身边，仿佛日月星辰被限定在既定的轨道之中。

在基督的下方，有吹号角的天使、向天堂飞升的善者和向地狱坠落的罪人。画面左下方，虔诚的信徒死而复生，被拯救到圣徒云集的天堂；右下方，罪人被判罚到地狱受折磨。米开朗基罗对地狱的描绘显然受到但丁《神曲》的启发：恶魔卡戎的眼睛仿佛喷出的火焰，他一边召

唤彷徨者，一边用桨重击沉沦者。

令人触目惊心的是画面中央的一幕场景（图 8-19）。在上帝脚下，圣徒巴塞洛缪手持一张人皮，代表殉道时所遭受的剥皮酷刑。人皮上的面孔并非圣徒本人，而是米开朗基罗的自画像。这张变形的脸令人不寒而栗。不同于其他同类题材的作品，米开朗基罗描绘的重点不是宗教的拯救，而是人类悲怆的命运。尽管存在被救赎的希望，但画面中各种人物的身体都扭曲着，远远看去，似乎都在坠落之中，令人感受到最后的审判如秋风扫落叶般无情，而精神的救赎远比肉体的复活更为重要。

四、布拉曼特

在文艺复兴盛期，建筑师也和画家、雕塑家一样转向了古典艺术，表达人文主义者的世界观。他们广泛采用古罗马建筑的圆形拱顶，这成为 16 世纪建筑的标志。16 世纪初，罗马有影响力的建筑师是多纳托·布拉曼特（Donato Bramante，1444—1514）。他出生于

图 8-18　米开朗基罗，《最后的审判》，湿壁画，1537—1541 年，13.7 米 ×12.2 米，梵蒂冈西斯廷礼拜堂

图 8-19 米开朗基罗，《最后的审判》（局部）

乌尔比诺，最初从事壁画创作。在弗兰切斯卡与曼坦尼亚的影响下，他描绘的建筑背景透视准确。1481 年，布拉曼特来到米兰，与达·芬奇一样，服务于米兰宫廷。在这里，他从绘画转向建筑，在布鲁内莱斯基和阿尔伯蒂的启发下，设计出了文艺复兴盛期集中式布局的教堂模式。

小神殿

布拉曼特的设计构思首先体现在小神殿（Tempietto，图 8-20）上。这座建筑因外观类似于小型的古罗马神殿而得名。小神殿是传统上认为圣彼得上十字架的地方，

位于罗马蒙特里诺的圣彼得教堂之中。它看上去像是一个圣物箱，突出了殉道的意义。为了与神殿呼应，布拉曼特还在小神殿周围设计了一个有柱廊的圆形庭院，可惜方案没能实施。

小神殿结构紧凑，和谐美观，立面有三级平台，柱廊采用了朴素的托斯卡纳多立克柱式。它遵循维特鲁威的建筑规则，柱廊间距与柱身各部位比例保持均衡。比如，立柱之间的距离是柱身直径的四倍，立柱与墙壁之间的距离为柱身直径的两倍。更具创意的是，布拉曼特在这个建筑中运用了雕塑的方式，上层深陷的壁龛与穹顶凸起的块面相对应，突显的线脚与檐口相匹配。从整

图 8-20　布拉曼特，小神殿，蒙特里诺的圣彼得教堂，1502 年，意大利罗马

体上看，这座小神殿就像一座纪念碑式雕塑，规模虽小，却显得宏伟崇高。如艺术史家沃尔夫林所说，文艺复兴早期与盛期建筑风格最重要的区别是：早期的建筑外观比较平面化，重视细节，而盛期的建筑更具有雕塑性和体量感。[1]布拉曼特的小神殿开启了盛期文艺复兴的建筑风格。它以朴素庄重的体量感和虚实相间的雕塑性引领了16 世纪建筑的新模式。

① Heinrich Wölfflin, *Renaissance and Baroque*, Kathrin Simon trans., Cornell University, 1967, pp.27–29.

圣彼得大教堂

教皇尤利乌斯二世在任期间，最重要的一项艺术工程是修建一座圣彼得教堂，以取代君士坦丁礼拜堂。圣彼得代表教会的历史，而圣彼得教堂就是教皇地位的象征。为了显示教皇的权威，尤利乌斯二世决定请布拉曼特来完成这项重要任务。

布拉曼特最初设计了类似于万神殿的巨型穹顶，刚好覆盖在长宽相等的希腊十字堂的交叉处，十字堂四角耸立着高大的塔楼。四座较小的穹顶覆盖着礼拜堂的长宽两端，与主空间相呼应。教堂立面整体具有和谐对称的雕塑效果，柱廊围绕着中央穹顶。遵循阿尔伯蒂所倡导的古典建筑规则，布拉曼特将圆形与正方形进行组合，创造了比例均衡的效果。这种完美的形式对应着尤利乌斯二世的理念：基督教帝国应该建造得和凯撒大帝统治下的古罗马一样强大。

然而，由于这样巨大的建筑工程需要大量的资金投入，它的进展并不顺利。到 1514 年布拉曼特去世时，只完成了 4 座交叉墩柱。在之后的 30 年中，经过多位建筑师的修改，工程进展得十分缓慢。直到 1546 年米开朗基罗承接这项工程，圣彼得大教堂的建筑进度才出现了历史性转折。米开朗基罗恢复了集中式布局，简化了工程的中央部分，把他所迷恋的人体形式融入建筑之中，按身体器官的比例，均衡对称地设计了十字中心式教堂的各个部分。最能体现米开朗基罗艺术风格的是大教堂的西立面，他采用阿尔伯蒂在 15 世纪使用过的巨柱式风格，在曲折的墙面中嵌入巨大的壁柱，使建筑整体像雕塑一般，既充满细节，又相互关联（图 8-21）。

五、威尼斯画派

当罗马成为重要的政治文化中心时，16 世纪初的海上共和国威尼斯也产生了巨大活力，为人文主义者和艺术家提供了新的发展空间。尽管威尼斯也有教会定制的

是威尼斯画派的奠基者。他运用新兴的油画技法，将佛罗伦萨画派的空间营造与威尼斯的光线与色彩结合在一起，形成了自己独特的风格。贝里尼擅长描绘圣母，尤其以大型祭坛画著称，其中规模最大的一件是 1505 年为圣扎卡里亚（San Zaccaria）修道院创作的油画《圣母与圣徒》（图 8-22）。"神圣会谈"是 15 世纪之后流行的宗教主题。在这幅画中，贝里尼将不同时代的圣徒安排在同一空间中，正如拉斐尔在《雅典学院》中使不同时代的学者相聚一堂。画面呈稳定的金字塔形，背景开阔，人物形态真实。圣母怀抱圣子坐在宝座上，两侧分别站

图 8-21　米开朗基罗，圣彼得大教堂平面图，1546 年，梵蒂冈

大型宗教题材作品，但更多的作品是为富有的贵族家庭创作的小型世俗题材绘画，通常为布面油画。布面油画比木板蛋彩画更容易表现色彩、光影与笔触。在 15 世纪由佛兰德斯艺术家所开创的油画技法的基础上，威尼斯出现了文艺复兴盛期独树一帜的画派，艺术风格与佛罗伦萨和罗马的画派非常不同。在形式上，佛罗伦萨与罗马的画派以素描和构图见长，属于素描派；而威尼斯画派以柔和的光影和明亮的色彩著称，属于色彩派。在题材上，佛罗伦萨与罗马的画派强调重大的宗教主题，表达崇高的理念；而威尼斯画派的灵感主要来源于诗歌，画面富于诗意和田园牧歌的情调，表现了自然之美。

贝里尼

乔万尼·贝里尼（Giovanni Bellini，约 1430 —1516）

图 8-22　贝里尼，《圣母与圣徒》，木板转布面油画，1505 年，402 厘米×73 厘米，威尼斯圣扎卡里亚修道院

着两位圣人：拿着钥匙和《圣经》的圣彼得，手持棕榈叶和破碎车轮的圣凯瑟琳；托着眼球的圣露西与手捧《圣经》的杰罗姆。在宝座下方，坐着正在拉提琴的天使。贝里尼用威尼斯传统镶嵌画中的宏大穹顶取代了传统的哥特式华盖，使构图更加统一。尽管没有金碧辉煌的装饰，然而，均匀的色彩与光线形成柔和的光晕笼罩在整个画面上，形成一种神圣而又宁静的气氛，令人仿佛窥见天堂的瞬间。

乔尔乔内

乔尔乔内·达·卡斯特尔弗兰科（Giorgione da Castelfranco，1478—1510）是一位富有诗意的艺术家。他受到古典诗歌的影响，开创了威尼斯画派的田园牧歌风格。《暴风雨》（图 8-23）是一件诗意而神秘的作品。受到达·芬奇启发，乔尔乔内用空气透视法营造了一种梦幻的气氛。在暴风雨将至的场景中，画家描绘了一位牧羊人和一位哺乳的裸体女性。他们分别位于画面两侧，男人望着女人，而女人望着画外。在这个画中人和画外人构成的三角形关系网络中，站在画外的观众或画家本人似乎才是画面的中心。乔尔乔内在这幅画中另辟蹊径地表现了诗意的田园风光，而不是流行的神话或者宗教内容。画中风雨欲来的景色似乎预示着威尼斯画派重要革新时刻的到来。威尼斯画派抛弃了重大题材与英雄叙事，改变了绝对单一的宇宙观，开创了一种以光和色为主导的、表现性的、富有诗意的绘画。

《田园协奏》（图 8-24）是田园牧歌风格的典范之作。乔尔乔内用柔和的光色，渲染出令人遐想的梦幻气氛。在苍翠的树荫下，坐着几位演奏音乐的年轻人，一位牧羊人正赶着羊群向他们走来。远处的山坡上，一座别墅依稀可见。两位衣着华贵的男士正在交谈，他们分别代表诗人和音乐家，而两位裸体女子其实并不在场，她们是不可见的缪斯，象征诗人和音乐家的灵感。其中一位女子在吹笛，

图 8-23　乔尔乔内，《暴风雨》，布面油画，约 1505 年，82 厘米×73 厘米，威尼斯美术学院美术馆

图 8-24　乔尔乔内，《田园协奏》，布面油画，1508—1509 年，110 厘米×138 厘米，巴黎卢浮宫

另一位从神圣之泉中舀出水来，象征艺术的灵感源源不绝。女性柔和浑圆的形体与起伏朦胧的风景相互呼应，隐喻自然的丰腴与盎然勃发的诗情画意。艺术家在这里并不想讲故事，而是传达了一种田园牧歌的情调，令人感觉眼前这片美好的田园就是失去的天上乐园。

乔尔乔内的《沉睡的维纳斯》（图8-25）展示了理想化的女性人体。画面上，斜倚的裸体维纳斯如同躺着的古典雕像。她的右手枕在脑后，右腿膝下略弯，身体的侧面呈一道优美的弧线，与背后蜿蜒的山丘轮廓相互呼应，暗示着美与大自然的和谐。维纳斯的沉睡意味着这个画面是一个梦境，她的背后正是古典田园诗歌的理想化风景。维纳斯与威尼斯（Venezia）谐音，这幅画作于威尼斯正在捍卫领土主权的时代，具有特别的政治意味。这是乔尔乔内创作的最后一件作品，但他在去世前仍未画完，画中风景由学生提香完成。

提香

英年早逝的乔尔乔内将田园牧歌风格传授给了学生提香（Titian，原名Tiziano Vecellio，1490—1576）。威尼斯画派对光与色彩的表达，在提香的作品中达到了极致。提香一生创作丰富，影响深远，是意大利文艺复兴时期最杰出的绘画大师之一。作为布面油画技法的奠基者之一，提香探索了油画技法的各种可能性，创造出鲜亮的乳白色高光与透明深邃的色调之间的强烈明暗对比。提香晚期的作品笔触更加自由，显现出涂抹的绘画性，因此被称为"现代油画之父"。

在1516—1518年，提香为威尼斯的圣方济各会荣耀圣母教堂创作了一幅巨大的祭坛油画《圣母升天》（图8-26）。这幅画作由三个部分组成。画面中央，圣母站在祥云上，在小天使的簇拥下升入天堂；在她的上方，上帝伸开双臂，慈爱地迎接她；笼罩着神圣世界的金色光芒，似乎能够照亮整个教堂。圣母的下方是人间世界，使徒们向上仰望，惊诧于眼前的奇迹。圣彼得把手放在胸前，跪着祈祷，圣托马斯的手指向圣母，穿红色斗篷的圣安德鲁向上伸出双臂。提香的风格显然超越了威尼斯画派的其他画家，画面上具有雕塑感的人物造型反映了米开朗基罗的影响，而圣母与天使的形象则借鉴了拉斐尔的风格。通过明亮的色彩和光影，提香加强了画面的戏剧

图 8-25 乔尔乔内，《沉睡的维纳斯》，布面油画，约 1510 年，108.5 厘米×175 厘米，德累斯顿历代大师画廊

图 8-26　提香，《圣母升天》，木板油画，1516—1518 年，690 厘米×360 厘米，威尼斯弗拉里荣耀圣母教堂

色礼服，丘比特陪伴在她身旁。她手持的珠宝匣象征尘世间稍纵即逝的世俗之爱。天上的维纳斯裸露着身体，如同复活的古典雕塑。她手举油灯，披在身上的红色锦缎仿佛燃烧的火焰，象征天堂里的永恒之爱。两位维纳斯相聚一处，意味着肉体与灵魂的结合，美与爱的升华。

《天上的爱与人间的爱》借鉴了古典艺术的图像与诗意。维纳斯的姿态，她们身旁的石棺浮塑，背后风景中的古堡，都带有神话的寓意。提香去掉了乔尔乔内画中的梦幻感，使画面变得清晰明亮。作为一位新柏拉图主义者，提香相信现实之美可以反映神圣世界的完美秩序。

《乌尔比诺的维纳斯》（图 8-28）是提香的巅峰之作。画中的维纳斯睁开双眼，金发搭在胸前，手持花朵，姿态诱人。一只象征忠贞的小狗蜷缩在她脚边睡着了。背景中，女佣在箱子里翻找衣物，似乎在为维纳斯准备嫁妆，打开的窗户增加了空间的深度。这是一件来自乌尔比诺大公的订件，作为送给年轻新娘的礼物。提香在这幅画中再次显示了娴熟的油画技巧：画面色彩鲜明，明暗对比强烈，透视清晰准确。不仅如此，画家还通过世俗与神圣、规则与诱惑、浪漫与理性之间的对比，加深了作品的意义。在这幅画中，提香打破了乔尔乔内建立的理想化的田园牧歌传统，将理想化的诗情画意变成了感性的吸引力，将神圣的维纳斯转化成了世俗的维纳斯。

性和运动感。这件作品奠定了他在威尼斯画派，乃至整个欧洲艺术史的地位。

提香的《天上的爱与人间的爱》（图 8-27）继承了乔尔乔内开创的田园牧歌式风格。这是一幅为威尼斯贵族的婚礼而作的油画，通常被解读为爱情与婚姻的寓言。画面上描绘了尘世和神话中的两位维纳斯。人间的维纳斯穿着新娘的白

图 8-27 提香,《天上的爱与人间的爱》, 布面油画, 1514 年, 118 厘米 × 279 厘米, 罗马博尔盖塞美术馆

图 8-28 提香,《乌尔比诺的维纳斯》, 布面油画, 1538 年, 119 厘米 × 165 厘米, 佛罗伦萨乌菲齐美术馆

第二节

意大利文艺复兴晚期：样式主义

样式主义（Mannerism）又称"矫饰主义"，是自文艺复兴盛期之后流行于意大利的艺术风格。"样式主义"一词来源于意大利语"maniera"，意为"样式"或"风格"。在艺术史上，风格或样式通常用来总结艺术家、艺术运动或者某个时代的具有普遍性的艺术特征。样式主义者特别注重流行的风格和样式本身，比如精湛的技法、繁杂的内容、感官的享受、丰富的寓意和优雅的形象。这种过于追求完美的做法通常导致其风格不够和谐、统一和均衡，因此遭到古典主义评论家的贬低，认为这是矫情、做作和炫技的表现。在宗教改革与反宗教改革激烈斗争的时代，样式主义反映了个人的信仰危机和精神焦虑。样式主义最早出现在16世纪20年代的佛罗伦萨，艺术赞助成为宫廷贵族阶层炫耀身份、品位和生活方式的重要手段。

蓬托尔莫

雅克布·达·蓬托尔莫（Jacopo da Pontormo，1494—1556）是样式主义画风的代表。他的《基督下葬》（图 8-29）为佛罗伦萨圣菲利琪（Santa Felicita）大教堂中的卡博尼（Capponi）家族礼拜堂绘制。与同类题材的作品相比，蓬托尔莫的处理方式很特别，画面中没有十字架，也没有墓穴，观众并不容易辨明主题。画家采用中心垂直布局，并不强调空间深度。基督的身体被托举起来以供瞻仰，仿佛圣餐礼中的肉身奉献。然而，画面的重点既不是基督，也不是圣母，而是人物之间的互动关系。画面上的所有人物都扭转身体，面对各自不同的

方向，表现出悲哀、惊恐或焦虑的神情。他们做出的手势加强了情感表达和身体动态，明亮的对比色增添了画面的活力。这幅画的风格明显地打破了之前文艺复兴艺术和谐均衡的特点，展示了早期样式主义的风格特征。

图 8-29　蓬托尔莫，《基督下葬》，木板油画，1525—1528 年，313厘米×192厘米，意大利佛罗伦萨圣菲利琪大教堂卡博尼家族礼拜堂

柯列乔

安东尼奥·达·柯列乔（Antonio da Correggio，1489/1494—1534），在意大利北部的帕尔马（Parma）度过了大部分时光。他吸收了文艺复兴大师达·芬奇、米开朗基罗、拉斐尔和威尼斯画派艺术家的影响，发展出一种强调感官享乐和视幻觉的样式主义风格。

《朱庇特与伊俄》（图 8-30）是曼图亚公爵府定制的一系列神话题材作品中的一幅。根据奥维德的史诗《变形记》的描述，朱庇特曾变身无数次以引诱情人。画面中的伊俄（Io）拥抱着化为云朵的朱庇特，沉浸在幸福之中，仿佛陷入宗教中的狂喜境界。柯列乔运用渐次渲染法，突出了人物充满诱惑的身体动作，创造出视幻效果很强的享乐主义画面。这种风格不仅反映了当时欧洲宫廷的艺术品位，甚至还影响了 18 世纪的洛可可艺术。

柯列乔为帕尔马大教堂穹顶绘制的壁画《圣母升天》（图 8-31）最能体现他的写实才能。在视幻觉透视法作用下，教堂的穹顶消失了，天堂之门洞开，圣母、基督、圣人和天使升入一片光明之中。众多富有立体感的人物和层次丰富的构图，使帕尔马大教堂的八角形拱顶显得格外宏大。柯列乔大胆运用了超强的缩短透视法，打破了真实与幻想空间的边界，将天堂与尘世在视觉与精神上结合在一起。继曼坦尼亚的"绘画之屋"（图 7-35）之后，柯列乔的《圣母升天》创造了视幻觉效果的又一高峰，预示着更富戏剧效果和视觉深度的巴洛克风格天顶画的出现。

图 8-30　柯列乔，《朱庇特与伊俄》，布面油画，1531—1532 年，163.5 厘米×70.5 厘米，维也纳艺术史博物馆

图 8-31　柯列乔，《圣母升天》，湿壁画，1526—1530 年，1093 厘米×1195 厘米，意大利帕尔马大教堂穹顶

帕尔米贾尼诺

弗朗切斯科·马佐拉（Francesco Mazzola，1503—1540）生于帕尔马，人称帕尔米贾尼诺（Parmigianino），曾是柯列乔的学生。他的《长颈圣母》（图 8-32）是样式主义的代表作。画面中的圣母以天鹅般的长颈著称，她的头部小巧、脸庞呈鹅蛋形、手指纤细，修长的身体构成优雅的"S"形曲线，与一旁的双耳陶瓶在形式上相互呼应。圣母的手臂与怀中熟睡的圣婴连成一道优美的弧线。圣母子身旁的天使变成了日常生活中的少男少女，其中一位女孩美丽的长腿格外引人注目。圣母背后的巨柱象征通向天堂的大门，巨柱下有一位神秘的先知展开卷轴，预言基督的未来受难。这位缩小的人物反衬出圣母和天使们被拉长的身体，仿佛前景是通过凸透镜才能看到的奇观。画家融合了米开朗基罗式的雕塑感和中世纪的法国宫廷风，并通过夸张、变形和对比的样式，打破了文艺复兴时期理性主义的透视法则，表现出一种超凡脱俗的感性之美和远离尘世的精神追求。

布隆奇诺

阿尼奥洛·布隆奇诺（Agnolo Bronzino，1503—1572）是蓬托尔莫的学生，他创作的《埃莉诺拉与其子乔万尼·美第奇》（图 8-33）是样式主义肖像画的典范。画中的人物埃莉诺拉是美第奇家族科西莫一世（Cosimo I）的妻子，她身边的幼子是美第奇王朝的继承人。布隆奇诺巧妙地借鉴了圣母子的造型，埃莉诺拉头部周围的蓝色十分明亮，如同神圣的光环。为了显示美第奇家族的财富和品位，画家还着重描绘了埃莉诺拉身上精工制作的锦缎礼服和贵重闪亮的珠宝。显然，布隆奇诺创作这幅肖像画的目的是展示人物高贵的社会地位，并传达美第奇王朝后继有人这个信息。这种具有政治目的的样式主义肖像画影响广泛，成为欧洲宫廷肖像画的理想化模式。

图 8-32　帕尔米贾尼诺，《长颈圣母》，木板油画，1534—1540 年，216 厘米×132 厘米，佛罗伦萨乌菲齐美术馆

在《维纳斯的寓言》（图 8-34）中，布隆奇诺将众多的神话人物设计在一个近乎扁平的空间里。他们形象完美，如同古典雕塑。维纳斯一手拿着金苹果，一手拔出丘比特的箭，象征一场不伦之恋的开始。画面右边，"愚蠢"将手中的玫瑰花瓣洒向她；口蜜腹剑的蛇身美女"欺骗"为维纳斯送上象征诱惑的蜂巢；在维纳斯脚下，象征"情欲"的面具凝视着她。画面左边，"嫉妒"正抱着头痛苦地呻吟，他象征着从新大陆刚刚传入欧洲的梅毒；在左上方，"遗忘"想要用漂亮的帷幕掩饰这一切，却被及时

图 8-33 布隆奇诺，《埃莉诺拉与其子乔万尼·美第奇》，木板油画，1548—1550 年，115 厘米×96 厘米，佛罗伦萨乌菲齐美术馆

图 8-34 布隆奇诺，《维纳斯的寓言》，木板油画，约 1546 年，146.1 厘米×116.2 厘米，英国伦敦国家美术馆

赶来的"时间老人"阻止了。《维纳斯的寓言》是一个道德警示，告诫人们由愚蠢主导、受欺骗怂恿的肉欲之爱只能带来虚假而短暂的快乐，终将导致痛苦的后果。

布隆奇诺在这幅画中展示了典型的样式主义特征，他将充满寓言的内容转化为各种人物的优雅姿态展示出来。作为佛罗伦萨公爵，科西莫一世把这幅画作送给了以喜爱纹章和寓言而闻名的法国国王弗朗索瓦一世，用以显示意大利深厚的文化传统与高超的绘画技艺。

丁托列托

丁托列托（Tintoretto）原名雅各布·罗布斯蒂（Jacopo Robusti，1519—1594），是威尼斯画派中样式主义的代表。他的作品结合了提香的色彩和米开朗基罗的素描，强调戏剧性、运动感和激情。

在《维纳斯、马尔斯和乌尔坎》（图 8-35）中，丁托列托把神话故事变成了一场现实中的情色滑稽剧。听说妻子维纳斯与战神马尔斯偷情之后，火神乌尔坎急忙从铁匠铺赶回家。他跳上床，粗暴地掀开维纳斯的衣衫，查看她的身体。维纳斯呈传统的斜倚姿态，只是失去了以往的从容。在乌尔坎背后的镜子中，出现了一位男子和维纳斯的侧影。镜中男子不知是乌尔坎，还是回放的马尔斯的影像。马尔斯此时正藏在旁边的桌子下面，对着他汪汪叫的小狗显然出卖了他。小爱神丘比特半闭着眼假寐，或许，他就是这场好戏的导演。尽管这些人物的造型皆来自古典雕塑，然而，他们在这里却变得格外人性化。画家完全打破了古典主义规则的束缚，突出了感官享乐的效果。

丁托列托的作品色彩鲜明，动感强烈，笔触粗犷，

图 8-35　丁托列托，《维纳斯、马尔斯和乌尔坎》，布面油画，1551 年，135 厘米×198 厘米，慕尼黑古代绘画陈列馆

图 8-36　丁托列托，《最后的晚餐》，布面油画，1594 年，365 厘米×568 厘米，威尼斯圣乔治庄严教堂

充满戏剧效果和张力，这在他晚年的祭坛画《最后的晚餐》（图 8-36）中达到顶峰。在这幅画中，画家将最后的晚餐设置在日常环境之中，画面上除了基督和圣徒，还有侍从和家居环境的细节。房间中唯一的灯火发出金色的光芒，映照出成群的天使和圣徒们头顶的光晕，模糊了自然与超自然的界线。画面上不再有清晰的形式，一切都仿佛要融化在黑暗的旋涡中。丁托列托用对角线构图制造出动感，姿态各异的人物展现出戏剧性，平行和叠加的几何平面加强了深度，完全打破了达·芬奇的《最后的晚餐》中那种对称、统一和均衡的效果。

基督平静地站在中心的位置，似乎超脱于这个混乱的场面。他头上的光晕灿烂耀眼，如同黑暗中的灯塔。犹大独自坐在餐桌的另一边，形象模糊而渺小，看上去无关紧要，似乎只是其中的一名侍从。丁托列托关注的不是犹大背叛所造成的人性冲突，而是圣餐的神迹。在反宗教改革期间，圣餐礼在教义中的核心地位于天主教会再次得到确立。这幅画被放置在圣乔治庄严教堂（San Giorgio Maggiore）的高祭坛旁，本笃会修士领取圣餐的地方，象征着尘世的食物转变成神圣的精神食粮。画面中紧张的气氛、强烈的明暗对比、运动感和戏剧效果，预示着巴洛克时代的到来。

委罗内塞

画家保罗·卡利亚里（Paolo Cagliari），人称委罗内塞（Veronese，1528—1588），是样式主义时期威尼斯画派的杰出艺术家。与丁托列托的纪念碑式宗教画不同，委罗内塞擅长画带有古典建筑的宏大的场面，借宗教题材表现威尼斯市民的享乐生活。他的画作继承了文艺复兴盛期清晰均衡的构图，同时展现出戏剧性强、动态突出、多重视角、寓意丰富等样式主义特点。委罗内塞继承了贝里尼以来威尼斯画派的光影和色彩，画面明亮、色调柔和，他尤其擅长使用来自阿富汗的价格昂贵的天青石蓝。

《加纳的婚礼》（图 8-37）表现的是《圣经》中少见的欢庆主题。在加纳的婚宴上，宾客们喝光了所有酒。基督为了让大家尽兴，把水变成了倒不尽的美酒。在这幅巨大的画作中，委罗内塞细致地描绘了想象中的豪华宫殿和现实中的威尼斯美景。画面中有 100 余人，包括当时威尼斯上流社会的人士、普通的市民，还有画家的朋友们，每个人物都有个性，整个场景完全像是一场现实中的婚宴。而基督以水变酒的主题，更使欢乐的气氛延绵不绝。

在这幅具有享乐主义倾向的画面上，委罗内塞巧妙运用类似于"最后的晚餐"的构图来隐喻圣餐礼，舞台中心的基督是画面上唯一与观众正面对视的人物。画家还精心设计了许多有趣的细节：在基督头顶的桥上，屠夫正在切肉；画面右下方，一位光着脚的男仆抱着一个大桶倒酒；他身后有的穿着华丽的品酒者，以画家的弟弟为模特；画面左下方，一位黑人男仆给新郎递上一杯酒；在他身后，是一位抱着绿色鹦鹉的侏儒；桌子左角处的一位金发女子，正在用一把闪亮的叉子剔牙。画家将世俗生活的场面嵌入神圣的题材，隐喻享乐与牺牲的反差，显示出深刻的洞察力。

在另一件巨幅油画《利未家的宴会》（图 8-38）中，委罗内塞再次回避了宗教的神秘感，画面对称的构图、开阔的场景直追文艺复兴盛期大师达·芬奇、拉斐尔和提香的风格。圆拱形柱廊把画面均匀地分割成三个开放的空间，基督坐在中间，两旁坐着衣着华丽的威尼斯贵族。在优美的威尼斯海景衬托下，一场豪华的宴会开始了。这里不仅有穿着长袍的贵族，还有醉汉、乞丐、小丑和侏儒。

在反宗教改革最激烈的时期，这种描绘"腐败生活"的作品受到天主教会的严厉批判。更何况，这幅画最初的题目为"最后的晚餐"，是为多明我会修道院的餐厅而作。宗教法庭指责这幅画内容粗俗、违背教义，要求画家做出修改。然而，委罗内塞拒绝改动原画，只是换了

图 8-37　委罗内塞，《加纳的婚礼》，布面油画，1563 年，666 厘米×990 厘米，巴黎卢浮宫

图 8-38　委罗内塞，《利未家的宴会》，布面油画，1573 年，555 厘米×1280 厘米，威尼斯美术学院美术馆

个题目，减弱了主题的神圣性，把"最后的晚餐"变为一场世俗的欢庆和视觉的盛宴。

切利尼

本韦努托·切利尼（Benvenuto Cellini，1500—1571）是佛罗伦萨的雕塑家和金匠。他的铜制雕塑《帕尔修斯》（图8-39）展现了古希腊神话中最具戏剧性的高潮时刻：帕尔修斯以胜利者的姿态站在祭坛上，高举着美杜莎正在滴血的头颅，脚下踩着她的身体，展现出英雄主义的激情。切利尼的雕刻精确细腻，并显示出高超的铸造和

抛光技术。这座雕像树立于佛罗伦萨市政广场的雕塑廊上，象征着共和国无所畏惧的力量。

切利尼的《盐罐》（图8-40）是一件奢华精致的金制工艺品。这是他在枫丹白露期间为法国国王弗朗索瓦一世设计的实用器物，也是一件构思巧妙的小型样式主义雕塑。在这件工艺品中，大地女神手握乳房，象征滋养的源泉；她的侧面有一个微型爱奥尼亚式凯旋门，那是放胡椒的地方。而海神手握三叉戟，乘坐着贝壳形的战车，他的侧面有一艘战船用来装盐。精致的乌木底座上也装饰着各种神话人物，代表昼夜的更迭与四季的交替。神话人物优雅的姿态和象征寓意，令人联想到米开朗基罗在美第奇礼拜堂中的陵墓雕塑。

博洛尼亚

雕塑家让·德·博洛涅（Jean de Bologne，1529—1608）生于佛兰德斯，来到当时欧洲的艺术中心佛罗伦萨后改名乔万尼·达·博洛尼亚（Giovanni da Bologna）。他被托斯卡纳大公科西莫一世看重，为美第

图8-39 切利尼，《帕尔修斯》，青铜，1549—1554年，高550厘米，佛罗伦萨兰齐走廊

图8-40 切利尼，《盐罐》，金、搪瓷和乌木，1540—1543年，28.5厘米×21.5厘米×26.3厘米，维也纳艺术史博物馆

奇家族服务。《抢劫萨宾妇女》（图 8-41 ）标志着他的艺术生涯迈上高峰。

这个主题来源于罗马历史，传说中最初的罗马人是一群漂洋过海的单身男性。为了确保种族顺利繁衍，他们设下诡计，邀请邻近的萨宾部落来参加庆典，然后在宴席上突袭萨宾人，用武力抢夺萨宾妇女为妻。博洛尼亚选择了一种高难度的表现方式：他将复杂的人物和情节巧妙地安排在一块石头上，以统一的轴心刻画出三位姿态各异的人物。他们盘旋上升，仿佛舞台剧中的一幕场景。最下方的老人和最上方伸出手臂呼救的女子形象源于古典雕塑《拉奥孔》。雕塑的空间安排开放而又紧凑，光线从上至下，穿透了人物形象的间隙。由于雕塑中的三位人物面朝不同的方向，观众需要围绕一周才能观看到它的全貌。这件作品是自古典雕塑以来，第一件具有多视点的大型雕塑。它综合了强烈的动感、戏剧性和多样性，不仅集样式主义之大成，也是巴洛克艺术的前奏。

图 8-41　博洛尼亚,《抢劫萨宾妇女》，大理石，1579—1583 年，高 4.1 米，佛罗伦萨兰齐走廊

第三节
神圣罗马帝国

1477 年，勃艮第统治下的尼德兰解体，欧洲政治重新洗牌，地理版图面临重组。法国和神圣罗马帝国将勃艮第的领地收入囊中，扩张了自己的势力范围。随着欧洲北部政治势力的扩大，新教改革运动在整个欧洲产生了更强大的影响。1517 年 10 月，威登堡大学的神学教授马丁·路德对天主教会乃至整个神学制度发起公开挑战。他将《95 条论纲》钉在威登堡教堂的大门上。在这份影响深远的檄文中，路德抨击了天主教会出售赎罪券的行为，以及对圣母与圣徒的盲目崇拜。他宣称《圣经》与自然理性是理解宗教的唯一基础，救赎世人原本是上帝的权力，无需教会介入。这样的抨击撼动了天主教教义的基础，意味着宗教信仰的权力将从教皇和教会转移到个人。瑞士牧师乌尔里希·茨温利（Ulrich Zwingli）提出了更激进的宗教改革方案，他不仅强调教徒可以通过阅读《圣经》理解宗教的本质，而且对各种视觉艺术加以抨击，反对任何形式的偶像崇拜。16 世纪中叶，日内瓦的约翰·加尔文（Jean Calvin）也从个人的角度理解《圣经》，提出将新教教义条理化的设想，在当时产生了极大影响。新旧宗教信仰的冲突引发了长达数十年的政治动荡，包括 1525 年的农民起义和 1546—1555 年德意志各公国与神圣罗马帝国的战争。战争之后，德意志北部许多地区的民众皈依了新教，而以巴伐利亚为代表的南部地区的广大民众仍保持着天主教信仰。

格吕内瓦尔德

16 世纪初，在马丁·路德尚未发表著名的《95 条

论纲》之前，天主教会仍然是神圣罗马帝国最重要的艺术赞助者。格吕内瓦尔德（Grünewald，约 1475—1528）原名马蒂亚斯·戈特哈特·尼塔特（Matthias Gothart Nithart），是当时最著名的祭坛画画家。在 1510 年前后，他为伊森海姆（Isenheim）的圣安东尼教会医院的礼拜堂创作了纪念碑式巨作《伊森海姆祭坛画》。当时这一教会医院主要负责护理流行瘟疫"圣安东尼热"（也称丹毒病）患者。患者会出现肠道痉挛、肢体坏疽和视听幻觉等症状，严重时甚至需要截肢。格吕内瓦尔德的作品结构复杂、构思奇异，当它被放置在礼拜堂的高祭坛上时，可以通过活动的侧屏变换出三组不同的场景。

当祭坛关闭，侧屏完全闭合时，第一组场景就会呈现（图 8-42）。中央画板上"耶稣受难"的表现方式继承了中世纪晚期的传统，强调耶稣所受的苦难与圣母的哀痛。在神秘的光源下，人物从黑暗的背景中浮现出来。画面中心，十字架上的耶稣遍体鳞伤，血流如注；画面左边，一袭白衣的圣母玛利亚昏厥过去，被圣约翰托住，抹大拉的玛利亚悲痛地跪倒在十字架下；画面右边，施洗约翰手指十字架上的耶稣，他背后的水景象征洗礼仪式的治愈力量。他的右手边记录着《约翰福音》中的文字"他必兴旺，我必衰微"，点明耶稣牺牲的意义；他的脚边有一只抱着十字架的白羊，象征"上帝的羔羊"，它的血滴入圣杯，令人想起《根特祭坛画》上的圣餐礼。左右两个侧屏分别为疗愈者圣塞巴斯蒂安和圣安东尼，象征宗教的治疗力量。下方的祭台描绘了"挽歌"：耶稣即将入葬，圣母与使徒与他诀别。上、下画板的分割线恰好

图 8-42　格吕内瓦尔德，《伊森海姆祭坛画》（侧屏闭合时），德国伊森海姆圣安东尼教会医院礼拜堂，木板油画，约 1510—1515 年，中央画板 269 厘米×307 厘米，左、右侧屏 232 厘米×76.5 厘米，法国科尔马恩特林登博物馆

切入画面中耶稣的膝盖和手臂处，影射了残疾患者的痛苦。

当侧屏被打开时，第二组场景出现（图 8-43），气氛发生了戏剧性的变化："圣母领报""天使音乐会""圣母子"和"基督复活"使礼拜堂的气氛从严肃悲壮转变为喜悦高亢。这组图像以红色和金色为主，颜色明亮，表现了基督的复活和救赎。在瘟疫患者眼中，这仿佛是来自天国的处方，为他们带来精神慰藉。画中还表现了教会医院提供的各种疗法：草药、洗浴、音乐和光照。画家采用了多重参照：画板中心圣母子上方天堂的光芒洞照，与右边基督升天的灿烂光环交相辉映；祭坛底部基督

的死亡与右侧画板中基督的复活形成对比；画板下方圣母托着死去的基督的悲哀，反衬出上方圣母怀抱圣子的喜悦；一群伴随着弦乐演奏而歌唱的天使，与现实教堂中的唱诗班相互呼应。

当侧屏被打开，祭坛完全开放时，出现了第三组场景（图 8-44）：圣安东尼、奥古斯特和杰罗姆的镀金彩色雕像位于圣龛中央。这件奢华精致的雕塑作品由尼古拉斯·哈格瑙（Nicolas Hagenau，约 1445/1460—1538）于 1490 年雕刻完成。其左右两侧分别为格吕内瓦尔德的《圣安东尼与圣保罗相会》和《圣安东尼的诱惑》。右侧的《圣

图 8-43 格吕内瓦尔德,《伊森海姆祭坛画》(侧屏打开时)

图 8-44 格吕内瓦尔德,《伊森海姆祭坛画》(祭坛开放时),中央圣龛雕塑由哈格瑙雕刻,约 1490 年

安东尼的诱惑》描绘了令人惊恐的一幕：圣安东尼受到由5种不同诱惑化身的魔鬼袭击。他倒在角落中，遍体疱疹，肢体萎缩，腹部肿胀，正如"圣安东尼热"患者。最里层与外层的圣安东尼的形象反差巨大，意味着他与基督一样，既是救赎者也是受难者。

《伊森海姆祭坛画》将15世纪北欧哥特式时期的表现主义风格发展到极致，反映了14世纪瑞典神学家圣布里奇特（St. Bridget）在《启示录》中有关精神启示的描述，具有强烈的心理震撼力和视觉冲击力。在宗教改革前的动荡岁月，在瘟疫和死亡的威胁下，格吕内瓦尔德的祭坛画在痛苦和折磨中穿插着安慰与救赎，如同一篇激励人类战胜苦难的赞美诗。

丢勒

在16世纪的神圣罗马帝国，最有国际影响力的艺术家是纽伦堡的阿尔布雷希特·丢勒（Albrecht Dürer，1471—1528）。与达·芬奇一样，丢勒博学多才，研究过各种艺术问题，比如透视学、人体比例和建筑工程。在家乡纽伦堡学习了油画和版画之后，他开始到北欧各地游历，并于1494—1495年和1505—1506年两次访问意大利，与许多重要的人文主义学者和艺术家交往合作。

丢勒是第一位深入理解意大利文艺复兴的北欧艺术家。通过对意大利文艺复兴大师的学习，他不仅拓展了视觉经验，而且接受了人文主义的思想观念。丢勒将北欧艺术传统、佛兰德斯和意大利的写实技法融合在一起，形成了自己独特的绘画风格。他的版画尤其出众，不仅数量众多，质量也首屈一指，这些作品为他赢得了巨大的名望与财富。1506年，丢勒起诉一位意大利艺术家抄袭他的版画，这是历史上最早记载的一桩有关艺术版权的法律诉讼案。

1495年，丢勒从意大利返回之后，为《启示录》创作了一系列木刻版画。这15幅作品描绘了圣约翰的《启示录》中关于世界末日和天启故事，展现了巨大的想象力和

图8-45 丢勒，《末世四骑士》，《启示录》系列之四，木刻版画，1497—1498年，39.9厘米×28.6厘米，德国卡尔斯鲁厄艺术博物馆

视觉冲击力。其中，《末世四骑士》（图8-45）描绘了灾难性的一幕：在前四个封印被揭开后，4位骑士风驰电掣般地降临世界，他们象征上帝的惩罚，是这个世界最后的终结者，在天使的指引下，给人类带来了瘟疫、战争、饥饿和死亡。"征服者"手持弓箭，"战争"挥舞刀剑，"饥荒"高举天平，"死神"骑着瘦马，他们的后面紧跟着冥神哈迪斯，他张开血盆大口，准备吞噬一切。

16世纪前夕，《启示录》是文化艺术中常见的主题。末日恐惧现象反映了15世纪末欧洲动荡不安的政治气氛。当时德国受到土耳其入侵的威胁，而教会与公众的矛盾又与日俱增，各种社会问题的激化导致了路德的新教改革。丢勒抓住了这个契机，以强有力的视觉形式传达出

社会普遍存在的焦虑情绪。

从艺术形式的角度来讲，《启示录》系列木刻版画具有重要的创新意义。丢勒借鉴了铜版画的线性风格，重新定义了木刻艺术。他运用秩序明确的构图、排列清晰的线条和黑白分明的光影，丰富了木刻版画的表现力，突出了它的绘画性。《启示录》系列版画创作于意大利旅行之后，还显示了丢勒对意大利艺术的融会贯通。画面上各种形象饱满立体，动感强烈，具有雕塑般的效果。这组版画面世后获得了巨大成功，丢勒开创的新艺术形式迅速传播开来，不仅影响了整个欧洲范围内的木刻技法，也影响了同类题材绘画的创作。

丢勒还将铜版画技艺推向了极致。他的铜版画《忧郁I》（图8-46）是其中的杰出代表。画面中的主角是一位手持圆规、身负双翼的女子。她像一位天使，神情忧郁地坐着，身旁布满了数学家、建筑师和艺术家经常使用的工具和器物。她忧郁的神情和沉思的姿态令人想起拉斐尔在《雅典学院》中描绘的哲学家赫拉克利特。与这位忧郁的女子相反，一位小天使在石板上快乐地涂抹着，他象征着实用知识。在天边的一道彩虹下面写着"忧郁"。丢勒再一次突破了版画的极限，画面上粗细不等的线条以各种角度交叉排列，大量点阵构成的阴影极富韵律感，使这幅单色版画在色调与质感上产生了如油画一般丰富的层次。

意大利的新柏拉图主义者马尔西利奥·菲奇诺曾将忧郁与智慧联系在一起，认为人文主义者都是忧郁的思考者，他们的思想受到天启，是进步的源泉。这种观念在当时流传广泛。丢勒的这幅版画上出现了与星象、天启和数学相关的细节，似乎在宣称，艺术家、科学家和人文主义者一样，富有神圣的灵感和创造力，他们是智慧的代表，也是忧郁的化身。

丢勒的油画融合了佛兰德斯的精湛技法和意大利文艺复兴的人文精神。他于1500年创作的《自画像》（图8-47）显示了个人的自信与雄心。这幅画并没有采用肖

图8-46　丢勒，《忧郁I》，铜版画，1514年，23.9厘米×18.9厘米，卡尔斯鲁厄艺术博物馆

像画惯用的四分之三侧面，而是采用了圣像画的正面模式。人物姿态庄重，目光炯炯，神情严肃，摆出虔诚祝福的手势。画面色调凝重，仿佛是一幅肃穆的基督像，反映了丢勒的作为艺术家的自豪感和人文主义者的使命感。在与他眼睛等高的位置，丢勒自豪地写道："我，来自纽伦堡的阿尔布雷希特·丢勒，在28岁时，以不可磨灭的色彩描绘了自己的肖像。"

亚当和夏娃的主题为丢勒提供了研究理想化人体比例的机会。《亚当和夏娃》（图8-48）创作于1504年，这一年丢勒刚从威尼斯归来。与三年前的一幅同名铜版画相比，这幅油画上的人物形象明显更加生动，背景也更加单纯。丢勒运用威尼斯画派的柔和色彩和光影，使

图 8-47　丢勒,《自画像》,木板油画,1500 年,67.1 厘米 × 48.7 厘米,慕尼黑古代绘画陈列馆

图 8-48　丢勒,《亚当和夏娃》,木板油画,1507 年,每幅 209 厘米 × 81 厘米,马德里普拉多博物馆

人体从黑暗中突显出来。亚当和夏娃的造型源于古典雕塑中的阿波罗与维纳斯,展现出对立平衡式姿态。夏娃优雅地站在智慧之树旁,她从缠绕在树上的蛇那里拿到了诱人的苹果。亚当的身体则与夏娃相呼应。夏娃手持的树枝上挂着一个牌子,上面写着:"阿尔布雷希特·丢勒,德国北部人,圣母的后代,创作于 1507 年。"在意大利以北的艺术中,丢勒的《亚当和夏娃》是最早的一幅真人大小的裸体油画。

丢勒支持宗教改革,是马丁·路德最早的追随者。他的艺术追求和宗教信仰在晚年创作的油画《四圣徒》（图 8-49）中得到充分体现。这幅双联画的左侧描绘了圣约翰和圣彼得,右侧描绘了圣马可和圣保罗。丢勒有意将新教推崇的《福音书》作者约翰和圣马可放在前面,而将教会重视的圣彼得和圣保罗放在后面。在左侧画板中,约翰手中的《圣经》打开在写有"原初有道,道与神同在,道即神"这一页。手持天堂钥匙的彼得和约翰一样,双眼盯住《圣经》,因为在路德派看来,《圣经》本身而不是教会才是获取宗教真理的唯一途径。为了强调《圣经》文本的重要性,丢勒还在双联画的下方写了路德的《福音书》译文,警告人们永远不要相信那种假借上帝意志控制别人思想的企图。丢勒在这里显示了高超的油画技巧,他不仅充分利用色彩和光影来展现人物的体量和衣袍的质感,而且细致地刻画了不同人物的个性特征。1526 年,丢勒将这幅油画捐赠给了属于路德派阵营的纽伦堡市政府。

图 8-49　丢勒，《四圣徒》，木板油画，1526 年，每幅 215 厘米×76 厘米，慕尼黑古代绘画陈列馆

图 8-50　荷尔拜因，《伊拉斯谟像》，木板油画，1523 年，43 厘米×33 厘米，巴黎卢浮宫

汉斯·荷尔拜因

继丢勒之后，画家之子小汉斯·荷尔拜因（Hans Holbein the Younger，1497—1543）成为神圣罗马帝国的领衔画家，尤其以肖像画著称。他的油画技艺出众，融合了 15 世纪佛兰德斯细致入微的写实传统与意大利的科学透视法，画面光影柔和，明暗和繁简对比清晰。

荷尔拜因的艺术创作生涯开始于瑞士的巴塞尔，当时莱茵河畔重要的商业和文化中心。荷尔拜因的《伊拉斯谟像》（图 8-50）反映了他与这位人文主义学者的交往。德西德里乌斯·伊拉斯谟（Desiderius Erasmus，1466—1536）是 16 世纪欧洲最著名的人文主义学者。他用意大利人文主义者开创的哲学方法批评性地研究了历史文献，促进了宗教改革。他对宗教思想有着深入的研究，曾编

译过拉丁文版和希腊文版的《圣经·新约》。1516 年，伊拉斯谟版的《圣经》在巴塞尔出版之后，被马丁·路德译成德语。然而，在一个新旧宗教观念强烈对立的时代，伊拉斯谟一直保持着独立的思考。他既反对教皇对权力的滥用，也拒绝接受路德激进反叛的新教教条。这使他遭到双方忠实信徒的怀疑，同时也被珍惜自由价值的人文主义者视为思想灯塔。荷尔拜因用意大利早期文艺复兴流行的侧面像形式，描绘了这位专注于写作的学者。他目光低垂，形象沉静、庄重，仿佛是一位撰写《圣经》的使徒。在这幅杰出的肖像画中，荷尔拜因不仅显示了伊拉斯谟的学术地位，而且表现出他们之间的亲密关系。画家的视角越过学者的肩膀，表现出一种深刻的理解和认同。

由于神圣罗马帝国宗教冲突不断，荷尔拜因来到英国，成为亨利八世的宫廷画家。1533年，他在伦敦创作了著名的油画《大使》（图8-51）。在这幅双人肖像画中，荷尔拜因描绘了两位正在出访英国的法国使节。他们都是热情的人文主义者，既有很高的社会地位，也有很好的文化教养。画面左边是刚上任的法国驻英国大使让·德·登特维尔（Jean de Dinteville），时年29岁；右边是他的朋友乔治·德·塞尔夫（Georges de Selve），曾多次出使威尼斯和罗马教廷的拉沃尔，时年25岁。他们中间的桌台上铺着东方织毯，上面陈列的物品显示出他们的兴趣、学识和世界观。桌台上层有一个天球仪、一个便携式日晷和其他一些探测天文和时间的仪器，桌台下层有一个地球仪、一个日晷、一支鲁特琴、一支长笛、一本打开的赞美诗和一本数学书。其中的某些细节暗示着当时的社会和宗教矛盾，比如，断了的琴弦隐喻宗教的分裂，而路德的赞美诗则像在祈祷世界的和平。

荷尔拜因在《大使》中显示了卓越的艺术技巧，包括精心的构图、流畅的线条、敏锐的视角、层次丰富的色彩、精致的图案、精确的透视和人物内心刻画等各个方面，只是前景中一个被拉长的影子似乎破坏了画面的和谐。它以45度角斜插进画面，仿佛切入现实之中的天外来物。然而，当观众通过凸镜或是站在右边某个特殊的角度观看时，可以发现，这个扭曲的图像是一个象征死亡的骷髅。同样的骷髅还出现在登特维尔的帽徽上，暗示死亡的威胁。在画面的左上角，一个十字架在华丽的帷幕中半隐半现，象征宗教的拯救。这幅精心绘制的油画不仅出色地展示了两位使者的生活面貌，而且隐秘地表达了画家的思想观念。它提醒人们现实中的青春、权力和财富不过是转瞬即逝的表象，了解生命真实意义的途径不只是教会的救赎，还有不同层次的认知和从不同角度进行的反省。

图8-51 荷尔拜因，《大使》，木板油画，1533年，207厘米×209厘米，伦敦国家美术馆

第四节
尼德兰地区

16 世纪初的尼德兰地区由 17 个行省组成，包括现代的荷兰、比利时和卢森堡，受西班牙的哈布斯堡王朝统治，是当时欧洲商业最发达、经济最富裕的地区。这里四通八达的水陆交通促进了海上贸易和造船业的发展。1510 年之后，由于河流改道，大量经济贸易活动从布鲁日转向安特卫普，使这个新兴的港口城市成为尼德兰地区的国际商业枢纽，尼德兰地区与神圣罗马帝国、意大利、葡萄牙、西班牙和英国的贸易联系也日益紧密起来。

宗教改革开始后，北部尼德兰信徒大量皈依新教。1579 年，菲利普二世（Felipe II，1556—1598 年在位）政权对新教的镇压和实行的重税制度引发了一场反抗西班牙统治的大暴动。此后，尼德兰地区分为两个部分：南部各省（约今比利时所在地）信仰天主教，仍处于西班牙的统治之下；而北部各省（约今荷兰所在地）信仰新教，在 16 世纪末合并为荷兰共和国。

16 世纪以来，在南北政治分野和圣像破坏运动的强烈冲击下，影响尼德兰艺术的宗教势力逐渐减弱。在北方地区，宗教题材的艺术作品显著减少；在南方地区，尽管天主教依然会订制大型祭坛画，但是主题的严肃性已经减弱。与此同时，静物画、风景画和风俗画的需求增加，许多艺术家开始在市场上公开出售作品。这种趋势反映了从贵族到农民，社会各阶层的价值观念和生活方式的转变。

博斯

16 世纪初，尼德兰地区最著名的宗教画家是希罗尼穆斯·博斯（Hieronymous Bosch，1450 —1516）。他出身于绘画世家，以讽刺性宗教三联画著称，受到过勃艮第公爵和西班牙国王菲利普二世的赞助。他的《尘世乐园》是艺术史上最吸引人，也是最神秘的作品之一。

《尘世乐园》为拿骚的亨利三世（Count Henry III of Nassau）所作，继承了 15 世纪私人家庭祭坛画的形式，画作描绘了关于性、婚姻和生育的主题，很有可能是一场婚礼的订件。然而，博斯的作品既不像传统祭坛画那么神圣，也没有描绘尼德兰的世俗生活，而是表现了一个诡异的幻象世界。

两侧屏打开时（图 8-52），画面分为三联，高远的地平线、深入的景致和微缩的人物形象显示了一种俯瞰众生的视角。其中，中央画板描绘了世俗的享乐，裸体的男女成双结队地在象征生殖的巨型水果、鸟兽和奇异的球形装置之间纵情游乐，释放自己所有的感官欲望；左侧屏描绘了最初的伊甸园，上帝牵着夏娃的手，将她介绍给亚当，背后是梦幻的湖光山色和珍禽异兽；右侧屏描绘了地狱的景象，有各种可怕的细节，有人被怪兽吞噬，有人被利器刺穿，一个赌徒被钉在赌桌上，一个女人被蜘蛛般的怪物拥抱着，同时又被蟾蜍撕咬，阴郁的黑色笼罩着这可怕的景象。当两侧屏闭合时（图 8-53），画面显示的是一个巨型水晶球，球中的陆地从洪水中升起，而上帝在天堂俯视着一切。这个景象既像上帝开天辟地，又像诺亚时代大洪水的灾难，隐喻生命的脆弱。在所有的画面中，都出现了一种奇怪的球形装置，这很可能与中世纪以来流行的炼金术有关，暗示着

图 8-52　博斯，《尘世乐园》（侧屏打开时），木板油画，1505—1510 年，中央画板 220 厘米×195 厘米，左右侧屏 220 厘米×97 厘米，马德里普拉多博物馆

神奇的变化与救赎。画面中的许多细节都与尼德兰谚语有关，比如，玻璃球中的一对恋人隐喻"快乐像玻璃一样易碎"。通过描绘上帝造人、人间的狂欢与地狱的惩罚，画家似乎做出了宗教的警告：人世间的一切堕落和罪恶，无论多么诱人，深陷其中的人都将受到惩罚。然而，以尘世乐园为主题，画家把表现人生感官快乐的场面放于中心位置，而且描绘得细致入微、赏心悦目，又似乎无视宗教的道德说教和天堂、地狱的存在，展现了一个无拘无束的自由境界。

罪恶与惩罚的主题贯穿于博斯的所有作品。他的三联画《圣安东尼的诱惑》（图 8-54）也是一幅充满奇思异想的宗教祭坛画。圣徒安东尼是隐修主义的创始人，以苦行生活著称，由于经受过各种肉体和精神折磨，成为治愈者的象征，许多瘟疫和治疗方法都以他的名字命名。

图 8-53　博斯，《尘世乐园》（侧屏关闭时），木板油画，1500—1505 年，220 厘米×195 厘米，马德里普拉多博物馆

三联画的左侧屏描绘了圣安东尼所受的各种身体惩罚。圣人因在天空中被一群恶魔击落而坠入深渊。地面上的山洞像一个妓院，一个人四肢伏地，臀部变成入口，伪君子带领披着法衣的恶魔鱼贯而入；在桥上，腿部受伤的圣安东尼被教士们搀扶着，几乎跌倒；在桥下，一位修士和魔鬼在一起读信；在前景中，一只穿着溜冰鞋的鸟头魔鬼叼来一封信件，信封上的"肥"字影射着神职人员的贪污丑闻。中央画板描绘了由恶魔主持的一场黑色弥撒，场面宏大奢华。一位黑人女祭司手捧托盘，上面有一只举着鸟蛋的癞蛤蟆，它象征巫术；一位身穿黑衣的歌手拥有一张猪脸，他的头上站着一只象征异端的猫头鹰，跟在他身后的残疾人一心只想领取圣餐；圣安东尼面朝画外，将手指向十字架上的基督，然而画面中没有任何人朝这个方向看。右侧屏描绘了圣安东尼所受的诱惑。天上的两位骑鱼者飞去参加女巫的仪式，他们代表那些向魔鬼出卖灵魂的人；地上的女巫搭起帐篷，倒上美酒；一

个裸体女子探出身体色诱圣人，而圣人转过头去表示拒绝；圣人背后披着红色斗篷的侏儒象征屈服的意志，而所有被诱惑者都将遭受魔鬼的惩罚。

在16世纪初，尼德兰地区的宗教和社会矛盾格外尖锐。博斯以类似讽刺漫画的方式，揭露了教会的腐败和伪善者的面目。这幅画与其说是在宣传宗教教义，不如说是对现实社会的讽刺和批判。

马西斯

16世纪初，安特卫普的商业繁荣也促进了艺术市场的萌芽。昆丁·马西斯（Quentin Massys，约1466—1530）是安特卫普的领衔艺术家。他出生于鲁汶，是铁匠的儿子。马西斯的艺术结合了佛兰德斯精细的写实油画传统与意大利文艺复兴时期的构图和造型，开创了尼德兰风俗画的传统。

马西斯的《货币兑换者和他的妻子》（图8-55）不

图8-54　博斯，《圣安东尼的诱惑》，木板油画，1505—1506年，中央画板131.5厘米×119厘米，左右侧屏131.5厘米×53厘米，里斯本安提加国家艺术博物馆

仅细致地再现了人物、环境和各式各样的物品，而且传达了尼德兰新兴的价值观。在 16 世纪初的尼德兰，繁荣的商业和频繁的货币交易标志着人们的关注点从宗教转向

图 8-55 马西斯，《货币兑换者和他的妻子》，木板油画，1513 年，71 厘米×68 厘米，巴黎卢浮宫

世俗生活。画面中的男子手持天平，正在称量桌上的钱币。他的妻子一边翻动着《圣经》的书页，一边紧盯着丈夫手中的钱币。画面上有许多暗示着基督教教规和道德准则的物品，比如玻璃水瓶、蜡烛等，然而，这对夫妻完全无视这一切，他们将注意力完全集中在称量钱币上。从右边一扇打开的窄窗中可以看到，两位无所事事的男子正在闲聊；而与之相反的是，桌面上的凸透镜里映出一位研读《圣经》的男人和教堂的尖顶。用天平称重的情节比喻宗教上的灵魂称重，警告人们无论贫富贵贱，最终都要面临最后的审判。然而，具有讽刺意味的是，这对夫妻心中的天平显然早已倾斜到金钱的一边。

阿尔岑

皮特·阿尔岑（Pieter Aertsen，1508—1575）主要活跃于安特卫普。他的风俗画延续了在世俗题材中表达精神寓意的尼德兰传统。从表面上看，阿尔岑的油画《肉铺》（图 8-56）是一幅纯粹的世俗题材作品。肉铺里是

图 8-56 阿尔岑，《肉铺》，木板油画，1551 年，123 厘米×167 厘米，瑞典乌普萨拉大学博物馆

琳琅满目、似乎取之不尽的美食：半扇猪、整只鸡、牛头、香肠、火腿……不过，这些食品的背后都有着宗教寓意。画面左上角的葡萄酒、椒盐脆饼和下边一对交叉的鱼都呼应着基督受难的主题。在背景的窗子中，画家描绘了逃往埃及途中的圣家庭，他们正在给穷人分发面包。在右上方的背景中，画家描绘了一个客栈，饕餮们正在狂欢，扔在地上的大量牡蛎壳是纵欲的象征。这两个场景仿佛是打开的两扇窗，表现两种截然不同的生活选择：宗教生活的自律约束和世俗生活的贪婪放荡，这也正是安特卫普社会中的两种极端倾向。画中的人物体型很小，几乎淹没于商品之中。画面右上角的招牌其实是一张出售农场的广告，显示了尼德兰地区正在崛起的商业力量。

老彼得·勃鲁盖尔

老彼得·勃鲁盖尔（Pieter Bruegel the Elder，1525/1530—1569）是 16 世纪中叶尼德兰地区最伟大的画家。他的艺术生涯主要在安特卫普和布鲁塞尔度过，1552—1553 年，

勃鲁盖尔曾游历意大利，深受人文主义影响。与同时代的其他艺术家不同，勃鲁盖尔很少画古典神话，主要描绘普通人的日常生活，表现人与社会之间的关系。

勃鲁盖尔的《尼德兰谚语》（图 8-57）是一幅博斯式的讽喻画。勃鲁盖尔以鸟瞰的视角，描绘了一个尼德兰乡村小镇滑稽而又堕落的生活。在拥挤的社区中，贵族、农民和教士等各色人物像蚁群一样生活着，他们自作聪明的行为几乎涵盖了人们对愚蠢的所有认知。画家通过各种有趣的细节隐喻了 100 多个尼德兰人熟悉的谚语，这些谚语不仅沿用至今，而且具有普遍意义。比如，画面左边房屋上反转的天球仪，象征颠倒是非和其他荒谬的行为。画面下方，从最左边开始，一个人抱着柱子，比喻"自以为是"；一个武士装扮的人用头撞墙，比喻"以卵击石"；有人看见别人剪羊毛，就学着样子剪猪毛，寓意"东施效颦"；有人搅动一锅倒在地上的粥，比喻"覆水难收"。画面左上方，有人坐在屋檐上对着房顶射箭，比喻"目光短浅"；在最远方的地平线上，盲人在

图 8-57 老彼得·勃鲁盖尔，《尼德兰谚语》，木板油画，1559 年，117 厘米×163 厘米，柏林国家博物馆

图 8-58　老彼得·勃鲁盖尔，《农民的婚礼》，木板油画，约 1568 年，114 厘米×164 厘米，维也纳艺术史博物馆

领路，只能掉进海里……这幅画也被称为"颠倒的世界"（The Topsy-Turvy World）。它像一面镜子，不只反映了彼时彼地的社会现象，而且揭示了此时此地的现实问题。

在《农民的婚礼》（图 8-58）中，勃鲁盖尔描绘了农民的日常生活。这场婚礼在宽敞的谷仓中进行，宾客们围坐在一个长桌前吃喜酒。画面左下方的一堆空酒壶说明此时已是酒过三巡。从门口抬进的食物可以看出婚礼的主食是简单的麦片粥。前景中的一个小孩把碗舔得干干净净。一对新人的形象并不突出，深色的帷幕衬托出新娘的形象，而新郎则隐没在参加喜宴的人群中。风笛手站在一旁，正准备演奏，喜宴上喧闹鼎沸。尽管农民的举止不够雅致，食物也不够精致，但是整个画面气氛热闹，充满温情。勃鲁盖尔继承了佛兰德斯风俗画朴实风趣的写实传统，又吸收了意大利的透视和造型，增强了作品的现实感。

这幅画只是勃鲁盖尔众多描绘农村生活的作品之一，也是最早的现实主义绘画之一。在尼德兰地区，农村题材的流行与贵族阶层热衷于收集乡村题材的作品有关，在风俗画中，农民常被视为愚蠢、贪吃、酗酒和有暴力倾向的笑柄。然而，与同类题材相比，勃鲁盖尔的农村风俗画更富有同情心，关注人性的共同弱点，反映了人文主义的思想。通过描绘社会底层的日常生活，他的作品表现出对时政的批判，讽刺了哈布斯堡王朝在尼德兰统治时期的社会问题和宗教矛盾。

图 8-59 老彼得·勃鲁盖尔,《雪中猎人》, 木板油画, 1565 年, 117 厘米×162 厘米, 维也纳艺术史博物馆

从意大利旅行回来之后, 勃鲁盖尔创作了"季节系列"组画, 描绘了不同季节尼德兰阿尔卑斯山区的风景。这种景观风俗画可以追溯到中世纪的"时光之书"。其中,《雪中猎人》(图 8-59) 显示了他对高视点透视法和对角线构图的掌握。深冬时节, 皑皑的白雪已经包裹了整个山村。猎人们拖着疲惫的脚步回家, 只带回一只野兔, 女人们正在烧火, 一只乌鸦飞过远山。山脚下冰冻的湖面上有人在溜冰、打冰球、玩儿冰壶游戏。画面中, 白雪似乎覆盖了整个世界, 隐藏了所有故事, 人物如同过客剪影。画家将这一刻美好定格下来, 使永恒的美感超越了任何道德说教。

第五节

西班牙

在哈布斯堡王朝国王查理五世（Charles V，1516—1556 年在位） 和他的儿子菲利普二世（Philip II of Spain，1556—1598 年在位） 的统治下，16 世纪的西班牙帝国疆域空前辽阔，包括欧洲的大部分地区、地中海西部地区、北非的一部分和美洲新大陆的殖民地，在政治、经济和军事上都具有强大的实力。

在新旧教会的冲突中，西班牙坚决地站在了天主教一边。菲利普二世是虔诚的教徒，被称为"天主教之王"，曾镇压过尼德兰北部地区加尔文派新教的起义。1588 年，他发动入侵英国的战争，打击新教，但遭到惨败，使西班牙无敌舰队在英吉利海峡遭受重创。由于天主教势力强大，16 世纪的西班牙艺术强调宗教的精神性。许多西班牙艺术家曾在意大利游历和学习，受到意大利文艺复兴艺术的影响。

埃斯科里亚尔宫

在建筑上，菲利普二世倾向于意大利的古典主义风格。这种品位体现于他的巨大官邸埃斯科里亚尔宫（El Escorial）建筑群（图 8-60）。这座宫殿坐落于马德里郊外，1563 年开始动工，先后由胡安·鲍蒂斯塔·德·托莱多（Juan Bautista de Toledo，约 1515—1567） 和胡安·德·艾瑞拉（Juan de Herrera，1530—1597） 担任建筑师，他们希望建造一座西班牙王朝的帕底农神庙。

埃斯科里亚尔宫规模庞大，呈对称式布局，集修道院、教堂、宫殿、神学院、图书馆和陵墓为一体。整个建筑群的核心为圣洛伦佐教堂。教堂和王宫的大门呈现为神庙式的立面，并以朴素的多立克柱式做装饰。尽管受到意大利文艺复兴建筑风格的影响，但埃斯科里亚尔宫的造型格外简洁、紧凑和庄重，显示了天主教的威严。

图 8-60 埃斯科里亚尔宫，1574—1584 年，西班牙马德里郊外

这座典型的西班牙建筑既体现了菲利普二世的天主教理想，也显示了西班牙黄金时代的英雄主义精神。

埃尔·格列柯

埃尔·格列柯（El Greco, 1541—1614）是西班牙16世纪最著名的画家。他出生于希腊克里特岛，原名多梅尼科·塞奥托科普洛斯（Domenikos Theotokopoulos）。在西班牙语中，埃尔·格列柯的意思是"小希腊人"。埃尔·格列柯早年在意大利学习，受到晚期拜占庭风格壁画和圣像画的影响。1568年，他前往威尼斯工作，学习了提香与丁托列托的艺术风格；此后又去罗马，见识了拉斐尔、米开朗基罗的作品。1577年，格列柯来到西班牙，此后一直生活在托莱多（Toledo）。当时的托莱多是西班牙天主教会的权力中心，也是欧洲重要的学术中心。格列柯属于托莱多的知识精英阶层。

埃尔·格列柯的绘画吸收了多种艺术风格，尤其是拜占庭和样式主义的因素，展示出强烈的情感倾向，反映了西班牙社会的宗教激情。《奥尔伽兹伯爵的葬礼》是格列柯的宗教题材杰作（图8-61）。这幅画创作于1586年，是为托莱多的圣托梅教堂而作，描绘了这座教堂的重要捐助者奥尔伽兹伯爵1323年的葬礼。画面上，天空洞开，耀眼的光芒照亮了整个葬礼现场。圣斯蒂芬和圣奥古斯丁奇迹般地从天而降，亲自将奥尔伽兹伯爵的遗体放入坟墓。画家用写实主义风格表现了地面上的人物，用夸张变形的样式主义风格描绘了天堂中的景观。下方人物的抬头仰望与基督和圣母的低头垂怜相互呼应，飞翔的天使将画面的上下两个部分连接起来。地面上的两位圣人礼服厚重，金碧辉煌，而他们身后排列整齐的送葬者的黑衣则表现出西班牙式的朴素、严谨和肃穆。这些人物的原型是16世纪西班牙的海上征服者，从对他们个性化的描绘上可以看出格列柯的肖像画技巧。飘动的帷幔和滚动的云朵如同凸透镜，映出天堂的幻景；在约翰和圣母的指引下，天使将伯爵的灵魂献给基督。

图8-61 埃尔·格列柯，《奥尔伽兹伯爵的葬礼》，布面油画，1586—1588年，480厘米×360厘米，托莱多圣托梅大教堂

《奥尔伽兹伯爵的葬礼》尺幅巨大，如同一面巨大的窗户占据了教堂的一整个墙面。埃尔·格列柯采用精确计算的缩短透视法，呈现给观众三层真实感：第一层来自坟墓本身，坟墓的顶部与观众的视线平齐，横向延伸至教堂中的石板，令人感受到死亡的存在；第二层是葬礼的神迹；第三层是天堂的荣耀。这种令人身临其境的幻觉效果，反映了耶稣会的创立者依纳爵·罗耀拉（Ignatius Loyola）在祈祷书《神操》（Spiritual Exercises）中所提倡的灵修模式。在西班牙反宗教改革时代，这幅画体现了天主教所要求的精神深度，画面上鲜明的光影对比、华丽的色彩、强烈的动感和幻觉效果，预示着17世纪巴洛克时代的到来。

第九章

17世纪的欧洲艺术

在整个 17 世纪，欧洲的宗教和政治冲突加剧，天主教和新教并立、政教一体的专制统治与伴随资本出现的民主思想之间产生了更加尖锐的矛盾。神圣罗马帝国、西班牙哈布斯堡家族和法国的波旁王朝之间，因宗教、经济和政治利益不断发生军事冲突，导致了欧洲政治版图的重构，其中最重要的一场战争是 1618—1648 年间发生的"三十年战争"。这场战争结束之后，神圣罗马帝国瓦解；西班牙哈布斯堡王朝走向没落；尼德兰摆脱了西班牙菲利普二世的统治之后，分裂为新教国家荷兰和天主教国家佛兰德斯；法国的波旁王朝借机扩张了势力。从此，政教合一的天主教理念在欧洲解体，以民族-国家为核心的主权国家体系逐步形成，宗教信仰自由得以保证。

欧洲的科学和文化在 17 世纪取得了更大的发展。在英格兰，牛顿发现了万有引力定律，威廉·哈维发现了血液循环系统；在罗马，伽利略发明了天文望远镜，彻底打破了天主教会的"地心说"，开辟了天文学的新时代；在法国，哲学家笛卡儿在人文主义基础上建立了一整套新的理性主义认知论，他提出"我思故我在"，强调清晰、理性的主观思考，颠覆了宗教神学和专制主义的思想基础。

17 世纪欧洲的商业贸易竞争变得更加激烈。随着航海业的发展和殖民地的扩张，世界范围的市场经济开始形成。1609 年，荷兰建立阿姆斯特丹银行，成为欧洲货币交易的中心，也是全球化金融体系的雏形。经济的繁荣改变了人们的社交和生活方式，不断扩展的富裕阶层成为新的艺术赞助者。

巴洛克

在艺术史上，17 世纪通常被称作巴洛克时期。巴洛克（Baroque）一词来源于葡萄牙语 Barroco，意思是奇形怪状的珍珠。18 世纪末至 19 世纪初的古典主义理论家以意大利文艺复兴时期的艺术风格为标准，将巴洛克艺术贬低为荒谬、怪诞的风格。随着时间的流逝，"巴洛克"一词的贬义成分逐渐消失，主要用于形容 17 世纪艺术呈现的新风格。与文艺复兴、艺术所提倡的理性、秩序和均衡相比，巴洛克艺术趋于感性，充满活力和动感。

17 世纪流行的巴洛克艺术的主要特征表现为：一、戏剧性：巴洛克艺术通常选取戏剧化的场面，比如宗教题材中耶稣和圣徒的受难，神迹的显现，以强调悲壮、紧张、激动人心的情绪。神话题材也通过这些戏剧性的情节，表达爱欲和激情。二、运动感：巴洛克艺术动感强烈、充满活力。文艺复兴时期艺术中的理性成分减弱，感性成分增强，平衡让位于不平衡，人体比例、形式趋于夸张。艺术家常用对角线构图和人物的互动关系，增强画面的动感和活力。三、装饰性：巴洛克艺术通常具有华丽的装饰感，形式变化丰富，立体感强。雕塑、绘画与建筑风格统一，互为补充、融为一体。艺术家通常运用鲜明的明暗对比，弱化轮廓线，制造出强烈的视幻觉效果。

巴洛克并不能涵盖 17 世纪所有的艺术风格和样式，在不同国家、不同艺术家的表现中也不尽相同，既有宗教神秘的一面，也有世俗放荡的一面；既有狂热的感情色彩，也有相对冷静的思考；既有华丽的装饰性，也有宏大的庄重感。巴洛克艺术得到教会强有力的支持，主要流行于意大利、佛兰德斯、西班牙等天主教盛行的国家，通过空间深度和幻觉效果表现宗教的情感强度和精神深度。新教国家荷兰是巴洛克时期的特例，荷兰艺术显示了这一时期少见的理性、冷静的观察力。意大利雕塑家贝尼尼和佛兰德斯画家鲁本斯的作品体现了最典型的巴洛克风格。巴洛克艺术对 18 世纪的洛可可艺术和 19 世纪的浪漫主义产生了很大影响。

第一节
意大利艺术

自文艺复兴盛期到巴洛克艺术时期，意大利一直是欧洲艺术的中心。17世纪，天主教会依然是意大利艺术最重要的赞助者。巴洛克艺术源于意大利罗马，主要用以抵抗新教改革的挑战，维护天主教的中央集权和主导地位。

一、卡拉奇和博洛尼亚学院

在17世纪初，以阿尼巴·卡拉奇（Annibale Carracci，1560—1609）为代表的博洛尼亚学院（Bologna）派艺术很流行。1585年左右，阿尼巴·卡拉奇与兄长路多维克·卡拉奇（Ludovico Carracci，1555—1619）和阿古斯提诺·卡拉奇（Agostino Carracci，1557—1602）一起在意大利博洛尼亚地区建立起欧洲第一个正规的艺术学院，培养了许多重要的艺术家。他们在教学中以古典主义和文艺复兴艺术风格为准则，以素描写生为基础，引入人体解剖学，为西方学院派艺术体系的形成奠定了基础。

博洛尼亚艺术学院最初以"革新者"（Degli incamminati）命名，路多维克是学院最初的主持者。在趋于矫揉造作的样式主义流行之际，卡拉奇兄弟主张回到古典主义的均衡和稳重。阿古斯提诺·卡拉奇曾在一首诗中阐明了这种理想化的折中主义艺术观：一张优秀的绘画需要融合米开朗基罗的素描、提香的色彩、柯列乔的光影和拉斐尔的优雅。

这种学院派的折中主义在阿尼巴·卡拉奇那里得到最佳体现。在1595—1604年间，他为罗马主教奥多阿尔多·法尔内塞（Odoardo Farnese）的宫殿创作了装饰壁画（图9-1）。其中，天顶画的主题为"天神之爱"（图9-2），主要描绘了神话题材"酒神巴库斯和阿里阿德涅的凯旋"。阿尼巴·卡拉奇受拉斐尔的梵蒂冈壁画和米开朗基罗西斯廷天顶画的启发，在文艺复兴庄重宏伟的艺术风格基础上，融合了样式主义的活力，画面的动感和明暗对比强烈，立体感更强，开创了一种空间深入的巴洛克式幻象。

《基督对彼得的显现》（图9-3）是阿尼巴·卡拉奇的油画作品，描绘了《圣经》中基督复活后与圣彼得相遇的场面。圣彼得问："主啊，你到哪里去？"基督回答说："去罗马，再上十字架。"圣彼得惊恐地退缩了一步，令他惊诧的不仅仅是基督的死而复活，还有基督敢于再上十字架的勇气。画家抓住了《圣经》文本的重点，以基督的从容不迫衬托彼得的畏缩不前，展现出神性与人性、短暂与永恒的对比，从而具有一种巴洛克式的戏剧性效果。画中人物体态自然，显然来源于写生模特，对角线的构图和鲜明的色彩增加了画面的活力。这种简洁清晰的构图和精确稳固的造型，对普桑和后来的新古典主义绘画产生了深远影响。

阿尼巴·卡拉奇还是"理想主义风景"的奠基人。博洛尼亚画派认为自然界是不完善的，艺术家的任务是去修饰自然，使它变得更加富有诗意。为此，他们创造了一种理想主义，或者说英雄主义的风景画模式：以宗教、神话为主题，营造英雄主义气氛；通过树丛、河流、山丘来平衡构图，加深空间；用古代城堡的残垣断壁增强画面

图 9-1　阿尼巴·卡拉奇，罗马法尔内塞宫壁画，1597—1601 年，意大利罗马

图 9-2　阿尼巴·卡拉奇，法尔内塞宫的天顶画，"天神之爱"，1597—1601 年，意大利罗马

图9-4 阿尼巴·卡拉奇,《逃往埃及》,1604年,122厘米×230厘米,罗马多拉·帕姆菲利画廊

图9-3 阿尼巴·卡拉奇,《基督对彼得的显现》,木板油画,1602年,77.4厘米×56.3厘米,伦敦国家美术馆

的历史感;在前景中点缀人物、动物,使画面富有生气。阿尼巴·卡拉奇的《逃往埃及》(图9-4)是早期风景画杰出代表。"理想主义风景"后来在以克劳德·洛兰为代表的古典主义风景画家那里得到更大的发展。

二、卡拉瓦乔及其追随者

卡拉瓦乔

卡拉瓦乔(Caravaggio,1571—1610)是17世纪最具革命性的艺术家。他放弃了传统宗教题材和理想主义的表现方式,从日常生活中选取模特,用写实主义方法开创了一种具有强烈戏剧性效果和现实感召力的艺术。

卡拉瓦乔,原名米开朗基罗·达·美里西(Michelangelo da Merisi),因生于意大利北部的小镇卡拉瓦乔而得名,父亲是建筑师。他11岁时到米兰学画,1590年左右来到罗马,受到红衣主教德尔·蒙特(Del Monte)的赞助,逐步形成了一种粗犷的写实主义风格,反映在他1596年

图 9-5 卡拉瓦乔，《酒神巴库斯》，布面油画，1596 年，95 厘米 × 85 厘米，佛罗伦萨乌菲齐美术馆

图 9-6 卡拉瓦乔，《水果篮》，布面油画，1596 年，31 厘米 × 47 厘米，米兰皮纳可提卡·安姆布若西阿纳美术馆

创作的油画作品《酒神巴库斯》（图 9-5）中。卡拉瓦乔在这幅画中描绘的不再是英武的男神，而是普通的，甚至有点粗俗的青年男子。他面颊丰满、目光柔和，端着

酒杯的手指不经意地翘着，明亮的玻璃反衬出他手指甲中的污泥。这显然不是酒神巴库斯，而像是小酒馆中装扮成酒神的演员或侍者。巴库斯面前的水果开始腐烂，而酒瓶尚满。酒神放荡不羁的眼神传达出今朝有酒今朝醉的诗意。卡拉瓦乔的《酒神巴库斯》既不同于在罗马流行的样式主义风格，也不同于佛兰德斯寓意风俗画，而是一种写实主义风格的意大利风俗画。

卡拉瓦乔的静物画《水果篮》（图 9-6）以自然主义方式细致地描绘了果篮，以及各种水果和枝叶的形状和品质，鲜嫩的和枯萎的、健康的和虫蛀的、光滑的和粗糙的，一如生活本来的模样，尽管没有静物画中常见的时钟和骷髅，同样暗示着时光的流逝和生命的短暂。

卡拉瓦乔的成就更多地体现在宗教作品上。在罗马，他为教会创作的《圣马太蒙召》（图 9-7）再现了《福音书》的情节：使徒马太那时还是收税官，当基督和彼得走进房间时，他正在和助手们一起数钱。对于基督的召唤，马太毫无准备，他吃惊地抬手指向自己，仿佛在问：是在找我吗？卡拉瓦乔依然以街边的小酒馆为背景。马太和他的助手仿佛是酒馆中的赌博者，画面最左边的年轻人和老者注意力仍然集中在桌上的钱币，完全无视基督的到来。基督也像是城管的官员，只有他头顶上那道不起眼的光环表明了神圣的身份。基督指向马太的右手引用了米开朗基罗的《创世记》中上帝召唤亚当的手势。卡拉瓦乔用强烈的明暗对比增强了画面的戏剧性。画面的光源并非来自打开的窗子，而是基督头顶的方向。这道光束带着神秘的精神信息，穿透黑暗，照亮了马太和众人惊诧的脸庞。

在《圣保罗的皈依》（图 9-8）中，卡拉瓦乔再次运用明暗对比法，突出中心人物和事件，增强艺术的感染力。这件为罗马天主教会所作的油画描绘了使徒保罗皈依天主教的故事。在《圣经》的描述中，法利塞人扫罗在去大马士革镇压基督教徒的路上，听到有人对他说："扫罗啊，你为什么要迫害我呢？"然后，他在圣光的照

图9-7 卡拉瓦乔,《圣马太蒙召》,布面油画,1597—1601年,322厘米×340厘米,罗马弗朗西斯圣路易教堂

图9-8 卡拉瓦乔,《圣保罗的皈依》,布面油画,约1601年,230厘米×175厘米,罗马波波洛圣母玛利亚教堂

射下短暂地失去了视力。在这次神迹之后,扫罗皈依天主教,改名使徒保罗。在卡拉瓦乔的画面中,扫罗从马上摔下,平躺在地,惊愕地高举双手,被来自天堂的夺目光线所震撼,而他身边那位年老的马夫并没有看到这一切,还在若无其事地照料一匹高头大马。因为根据《圣经》教义,只有信徒才能看到来自天堂的圣光。在这幅画中,卡拉瓦乔把宗教精神表现得非常人性化,他运用低视点缩短透视使观众尽可能接近这个场景。同时,画面上的光芒又与教堂的环境结合起来。当这幅油画挂在礼拜堂的祭坛上时,画面上的圣光,仿佛是从窗户中照射进来的日光,而圣保罗的皈依似乎就发生在观众眼前。

卡拉瓦乔主义

卡拉瓦乔结合了自然主义和戏剧性的绘画风格,吸引了大量观众和赞助者。他开创的暗绘法(tenebrism),

运用暗夜一般的深色背景、强烈的明暗对比和具有穿透力的光线,制造出戏剧感、冲突感和现场感,增强了画面的感染力。他还摆脱了文艺复兴以来的理想主义,不再追求均衡、完美和英雄主义,而是表现日常、卑微、甚至堕落的平凡世界,因此他的作品更现实化、生活化和大众化。卡拉瓦乔的影响深远,追随者众多,那些受到卡拉瓦乔"暗绘法"和写实主义影响的艺术家,被称为"卡拉瓦乔主义者",其中主要包括简特莱斯基父女、里贝拉、委拉斯贵兹、伦勃朗和德·拉图尔。

简特莱斯基

在卡拉瓦乔的众多追随者中,阿特米西亚·简特莱斯基(Artemisia Gentileschi,1593—1653)是成就最为突出的女画家。她的父亲奥拉齐奥·简特莱斯基(Orazio Gentileschi,1563—1639),也是她的老师,同样是一位深

受卡拉瓦乔影响的艺术家。简特莱斯基是第一位被佛罗伦萨美术学院接受的女画家，她擅长描绘《圣经》中女性英雄的主题。在《朱迪斯与赫洛孚尼斯》（图9-9）中，简特莱斯基不仅成功运用了卡拉瓦乔的"暗绘法"，而且描绘了卡拉瓦乔偏爱的"黑暗"主题。据《旧约》记载，为了拯救以色列人，犹太女英雄朱迪斯独闯敌军大营，成功色诱叙利亚主帅赫洛孚尼斯（Holofernes），趁其熟睡时，割下了他的头颅。这个鲜血淋漓的场面经常出现在17世纪艺术家的画面中，而包括卡拉瓦乔在内的许多男画家在处理这个场景时，通常会弱化朱迪斯的行动力，转而表现女性的柔弱。然而，在简特莱斯基的画面中，朱迪斯是整个暴力场面的主宰者。她在女仆的协助下，果敢地用剑切割赫洛孚尼斯的头颅。两位年轻女性身体强壮，神态坚定，没有丝毫的胆怯和犹疑。在这幅画上，

图9-9　简特莱斯基，《朱迪斯与赫洛孚尼斯》，布面油画，1620年，199厘米×162.5厘米，佛罗伦萨乌菲齐美术馆

暗夜的背景、戏剧性的场面、具有现场感的视觉冲击力都显示出卡拉瓦乔的影响，同时也展现了简特莱斯基独特的女性视角和艺术创造力。

三、安德烈·波佐与幻觉主义

在西斯廷和法尔内赛宫天顶画的影响下，巴洛克时期的许多意大利艺术家为教堂和宫殿创作具有强烈视幻觉效果的天顶画，安德烈·波佐（Andrea Pozzo，1642—1709）是其中的杰出代表。他是意大利耶稣会修士，精通透视法，曾撰写有关视幻觉艺术的理论。波佐为罗马圣伊格纳西奥教堂（Church of Sant Ignazio）设计的大型天顶画最为壮观。圣人伊格纳西奥是耶稣会的创立者。17世纪，耶稣会在反对宗教改革和向新大陆传播天主教的过程中起到重要作用。在天顶画《圣伊格纳西奥的荣耀》（图9-10）中，波佐不仅运用了缩短透视法，而且将穹顶的建筑结构放进绘画之中，创造了天堂洞开的幻觉效果，令观众仿佛在光芒笼罩下，见证了圣人飞升天堂并在四大洲人群的簇拥下受到基督接见的场面。教堂还划定了观看这幅天顶画的最佳位置。在这里，意大利巴洛克宗教艺术将绘画、雕塑、建筑融为一体，为观众创造出一种全方位的沉浸式体验，仿佛一场深度的精神洗礼。如英国诗人弥尔顿在《沉思录》中所述："将整个天国呈现于他们眼前。"

四、巴洛克雕塑与建筑

17世纪意大利的雕塑和建筑，同样反映了反宗教改革的势力。16世纪末期，教皇西克斯图斯五世（Sixtus V，1585—1590年在位）为了展示天主教会的权力，在罗马进一步大兴土木。在1606—1667年期间，历任雄心勃勃的教皇，相继大力赞助大型艺术项目，推动了巴洛克时

图 9-10　安德烈·波佐，《圣伊格纳西奥的荣耀》，天顶壁画，1691—1694 年，罗马圣伊格纳西奥教堂

期雕塑和建筑的繁荣。

贝尼尼

吉安洛伦佐·贝尼尼（Gianlorenzo Bernini，1598—1680）是 17 世纪最重要、最富于想象力的雕塑家和建筑师。贝尼尼曾仔细研究古希腊罗马和文艺复兴时期的艺术风格。在 1621—1624 年间，他为罗马红衣主教斯皮奥涅·波尔盖兹（Scipione Borghese）的花园创作了一系列真人大小的大理石雕塑，其中神话题材作品《普鲁东和普罗塞庇娜》《阿波罗与达芙妮》和宗教题材作品《大卫》，奠定了巴洛克雕塑风格。

《普鲁东和普罗塞庇娜》（图 9-11）表现了希腊神话

中的冥王普鲁东抢劫大地女神之女普罗塞庇娜的故事。贝尼尼抓住了这个故事中最戏剧性的一刻。强壮的普鲁东紧紧地抱住普罗塞庇娜，而普罗塞庇娜拼命挣扎，把普鲁东的头推向一边，两人一拉一推的动作表现了强烈的对抗力。雕塑细节丰富而又完整，每个侧面都呈现出不同的面貌：从前边看，普鲁东以胜利者的姿态炫耀自己战利品；从左边看，普鲁东举起普罗塞庇娜奔跑，他粗糙的手指几乎扎进女孩柔嫩的肌肤里；从右边看，普罗塞庇娜仰头向上天哭诉，泪珠从她的腮边滚落下来，风儿吹起她的长发；从后边看，冥王府的守护者、三面狗在狂吠。

《阿波罗与达芙妮》（图 9-12）同样具有动感和戏剧性。在希腊神话中，小爱神为戏弄骄傲的阿波罗，向他

图9-11　贝尼尼，《普鲁东和普罗塞庇娜》，大理石雕像，1621—1622年，高295厘米，罗马波尔盖兹美术馆

图9-12　贝尼尼，《阿波罗与达芙妮》，大理石雕像，1622—1624年，高243厘米，罗马波尔盖兹美术馆

射出了爱情之箭，令他单相思美丽的仙女达芙妮。贝尼尼抓住了最动人心弦的一瞬间：阿波罗快要追上达芙妮了，达芙妮只好向她的父亲河神求救："爸爸，快把我变成一棵树吧。"就在阿波罗的手触到达芙妮的一瞬间，达芙妮变了，她的头发、手指变成树叶，身体正在变成粗糙的树干。尽管在底座上，刻有主教的题辞："那些追求昙花一现的人，最终只能得到凋零的落叶。"然而，贝尼尼所关注的显然不是道德说教，而是这个故事所蕴含的青春激情，他就像一位魔术师，使冰冷坚硬的云石活动

起来。至今，这件作品依旧充满生命力。

贝尼尼的风格不同于多纳泰罗和米开朗基罗，他创作的大卫形象（图9-13）既非在战胜哥利亚人之后，也非投入战斗之前，而是战斗之中的状态。贝尼尼再次抓住了最戏剧性的一瞬间：大卫转过身，迈开健步，将石头放在弹弓上，准备向哥利亚人发出致命的一击。这个动作令人想起古希腊雕塑家米隆在公元前5世纪创作的《掷铁饼的人》。然而，贝尼尼并没有像古典雕塑那样将这个动作凝固，而是突出了人物剧烈的动作、激动的情绪和

爆发的能量。尽管只是单人雕像，贝尼尼塑造的大卫暗示出了与对手殊死搏斗的场面，既超越了单人雕像的孤立感，也突破了时间和空间的限制。

波尔盖兹花园的群雕作品为贝尼尼赢得了整个罗马的赞美。他的作品也受到历任教皇的赏识。贝尼尼为罗马的圣玛利亚·德拉·维多利亚（Santa Maria Della Vittoria）教堂科纳罗小礼拜堂（Cornaro Chapel）创作的祭坛雕塑《圣特列萨的狂喜》（图9-14）堪称巴洛克宗教雕塑中的巅峰之作。他将建筑与雕塑结合起来，建构了一个华丽的舞台，上演了戏剧般的场景。圣特列萨（Saint Teresa）是16世纪西班牙的一位修女，曾经

写过狂热的宗教檄文，敦促教徒接近上帝。在她的日记中，有这样一段记述："我感到天使的箭刺透了我的心，当他抽出金箭时，我的心也随之抽搐起来。这时，我感受到一种无限的快乐，真希望这种感觉能够永久地持续下去。"贝尼尼再现了这个场面：少女特列萨进入迷狂的状态，她双眼微闭，嘴唇轻启，在痛苦与快乐的交织中，似乎获得了幸福的高潮。天使拔箭的优美动作与特列萨略微仰起的S型身姿相互呼应，仿佛爱的合奏。在贝尼尼手中，坚硬的大理石变得柔和起来，如同一幅巴洛克油画，富于线条的韵律、光影的变幻和细节的真实。人物身上，层层叠叠的衣纹褶皱在云朵的烘托下，轻盈地

图9-13 贝尼尼，《大卫》，大理石雕像，1623年，高170厘米，罗马波尔盖兹美术馆

图9-14 贝尼尼，《圣特列萨的狂喜》，大理石雕像，1645—1652年，高350厘米，意大利罗马圣玛利亚·德拉·维多利亚教堂的科纳罗礼拜堂

飘动着。贝尼尼还利用壁龛结构和光影效果，制造出强烈的幻觉，犹如墙壁豁开，圣迹显现。祭坛上方的镀金垂挂，在灯光映衬之下，仿佛来自天堂的万丈光芒洒落在人物身上。在舞台侧面，贝尼尼设计了包厢，里面有主教科纳罗一家的塑像。在《圣特列萨的狂喜》中，贝尼尼将心灵与肉身的体验结合得如此完美，如此富有感染力，既表达了宗教的神秘性，也体现了世俗的真实性；既传达了天主教会的精神宗旨，也表达了人物的真实感受。它是贝尼尼个人的杰出创作，也是意大利巴洛克艺术盛期的标志。

在教皇乌尔班八世（Urban VIII, 1623—1644 年在位）时期，贝尼尼被聘为罗马圣彼得大教堂的官方建筑师，负责内部装饰和空间设计。他的第一个设计是大教堂祭坛的青铜镀金华盖（图 9-15）。这个 8 层楼高的巨大华盖看上去如同胜利者的王冠，象征天主教会与教皇的至高权利。整个华盖上都装饰着教皇的传统装饰图案——蜜蜂、太阳和月桂叶。华盖顶端由天使守护的金球和十字架仿佛王冠上的珍珠。这个华盖还是高祭坛和圣彼得之墓的标记。支撑华盖的螺旋形立柱造型最早源于所罗门神庙，公元 4 世纪时康斯坦丁首次把这种造型用于原圣彼得教堂，而这里贝尼尼设计的波浪式造型的立柱更有韵律感。深棕色的铜柱上覆盖着明亮的金色装饰纹样，与大殿中央浅色的大理石相得益彰，形成了典型的巴洛克式明暗对比。从整体上看，青铜华盖还为它背后的圣彼得宝座提供了一个华美的装饰框架。

贝尼尼为教皇亚历山大七世（Alexander VII, 1655—1667 年在位）设计的圣彼得宝座（图 9-16）位于大殿最后端，与青铜华盖相得益彰。贝尼尼将中世纪留下的木制教皇宝座镀金，并设计了 4 位铜雕人物像作支撑，他们都是早期教会中的神学家。宝座正上方，有一个由金色的天使、云朵和霞光点缀的椭圆形窗子，窗正中描绘着象征圣灵的白鸽，当阳光照进来时，犹如天堂散发出光芒，令宝座与它对面的青铜华盖一起熠熠生辉。

对圣彼得大教堂广场的改造（图 9-17）是贝尼尼最大的建筑成就。随着圣彼得大教堂在 16 世纪的扩建，原有广场面积显得狭小，不能适应天主教会举行大型宗教活动。在教皇亚历山大七世在任期间，贝尼尼独创性地用 4 层托斯卡纳立柱建成了两个环形柱廊，在原有的正方形广场前，勾画出一个巨大的椭圆形，最大程度地延伸了原有广场的空间，并将一个 1585 年时就已经树立在此的方尖碑包围在广场中心，形成从平面到立体的扩张感，象征教会的胜利。在靠广场内侧的立柱顶端，贝尼尼设计了 140 尊基督教圣人的大理石雕像。柱廊环绕下的新广场将教堂与城市连接起来，仿佛上帝之手环抱着信徒，引领他们进入教堂，同时也弥补了圣彼得大教

图 9-15　贝尼尼，青铜镀金华盖，镀金铜雕，1624—1633 年，梵蒂冈圣彼得大教堂

图 9-16　圣彼得宝座，木质镀金座椅、大理石雕塑和彩色玻璃等，1657—1666 年，梵蒂冈圣彼得大教堂

图 9-17　圣彼得大教堂前的广场，1656—1667 年，罗马梵蒂冈

图 9-18　左：波洛米尼，四喷泉圣卡罗教堂的外立面，1665—1676 年，罗马；右：波洛米尼，四喷泉圣卡罗教堂的拱顶，1638—1641 年，罗马

堂正面过宽的缺陷。

波洛米尼

　　弗 朗 切 斯 科·波 洛 米 尼（Francesco Borromini，1599—1667）与贝尼尼一起，将意大利巴洛克建筑推向高峰。波洛米尼设计的四喷泉圣卡罗教堂（San Carlo alle Quattro Fontane）前所未有地强调了建筑的雕塑性。米开朗基罗曾将雕塑元素融入了圣彼得教堂的立面（图 9-18 左），但是波洛米尼将教堂的外观设计得更加波浪起伏，使外立面上的飞檐凹凸有致，深入墙面的雕塑壁龛加强了空间的深度。这样的立面不只勾画了建筑的外延，而且将整个建筑的内部和外部空间连成一个有机体，仿佛是它跳动的脉搏。由于圣卡罗教堂建在十字路口，波洛米尼还在街道转角处设计了第二个狭窄的立面，并冠以独立的塔顶，与街道弯曲的走向协调一致。

　　圣卡罗教堂内部是希腊十字和椭圆形的结构（图 9-18 右），在入口与后殿间形成了一个长轴。蜿蜒曲折的内部墙面反映了外立面的形状，间错突出的立柱加强了建筑的装饰感，深格状的椭圆形拱顶仿佛从浮动的天窗飘进来的云朵。在整体建筑造型上，圣卡罗教堂完全打破了文艺复兴建筑的平面性和分割线，如同一个变化多端的巨型雕塑。

第二节

西班牙

西班牙在 16 世纪成为世界强国，哈布斯堡王朝的势力范围不仅涵盖了欧洲的葡萄牙、尼德兰和部分意大利，还一直延伸到美洲。然而到了 17 世纪，西班牙王国开始出现政治和经济危机，持续欧洲 30 年的战争更是大大损耗了西班牙的国力。17 世纪 40 年代，在加泰罗尼亚和葡萄牙发生的内战更使西班牙的经济摇摇欲坠。至 1660 年，哈布斯堡家族的庞大帝国彻底崩溃。

17 世纪的西班牙艺术创作依然十分繁荣，菲利普三世（1598—1621 年在位）和菲利普四世（1621—1665 年在位）都非常重视艺术。他们相信视觉艺术具有强大的宣传作用，有助于统一宗教信仰，巩固帝国的稳定。在皇室和天主教会的强大支持下，西班牙迎来了艺术的黄金时代。巴洛克时期，由于西班牙艺术家创作的主要目的是宣扬虔诚的信仰，鼓励为宗教牺牲的精神，艺术作品多以宗教故事为主，表现教徒殉难的场面。

图 9-19　里贝拉，《圣徒菲利普的殉难》，布面油画，1639 年，234 厘米×234 厘米，马德里普拉多博物馆

里贝拉

胡塞佩·德·里贝拉（Jusepe de Ribera,1591—1652）出生于瓦伦西亚，在西班牙统治下的那不勒斯定居，受到当地流行的卡拉瓦乔风格影响。在卡拉瓦乔主义明暗法基础上，里贝拉发展出了一种"金沙"技法，画面上的亮光部分呈现为温暖的金色色调，使卡拉瓦乔近于自然主义的写实画风变得更为诗意，特别适于描绘人体。

作为一位卡拉瓦乔主义者，里贝拉擅长用通俗的、写实主义艺术风格传达宗教信仰，描绘殉教的圣徒。在《圣徒菲利普的殉难》（图 9-19）中，他描绘的圣徒不同

于常见的英雄，而像是安静地等待救赎的普通人，甚至与身旁的行刑者们看上去没有什么不同。尽管殉难的场面近在眼前，罪恶与无辜却似乎没有定局，仍然需要观众自己去质疑和回答。

《跛足少年》（图 9-20）描绘的是一个赤足站在田野上的流浪男孩。他背着拐杖，手里拿着一张纸条，上面写着："请给我一些帮助吧，为了上帝之爱。"里贝拉用阴影掩盖住男孩带有残疾的脚，并且用巴洛克的低视点画法使他看上去高大而又自信。他在阳光下无拘无束地笑着，并不祈求同情，只要求他原本应得的权利。在这里，

图9-20 里贝拉，《跛足少年》，布面油画，1642年，164厘米×92厘米，巴黎卢浮宫

图9-21 苏巴朗，《吊唁圣班纳文图拉》，布面油画，1629年，250厘米×225厘米，巴黎卢浮宫

苏巴朗

弗朗西斯科·德·苏巴朗（Francisco de Zurbaran，1598—1664）一生从未离开过西班牙，主要在塞维利亚和马德里活动，为西班牙修道院创作宗教画。他擅长用光影分割画面，制造超越现实的幻觉。他的画面构图简单庄重，注重细节的真实，融合了西班牙艺术中的两种主要倾向——写实主义和神秘主义。

《吊唁圣班纳文图拉》（图9-21）是赞美班纳文图拉主教生前事迹的系列画之一。这位被誉为"充满爱的杰出导师"的主教平躺着，身裹白袍、手握十字架，神情如生前一样安详。教皇格里高利十世正在总结他一生的功绩。站在一旁的国王和圣方济各会的修道士都神情肃穆地为死者祈祷。整个哀悼场面宣扬了国王、教会与信徒之间紧密相连的宗教情感。画家用光影和色彩的对比为画面制造了一种平静、内省的感觉，表达了虔诚的宗教情绪。

画家仿佛竖立起一个公正的纪念碑，借宗教道义传达了人人平等的思想。里贝拉的平民化风格增加了巴洛克艺术的语汇，他不仅表现了它之前不曾涉及的流浪者题材，而且突出了普通人的尊严。这种对个人尊严的肯定成为西班牙艺术的一个重要特征，在委拉斯贵兹和戈雅的艺术中也有所体现。

图 9-22　苏巴朗，《静物》，布面油画，1633 年，60 厘米 × 107 厘米，加州巴莎迪那诺顿西蒙美术馆

苏巴朗的静物画（图 9-22）也同样反映了沉思内省的宗教精神。他用光线打造了一种超自然的美学品质。与卡拉瓦乔自然主义的水果篮截然相反，苏巴朗画面上的水果和花卉仿佛圣坛上的祭品，不可享用、永不腐坏，完全超脱于世俗生活和时间维度之外。在深色的背景衬托下，这样的静物显得庄严肃穆，给人一种超现实的精神冥想。

穆里罗

在苏巴朗之后，塞维利亚最有声望的宗教画家是穆立罗（Bartolome Esteban Murillo，1618—1682）。他曾到马德里参观皇家收藏，受到威尼斯画派和佛兰德斯风俗画的影响。他的作品画风柔美，构图单纯，色调细致，装饰感强，常常流露出感伤的情调，被称作"薄雾风格"。穆立罗最擅长描绘的题材是"年轻的圣母"和"流浪的儿童"。他笔下的人物形象甜美，既来源于日常生活，

又结合了古典的理想主义。在《清净受胎》（图 9-23）中，穆立罗以西班牙少女作为圣母玛利亚的原型，借用圣母升天的传统造型，将世俗之美与神圣之美结合起来；而在《吃水果的男孩》（图 9-24）中，他描绘了西班牙街头卖水果的小男孩，以写实主义的艺术手法表现了一种超脱于现实的快乐。

委拉斯贵兹

巴洛克时代西班牙最伟大的艺术家是委拉斯贵兹（Diego de Silvay Velazquez，1599—1660）。他的创作题材广泛，包括宗教画、风俗画，历史和神话题材。他的作品在色彩、光影、空间、线条的韵律和体量感上都显示了深厚的造诣。

委拉斯贵兹曾在塞维利亚学习意大利学院派风格的绘画，除了两次去意大利旅行之外，一生大部分时间都在马德里。他年轻时就拥有精湛技艺，深受菲利普四世

图 9-23 穆里罗，《清净受胎》，布面油画，1660—1665 年，96 厘米 × 64 厘米，马德里普拉多博物馆

图 9-24 穆里罗，《吃水果的男孩》，布面油画，1645—1646 年，146 厘米 × 104 厘米，慕尼黑古代绘画陈列馆

的赏识，成为国王的第一宫廷画家。委拉斯贵兹与国王的亲近关系使他能够接触到王室最精美的艺术收藏，同时也使他有更好的机会施展自己的艺术才华。在王室收藏的绘画中，委拉斯贵兹最欣赏提香和 16 世纪威尼斯画派的作品。另外，作为外交官的鲁本斯 1628 年曾到马德里访问，与年轻的委拉斯贵兹有过深入交流，对委拉斯贵兹的艺术创作有很大启发。

委拉斯贵兹早期是卡拉瓦乔主义者。他的作品《塞维利亚的卖水者》（图 9-25）显示了出色的写实技巧。从人物的神态、服饰到水罐和玻璃杯，画面中的每一个细节都真实而生动。这种平民化的观察角度、自然主义

的风格和暗绘法显然来自卡拉瓦乔的影响，同时也展示了 17 世纪流行于西班牙的"波德贡"（Bodegón）风格。在西班牙艺术中，波德贡是一种以厨房、酒馆为背景的静物画，通常会精细地描绘水罐、酒壶和食物，反映普通人的日常生活。这幅画构图清晰，造型庄重，人物虽然衣服破旧，却显得很有个性和尊严。委拉斯贵兹将这个日常生活场景处理得如重大题材一般，于平凡中蕴含神圣意义。

由于天主教势力强大，17 世纪的西班牙绘画中少有描绘裸体的神话题材。委拉斯贵兹的《镜前的维纳斯》（图 9-26）是罕见的人体杰作。在构图上，这幅画结合

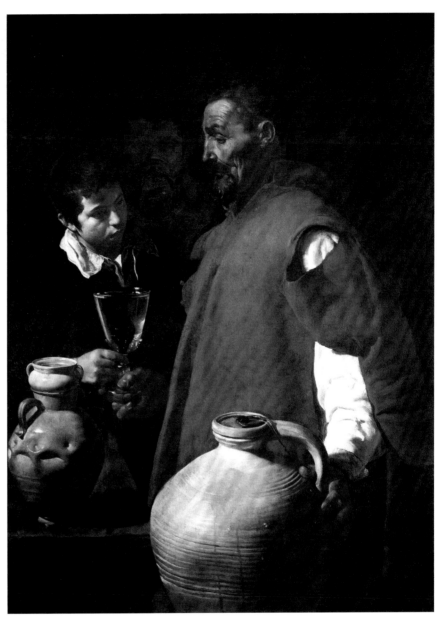

图9-25　委拉斯贵兹,《塞维利亚的卖水者》,布面油画, 1623 年, 106.7 厘米 × 81 厘米,伦敦维多利亚与阿尔伯特博物馆

了提香的《乌尔比诺的维纳斯》和鲁本斯的《镜前的维纳斯》,反转了斜倚的维纳斯的传统模式,以背影突出了女性人体的曲线。画面的冷暖、深浅对比鲜明,人体的色调微妙丰富。在冷色调的深色丝绸映衬下,维纳斯的肌肤显得格外温婉动人。丘比特在一旁扶着镜子,屏息凝神,似乎已经完全沉浸在对美的欣赏之中。为了显现维纳斯的容颜,画家略微偏转了透视角度,改变了镜子的位置。在这里,画家并不刻意追求再现真实,因为他所描绘的不是某个具体的形象,而是美的化身。

《教皇英诺森十世像》(图 9-27)是世界上最杰出的的肖像画之一。在这幅画中,委拉斯贵兹不仅展示了杰出的写实绘画技巧,而且展示了深刻的心理洞察力。在历史记载中,英诺森十世的身材高挑瘦削,面色发红,眉毛上扬,脾气暴躁,性格严苛,正如这幅肖像所描绘的

图 9-26 委拉斯贵兹，《镜前的维纳斯》，布面油画，1649—1651 年，122.5 厘米 × 177 厘米，伦敦国家美术馆

样子。这幅画的色彩单纯统一，色调却极为丰富。教皇身上的深红色斗篷反射出冷色高光，仿佛被聚光灯照亮，而他下身的白色礼服也很生动，孕育着微妙的色调变化。这种光影和色彩对比显然受到提香和威尼斯画派的影响。委拉斯贵兹对于人物的形象和性格都刻画得入木三分，以至于教皇自己都说这幅画实在是"太真实了"。

《宫娥》（图 9-28）是委拉斯贵兹艺术生涯的巅峰之作。画面层次分明，纵深感极强。前景中，小公主马格里特和她的侍从们进入房间。两位侍女，一位为她递水，一位正在行屈膝礼。她的身边还有两位侏儒，其中年幼的那位一脚踩在一只趴着的大狗身上。中景上，还有一对男女侍从；背景上，有一名宫廷卫士站在门边。引人注目的是，在小公主上方的那面镜子中，映出了国王菲利普四世和玛丽安娜王后的形象。画面左侧，画家自己手持画笔和调色盘站在一幅巨大的画架前。他在画谁？是小公主马格里特和她的侍从们，还是国王和王后？或许，画家在为国王和王后作画时，公主和她的侍从们突然闯进画室？抑或反之？在这幅错综复杂的人物群像中，画家为观众设计了一个永恒的谜语。

委拉斯贵兹十分看重自己作为画家的荣誉和地位。他是国王最赏识的艺术家，在皇宫拥有自己的画室，还曾经担任要职。1659 年，他获得了西班牙最高地位的圣地亚哥骑士的称号。在此之前，这一荣耀从未授予过任何画家。而在 1656 年完成的这幅画中，画家的胸前已经挂上了圣地亚哥骑士团的红色十字勋章。因此，委拉斯贵兹通过《宫娥》，不仅提升了自己的地位，而且显示了艺术的尊严。在委拉斯贵兹的心目中，国王对自己画室的访问如同传说中亚力山大大帝访问古希腊最伟大的画家阿佩利斯（Apelles）的画室，因此画面中的所有人物都面对国王和王后，包括画家本人。《宫娥》完成后就挂

图 9-27 委拉斯贵兹，《教皇英诺森十世像》，布面油画，约 1650 年，141 厘米 × 119 厘米，罗马多拉·帕姆菲利美术馆

图 9-28 委拉斯贵兹，《宫娥》，布面油画，1656 年，318 厘米 × 276 厘米，马德里普拉多博物馆

在菲利普四世的宫殿，国王和王后无疑是主要观众。而每当他们站在这幅画前时，都会感到自己的权威，因为他们不仅仅是看画者，也是画中所有人凝视的对象。

从表面上看，《宫娥》是一个偶然的瞬间的记录，但实际上，画面上的每一个细节都是经过精心安排的。画家描绘了不同层次的空间，有现实的、"镜中的"和"画中画"的空间。各个层次的空间相互交叠，如同现实的不同侧面。镜子中国王与王后的画像与凡·艾克的《阿尔诺芬尼夫妇像》中的镜像有异曲同工之妙。镜子的上方，两幅鲁本斯的油画依稀可见，题材来自奥维德的《变形记》，描绘了人和神之间的较量，隐喻艺术家的创新和挑战。背景上，敞开的门和门边的卫士展示了一个开放的空间，加深了画面的纵深感。在 17 世纪的西班牙，有一个关于"跛足魔鬼"的传说，他有一把神奇的钥匙，能够打开所有的门，揭示所有房间中的秘密。站在台阶上的卫士是否就是"跛足魔鬼"的象征呢？它是否意味着画家能够揭示视觉世界的秘密，为观众再现所有看得见和看不见的空间呢？

《宫娥》显示了画家高超的视觉再现能力。在卡拉瓦乔的暗绘法基础上，委拉斯贵兹发展出更微妙的光影和色调效果。他不仅真实地再现了画面中所有人物，而且展现了有关艺术再现的思考。在这里，画家才是画面真正的主宰者，画中的核心人物。从这个意义上看，《宫娥》如同委拉斯贵兹的自画像。

第三节
佛兰德斯

1648 年，尼德兰摆脱了西班牙菲利普二世（1556—1598 年在位）的统治，分裂为天主教国家佛兰德斯和新教国家荷兰。在南部的佛兰德斯，天主教会和宫廷仍然是主要的艺术赞助者，以巴洛克艺术为主导，追求华丽、辉煌和庄重的视觉效果，与北部荷兰朴素的艺术风格形成反差。

鲁本斯

佛兰德斯巴洛克艺术最杰出的代表是彼得·保罗·鲁本斯（Pieter Pauwel Rubens，1577—1640）。他结合了佛兰德斯写实主义、意大利文艺复兴的艺术传统，形成了一种充满活力的巴洛克风格，影响力遍及欧洲。鲁本斯生前的社会地位很高，他不仅是艺术家，也是外交官。他曾为意大利的曼图亚大公、佛兰德斯地区的西班牙执政官、英国国王查尔斯一世、法国王后玛丽亚·美第奇和西班牙国王菲利普四世等人作画，并参与欧洲各国的政治交往和艺术品交易活动。由于赢得了皇家赞助者的信任，鲁本斯生活富裕，拥有豪华的城堡式官邸和巨大的工作室，并雇有大量的助手和学徒。

1610 年，他为安特卫普的圣沃尔普加（Walburga）教堂创作了祭坛画杰作《上十字架》（图 9-29）。这幅三联画显示了画家对古典雕塑和意大利文艺复兴大师们的深入研究。在中间的画面上：肌肉强健的大力士们正使尽全力地把受难的基督托举上十字架。鲁本斯利用这个宗教题材展示了对人体解剖的理解和卓越的透视技法。画面上的对角线构图、强烈的动感、明亮的色彩、人物

生动的表情、米开朗基罗式扭曲的躯体和卡拉瓦乔式的明暗对比，是鲁本斯把巴洛克风格介绍到北方的标志。与当时北方地区其他许多描绘宗教题材的作品不同，鲁本斯强调的不是人生的苦难，而是一种积极向上的精神。

在 1616 年的《猎狮图》（图 9-30）中，鲁本斯展现了强大的缩短透视技巧。画面上，猎人与狮子的生死搏斗构成了最戏剧性的情节，人物与动物肢体的扭曲交织形成旋风一般的动感。画家通过鲜明饱满的色彩、微妙丰富的色调、强烈的明暗对比和流动多变的线条，使画面升腾起旺盛的生命力。

鲁本斯的《抢劫吕西帕斯的女儿》（图 9-31）是神话题材中的经典，描绘了希腊神话中"抢婚"的一幕：英雄卡斯托尔与波吕克斯兄弟把吕西帕斯的两个女儿强行拉上马背。画面上的人和马几乎占据了整个空间，马头、人手、马脚、人脚，放射般地向四周伸展着，构成了一个开放式的、人仰马翻的场景。鲁本斯笔下的女性并不柔弱，她们身体丰满、肌肤闪耀着诱人的光泽，与黝黑强健的男人体形成一种对立平衡。角落上一位张着翅膀的小爱神在偷窥，暗示这是一场关于爱情而非暴力的游戏。画家利用对角线构图，以及马匹、人物姿态之间相互呼应，加强了画面的动感，令人感觉正在亲历一幕狂野的激情戏。

在鲁本斯为王公贵族所作的历史题材作品中，最重要的是歌颂玛丽·德·美第奇生平事迹的系列作品。玛丽·德·美第奇出身于著名的美第奇家族，是法王亨利

图 9-29　鲁本斯,《上十字架》,木板油画,1610—1611 年,中心为 460 厘米 × 340 厘米,两边为 460 厘米 × 150 厘米,安特卫普圣沃尔普加教堂

图 9-30　鲁本斯,《猎狮图》,木板油画,1616 年,248 厘米 × 321 厘米,慕尼黑古代绘画陈列馆

图 9-31 鲁本斯，《抢劫吕西帕斯的女儿》，木板油画，1618—1619 年，224 厘米 × 210.5 厘米，慕尼黑古代绘画陈列馆

图 9-32 鲁本斯，《玛丽·德·美第奇抵达马赛》，木板油画，1622—1635 年，394 厘米 × 293 厘米，巴黎卢浮宫

四世的遗孀，路易十三的母亲。在 1622—1626 年间，鲁本斯以旺盛的精力创作了 21 幅场面宏大、富丽堂皇的历史寓意画，用于装饰皇后在巴黎的卢森堡宫。其中《玛丽·德·美第奇抵达马赛》（图 9-32）描绘了这位来自意大利的皇后乘船抵达马赛港的场面。她正盛装接受法国最高规格的礼仪。船头上，一位头戴盔甲的军官，身披有皇家装饰图案的战袍，向皇后伸开双臂送去法兰西的欢迎；在空中，名誉女神张开翅膀，盘旋于空中为她演奏；在船边，海神和他的女儿们向她致敬，他们强健的体态、野性的动作搅动海面，将热烈的气氛推向高潮。皇后的身后站立着一名身着黑色铠甲的军官，他的沉着庄重与周围欢腾的场面形成了鲜明对比，为喜庆的气氛增添了威严。

除了为教堂和王室贵族创作外，鲁本斯也为自己的家人、亲友画过许多肖像，它们远比宫廷肖像画生动自然。其中，《出浴的维纳斯》（图 9-33）和《草帽》（图 9-34）最为著名。他们都以自然写实的形式，表现了感性之美。《出浴的维纳斯》又称"小皮草"，描绘的是鲁本斯的第二任妻子海伦。这幅画受到提香的启发，但完全摆脱了理想主义的神话，几乎是一幅全裸的写真肖像。海伦身上的皮草，并非用来遮盖她，反而衬托出她丰满的身体。海伦的眼睛直视画外，自然地表现出女性的诱惑力。《草帽》为海伦的姐姐苏珊娜订婚所画。尽管以草帽为题，然而在画面上，苏珊娜充满吸引力的眼神和丰满挺拔的胸部显然更吸引观众的目光。

凡·代克

安东尼·凡·代克（Anthony van Dyck，1599—1641）是鲁本斯之后佛兰德斯最著名的肖像画家。他19岁开始做鲁本斯的助手，学成后于 1621—1627 年间

图9-33 鲁本斯,《出浴的维纳斯》,木板油画,1638年,176厘米 × 83厘米,维也纳艺术史博物馆

图9-34 鲁本斯,《草帽》,木板油画,约1625年,79厘米 × 55厘米,伦敦国家美术馆

去意大利学习和工作,吸收了文艺复兴和巴洛克风格。1632年凡·代克来到伦敦,成为英国皇室与贵族喜爱的宫廷画家。这时的英国在宗教自由上相对比较宽容,流行新教,宗教题材少而肖像画订件较多。凡·代克把欧洲大陆的肖像画传统带到了英国,创造了一种自然而又不失高雅的肖像画风,不仅为英国肖像画的发展奠定了基础,而且转而影响到整个欧洲的肖像画创作。

凡·代克为国王查理一世画了许多不同造型的肖像画。查理一世个头不高,身材瘦弱,但是凡·代克总是能够通过独特的视角掩饰他身材上的缺陷。由于受到国

王的青睐,凡·代克在英国被授予了爵士称号。

《查理一世行猎图》(图9-35)是其中最出色的作品之一,描绘了国王查理一世狩猎时的情景。他目光锐利,姿态威严,一手拄着权杖,一手叉腰,侧身站在一片枝叶茂密的树丛下。在他身后,有一位年轻的侍从和一匹骏马。从国王衣着、佩剑到马匹的鬃毛都描绘得非常精细,人物身上绸缎衣料的华美光泽与背景中生动的自然光影相互辉映。画家运用巴洛克式的低视点画法突出了查理一世的地位,同时又细致传神地刻画了人物孤傲的性格特征。现实生活中的查理一世确实是个独断专

图 9-35 凡·代克，《查理一世行猎图》，布面油画，1635 年，266 厘米 × 207 厘米，巴黎卢浮宫

制的君王，他相信君权神授，激化了国内的政治矛盾，1649 年被克伦威尔领导的议会派送上断头台。英国的议会制得以确立，对西欧的专制政治体系形成极大的挑战。

约丹斯

雅各布·约丹斯（Jacob Jordaens，1593—1678）是继鲁本斯之后佛兰德斯最有代表性的风俗画家。他也曾经在鲁本斯的工作室当过助手，并间接受到卡拉瓦乔主义的影响，经常运用明暗对比和缩短透视技法，拉近与观众之间的距离。约丹斯继承了尼德兰风俗画的传统，擅长农民题材，画面中流露出佛兰德斯本土艺术特有的诙谐和幽默。

《豆王的宴饮》（图 9-36）描绘了佛兰德斯农民在节日的狂欢。按照当地的风俗，在三王来拜节这一天，人们要在欢庆的宴席上分食馅饼，谁能在馅饼里找到藏着的豆子，就会被选为节日的豆王。约丹斯曾画过许多幅豆王节宴饮场面的油画，构图略有不同，画中的男女老少总是肆无忌惮地嬉笑着，豪放地举杯畅饮。豆王的

图9-36　雅各布·约丹斯,《豆王的宴饮》,布面油画,1640年,156厘米×210厘米,布鲁塞尔皇家美术馆

形象通常都以他的岳父为模特,有时还有画家自己和他妻子的形象作为现场的见证者。在1640年的这幅画的装饰板上刻着一句民间谚语:"哪儿有白吃的宴席就去哪里做客吧。"这句话点出了纵情享乐的表象背后玩世不恭的态度。以农民的节日为主,约丹斯的作品暗含着一种对时政的批评,延续并发展了尼德兰地区讽刺性的写实主义风格。

泰尼尔斯

17世纪随着艺术学院的兴起,还出现了对古代大师和当代艺术作品的收藏。大卫·泰尼尔斯(David Teniers,1610—1690)的《威廉大公的画廊》(图9-37)记录了当时艺术品交易的状况。泰尼尔斯曾任佛兰德斯统治者、哈布斯堡家族的莱奥波德·威廉大公(Archduke Leopold Wilhelm Hapsburg)的宫廷画家和艺术收藏顾问。威廉大公的艺术品收藏十分丰富。他曾多次委托泰尼尔斯描绘画廊的主要藏品,用来赠予欧洲宫廷中的亲友,炫耀自己的艺术品位。在1647年绘制的这幅作品中,戴着高帽的大公位于画面的中心,似乎刚刚走进画廊,画家泰尼尔斯本人站在最左边,为大公展开了一幅绘画,供他欣赏。桌面上还立着几尊小型的古典雕像。门框上方的装饰浮雕是大公家族的纹章图案,

图 9-37　泰尼尔斯，《威廉大公的画廊》，铜板油画，1647—1651 年，104.8 厘米 × 120.4 厘米，马德里普拉多博物馆

四周的墙壁上挂满了名贵的油画，大多出自威尼斯画派之手，其中一半是提香的作品，画面右方还可以看到乔尔乔内的名作《三哲人》。拉斐尔的《圣马格丽特》靠在鲁本斯的大型画作《割礼》前面。画面背景上有一面半掩的门，后面的房间里仍然挂满了画作。画中画的形式使得此作品层次丰富，具有巴洛克式的多样性和纵深感。据说，委拉斯贵兹在《宫娥》中借鉴了这幅画的空间安排。无论如何，这两幅画都展现了赞助人、艺术家和观众之间的关系。

第四节
荷 兰

在17世纪的欧洲，荷兰共和国的崛起具有重要意义。虽然在1609年荷兰就签订了与西班牙的停战协定，但直到1648年，荷兰共和国的独立才得到正式确认。在17世纪的欧洲，荷兰的经济十分繁荣。发达的航海业使荷兰成为联结东西方贸易的枢纽，工业得到飞速发展，阿姆斯特丹一跃成为欧洲的金融和贸易中心。作为新教国家的荷兰社会较为宽容，思想相对开放，吸引了许多欧洲著名的科学家和思想家，莱顿大学成为当时欧洲著名的高等学府。笛卡儿、斯宾诺莎等哲学家也在荷兰发表他们的重要著作，理性主义思想在这里得以发展，奠定了西方现代文明的基础。繁荣的经济、先进的科学和自由的思想为荷兰的艺术和文化迎来了黄金时代。

在新兴的商业体制下，大型装饰绘画不再占主要地位。以加尔文教为代表的新教提倡简朴，教堂不允许豪华装饰，因此大型宗教画在荷兰并不多见。由于中产阶级对艺术的需求大为增加，适用于家庭装饰的风俗画、风景画、静物画得到了充分发展，肖像画的赞助人也从王宫贵族变为新兴资本家、商业行会成员和城市平民，尤其是在阿姆斯特丹、哈勒姆和德尔夫特这样的商业城市。由于适合家庭装饰用的绘画作品通常尺幅较小，题材较平淡而以日常生活为主，多适合市民阶层的审美趣味，与意大利巴洛克描绘宗教、历史和神话重大题材的大型绘画形成了鲜明的对比，它们在历史上被称为"荷兰小画派"。

一、荷兰人物与世俗画

哈尔斯

弗朗斯·哈尔斯（Frans Hals，1580—1666）是荷兰画派繁荣初期的代表人物，哈勒姆地区最主要的肖像画家。他用活泼自由的创作手法，打破了以往王宫贵族肖像画的程式化风格，体现了加尔文教派所提倡的简朴风格。哈尔斯技术娴熟，笔法轻松灵动，善于

图9-38　哈尔斯，《吉卜赛女人》，木板油画，1630年，58厘米×52厘米，巴黎卢浮宫

图 9-39　哈尔斯，《圣乔治公民护卫队军官的宴会》，布面油画，1616 年，175 厘米 × 324 厘米，哈尔斯美术馆

用色彩造型，捕捉人物最生动的表情、动态和个性。他尤其擅长捕捉日常生活中普通人的笑貌（图 9-38），表现生命中高昂、快乐的一面，比如孩子天真无邪的笑、小丑肆无忌惮的笑、军官自信的笑和吉卜赛人带点反叛的笑。

哈尔斯擅长处理构图难度较大的团体肖像画，《圣乔治公民护卫队军官的宴会》（图 9-39）和《圣哈德里安射击手公会的宴会》（1633）是他的团体肖像画代表作。《圣乔治公民护卫队军官的宴会》是哈尔斯画的第一幅团体肖像，也是荷兰革命胜利后第一幅公民护卫队的团体纪念群像。公民护卫队是 13 世纪尼德兰时期就早已存在的武装组织，在荷兰独立战争中起到了重要作用。在荷兰独立后，公民护卫队是荷兰团体肖像画中最常见的主题。哈尔斯的创作革新了团体肖像画的形式。他不仅仅记录了一群人，而且表现了人物之间的关系，集纪实性与艺术性于一体，具有历史文献价值。在《圣乔治公民护卫队军官的宴会》中，哈尔斯按等级把这个团体的所有人员安排在恰当的位置，每个人物都被自然地定格在某个瞬间状态，既表现出了每个人的性格特征，也表现了一种集体的凝聚力、严肃性和权威性。尽管画面表现的是欢庆的宴会，但是既没有巴洛克艺术中常见的奢华，也没有尼德兰传统风俗画中惯有的讽刺，体现了一种革命时期特有的朴素风格。

伦勃朗

伦勃朗（Rembrandt，1606—1669）在 17 世纪开辟了一代新风，是艺术史上最具影响力的一位荷兰画家。伦勃朗在卡拉瓦乔式明暗对比画法的基础上，形成了自己的画风，后人称之为伦勃朗式明暗画法：主要利用色彩、光影来塑造形体，表现空间和突出重点，笔触轻重有致，画面层次丰富，富有戏剧性。他的肖像画非常出色，能够抓住细节特征，揭示人物的阅历与内心奥秘。

与哈尔斯一样，伦勃朗也擅长团体肖像画。1631 年，伦勃朗从家乡莱顿迁居到阿姆斯特丹之后，很快成为成

图 9-40　伦勃朗，《杜普医生的解剖课》，布面油画，1632 年，169.5 厘米 × 216.5 厘米，荷兰海牙莫瑞泰斯皇家美术馆

功的职业画家。他超越了阿姆斯特丹肖像画的既定模式，把所有人都安排在特定的情境之中，而不是将他们呆板地排列成行。在《杜普医生的解剖课》（图 9-40）中，伦勃朗设定了特定的情节，杜普医生正在讲述解剖学原理，而其余的人则凝神聆听。此时所有人的注意力都集中在解剖学实验上。在画面中心，杜普医生手持镊子夹开尸体的肌肉。画面中强烈的明暗对比加强了紧张凝重的气氛。这幅肖像画不仅具有艺术创新性，也反映了 17 世纪的荷兰追求科学实证的理性精神。

在伦勃朗的团体肖像画中，最著名的作品是《夜巡》（图 9-41）。这是阿姆斯特丹射击手公会邀请伦勃朗绘制的一幅团体肖像画。伦勃朗特地设计了一个戏剧舞台般的场景，把公会中的射击手们表现为一支整装待发的公民自卫队。这幅画原本表现的是白天的情景，题目也不是《夜巡》。然而，由于画家运用了暗绘法，增强了明暗，大多数人物处于暗处，又因年代久远，色彩变深，才被误认为是"夜景"。《夜巡》成功地抓住了公民自卫队出发前的紧张一幕：队长与少尉正带领一队人马走来。从左边擦枪的人、举旗的人，到右边击鼓的人，每个人的姿态都各不相同，却都神采飞扬，展现了荷兰独立战争后，民众乐观团结的精神面貌。伦勃朗通过色调和光线的微妙变化，烘托出画面的情调和气氛。同时，他还通过寓意性的细节增强了画面的生动性。比如，一位小女孩出其不意地出现在中心位置，成为画面的亮点。她的身边飞过一只家禽，而禽鸟的脚爪与枪栓在荷兰语中同义，突出了射击手公会这个团体的特点。

伦勃朗的晚年作品《呢绒商同业公会的理事们》（图 9-42）再次为团体肖像画提供了新的范式。画家运用古典的水平透视，把其中每个人都被放在了同等重要的位子上，但又通过桌子和墙面打破了呆板的构图。画面色彩统一和谐，人物心理刻画细致，构图错落有致。由于画面可靠的纪实性，这幅画为早期自由贸易体制提供了图像证明。

图 9-41 伦勃朗，《夜巡》，布面油画，1642 年，363 厘米 × 437 厘米，阿姆斯特丹国家美术馆

图 9-42 伦勃朗，《呢绒商同业公会的理事们》，布面油画，1662 年，191.5 厘米 × 279 厘米，阿姆斯特丹国家美术馆

图9-44　伦勃朗,《达娜厄》,布面油画,1636年,165厘米×203厘米,圣彼得堡艾尔米塔什博物馆

图9-43　伦勃朗,《抢劫甘尼米德》,布面油画,1635年,171厘米×130厘米,德累斯顿历代大师画廊

伦勃朗的神话和宗教题材作品,展现了他对古典构图的运用和来自亲身经验的细致观察,不仅戏剧效果强,而且细节表现得极为生动真实。《抢劫甘尼米德》(图9-43)取材于希腊神话。宙斯看中了长相秀美的男童甘尼米德,化作老鹰把他叼去奥林匹斯山,封作司酒小神。在以往的同类题材中,甘尼米德都被描绘得温柔可爱,欣然接受大神提升的样子,而伦勃朗却看到了其中的残酷性。他生动地描绘出老鹰的强大贪婪和甘尼米德的恐惧无助。小男孩被突如其来的抢劫吓得屁滚尿流,大哭着回头寻找家人。在《达娜厄》(图9-44)中,伦勃朗同样突破了传统模式。他没有表现情爱场面,而是将宙斯化为金色的光芒,点亮了达娜厄富于魅力的躯体和充满期待的眼神。

《百盾版画》(图9-45)是伦勃朗最著名的铜版画,也是当时卖价最高的作品。伦勃朗在这幅画中倾注了自己的宗教信念。他展现给观众的不是说教,而是一种发自内心的人道主义精神。伦勃朗对《圣经》原文的研究十分仔细,他把一系列连续发生的事件融合在同一画面之中。基督一面传道,一面祝福周围的穷人和病人;彼得想要阻挡一位抱小孩的母亲接近基督,却被基督制止。围在基督周围的人,有的很虔诚,有的只想获取救助,但是基督对他们一视同仁。画面左边那个富裕的年轻人正在犹豫着是否应该把自己的财产捐给教会,而他身后的一群旁观者全然无视这一切,还在为琐事争吵。画家用光线明暗制造了一种神圣庄严的剧场效应,同时又给人一种温暖亲密的感觉。无论从版画技术,还是从人道

图 9-45　伦勃朗，《百盾版画》，铜版画，1649 年，27.8 厘米 × 38.8 厘米，阿姆斯特丹国家美术馆

主义的理念上看，《百盾版画》都是一件杰出的作品。在对宗教精神的阐释和对人性刻画的深度上，伦勃朗达到了 17 世纪其他艺术家难以企及的成就。

伦勃朗一生创作过许多自画像。从这些自画像可以窥见他的人生起伏。在 1640 年的自画像中，34 岁的伦勃朗穿着镶有天鹅绒的皮衣，富有而又自信。而在 1661 年的自画像（图 9-46）中，伦勃朗显得悲哀而又衰老。那一年，他已经历了一系列命运的打击，他的妻子莎士基亚只有 30 岁出头就病逝了。他们所生的 4 个孩子中，只有一个儿子活了下来。他的经济情况也变得越来越糟，画室经营不佳，住房也遭遇水灾需要维修。另外，他与管家亨德里克的情侣关系也受到加尔文教会的指责。伦勃朗把自己画成圣保罗的样子，手中拿着一本破旧的书，脸上流露出无奈的神情。在 1669 年的自画像（图 9-47）中，伦勃朗表现出自尊和高贵。然而，这一年他已经宣告破产，被迫拍卖房产和家当，迁到相对贫穷的地区居住。画面中，伦勃朗手持画板，目光坚定。背景上，有两个精确的半圆形，暗示着画家精湛的绘画技巧和执着的艺术创作态度。在此后的一系列自画像中，画家表现了一种超脱世事的冷静，深邃的眼神中显示出坚韧的精神力量。从年轻到衰老，伦勃朗的自画像不仅是他人生经历的记录，也是他精神面貌的呈现。

图 9-46　伦勃朗,《自画像》,布面油画,1661 年,91 厘米 × 77 厘米,
阿姆斯特丹凡·高美术馆

维米尔

在 17 世纪中期,表现市民生活题材的风俗画在荷
兰获得了很大发展,维米尔（Jan Vermeer van Delft,
1632—1675）是其中最有成就的一位风俗画家。他善
于表现荷兰人宁静的日常生活,并发现其中的诗意。与
其他风俗画家相比,他的作品较少情节性,更少道德说
教,构图简洁明晰,有一种近于几何抽象的单纯性。

在维米尔的笔下,无论是绣花边的女子、研读地图
的男子还是弹琴的情侣,人物大都形象朴素,神情专注,
似乎永远地定格在那一瞬间。正是这种非同寻常的宁静
气氛,使维米尔的画面超越了平凡,浸透着理性的精神
和人性的尊严。

《倒牛奶的女人》（图 9-48）展现了一种单纯明朗的
写实风格。画面上,一位身材健壮、穿着朴素、神情专
注的女子正在准备一顿普通的早餐。前景上的面包、牛

图 9-47　伦勃朗,《有两个圆形的自画像》,布面油画,1669 年,
114.3 厘米×94 厘米,伦敦肯伍德别墅

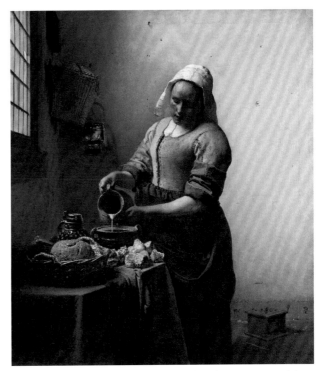

图 9-48　维米尔,《倒牛奶的女人》,1658 年,布面油画,45.5 厘米×
41 厘米,阿姆斯特丹国家美术馆

奶、水罐和玻璃杯都有着细腻的质感，似乎触摸得到。画面的色彩单纯柔和，以黄、蓝、白为主色，与简朴的家居生活十分协调。随着牛奶缓缓地流淌，时间仿佛凝固了，瞬间化为永恒，这种宁静私密的氛围赋予画面一种内省超脱的感觉。

维米尔是表现光的大师，从他的画面上可以感到光线的颤动，犹如细碎的珍珠闪耀着光芒。他的《戴珍珠耳环的少女》（图9-49）被誉为"北方的蒙娜·丽莎"。画中的少女服饰简朴而又整洁，蓝色与黄色在白色的协调下形成柔和的对比。她身上唯一的装饰就是闪亮的珍珠耳环。在深色的背景映衬下，少女的面容显得更加纯净。她侧身回眸，明亮的眼睛与珍珠耳环相互呼应，熠熠生辉。画面中，人性的生动与衣着的朴素形成了鲜明对比。

维米尔一生在德尔夫特生活，《小街》（图9-50）描绘的只是这里平凡的街景，然而，画家用微妙的色调变化和柔和的光感，使这个普通的街道充满吸引力。画面弥漫着一种静谧的气氛，没有丝毫情节性和戏剧性，远远的，只有几个正在做家务的妇女在小院内外活动。观众看不到房间里的情景，他们的视线被挡在了大门外。维米尔的画传达了一种风俗画中极为罕见的私密感，反映出在一个自由贸易发达的城市，个人的隐私和生存空间开始得到尊重。

《德尔夫特的景色》（图9-51）是一幅全景画，画面色彩轻快柔和。维米尔不仅细致地记录德尔夫特的地质景观，而且画出了温暖的阳光、透明空气和闪亮的光线。城市处于画面的中心，被广阔的天空和海面所包围，隔海相望，仿佛一座被护佑的圣城。

图9-49 维米尔，《戴珍珠耳环的少女》，布面油画，1665年，44.5厘米×39厘米，海牙莫瑞泰斯皇家美术馆

图9-50 维米尔，《小街》，布面油画，1657—1658年，54.3厘米×44厘米，阿姆斯特丹国家美术馆

图 9-51 维米尔,《德尔夫特的景色》,布面油画,1659—1660 年,98.5 厘米×117.5 厘米,海牙莫瑞泰斯皇家美术馆

《绘画的艺术》(图 9-52)是维米尔画作中罕见的寓意画。画面中,一位画家正在为一位年轻的女孩画像。这位女模特头戴桂冠,手持小号,怀抱一本修昔底德的历史书,显然是历史女神克莱奥的化身。她面前的桌子上有摊开的乐谱、面具和书,分别代表音乐、戏剧和诗歌。画面左边厚重的帷幕给画面增加了一种戏剧性效果,仿佛是在引导观众去观看这个重要的场面。模特身后的墙上挂着一张包括南北尼德兰的大地图,暗示艺术的意义将穿越历史和地理的局限。与画中的模特和景物相比,画家的背影显得格外高大。显然,维米尔在这幅画中有意地强调了画家的地位。《绘画的艺术》既反映了艺术家的灵感来源于历史,也强调了艺术的历史性意义。

图 9-52 维米尔,《绘画的艺术》,布面油画,1670—1675 年,114.3 厘米×88.9 厘米,维也纳艺术史博物馆

二、荷兰的风景画

荷兰风景画的发展与荷兰人对土地的珍惜紧密相关。从西班牙的统治下取得独立后，荷兰人争取土地的斗争持续了近百年。另外，由于地处低洼地带，荷兰人建造了大量堤坝和排水系统。因此，17世纪的荷兰风景画体现了荷兰人对自身历史成就的肯定。画家们不再借历史题材描绘理想化的风景，而是在现实风景中发现诗情画

意。这种朴素的审美趣味反映了新教思想：上帝的光芒闪动在每一片树叶上。

雷斯达尔

雅各布·凡·雷斯达尔（Jacob van Ruisdael，1628—1682）是荷兰风景画家中的佼佼者。他的风景画具有巴洛克式的英雄气概，但并非表现历史遗迹，而是光辉庄严的自然本身。《杜尔斯提德维克的风车》（图9-53）是一

图 9-53　雷斯达尔，《杜尔斯提德维克的风车》，布面油画，约1670年，83厘米×101厘米，阿姆斯特丹国家美术馆

幅典型的荷兰风光全景画。画面上有广阔的平原、转动的风车、郁郁葱葱的树木和海上漂泊的渔船。画中地平线很低，灰绿的色调表现出空气的湿润，天空飘动着的大片云朵给人一望无垠之感。

霍贝玛

霍贝玛（Meyndert Hobbema，1638—1709）是雷斯达尔的学生，善于描绘日常可见的真实风景，如阳光下的树丛、林间的小路、闪光的池塘和水边的磨坊。他的《并木林道》（图9-54）是西方风景画中的经典之作。在画面中心，霍贝玛描绘了荷兰乡间常见的两排树木，它们沿着乡村土路两旁延展开来，具有强烈的透视效果，不仅赋予画面一种单纯抽象的美感，而且为这一平凡的风景建构出崇高的意境。

三、荷兰静物画

17世纪中期，荷兰因发达的海上贸易而获得财富，静物画最能体现荷兰人对于商业成就的自豪感。荷兰的静物画继承了尼德兰的写实传统，与佛兰德斯相比，荷兰的静物画较为朴素，减少了装饰性和宗教说教，以日常用品、食物和花卉题材为主。

克莱兹

加尔文教的精神准则抑制了荷兰人的炫富倾向。"劝世静物画"（Vanita Still life）是荷兰绘画中一个重要类别，画家通过描绘死亡的象征物来提醒观众生命的短暂。在皮特·克莱兹（Pieter Claesz，1597—1660）的《有小提琴的劝世静物画》（图9-55）中，画家精细地描绘了骷髅、时钟、小提琴、倾倒的酒杯和被夹开的核桃，隐喻浮华的虚幻、时光的流逝和死亡的存在。有趣的是，画面左侧的一个玻璃球，映出了克莱兹正在描绘这个场面的自画像。他不仅如前辈凡·艾克一样，炫耀了自己高超的绘画技巧，而且点明了劝世静物画的深层含义，即如何能够超脱物质的死亡，达到精神的救赎。在这里，画家并没有借助宗教，而是通过艺术创作获得了不朽和升华。

卡尔夫

在17世纪中期之后，荷兰的经济达到盛期，绘画中也难以抑制地流露出物质主义取向，静物画中的劝世成分显得越来越微不足道。威廉·卡尔夫（Willem Kalf，

图9-54　霍贝玛，《并木林道》，布面油画，1689年，103.5厘米×141厘米，伦敦国家美术馆

图9-55　克莱兹，《有小提琴的劝世静物画》，板面油画，约1628年，36厘米×59厘米，纽伦堡国家艺术博物馆

图 9-56 卡尔夫，《有中国瓷罐的静物》，布面油画，1669 年，81 厘米 × 66 厘米，印第安纳波利斯艺术博物馆

图 9-57 雷切尔·雷斯科，《静物花卉》，布面油画，约 1706 年，100 厘米× 81 厘米，维也纳艺术史博物馆

1619—1693）的《有中国瓷罐的静物》（图 9-56）反映了荷兰广泛的贸易关系和中产阶级的富裕生活。画面上堆积着来自世界各地的奢侈品：波斯的花纹地毯、中国晚明时期的瓷罐、威尼斯的玻璃器皿，以及地中海进口的橙子和柠檬。在精致的银质果盘上，还有一只打开的怀表，似乎在小心翼翼地提醒观众：世俗的财富是短暂的。卡尔夫以高超的技巧，细腻地表现出不同物品的材质、色泽，渲染了物质生活的美好。

雷斯科

在荷兰共和国，花卉题材成为一个独特的类别得到繁荣发展。荷兰的花卉画经常会展现不同季节的各种花卉和昆虫，既表现了荷兰人在园艺上的科学求知精神，也彰显了他们对精致生活的追求。雷切尔·雷斯科

（Rachel Ruysch，1663—1750）的花卉画在当时很受欢迎。她描绘的花朵与动物都格外真实细腻。雷斯科的父亲是生物学教授，她对动植物的知识很有可能是受到家学的影响。在《静物花卉》（图 9-57）上，雷斯克采用了垂直构图，各色花朵肆意绽放，几乎将花瓶压倒，与桌上的果子合为一体。这种繁荣的景象似乎在宣告：富裕本身就是一种美。

第五节
法　国

17世纪的法国是君主专制国家，在路易十四（1661—1715年在位）掌权期间，法国的王权、经济、文化达到顶峰，成为欧洲最强大的国家。皇宫是当时的文化中心，路易十四和他的枢机大臣让－巴蒂斯特·柯尔贝尔（Jean-Baptist Colbert）利用各种手段网罗人才。许多欧洲杰出的诗人、作家、戏剧家、音乐家、建筑师和画家都来到法国。1635年法国学士院创立，1694年《法兰西语言词典》出版，都是法兰西统一的民族文化形成的标志。由于法国是君主集权体制，国王是艺术的主要赞助人，天主教会的影响相对来说比较小，因此法国的巴洛克风格不像意大利、佛兰德斯和西班牙那样强势。路易十四执政后，更是通过强大的统治影响着法国文化。这时的法国盛行古典主义风格，艺术作品主要以神话、历史题材为主，艺术家以古希腊、罗马和文艺复兴时期大师的作品为典范，崇尚高贵典雅的艺术趣味。

普桑

早在路易十四宣扬古典主义艺术之前，罗马的古迹和文艺复兴的艺术杰作就吸引了许多法国艺术家前去学习。尼古拉斯·普桑（Nicolas Poussin，1594—1665）出生于法国诺曼底，但是他大半生都生活在罗马，在提香和拉斐尔的影响下，形成了一种严谨庄重的古典主义画风，完全不同于当时在意大利流行的巴洛克风格。这种古典画风成为17世纪法国艺术的一个重要特色。

普桑的创作主要以宗教、神话和历史故事为题材，尺幅不大，适于贵族家庭收藏。《阿卡迪亚的牧人》（图9-58）是普桑古典风格的代表，显示了一种理性的秩序感。阿卡迪亚是古希腊罗马田园诗中所描绘的世外桃源。在田园牧歌式的风景中，普桑描绘了三位年轻的牧羊人。他们正好奇地研究一个墓碑上的铭文：“阿卡迪亚也有我在。”这是古罗马诗人维吉尔关于死亡的名句，意思是，即便来到阿卡迪亚这样的世外桃源也不能逃避死神的阴影。画中，一位年轻美丽的女性把手搭在其中一位牧羊人的肩膀上。也许，她就是死神的化身？这是一件宗教寓意性作品，然而，却没有明显的说教痕迹。普桑的兴趣并不在于叙述故事，而是表现一种凝神静思的境界。画面中的人物形象冷静稳重，其中，年轻女性的侧面像借鉴了拉斐尔的画风和古罗马的女神雕像；而中间那位背对观众，正在研究墓碑的牧羊人形象来源于古希腊罗马的海神雕像。普桑的作品构图严谨均衡，造型简洁清晰，色彩鲜明而色调柔和，画风冷静明快又富于田园诗意。

克洛德·洛兰

克洛德·洛兰（Claude Lorrain，1600—1682）原名克洛德·热莱（Claude Gellée），因出生在法国洛兰地区而得名。像普桑一样，克洛德·洛兰的一生中大部分时间也在罗马度过，是17世纪法国古典主义风景画的代表。尽管洛兰画的是古典主义的理想化风景，却几乎完全减去了情节性和道德说教，英雄人物、古典遗迹和神话故事只是其中的点缀，为烘托气氛而存在，而真正的主角永远是宽阔的天空、金色的光线、朦胧的雾气和涟漪荡漾的水面。

图 9-58　普桑，《阿卡迪亚的牧人》，布面油画，1637—1639 年，185 厘米 × 121 厘米，巴黎卢浮宫

图 9-59　洛兰，《有舞蹈人物的风景》，布面油画，1648 年，150.6 厘米 × 197.8 厘米，罗马多拉·帕姆菲利美术馆

洛兰对自然的观察十分精细。他善于表现光，尤其是晨光和晚霞，它们在水面和雾气的烘托下更适于展现出诗意的气氛。洛兰的画面一般分为前景、中景和远景，地平线较低，景色开阔，轮廓线柔和，茂密的树丛或厚重的建筑增强了画面的稳定感。在《有舞蹈人物的风景》（图9–59）中，前景上有舞蹈者、聚餐者，隐喻《圣经》中以撒克和瑞贝卡的婚礼；中景上有明亮的水面和伟岸浓密的树林；远景上有明亮的天空和浅淡的远山。洛兰结合了线性透视和空气透视法，将威尼斯画派的田园牧歌式风景与法国朴实自然的画风融为一体。这种宁静而又浪漫的古典主义风格，对欧洲18世纪和19世纪早期的风景画家产生了很大影响。

德·拉·图尔

德·拉·图尔（De La Tour，1593—1652）是17世纪法国宗教画的一位代表人物。他的作品受卡拉瓦乔的

图9–60　拉·图尔，《基督在圣约瑟的木匠棚里》，布面油画，1645年，137厘米×101厘米，巴黎卢浮宫

影响很大，光影效果强烈。他主要描绘夜晚中的人物，用烛光营造出一种令人惊异的视觉效果和宗教情绪，不需要题目的帮助，也能点明主题。在《基督在圣约瑟的木匠棚里》（图9–60）中，拉图尔以深夜为背景，使人物形体从黑暗中凸显出来。基督手中的烛光照亮了他的面颊，并清晰地勾勒出圣约瑟的轮廓。画面构图简洁，色彩纯净，给人以静穆庄严的感受。通过科学精确地处理光线，拉·图尔简化了人物的动作和表情，避免了琐碎的细节，去除了传统宗教图像的道德说教，强化了古典和文艺复兴时期艺术的体量感，赋予画面一种超自然的精神力量。

勒南兄弟

与17世纪至18世纪早期法国主流艺术的宏大风格相反，勒南兄弟主要描绘农民题材的风俗画。兄弟三人分别为安东尼·勒南（Antoine Le Nain，1588—1648）、路易·勒南（Louis Le Nain，1598—1648）和马蒂埃·勒南（Mathieu Le Nain，1607—1677），其中路易·勒南的艺术表现最为出色。由于他们在同一个画坊工作，多一起完成订件，作品难以区分，通常被当作一个整体。勒南兄弟专注于表现农民的工作和日常生活的场面，擅长用厚重流畅的灰色和棕色，画面较少情节，人物形象稳重严肃。

《农民的午餐》（图9–61）表现了农民家庭的温暖聚会，似乎是在庆祝节日。与佛兰德斯同类题材相比，勒南兄弟的作品严谨沉静，没有热闹滑稽的场面，也没有任何纵欲和轻浮的暗示，自然地传达出一种宗教仪式感。这样的画面不仅显示了对劳动者的同情，还有对他们的尊重。在"30年战争"期间，法国农村的生活格外艰辛，并经常受到周边军队的抢劫。然而，在勒南兄弟的画面中，农民神态虔诚，并无抱怨。从17世纪法国的社会学理论上看，描绘农民的意义在于赞美勤劳、诚实、朴素的美德。勒南兄弟的农民题材风俗画通常是城市富有阶层的订件，而对底层生活的如实描绘直到19世纪的现实主义艺术中才真正出现。

图 9-61　勒南兄弟，《农民的午餐》，布面油画，1642 年，97 厘米 ×
122 厘米，巴黎卢浮宫

凡尔赛宫

法国的凡尔赛宫（Château de Versailles，图 9-62）是 17 世纪法国巴洛克建筑的代表，也是国王路易十四王权的象征。路易十四召集了全国最好的建筑师、画家、雕塑家和园艺师，在艺术家查尔斯·勒布伦（Charles Lebrun，1619—1690）的领导下，将巴黎郊外凡尔赛的一处小型皇家狩猎行宫，改建成一个华丽壮观的王宫建筑群。作为一个大型建筑项目，凡尔赛宫不仅指王宫和花园，还包括为贵族、官员和护卫队等辅助人员建造的一系列建筑群。它们都被安排在王宫东侧三个主要大道上，以国王宽敞的寝宫为核心，呈辐射型展开。

凡尔赛宫内部以法国宫廷常用的金色、蓝色和粉橘色为主调，所有装饰都极为奢华精致。其中，最著名的房

图 9-62　凡尔赛宫俯瞰景观，宫殿和花园，自 1669 年开始修建

图 9-63　凡尔赛宫镜厅，建于约 17 世纪 80 年代

间无疑是由画家勒布伦和法国建筑师朱尔斯·哈杜因·曼萨特（Jules Hardouin Mansart，1646—1708）设计的镜厅（Galerie Des Glaces，图 9-63）。这所大厅是国王的会客厅，位于二楼中央位置，俯瞰花园，因墙上镶嵌着 300 多块巨大的镜子而得名。作为光线的主要来源，镜子原本是巴洛克建筑内部设计中的时尚元素。镜厅配合凡尔赛宫举办的各种盛大活动，愈发光彩夺目，彰显出"太阳王"的荣耀。总设计师勒布伦还亲自创作了镜厅的天顶画。他结合平面绘画和立体浮雕，描绘了路易十四胜利出征的场面。在镜厅的阳台上，国王和来宾可以看到凡尔赛宫大花园的全景、东西向中轴线上的林荫大道，以及两旁宽广的草坪和闪光的湖面。

凡尔赛宫花园由法国园林建筑师安德烈·勒诺特尔（Andre Le Notre，1613—1700）设计。他将一大片野生森林转化为一个巨大的花园，并因势利导仔细建构了所有景观。树丛和草地被修剪成优雅的形状，规划成整齐的几何形的单元。每个单元都各具特色，其中点缀着雕塑群、亭子、水池或喷泉。在整个花园中，阳光与阴影、人工和野生、茂密的树丛与开阔的草地对比共生，蔚为大观。无论从规模还是观念上看，凡尔赛宫都是欧洲历史上最伟大的一座园林建筑。

第十章

18世纪洛可可时期的欧洲艺术

18 世纪是洛可可艺术盛行的时代，法国取代意大利成为欧洲艺术的中心。流行于路易十五时期（1715—1774）的洛可可艺术体现了法国宫廷和贵族的审美趣味。18 世纪也是启蒙运动开始的时代，以狄德罗为代表的百科全书派启蒙主义者提倡科学与理性，反对贵族化、享乐主义的洛可可艺术，强调艺术的道德教育功能，促使平民化、朴实自然的写实艺术发展起来。科学文化的深入发展从思想上动摇了宗教和政治专制主义的根基。18 世纪中叶，自英国开始的工业革命迅速传遍欧洲和北美洲，极大地促进了经济发展，同时也加剧了社会矛盾，引发了法国大革命。

洛可可

路易十四时代的结束对法国文化艺术产生了很大影响。路易十五时期以凡尔赛宫为中心的巴洛克风格的宏大艺术，让位于巴黎贵族别墅流行的一种散漫优雅的艺术。这种轻松、随意、亲密的风格被称为洛可可（Rococo）。"洛可可"这个词，来源于法语（rocalille），原意为用于装饰的、精巧的小石子或贝壳。在 18 世纪的洛可可风格中，贝壳或贝壳形装饰是其中的重要元素。洛可可的艺术风格通常表现为优雅的形式，浪漫的主题和精致的趣味。法国的蓬巴杜夫人、俄国女王叶卡捷琳娜二世、奥地利女王玛丽·特列莎都是洛可可艺术的主要赞助者。

在 18 世纪早期，巴黎成为欧洲文化艺术之都。私人沙龙在社交活动中起着重要的作用。由社交名媛主持的沙龙往往可以请到政治、文化界的重要人物。伏尔泰、狄德罗、卢梭等都经常出入巴黎著名的沙龙。洛可可时代的沙龙室内布置优雅，从绘画、小型雕塑到镜面、瓷器、银器和织物地毯的设计都讲究轻盈、雅致和优美。因此，洛可可风格不仅仅局限于艺术，而且代表了一种讲究艺术品位的、无目的性的、贵族阶层的享乐主义文化。

第一节
法 国

一、洛可可风格的绘画与雕塑

华托

出生于佛兰德斯的让·安托万·华托（Jean Antoine Watteau，1684—1721）是法国洛可可艺术中最具代表性的画家。他创造了一种特殊类型的洛可可绘画，被称为

雅宴体（fêtes Galante），法语直译为"爱情的节日"，表现法国上流社会郊游的主题，画面通常描绘的是穿着时尚的年轻人，在梦幻的、浪漫的、田园牧歌式的环境里谈情说爱。雅宴体源自文艺复兴以来"爱的花园"的主题，从乔尔乔内到鲁本斯都画过类似歌颂爱情和世俗欢乐的神话题材，而华托把它发展得更加日常化、人性化和抒

图 10-1 华托，《朝圣西苔岛》，布面油画，1717 年，129 厘米 × 194 厘米，巴黎卢浮宫

情化。他所描绘的人物情感含蓄，朦胧的画面上总是飘动着一种莫名的惆怅，令人感到青春的短暂和爱情的忧郁。

华托的杰作《朝圣西苔岛》（图 10-1）是最著名的雅宴体绘画，描绘了一对对青年情侣到传说中爱神居住的西苔岛朝圣。在梦幻般的美景中，有人嬉戏游乐，有人窃窃私语，有人刚刚到来，有人依依不舍地转身离去。此时，维纳斯的雕像上缀满象征爱情和繁衍的花朵，小爱神引导着贝壳型的金色小舟正要出发。画面上姿态优雅的人物、朦胧的色彩和梦幻的气氛，传达出一种浪漫的诗意。

在 17 世纪末到 18 世纪早期的法国皇家美术学院，曾经出现过"素描派"和"色彩派"的争论。以勒布伦为首的素描派以拉斐尔、卡拉齐和普桑为模式，遵照普桑的格言："绘画中的色彩可以诱惑眼睛，而素描则能够

满足心灵。"[1]而以米涅尔（Pierre Mignard）为首的色彩派以提香和鲁本斯为典范，宣称色彩比素描更忠实于自然。素描派和色彩派也被称为"普桑主义者"和"鲁本斯主义者"。1699 年，著有《鲁本斯的一生》和《色彩的辩证》的理论家德·皮勒（Roger de Piles）被推选为学院的荣誉院士，标志着色彩派占据了优势。而当 1717 年，华托凭借《朝圣西苔岛》被评为法国皇家美术学院院士，雅宴体被正式纳入学院派绘画的新体裁之后，更意味着色彩派取得了全面胜利，洛可可成为 18 世纪初法国艺术的流行风格。

华托曾经学习过舞台布景和戏剧服饰，他经常用炭笔画速写，记录舞台上各种人物的神情、动作和姿态，并用红色和白色的粉笔渲染出不同光线下人物服饰的闪光。这些生动的速写和舞台场景为他的创作提供了重要的素材。在《小丑吉尔斯》（图 10-2）中，华托直接描绘了一位戏剧中的小丑。这位小人物站在舞台的中心，任由人们取笑。他手足无措，孤独无依，无辜而又高大，脆弱而又自尊。他将自己奉献给舞台，仿佛为宗教献身的圣人，又如日常生活中的普通人。

华托的最后一幅名作《热尔森的画店》（图 10-3）是一幅结合了雅宴体的风俗画。画面被分成两半，没有墙，给人一种从街上可以直接走进去的幻觉。画店的墙上挂满了意大利和尼德兰名画的临摹品。在画面的左半边，一位店员正把路易十四的肖像装进木箱，这标志着路易十四时期的严肃风格已经成为过去，而墙上那些光鲜艳丽的裸体画才是这个时代人们感兴趣的艺术。一位时尚的女孩跨进店铺，她华丽的裙边和小巧的高跟鞋打破了规矩的地平线，而她的男友正以小狐步舞的姿态上前迎接。这是华托笔下的最后一对恋人。在画面的右半边，两位贵族模样的人正在看画，其中一位单腿跪地仔细研

图 10-2 华托，《小丑吉尔斯》，布面油画，约 1718—1719 年，184 厘米×149 厘米，巴黎卢浮宫

[1] Robert Goldwater and Marco Treves eds., *Artists on Art, from the XIV to the XX Century*, Pantheon Books, 1958, p.157.

图 10-3　华托，《热尔森的画店》，布面油画，1720 年，163 厘米 × 306 厘米，柏林国家美术馆

究一幅艳情画中的裸女。另外两位绅士正在听女店员讲解一面古董镜子，不知他们是在观赏镜子，还是在欣赏那位俏丽的女店员。还有一位穿着华丽的女顾客坐在桌边，身体微微向后仰去。她一边听讲解，一边凝视着镜子，顾影自怜。画面上笼罩着秋日雏菊的色调——棕色、黄色和粉色，而银灰色在黑色的衬托下成为画面的亮点。在热尔森的画店，人们寻找的似乎不仅是艺术，还有浪漫的情感；而在华托的画中，他描述的不仅是故事，也是人生的景致。在完成这幅画的第二年，年仅 37 岁的华托就因肺病去世。

华托的雅宴体风格中融进了佛兰德斯的写实主义特征。他对神话和宗教内容不感兴趣，不故作形而上的思考，也不表现出任何价值判断。然而，他对人类情感真实、细微、深入的把握使他与洛可可的装饰家们拉开了距离。华托的创新打破了古典学院派对法国艺术的束缚，创立了真正的巴黎风格。

布歇

弗朗索瓦·布歇（Francois Boucher，1703—1770）是 18 世纪中期最有代表性的洛可可艺术家。他深受路易十五时期最有权势的蓬巴杜夫人赏识，曾担任过宫廷第一画家和皇家美术学院的院长，创作过大量绘画和装饰设计作品。

布歇的风格重视感官享受，擅长女性裸体画。他把雅宴体融入传统的神话题材之中，描绘猎艳的场面。他的《狄安娜出浴》（图 10-4）取材于奥维德的《变形记》。猎人阿克泰翁无意中走进狩猎女神也是贞洁的守护者狄安娜的山洞，正撞见女神沐浴的场面。狄安娜一怒之下把阿克泰翁变成一头麋鹿，命猎狗把他咬得血肉模糊。奥维德的原作贯穿着对天神恶行的批判，但是布歇的兴趣不在故事本身和道德说教，而是在女性雪白柔嫩的胴体上。布歇继承了法国 16 世纪枫丹白露派主题与色彩，画面上银蓝和粉橘相呼应，闪动着珍珠般的光泽。

图 10-4　布歇，《狄安娜出浴》，布面油画，1742 年，56 厘米 × 73 厘米，巴黎卢浮宫

图 10-5　弗拉戈纳尔，《秋千》，布面油画，1767 年，81 厘米 × 64 厘米，伦敦华莱士收藏馆

弗拉戈纳尔

让·奥诺雷·弗拉戈纳尔（Jean Honore Fragonard，1732—1806）是洛可可后期的代表性艺术家。他继承了华托的雅宴体风格，擅长用流畅的笔触、淡雅的色彩、变幻的光影和精致的庭院风景来烘托浪漫的情调。然而，弗拉戈纳尔的表达方式并不像华托那样含蓄，他经常毫无掩饰地展现出一种及时行乐的享乐主义。在《秋千》（图 10-5）中，他描绘了一位正在荡秋千的粉嫩少女。一位年轻的绅士在前面殷勤地迎接她，而一位年老的主教则在背后操纵着秋千，把她推向高峰。少女将一只小巧的高跟鞋踢走，而草地上的绅士刚好欣赏到少女的裙底风光。这一切都逃不过丘比特的眼睛，小爱神把手指轻轻地按在自己的嘴唇上，似乎在说：可不要把看到的秘密说出去哦。《秋千》是一幅调情题材的经典之作，从题目到细节都含有讽刺性和色情隐喻。

克洛迪翁

克洛迪翁（Clodion，1738—1814）的雕塑展示了洛可可的感性追求。他通常以陶土创作神话题材的小雕塑，适于放置在优雅的沙龙里，营造出亲密的情爱气氛。《陶醉》（图 10-6）是克洛迪翁创作的关于萨提尔和酒神女祭祀的系列雕塑之一，展现了他们借酒调情，陶醉于情爱的场景。在这类雕塑中，克洛迪翁借鉴了意大利样式主义风格，作品做得更加小巧精致，突出了洛可可的享乐主义特征。

法尔科内

法尔科内（Falconet，1716—1791）的雕塑结合了洛可可的轻盈和古典主义的严谨。1776—1777年间，法尔科内受到俄国女王叶卡捷琳娜二世的委

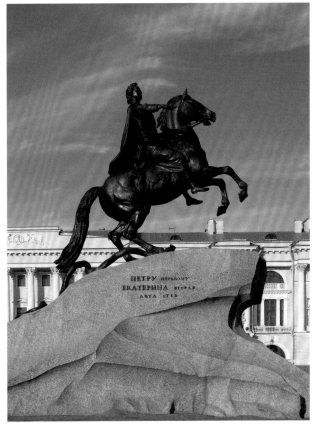

图 10-6　克洛迪翁，《陶醉》，约 1780—1790 年，陶雕，58.4 厘米 ×
42.9 厘米 × 28.6 厘米，纽约大都会艺术博物馆

图 10-7　法尔科内，《彼得大帝纪念碑像》，铜雕，自 1782 年竖立于
圣彼得堡广场

托，创作了《彼得大帝纪念碑像》（图 10-7）。这件作品打破了传统的骑马人物塑像的静态模式，展现出俄国沙皇领军冲锋的英雄气势。在一块高高的岩石基座上，彼得大帝姿态英武，伸出手臂，像是正在指挥战斗。他座下的马匹雄健有力，两只前蹄高高抬起，后蹄紧紧踩住象征邪恶的蛇。雕塑的各个部分独立又协调，精致而又稳健，显示了俄国崛起的雄心大志。

二、启蒙运动与艺术

启蒙运动（Enlightenment）是带动 18 世纪末政治、社会和经济变革的重要因素。启蒙运动首先是对人和世界的一种新的思考方式。这种思考基于实证经验，而不再依赖于宗教、神话或是传统。启蒙主义思想家提倡科学的思维方式，反对任何强加于人的教条和信仰。

法国哲学界是启蒙主义思想的中心。以孟德斯鸠、伏尔泰、狄德罗、卢梭为代表的法国启蒙主义思想家们继承 17 世纪笛卡儿以来的理性主义思想，批评教会和专制政权限制了人的思想自由。他们特别受到英国科学家牛顿的实验科学理论和约翰·洛克（John Lock，1632 —1704）经验主义思想的启发，把个人看成社会和自然的一部分，相信只有通过知识的积累和理性的共识，人类社会才能获得进步。因此，启蒙主义运动在很大程度上是知识普及的过程。以狄德罗为代表的大百科全书派出版了 35 卷的《百科全书》，覆盖了各个知识领域，如自然科学、哲学、伦理学、政治学、经济学、历史学、文

学、教育学，等等。启蒙运动动摇了欧洲的王权专制制
度，为美国独立战争与法国大革命开辟了道路。

夏尔丹

启蒙主义思想导致了艺术观念的改变，卢梭所崇
尚的自然、真诚的艺术观念逐渐取代了洛可可艺术中做
作和轻浮的倾向。让·西梅翁·夏尔丹（Jean Baptiste
Siméon Chardin，1699—1779）以描绘普通人的日常生活
而著称。在油画《餐前祈祷》（图 10-8）中，夏尔丹将观
众的视线引入一个打扫整洁的普通家庭之中。母亲已经
把晚餐端到桌上，两个女儿摆出了祈祷的姿态。母亲和
大女儿的眼神落在小女儿身上，而这个小女孩的眼睛正
盯着刚刚端上桌的食物。她的心思显然没有放在祈祷上。
夏尔丹抓住了这个真实生动的场面，不落痕迹地传达了
道德和教育的内涵，表现了普通人日常生活中的诗意。
画面上，从人物的服饰到房间的陈设都很简单，渗透着
朴素、自然、严肃的价值观，与许多洛可可艺术中华丽、
做作、轻浮的场面形成了鲜明对比。狄德罗赞扬夏尔丹
的画真实而且富有教育意义。他的画不仅受到启蒙主义
者的推崇，而且也受到皇室贵族的欢迎，路易十五就曾经
收藏过夏尔丹的《餐前祈祷》。他们在其中发现了一种远
离自己生活的"另类"美。

图 10-8　夏尔丹，《餐前祈祷》，布面油画，1740 年，50 厘米 × 38.5
厘米，圣彼得堡艾尔米塔什博物馆

第二节
英　国

英国的政治体系不同于法国和大多数欧洲国家，议会制和习惯法使英国的皇权受到了制约，天主教和新教之间的矛盾相对缓和。在经济上，英国与荷兰相似，依靠强大的航海力量发展了繁荣的海外贸易；在艺术上，英国深受欧洲大陆风格的影响。英国皇家宫廷曾经相继请来荷尔拜因、鲁本斯和凡·代克等绘画大师。直到18世纪初，英国仍然崇尚欧洲大陆的艺术风格。

荷加斯

真正英国风格的绘画是由威廉·荷加斯（William Hogarth，1697—1764）开创的。他创造了一种逸闻趣事题材的风俗画形式，用生动诙谐的风格描绘了当时的社会生活。荷加斯最擅长叙事性的系列油画和版画，他的画仿佛是一幕幕的戏剧或章节小说，情节引人入胜。荷加斯的系列组画《妓女生涯》（又名《烟花女子哈洛德堕落记》，1731）、《浪子》（1735）和《时髦婚姻》（1745）是绘画史中最著名的连环画作品。这三套组画由6—8幅独立画幅组成，每幅画又有独立的情节，其中有在金钱诱惑下堕落的青年、视钱如命的商人、日渐衰落的贵族等各色人物。

《早餐的景象》（图10-9）是《时髦婚姻》的6幅系列组画之一，讽刺了为了政治和经济利益而结合的不

图10-9　荷加斯，《早餐的景象》，《时髦婚姻》系列之一，布面油画，1745年，699厘米×908厘米，伦敦国家美术馆

道德婚姻。画面中，丈夫和妻子在桌边都显得很疲倦。妻子在家中打了一夜的牌，伸着懒腰；而丈夫也不知刚从哪里回来，他的双手插进空空的裤兜，显然身上已经不存一文。家里的小狗从他的外衣口袋里叼出一个女人的蕾丝帽。他们的管家手里握着厚厚一叠未付的账单，只能无可奈何地祈祷上帝保佑。画面背景上的某些细节也很有趣，远景的房屋中，上层挂着宗教圣人像，而下层挂着的画面却被幕布遮住，显然这是一些色情题材的绘画。这个细节揭示了当时的社会风俗，女人不能观看裸体的"不雅"画面，而男性却有这样的特权。荷加斯的作品既生动有趣，又具有道德教义，深受当时各个阶层的欢迎。他的版画作品传播广泛，经常被挂在咖啡厅和中产阶级家庭的起居室中。

荷加斯堪称描绘现代都市生活的先驱者，尽管他的画风受到洛可可风格的影响，仍然致力于打破历史画的主导地位，摆脱欧洲大陆的影响。荷加斯的风俗画不仅尖锐地指出了工业化初期的英国社会时弊，而且揭示了现代社会普遍存在的问题，如金钱与权力的诱惑、时尚的肤浅、道德边缘的模糊、诚信的危机，等等。在幽默讽刺和道德批判上，他的作品体现出了典型的英国特征。

雷诺兹

约书亚·雷诺兹（Joshua Reynolds，1723—1792）的艺术观主导着18世纪下半期的英国艺术界。他试图改变荷加斯以来逸闻趣事类风俗画的流行趋势，转而建立与欧洲大陆相关的宏伟风格。1768年，雷诺兹参与创建英国皇家美术学院，并被选为首任院长；1784年又被聘为英国国王乔治三世的宫廷画家。雷诺兹为皇家美术学院制订了严格的艺术教学体系。他于1769—1790年期间，曾在学院做过15次讲演，收集成《演讲录》，内容包括他的艺术见解和美学观点。他强调艺术是理性经验的产物，在理论上确立了艺术，特别是绘画在文化上的地位。

雷诺兹的创作和理论在当时影响很大，追随者甚众，成为英国学院派的典范。

雷诺兹最擅长肖像画，主要以英国皇室、贵族、军官等社会名流为对象，受凡·代克影响，通过表现人物的姿态、神情和精致的服饰，突出其社会地位和高雅的气质，具有一定的程式化倾向。他的肖像画《西敦斯夫人》（图10-10）描绘的是当时英国最著名的戏剧女演员，以扮演哈姆雷特而著称的萨拉·西敦斯（Sarah Siddons）。雷诺兹画这幅肖像期间，西敦斯夫人成功地扮演了她的

图10-10 雷诺兹，《西敦斯夫人》，布面油画，1783—1784年，239.4厘米×147.6厘米

另一个著名角色——麦克白夫人。画面上的西顿斯夫人似乎沉浸在自己塑造的角色之中，如同一位充满激情的悲剧缪斯。

庚斯勃罗

托马斯·庚斯勃罗（Thomas Gainsborough，1727—1788）在肖像画上的成就可与当时皇家美术学院的权威雷诺兹相匹敌。与雷诺兹一样，庚斯勃罗的肖像画也体现了流行于英国18世纪下半期的宏伟风格，但他的绘画风格显得比较轻松自然。同样画西敦斯夫人，庚斯勃罗把她安排在较为随意的私人环境中：西敦斯夫人头戴黑色海狸皮高帽，身披金黄色缎面披风，手搭金色狐狸毛垫子（图10-11）。与这些显示出上流社会身份的华丽装饰相对

比，她的身上只穿着朴素的蓝色镶边连衣裙，显得时尚而有个性。她目光炯炯，似乎在平静中酝酿着激情。

庚斯勃罗的户外肖像画体现了英国的独特画风。由于18世纪的英国贵族拥有大面积的庄园，表现贵族的乡村生活是英国绘画的一个重要的主题，庚斯勃罗的作品结合了英国式的自然主义和法国式的洛可可风格。《清晨散步》（图10-12）描绘了威廉姆·哈莱特夫妇（Mr. and Mrs. William Hallett）。画家仿佛是维多利亚时代的摄影师，把城市人物定格在田园风光之中。威廉姆·哈莱特夫妇显示出英国贵族特有的严肃、矜持，与背景上轻盈、浪漫的法国洛可可式风景形成了鲜明的对比。前景中，抬着头，寻求主人关注的小狗为画面增添了生气。

图10-11　庚斯勃罗，《西敦斯夫人肖像》，布面油画，1785年，126厘米×99.5厘米，伦敦国家美术馆

图10-12　庚斯勃罗，《清晨散步》，布面油画，1785年，236厘米×179厘米，伦敦国家美术馆

第三节
威尼斯画派

18 世纪之后，欧洲的艺术中心逐渐转移到法国，意大利在欧洲艺术史上的地位逐渐减弱，相对活跃的是威尼斯画派，这种情况的出现很大程度上是由意大利旅游业的兴起所推动的。在启蒙主义运动的影响下，古希腊罗马文化在 18 世纪时已经成为西方文明的必修课，欧洲富裕家庭的子女通常会到意大利各地寻访古典遗迹，增强在艺术、文学、戏剧和音乐等各方面的文化修养，为进入上流社会做好准备。这种文化"朝圣"活动通常会持续几个月的时间，在当时被称为"宏大旅行"（Grand Tour）。游客们通常会带回风景画作为旅行的留念，威尼斯画家安东尼奥·卡纳列托（Antonio Canaletto，1697—1768）的风景画在当时最受欢迎。他运用了照相机的取景方式，捕捉威尼斯的如画美景，并进行巧妙的重组。虽然为了便于携带，他的作品尺幅不大，却具有场面宏大的视觉效果。画面上通常包括当地的名胜古迹、明亮的天空和独特的交通工具"刚朵拉"。他的《威尼斯大运河的入口》（图 10-13）以全景式构图和逼真的细节给人以身临其境的沉浸式体验。

图 10-13　卡纳列托，《威尼斯大运河的入口》，布面油画，约1730年，49.6 厘米×73.6 厘米，美国休斯敦美术馆

图 10-14　提埃波罗，《埃及女王克娄巴特拉的宴饮》，壁画，1746—1747 年，650 厘米 × 300 厘米，威尼斯拉比宫

图 10-15　提埃波罗，《阿波罗和四大洲》，壁画，1752—1753 年，1900 厘米 × 3050 厘米，维尔茨堡

　　在威尼斯画派中，G.B. 提埃波罗（G. B.Tiepolo，1696—1770）被认为是 18 世纪欧洲最重要的一位历史画家。他曾经为一系列重要建筑创作大型壁画。在为威尼斯拉比宫（Palazzo Labia）创作的《埃及女王克娄巴特拉的宴饮》（图 10-14）系列壁画中，提埃波罗用威尼斯画派的风格描绘了古典建筑和海景。有趣的是，尽管是古罗马的历史题材，画面中的人物却穿戴着 16 世纪文艺复兴时期的服饰，背景上的建筑也是文艺复兴时期的样式，这表明画家对意大利文艺复兴的荣耀充满敬仰和怀念之情。

　　提埃波罗为德国维尔茨堡大主教的帝王大厅创作的著名的天顶画《阿波罗和四大洲》（图 10-15）体现了文艺复兴以来大型天顶画的视幻觉效果。画面中心是被众神拥戴的太阳神阿波罗，他披着金色的霞光，似乎正冲破黑暗的天空。在他的四周，画家用象征性的手法描绘了世界上的四大洲：骑在大象上的妇女代表亚洲，骑在骆驼上的妇女代表非洲，骑在鳄鱼上的妇女代表美洲，而象征欧洲的妇女端坐在大理石的宝座上。维尔茨堡的壁画色彩华丽，空间感强，带有浪漫的异域风情。然而，提埃波罗的个人成就已经无法挽回 18 世纪大型历史画的衰落，他的大型壁画仿佛是巴洛克艺术的最后一抹余晖。

第十一章

19世纪的欧洲艺术

从 18 世纪末到 19 世纪 70 年代，是历史上充满动荡和变革的时代。1789 年的法国大革命推翻了波旁王朝，开启了一个新的时代。但是革命掀起的风暴并没有就此停止，1804 年拿破仑称帝，1814 年波旁王朝复辟，1830 年七月革命、1848 年二月革命和 1871 年的巴黎公社运动爆发，法国的流血冲突和社会动荡持续了近一百年。在法国大革命的影响下，整个欧洲的政治版图发生了巨大改变。18 世纪末，美国摆脱了英国的殖民统治，赢得了独立战争的胜利。这个时代发生的另一场革命来自技术和经济领域。18 世纪中期就已经在英国开始的工业革命迅速传遍了欧洲和北美。自 19 世纪上半叶开始，欧洲城市人口剧增，铁路的延伸更促进了各国之间经济贸易的往来。在此期间，艺术领域也发生了前所未有的巨大变革。以法国为中心，从 18 世纪 70 年代到 19 世纪 70 年代，欧洲经历了新古典主义、浪漫主义、现实主义和印象主义等一系列艺术运动的更迭。

第一节
新古典主义

新古典主义是 18 世纪后期至 19 世纪中期兴起于法国的艺术运动。它反对洛可可艺术的繁复琐碎，寻求复兴古希腊、罗马古典艺术的理念。新古典主义艺术与 1789 年法国大革命相呼应，表达了大革命时期法国涌动的爱国主义激情和勇于牺牲的英雄主义精神。

自启蒙运动以来，法国的学术界就一直在传播新的美学思想和道德准则。18 世纪后期，启蒙主义思想家谴责表现贵族腐败生活的洛可可艺术，呼吁有社会责任感和教育功能的艺术。与此同时，庞贝、赫库兰尼姆（Herculaneum）城的大量考古发掘新成果震惊了欧洲的文化艺术界。古典艺术简洁、质朴、宏大的艺术风格，与洛可可艺术琐碎、华丽、轻浮的倾向形成了鲜明对照。整个欧洲文化界再次兴起模仿古希腊、罗马艺术的风气。这种模仿不仅仅停留在技术层面，而且进入了美学和道德领域。德国学者温克尔曼（Johann Joachim Winckelmann, 1717—1768）的著作《关于在绘画和雕塑中模仿希腊作品的一些意见》（1755）和《古代艺术史》（1764）为新古典主义提供了理论基础。他以"高贵的单纯，静穆的伟大"归纳古希腊艺术的本质特征，并奉之为艺术的最高准则。普鲁塔克（Plutarch）的《古希腊罗马名人传》被广为传颂，为国家的利益而自我牺牲的古罗马共和国英雄被视为楷模。在古希腊、罗马的古典文明中，法国的政治家、思想家和艺术家们看到了他们渴望的艺术理想，以及自由民主政体的范本。

大卫

雅克－路易·大卫（Jacques-Louis David, 1748—1825）不仅是新古典主义艺术的代表人物，而且是法国大革命意识形态的实践者。他赞同启蒙运动的艺术理念，认为艺术的主题应该有道德意义，在艺术中再现古代英雄高贵的行为和事迹具有现实意义，可以激发现实生活中人们的美德和奉献精神。[1]

《荷拉斯兄弟的宣誓》（图 11-1）堪称大卫的艺术生涯中的一座里程碑，也是新古典主义风格的典范。它描绘了罗马在共和国建立前的一个英雄故事。公元前 669 年，罗马城和阿尔巴城发生争端。两个城市决定各自选出最英勇的战士，用决斗的方式来解决纠纷。罗马选出贺拉斯三兄弟，阿尔巴选出库里阿斯三兄弟。然而，贺拉斯和库里阿斯两家原本是亲家。贺拉斯兄弟的妹妹卡米拉，已经和对方兄弟中的弟弟订了婚，而库里阿斯兄弟的姐姐萨宾娜早已与贺拉斯兄弟中的兄长结婚生子。悲剧性的命运显而易见地摆在两个家庭面前。在这场决斗中，贺拉斯和库里阿斯的姐妹们注定是输家，她们不是丧失自己的爱人，就是失去自己的兄弟。

在画面的中心，大卫表现了贺拉斯三兄弟宣誓效忠国家的一幕。他们以整齐划一的动作向前迈出一步，伸出臂膀，面对父亲手中的剑庄严宣誓：不是胜利归来，就是战死疆场。在妇女们的哀痛中，父亲高举三把利剑，

[1] 'David on Greek Style and Public Art', Robert Goldwater and Marco Treves eds., *Artists on Art, from the XIV to the XX Century,* Pantheon Books, 1958, p.206.

准备交到儿子手上。在这个充满豪情壮志的时刻，儿女情长显得如此微不足道。

法国人对李维的《罗马史》中讲述过的这个故事并不陌生，因为在此之前，巴黎的剧院已经上演过由高乃伊改编的这段戏剧。大卫的画面犹如舞台的场景，借鉴了路易十四时代以普桑为代表的古典主义风格，图像清晰有力。在明净清澈的光线的映衬下，人物的轮廓仿佛古代浮雕。背景中，简洁庄严的古典建筑结构增强了构图的均衡感。画家用刚直有力的线条表现男性，以柔和婉转的曲线表现女性。男性占据了画面的中心，女性在画面的一角。女性的柔弱、悲哀、绝望无助，衬托出男性的阳刚、忠诚和英雄气概。尽管大卫的绘画风格平静肃穆，但传达的信息却格外强烈，那就是时刻准备着为国捐躯的战斗誓言。

1785 年，当《荷拉斯兄弟的宣誓》首次在巴黎展出时，引起了广泛的社会轰动。尽管这幅新古典主义风格的油画原本是路易十六的订件，画家也没有特意把它当成革命宣言，但这幅画所传达的爱国主义和英雄主义激情，与当时法国的时代精神相互呼应，仿佛为即将到来的大革命吹响了号角。

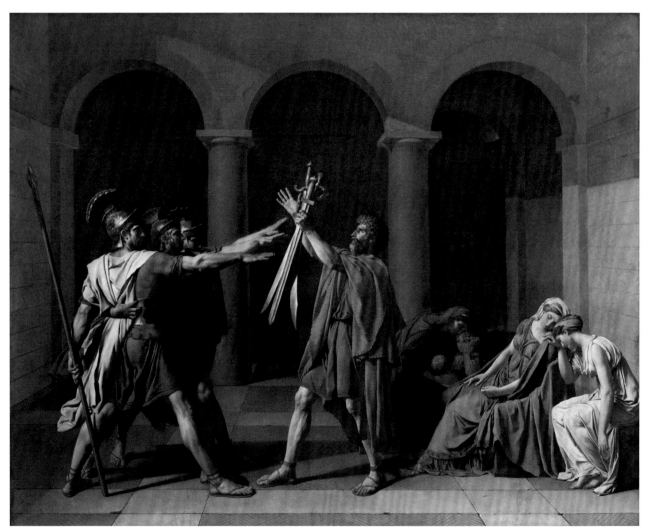

图 11-1　大卫，《荷拉斯兄弟的宣誓》，布面油画，1784 年，330 厘米×425 厘米，巴黎卢浮宫

1789 年法国大革命爆发以后，大卫参加了政治上激进的雅各宾派。他曾经做过国民公会的副执行长，负责政治宣传活动，并参与投票，支持处决路易十六。他在国民公会中主张，艺术具有教育大众的功能，应为革命的政治目标服务。1793 年，他代表国民公会宣布关闭皇家美术学院，建立由三百名艺术家组成的革命艺术家团体，并以大革命中的现实事件为题材创作了《马拉之死》（图 11-2）。

《马拉之死》记录了法国推翻君主制斗争中的重要一幕。马拉（Jean-Paul Marat）是雅各宾派的骨干，也是大卫的朋友。他在报纸上撰写过很多宣扬革命的文章。1793年，当他被吉伦特派的保皇党人夏洛特·科黛（Charlotte Corday）刺杀后，大卫应国民公会的要求，及时赶到现场，记录下马拉牺牲的场面。画面上，马拉刚刚被政敌刺杀。他安静地躺在浴缸里，像平日工作时一样。由于马拉患有严重的皮肤病，他经常长时间浸泡在药液里治疗。马拉的左手还拿着回复科黛的便笺，握着鹅毛笔的右手却已经无力地垂落了下来。行凶的匕首就在地上，鲜血从马拉的胸部沿着浴盆滴落下来。整个画面情绪内敛、构图简洁、色彩单纯、造型庄重，背景上大面积的暗色调显出压抑感，反衬出前景的光明。马拉面前的木墩如同一块纪念碑，上面刻着："致马拉，大卫"。

大卫用精练、凝重、朴素的古典主义技法给观众造成了如临现场的真实感，不仅如此，还成功地表现了这一悲剧的崇高性。他没有渲染死亡的痛苦，但是画中的每一个细节——匕首、伤口和科黛用来骗取马拉信任的便笺都经过精心设计，能够激发起观众对死者的同情和对凶手的愤怒。大卫把马拉的牺牲表现得如同圣人的殉难，他引用了古希腊雕塑《垂死的高卢人》和米开朗基罗的雕塑《哀悼基督》中的人物姿态，创作出一种新古典主义风格的革命"祭坛画"。

1794 年雅各宾派政权被推翻，大卫被捕入狱。出狱后，大卫放弃了雅各宾派的暴力革命主张，借历史题材

图 11-2　大卫，《马拉之死》，布面油画，1793 年，165 厘米×128.3 厘米，布鲁塞尔皇家美术博物馆

《萨宾女人》（图 11-3）表达了宽容、和平的政治理想。与《荷拉斯兄弟的宣誓》截然相反，女性在这个画面上成为英雄、中心和主角。被劫后的萨宾女人与罗马人结婚生子之后，她们勇敢地冲入战场，站在罗马人和萨宾人之间，用自己的身体保护孩子，隔开双方的枪林剑戟，促使丈夫和父兄化干戈为玉帛。

在拿破仑上台后，大卫的政治热情再次被点燃。他的《波拿巴跨越圣贝尔拿特山》（图 11-4），把拿破仑描绘成古罗马的将军形象，赞美他拯救法国于危难的英勇气魄。拿破仑执政后，授予大卫首席画家的称号。大卫的巨幅油画《加冕》（图 11-5），描绘了 1804 年 12 月 2 日在巴黎圣母院举行的加冕仪式。大卫不仅尽可能真实地再现了这个历史场景，而且参照拿破仑的意愿进行了提炼、设计和美化。他将在场的上百个人物分为两组，右边是教会的神职人员，左边是拿破仑的

图 11-3　大卫，《萨宾女人》，布面油画，1794—1799 年，385 厘米 ×522 厘米，巴黎卢浮宫

图 11-4　大卫，《波拿巴跨越圣贝尔拿特山》，布面油画，1800—1801 年，261 厘米 ×221 厘米，法国马尔迈松城堡

图 11-5　大卫，《加冕》，布面油画，1806—1807 年，621 厘米 ×979 厘米，巴黎卢浮宫

宫廷成员，呈现出当时两股政治力量的较量。为了突出拿破仑的权威，大卫还特地选取了他打破常规，从教皇手中抢下皇冠，亲自戴到皇后约瑟芬头上的场面。这幅构图宏大、画风严谨的作品，为后来的纪实性历史画树立了典范。

大卫的学生们

1803 年，在大革命高潮中被取消的法国皇家美术学院得到了恢复。大卫成为新学院的领导。他的画室吸引了四百多位学生。大卫在教学上大力推广古典主义。他鼓励学生学习拉丁语，阅读古典书籍，为新古典主义占据法国画坛中打下了基础。大卫的杰出学生有格罗、热拉尔和勒布伦夫人等。

格罗　安东尼·让·格罗（Antoine-Jean Gros，1771—1835）是拿破仑的积极支持者，曾跟随拿破仑出征意大利，参加过包围热那亚的战斗，他的战争题材历史画歌颂了拿破仑的英雄事迹。在《雅法城的黑疫病人》（图11-6）中，格罗描绘了拿破仑在 1799 年的叙利亚战役中慰问军中病人的场面。当时，黑死病席卷了双方的军队。为了平息对疫情的恐惧，拿破仑亲自探访雅法城由清真寺改造的临时战地医院。画面上，拿破仑手下的军官用手帕罩住口鼻，而拿破仑面对死亡和病患却毫无恐惧。他脱下手套，伸手去安抚病人，而病人们也显然受到鼓舞，努力振作起来。这个场面所描绘的与宗教画中基督救治病人的场面如出一辙。画家在这里暗示，拿破仑拥有创造奇迹的能力。画面左下方，阿拉伯人绝望地陷入黑暗之中，而右边濒死的法国人则看到了光明。这两组人物的对比令人想起米开朗基罗《最后的审判》中，那些被诅咒的人和被拯救的人。

与大卫一样，格罗也将人物进行了对比和分组，然而他的笔触更松弛，色彩更明亮。格罗对阿拉伯人的服饰、清真寺的庭院和马蹄形拱门都进行了细致地描绘，反映了随着拿破仑东征，法国人对阿拉伯世界日益提升的兴趣。这幅画中的异域风情暗示着"东方主义"（Orientalism）和浪漫主义的降临。

热拉尔　弗朗索瓦·热拉尔（François Gérard，1770—1837）在新古典主义风格中结合了洛可可的柔美。他的《雷卡米埃夫人像》（图 11-8）描绘了巴黎的一位

图 11-6　格罗，《雅法城的黑疫病人》，布面油画，1804 年，532 厘米×720 厘米，巴黎卢浮宫

图 11-7　大卫，《雷卡米埃夫人像》，布面油画，1800 年，174 厘米×244 厘米，巴黎卢浮宫

社交名媛。在雷卡米埃夫人的沙龙中，常常云集着当时社会各界的名流。

　　大卫之前也为她画过肖像（图 11-7）。在大卫的画面中，身着古希腊式白色长裙的雷卡米埃夫人侧卧在床榻上，显得朴素而又高贵。大卫用色单纯简洁，去掉了人物服饰和家具上的所有装饰。而在热拉尔的画面中，雷卡米埃夫人的坐姿呈 S 形，形象活泼妩媚。热拉尔运用了明亮的色彩，增加了装饰的细节。这两种风格的差异，反映了巴黎上流社会审美趣味的变化。尽管大卫的肖像画极为出色，但画风略显冰冷，热拉尔的作品更符合人物的个性和当

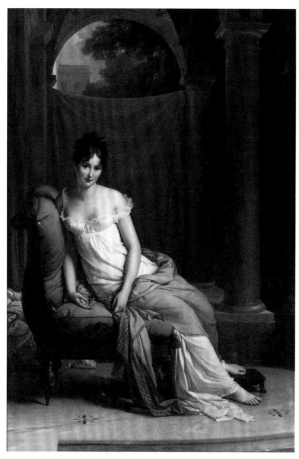

图 11-8　热拉尔，《雷卡米埃夫人像》，布面油画，1795 年，194 厘米×130 厘米，巴黎卢浮宫

图 11-9　勒布仑，《母女图》，布面油画，1789 年，130 厘米×94 厘米，巴黎卢浮宫

时的潮流，备受雷卡米埃夫人的称赞。

勒布仑 在法国大革命期间，维涅·勒布仑（Vigée Le Burn，1755—1842）夫人是极少数皇家美术学院接受的女艺术家。她的肖像画以优雅而又自然著称，深受法国和欧洲各皇室的欢迎。她曾为路易十六的皇后玛丽·安东尼特（Marie Antoniette，1755—1793）画过一系列著名的肖像画。勒布仑的《母女图》（图11-9）展现了她和女儿之间的亲密感情。尽管人物身着古典服饰，却亲切自然，丝毫没有古典主义肖像常见的僵硬冷漠。

普吕东

普吕东（Pierre-Paul Prud'hon，1758—1823）不属于大卫学派。他曾在法国第戎美术学院学习，画风柔美抒情，预示着古典主义向浪漫主义的过渡。在《西风劫

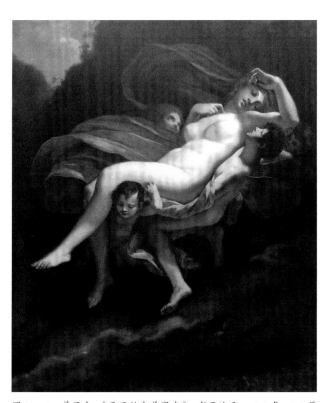

图11-10　普吕东，《西风劫走普赛克》，布面油画，1808年，193厘米×157厘米，巴黎卢浮宫

走普赛克》（图11-10）中，普吕东展示了法国大革命时期最美的人体。在神话故事中，丘比特爱上了人间美女普赛克，趁她在夜晚熟睡时，派西风神将她偷走。躺在西风神臂弯中的普赛克，宛若沉睡的维纳斯。她身下的帷幔，仿佛张开的旗帜，既隐喻风的神力，又增强了戏剧化的效果。画面明暗对比强烈而色彩柔和，光影朦胧中显示了达·芬奇和柯列乔的影响。

安格尔

大卫的学生中，安格尔（Jean-Auguste-Dominique lngres，1780—1867）是最著名的艺术家。18世纪90年代晚期，安格尔曾进入大卫的画室进行过短暂的学习。继大卫之后，他把新古典主义推向了又一个高潮。与大卫的新古典主义不同的是，安格尔更推崇纯粹的古希腊风格。他模仿希腊瓶画上的线条和造型，并将主要人物放在前景中，模仿古典的浅浮雕造型。

安格尔的创作包括历史画、女性人体画及肖像画。他因历史画《路易十三的誓约》（图11-11）受到当时巴黎主流艺术圈的赞美，被推崇为学院派领袖。这幅画描绘了路易十三跪在圣母子前，献上王冠和王笏。安格尔的这幅画借鉴了拉斐尔《西斯廷圣母》的图式，同时也受到巴洛克艺术影响，宣扬了波旁王朝在政治和宗教上的和谐。1824年，《路易十三的誓约》与德拉克洛瓦的《希阿岛的屠杀》在学术沙龙上同时展出，分别成为学院派的古典主义和新兴的浪漫主义的代表。在法国历史上保皇派与共和派斗争十分尖锐的时代，这两种艺术流派之争也反映了保守与激进两股政治势力之间的对立。

在1827年的学术沙龙上，安格尔展出了《荷马的礼赞》（图11-12）。这幅巨大的作品原本是为卢浮宫创作的一幅天顶画，然而，它没有采用巴洛克式天顶画的幻觉主义效果，而是完全遵循了新古典主义的理念和形式。安格尔结合了拉斐尔《雅典学院》的图示和古希腊风格。画面上，张开翅膀的名望女神将桂冠授予古希腊

图 11-11　安格尔，《路易十三的誓约》，布面油画，1824 年，421 厘米×262 厘米，法国蒙托邦圣母院

图 11-12　安格尔，《荷马的礼赞》，1827 年，386 厘米×515 厘米，巴黎卢浮宫

的传奇诗人荷马。端坐在古希腊神庙前的荷马如同奥林匹斯山上的大神宙斯。在他脚下的台阶上，坐着两位女士。穿红衣的女士身边竖立着一把剑，象征战争史诗《伊利亚特》；穿绿衣的女士的身边斜放着一把桨，象征寻找家园的史诗《奥德赛》。在荷马的两边，对称地站立着两组人物，分别代表哲学、诗歌、音乐和艺术领域的天才。在他左边，有托着七弦琴的古希腊抒情诗人品达（Pindar）、手持锤子的雕塑家菲迪亚斯，还有哲学家柏拉图和苏格拉底；在他右边，出现了古罗马诗人贺拉斯和维吉尔、意大利文艺复兴时期的诗人但丁和艺术家拉斐尔。在画面左边的前景上，艺术家普桑手指画面中心，而莎士比亚在他身后只露出半个身子；在右边的前景上，汇集着法国作家拉辛、莫里哀、伏尔泰和弗朗索瓦·芬乃伦（François Fénelon）。

尽管安格尔将主要精力都放在历史画创作上，但他的女性人体画却更有创造力。《大宫女》（图 11-13）体现了安格尔理想化的新古典主义美学理念。这幅画为拿破仑的妹妹，那不勒斯女王卡洛兰·穆拉（Caroline Murat，1782—1839）所画。安格尔继承了乔尔乔内和提香的传统，描绘了斜倚的女人体。人物呈现在前景上，如同希腊的浅浮雕。画面上柔和的线条和装饰感借鉴了古希腊瓶画的传统，而人物的鹅蛋形脸型源于拉斐尔经典的女性形象。为了达到更完美的视觉效果，安格尔还运用了样式主义的变形手法。他有意地拉长了女人体的背部，仿佛为她多加了三根脊骨，使其身体更加妩媚。在东方主义开始流行的时代，安格尔通过头饰和床幔营造了土耳其的宫闱环境。

安格尔在 19 世纪 30 年代主导了皇家美术学院的教学，奠定了法国 19 世纪中期学院派的基础。这时，法国艺术界兴起了反古典主义法则的浪漫主义运动。安格尔带领学院派与以德拉克洛瓦为首的浪漫派围绕着线条、造型与色彩在绘画中的作用展开了争论。尽管安格尔把浪漫派视为野蛮主义，然而，他在土耳其

图 11-13　安格尔，《大宫女》，1814 年，88.9 厘米×162.5 厘米，巴黎卢浮宫

宫女主题绘画上所表现出的异国情调，显示了对浪漫主义品味的某种妥协。

卡诺瓦　来自意大利的安东尼·卡诺瓦（Antonio Canova，1757—1822）是拿破仑最欣赏的新古典主义雕塑家。他曾任教于罗马的法兰西学院，在拿破仑帝国时期，曾为拿破仑家族雕塑了许多肖像，其中最著名的是《扮成维纳斯的波琳·波尔盖兹》（图 11-14）。波琳·波尔盖兹（Paulin Borghese，1780—1825）是拿破仑的妹妹，因政治联姻嫁到罗马贵族波尔盖兹家族。卡诺瓦以古希腊雕塑中斜倚维纳斯的经典形象表现了波琳·波尔盖兹。人物手中的金苹果暗示着她是爱神的化身。由于波琳·波尔盖兹以风流韵事闻名，她的丈夫加米诺·波尔盖兹（Camillo Borghese，1775—1832）王子将这件雕塑藏于罗马郊外的宫殿中，只允许少数亲友在夜晚的灯光中观看。而现在，这个宫殿已经变成了著名的波尔盖兹美术馆，吸引了全球的观众前去参观。

卡诺瓦的雕塑风格结合了新古典主义艺术的简洁、唯美与浪漫主义的激情、灵动。他的神话题材作品《丘比特与普赛克》（图 11-15）成功地演绎了希腊神话中最浪漫的一刻：小爱神丘比特与普赛克之吻。由于普赛克（Psyche）在希腊语中的意思是心理和灵魂，卡诺瓦的作品象征新柏拉图主义中人类灵魂的神圣之爱。在这件雕塑的视觉中心，普赛克向上环绕的手臂构成 O 形，象征女性；而丘比特俯下的身体构成了 X 形，象征男性。无论形式上，还是内容上，这件雕塑都是至臻完美的象征。

乌东　法国新古典主义雕塑家让·安东万·乌东（Jean Antoine Houdon，1741—1828）最擅长人像雕塑。他曾经为卢梭、狄德罗、富兰克林、莫里哀、伏尔泰、华盛顿等许多同代的启蒙主义思想家和政治家塑像。这些雕像不仅在形式上具有新古典主义的特点，而且记录了启蒙主义者以古希腊罗马民主为楷模的精神风范。

受叶卡捷琳娜二世之托，乌东塑造了《伏尔泰坐像》

图 11-14　卡诺瓦，《扮成维纳斯的波琳·波尔盖兹》，大理石雕，1804—1808 年，罗马波尔盖兹美术馆

图 11-15　卡诺瓦，《丘比特与普赛克》，大理石雕塑，1800—1803 年，134.6 厘米×151.1 厘米×81.3 厘米，巴黎卢浮宫

（图 11-16）。启蒙主义思想家伏尔泰以渊博的学识和尖锐的社会批评著称，他因倡导科学理性和自由民主，讽刺君主和教会的专制而两度被投入巴士底监狱，多次被逐出国门，然而他的思想推动了整个西方现代社会的民主运动。乌东将伏尔泰表现为古希腊哲学家的形象，在历经 30 年放逐生涯之后，刚刚回到法国的伏尔泰依然机敏睿智。乌东抓住了他最生动的表情：掠过嘴角的讽刺性微笑和眼中闪动的光芒。

乌东的《华盛顿立像》（图 11-17）塑造了美国第一任总统乔治·华盛顿。他身着现代服饰，右手拄着一根手杖，左手搭在一个由 13 根棍棒绑成的立柱上。这种立柱在古罗马时期代表着权威，在这里象征美国独立后 13 个州组成的联邦。华盛顿身后的犁头是古罗马政治家辛辛纳图斯（L. Q. Cincinnatus）的象征。辛辛纳图斯曾为罗马共和国的建立而离开家乡参加战斗，战争胜利后被选为罗马共和国第一任君主，他却主动放弃权力，解甲归田。华盛顿也有同样的经历，在他的带领下，美国人赢得了独立战争的胜利，而他在连任两届总统之后，主动

图 11-16 乌东，《伏尔泰坐像》，陶土，1781 年，高 120 厘米，蒙彼利埃法布尔博物馆

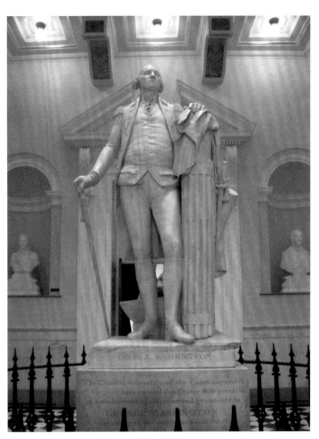

图 11-17 乌东，《华盛顿立像》，大理石，1788—1792 年，高 187.96 厘米，弗吉尼亚州里士满议会大厦

放弃继续连任的机会。在这里，乌东并没有把华盛顿表现为神，也没有让他穿上古代服饰，而只是借用古典雕像的造型和古罗马的历史典故，表明他是一个具有远见卓识和古典美德的政治家，现代的辛辛纳图斯，为了共和国的利益而非个人的权力而奋斗。通过这件雕塑，乌东不仅拓展了新古典主义的艺术语言，而且寄托了自己对于一个新兴民主共和国领导者的理想。

第二节
浪漫主义

卢梭在《社会契约论》（1762）中的开场白"人生而自由，而枷锁无处不在"，可以被看成浪漫主义的先声，浪漫主义来源于启蒙主义带来的个性解放。从新古典主义到浪漫主义艺术的过渡反映了艺术从理性到感觉、从推论到直觉、从依循客观自然到表达主观情感的变化。浪漫主义者渴望打破束缚、争取自由，他们不仅争取政治自由，还有思想、言论、感觉和品位等各个方面的自由。他们认为想象力是通往自由之路。

浪漫主义艺术运动兴起于1800—1840年左右。浪漫主义艺术家以大胆的、戏剧化的方式，无拘无束地抒发自己的个性和真情实感，他们通常从现实生活和文学作品中选取题材，描绘某个特别的历史事件和英雄人物。他们继承巴洛克风格的动感，并结合自然写实的细节，通过想象和激情，反对新古典主义的拘谨和冷漠。浪漫主义者对中世纪充满了怀旧之情。中世纪在当时被认为是黑暗时期，充满了野蛮、迷信和恐怖，然而，浪漫主义者通过这个非理性的神秘世界打开了想象的闸门。

在哲学上，康德打破了理性主义和经验主义的教条。他将哲学从自然科学中区分开来，并将美学问题放在了哲学研究的重心上。而在美学研究上，有关崇高的探讨对浪漫主义艺术运动产生了直接的影响。在《关于崇高和美两种观念之根源的哲学探讨》（1757）一书中，英国哲学家柏克（Edmund Burke，1729—1797）阐释了崇高的定义。他认为崇高是一种令人惊叹的美学感受，通常与对死亡的恐惧、对未知的探索和痛苦的情感联系在一起。比如，大风暴这类自然灾难景象可以激发人们的征服欲望，而恐怖和生存的挣扎可以唤起人性深处最深沉的情感。

浪漫主义精神同样主导着欧洲18世纪和19世纪早期的音乐和文学。在音乐家中，舒伯特、李斯特、肖邦、勃拉姆斯都强调旋律的抒情性和音乐的表现力；文学家中，济慈、华兹华斯发表了大量抒情诗歌，雪莱和拜伦将史诗放在异域情调的背景下，而最能表达浪漫主义精神的是雪莱的妻子玛丽·雪莱（Mary Shelley，1797—1851）于1818年的小说《弗兰肯斯坦》（*Frankenstein*），其中描写的人造怪物是科学实验的产物，预示着启蒙主义思想下机械理性主义教条所带来的危险。

浪漫主义艺术的反理性倾向还反映了当时的社会变革。1789年的法国大革命引起的社会动荡长达70年之久，而拿破仑的侵略战争又打乱了欧洲各国的政治经济秩序。在此期间，工业革命带来的贫富分化也更加剧了社会各阶层的躁动不安。

一、浪漫主义之源：英国和西班牙

弗塞利

瑞士出生的英国艺术家亨利·弗塞利（Henry Fuseli，1741—1825）是英国皇家学院的成员。他自学成才，擅长描绘夜晚的噩梦和可怕的恶魔，通过独特的黑色风格表达自己的奇思异想。在他的油画《噩梦》（图11-18）

图 11-18　弗塞利，《噩梦》，布面油画，1781 年，101.6 厘米 × 127 厘米，密歇根州底特律艺术学院

图 11-19　布莱克，《古代》，封面

中，弗塞利描绘了一个恐怖的场景：一个中世纪传说中的色魔，蹲坐在一位年轻美丽的女子身上。这位女子沉浸在梦境中，头部和手臂从床边垂下来，仿佛昏死过去。在恶魔身后，一匹黑马如鬼影般从帷幕后探出头来，它半张着嘴，鼓着鼻子，大睁着一双突起的双眼，贪婪地望着眼前的一切。弗塞利是最早探索人们潜意识中黑暗领域的艺术家，他所描绘的梦魇成为浪漫主义艺术创作中的一个重要主题。

布莱克

英国艺术家威廉·布莱克（William Blake, 1757—1827）是诗人，也是画家。他崇尚古希腊文化，经常通过古典风格，表现理性主义的精确性。然而，他并不与启蒙主义者为伍。像其他许多浪漫主义艺术家一样，他受到中世纪艺术的吸引，并经常从睡梦中获取创作灵感。他认为理性的唯物主义往往会抑制人们的精神追求，同时，严格的宗教体系也会抑制个人的创造能力。

在《古代》（图 11-19）中，布莱克结合上帝和造物主的概念描绘了自己想象中的一位全能的智者。他选择了《古代》作为著作《欧洲：一个寓言》（Europe: A prophecy）的封面，并引用了基督教箴言："他将圆规架设在深渊上。"（《箴言录：8：27》）布莱克的画面充满了能量，一位全能智者在黑暗中显现，他从一个燃烧的球体中弯下身来，左手握着圆规深入到暮光之中，仿佛一位正在丈量尺寸的建筑师。这幅画的主题和构图显然借鉴了中世纪的手抄绘本《上帝作为建筑师》。然而，画面中全能智者形象写实，身躯强健，发须随风飘动，仿佛来自米开朗基罗的雕塑。在这个图像中，布莱克以古典主义艺术的理想化造型展开了浪漫主义的梦想。

戈雅

西班牙画家弗朗西斯科·戈雅（Francisco Goya, 1746—1828）与大卫是同代人，而且在各自的国家都享有很高的地位，但他们的作品风格却完全不同。戈雅

图 11-20 戈雅，《理性入睡产生怪物》，《加普里乔斯》（狂想曲）之一，铜版画，1798 年，21.6 厘米×15.2 厘米，纽约大都会艺术博物馆

从 1774 年起，就开始为马德里的宫廷服务；1785 年，他任皇家美术学院副院长；1786 年，任查理三世（1716—1788）的宫廷画家；1799 年任查尔斯四世第一宫廷画家。尽管距离权力很近，戈雅在上升为西班牙最重要的画家的同时，却从没有放弃作为艺术家的独立思考。他对宗教权威、政治专制和虚伪的道德说教，一直保持着深入的反省和批判。

1770—1771 年，戈雅曾到意大利学画一年，并为马德里著名的新古典主义艺术家安东拉斐尔蒙斯做过助手。他的版画系列《加普里乔斯》（1797—1798）反映了对启蒙主义和理性秩序的思考。"加普里乔斯"的字面意思

是"狂想曲"，戈雅为这些作品写下文字批注，指出它们是"对人性错误和社会罪恶的批判"。他敏锐地观察到当时社会的各种弊病，既揭露教会和贵族对民众的压榨和欺骗，也反映民间的落后习俗和无知者的愚昧。他的作品拒绝说教，通常表现出语意的模糊性。在《理性入睡产生怪物》（图 11-20）中，戈雅描绘了一位艺术家，很可能就是他自己。这个人趴在书桌边睡去，绘画工具散落在一边。在睡梦中，他受到可怕的怪物的包围和袭击，特别是象征愚蠢无知的蝙蝠。这幅画可以被理解为：一旦理性受到压抑，无知和愚昧就会出现。然而，从另一个角度，它也可以被看成一种浪漫主义的想象。像弗塞利的《噩梦》一样，戈雅通过描绘可怕的梦境，表达了艺术无拘无束的想象力。戈雅为这幅画所写的注释是："被理性抛弃的想象，会产生可怕的怪兽。与想象结合吧，她是艺术之母，奇迹的源泉。"

戈雅的大多数作品并非浪漫主义的奇思异想，而是现实的人物和事件。《裸体的玛哈》和《穿衣的玛哈》（图 11-21、图 11-22）是戈雅的人体肖像画杰作。画中对象具体是谁并无记载，然而显然是以真实的人物为模特。在这两幅画中，戈雅沿用了古典式的斜倚维纳斯的构图，又仿佛是将委拉斯贵兹的裸体维纳斯反转过来。画面上，女性人体纤细的腰肢、清晰的边缘线、强烈的明暗对比、白色之中的丰富色调，和相对平面化、装饰性的处理方式都体现了西班牙绘画独特的审美特色。戈雅首先画了裸体的玛哈。在西班牙宗教裁判所势力强大，禁止描写女性人体的时代，戈雅的正面女裸体具有很强的反叛意义。

像前辈西班牙绘画大师委拉斯贵兹一样，戈雅能敏锐地观察到人物的性格和行为方式，绘画风格自然生动，表现力极强。《查理四世全家像》（图 11-23）显示了他高超的肖像画技法，人物从外形特征到性格、心理都表现得十分传神、真实。画面中心的国王和王后珠光宝气，显得庸俗无能，而画面左边的年轻王子看上去意气风发。在宫廷任职期间，戈雅和大多数西班牙人一样，不满于

图 11-21　戈雅,《裸体的玛哈》, 布面油画, 1775—1800 年, 97.3 厘米 × 190.6 厘米, 马德里普拉多博物馆

图 11-22　戈雅,《穿衣的玛哈》, 布面油画, 1800—1807 年, 97.3 厘米 × 190.6 厘米, 马德里普拉多博物馆

国王查理四世的统治, 寄希望于王子费尔南多七世实行政治改革。为了推翻父亲的统治, 费尔南多求助于拿破仑, 拿破仑同意出兵。然而, 在驱逐了查理四世之后, 拿破仑并没有扶植费尔南多继位, 而是让自己的弟弟约瑟夫·波拿巴 (Joseph Bonaparte, 1808—1813 年在位)

取而代之, 代替自己统治西班牙。

作为启蒙运动的支持者, 戈雅曾拥护法国大革命。但是当 1808 年拿破仑的军队以理性主义的名义入侵西班牙之后, 戈雅看到了侵略者的野蛮与暴力革命的恐怖。他以自己在这场战争中的亲身经历进行创作。《1808 年 5

图 11-23　戈雅，《查理四世全家像》，布面油画，约 1800 年，280 厘米×336 厘米，马德里普拉多博物馆

月 3 日：枪杀起义者》（图 11-24）是戈雅最著名的一件作品。1808 年 5 月 2 日这一天，西班牙人在马德里与一支法国军队的埃及雇佣兵发生冲突。法军随后对这次起义进行了残酷的镇压，逮捕和屠杀一直持续到 5 月 3 日的清晨。在这幅悲剧题材作品中，戈雅描绘了法国士兵对西班牙平民的枪决。在画面最亮处，一位身着白衣的西班牙人高高地举起双手，令人联想起基督上十字架的情形。在他的前面，有人已经倒在血泊之中；在他的后面，有人捂着双眼等待命运的降临；在他的对面，一排法国士兵正举枪瞄准，他们整齐划一的动作令人想起大卫的名作《荷拉斯兄弟的宣誓》。在他们脚下，正方形的法国式灯箱通常是启蒙之光的象征，此时却成为黑暗场景的道具。通过光线的处理，戈雅充满同情地描绘了西班牙普通农民的恐惧、悲哀和愤怒，他们面对死亡迸发出的激情与法国行刑者的冷酷形成了鲜明对照。

戈雅还在铜版画组画《战争的灾难》（图 11-25）中，大胆地揭露了战争的残酷和恐怖。这些带着速写笔触的画面不仅见证了法国侵略者的暴行，还有西班牙内战的野蛮，其中的掠夺、强暴、绞刑、肢解和万人坑令人发

指。这组版画因为太过真实而没有通过政治审查，在戈雅生前未能出版。

在法军入侵西班牙的战争期间，戈雅身体患病，听力变差，甚至短暂失明。国家的灾难和自身的疾病使他变得越来越悲观。在《巨人》（图 11-26）中，戈雅描绘了一个从战争废墟上升起的神秘巨人。他是战争的恶魔、复仇者的象征，还是人性黑暗面的化身？

在 1814 年拿破仑下台，法军撤出西班牙之后，费尔南多七世终于上台。然而，西班牙的社会动荡并没有结束，宗教裁判所的势力再次恢复。1819 后，戈雅的耳朵完全失去了听力。他在马德里郊外隐居起来，在一个被称为"聋人之家"（Quinta del Sordo）的房子中，画了满墙的"黑画"。在《萨徒尔食子》（图 11-27）中，戈雅描绘了食人的可怕场面。这幅画的主题，来源于希腊神话中古老的独裁者萨徒尔（Saturn）因为害怕被后代推翻而吃掉自己儿子的故事。画面上的巨大怪物在疯狂地进攻和吞噬，而他大张的双眼中却流露出绝望和恐惧。

在晚年创作的"黑画"中，戈雅把浪漫主义的黑暗想象发挥到了极致。画面上的巨人和怪物令人联系到那

图 11-24 戈雅,《1808
年5月3日:枪杀起义者》,
布面油画,1814 年,255
厘米×345 厘米,马德里
普拉多博物馆

图 11-25 戈雅,《战争的
灾难》第 39 幅,铜版画,
1810 年,5.5 厘米×20.5 厘
米,纽约大都会艺术博物馆

图 11-26　戈雅，《巨人》，布面油画，1808—1812 年，116 厘米×105 厘米，马德里普拉多博物馆

图 11-27　戈雅，《萨徒尔食子》，石膏面油画，1819 年，146 厘米×83 厘米，马德里普拉多博物馆

些被宗教和世俗权力扭曲的人。戈雅的艺术创造超越了对宗教、君主制度和意识形态的服从或批评，表达了对人类自身的深刻反省和同情。戈雅不仅仅是浪漫主义的先驱者，他对现实的真实性和人性黑暗面的大胆揭露，为即将到来的现代艺术开启了大门。

二、浪漫主义的高潮：法国

席里柯

泰奥多尔·席里柯（Théodore Géricault，1791—1824）是富于革新精神的艺术家。他曾在新古典主义艺术家盖兰（Pierre Guérin，1774—1833）的画室学习古典

主义技法，不过很快就突破了古典主义风格的局限。席里柯喜欢去卢浮宫学习历代大师的作品，特别喜欢提香、卡拉瓦乔和鲁本斯的风格。卢浮宫这时已经从皇宫变成了一座公共博物馆，并且增添了新作。它们都是拿破仑在军事扩张中得来的战利品。

席里柯早期的作品受到格罗的影响，喜欢表现英雄和史诗，军旅生活是他最喜欢的主题。1812 年，年仅 21 岁的席里柯第一次在沙龙展出了《轻骑兵军官在冲锋》（图 11-28）。这幅画描绘了一位骑在飞奔的战马上，转身挥舞马刀的年轻军官。这个形象令人想起大卫的在冲锋的拿破仑。然而，席里柯借鉴了鲁本斯擅长的缩短透视法，使军官和战马呈 3/4 侧面，出现在画面的

图 11-28　席里柯,《轻骑兵军官在冲锋》,布面油画,1812 年,349 厘米×266 厘米,巴黎卢浮宫

对角线上。他用强烈的动感、大胆的色块、粗犷的笔触塑造出一位情绪激昂的个性化英雄,完全不同于大卫笔下克制理性的理想化王者。尽管造型和透视还不够精准,但是这幅画的风格令人耳目一新,为当时名不见经传的席里柯赢得了金奖。1813 年,席里柯又创作了《受伤的重骑兵军官》,画面的色彩变得阴暗,表达的情绪也转向压抑。在画面内容上,这幅画与前一幅画也形成了鲜明的对比。从轻骑兵到重骑兵,从冲锋到撤退、从英勇奋战到不幸负伤,席里柯的创作影射了当时法国军事和政治情况的变化:1812 年时拿破仑军事权力正值巅峰状态,而在 1813 年之后,拿破仑政权在欧洲的扩张政策受到挫折,最终在 1814 年时被复辟的波旁王朝推翻。

在 1816—1818 年间,席里柯到意大利旅行时,受到米开朗基罗和鲁本斯的启发,艺术造诣有了很大提升。1819 年,他在巴黎的沙龙上展出了大型油画《美杜萨之筏》(图 11-29)。这幅画取材于一个真实的历史事件。1816 年,法国战舰美杜萨号因船长指挥不当,在从法国开往塞内加尔途中触礁沉没。船长和少数官员登上了唯一的救生艇,而 147 名乘客不得不用船只残骸造木筏逃生。木筏在大海中漂泊 13 天,绝大多数人死于饥渴和相互残杀。当它被另一艘路过的船只发现时,只剩下 15 个幸存者,其中处于垂危状态的 5 个人后经抢救无效而失去生命。这个事件堪称 19 世纪最大的海上悲剧,因政府封锁消息,一年后才被揭露出来。消息传开后,它很快成为当时的政治丑闻。舆论界指出,美杜萨号不合格的船长是大革命期间流亡到国外的贵族,对他的任命本身就反映了政府的腐败。

席里柯为美杜萨号事件所吸引,他详尽地研究了有关材料,还对木筏上的幸存者做了调查。为了作品的真实性,他到医院中仔细研究了真人的尸体和病人的痛苦神色,还到勒阿弗尔海边去观察海景和海面上空云彩的浮动和变化,甚至请人做了木筏的模型放在画室,并且邀请木筏上的两名生还者和自己的朋友——画家德拉克洛瓦作模特儿。最终,席里柯用 8 个月时间完成了这件巨作。

在这件具有当代纪实性的作品中,席里柯完全放弃了新古典主义推崇的理想主义,展现了浪漫主义的戏剧性。这里表现的英雄不再是理想化的领袖和杰出人物,而是生活中的普通人;这里的斗争不再是为建功立业进行的圣战,而是出于原始本能的搏斗。画面上一片触目惊心的景象:层层叠叠的尸体,奄奄一息、垂死挣扎的人。当木筏上的人们在绝望中突然看到遥远的海面出现的船影时,他们用尽仅存的一丝气力相互扶助,向远方发出求救的信号。在木筏的最前方,一位黑人在难友们的支撑下向遥远的地平线挥动着一块红布;在木筏的末端,一位绝望的父亲抱着孩子的尸体,对于刚刚传来的

图 11-29　席里柯，《美杜萨之筏》，布面油画，1818—1819 年，490 厘米 × 720 厘米，巴黎卢浮宫

喜讯已经无动于衷。画家沿着木筏前进的方向设计了强有力的对角线构图，增加了画面的动态。倾斜的木筏迫使观众进入画面，如同身临其境。挣扎的人和尸体，呈 X 形分布，从画面中心一直铺陈到画外，也将压抑、痛苦和绝望的感觉一直延伸到现实之中。

《美杜萨之筏》不仅展现了一个悲剧性的事件，而且反映了波旁王朝复辟后的法国社会的困境。它一经展出就引起了巨大轰动，彻底颠覆了新古典主义在巴黎艺术界的统治地位。这幅画不仅为席里柯赢得了巨大声誉，而且体现了他对自由民主理念的独立思考，正如法国历史学家儒勒·米舍莱（Jules Michelet）所评论的："法国本身、我们的整个社会也都在美杜萨之筏上。"① 席里柯

曾积极参加废除奴隶交易的运动，在《美杜萨之筏》中，他特地把黑人表现为最顽强的求生者。

德拉克洛瓦

1830 年，维克多·雨果（Victor Hugo，1802—1885）撰写的反暴君剧本《欧那尼》（Hernani）在法兰西大剧院上演，这通常被看作浪漫主义与古典主义在文学戏剧界的重要对决，而在绘画中，这两大阵营的交锋还要更早。1824 年，欧仁·德拉克洛瓦（Eugène Delacroix，

① 转引自 Michael Fried, *Manet's Modernism, or, The Face of Painting in the 1860s*, University of Chicago Press, 1998, p. 122。

1798—1863）的油画《希阿岛的屠杀》与安格尔的《路易十三的誓约》在同一沙龙展出，德拉克洛瓦热烈的、即兴式的、发自内心的艺术与安格尔冷漠的、学院式的、刻意安排的古典主义风格形成了鲜明对比。两位重要艺术家之间的竞争引发了两种艺术派别的争论。这种争论的源头可以上溯到法国17世纪末到18世纪初，普桑主义者和鲁本斯主义者之间围绕素描和色彩的争论。以安格尔为代表的学院派古典主义强调线条、素描和造型，在艺术上循规蹈矩，相对保守；而以德拉克洛瓦为代表的浪漫主义者强调色彩，重视艺术的想象力和创造性，他们关注时事政治，在艺术上更富有生气。

早在1822年，德拉克洛瓦就在席里柯的启发下，创作了《但丁之舟》（图11-30）。这幅画取材于《神曲》的《地狱篇》，描写了但丁在古罗马诗人维吉尔的引导下乘小船在地狱之河中行进的情景。画面上，尸体横陈，笼罩着惊险恐怖的气氛。德拉克洛瓦作此画时，曾仔细研究过《神曲》，边作画边听人朗诵。《但丁之舟》表现了人与命运抗争的浪漫主义情怀，同时也暗喻了法国大革命过后压抑的政治气氛和躁动不安的社会情绪。

《希阿岛的屠杀》（图11-31），被认为是浪漫主义在法国绘画中取代古典主义的标志。这幅画取材于当时希腊人争取民族解放的战争。自15世纪以来，希腊一

图11-30　德拉克洛瓦，《但丁之舟》，布面油画，1822年，189厘米×242厘米，巴黎卢浮宫

直受土耳其统治。1821 年，希腊发生反土耳其政权大暴动，这一运动遭到镇压。在战斗最残酷的希阿岛上，大约 98,000 名希腊人被杀或是被卖作奴隶，只有 2000 人幸存下来。希腊的独立战争得到了当时西方各国进步人士的同情和支持。英国浪漫主义诗人拜伦亲自参加希腊独立的战斗并献出了自己的生命。德拉克洛瓦也是希腊独立运动的支持者，他关注相关新闻报道，并从战争亲历者中收集真实资料，创作了《希阿岛的屠杀》。

在《希阿岛的屠杀》中，德拉克洛瓦通过被俘者表现了希腊人所遭遇的苦难。画家用两个金字塔形把前景的人物分成两组，有父子、情侣、饱经沧桑的老妇、母亲和婴儿。画面的右下角上演了最悲惨的一幕：一个婴儿趴在死去的母亲身上寻找乳头。在人群的上方，土耳其骑兵飞驰而过，胯下绑着年轻的希腊女俘。背景中，一位持枪的土耳其士兵隐藏在黑暗处，如鬼影般威胁着前

景中的所有人。远处，村庄在燃烧，屠杀仍在进行中。在构图上，这幅画没有古典主义作品那样的均衡，而是在混乱中寻求温度；在形式上，色彩不再是素描的陪衬，而直接成为表达感情的媒介；色彩上，大面积的血色残阳隐喻着战争的残酷，而大胆的对比色、色阶变化和明暗对比，演绎出丰富的层次和节奏。

1827 年，德拉克洛瓦创作的大型油画《萨达纳帕勒斯之死》（图 11-32），是一幕充满浪漫主义幻想的宏大悲剧。它取材于拜伦的诗篇，描绘了公元前 7 世纪亚述国王萨达纳帕勒斯（希腊人称 Sardanapalus，公元前 668—前 627 年在位）的最后时刻。在巴比伦沦陷时，这位国王亲自安排了自己的葬礼。他令侍从们杀死自己心爱的妻妾犬马，毁掉所有珍藏的珠宝财物。德拉克洛瓦的画比拜伦的诗更令人震撼，死亡、恐惧和绝望笼罩着整个画面。国王的一位宠妃扑倒在他的床上，一个强壮的男侍卫正将刀子扎进另一位侍妾的咽喉。萨达纳帕勒斯躺在已经架起薪火的床上，阴郁地看着眼前发生的一切，仿佛一位邪恶的导演。受到鲁本斯和席里柯的影响，德拉克洛瓦用动感强烈的对角线构图、异国情调的服饰家具、鲜血淋漓的红色主导色调、光彩艳丽的女性肉体，给人以视觉刺激。从情节、色彩到情感，《萨达纳帕勒斯之死》都达到了戏剧性的高峰，展现了一切幻灭后，从头再来的癫狂。

与席里柯一样，德拉克洛瓦也关注身边正在发生的重要事件。在《自由引导人民》（图 11-33）中，他表现了法国 1830 年的 7 月革命，这场革命推翻了波旁王朝查理十世的专制统治。德拉克洛瓦以人格化的形象描绘了自由女神。她一手持枪，一手高举共和国的三色旗，号召人们为自由而战。她的头上戴着红色的弗里吉亚小帽，在古希腊罗马，这是奴隶获得自由的象征。女神的脚下尸体横陈，然而在她的身旁，跟随着成群结队的勇士，其中包括工人、农民、知识分子和流浪街头的男孩。他们手持枪支，不顾死亡威胁，勇敢地冲锋向前。在远处的硝烟中，巴黎圣母院的钟楼依稀可见。在这幅具有重

图 11-31　德拉克洛瓦，《希阿岛的屠杀》，布面油画，1824 年，419 厘米×354 厘米，巴黎卢浮宫

图 11-32　德拉克洛瓦,《萨达纳
帕勒斯之死》, 布面油画, 1827 年,
392 厘米×496 厘米, 巴黎卢浮宫

图 11-33　德拉克洛瓦,《自由
引导人民》, 布面油画, 1830 年,
260 厘米×325 厘米, 巴黎卢浮宫

要现实意义和历史价值的作品中，画家把严肃的当代事件与诗意的古代寓言结合了起来，表达了浪漫主义者的革命激情。

《自由引导人民》是艺术史上最早的大型纪实类政治宣传画。它在 1831 年沙龙展出后，被七月革命的获益者路易·菲利普收藏。然而，不久之后，代表金融资产者利益的路易·菲利普慑于此画的政治煽动性，又将它隐藏起来，直到 1848 年革命爆发后，这幅画才得以重新展出。在 1848 年革命和 1871 年巴黎公社期间，《自由引导人民》的版画复制品曾经起到鼓动革命的重要作用。

1832 年，德拉克洛瓦跟随法国驻苏丹大使摩尔纳（Mornay）伯爵到摩洛哥和阿尔及利亚进行外交访问。这次旅行成为他艺术生涯中的一个转折点，从此他对异国情调的东方美感产生了浓厚的兴趣。《阿尔及尔妇女》（图

11-34）在 1834 年的法国沙龙上引起了轰动。画面上描绘了三位性感的阿拉伯女子，她们穿着优美的便装，神态自然，令人感觉近在眼前，而不像安格尔的宫女，仿佛是维纳斯的化身，完美却遥不可及。这幅画仿佛揭开了阿拉伯女子闺房生活的神秘面纱。在这个异域风情的北非房间里，墙上镶着阿拉伯纹样的瓷砖，地上铺着华丽的地毯，盘子里装满香料，一位年长的女子慵懒地坐着，望着观众，两位年轻女子在分享一种当地特有的水烟，一位黑人女仆在边上照看她们。在这件看似纪实性的作品中，德拉克洛瓦将各种异域风情的元素组合起来，满足了法国人对东方"闺房密室"的想象。

德拉克洛瓦关注到色彩在光线之中的微妙变化，他擅长运用丰富的色彩和清晰的笔触来描绘人物形象，与新古典主义强调线条和明暗造型的方式形成对比。他的

图 11-34 德拉克洛瓦，《阿尔及尔妇女》，布面油画，1834 年，180 厘米×229 厘米，巴黎卢浮宫

图 11-35　巴里，《老虎战印度鳄鱼》，铜雕，1831 年，长 100 厘米，纽约大都会艺术博物馆

"色彩派"创作方式对于 19 世纪后期的印象主义艺术产生了很大影响。

法国浪漫主义雕塑家

19 世纪早期，浪漫主义精神渗透在各种艺术媒介中，许多法国雕塑家的作品都结合了新古典主义和浪漫主义元素。

巴里　19 世纪法国艺术家安东尼-路易·巴里（Antoine-Louis Barye，1796—1875）以动物雕塑著称。他的作品突破了古典稳重、矜持的规范，以浪漫主义的手法敏锐地捕捉野兽的神情、动态。他所做的猛兽，无论是巴黎市中心卢森堡公园中巨大的群雕，还是日常的镇纸文具，都充满野性的力量。他的《老虎战印度鳄鱼》（图 11-35）、《狮攫蛇》《奔跑的大象》《虎吞鹿》和《美洲豹吞兔》等作品，以奇特的想象力，表现了各种异域的凶猛野兽为生存而搏杀时，如箭在弦的紧张感。

吕德　弗朗索瓦·吕德（Francois Rude，1784—1855）的雕塑《马赛曲》（图 11-36）如同德拉克洛瓦的油画《自由引导人民》的姊妹作。这件巴黎凯旋门上的大型装饰浮雕，表现了 1792 年法国志愿军为反对奥地利和普鲁士军队入侵而出征的历史场面。其中最上方振臂高呼的领导者是古罗马的战争和自由女神的象征。在她的指引下，穿着古代战袍盔甲的将士们团结在一起，每

个人都迸发出势不可挡的力量。这组群像表现了法国人在大革命时期的共和国理念和英雄主义精神，正如一曲奏响的法国国歌《马赛曲》，激荡着浪漫主义激情。

卡尔波　吕德的学生让-巴普帝斯蒂·卡尔波（Jean-Baptiste Carpeaux，1827—1875）吸取了巴洛克和洛可可艺术中轻盈欢快的动态，既传达了浪漫主义情绪，又展示了逼真写实的技巧。他在意大利学习期间创作的《乌格利诺和他的子孙们》（图 11-37）受到米开朗基罗的影响，有着强烈的表现力。这件作品的主题来源于但丁的《神曲》，讲述了 13 世纪意大利比萨的政治阴谋家乌格利诺受到惩罚，与子孙们被关进饥饿塔的故事。据说，乌格利诺为了生存而被迫吞食自己子孙们的尸体。这个真人版的"萨图尔食子"的故事本身展现了强烈的人性与

图 11-36　吕德，《马赛曲》，巴黎凯旋门上的装饰浮雕，石灰石，1833—1836 年，高 12.8 米

图 11-37 卡尔波，《乌格利诺和他的子孙们》，大理石，1865—1867 年，高 196 厘米，纽约大都会艺术博物馆

图 11-38 卡尔波，《舞蹈》，大理石雕，1867—1868 年，420 厘米×298 厘米，巴黎歌剧院

兽性的冲突。卡尔波以雕塑语言传神地表现了这个悲剧性的场景：乌格利诺饥饿难耐而又无计可施，他晦暗的眼神、凹陷的面颊、撕扯着嘴角的痉挛的双手、蜷缩起来的身体和交叠紧扣的脚趾，都表现了人物的痛苦、悲愤与绝望。他的子孙们高低俯仰地环绕着这位悲剧的主人公，丰富了圆雕群像全方位的表现力，使得作品的悲剧气氛得到了更为强烈的渲染。

这件雕塑显示出的浪漫主义特征迥异于当时法国学院流行的新古典主义风格，引起了艺术界广泛的关注。此后，卡尔波受到建筑师查理·卡尼埃（Charles Garnier）的委托，为当时刚建成的巴黎歌剧院创作了雕塑《舞蹈》（图 11-38）。这是一座装饰性雕塑。卡尔波为创作这个题材曾广泛收集资料，去歌剧院画速写，

记录芭蕾舞演员在排练时表现的各种姿态。他完成后的《舞蹈》群雕像后来被巴黎人誉为"天使的舞蹈"。群雕中间高举双臂，摇着手鼓的舞者象征酒神巴库斯的女祭司。一群少女围绕着她，手拉手欢快舞蹈。这件雕刻作品完成时，曾因为其中赤裸逼真的女人体和强烈的动感在社会上引起广泛争议。卡尔波不受传统雕塑规范的局限，把自然、写实的姿态和巴洛克式的动态完美地融为一体，捕捉到青春的节奏和生命的韵律。

三、风景中的浪漫：
德国、英国和美国的浪漫主义风景画

风景画在 19 世纪成为一个完全独立的画种。它不再仅仅表现理想化的形式和趣味，在浪漫主义者眼里，自然本身就是统一和谐的存在生态，如德国诗人和戏剧家歌德（Johann Wolfgang von Goethe，1749—1832）所说，自然就是上帝显示出来的外表。浪漫主义艺术家们发现，风景画是一个表达灵魂与自然结合的理想主题。他们认为自然界中浸透着上帝精神，因此风景画家们的任务就是解读隐藏在可见世界背后的普遍精神征兆、象征和隐喻。艺术家不只是风景的观看者、描绘者，而且可以参与其中，成为自然界超验精神的解读者。

弗里德里希

德国浪漫主义风景画家卡斯帕尔·大卫·弗里德里希（Caspar David Friedrich，1774—1840）是最早描绘超验风景的艺术家。对于弗里德里希来说，自然就是神殿，而他的风景画就是教堂中的祭坛画。以德国北部的真实风景为素材，描绘废墟、坟墓、冰雪、岩石和孤独的人，弗里德里希的风景画沉浸在宗教神秘主义气氛中。

《山中十字架》（图 11-39）是弗里德里希首次用纯

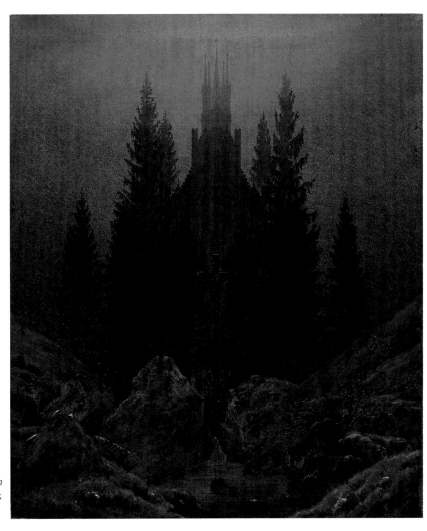

图 11-39　弗里德里希，《山中十字架》，布面油画，1808 年，44.5 厘米×37.4 厘米，杜塞尔多夫美术馆

图 11-40　弗里德里希，《有橡树的修道院》，布面油画，1810 年，110.4 厘米×171 厘米，柏林国家美术馆群旧馆

粹风景画的方式创作的一幅基督教祭坛画。画中充满了宗教含义，画家用金色的晚霞暗示古老的基督教之前的世界，山脉象征着不可动摇的信仰，而杉树隐喻坚定的希望。《有橡树的修道院》（图 11-40）更像是一幅纯粹的风景画，弗里德里希去掉了明显的宗教符号。在阴冷的冬日，冰雪覆盖着墓地，一队送葬者正抬着棺材进入一座哥特式教堂的废墟。画面上充满死亡的气息：万物凋零的季节、干枯的橡树、废弃的教堂，还有渺小的墓碑、倾斜的十字架和穿黑衣的哀悼者。画家以敏锐的观察力描绘了自然中的各种细节，表达了自己对生命意义的理解。

弗里德里希的一个重要成就，在于能够通过风景表现人的心理活动。在《雾海中的流浪者》（图 11-41）中，他画下了一个德国男性的背影。他独自一人站在高峰之巅，在云海中眺望远方延绵无尽的高山，体验自然之崇高，追寻个体存在的意义。尽管没有德拉克洛瓦绘画中的戏剧性场景，弗里德里希的作品同样激荡着一种浪漫主义激情。

康斯太勃尔

哲学家孟德斯鸠认为英国没有宗教，因为它被英国人对自然和科学的探索精神所取代，并表现为对平凡的景物的感激之情。英国著名风景画家约翰·康斯太勃尔（John Constable，1776—1837）描绘了充满诗意的英国乡土风景。他的画面上总是有平静的原野，散漫的牛群，明净的天空。在《干草车》（图 11-42）中，他描绘了正在穿越河溪的马车，清澈透明的浅溪，缓缓飘动的白云，宁静的农庄，布满阳光的平原和丛林，一切都显得格外宁静。在这幅作品中，康斯太勃尔还大胆运用了新技法——他在小块纯色中，混合少量白色，使画面变得清新明亮，令人真切感到阳光下水面的闪光和微风中树叶的颤动。1824 年这幅画在法国沙龙展出并获得金奖。德拉克洛瓦十分欣赏这件作品，并在它的启发下，重画了《希阿岛的屠杀》的背景，使画面变得更为明亮。

然而，《干草车》中平静祥和的农村景色很大程度来自画家的想象，与现实中的农村生活相距甚远。那时正值英国工业革命，圈地运动爆发。在城市的扩展中，农村土地不断减少，农民的生活动荡不安，暴力冲突时常发生。康斯太勃尔画中的美好风景，实际上是对失去的家园的一种哀悼，一抹乡愁。康斯太勃尔本人出生于斯图尔河畔索福克地区富裕的农场主家庭，他曾大量对景

写生，用科学记录式的严谨的方式描绘自己迷恋的土地。即便他后来搬到伦敦居住，也总是描绘自己记忆中的田园牧歌。这种对自然的眷恋和思乡之情，显示了一位浪漫主义者的情怀。

特纳

与康斯太勃尔同时，英国的另一位著名的风景画家是 J. M. 威廉·特纳（J. M. William Turner，1775—1851）。与康斯太勃尔平静细腻的风景画不同，特纳的画面震撼人心。他以浪漫主义者的激情，表现了柏克混合着恐惧的崇高观。

他的名作《暴风雪·汉尼拔大军穿越阿尔卑斯山》（图 11-43）源于对约克郡一场暴风雪的观察，表现了迦太基的统帅汉尼拔将军在公元前 218 年率领军队进入意大利的场面。特纳并没有表现将军汉尼拔本人，而是表现了他的军队在暴风雪中的挣扎。英国的浪漫主义者在自然中发现了野蛮而又不可思议的力量。面对暴风雪，诗人拜伦曾经写下著名的诗句："让我是你的凶暴和狂喜

图 11-41　弗里德里希，《雾海中的流浪者》，布面油画，1818 年，94 厘米×74.8 厘米，汉堡美术馆

图 11-42　康斯太勃尔，《干草车》，布面油画，1821 年，130.5 厘米×185.5 厘米，伦敦国家美术馆

图 11-43　特纳，《暴风雪·汉尼拔大军穿越阿尔卑斯山》，布面油画，1812年，146厘米×237.5厘米，伦敦泰特美术馆

的分享者，让我是你的一部分。"特纳曾特地为此画题诗。同时，这幅画也令人联想到之前发生的重大历史事件。1797年，拿破仑与汉尼拔一样，率军翻越阿尔卑斯山，但在1812年进攻俄国时以失败而告终。如果说法国大革命转化成了拿破仑的个人冒险，那么柏克的崇高理论在特纳的风景画中变成了可见的视觉现实。

特纳最擅长画大海、云和天空，他的画面印证了德彪西的音乐意象——"大海与天空之间的对话"。《奴隶船》

（图 11-44）是一幅由光和色主导的作品，红色、黄色和橙色主宰着天空，并且穿透于海洋之中。然而，这也是特纳的风景画中最具有社会意义的一件作品。在这幅画中，特纳描绘了托马斯·克拉克森（Thomas Clarkson，1760—1846）所著的《废除贩奴史》一书中揭露的事件。1783年，一艘奴隶船上的船长得知保险公司只赔偿奴隶在海上而非陆地上的死亡费用之后，命令在船只上岸前，把所有重病的、垂死的奴隶都扔到海里。特纳用强烈的

图 11-44　特纳，《奴隶船》，布面油画，1840年，90.8厘米×122.6厘米，波士顿美术馆

图 11-45　特纳，《雨、蒸汽与速度》，布面油画，1844年，伦敦泰特美术馆

图 11-46 托马斯·科尔，《U 形湾》，布面油画，1836 年，130.8 厘米×193 厘米，纽约大都会艺术博物馆

色彩、充满激愤的艺术语言描绘了这个残忍、野蛮的场面。在狂暴的海面上，鲨鱼争相吞食被抛下船的奴隶。奴隶的残肢、手铐、鲜血与残阳混成一片，整个画面仿佛毁灭的象征。

特纳在色彩中发现了美学力量，他有时甚至把色彩当成艺术主题，几乎完全抛开描述性的语言。《雨、蒸汽与速度》（图 11-45）是一幅近乎抽象的作品，画面中形式和构图的模糊加强了色彩和线条的力量。特纳的色彩探索体现了歌德对色彩的分析，比如蓝色、黄色的组合可以用来表现绿色。这种光色探索对后来印象主义，直至 20 世纪的抽象绘画有着深远的影响。

美国哈德逊河画派

19 世纪早期，一批以纽约哈德逊河谷风光为题材的美国风景画家被称为"哈德逊河画派"。他们在美国本土的风景中找到了浪漫主义所寻求的崇高、如画的景致。

这标志着美国的绘画逐步形成了自己的独特风格，因此哈德逊河画派被称为"美国风景画派"。与 19 世纪早期德国和英国风景画家一样，哈德逊河画派不仅展现了浪漫、壮观的风景，而且表现了个人的探索精神，以及人与自然、乡土之间的关系。

科尔 托马斯·科尔（Thomas Cole，1801—1848）被认为是哈德逊河画派的创始人。他的风景画中常常带有社会政治意识。《U 形湾》（图 11-46）描绘了马萨诸塞州霍利奥克山附近康涅狄格湖的壮丽风景。科尔把画面分成了两部分，左边是暴风雨笼罩下的荒蛮之地，右边是阳光普照的良田美景。画家自己出现在画面中心下方的一个不起眼的位置，几乎完全融入了这片波澜壮阔的景色之中。在这里，他既是自然风景的描绘者，也是文明进程的见证者。

第三节
现实主义

现实主义（Realism）基于对现代世界的直接观察，体现了理性的科学精神。19 世纪早期，工业技术的迅速革新加强了启蒙运动以来人们对于科学和进步的信仰。经验主义（Empiricism）和实证主义（Positivism）使科学理性精神得到更广泛传播。以法国哲学家孔德（August Comte，1798—1857）为代表的实证主义学派崇尚科学理性，倡导一切以实践经验为准绳。他们相信，通过详细记录和分析观察所得到的数据，可以揭示科学的法则。正是这种法则，而非上帝，主导着自然与人类的所有活动。

19 世纪中叶，现实主义艺术运动从法国发展起来。与经验主义者和实证主义者一样，法国的现实主义艺术家认为只有现实可见的事物才值得表现。因此，他们不再以虚构的历史和神话题材为创作对象，而是再现日常所见的现实生活。库尔贝在 1861 年的宣言点明了现实主义绘画的主旨："绘画本质上是一种具体的艺术，它只能是对真实存在事物的再现。"①

一、法国

作为一种文化现象，现实主义主要发生在法国 1848 年革命之后至拿破仑三世第二帝国期间。这时的法国社会动荡，寻求民主改革的呼声高涨，普鲁东（Pierre-Joseph Proudhon，1809—1865）的社会主义思

想和马克思、恩格斯 1848 年出版的《共产党宣言》，对以巴尔扎克（Honoré de Balzac，1799—1850）、福楼拜（Gustave Flaubert，1821—1880）和左拉（Émile Zola，1840—1902）为代表的自然主义文学运动，以及以库尔贝（Gustave Courbet，1819—1877）、米勒（Jean Francois Millet，1814—1875）和杜米埃（Honoré Daumier，1808—1879）为代表的现实主义艺术运动，都产生了深刻影响。

现实主义艺术家反抗来自法国学院派的严格束缚，他们既反对学院派中新古典主义粉饰现实的唯美风格，也反对浪漫主义逃避现实的异国情调。他们只画自己眼中所见的世界，从现实生活中选取平凡的主题，表现在传统高雅艺术中不可见的劳工阶层。

库尔贝

古斯塔夫·库尔贝是 19 世纪现实主义艺术的领军人物。《奥尔南的葬礼》（图 11-47）是他的代表作品。在这幅巨大的画作上，库尔贝描绘了家乡奥尔南的一个普通的葬礼，并且不厌其烦地描绘了葬礼上的所有细节和各种人物：悲哀的亲友、正用手绢擦眼泪的女眷、东张西望的男孩和例行公事的神职人员。画面中没有重大主题和英雄人物，也没有虚构的起伏跌宕的情节，其中一些模特是库尔贝的父亲、姐妹和朋友。所有人都围绕一个掘开的坟墓一字排开，不分等级。在他们的身后，阴郁的天空和粗糙的岩壁压下来，挤掉了所有的深度空间。只有一位神职人员手持的十字架插入天空，远离人群。库尔贝以历史画的格局、纪实性的语言、平铺直叙地描

① Robert Goldwater and Marco Treves eds., *Artists on Art: from the XIV to the XX Century,* Pantheon Books, 1958, p.295.

图 11-47　库尔贝，《奥尔南的葬礼》，布面油画，1849 年，约 300 厘米×660 厘米，巴黎奥赛博物馆

绘了这个现实生活中的场景，挑战了宗教与神话，表现了生命终将归于土地的唯物主义世界观，如同为理想化的学院派艺术送葬。

在 1849 年的巨作《打石工》中，库尔贝只描绘了一老一少两个修路工。他们穿着破旧的粗布衣服，正在敲打和搬运石块。乱石成堆、杂草丛生的山坡上放着简陋的煮饭工具。人与自然的搏斗原本是浪漫主义者所擅长的题材，然而库尔贝的画面没有中心，没有戏剧化的高潮，没有英雄人物；相反，他只是描绘了现实所见的一个片段，毫无美化。如此直截了当、不加修饰的表现方式与浪漫主义的多愁善感、新古典主义的美化和说教形成了鲜明的反差。

在 19 世纪中期，打石工这个主题有着特殊意义。1848 年，法国劳工阶层发动革命，反抗代表金融资产者利益的路易·菲利普政府，要求改善生活条件并重新分配财富。这场革命尽管推翻了七月王朝，建立了法兰西第二共和国，但是并没有使劳工阶层的问题得到真正的解决。陷于贫困的劳工阶层成为当时社会瞩目的焦点。

库尔贝的《打石工》（图 11-48）即时地触及了当时最重要的社会问题。画家把年轻和年老两个劳动者并列在画面上，暗示社会最底层的劳动者，即便通过艰辛的劳动依然无法改变自己的生活状态和悲剧性的命运。

1855 年，库尔贝创作了大型油画《画室》（图 11-49），以自传体、寓意性的方式记录了自己从 1848 年法国大革命以来的艺术经历。在这幅巨大的画面上，有 32 位与真人等大的人物，他们代表社会各个阶层，仿佛整个法国社会的缩影。画面中心是库尔贝的自画像，他正在画一幅风景；背后的裸体女模特代表画家心中的缪斯，旁边的小男孩代表"纯真之眼"。以小男孩为界，画面分成两部分：画面左边，是库尔贝的对立面和关注点。圣徒上十字架的场景，代表僵死的学院派艺术；圣徒脚下的骷髅头和报纸，令人想起新古典主义，以及社会主义批评家普鲁东的名言"报刊是思想的坟墓"；而散落在地上的帽子、吉他和短剑，象征着浪漫主义的衣钵。一位坐着的偷猎者，像是拿破仑三世。其他人大多是画家画过的模特，包括社会中的三教九流，他们隐喻着贫困、忧郁、

图 11-48 库尔贝，《打石工》，布面油画，1849—1850 年，165 厘米×257 厘米，曾经收藏于德累斯顿历代大师画廊，一战期间被毁

图 11-49 库尔贝，《画室》，布面油画，1855 年，361 厘米×598 厘米，巴黎奥赛博物馆

贪婪，是剥削者和被剥削者。画面右边，是库尔贝的朋友和支持者。最右边正在读书的波德莱尔，象征诗歌；他前面站立着的一对夫妻，象征绘画的鉴赏者。除此之外，还有象征艺术理论的普鲁东、象征艺术批评的尚富勒、象征音乐的普鲁梅耶、象征艺术资助的勃吕亚。

在 1855 年的巴黎博览会上，保守的评审委员会以"画法粗糙"为由，拒绝接受《画室》《打石工》和《奥尔南的葬礼》这三幅库尔贝的代表作，于是画家撤回了 11 幅被接受的作品，在博览会的世界名画展附近自建临时展览厅，展出自己的 40 件作品，题名"现实主义展览"，并且发表声明："我只能画我所见到的事物，如实地表现出我这个时代的风俗、理想和面貌，创造活的艺术。"[1] 库尔贝的艺术主张可以被当作现实主义艺术运动

[1] Robert Goldwater and Marco Treves eds., *Artists on Art: from the XIV to the XX Century*, Pantheon Books, 1958, p.295.

的宣言。

作为现实主义画派的开创者，库尔贝的艺术创作在政治上和美学上都具有极大的开拓性。其一，他反对理想化的传统艺术，把现实题材的绘画提高到历史画和宗教画的地位；其二，他关注艺术家的个性和艺术的主体性，减弱了绘画的主题性，把笔触、色彩和构图等绘画性问题放到了更重要的地位。库尔贝的画风硬朗，他在作画过程中常用调色刀来代替画笔，直接在画面上刮出纹理和层次，呈现粗粝的现实。他的创作方式对现代艺术影响很大，启发了新一代艺术家们重新思考自己的创作目的，最终摆脱以写实技法制造幻觉的传统模式。

米勒

让·法朗索瓦·米勒以描绘农民的日常生活而著称。1850 年，米勒在《播种者》（图 11-50）中，描绘了一个在田间奔走播种的农民形象。与库尔贝的《打石工》一样，米勒表现了贫困的劳动者，但是他的画面上还留有浪漫主义的痕迹，略带唯美的感伤情调，与库尔贝丝毫无美化的画法有所区别。《拾穗者》（图 11-51）描绘了三位拾稻穗的农妇。她们深深地弯下腰去，在已经收割过的空旷的麦地上，费力地捡起最后一点遗留下的麦穗。在她们的身后，是一片金色的丰收景象和诗意的田园风光。与美好得令人感觉虚幻的背景相比，前景中的农妇形象显得格外实在而又沉重。米勒用浓重的色彩、剪影式的轮廓、雕塑般坚实的造型塑造了拾穗者，凸显出劳动者的形象。

米勒描绘的是生活在农村的社会最底层的人。18 世纪中期之后，法国工业化和城市化发展迅速，大量的农村人口涌向城市，留在农村的人做着最辛苦的工作，却只得到最少的报酬。1848 年革命之后，左翼运动兴起，米勒笔下贫困的农民形象与库尔贝描绘的打石工一样，被认为有政治颠覆性意图。在穿着红衫蓝裤的播种者身上，巴黎的"高等市民"看到了街头"造反"的无产者

图 11-50 米勒，《播种者》，布面油画，1850 年，105 厘米×86 厘米，波士顿美术馆

图 11-51 米勒，《拾穗者》，布面油画，1857 年，83.5 厘米 × 110 厘米，巴黎奥赛博物馆

形象。然而，米勒未必想要挑动革命，他所关注是那种与躁动的都市生活相反的、平静质朴的农村生活。

米勒生于诺曼底的一个村庄，在农村度过了他的童

图 11-52　米勒，《晚钟》，布面油画，1858 年，55.25 厘米×66.04 厘米，巴黎奥赛博物馆

图 11-53　米勒，《倚锄者》，布面油画，1862 年，80.01 厘米×99.06 厘米，洛杉矶盖蒂博物馆

年。1849 年，米勒加入自然主义风景画派——巴比松画派，长期定居在巴比松附近的农村。出于对农村生活的深厚情感，米勒在自己的作品中不仅如实呈现了农村生活的贫困，而且赞美了诚实的生活方式、质朴的工作态度和虔诚的宗教信仰。如《晚钟》（图 11-52）所描绘的：傍晚，当远处教堂响起钟声时，在田间劳动的一对农民夫妇放下了手中的工作，开始了每日例常的祈祷。他们背对着夕阳的身躯犹如雕塑般凝重。

在《倚锄者》（图 11-53）中，米勒刻画了一个似乎被沉重的体力劳动压得喘不过气来的农民，他的形象令人联系到《圣经》中的一段描述："上帝曾对亚当说，地必因你的缘故而受诅咒，你必终身劳苦，才能从地里得到食物。地必长出荆棘来，若要田间的菜蔬，你必汗流满面才能糊口，直到你归了土。"没有英雄式人物和戏剧化的情节，米勒以现实主义态度和写实技法捕捉到普通劳动者日常生活的韵律，展现了一种朴素的美学观。虽然没有明显的政治挑衅性，然而，在社会主义运动风起云涌、阶级矛盾日益突出的时代，米勒对贫困阶层的同情，为农民树碑立传的艺术创作本身就具有社会政治意义。

杜米埃

欧诺瑞·杜米埃描绘城市百态，他不仅敏锐地观察到社会的现实问题，而且对不公平的社会现实进行了大胆的批判。自 1830 年起，他以石版画的方式，为共和派的杂志《讽刺》和《喧嚣》创作批判时政的漫画。1831 年，杜米埃创作了著名的石版漫画《高康大》，把新上台的国王路易·菲利普比作法国作家拉伯雷（François Rabelais，1483—1553）笔下贪婪的巨人高康大。这一漫画因揭露了政府的腐败和大众所受的压榨而大受欢迎，但是杜米埃因此被监禁了 6 个月。出狱后，杜米埃并没有停止创作政治漫画。他作于 1834 年的《立法肚子》（图 11-54），仿佛是路易菲利普的七月王朝腐败的统治者群像。杜米埃以犀利的视角，勾勒出了立法委员们充满贪欲的丑态，讽刺了金钱与权力结合的腐败政体。

《特朗斯诺宁街》（图 11-55）是杜米埃最有影响力的石版画作之一，记录了 1834 年 4 月 15 日路易·菲利普政府对工人运动进行血腥镇压的现场，其震撼力可与戈雅的版画《战争的灾难》相比。画面上是一个工人之家全家被害的场面，前景上躺着被杀害的工人，他的尸

图 11-54　杜米埃,《立法肚子》, 石版画, 1834 年, 28.2 厘米×43.5
厘米, 纽约大都会艺术博物馆

图 11-55　杜米埃,《特朗斯诺宁街》, 石版画, 1834 年, 33.9 厘米×
46.5 厘米, 耶鲁大学美术馆

图 11-56　杜米埃,《三等车厢》, 布面
油画, 1860—1863 年, 65.4 厘米×90.2
厘米, 纽约大都会艺术博物馆

体下压着惨死的婴儿, 两旁是倒在血泊中的妻子和老母。
这幅画的力量来源于现场的真实性, 其几百幅复制品很
快被张贴在巴黎街头。

　　1835 年, 路易·菲利普下令取缔出版自由, 杜米
埃的讽刺性政治漫画被查禁, 他转向正面描绘现实生
活。他的油画创作风格接近于即兴式的写生, 仿佛是

对现实生活的一瞥。在未完成的油画《三等车厢》(图
11-56) 中, 杜米埃再现了一个嘈杂、拥挤的三等车厢,
重点描绘了贫穷、疲惫、缺少壮年男人的一家人。他们
面貌模糊, 表情麻木, 正如当时城市劳工阶层的真实生
存状态。在 19 世纪的工业革命之后, 法国经济、技术
迅猛发展, 然而在城市现代化过程中, 这些劳工阶层并

没有得到应有的利益，反而过着颠沛流离的生活。

杜米埃一生都是一个坚定的共和主义者，他一生都在以艺术的形式为自己的民主理想进行战斗，无论是监狱，还是权力的利诱，都无法动摇杜米埃的信仰。拿破仑三世政府曾授予他勋章，但被他拒绝了。他自嘲是油画里的"唐·吉诃德"，永远在和看不见的风车作战。1878 年杜米埃双目失明，第二年去世。他一生创作了 4000 余件石版画、油画、雕塑等作品，是 20 世纪之前最多产的艺术家之一。尽管大多数作品被禁、被毁，但他强有力的社会批评性和艺术表现力，对后来的 20 世纪的社会现实主义艺术乃至社会介入观念艺术产生了重要影响。

巴比松画派

19 世纪 40 年代左右，一群青年画家受到启蒙思想家卢梭"返回自然"口号的影响，希望逃离城市的喧嚣，于是先后聚居到巴黎郊外枫丹白露森林边的巴比松地区，观察自然界，用现实主义的方法创作风景画，被称为"巴比松画派"（Barbizon School）。巴比松画派的主要成员有卢梭（Théodore Rousseau，1812—1867）、柯罗（Camille Corot，1796—1875）、迪亚兹（Diaz de la Peña，1808—1876）、特洛扬（Constant Troyon，1810—1865）、杜普莱（Jules Dupré，1811—1889）、杜比尼（Charles-François Daubigny，1817—1878）和米勒。这 7 位画家也被称为"巴比松七星"。他们的创新对现实主义和印象主义艺术风格都产生了重要影响。

在巴比松画派出现以前，法国流行的是洛兰式的理想化风景。画家在素描写生后回到画室中，按照一定的程式重新构思创作，通常是全景构图，伴有历史情境。而巴比松画派反对学院派在画室里制造风景的陈腐做法，他们从荷兰、英国的风景画家那里吸取了自然的表现手法。从巴比松画派开始，法国的风景画呈现出一种新的面貌。第一，风景画作为一个独立的画种，取得了与主题性绘画一样同等重要的地位，出现了一大批专门从事风景画创作的画家；第二，画家们开始直接对景写生，研究自然界中光和空气的表达，表现自然界风雪雨露、朝夕晨暮、雷电虹霓的种种变化，增强了艺术表现力；第三，画家的色彩和笔触等绘画性因素的重要性得到增强。巴比松画派的作品多次被学院派主导的官方沙龙拒绝，

图 11-57 卢梭，《在枫丹白露森林边缘：落日》，布面油画，1950 年，142 厘米 × 198 厘米，巴黎卢浮宫

图 11-58 柯罗,《蒙特芳丹的回忆》,布面油画,1864 年,65 厘米×89 厘米,巴黎卢浮宫

图 11-59 柯罗,《南特大桥》,布面油画,约 1870 年,38 厘米×55 厘米,巴黎卢浮宫

直到 1848 年革命后,他们的作品才逐渐得到认可。

卢梭 西奥多·卢梭是巴比松画派的奠基人。早在 1836 年时,他就经常到枫丹白露森林边作画。他的风景画受到雷斯达尔、霍贝玛和康斯泰勃尔等风景画家的影响,在画面上完全去除了历史叙事的元素,画风平实,树木、田野和点缀其中的农庄和人物都保持自然原貌,具有一种朴素的人文关怀。他的画法对库尔贝、莫奈、西斯莱和俄国的风景画家希施金等,都产生过影响。1851 年,卢梭的风景画《在枫丹白露森林边缘:落日》(图 11-57)被沙龙接受,并获得好评,标志着官方对巴比松画派的官方认可。

柯罗 柯罗是最早参与巴比松画派的艺术家之一,也是其中绘画风格最成熟的画家。他一生经历了古典主义、浪漫主义、现实主义和印象主义的更迭。柯罗与其他巴比松画派的成员的艺术理念并不完全相同,他更忠实于意大利古典风景画和法国学院派的传统。他的风景画创作可以分为截然不同的两种类型:一种是浪漫主义的田园牧歌,画面为古典式构图、色彩柔和而闪动着银灰色的光泽,在梦幻般的景致间,点缀着少女和牧童。《蒙特芳丹的回忆》(图 11-58)是其中的代表,画中没

有叙事情节却充满诗意,仿佛自然本身的神话。另一种类型为典型的写生风格,画面结构清晰,光线明亮,风格硬朗。他的小画《南特大桥》(图 11-59)似乎是对自然景观的随意一瞥,笔触迅疾流畅,表现了水面上的粼粼波光。

迪亚兹是西班牙后裔,他擅长画森林中间的沼泽、树丛,画面中常跳动着火一样的强烈的光芒,富有一种浪漫主义的激情。特洛扬善于表现日出时的光影、晨曦中迷漫的雾气,逆光中的农庄、牛群、羊群和大车压过的泥泞小道、村边带露珠的草地。杜普莱用色厚重,明暗对比强烈,擅长表现暴雨过后的风景。杜比尼是外光派开创者,在"巴比松七星"中,他是第一位在日光中作画的艺术家。杜比尼的水景画最为出色。他经常在船上作画,观察水面的光、色的变化,这种作画方式对后来的印象主义画家特别是莫奈的影响很大。

从现实主义到印象主义的过渡——马奈

爱德华·马奈(Édouard Manet,1832—1883)是 19 世纪艺术史中的一位关键人物。他的作品既符合现实主义风格,又直接影响了 19 世纪 70 年代发展起来的印象

主义，其创作架起了现实主义和印象主义艺术之间的桥梁。与同代诗人波德莱尔（Charles Baudelaire）一样，马奈是最早描绘现代生活的艺术家。他对学院派模式的反叛和对城市现代生活的真实描绘，震撼了当时的法国画坛。

1863 年，马奈送交沙龙的作品《草地上的午餐》（图11-60）引起轩然大波。依据现实主义的原则，马奈描绘了现实生活中熟悉的人物和场景，他在画面上描绘了自己最喜欢的模特维克多利亚·米朗、弟弟埃仁·马奈和雕塑家朋友费尔迪南·林霍夫。然而，令人不可思议的是，在这幅看似描绘法国中产阶级休闲生活的现实图景之中，出现了一位裸体女人，而且她坦然地坐在衣着整齐的男士旁边，目光直视观众，没有丝毫羞怯与不安。

这幅构思大胆的作品激怒了沙龙的评审员们，但是，马奈并非简单地挑衅观众，或者反抗传统。他在《草地上的午餐》中甚至特地引用了传统艺术的资源。在主题上，这幅画沿用了文艺复兴时期以来，以乔尔乔内为代表的田园牧歌题材；在构图上，这幅画截选了意大利文艺复兴时代画家马克安东尼奥·莱蒙迪（Marcantonio Raimondi）的版画《帕里斯的审判》中的一个片段。马奈是把其中的神话人物换成了普通人，把艺术家心中的缪斯换成了现实中的模特，用这种方式，他继承了库尔贝的传统，讽刺了学院派艺术脱离现实生活的问题，提出艺术本应从现实生活中选择主题、获取灵感，表现时代的真实面貌。

马奈的反叛和创新不仅仅在于艺术的主题内容，而且还表现在形式上。他打破了西方绘画传统所强调的透视效果和比例关系。背景中，戏水的白衣女子、中心的人物群和前景中女人脱下的衣物、倒在地下的野餐食物构成了古典主义图像中稳定的三角形结构，但是它们之间的透视关系却并不符合传统标准，甚至出现了反转透视的效果，从而增强了画面的平面感。另外，马奈还在画面上留下了明显的笔触，造成了未完成的感觉，对当时法国学院派盛行的细腻笔触和沙龙流行的甜俗趣味发起了挑战。

同一年，马奈还创作了另一幅引起争议的作品《奥

图 11-60 马奈，《草地上的午餐》，布面油画，1863 年，81 厘米×101 厘米，巴黎奥赛博物馆

图 11-61 马奈,《奥林匹亚》, 布面油画, 1863 年, 130.5 厘米×190 厘米, 巴黎奥赛博物馆

林匹亚》(图 11-61)。这幅画再次以米朗为女模特,参照了传统绘画中斜倚的维纳斯的构图,令人联想到提香的《乌尔比诺的维纳斯》和戈雅的《裸体的马哈》。然而,马奈的"维纳斯"既非女神,也非贵族女子,而是一位妓女。"奥林匹亚"是当时巴黎流行的妓女雅号。画面上的裸体女子脖子上系着黑色的缎带,手上戴着金镯,脚上蹬着时尚的日本式拖鞋,头上插着兰花。在她的身旁,黑人女仆抱着一捧客人送来的鲜花。与《草地上的午餐》中所描绘的裸女一样,这位女子平静而冷漠地直面观众,毫无羞耻感。尽管妓女在当时的巴黎生活中并不少见,但是如此直截了当的描绘还是大大地挑战了公众的道德底线。马奈再次运用了粗犷的笔触、清晰的轮廓线和近乎平涂的色彩,与学院派中新古典主义所追求的完善技法、高尚主题和满足观众虚假想象的异域情调形成了强烈反差。

《草地上的午餐》与《奥林匹亚》都因自然主义的"粗鄙和丑陋"遭到官方沙龙的拒绝。[1] 然而,马奈大胆

地挑战了当时矫揉造作的沙龙趣味。当它们在落选沙龙中展出时,受到波德莱尔和左拉等文学家的热情赞扬和许多年轻一代艺术家们的喜爱,他们在其中看到了来自生活的鲜活的力量。

马奈晚期的杰作《酒吧女》(图 11-62)表现了巴黎的夜生活。在这幅画中,他描绘了当时巴黎著名的女神咖啡厅(Folies Bergère)的场景。这位女招待站在画面中心,面对众人却双眼失神,对眼前的一切显得漠不关心。在她面前的吧台上,摆着鲜花、水果和美酒;在她身后的镜子里,映出咖啡厅明亮的灯光和热闹的人群。镜子的右边有一位头戴礼帽、手持文明棍的男顾客,他或许在买吧台上的物品,或许在与女招待谈交易。在吧台上五光十色的物品之间,这位打扮精致、表情冷漠的女

① Stephen F. Eisenman ed., *Nineteenth Century Art: A Critical History*, Thames & Hudson, 2002, p.286.

图 11-62 马奈，《酒吧女》，布面油画，1882年，96 厘米×130 厘米，伦敦考陶尔德美术馆

士仿佛本人就是一件正待出售的商品。镜子的左上角出现了一个杂技演员的双腿，一位手握剧场望远镜的女士似乎正坐在包厢中看戏。这些景物是同一个空间中的吗？面对观众和背对观众的女招待是同一个人吗？画家在这里显然转换了视角，特地展现出视觉的错位。与《草地上的午餐》与《奥林匹亚》一样，马奈在《酒吧女》中再次挑战了学院派绘画的幻觉主义，强调了构图、色彩、笔触、光感等绘画性因素，显示了画家的自主性，使绘画性超越了再现性功能。马奈的创新对印象主义乃至20世纪的现代艺术都产生了深远影响。

二、德国现实主义画家

源于法国的现实主义在欧洲产生了强大的影响。欧洲其他地区的艺术家们运用现实主义风格来表现社会问题。1850—1900 年间，德国的艺术家打破了当时学院派艺术主导的浪漫主义风格，转向一种冷静、现实的风格，表现现代社会普通人的日常生活。

门采尔

阿道夫·门采尔（Adolph Menzel，1815—1905）善于观察细节，他的《铁轧工厂》（图 11-63）描绘了一群炼铁工人的艰苦工作。画家在传统写实技法上融合印象派的光色，加强了明暗对比。画面中心，工人们围着熔炉热火朝天地打铁铸造；左边，准备下班的工人在擦洗身体；右边，一些休息的工人在吃一位小女孩为他们送来的面包。画家采用对角线构图，对角线从右下角的小女孩到火炉，穿过巨大的飞轮，直抵厂房最深处。画面中弥漫着烟、汗和蒸汽，烘托出热火朝天的劳动场景。这幅大型历史画超越了传统的神话、宗教和战争主题，反映了德国现代制造业的崛起。它既表现了一种新兴工业化时代的英雄主义激情，也揭示了底层劳工阶层的艰辛生活。

莱布尔

威廉·莱布尔（Wilhelm Leibl，1844—1900）擅长描绘德国南方农村的日常生活，但并不关注多愁善感和奇闻逸事的场景。他希望通过朴素的现实主义艺术，摆脱

图 11-63 门采尔,《铁轧工厂》,布面油画,1875 年,158 厘米 × 254 厘米,柏林国家美术馆

图 11-64 莱布尔,《教堂中的三位妇女》,木板油画,1881 年,113 厘米 × 77 厘米,德国汉堡美术馆

欧洲的再现性艺术传统,将绘画从对哲学、文学和历史的依赖中解放出来。他的《教堂中的三位妇女》(图 11-64)是德国现实主义的代表作。画面中不同年龄的三位女人似乎隐喻人生的三个阶段。然而,莱布尔完全放弃了传统再现性绘画常见的叙事性、象征性和抒情性。他从摄影机的视角,客观、精确、平等地对待画面中每个细节,比如老妇人脸上的皱纹、年轻女人粗布衣裙的材质,还有教堂里的木雕椅子的图案。然而,近距离的斜角形构图,又使画面中的人物形象有些变形,在鲜亮的颜色烘托下,呈现出一种几何形的清晰感。

三、俄国巡回展览画派

19 世纪下半叶是俄罗斯现实主义文化艺术的巅峰期,文学领域出现了陀思妥耶夫斯基、托尔斯泰、屠格涅夫这样的巨匠,艺术领域出现了以巡回展览画派(Peredvizhniki)为代表的现实主义艺术群体。巡回展览画派,也称巡回展览美术家协会,是俄国艺术家于 1870 年成立的现实主义艺术群体。他们反对俄国学院派艺术中保守的古典主义传统,遵循别林斯基(Vissarion

G. Belinsky , 1811—1848）、车尔尼雪夫斯基（Nikolai Chernyshevsky, 1828—1889）等人提出的"美就是生活"的现实主义艺术主张，摒弃宗教神话等虚构题材，描绘俄罗斯本土风光、日常生活和普通人。与法国的现实主义不同，俄国巡回展览画派注重艺术的教育功能，不排斥戏剧性、情节性和抒情性。他们的目标不仅是表现俄罗斯的现实生活，而且包括批判沙皇时代的政治体制，追求民主和平等。他们将艺术展览从莫斯科、圣彼得堡带到乡村，力图使艺术接近大众，表达民族情感，推动社会变革。因此，以俄国巡回展览画派为代表的现实主义也被称为"批评现实主义"。

从 1870 年至 80 年代中期，巡回展览画派具有推动社会变革的进步意义。他们在俄国各地举办展览，在大众中产生了巨大影响。画派受到艺术批评家斯塔索夫（Vasilievich Stasov, 1824—1906）的支持和赞扬，被称为俄罗斯艺术的曙光。艺术收藏家特列恰科夫（Pavel Tretyakov, 1832—1898）是巡回展览画派的主要赞助者。在苏维埃革命后，巡回展览画派被奉为社会主义现实

义艺术的楷模。此画派最终于 1923 年解体。

列宾

列宾（Ilya Repin,1844—1930）是巡回展览画派中最具代表性的艺术家。他将风俗画和历史画结合起来，描绘现实生活和历史事件，传达人道主义精神，对俄国沙皇时代的社会政治进行了揭露和批判。

在《伏尔加河上的纤夫》（图 11-65）中，列宾描绘了一组伏尔加河畔的驳船搬运工。一群纤夫们被绳索拴在一起，低着头、弯着腰，跌跌撞撞地沿着河岸走着。他们衣衫褴褛、麻木而又绝望，如农场里的动物一样，做着原始、艰苦而又单调的工作。在这群人中，一位红衣少年凸显出来，他松了松肩上的绳索，抬头向远方望去，似乎暗示着未来改变命运的可能。画家用现实主义的风格描绘了笼罩在阴影里的纤夫，同时，又用浪漫主义，甚至接近于印象主义的风格描绘了明亮耀眼的海景。这样强烈的对比隐喻着俄国社会存在的巨大阶级差异。1861 年，在沙皇亚历山大二世签署了废除农奴制的法令

图 11-65　列宾，《伏尔加河上的纤夫》，布面油画，1870—1873 年，131.5 厘米 × 281 厘米，圣彼得堡艺术博物馆

图 11-66　列宾，《意外归来》，布面油画，1886 年，167.5 厘米×160.5 厘米，莫斯科特列恰科夫画廊

之后，超过 2200 万农奴得到解放，然而他们的生活状况并没有真正改变。这件作品描绘了社会最底层的劳工的痛苦和悲剧性命运，预示着 20 世纪初俄国大革命的爆发。

从 19 世纪 80 年代起，巡回展览画派加强了艺术创作中的政治意图。列宾的《意外归来》（图 11-66）戏剧性地展示了一位政治流亡者突然回到家中的情景。女仆打开了起居室的门，一位衣冠不整、眼窝凹陷的青年男子脚步迟疑地走进了房间。在这一时刻，每个在场的人物都做出了不同的反应。一位背对着观众的黑衣女子迅速站起身来，她的身体前倾，紧盯住男子，似乎不敢相信自己的眼睛；另一位坐在钢琴边上的年轻女子瞬间停止了弹奏，她和坐在餐桌边的两个孩子已经认出了这位来客。众人的脸上露出惊讶、恐惧而又兴奋的表情。房间里光线明亮，弥漫着淡雅的黄色和蓝色调，带给人一种中产阶级家庭的温暖感觉。然而，人物的表情和姿态却暗示着，这不是一场简单的家庭团聚，而是另有隐情。

这位意想不到的客人显然是一位政治流亡者，从长期流放地西伯利亚突然返回家中。他的憔悴面孔显示了

被迫害的经历。他脚下的两束光交叉着，令人联系到基督的十字架。在沙皇亚历山大二世 1881 年遭到暗杀之后，亚历山大三世颁布了更严厉的法令，限制人权和言论自由。对于列宾这一代左翼艺术家来说，政治流亡是随时可能出现的危险。在这幅画中，列宾运用风俗画的构图、印象派的技法，把俄罗斯的现实问题放入历史轨迹之中，用发自肺腑的真实情感表现了个人命运、家庭责任与政治诉求之间的冲突。

苏里科夫

苏里科夫（Wassili Iwanowitsch Surikow，1848—1916）以场面宏大的历史画而著称。他结合了传统宗教画和现实主义风格，描绘真实的历史事件，隐喻现实中的社会政治。

在《近卫军临刑前的早晨》（图 11-67）中，苏里科夫描绘了发动叛乱的近卫军将士被彼得大帝公开处决的历史事件。17 世纪，沙皇彼得的改革曾使整个国家陷入动荡而多次发生起义，军队也被卷入骚乱之中。最后一次近卫军领导的叛乱发生在 1698 年，被彼得大帝镇压。画家没有选取行刑时刻的血腥场面，而是将历史上那个遥远时刻放入现实中的莫斯科某个秋天阴冷有雾的早晨。克里姆林宫前的红场上挤满了人，圣巴西尔大教堂的顶部穿出画面之外，像是被斩了首。在大教堂下方的马车上，近卫军成员被绳子捆绑在一起，正在等待执行。他们的手中握着蜡烛在做最后的祈祷。他们的母亲、妻子和孩子就在旁边。车上、地上和墙头的旁观者，所有人都在等待不可避免的可怕结局。画面上笼罩着一种阴郁的色调，表现了人物的悲剧命运。

此时，克里姆林宫的宫墙上已经竖起了绞刑架，等待第一个牺牲者。在众多悲哀绝望的人群中，一位戴红帽的红胡子军人显得毫无恐惧。他挺直身子，双眼紧盯沙皇彼得，而骑在高头大马上的年轻沙皇踌躇满志，准备不惜一切代价实现自己的抱负。两位政敌之间的心理对

图 11-67　苏里科夫，《近卫军临刑前的早晨》，布面油画，1881 年，218 厘米 × 379 厘米，莫斯科特列恰科夫画廊

图 11-68　苏里科夫，《女贵族莫罗佐娃》，布面油画，1887 年，304 厘米 × 587.5 厘米，莫斯科特列恰科夫画廊

抗在画面上建构起一种强大的心理张力。画家借历史事件影射俄罗斯的现实社会，以近卫军的起义象征俄罗斯人民的反叛，揭示民众与独裁者之间永远无法调和的利益矛盾。

在《女贵族莫罗佐娃》（图 11-68）中，苏里科夫再次描绘了俄罗斯历史上的一个悲剧事件。在 17 世纪东正教教会分裂期间，女贵族莫罗佐娃由于反对教会改革而被彼得大帝流放西伯利亚。在明亮的雪景和众多送行者的衬托下，身着黑色衣裙的莫罗佐娃仿佛是一位殉教的圣人。她举起右手，伸出两指，代表坚持以传统手势划十字祈祷，拒不遵守教会改革后的三指规定。画面右下方的一位乞丐回应着她的手势。画家用对角线构图和拉长变形的手法，把历史与现实的空间区分开来。莫罗佐娃的雪橇直指灭点，仿佛走向死亡，而她高举的手臂和手臂下长长的锁链，表现了一种执着的反叛激情，似乎能够使她的精神超越囚禁，得到永生。画家受 16 世纪威尼斯画派和法国现实主义直至印象主义风格的影响，将历史事件与现实社会联系起来，暗示俄罗斯沙皇的独裁统治是一切悲剧的源头。

克拉姆斯柯伊

克拉姆斯柯伊（Ivan Kramskoi, 1837—1887）是巡回展览画派的组织者和精神领袖，以肖像画著称。他曾为同代的著名人物托尔斯泰和特列恰科夫画像，然而，他最著名的代表作品却是一幅匿名人物肖像——《无名女郎》（图 11-69）。画面上的年轻女子身着俄罗斯时尚的

图11-69　克拉姆斯柯伊，《无名女郎》，布面油画，1883年，75.5厘米×99厘米，莫斯科特列恰科夫画廊

图11-70　列维坦，《弗拉基米尔小路》，布面油画，1892年，79厘米×123厘米，莫斯科特列恰科夫画廊

黑色毛皮外套，头戴天鹅绒帽子，坐在敞篷马车上。她直视观众，显得平静而又自信。这幅画融合了风俗画特征，将人物放在冬天的室外环境，以圣彼得堡的典型建筑为背景，传神地表现了一位年轻女子的个性和心理状态，也显示了俄罗斯女性特有的气质，因此经常被看成托尔斯泰笔下的安娜·卡列尼娜。克拉姆斯柯伊彻底颠覆了西方传统肖像画突出人物身份地位的原型范式，反而使这幅现实人物的肖像更加令人瞩目。

列维坦

巡回展览画派对祖国大地的描绘是其受到俄罗斯民族认同的一个重要因素。在《弗拉基米尔小路》（图11-70）中，列维坦（Isaak Levitan，1861—1900）描绘了一条马车压出的小路。它的两边长满杂草，向远方蜿蜒而直至地平线。天空占据了大半幅画面，广袤的大地上只有几处小树丛、一个小教堂的尖顶和一个孤零零的朝圣者。画面的气氛看上去有点压抑，天空是冰冷的蓝灰色，地平线上一片阴影，没有阳光。

列维坦不仅继承了法国枫丹白露派以来现实主义的风景画传统，而且将自然风景与文化和社会内容结合起来。这看似普通的风景，其实是莫斯科通往俄罗斯北部荒野的道路，也是陀思妥耶夫斯基在1866年的名作《罪与罚》中所描绘的那条囚犯去往西伯利亚的流放之路。借助历史和文化的隐喻，列维坦以诗意的感性描绘自然景色，创造了一种典型的俄罗斯式抒情风景画。

四、英国拉斐尔前派

19世纪中期，一群青年画家对英国学院派长期以来片面重视肖像和风景画，缺乏想象力和精神追求的现状不满。1848年，由罗塞蒂（Gabriel Charles Dante Rossetti，1828—1882）、米莱斯（John Everett Millais，1829—1896）和亨特（William Holman Hunt，1827—1910）等人发起成立了"拉斐尔前派兄弟会"（Pre-Raphaelite Brotherhood）。他们认为，在拉斐尔之前，诗歌和艺术是真诚的；文艺复兴盛期之后，艺术越来越追求形式表象的完美，不再注重内在的精神内容。因此，拉斐尔前派以但丁和乔托为偶像，崇尚中世纪至文艺复兴早期艺术中的精神理念，希望创造出一种真诚的艺术，表达自己的内心情感，反对学院派技法的束缚。在表达真情实感上，拉斐尔前派与现实主义有共通之处，然而在题材和表达方式上，他们又与浪漫主义一脉相承。拉斐

尔前派对当代题材不感兴趣，他们经常选择中世纪时代的传说、来自"东方"和莎士比亚文学作品中的情节。英国艺术批评家罗斯金（John Ruskin, 1819—1900）是拉斐尔前派的理论支持者。他与这些年轻的艺术家一样，反对当时工业化社会带来的物质主义倾向。拉斐尔前派艺术运动反映了早期现代工业文明给人带来的精神困惑，它不仅促进了英国文艺界的革新，而且对欧洲19世纪末期的象征主义艺术产生了很大影响。

罗塞蒂

罗塞蒂是拉斐尔前派的核心人物，他是画家，也是一位著名诗人。罗塞蒂的父亲来自意大利，是研究但丁的学者，任教于英国皇家美术学院，因此为儿子取名但丁·罗塞蒂。罗塞蒂的绘画和他的诗歌一样，富有浪漫主义气息和神秘主义色彩。他常借用《圣经》和中世纪的文学题材，描绘身边的人物，表达个人的情感经历，画面带有忧郁的梦幻色彩。他的《贝娅塔·贝娅特丽丝》（图11-71）以但丁的爱情诗篇——《新生》中的女主人公为主题，实际上是对妻子西达尔（Elizabeth Siddal, 1829—1862）的纪念。西达尔曾是拉斐尔前派画家们共同的缪斯，她在罗塞蒂创作这幅画的前一年因过量吸食鸦片而逝去。罗塞蒂借但丁的情人贝娅特丽丝，描绘自己的爱人西达尔。画面中，这位美丽的女子似乎已经升入神界，一只红色的鸽子将一束罂粟花送入她的怀中，象征爱情和长眠。

米莱斯

米莱斯在英国皇家美术学院学习。在拉斐尔前派中，他在绘画技法上最接近于现实主义。他对自然的细致观察可以在《奥菲利亚》（图11-72）中看到。这幅画的主题取材于莎士比亚的《哈姆莱特》，描绘了奥菲利亚在疯狂后溺水的场面。为了使这一幕看上去真实可信，米莱斯以英国萨里郡霍格米尔河边的一片景色为背景，请西达尔为模特，并请她长时间泡在浴缸中，仔细描绘了每

图11-71　罗塞蒂，《贝娅塔·贝娅特丽丝》，布面油画，1863年，121.2厘米×101.5厘米，伦敦泰特美术馆

一个细节。画面既写实又浪漫，笼罩着一种诗意的忧伤。在1855年巴黎的博览会上，这件作品受到好评，波德莱尔称米莱斯为"细节精致的诗人"。

亨特

亨特也曾经是英国皇家美术学院的学生。他的艺术观点与罗斯金最为接近，认为艺术有道德教育功能，可以净化污浊的物质主义社会。1852年，为了在《我们的英国海岸》（图11-73）中表现出英国海边的真实风景，亨特到苏赛克斯郡附近的法尔莱特峡谷进行了3个月的写生。他用清晰的构图、明亮的色彩，满怀情感地描绘了英国本土特色的大海、草地、羊群。在阳光普照之下，这片纯净美好的自然风光仿佛是拉斐尔前派心目中永恒的精神家园。

图 11-72 米莱斯，《奥菲利亚》，布面油画，1852 年，76.2 厘米×111.8 厘米，伦敦泰特美术馆

图 11-73 亨特，《我们的英国海岸》，布面油画，1852 年，43.2 厘米×58.4 厘米，伦敦泰特美术馆

五、美国的现实主义艺术

作为一种国际化的艺术思潮，以实证主义和经验主义为思想根基的现实主义艺术影响及于美国。在南北战争（1861—1865）之后，美国艺术开始走向成熟，无论是在风景画、肖像画，还是在风俗画方面，都出现了一批掌握了纯熟的绘画技巧，能充分展示自己的个性，并且深刻反映美国现实生活的艺术家。

图 11-74　霍默，《老兵新田》，布面油画，1865 年，61.3 厘米×96.8 厘米，纽约大都会艺术博物馆

霍默

温斯洛·霍默（Winslow Homer，1836—1910）是美国现实主义的代表。在南北战争期间，霍默曾经作为《哈珀周刊》（*Harper Weekly*）的美术记者随军采访。战后，他创作了一批反映战争和军人生活题材的油画，如 1865 年的《老兵新田》（图 11-74）。画面上的男人背对着观众，手持镰刀，正在麦田里收割。从他的旧军服和地上的军用饭盒可以看出这是一位老兵。他的面前是一片金黄色的稻谷，而背后则是割下的凌乱谷子。这位老兵仿佛是一台收割机，在收获的同时，不得不面对生命的凋零。画家用这样一个写实的画面来暗示美国正在经历从战争到和平的过渡，在迎来和平和繁荣的同时，也付出了惨痛的代价，其中包括成千上万伤亡的士兵和被暗杀的总统林肯。

《微风》（图 11-75）是霍默作品中最受欢迎的一幅。当它在 1876 年首次展览时，正是美国百年国庆。这幅画所体现的清新气息和生动活力，受到了广泛赞扬。在船长年轻的儿子们身上，观众们看到了一种勇敢、乐观、积极向上的时代精神。

伊肯斯

托马斯·伊肯斯（Thomas Eakins，1844—1916）是一位更彻底的现实主义画家。他出生于费城，最初就学于宾夕法尼亚美术学院，1866 年曾到巴黎访问，受到现实主义艺术的影响。在《格罗斯诊所》（图 11-76）中，伊肯斯再现了外科医生格罗斯做手术的场面。格罗斯紧握着解剖刀，手上带着血，正在指导他的团队为一位年轻的男患者做大腿上的手术。在费城医学院圆形手术厅的看台上，观看这场手术的人包括格罗斯医生的同事和患者的母亲。患者的母亲用手挡出了眼睛，不敢看这个血淋淋的场面。这幅画真实地记录了手术现场，它所展示的残酷性超出了许多人的忍耐程度，因此没能入选

图 11-75　霍默，《微风》，布面油画，1873—1876 年，61.5 厘米×97 厘米，华盛顿国家美术馆

1876 年在费城举行的庆祝美国独立一百年的画展，但是却在艺术史上有着永久性的地位。

萨金特

约翰·辛格·萨金特（John Singer Sargent，1856—1925）是 19 世纪末国际上最重要的美国肖像画家。他生于意大利佛罗伦萨，曾在巴黎学习艺术，并在伦敦居住生活，以描绘巴黎、伦敦和纽约的上流社会人物而著称。他用现实主义风格记录现实场景，捕捉人物"此时此刻"的心理动态。

在《爱德华·达莱·波埃特的女儿们》（图 11-77）中，萨金特借鉴了委拉斯贵兹《宫娥》中的构图、笔触和光色处理。在一个装潢华丽的房间里，4 位女孩随意地或站或坐，像日常生活中的平凡场景，并没有摆出特别的姿态。4 岁的朱莉娅坐在地毯上，抱着娃娃，很有个性地望着观众，似乎在抱怨是谁闯进来打扰了她的玩乐时光。8 岁的路易莎远远地站立在一边，似乎尽可能地在躲避。12 岁的简和 14 岁的弗洛伦斯

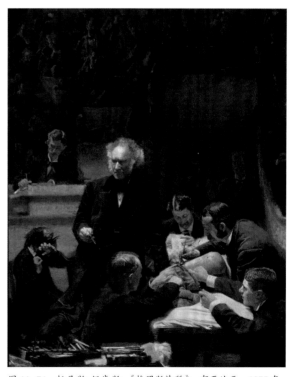

图 11-76　托马斯·伊肯斯，《格罗斯诊所》，布面油画，1875 年，243.8 厘米×198.1 厘米，费城美术馆

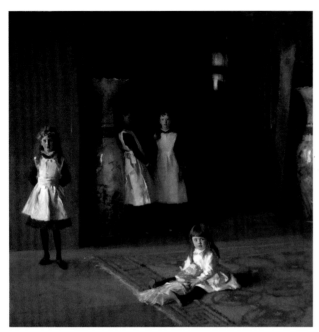

图 11-77 萨金特，《爱德华·达莱·波埃特的女儿们》，布面油画，1882 年，221.9 厘米×221.6 厘米，波士顿美术馆

站在一起，手牵着手。简的脸上带着不自然的微笑，而弗洛伦斯完全不配合，她侧过身，靠在巨大的日本花瓶上。受马奈的影响，萨金特运用白色的反光来表现室内光影的微妙变化。4 位女孩都穿着黑白衣裙，从前到后，她们白色衣裙的颜色逐渐暗淡下去，似乎令人感受到纯真岁月的流逝。

六、19 世纪的建筑

19 世纪的许多建筑都复兴了传统的哥特式、古典主义和巴洛克风格，不仅如此，这些建筑还运用了新的材料，为未来的现代建筑设计奠定了重要基础。

议会大厦

19 世纪的英国建筑在中世纪的传统基础上，发展出

图 11-78 巴里和普金，英国伦敦议会大厦，1835 年设计

一种新哥特式（Neo-Gothic）风格。在伦敦，新哥特式风格的代表是由查尔斯·巴里（Charles Barry，1795—1860）和助手普金（A.W.Pugin，1812—1852）设计的议会大厦（图11-78）。巴里交游广泛，对欧洲、中东和北非的建筑样式都有所研究，尤其偏爱哥特式风格和文艺复兴的古典风格，而普金更精通晚期英国哥特式风格。工业革命之后，随着机械制造逐渐取代手工劳动，市场出现了大量设计低劣的廉价产品，普金认为有必要恢复传统的工匠精神，追求质量与诚信。在中世纪的宗教建筑中，他看到了一种道德的公正和精神的纯洁。1834年，在伦敦的旧议会大厦被大火烧毁之后，巴里和普金设计的新建筑呈现为典型的新哥特风格。这座建筑的主体显示了英国中世纪哥特式建筑独特的垂直性和规则感。不仅如此，它还结合了古典的轴心型布局和英国式"如画"（Picturesque）美学。新议会大厦坐落于泰晤士河边，整体立面对称严谨，不规则分布的塔楼为它增添了灵动感，其中高耸的维多利亚钟楼和西边角上的大本钟楼尤其可爱。在拿破仑战争结束之后，英国流行的新哥特式风格建筑体现了国家和民族意识的崛起。

巴黎歌剧院与美术学院风

查尔斯·加尼叶（Charles Garnier，1825—1898）设计的巴黎歌剧院（图11-79）是拿破仑三世时期"美术学院风"（Beaux-Arts）建筑的典范。这种风格得名于巴黎美术学院（École des Beaux-Arts）折中主义的教学理念。它将古典主义和巴洛克完美结合，流行于19世纪晚期至20世纪初的巴黎。巴黎歌剧院的立面为新巴洛克样式，两翼的拱顶建筑像是中央布局的教堂。建筑内部装饰精美，包括色彩缤纷的大理石柱、豪华的吊灯，还陈列着大量著名作曲家的半身铜像和肖像画，使观众从进

图11-79　加尼叶，法国巴黎歌剧院，1861—1874年

入建筑的那一刻就开始了他们的戏剧体验。另外，交错回旋的走廊、楼梯和休息室形成流动的空间，便于观众进行社交活动。由于加尼叶的巧妙设计，巴黎歌剧院被看作19世纪法国建筑的一座高峰。它壮观而又华丽，融合了宏大的巴洛克造型、对称式的古典布局和精致奢华的装饰，反映了19世纪巴黎富裕阶层的艺术品位。

七、摄影

达盖尔与银版照相法

1839年，法国人路易-雅克-曼德·达盖尔（Louis-Jacques-Mandé Daguerre，1789—1851）和英国人威廉·亨利·福克斯·塔尔博特（William Henry Fox Talbot，1800—1877）几乎同时发明了现代照相技术。尽管当时的成像技术还不够成熟，照相技术仍然不失为最快速、最准确地捕捉可见对象的手段。这种相对廉价的新媒介便于新兴中产阶级欣赏和理解艺术，因而使艺术得到更广泛的普及。

在照相机发明之前，暗箱（Camera Obscura）和明室（Camera Lucida）作为绘画的辅助器材，早已被艺术家广泛运用。当更方便快捷的现代银版照相技术出现后，它直接挑战了自文艺复兴以来再现性绘画的地位，向艺术家提出了"如何在艺术中再现真实"这个重要问题。当时的许多著名艺术家，包括德拉克洛瓦、安格尔、库尔贝等，都借助了照相技术及其取景方式，加强了画面的表现力和细节的真实性。

1839年，达盖尔发明了达盖尔银版照相法（Daguerreotype），利用水银蒸汽对曝光的银盐涂面进行显影。法国政府在科学院展示了这一技术，使其很快得到普及。用这种方法拍摄出的照片具有令人惊异的细节和丰富的黑白调子。

达盖尔曾是巴黎一家著名歌剧院的首席布景艺术家。《画室中的静物》（图11-80）是他运用新技术制作的早期摄影作品。达盖尔以17世纪的荷兰静物画为模式，精心布置画面，他用雕塑、水壶和一小块幕布，暗示平面形式与三维空间之间的交叠。这张照片不仅真实可信地

图11-80 达盖尔，《画室中的静物》，达盖尔银版法相片

再现了当时的场景，而且纹理细腻、光影变化丰富。与绘画最大的区别是，摄影不可能通过改变对象的造型而强化图像效果。然而，作为艺术家，达盖尔还是可以在作品中表达象征意义。照片中的雕塑和建筑残片暗示着艺术本身也是一种浮华虚荣之物，如过眼烟云，无法获得永恒。

纳达尔

照相技术最实用的一个功能是拍摄肖像。法国小说家和漫画家纳达尔（Nadar，1820—1910，原名菲利克斯·图尔纳雄，Félix Tournachon）最早掌握了塔尔博特的氯化银照相法（Calotype），建立了肖像摄影工作室，为法国文化艺术界的重要人物如波德莱尔、德拉克洛瓦、杜米埃、库尔贝和马奈拍过照片。纳达尔善于捕捉人物的个性，尽管是摆拍，他拍摄的人物通常能够展示出习惯性的动作、典型的装扮和自然的表情。他拍摄的德拉克洛瓦气宇轩昂，流露出非凡的浪漫主义气质，如同一幅肖像画（图11-81）。

奥沙利文

纪实摄影的出现对于现代生活产生了巨大影响。在人类历史上，发生在某时某地的重要事件终于可以被永久性地记录下来。有关美国内战的照片是最早记录战争的摄影作品。蒂莫西·奥沙利文（Timothy O'Sullivan）拍摄的照片《死亡的收获》（图11-82）记录了南北战争中的一个战场。尽管只是普通的黑白照片，却比艺术史上任何历史画作更令人震撼。照片上的细节超出了现实主义绘画所能表现的真实性。在前景中，北方联军战士的尸体清晰可见，他们的军靴被剥掉，口袋被翻过。在远景中，凌乱横陈的尸体一直延绵至模糊的地平线。这张照片不仅属于新闻报道的配图，而且本身还传达了强

图 11-81 纳达尔，《欧仁·德拉克洛瓦像》，卡尔博特氯化银照相法印制，约 1855 年

图 11-82 奥沙利文，《死亡的收获》，1862 年，45.2 × 57.2 厘米，纽约大都会艺术博物馆

图 11-83　爱德沃德·迈布里奇，《奔马》，碘化银印照片，1878 年，美国罗彻斯特摄影电影博物馆

大的道德信息，令人直观地看到美国内战所付出的巨大代价。

迈布里奇

现实主义摄影师和科学家爱德沃德·迈布里奇（Eadweard Muybridge，1830—1904）自英国移民美国，在圣·弗朗西斯科建立了摄影工作室。他的系列摄影作品《奔马》（图 11-83）探索了一个有趣的问题：一匹马在奔驰中是否于空中有四蹄腾空的状态？迈布里奇用系列照片得到的结论是并没有这样一个瞬间。然而，由于人眼接受的图像信息传达到大脑时有一个瞬间的滞留期，会使人们得到一种对象在持续运动的幻觉。这组照片在科学界和艺术界都引起很大反响。迈布里奇此后对运动图像进行了更深入的研究。他关注的运动图像及其拍摄设备不仅对现代绘画和雕塑产生了影响，而且促进了 20 世纪动画和电影的发明。

第四节
印象主义

自 19 世纪 60 年代起，一些有创新精神的艺术家与保守的官方沙龙发生了尖锐的矛盾。1863 年，在马奈的《草地上的午餐》受到激烈的批评之后，一批年轻的艺术家以马奈为精神领袖，反对学院派的陈腐风格。他们受现代光学原理和实证主义哲学的影响，根据眼睛的观察和身体的感受作画，用色彩和笔触表现不同光线反映在物象上的微妙变化。经过自己的观察，印象主义艺术家们发现，物体的固有色会因光线的变化和空气的流动而改变，反映出周围环境的色彩，而且阴影部分也并非以往艺术家们所以为的黑色或灰色，而是在不同条件和各种反射光的作用下，固有色与环境色之间的混合。

1874 年 4 月，这些年轻的画家在巴黎卡普辛大街借用摄影师纳达尔的工作室举办展览，取名为"画家、雕塑家和版画家等无名艺术家展览会"，参加展览的有莫奈、雷诺阿、毕沙罗、西斯莱、德加、塞尚、莫里索等人。展览受到保守的批评家路易·勒鲁瓦的批评，他借用莫奈的油画《日出·印象》（图 11-84）嘲讽这些画家为"印象主义者"，印象主义由此而得名。1874—1886 年，

图 11-84　莫奈，《日出·印象》，布面油画，1872 年，48 厘米×63 厘米，巴黎玛尔蒙丹美术馆

图 11-85　莫奈，《阿尔让特伊的赛船》，布面油画，1872 年，48 厘米×75 厘米，巴黎奥赛博物馆

印象主义画家举行过 8 次画展。第一、二次展览时，以莫奈为代表的印象主义风格受到激烈的批评。在举行第三、四次展出时，印象主义已成为在社会上相当有影响力的艺术画派了。

　　印象主义从内容到形式都反映了巴黎的工业化、城市化进程。工业革命之后的巴黎，城市人口剧增，人们有了更多的休闲时间。印象主义者描绘了中产阶级在咖啡厅、酒吧、剧院和户外公共场所的聚会，以及听音乐、看芭蕾等日常休闲活动。波德莱尔 1860 年在《现代生活的画家》中曾写道："现代性是短暂的、转瞬即逝的、变化多端的……印象主义作品试图抓住转瞬即逝的一刻，不再有现实主义绝对固定的精确感，表达了图像和现实的短暂无常。"[1] 从这个角度上看，印象主义艺术反映的是现代生活的印象。

① Charles Baudelaire, *The Painter of Modern Life and Other Essays*, Phaidon, 1995, p.12.

莫奈

　　克劳德·莫奈（Claude Monet, 1840—1926）是最有代表性的印象主义画家，"印象主义"这个名称就得名于他的风景画《日出·印象》。在这幅画中，莫奈描绘了家乡勒哈弗尔的海港风光。尽管它是一幅已经完成的作品，却有着像草图一样未完成的感觉。莫奈运用纯粹的色彩和清晰的笔触，逸笔草草画出了即时性效果，完全摆脱了传统油画的褐色调子，展现了他对风景的瞬间"印象"。

　　19 世纪后期，易于携带的管装颜料被发明出，这为莫奈和其他印象主义艺术家在室外光线下的创作提供了方便。在巴黎，莫奈经常在巴黎郊外的阿尔让特伊作画，并在船上建起流动画室，于瞬息万变的光线下，观察水面的光色变化，外光作画使他的画面变得格外明亮。在《阿尔让特伊的赛船》（图 11-85）中，莫奈运用未经调和的、鲜明的对比色和简短、分离的笔触，描绘出阳光下水面的颤动和白色帆船上蓝天的印痕。

图 11-86　莫奈，《圣拉扎尔车站》，布面油画，1877 年，75 厘米×104 厘米，巴黎奥赛博物馆

图 11-87　莫奈，《夏末的麦垛》，布面油画，60 厘米×100 厘米，1890—1891 年，芝加哥艺术学院

　　莫奈的《圣拉扎尔车站》（图 11-86）是一幅都市风景画。工业革命后，铁路的延伸使人们的旅行和交游变得便捷起来。圣拉扎尔车站是巴黎通往阿尔让特伊的重要一站。在莫奈的画面上，蒸汽火车、繁忙的人流和新建的高楼大厦在弥漫的烟雾中若隐若现。莫奈用写生式的迅疾笔触表现了火车的速度和能量，以贴近现实的观察视角触摸到了巴黎现代化进程的脉搏。这幅画不仅反映了莫奈对圣拉扎尔车站的印象，也反映了他对飞速发展的巴黎现代生活的印象。

　　莫奈沉浸于对外光和空气的研究，有意忽略了对象的物质性、功能性和历史价值，追求光与色构成的形式美感，仿佛是在用色彩谱写绘画的交响乐。在《夏末的麦垛》组画（图 11-87）、《卢昂教堂》组画（图 11-88）、《雾中的伦敦议会大厦》（图 11-89）和《睡莲》组画（图 11-90）中，莫奈表现了同一物象在不同时间和光线下的不同外观。这种形式主义追求在他晚年的《睡莲》组画中达到高峰。当时莫奈的视力有些衰退，但笔法敷色更加松弛自由，造型似乎彻底融化在光影之中，风格近乎抽象。巴黎的橘园博物馆（Musée de l'Orangerie）的两个主要展厅专门为莫奈的《睡莲》组画而设计。展

图 11-88　莫奈，《卢昂教堂》，1894 年，107 厘米×73 厘米，巴黎奥赛博物馆

图 11-89　莫奈，《雾中的伦敦议会大厦》，布面油画，1904 年，81.5 厘米×92.5 厘米，巴黎奥赛博物馆

图 11-90　莫奈的睡莲展厅，巴黎橘园博物馆

厅顶部的自然天光使《睡莲》上的微妙光色得到了充分体现，观众沉浸在四面环绕的莫奈画作中，如同身在印象派的西斯廷教堂。

雷诺阿

在描绘风景之外，印象主义艺术家还乐于描绘巴黎新兴中产阶级的休闲生活，聚会、音乐会和歌舞表演都是印象主义绘画的主题。雷诺阿（Pierre-Auguste Renoir，1841—1919）用学院派历史画常用的大尺幅记录了巴黎的现代生活。他的《煎饼磨坊的舞会》（图 11-91）描绘了巴黎市民在舞厅里的欢乐时光。舞厅里人头攒动，有人挤在桌边闲谈，有人快乐地舞蹈，活跃的气氛令人仿

图 11-91　雷诺阿，《煎饼磨坊的舞会》，布面油画，1876 年，131 厘米 × 175 厘米，巴黎奥赛博物馆

佛能够听到音乐、欢笑和酒杯碰撞的声音。画家用印象主义画家惯用的鲜亮色彩和清晰的笔触描绘了人物身上斑驳的光影，制造了一种浮光掠影、转瞬即逝的效果。随意截取的开放式构图，向四面涌动的人群，令观众不再像旁观者，而有了置身其中的感觉。不同于古典主义艺术宣扬的永恒的、神圣的价值，印象主义画家所追求的是偶然、短暂的个人感受。

德加

德加（Edgar Degas，1834—1917）是印象主义者中最注重造型的艺术家，他善于描绘运动中的人物，特别是芭蕾舞者。他经常出入巴黎的歌剧院和芭蕾舞排练场，通过细致的观察，捕捉演员们日常练习的瞬间动态。在《舞蹈课》（图 11-92）中，德加随意选取了芭蕾舞排列场的一个瞬间场景。画面没有中心，也没有完美的动作，穿着白纱裙的舞蹈者们专注于自己的练习。在《明星》（图 11-93）中，他描绘了正在舞台上翩翩起舞的芭蕾舞女演员，她优美的身姿宛如天鹅展翅。在背景中，德加用粗大、硬朗的笔触表现了后台仓促的准备和窥视的阴影，更加反衬出舞者的纯洁、完美。德加晚年因视力下降转向雕塑，他的雕塑《14 岁的小舞者》（图 11-94）与绘画同样生动。艺术家通过捕捉人物瞬间的表情动态，展示出她鲜明的个性。

与活跃的芭蕾舞者相反，《苦艾酒》（图 11-95）的两位人物静止不动，相互之间毫无交流，大约只是在咖啡厅打发无聊的时光。那位女士的面前有一整杯苦艾酒，然而像马奈的酒吧女一样，她眼神落寞，没有表情。这幅画看似不经意的一瞥，却深入到人物的心理状态，反映了现代生活中冷漠疏离的一面。

德加总是用对角线式的构图增加画面的动感，并用开放式的画面把观众带入其中。这种倾斜的视角不仅受到照相机取景方式的影响，而且受到日本版画的影响。

图 11-92　德加，《舞蹈课》，布面油画，1872 年，85 厘米×75 厘米，巴黎奥赛博物馆

图 11-93　德加，《明星》，纸上蜡笔画，60 厘米×44 厘米，1878 年，巴黎奥赛博物馆

图 11-94　德加，《14 岁的小舞者》，多种材质雕塑，1881 年，98.9 厘米×34.7 厘米×35.2 厘米，华盛顿国家美术馆

图 11-95　德加，《苦艾酒》，布面油画，92 厘米×68 厘米，1876 年，巴黎奥赛博物馆

19世纪60年代以来，印象主义艺术家大量接触到日本浮世绘版画，其空间安排、多时空的呈现方式、日常生活的主题、即时性的效果和平涂的色彩等，都对印象主义艺术产生了很大影响。

毕沙罗

毕沙罗（Camille Pissarro，1831—1903）是印象主义群体中的长者，是唯一参加过印象主义历届展览的艺术家，以描绘巴黎的新兴城市景观而著称。19世纪中期，巴黎的城市人口成倍增加，很快突破了150万。原有的狭窄、杂乱的街道难以容纳迅速膨胀的人口，反而成了革命和瘟疫的温床。拿破仑三世任命城市规划师乔治-尤金·豪斯曼男爵（Baron Georges-Eugène Haussmann，1809—1891）对巴黎进行大规模的拆迁和改造，新建了火车站、公寓楼、广场、百货大楼、公园、照明乃至下水管道系统。在城市中心，最显著的变化是宽敞开阔的林荫大道取代了之前狭窄拥挤的小街小巷。

毕沙罗从自己居住的公寓里俯瞰巴黎的蒙马特大街，以印象主义风格描绘了它冬日的早晨、阳光明媚的下午，还有灯火迷离的晚上（图11-96、图11-97）。与莫奈不同的是，毕沙罗感兴趣的不仅是瞬息万变的光色，还有大街一旁新建的高层公寓、拓宽的街道、繁华的商铺和络绎不绝的车马人流。在这一系列巴黎街景画中，毕沙罗反映了巴黎这座新兴现代都市的无穷活力。

图 11-96 毕沙罗，《一个多云早晨的蒙马特大街》，布面油画，73厘米×92厘米，1897年，墨尔本维多利亚国家美术馆

图 11-97 毕沙罗，《夜晚的蒙马特大街》，布面油画，53.3厘米×64.8厘米，1897年，伦敦国家美术馆

莫里索

贝尔特·莫里索（Berthe Morisot，1841—1895）是最早参与印象主义展览的女画家。由于当时欧洲的美术学院尚未接受女画家，莫里索通过私人老师学画。在1868年认识马奈之后，莫里索受他的艺术影响很大，后来又与马奈的弟弟欧仁结婚。她一直与印象主义艺术家们交往紧密，多次参加印象主义展览。

受当时社会价值观和社交活动的局限，莫里索和其他女性艺术家通常只能以女人和孩子为主题。在她的画面上，女性总是着装得体，看上去端庄怡然，从无取悦男性的模样。在《海港》（图 11-98）中，莫里索描绘了一位坐在洛里昂港口边的女子。像莫奈一样，她描绘了塞纳河边的风光，还有穿着白裙，打着白色阳伞的女子。白色的服饰和水景最适于反射光线的美妙变化，但是莫里索并没有完全沉浸在光与色的试验里，她笔下的线条

轮廓也从未融化在光影之中。画面中的女子只占据了一个角落，她独自一人，低着头，沉浸在自己的世界中。在宽广的河岸间隔下，城市的喧嚣看上去格外遥远。

卡萨特

美国女画家玛丽·卡萨特（Mary Cassatt，1844—1926）的父亲是富裕的银行家。在她生活的年代，美国的学院已经向女性开放。卡萨特于美国宾夕法尼亚美术学院毕业之后，长居法国。在1874年的沙龙展上，卡萨特的画受到德加的关注。在德加的引荐下，卡萨特开始参加印象主义展览。然而，作为女性，卡萨特的交往范围受到限制，她并不能随意与男性同道一起出入酒吧和咖啡厅，而且还要承担起照顾父母和孩子的责任。因此，她的绘画也主要以女人和孩子为主题。

与德加一样，卡萨特受到日本艺术的影响。1890年

图 11-98 莫里索，《海港》，布面油画，43.5 厘米×73 厘米，1869 年，华盛顿国家美术馆

在巴黎展出的日本版画给予她很大启发，尤其是日本浮世绘画家喜多川歌麿的以女性为主角的家庭题材作品。她的《洗澡》（图11-99）描绘了一对母女之间的亲昵关系。女人与孩子的目光都聚焦于洗脚盆中的水光倒影上。背景中的墙纸和地毯几乎连为一体，呈现出平面化倾向。在柔和的装饰图案衬托下，女人和孩子的造型显得格外坚实。这幅画画面色彩鲜明，线条清晰，装饰感强，斜角线、高视点的构图显然受到日本版画的启发。卡萨特不仅是印象主义的参与者，而且帮助印象主义艺术在美国得以传播。她的兄弟是印象主义在美国的主要收藏者。

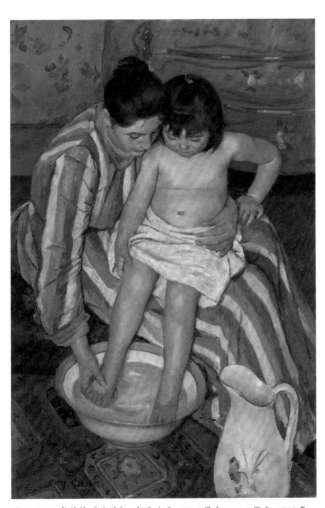

图11-99 卡萨特，《洗澡》，布面油画，100.3厘米×66.1厘米，1892年，芝加哥艺术学院

惠斯勒

惠斯勒（James McNeill Whistler，1834—1903）是19世纪末期英国最有代表性的印象主义艺术家。他出生于美国，童年在俄罗斯度过，后来到巴黎学画。他的艺术创作最初受到库尔贝写实主义的影响；19世纪60年代初，其创作与马奈接近，他还参加过法国印象主义画家的活动。1863年，惠斯勒定居伦敦，为英国画坛带去了新气象。与其他印象主义者一样，惠斯勒喜欢日本版画，并且收藏中国的青花瓷。他的作品以当代生活为主题，但是排斥叙事性，拒绝道德说教。在绘画中，他倾向于精心设计的瞬间，而不只是对现实生活的一瞥。

惠斯勒经常描绘伦敦泰晤士河边的风景，以"夜曲"和"交响乐"为题目，表现自然界中光与色的变化，沟通音乐与绘画之间的感受。《夜曲：蓝色和金色——老巴特海桥》（图11-100）是他的"夜曲"系列中的第5幅，描绘了伦敦泰晤士河的夜景。海边的码头朦胧地呈现在画面背景中，远处隐约可见切尔西的老教堂和当时新建的阿尔伯特大桥。在大桥后面的天空上，零星点缀着一些金色的烟火。这幅画的构图明显受到葛饰北宅的《深川万年桥下》（富士三十六景之一，图11-101）的影响，被认为是惠斯勒的"夜曲"系列中最"日本风"的一幅。它如同一个剪影，表现出朦胧的情调和氛围。从题目可以看出，惠斯勒希望通过微妙的色调变化，创作出如音乐的曲调般和谐的韵律。

《黑色与金色的夜曲：坠落的火箭》（图11-102）是"夜曲"中的最后一幅，也是最抽象的一幅。它描绘了从伦敦克莱莫尼花园里看到的夜空。惠斯勒用深蓝和绿色的笔触，粗粗地扫在画面上，表现水面和天空，再用明亮的金色点出划破夜空的烟火。画面上没有叙事情节，也没有具体的图像，画家感兴趣的不是形象的细节，而是节日欢庆的感受。这幅画后来被看作惠斯勒最著名的代表作，但是它在当时展出时并不被看好。1877年，英国最有影响力的艺术评论家约翰·罗斯金在报纸上撰文

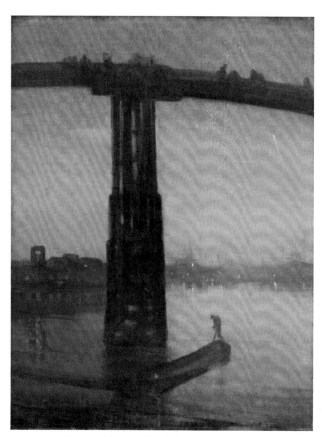

图 11-100　惠斯勒，《夜曲：蓝色和金色——老巴特海桥》，68.3 厘米 ×
51.2 厘米，约 1872—1875 年，伦敦泰特美术馆

图 11-102　惠斯勒，《黑色与金色的夜曲：坠落的火箭》，木板油画，
60.3 厘米 ×46.6 厘米，1875 年，底特律艺术学院

图 11-101　葛饰北斋，《深川万年桥下》，套色木版画，25.8 厘米 ×
37.3 厘米，1830—1833 年，墨尔本维多利亚国家美术馆

批评惠斯勒的画法过于草率，画面像是"泼到观众脸上的一罐颜料"[1]。为此，惠斯勒以诽谤罪诉讼罗斯金。尽管他赢得了这场官司，在经济和声誉上却遭受了巨大损失，只得到了一个便士的赔偿，还不得不负担所有的诉讼费。具有讽刺意味的是，惠斯勒推翻了罗斯金的批评，成为"现代派艺术的代表"。在对形与色的探索上，惠斯勒走在了许多 20 世纪艺术家的前面，是抽象艺术的早期探索者。他把颜料甩到画面的方式被许多现代艺术家们效仿，一直影响到美国抽象表现主义。

1876 年，受艺术收藏家弗雷德里克·雷兰德

[1] John W. McCoubrey, *American Art, 1700–1960*, Prentice Hall, 1965, p.184.

图 11-103　惠斯勒，《打架的孔雀》，《蓝色与金色的和谐：孔雀房间》南墙，油画颜料、金叶、皮革，180.3 厘米×472.5 厘米，华盛顿弗雷尔画廊

图 11-104　图片正中为惠斯勒《来自瓷国的公主》

（Frederick Leyland）之邀，惠斯勒把他在伦敦家中的饭厅装饰成为《蓝色与金色的和谐：孔雀房间》（图 11-103）。这间房专门用来展示雷兰德的中国青花瓷收藏，以及惠斯勒的日本风绘画《来自瓷国的公主》（图 11-104）。惠斯勒选择以日本风格为整个房间的主题，未经主人同意就把普鲁士蓝和金属叶覆盖在室内原有的、昂贵的、由 16 世纪科尔多瓦皮革包裹的墙面上。这个大胆举动引发了他与雷兰德之间的纠纷。为了表达自己的失望，惠斯勒在其中的一面墙上画了两只争斗的孔雀，隐喻自己和赞助人之间的矛盾。尽管与赞助人不欢而散，但惠斯勒精心装饰的房间开创了一种英式日本（Anglo-Japanese）风，并且引领了后来的新艺术运动。

第五节
新印象主义和后印象主义

自 19 世纪 80 年代中期之后，印象主义的绘画风格和对现代都市生活的描绘被人们广泛接受。然而，许多年轻一代的艺术家们开始质疑印象主义的画法，他们认为印象主义画风在对光影的追逐中，丧失了传统绘画的造型能力。这些艺术家更感兴趣线条、形式和色彩。他们在印象主义的基础上，开始了新的探索。

一、新印象主义

新印象主义（Neo-Impressionism）是对印象主义的发展和反拨。新印象主义继承了印象主义对光与色的探索，并且坚持用科学的方式看待自然。他们用光学试验的原理来指导艺术实践，希望能够达到比印象主义更稳固的造型。

美国物理学家鲁德（Ogden Rood，1831—1902）的科学研究带给新印象主义者以重要启发。他在《现代色彩学》（1880）中记录了如下试验：在一个回转的圆盘上并列涂上两种色彩，当圆盘转动时，两种色彩自然混合，变成一种强烈的、灿烂的颜色，远远超过调和过的混合色。根据这种原理，新印象派画家认为，与其在调色板上把几种颜色调匀，不如直接把纯粹的原色排列在画布上，让观众的眼睛自行去获得混合的色彩效果。而且在光的照耀下，一切物象的色彩是分割的，要真实地表达这种分割的色彩，就需要把各种纯粹的色点和笔触排列在一起。由于新印象主义运用分割、点染的画法，所以这一派也被称为"分割主义（divisionism）"或"点彩主义（pointillism）"。

修拉

修拉（Georges Seurat，1859—1891）一直运用科学的色彩理论创作。他花费很大精力设计了"点彩主义"绘画体系。在 1886 年的印象主义第 8 次展览上，修拉展出了他的代表作《大碗岛的星期天下午》。像印象主义画家一样，修拉描绘了巴黎人的休闲时光。大碗岛（La Grande Jatte）是塞纳河边阿涅尔附近的一个小岛，作为19 世纪末巴黎郊外迅速发展起来的度假区，这里汇集了不同阶层的人物。在画面左下方，一位上身只穿了背心的工人躺坐在草坪上，他的旁边坐着一对穿戴得体整齐的中产阶级夫妇。画面最右边一位牵着猴子的女子和最左边一位独立垂钓的女郎有些"出位"，令人联想到当时度假胜地常见的"小姐"。画面上集合了印象主义者经常描绘的情景：帆船、水景、草地、打阳伞的女人和奔跑的女孩等等。阳光充满了整个画面，但不同于印象主义的是，画面中的形象并没有融化在光与色构成的世界中。画家用近似圆柱体的形式塑造了各种形象，并把它们放入一个几何分割的空间里。无论是光线、空气还是风景和人物，都被锁定在这个特意营造的情境之中。修拉用精确的点彩法造型，创造了一种既有平面装饰感又有空间深度、既生动又庄重、既现实又疏离的感觉。《大碗岛的星期天下午》（图 11–105）体现了新印象主义者的追求。

图 11-105　修拉,《大碗岛的星期天下午》,布面油画,1884—1986年,207.5 厘米×308 厘米,芝加哥艺术学院

他们希望用科学的方式,把印象主义所捕捉的瞬间景象和美妙光色固定下来,化为永恒。

西涅克

与修拉共同进行分割色彩的理论和实践探索的主要艺术家还有西涅克(Paul Signac,1863—1935)。他的著作《从德拉克洛瓦到新印象主义》(1899)阐述了新印象主义理论。《餐厅》(图 11-106)是西涅克用严格的点彩方式创造的一幅作品。光线从罩着白色纱帘的窗户射入室内,赋予人物以剪影式的效果。这种有明暗对比的室内光线处理方式与德加的有相似之处。在由浅入深的色点构成的色阶中,橙黄和蓝紫构成的互补色占据主导,加强了造型结构。尽管餐厅整洁明亮,布置优雅,人物之间却无交流。无论是坐在餐桌旁的男女,还是站立的女仆,都表情冷漠,姿态拘谨,似乎是在参加某种仪式。从形式上看,画家的意图似乎是将现代生活的美好一刻固定在下来,然而,从心理层面上看,这幅画表现了一种强烈的疏离感,似乎是对新兴中产阶级的一种讽刺。

"新印象主义"一词由评论家费利克斯·费内翁(Félix Fénéon,1861—1944)于 1884 年在布鲁塞尔的杂志《现代绘画》上提出。费内翁曾与化学家查尔斯·亨利(Charles Henry,1859—1926)合著《形式感的教育》和《色彩的教育》,把科学、审美和心理、生理的问题结合起来,比

图 11-106　西涅克,《餐厅》,布面油画,1886—1887 年,89 厘米×115 厘米,荷兰克罗勒-穆勒美术馆

图 11-107　西涅克，《费内翁肖像》，1890—1891 年，73.5cm 厘米 ×
92.5 厘米，纽约现代艺术博物馆

图 11-108　劳特累克，《红磨坊》，布面油画，1892—1895 年，123 厘米 ×141 厘米，芝加哥艺术学院

如红色、黄色使人快乐，紫色、蓝色令人忧郁。西涅克的《费内翁肖像》（图 11-107）展示了费内翁的艺术观念和色彩理论。

二、后印象主义

与新印象主义一样，后印象主义（Post-Impressionism）源于印象主义，并强调造型。然而，不同于新印象主义的是，后印象主义希望通过绘画的形式力量来抒发主观感情。后印象主义艺术家在画面中突出了线条、色块和体量，强调艺术家创作的自主性和艺术语言的自律性，表现主观化的客观现实，使艺术形象区别于生活表象。

劳特累克

亨利·德·吐鲁兹-劳特累克（Henri de Toulouse-Lautrec，1864—1901）擅长描绘巴黎的夜生活。劳特累克出身于世袭贵族家庭。然而，由于儿时受伤腿部残疾导致身材畸形，他放弃上流社会的社交圈，学习绘画，在艺术家聚居的蒙马特区建立画室，过着波希米亚式的生活，在音乐厅、咖啡馆、酒吧中获得艺术的灵感。劳特累克最欣赏德加的作品，与德加一样，他也善于抓住现代生活的感觉，只是他的作品带一种讽刺性，有时甚至近乎漫画。《红磨坊》（图 11-108）显示出印象主义画家德加和日本版画的影响——倾斜的视角、不对称的构图和强有力的线条。但是劳特累克的画风更为夸张。在这里，劳特累克描绘的不是雷诺阿在《煎饼磨坊的舞会》里的休闲娱乐，而是巴黎灯红酒绿、纸醉金迷的夜生活。画面中的人物仿佛戴着面具，给人以浮华、病态和堕落的感觉，令人联想到现代社会腐败堕落的一面。画家把自己也画于其中，他就是背景上站在高个子阴影下的那个不显眼的小矮人。这种夸张、变形的人物形象还可以在后来的表现主义艺术中看到。

劳特累克还探索了一种新的艺术形式——广告招贴画。1870 年代后期，招贴画的出现得益于彩色石版画的发展和印刷技术的革新。1893 年，劳特累克的五色石版招贴《简·艾弗莉》（图 11-109）曾经印刷上百张，出现在巴黎街头的各种咖啡厅。这幅广告招贴宣传的是红磨坊夜总会的康康舞明星简·艾弗莉。劳特累克的斜

图 11-109　劳特累克，《简·艾弗莉》，五色石版画，129.1 厘米 × 93.5 厘米，1893 年，纽约大都会艺术博物馆

角式构图比德加的更尖锐，直接把下方的演奏者挤出了画外，只留下一只抓琴的手，与艾弗莉高高抬起的右脚相呼应。画面上线条突出、色彩鲜明，平面装饰感强，显然受到了日本版画的影响。

凡·高

在后印象主义绘画中，最强调情感表现的是文森特·凡·高（Vincent van Gogh，1853—1890）。凡·高是荷兰人，出生在荷兰乡村一个新教的牧师家庭。他年轻时曾在商行做过经纪人，在煤矿区做过传教士，但是他内心一直渴望做一名艺术家。1880 年后，凡·高曾先后到荷兰、比利时学画；1886 年，他来到巴黎，开始收藏和临摹日本版画；1888 年后，他长期居住在法国南方的

小城阿尔（Arles）创作。凡·高的弟弟提奥在巴黎做画商，一直在物质和精神上支持他。在与提奥的通信中，凡·高记录了他的人生经历、思想情感和艺术观念。

1888 年，凡·高在阿尔创作了《夜晚的咖啡馆》（图 11-110）。深夜的咖啡厅中只剩下零星几桌客人，人和人之间没有交流，穿白衣的店主像个幽灵，晃动的灯泡令人炫目，而倾斜的台球桌似乎要冲出画的边缘。在这幅画中，凡·高表达了孤独、焦虑、疯狂的感受。他用明亮的对比色、夸张的造型、充满力度的笔触来表达情感的深度。他甚至冲动地把色彩从颜料管直接挤到画面上。在给提奥的信里，凡·高写道："我想要用红色和绿色表达可怕的、发自人性的激情。"[1]

在阳光充足的阿尔，凡·高反复地画了许多向日葵。1888 年的一幅《向日葵》（图 11-111）色彩格外单纯、明亮，明显受到日本版画影响，装饰感极强。凡·高曾经说："我想用一组《向日葵》来装饰画室，我要让单纯或混合的铬黄从背景中脱颖而出，发出燃烧的火焰。我要把它们镶在橙黄色的细画框里，就像哥特式教堂中的彩色玻璃镶嵌画。"[2]借助于向日葵，凡·高表达了他对艺术创作的炽热情感，对他来说，这种挚爱不亚于宗教激情。

《艺术家的卧室》（图 11-112）展示了凡·高在阿尔的居所。房间里没有人，而所有的物品似乎都活动起来，相互间产生了交流。卧室的墙上挂着一对男女的画像，其中一幅是凡·高的自画像；床上有一对枕头，桌上有两只酒瓶，房间里有两把椅子，连窗子也开着。这一切都暗示着凡·高对于生活和心灵伴侣的渴望。大片蓝色和橘色的对比更增强了画面的情感表现力，整个房间看上去更像是画家敞开的心理空间。

凡·高在个人情感和艺术追求上都很孤独。他希望

① Vincent van Gogh to Theovan Gogh, September 8, 1888, in W.H. Auden ed., *Van Gogh: A Self-Portrait, Letters, Revealing His Lifeas Painter*, Dutton, 1963, p.320.

② Ibid., August 8, 1888, p.313.

图 11-110　凡·高，《夜晚的咖啡馆》，布面油画，
1888 年，72.4 厘米 × 92.1 厘米，耶鲁大学美术馆

图 11-111　凡·高，《向日葵》，布面油画，1888 年，
92.1cm × 73 cm，伦敦国家美术馆

图 11-112 凡·高,《艺术家的卧室》,布面油画,1889 年,57 厘米×74 厘米,巴黎奥赛博物馆

图 11-113 凡·高,《星空》,布面油画,1889 年,72 厘米×92 厘米,纽约现代艺术博物馆

在阿尔组织一个绘画团体。1889年，高更应邀来阿尔与凡·高一起创作，可是由于个性不同，他们之间的矛盾很快暴露出来，最终不欢而散。高更的离去使凡·高变得更加苦闷，在醉酒之后用剃刀割去了自己的耳朵。此后，凡·高因精神抑郁常住在阿尔附近的圣雷米疗养院休养。《星空》（图11-113）是凡·高在圣雷米疗养院时的创作，画面中的月亮、星河和宇宙似乎都在旋转，大面积的深蓝色笼罩住了整个世界。在这里，凡·高表现的不再只是星空，而是在另一个世界中，他与夜空之间的对话。

凡·高的创新超出同代人所能接受的程度。他生前没有得到认可，仅在提奥的帮助下卖出过一张小画。他认为自己是一个失败的艺术家，在37岁时自杀身亡。然而，他在死后却获得了巨大声誉。凡·高的艺术创作对于现代艺术，尤其是野兽主义和德国表现主义绘画产生了巨大影响。

高更

像凡·高一样，保罗·高更（Paul Gauguin，1848—1903）也反对客观再现，倾向于主观表现。他同样抛开了印象主义对自然光色的研究，在他看来，色彩是艺术家创造力的体现。与凡·高不同的是，高更不用鲜明、厚重的笔触、他的色彩比较平面化、抽象化，通常带有象征性。

1883年，在股票市场崩盘后，高更放弃了银行经理人的职务，专门从事绘画。1886年，他受到古老的布列塔尼文化吸引，从巴黎搬到阿旺桥（Pont-Aven）居住。尽管那时这个地区已经转向市场经济，高更还是觉得这里民风淳朴，更接近于自然。在阿旺桥，高更创作了油画《布道后的幻觉》（图11-114）。画面上，穿着传统礼拜服的布列塔尼妇女正在虔诚地祈祷。她们似乎看到刚才在教堂中听到的布道故事：雅各在和天使搏斗。由于这是一个幻想中的场面，高更完全拒绝了视觉的写实，他把雅各与天使搏斗的一幕放在画面上方的一角，而

图11-114　高更，《布道后的幻觉》，布面油画，1888年，72.2厘米×91厘米，爱丁堡苏格兰国家美术馆

图 11-115　高更，《海边的塔希提女人》，布面油画，69厘米×91厘米，1891年，巴黎奥赛博物馆

突出了身着黑衣、头戴白帽的布列塔尼妇女的形象。与当时许多艺术家一样，高更也受到日本版画和中世纪玻璃镶嵌画的影响，他几乎完全抛弃了自然的光影和透视法则，用近乎平涂的明亮色彩和明确的边缘线来描绘场地和女人们的背影，用硬朗的造型和象征性的色彩来突出恪守教规、虔诚严谨的信徒形象。

1891年6月，高更迁居到南太平洋的塔西提岛。他相信在这个远离欧洲物质文明的地区可以更加接近自然。然而，到达塔希提后，高更失望地发现，在1842年被法国占领后，塔希提已经彻底沦为法国殖民地。他搬到塔希提的农村，用装饰性、象征性的色彩描绘当地的热带风光和土著居民的形象。高更希望，至少在他的画中，塔希提依然如旧，还是那个未曾受过现代文明污染的天堂。《海边的塔希提女人》（图 11-115）是高更初到塔希提时的作品。画面描绘了两位土著女子，一位穿着鲜艳的土著服装，怡然自得；而另一位穿着暗淡的西式长裙，眼神忧郁。她们的背后，暗绿色的海面给人带来某种不祥的预感。

在艺术长期受到冷遇，身体和经济状况都不断恶化之后，高更几次自杀未遂。1897年，他画了《我们从哪里来？我们是谁？我们到哪里去？》（图 11-116）。这幅名作仿佛是高更一生艺术和生活的总结。画面上有热带风景、土著女人和孩子。在一封给友人的信中，他写道："我们到哪里去？接近死亡的老妇人……我们是谁？日复一日地生存……我们从哪里来？源泉、孩子、生命之初……在一棵树后有两个不祥的人物，他们披着色彩暗淡的衣衫走向欲望之树，由于贪欲而产生的痛苦与那些生活在纯洁的自然之中的、单纯的人们形成了反差。人类因为构想的天堂而放弃了生活的快乐。"[1] 可见，《我们从哪里来？我们是谁？我们到哪里去？》描绘了人类机械理性主义的悲剧和对原始文明的美好想象。高更于1901年迁居到马基萨

① Belinda Thompson ed.,*Gauguin by Himself*, Barnes and Noble books, 1993, pp.270-271.

图 11-116　高更，《我们从哪里来？我们是谁？我们到哪里去？》，布面油画，1897 年，139.1 厘米 × 374.6 厘米，波士顿美术馆

斯群岛，1903 年在那里病故。像凡·高一样，直到死亡之后，他的艺术才备受追捧，对后世产生了深远影响。

塞尚

与其他后印象主义者不同，法国艺术家保罗·塞尚（Paul Cézanne，1839—1906）并不强调主观情感的表现，而是创造一种分析型的理性化风格。塞尚最初学习印象主义，接受印象主义的色彩理论和从日常生活中选取主题的创作信条。然而，通过对卢浮宫中文艺复兴和巴洛克艺术的研究，塞尚认为印象主义画法太过表面化，显得轻浮，缺少形式和结构。因此，他决定探索一种新的绘画方法，"使印象主义像博物馆的艺术一样坚实而又持久"①。

塞尚的风景画体现了他观察自然的独特方式。在家乡普罗旺斯的艾克斯，塞尚从不同侧面一遍一遍地画圣维克多山，反复研究线条、平面和色彩之间的关系。他想要抓住的不是眼睛所见的瞬间真实，而是表象背后的稳固结构。他用冷色来表现暗面，用暖色来表现亮面，通过色块的层叠关系来创造体积、空间和深度。

① Cézanneto Émile Bernard, March 1904. 引自 Sam Hunter, John Jacobus, and Danile Wheeler, *Modern Art*, Prentice Hall, 2004, p.28。

在其中一幅《圣维克多山》（图 11-117）上，塞尚用色块、笔触和线条构建出明亮而又稳固的空间效果，取代了印象主义的瞬间光影。这些色块错落有致地排列着，不分前景和背景、中心和边缘，分别代表着从不同角度看到的公路、田野、房屋和树木。圣维克多山显得既远且近，不同于照相机的固定视角和传统再现性绘画的焦点透视，它更接近于人们在观看风景时的真实感受，因为这种视觉感受不是一次性获得的，而是多次观看体验和心理沉淀的结合。

在风景画之外，塞尚还运用静物画来进行他的艺术实验。对于静物的选择本身就体现了塞尚对印象主义即时性的反叛。在《苹果篮》（图 11-118）中，苹果、酒瓶、盘子已经开始失去自身特征，变成了球体、圆锥和圆柱体的组合。桌面似乎断裂开来，果篮几乎翻转，酒瓶变形，而苹果似乎随时会滚落在地，它却又像石头一样坚实稳定。塞尚通过对不同的色块来显示物体的明暗和层次关系，并用外轮廓线加固造型。为了营造坚实稳定的视觉效果，塞尚借鉴了东方绘画的多视点观看方式，从不同角度描绘对象，打破了西方固定的时空观，开创性地把二维和三维空间的图像同时呈现在观众眼前。

图 11-117　塞尚,《圣维克多山》, 布面油画, 1902—1904 年, 69.8 厘米 × 89.5 厘米, 费城艺术博物馆

图 11-118　塞尚,《苹果篮》, 布面油画, 1895 年, 65 厘米 × 80 厘米, 芝加哥艺术学院

第六节
象征主义

一、象征主义绘画

在印象主义之后，感性体验和情绪表达已经成为绘画的重要因素。至 19 世纪末期，艺术家们越来越脱离再现性的艺术语言，从描绘视觉可见的世界转向想象中的世界。色彩、线条和形式逐渐从视觉图像中分离出来，成为抒发个人情感的象征性符号。象征主义艺术家和文学家不再认同现实主义者的理念，他们的艺术创作目的不是再现物象的表征，而是深入到精神和心理深层。如法国诗人阿蒂尔·兰波（Arthur Rimbaud，1854—1891）在《一位先知的来信》（*Letter from a Seer*，1871）中所说，艺术家具有超常的洞察力，能够超越日常生活，将普通的现实世界转化成个人的精神愿景。象征主义艺术因素在凡·高，特别是高更的作品中有所体现。象征主

义艺术家的创作集合了各种想象，他们的主题通常是梦境、幻想的世界和神秘的异域情调。

夏凡纳

法国艺术家皮埃尔·帕维斯·德·夏凡纳（Pierre Puvis de Chavannes，1824—1898）是象征主义的先驱。他不受当时流行的现实主义和印象主义的影响，创造出一种独特的古典式绘画风格。他的作品通常超脱内省，完全脱离于现实主义所描绘的躁动的世界。夏凡纳的《神秘的果园》（图 11-119）是一幅具有大型装饰壁画风格的作品。画家将人物安排在一个田园牧歌式的环境里，画面如同古典低浮雕，色调柔和，线条富于韵律感。夏凡纳受到法国学院派和政府的支持。他的古典趣味看似保守，然而体现了象征主义者的想象力。这种平

图 11-119　夏凡纳，《神秘的果园》，布面油画，1884 年，93 厘米 × 231 厘米，芝加哥艺术学院

淡天真的意境何尝不是拒绝工业化物质主义世界的一种方式呢？

莫罗

古斯塔夫·莫罗（Gustave Moreau, 1826—1898）是巴黎美术学院的教授，一直过着隐居式的生活。他通常从古典神话和《圣经》故事中选取创作题材，然而，不同于学院派浪漫主义艺术家的是，他的作品显示了象征主义的精神性。

莫罗的《幻影》（图11-120）选取了象征主义者所迷恋的主题：致命的诱惑。这幅画描绘了《圣经》中莎乐美（Salome）为继父希律王（King Herod）献舞，索取

图11-120 莫罗，《幻影》，纸上水彩，1974—1976年，143.5厘米×104.3厘米，巴黎卢浮宫

施洗圣约翰头颅的场景。莎乐美披着金线钩织的精致纱裙，半裸身躯，以诱惑妩媚的姿态，指向施洗约翰头颅的幻影。在圣光的环绕中，施洗约翰的头颅悬浮于空中，滴着血，眼睛却大睁着。希罗工坐在莎乐美背后，阴郁地看着眼前发生的一切。画面的背景是有古罗马立柱和圆拱的殿堂，而非《圣经》所说的中东宫殿。这种幻想中的场面、色情和死亡的题材、装饰性的色彩和精心设计的构图是莫罗的典型风格。与现实主义者相反，莫罗的名言是："我只相信我看不到的东西。"象征主义者希望通过描绘梦境和幻觉拉开与现实的距离，激发人们的想象力，这种风格启发了20世纪初的超现实主义。

雷东

奥德里翁·雷东（Odilon Redon, 1840—1916）也是一位注重表现内心世界和想象事物的象征主义画家。他采用了印象主义的画法，表现的却不是客观现实。在《独眼巨人》（图11-121）中，雷东用丰富柔和的色彩营造了一个想象的画面。独眼巨人正用羞怯的眼神偷窥睡梦中的女神加拉提，他的形象天真稚嫩得如同母体中的胎儿。这个画面如同一个无法唤醒的梦境，叙事情节完全淹没在精致的图像之中，与拉斐尔所描绘的同类题材呈现出巨大反差。

卢梭

高更为了寻找"原始的"纯真远赴南太平洋，而法国艺术家亨利·卢梭（Henri Rousseau, 1844—1910）并没有离开巴黎就找到了自己的"原始主义"风格。卢梭是没有受过正规绘画训练的业余画家，曾在巴黎海关做过税务员。他崇尚浪漫主义风格，希望能画出德拉克洛瓦那样的异国情调。在《睡着的吉卜赛人》（图11-122）中，一位身着鲜艳衣裙的非洲裔"维纳斯"睡在静谧、神秘的沙漠里，天上挂着一轮明亮的满月。突然一只强壮的狮子闯入，令人感觉到危险不期而至。卢梭并没有

图 11-121　雷东，《独眼巨人》，布面油画，1898 年，65.8 厘米×52.7 厘米，荷兰克罗勒－穆勒博物馆

图 11-122　卢梭，《睡着的吉卜赛人》，布面油画，1897 年，204.5 厘米× 298.5 厘米，纽约现代艺术博物馆

描绘真实的世界，而只是用象征主义方式表现了潜意识的梦境。在这个画面中，狮子和女人似乎是可爱的玩偶形象。卢梭无意识的想象、稚拙的绘画技术、天真的诗意与热带的异域风情相映成趣。他的"天真派"风格受到巴黎前卫艺术界的推崇，诗人阿波利奈尔曾撰文介绍过他的艺术，毕加索也在家里为他开过画展。卢梭的画风看似天真幼稚，却浑然天成，展示出丰富的想象力，启发了许多现代画家，特别是后来的超现实主义者。

杰姆斯·恩索尔

象征主义艺术从法国很快传遍欧洲。杰姆斯·恩索尔（James Ensor, 1860—1949）是比利时象征主义艺术的代表。1883年时，他在布鲁塞尔参与创建了独立艺术群体"二十"（The Twenty），反对保守的官方沙龙展。他最著名的作品是《基督进入布鲁塞尔》（图11-123）。在

这幅巨大的画中，恩索尔描绘了一个想象中的场景：基督进入了现代比利时的首都。画面上挤满了游行者，基督骑着一头小驴，几乎淹没在人海中。狂欢的游行队伍中有市民、军人和官员，许多人都戴着面具，或者原本就有一副面具式的脸。人群中有人举着标语"布鲁塞尔之王，基督万岁"，另一幅更大的横幅上写着"社会主义万岁"。画面上，不和谐的色彩、粗糙的质感和小丑式的人物形象象征社会混乱、政治腐败和道德沦丧。在这幅颇具讽刺和批评意义的作品中，恩索尔表达了对现代生活的质疑。

蒙克

挪威画家爱德华·蒙克（Edvard Munch, 1863—1944）在精神上与象征主义相关。他的绘画表现了人类面对死亡、疾病等自然力量时的脆弱、焦虑和绝望。这也许与

图11-123　恩索尔，《基督进入布鲁塞尔》，布面油画，1888年，252厘米×430厘米，洛杉矶盖蒂博物馆

蒙克的个人经历有关，他的父母在他未成年时去世，兄弟姐妹也不幸夭亡。家庭的不幸遭遇使他很早就深刻地感受到人生的痛苦。1885 年和 1889 年，蒙克曾两次去巴黎旅行，学习了印象主义风格。在奥斯陆，蒙克通过作家汉斯·耶格尔（Hans Jäger）介绍，参加了当地前卫的波希米亚社团。这些艺术家不满足于中产阶级的物质追求，用反叛的生活方式对抗工业社会的商业化趋势。蒙克通过变形、抽象的绘画形式表达了强烈的个人情感，同时也表现了现代生活所具有的普遍的压抑状态。

1893 年，蒙克创作了著名的代表作《呐喊》（图 11-124）。画面中，一个人站在桥头，双手捂住耳朵，大张着嘴呐喊着。他没有明确的相貌特征，面孔像一个婴儿，又像一个骷髅，又似乎只是一个象征性符号。他背后的天空和海水连成一片，呈旋涡状，仿佛是呐喊的回声。血红的天空营造出一种阴郁可怖的气氛，仿佛世界末日的来临。关于这幅画，蒙克曾写过一段告白："我停下来斜倚着栏杆，疲倦得几乎死去。在这蓝黑色的海湾之上，如鲜血和火舌般绯红的云朵悬垂下来。朋友离我而去，我独自一

图 11-124　蒙克，《呐喊》，卡纸蛋彩色粉画，1893 年，91 厘米 ×73.5 厘米，奥斯陆国家美术馆

图 11-125　蒙克，《生命之舞》，布面油画，1899—1900 年，151 厘米 ×228 厘米，奥斯陆国家美术馆

人痛苦地颤抖着，开始注意到大自然广阔、无尽的呐喊。"
显然，蒙克在《呐喊》中表现了孤独和绝望的情绪。

在《生命之舞》（图11-125）中，蒙克象征性地画出了他对现代社会的失望。在画面中心，一对男女相拥而舞。然而，他们眼神空洞，并不注视对方，身体之间保持着一定距离，并没有情侣之间的亲密。在画面左边，一位穿着白底花裙的年轻女子天真地微笑着，正去摘一朵鲜花。在画面右边，她再次出现，但已经变成了一位穿黑衣的老年女子，面色阴郁，眼神充满失望。草地上还有其他几对舞蹈着的男女，其中一个男人像吸血鬼一样扑向他的舞伴。在蒙克的画面上，古老的田园牧歌变成了现代的狩猎场，在疯狂的生命之舞中，爱情注定失落。

二、世纪末情境

历史学家用法语的"世纪末"（Fin-de-siècle）来形容19世纪末的文化情境。"世纪末"这个术语不仅仅指时间，也指弥漫在那个时代的一种普遍化情绪。19世纪末，欧洲各国出现了大量富有的中产阶级，他们沉浸在感官享乐中，享受着过去只有贵族才能拥有的物质生活，却没有获得平等的政治权力。这种对"美好生活"的追求逐渐演变成了一种专注于享乐的颓废文化，与权力、性欲和变态联系在一起。世纪末的享乐文化看似不受压抑、自由奔放，但是在其背后，掩藏着政治动荡和不确定的未来。在奥地利的象征主义艺术中，世纪末情境表现得最为突出。

维也纳艺术家古斯塔夫·克里姆特（Gustav Klimt，1862—1918）的作品首先捕捉到躁动不安的世纪末情境。在《吻》（图11-126）这幅画中，克里姆特描绘了一对紧紧拥抱的男女。男人深深地弯下腰去，忘我地吻着怀抱中的女人。两个人似乎融化在一团金色之中。他们的身上装饰着各种彩色纹样，立方体象征男性，花纹象征

图11-126 克里姆特，《吻》，布面油画，1907—1908年，180厘米×180厘米，奥地利美景宫美术馆

女性；他们脚下的草地点缀着鲜花，背后一片金碧辉煌。在这个平面化、装饰性很强的画面中，不再有时间和空间的概念，人物完全沉浸在由身体主导的感官享受之中。

三、19世纪末雕塑大师：罗丹

奥古斯特·罗丹（Auguste Rodin，1840—1917）是19世纪最重要的法国雕塑家。他的雕塑体现了现实主义的洞察力和浪漫主义的表现力、印象主义的光影效果和象征主义的情绪表达。罗丹的雕塑受米开朗基罗的影响很大，显示了艺术家对人体解剖的深刻了解。他经常用延展性比较强的青铜做材料，雕塑手法细腻，有时还特意留下手指或工具的印痕，用来展现光影留下的微妙变化和创作过程，仿佛绘画中的笔触、音乐中的节奏。在工作室中，罗丹以走动的真人为模特。为了寻找人在运动中最生动的动态，他的作品常常呈未完成状态。

1878年，罗丹展出的《青铜时代》（图11-127）因

图 11-127　罗丹，《青铜时代》，铜雕，1871 年

图 11-128　罗丹，《行走的人》，铜雕，1900—1907 年

逼真写实的人体造型而引起激烈的争议，有些评论家认为这件作品是从真人模特身上翻制的。然而，罗丹希望展现人体的动态和力量，这是照相机或翻模技术所无法达到的艺术境界。在《行走的人》（图 11-128）中，罗丹加强了对人物动感的探索。它原本是《施洗约翰》的草稿。罗丹在这座铜雕中成功地展示了人物大踏步前进中的动态。为了抓住瞬间的动感，他甚至舍弃了人物的头部和双臂，牺牲了形体的完整。他用逼真的人体细节——肌肉、骨骼和关节的转动，展现了人物在运动中的力量。

　　1880 年，罗丹接受巴黎美术董事会的邀请，为巴黎高等装饰美术学院的美术馆设计一扇大门。在吉贝尔蒂《天堂之门》和米开朗基罗的西斯廷天顶画的启发下，罗丹创作了《地狱之门》（图 11-129），展现了人类对于死亡、爱情、生存等终极意义的思考。罗丹的《地狱之门》以但丁的《神曲》中的《地狱篇》为主题，他减弱了但丁诗篇中对地狱的恐怖描述，只突出了少数几组人物。"思想者"坐在门的上方，一边注视着地狱中的苦难，一边思考着人类自身的命运。他是但丁的形象，也是罗丹的自雕像。三个幽灵徘徊于地狱之门的上方，他们展现了一个人的不同侧面，象征亚当的影子。

　　由于装饰学院的美术馆一直没能建成，罗丹的《地狱之门》也没有最终完成。然而，《地狱之门》的创作几乎跨越了罗丹的整个艺术生涯。大门上雕刻有近 200 个人体，其中的每一件雕塑都可以独立成章，比如《思想者》《吻》《亚当》《夏娃》《乌格里诺和他的孩子们》

图 11-129 罗丹,《地狱之门》,铜雕,自 1880 开始创作,1917 年铸造,635 厘米×400 厘米×85 厘米,巴黎罗丹美术馆

图 11-130 罗丹,《加莱义民》,铜雕,217 厘米×255 厘米×177 厘米,1884—1889 年,巴黎罗丹美术馆

等都是其中的重要片段。在 1881 年后,它们分别被独立展出。这些独立的作品表现的不再是想象中地狱的恐怖,而是现实生活中的人的痛苦、快乐、与命运的抗争。罗丹运用了浪漫主义的夸张手法,对 20 世纪的表现主义艺术产生了重要影响。

罗丹的大型群雕《加莱义民》(图 11-130)是现代纪念碑式雕塑的杰作。它再现了英法两国之间百年战争中的一个历史事件。1347 年,英军团团包围了法国加莱市。为了拯救全城居民,这个城市中 6 位最德高望重的市民决定献出自己的生命,以换取英军退兵。罗丹塑造

的这群人物并非步调一致,而是面向不同方向徘徊着。他们神态各异,流露出绝望、悲伤和大义凛然等各种真实、复杂的表情。罗丹通过舞台场景式的布局、丰富的材料质感增强了人物的心理表现力。他还创造性地用平台式台基取代了传统纪念碑式雕塑的高台底座,使这些真人大小的塑像可以令人平视,有别于传统雕塑中高不可攀的英雄人物,它们从物质和心理都更容易接近观众。然而,这种与众不同的设计并没有被雕塑的赞助方所接受。加莱市政府将雕塑从原定的市中心位置移到了郊外的一处荒僻草地上。

1891 年,罗丹受法国文学家协会委托雕塑一尊巴尔扎克像(图 11-131)。巴尔扎克是法国 19 世纪现实主义文学的代表,罗丹对他非常仰慕。然而,罗丹 10 岁时巴尔扎克就已去世,他从未见过巴尔扎克本人的真实形象。为此,罗丹做了大量的阅读和研究,历经 6 年,数易其稿,才终于找到了自己心目中文坛巨匠的形象。据说,巴尔扎克习惯于夜间穿着睡衣工作。因此,罗丹塑造的巴尔扎克在夜间突然受到灵感的召唤,夜间披衣而起进行创作。他全身裹在宽大的睡衣中,只露出头部。为了

图 11-131　罗丹，《巴尔扎克》，铜雕，1898 年，270 厘米×120 厘米×128 厘米，巴黎罗丹美术馆

突出重点，罗丹砍掉了人物身体的所有细节，包括手部。作品完成后，委托方却拒绝接受它，甚至指责这尊雕像是一个粗制滥造丑陋怪胎的草稿。罗丹的巴尔扎克像确实不是理想化的英雄形象，然而，罗丹抓住了巴尔扎克的现实主义精神理念：表现人的真实生存状态。

第七节
艺术与工艺运动

工业革命对19世纪后期的各种艺术革新产生了不可忽略的影响，尤其是1890年左右在英国兴起的艺术与工艺运动（the Arts and Crafts Movement），批评家罗斯金和艺术家威廉·莫里斯（William Morris，1834—1896）是主要的推动者。他们针对机械化生产带来的工业社会的异化，提出艺术应该由人而作、为人而作。艺术与工艺运动的参与者通常是社会主义者，他们秉持民主化理念，为大众创造功能性的、具有美学价值的物品；在艺术形式上，他们倡导自然的、非人工化的风格，经常运用花草和几何的图案。

一、威廉·莫里斯

威廉姆·莫里斯曾是拉斐尔前派艺术家罗塞蒂的追随者。他主张复兴英国的手工劳动，并开办工业艺术工作坊，组建装饰艺术公司，将绘画、雕塑、家具和金属工艺等各种不同专业的工作者联合在一起，设计壁纸、纺织品、家具、书籍、地毯、镶嵌玻璃、瓷砖和陶器等。1867年，莫里斯为伦敦的南肯辛顿（South Kensington）博物馆，即后来大众艺术教育和装饰艺术的中心——维多利亚和阿尔伯特博物馆（Victoria and Albert Museum）设计了"绿色餐厅"（Green Dining Room）。此房间的墙面上布面了草叶和花朵组成的图案，房顶和墙边镶嵌着精致的立方体装饰块面，其中有拉斐尔前派风格的人物和传统的动、植物装饰图案。整个房间的装潢设计和灯光处理都体现出一种协调的美感，并融功能于一体。

二、新艺术运动

新艺术运动（Art Nouveau）是从艺术与工艺运动发展出的一种国际化的建筑和设计运动。"新艺术"这个名字源于巴黎的一家名为新艺术（L'Art Nouveau）的商店。店主西格弗莱德·宾（Siegfried Bing）主要从事日本艺术品交易，曾将日本版画推广到欧洲各国。凡·高曾经从他手里买过日本木刻版画。新艺术运动自法国传播到整个欧洲和美国，在德国被称为"青年风格"（Der Jugend），在西班牙被称为"现代风格"（Modernismo），在意大利被称为"花卉风格"（图11-132）。新艺术运动

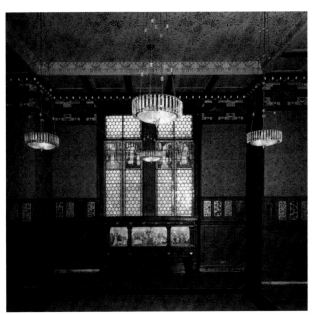

图11-132　莫里斯，绿色餐厅，1867年，伦敦维多利亚和阿尔伯特博物馆

的推动者希望综合各种艺术手段，创造一种可以大众生产的、服务于大众的、基于自然的形式，改变人类的生活环境。新艺术风格通常运用缠绕、弯曲的卷草纹，涉及建筑、雕塑、绘画和装饰等各个艺术领域。

在越来越机械化的时代，艺术家们希望用美来保持个性，使技术变得人性化，新艺术运动提出的问题至今仍然在回响：艺术能为社会做什么？如何更好地沟通艺术与大众之间的关系？

安东尼奥·高迪

新艺术运动中最个性化的表达体现在西班牙建筑师安东尼奥·高迪（Antonio Gaudi，1852—1926）的作品中。高迪从摩尔人和加泰罗尼亚本土建筑风格中吸取了灵感，创造出了一种具有独特表现力的美学风格。他把建筑看成一个整体，如同一个巨大的雕塑，他的创作体现了敏感的直觉和丰富的想象力。他设计的《米拉公寓》（图11-133）坐落于巴塞罗尼亚街边，公寓的入口仿佛

是海边的岩洞，立面呈波浪形，顶部的小窗像是礁石上的孔洞，屋顶上的烟囱如植物般扭曲、盘旋，充满生气地伸向天空，顶层的花园里还装饰着各种稚拙如原始图腾般的雕塑。这种浪漫的、自然的风格，使高迪的建筑穿越了时空，犹如活着的生物。

三、埃菲尔铁塔

19世纪后期，新科技的发展和城市化进程影响到整个欧洲的建筑，尤其是60年代之后，钢铁的出现大大增强了建筑的功能性和表现力。由法国建筑工程师亚历山大·古斯塔夫·埃菲尔（Alexander Gustave Eiffel，1832—1923）设计的埃菲尔铁塔（图11-134）原本为1889年的巴黎博览会建构，后来成为巴黎的城市地标和现代性的象征。它结合了罗马凯旋门、哥特式尖塔和现代金属的框架结构，轻盈优雅而又稳固有力。整座铁塔

图11-133　高迪，米拉公寓，1907年，西班牙巴塞罗那

高达 330 米，犹如一个火箭型的雕塑，直冲云霄，是 20 世纪摩天大楼的前身。直到 1931 年纽约的帝国大厦出现，艾菲尔塔一直是世界上最高的建筑。它的四个巨型基座为开放式拱门设计，既遮住了中间笨重的梁拱，又打通了内部和外部之间的界限，增强了空间的流动性。观众可以从两部相连的电梯或是内部楼梯登上塔顶，俯瞰塞纳河与巴黎全景，获得前所未有的视觉和心理体验。这座高耸而又透明的建筑，激发了 20 世纪现代建筑和艺术的创新。

图 11-134　古斯塔夫·埃菲尔，埃菲尔铁塔，高约 330 米，1889 年，法国巴黎

第十二章 20世纪上半期的欧美艺术

20 世纪上半叶，世界历史出现了前所未有的激烈变革。20 世纪初，狂热的民族主义兴起，工业强权之间为争夺劳动力、生产资源和市场，发动了第一次世界大战（1914—1918）；1917 年，俄国"十月革命"后，共产主义运动在世界范围内兴起；30 年代世界经济大萧条之后，纳粹和法西斯主义引发了空前残酷的第二次世界大战(1939—1945)。

在政治、经济和科学技术的巨大变革下，西方现代艺术也呈现出激进的面貌。自 19 世纪后期的印象主义开始，艺术家们就试图以创新的方式来表现自己对现代生活的新奇体验，艺术作品出现抽象性、表现性和象征性的特征。艺术品的供求关系也发生了变化，艺术经纪人和私人赞助者、私人画廊大量出现，艺术品走向市场，艺术家在创作上获得了更大的自由。他们不愿为宗教势力和意识形态服务，而是以"为艺术而艺术"的名义，提出艺术"不做自然的奴仆""摆脱对文学、历史的依赖"等要求，寻求艺术自身的独立价值。

1901—1906 年，在巴黎举办了一系列大型展览之后，凡·高、高更和塞尚等后印象派艺术家的作品逐步被广泛接受。许多年轻的艺术家在他们的画中看到自由的力量，开始试验更激进的新风格，艺术创新的节奏大大加快，各种艺术运动和"主义"层出不穷，艺术的风格飞速变化。这种追求革新的现代艺术也被称为"前卫"(Avant-garde)，这个词来自法文的军事术语，意思是先锋，或者开拓者。前卫艺术家们拒绝传统的、古典的、学院派的艺术风格，勇于挑战陈腐的思想，不断推进艺术的实践和观念。

欧洲的前卫艺术家们还从非西方的民间艺术、中世纪艺术、希腊古风艺术、日本和中国艺术、非洲部落艺术、南太平洋和美洲土著艺术、伊斯兰艺术、原始艺术以及儿童稚拙艺术中吸收养料，自由地表达自己的个性、情感和想象力，热情地探索视觉艺术本身的形式语言。

第一节
野兽主义

野兽主义（Fauvism）是现代艺术阶段的第一个艺术运动。1905年，一批青年画家的作品在巴黎秋季沙龙初次展出。这些画法独特、笔触粗放、色彩强烈的作品震撼了观众。批评家路易·沃塞勒（Louis Vauxcelles）讽刺性地把这些画家称为"一群野兽"（Fauves），野兽主义从此得名。野兽派艺术家包括马蒂斯、德朗、弗拉芒克和卢奥等。他们独立于法国学院派和官方沙龙，学习过印象派技法，以凡·高、塞尚和高更等艺术家为楷模，从非洲雕塑和面具中获得灵感，运用非自然的、强烈的色彩和笔触来表达情感。在野兽派的画面中，色彩和线条首次不再被用于再现对象，而是直接塑造形象、表现情感。

马蒂斯

野兽主义最重要的代表是亨利·马蒂斯（Henri Matisse，1869—1954）。他认为，色彩不仅可以被用来表现形体，而且可以表达意义，画家应该用构图和色彩表达自己的感觉。[1]在《生活的欢乐》（图12-1）中，马蒂

图12-1　马蒂斯，《生活的欢乐》，布面油画，1905年，175厘米×241厘米，宾夕法尼亚梅里恩·巴恩斯基金会

① Jack D. Flam, *Matisse on Art*, Phaidon, 1973, pp.32-40.

图 12-2　马蒂斯，《舞蹈》，布面油画，1910 年，260 厘米×391 厘米，圣彼得堡艾尔米塔什博物馆

图 12-3　马蒂斯，《红色的和谐》，布面油画，1908—1909 年，180 厘米×220 厘米，圣彼得堡艾尔米塔什博物馆

斯延续了文艺复兴以来乔尔乔内、提香、鲁本斯、华托等"色彩派"画家常用的浪漫的主题，用简洁的线条和纯净的色彩描绘了维纳斯的花园，表达了爱的韵律。马蒂斯还将其中的核心部分"环形舞蹈"提炼出来，创作出一幅形式更抽象的作品《舞蹈》（图 12-2）。画面上，红、蓝、绿三种明亮的色彩与表现性的线条相得益彰，勾勒出生命的律动。

《红色的和谐》（图 12-3）看似传统的家居题材，然而，画面的形式超越了内容，空间被挤压成平面，不再有透视效果。画面中唯一的人物——正在布置餐桌的女人，也仿佛成了装饰品。左上方的窗子可以被看成墙的一部分，而桌子与墙面由于呈现出同样的色彩和图案，似乎也融合到了一个平面之中，不再有前景和背景的区别。马蒂斯用阿拉伯风格的黑色曲线勾勒出花草、树枝和装饰图案。整个画面色彩鲜艳、装饰感强，既有革新的意义，又有一种和谐、浪漫的情调。马蒂斯认为，艺术的最终目的是给人一种愉快和安宁的感受。它如同安乐椅，为人们提供休息和慰藉。

德朗

安德烈·德朗（André Derain，1880—1954）是最早发现非洲雕塑表现力的欧洲艺术家之一，他的收集曾引起毕加索的兴趣。德朗的画风与马蒂斯风格相似，画面色彩强烈、明亮，平面感、装饰性强，常用对比色块。

1905—1907 年，德朗和马蒂斯一起在法国与西班牙接壤的东南部海岸作画。《科利乌尔之山》（图 12-4）是一幅描绘地中海风光的全景画。德朗在印象派的外光画法之外，增添了凡·高充满激情的笔触、高更富于想象力的色彩和塞尚的结构化构图，使画面充满活力。德朗还以《埃斯塔克的转角街》（图 12-5）表达了对塞尚的敬意。比起后印象主义艺术家，德朗的色彩和笔触更加自由，进一步表现了艺术的自主性。

图 12-4　德朗，《科利乌尔之山》，布面油画，1906 年，81.3 厘米×100.3 厘米，华盛顿国家美术馆

图 12-5　德朗，《埃斯塔克的转角街》，布面油画，1906 年，129.5 厘米×195 厘米，美国休斯敦美术馆

第二节
立体主义

20 世纪初，在法国形成的立体主义（Cubism）艺术运动是艺术史上的一个转折点。它强有力地挑战了自文艺复兴以来西方视觉艺术的再现性传统。立体主义艺术家拒绝自然主义的描绘，用趋于抽象的图像表现可见世界。他们受到塞尚的启发，在艺术作品中打破焦点透视法，而用多点透视法改变了西方传统艺术中的时空概念，不仅在平面上表现长、宽、高，还表现时间的维度。他们把自然形体分解为几何切面，使它们互相并置或者重叠。例如画一个鼻子，会同时出现鼻子的正面、侧面、俯视面、仰视面和内部结构等。立体派还发明了"拼贴法"，将报纸、木条等一些日常物品拼贴在画面上。

"立体主义"这个词出现在 1908 年。当时乔治·布拉克模仿塞尚用几何构成的形式画了成片的屋顶，遭到秋季沙龙的拒绝；当这些展品于同年 11 月在画商康惠勒（D. H. Kahnweiler）的展厅里展出时，批评家路易·沃塞勒在批评文章中首先使用了"立体"这个词。此后，诗人阿波利奈尔（Apollinaire，1880—1918）正式将"立体主义"作为整个艺术运动的名称。立体主义的主要代表人物有毕加索、布拉克、格里斯和莱热。

毕加索与早期立体主义

巴勃罗·毕加索（Pablo Picasso，1881—1973）是现代艺术史上最强有力的革新者之一，也是最多产、最有影响力的艺术家。

毕加索出生在西班牙，19 世纪 90 年代后期，他在巴塞罗那的美术学院学习时已经掌握了写实技巧。1900

年，毕加索第一次来到巴黎，受到印象主义、后印象主义和象征主义等现代艺术运动的影响，开始探索新的风格。1904 年，毕加索定居巴黎，住在前卫艺术家们聚集的蒙马特区。这个时期，他曾先后用蓝色和粉红色调描绘街头贫穷的残疾人和江湖艺人等，此时期被称为忧郁的"蓝色时期"（1900—1903）和浪漫的"粉色时期"（1903—1905）。1906 年后，毕加索从西班牙古代伊比利亚雕塑和非洲"原始"艺术中发现了新的表现方法，尝试把塞尚对几何形体结构的追求推向极致。

《阿维农少女》（图 12-6）是第一幅具有立体主义特征的作品。画面上描绘的五个裸女似乎由分割开的块面组合而成。中间的两个裸女有着欧洲古典艺术理想化的形体，依然参照了斜倚的维纳斯的原型；左边的裸女受到古伊比利亚雕塑的启发，看上去也很平静；右边的两位裸女狂野的形象更多源于非洲雕刻。她们的身体似乎是断裂的，观众能够看到原本只有在不同时间、从不同侧面和不同角度才能看到的身体上的局部细节，传统绘画中的空间秩序和结构完全消失了。毕加索在这幅作品中把塞尚对形式和空间的革新又推进了一步，彻底背离了西方艺术古典的美与和谐的理念，展现了一种时空交错的、新的再现方式。在题材上，《阿维农少女》描绘的既不是女神，也不是画室里的裸女，而是巴塞罗那阿维农街的妓女，艺术家表现的是关于性、生命本能和死亡的威胁；在美学上，艺术家在画面中增加了时间的维度，打破了传统的绘画空间，表现了平面和立体、再现和抽象的对抗；在文化上，这幅画表现了非洲和欧洲、

图12-6 毕加索,《阿维农少女》,布面油画,1907年,233.7厘米×243.9厘米,纽约现代艺术博物馆

"野蛮"与"文明"的较量。毕加索对古伊比利亚和非洲面具的利用并不只是出于对形式的考虑,他认为它们本身具有一种原始的力量,能够使艺术变得更强有力。由于在视觉再现上的创新,《阿维农少女》被看作现代主义艺术的开端。

毕加索、布拉克和分析立体主义

乔治·布拉克(Georges Braque,1882—1963)曾受野兽派和塞尚的影响。1907年底,他由阿波利奈尔介绍认识毕加索,受到《阿维农少女》的启发,决定进一步革新自己的风格。1908年,布拉克和毕加索共同创立了分析立体主义。在1909—1912年的分析立体主义阶段,布拉克和毕加索的作品的风格十分接近,难以区分。

所谓分析立体主义,就是分析形式的结构。布拉克的《葡萄牙人》(图12-7)是分析立体主义风格的代表作。在这幅画上,他描绘了在马赛的酒吧中认识的一位葡萄牙音乐家。画面的主要色调是棕色和灰色。与野兽

图12-7 布拉克,《葡萄牙人》,布面油画,1911年,117厘米×81厘米,巴塞尔美术馆

派常用的鲜明颜色不同,立体派通常选择比较单调和暗淡的色彩来突出形式。在分解的画面结构中,各种形状穿插在块面之中,人物的面貌难以辨认,只能依稀辨别出一个人在弹吉他的大致形态。画面上几何分割的形式和周围的空间形成了一种相互呼应的动态关系,光影和块面共同构成了画面的深度和层次。钢印的字母和数字增加了画面的复杂性,令人无法确切地辨认图像,而一再迷惑于二维和三维、再现空间和真实空间。如同印象主义的形象最终消失在色彩里,立体主义的形象最终消失在立方体里。从分析立体主义开始,立体主义艺术家进一步分解了关于时空再现的传统概念。

综合立体主义

1912 年，毕加索和布拉克发明了"拼贴法"，他们从卡纸或其他媒介上剪下图形，直接贴在画面上，与画面上的图像共同构成一个主题。这种方法的运用标志着立体主义进入了一个新的时期——综合立体主义阶段。毕加索的《有藤椅的静物》（图 12-8）是最早的拼贴画之一。艺术家把影印着藤椅的石版画图像粘在画布上，并在上面粘贴了一片油布。另外，他还用一条麻绳围住了椭圆形的画面。这些现成的图像和物品，代表现实的真实；与之相对应的是画面上其他部分的抽象形式，代表绘画的真实。在这两种真实之间，清晰地浮现出字母"JOU"，它们是法文日报的报头"journaux"的缩写，同时它与法文"jouer"和"jouir"相关，有"玩儿"和"享受"的意思。毕加索、布拉克都很喜欢在他们的作品中用这三个字母。通过这样的视觉游戏，毕加索和布拉克再次挑战了观众对艺术再现的真实性的理解。

《有乐谱的静物》（图 12-9）是布拉克拼贴风格的代表作。画面上不同质地的纸片，包括报纸、墙纸和木纹纸穿插在一起，并与炭笔画出的图形相互交织，仿佛是音乐赋予结构中两种独特的音调的交响。它们互为映衬，展现了现实与艺术中两种不同层次的真实。

"拼贴法"是西方绘画中的一场革命。毕加索和布拉克把日常生活的材料拼贴到作品之中，这些现成图像或物品并没有增强画面的立体感，反而强调了二维空间的平面性，以对抗传统透视法造成的深度，或者说虚幻的真实感。"拼贴法"这场革命标志着艺术与虚幻的再现之间的决裂。它不仅展示了一种新的生活本身的美感，也表明艺术作品不再以再现现实为目的，而是体现艺术家从生活中获取的灵感。艺术家进一步地加强了艺术的自主性和独立性。

在拼贴法的基础上，毕加索还开创了新的雕塑方式。他在《吉他》（图 12-10）中，用金属片构建了一个吉他模型的切面。与立体主义绘画一样，这件雕塑介于二维与三维空间之间，既像绘画又像雕塑。观众面对它时，可以看到表面和内部空间、实体和虚空的转换。《吉他》的立体凹凸感的呈现受到了非洲面具的影响，而所用材料来自日常生活，启发了后来的集合和构成艺术。

《格尔尼卡》

毕加索的巨作《格尔尼卡》（图 12-11）用超现实

图 12-8　，拼贴作品，1912 年，26.7 厘米×33.5 厘米，巴黎毕加索博物馆

图 12-9　布拉克，《有乐谱的静物》，拼贴作品，1913 年，12.3 厘米×37.9 厘米，纽约现代艺术博物馆

主义的方式把分析立体主义和综合立体主义的形式混合在一起，传达了强烈的政治信息。1937 年 1 月，西班牙共和国在巴黎的流亡政府请毕加索为当年巴黎世界博览会上的西班牙馆创作一件作品。起初毕加索并没有正式答复，但是当他听说西班牙的格尔尼卡受到纳粹德国的轰炸后十分震惊，决定以艺术作品来揭露法西斯主义的罪行。

毕加索在两个月之内完成了这幅巨作。他用立体主义画法真实地表现了格尔尼卡遭受轰炸后支离破碎的惨状。为了加强画面纪录片式的现场感和悲剧效果，他只用了黑、白、灰三种颜色。画家并没有直接描绘炸弹和纳粹德国的飞机，而是以超现实的立体主义形式和破碎的构图表现出战争的灾难。整个画面可以被分成三部分，构图令人想起教堂中的三联画。在中间的画面上，躺在地上的战士手中握着一把断剑，一匹受伤的马于惊吓中转过身去践踏在他身上。在右边的画面上，三个女人正从一个着火的房子里逃生，其中一个女人举起双手，姿态仿佛是十字架上的基督；一个女人拼命地奔跑；还有一

图 12-10 毕加索，《吉他》，拼贴，金属片、线，1912—1913 年，7.5 厘米×35 厘米×19.3 厘米，纽约现代艺术博物馆

图 12-11 毕加索，《格尔尼卡》，布面油画，1937 年，349 厘米×776 厘米，马德里普拉多博物馆

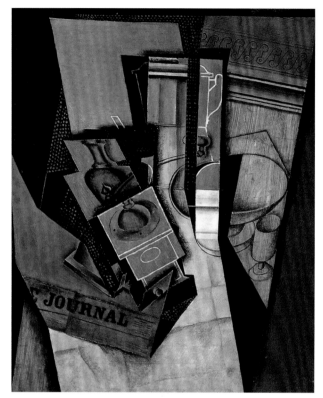

图 12-12 格里斯，《早餐》，布面油彩、炭笔，1915 年，92 厘米 × 73 厘米，巴黎蓬皮杜艺术中心

图 12-13 莱热，《三个女人》，布面油画，1921 年，1183.5 厘米 × 251.5 厘米，纽约现代艺术博物馆

品保持着清晰的几何形体。他曾经说："塞尚通过瓶子画出了圆柱体，我用圆柱体画出了瓶子。"他在立体主义作品中更广泛地采用拼贴法，画面的色彩丰富、明亮（图 12-12）。

莱热

费尔南德·莱热（Fernand Léger，1881—1955）是立体主义运动中最独立的一位画家。他最初学习建筑，1909 年之后参与立体主义运动，同时还与荷兰的抽象画派"风格派"以及"纯粹主义"保持着密切联系。他发明了一种"新写实主义"风格，尝试把立体主义和写实手法相结合，表现机械的美和力度。《三个女人》（图 12-13）用传统的斜倚的维纳斯图式，描绘了在现代房间中的三个坐在沙发上喝咖啡的女人。女人们的身体被简化、分割成各种圆和管状的形体，如机器般精确和坚实。这种独特的人体表现形式与画家对现代科学技术的信仰有关。莱热希望用自己的艺术体现机械时代的理性精神，改变第一次世界大战带来的混乱。

个女人的头从房子里伸出来，手里举着的蜡烛点亮了整个可怕的场景。在左边的画面上，一个女人抱着死去的孩子仰天哀号，她的姿势令人联想到哀悼基督的传统图示；在她的上方，一个牛头怪兽正冷冷地观察这一切，它仿佛是克里特传说中的食人怪兽米诺陶，代表着残忍和黑暗，影射西班牙独裁者弗朗哥。

格里斯

胡安·格里斯（Juan Gris，1887—1927）涉足立体主义艺术运动较晚，在 1911 年左右才开始立体主义创作。他采用立体主义的拼贴法和分析法，但是不同于毕加索和布拉克，并不将物体解析成为形式的单元，而是直接用几何形体的组合来呈现凝练的、具有韵律感的画面结构。也就是说，他先设计抽象的构图，再插入物象，作

德劳内和俄尔浦斯主义

立体主义艺术家通常更注重造型而不是色彩，但是法国艺术家罗伯特·德劳内（Robert Delaunay，1885—1941）是一个例外，他创造了一种色彩立体主义。诗人和批评家阿波利奈尔以希腊神话中的音乐之神"俄尔浦斯"命名了德劳内的艺术风格，称之为俄尔浦斯主义（Orphism）。德劳内认为，抽象性的绘画和音乐一样脱离于可见世界。他相信立体派的造型加上和谐的色彩可以最好地表现出现代生活的韵律。他运用19世纪欧洲开始发展起来的色彩心理学，创造画面的空间感。像未来主义者一样，德劳内赞美科技的进步和科学家。《向布莱里奥致敬》（图12-14）是他最有代表性的一幅作品。他用强烈对比的色彩和抽象的形式来纪念第一位穿越了

英吉利海峡的飞行家布莱里奥（Bleriot）。在画面中，布莱里奥的飞机出现在右上方，埃菲尔铁塔的上面。埃菲尔铁塔也是德劳内最喜爱的主题。在《红色的塔》（图12-15）中，画家把埃菲尔铁塔表现为冲向天空的火箭，而周围的建筑仿佛是它的助燃器。抽象的旋转形式和令人冲动的色彩表达了勃发的能量，正如现代主义的创造力一样令人兴奋。

立体主义者的创新不仅体现在艺术形式上，而且体现在社会及文化批评性上。他们对于原始艺术和非洲艺术的借鉴，对日常生活中现成物和普通材料的利用，意味着把通俗艺术纳入精英艺术之中，具有打破社会等级制的意义。因此，立体主义后来也被当作反传统的前卫艺术先奏。

图12-14　德劳内，《向布莱里奥致敬》，布面油画，1914年，194.3厘米×128.3厘米，巴塞尔美术馆

图12-15　德朗内，《红色的塔》，布面油画，1911/1923年，160.7厘米×128.6厘米，芝加哥艺术学院美术馆

第三节
表现主义

20 世纪初的表现主义涉及现代主义艺术的各个领域和派别。从广义上说，所有强调艺术家的个性和主观情感、反对传统客观写实方法的现代艺术创作都属于表现主义；而从狭义上说，表现主义艺术特指 1905—1925 年在德国兴起的现代艺术运动，它影响了整个欧洲。表现主义艺术家渴望打破传统的、平庸的中产阶级社会价值观的束缚。他们的灵感主要来源于凡·高、蒙克和非洲艺术，同时也受到巴黎野兽主义的影响。像野兽主义者一样，表现主义艺术家放弃了画面的和谐，追求夸张和变形，运用大胆的色彩和强有力的笔触，表达内心的真实情感。表现主义艺术作品所反映的孤独、焦虑感，反映了一战前后德国和欧洲的社会问题和政治危机。

德国哲学家尼采（Friedrich Nietzsche）的理论曾给表现主义者带来重要的启发。在《悲剧的诞生》中，尼采把古代艺术归结为两种类型的美学经验：日神阿波罗式和酒神狄俄尼索斯式。它们象征着两种截然相反的精神体验：秩序和规律，混乱和迷狂。阿波罗式美学体现了追求完美的理性主义理想，而狄俄尼索斯式的美学则表现了人们下意识的、内在的艺术感觉。尼采认为，在任何艺术作品中都可以发现这两种因素。表现主义最基本的风格特点是夸张的色彩、变形的造型、平面化的构图，因此表现主义表达的是酒神狄俄尼索斯式的、属于儿童的、感性的情感，而不是阿波罗式的、属于成人的、理性的思维模式。

一、桥社

最早的德国表现主义艺术团体是 1905 年成立的"桥社"（Die Brucke）。它成立于德累斯顿，发起人是恩斯特·柯什纳尔（Ernst Ludwig Kirchner，1880—1938），主要参与者有埃里奇·海克尔（Erich Heckel，1883—1970）、卡尔·施密特-鲁特勒夫（Karl Schmidt-Rottluff，1884—1976）和埃米尔·诺尔德（Emil Nolde，1867—1956）等人。他们创作的图像反映了一战爆发前人们面对飞速的都市化进程时所经历的心理疏离感。

桥社的名称来源于尼采的《查拉图斯特拉如是说》（1885）。尼采在书中提出，人性的潜能将是人类通往完美未来的桥梁。桥社的成员希望用自己的艺术在德国的传统和现代艺术之间、旧时代和新时代之间建立一座桥梁。他们希望复兴德国浪漫主义和木刻艺术传统，用儿童般天真、稚拙、真诚的艺术语言揭露社会的不平等，反抗权力体系中的腐败，建立起新的人与自然的和谐关系。

柯什纳尔

柯什纳尔是桥社的奠基者，他最为关注工业化进程中人性的异化，经常描绘现代都市中非人性化的感受。他的《德累斯顿的街道》（图 12-16）描绘了一战前德国城市的繁华街景。画面上，所有的人物都没有表情，仿佛戴了面具，倾斜的街道、拥挤的人群给人以压迫感。画家用夸张的色彩、扭曲的造型、粗犷的笔触表现了现

图 12-16 柯什纳尔,《德累斯顿的街道》,布面油画,1908年,150.5 厘米×200.4 厘米,纽约现代艺术博物馆

代城市生活紧张和孤独的感觉。这种表现主义的形式令人联想到凡·高、蒙克和野兽主义的艺术风格。

二、青骑士社

德国表现主义艺术家的第二个主要团体是 1911 年成立的"青骑士社"(Der Blaue Reiter),组织者为瓦西里·康定斯基(Wasily Kandinsky,1866—1944)、弗朗兹·马尔克(Franz Marc,1880—1916)。青骑士社的名称来源于康定斯基和马尔克的兴趣组合。马尔克酷爱马,他认为马纯洁而充满活力;而康定斯基特别喜欢蓝色,他认为蓝色是精神力量的象征。康定斯基为这个社团第一次展览的作品集封面画的插图就描绘了蓝色骑士。青骑士社的主要成员还有亚历克西斯·雅弗伦斯基(Alexej Jawlensky,1864—1941)、加布里埃尔·明特尔(Gabriele Munter,1877—1962)、保罗·克利(Paul Klee,1879—1940)和奥古斯特·马克(August Macke,1887—1914)。他们的风格并不相同,既有浪漫的图像,也有纯粹抽象的图像,但都想要表达情感的真实和内在的精神力度。

康定斯基

在青骑士社中,康定斯基的艺术实践走得最远。他是最早探索纯粹抽象形式的画家之一。康定斯基生于莫斯科,1896 年搬到慕尼黑后,发展出表现性的抽象绘画风格。受现代科学思想影响,康定斯基不再相信客观物象存在于固定、完整不变的状态,而是希望用纯抽象的艺术语言表现"纯粹的精神世界"。在 1912 年《论艺术的精神》中,康定斯基表达了对抽象艺术的看法。他认为,艺术家通过对色彩、线条和空间的安排,能够如谱

写音乐一样抒发自己内心的情感。以"即兴"和"构成"为题，康定斯基创作了一系列不断趋于抽象的作品，用线条和色彩的交织、组合，暗示空间关系，传达情感的起伏跌宕。（图 12-17）对于康定斯基来说，抽象是人类通往精神自由的标志。

马尔克

马尔克对一战前德国阴郁的社会气氛感到悲观。出于对人性的失望，他的创作转向动物世界。他曾经说：和人相比，动物纯净、美好得多。

在《动物的命运》（图 12-18）中，马尔克用近似抽象的画面表现了灾难性的场景。动物和树木的形象变得破碎。象征暴力和血腥的暗红色主导了整个画面。这幅画在一战爆发的前夕完成，暗示着人类即将面临的可怕命运。在画面的背后，马尔克写道："所有的人都将遭受可怕的痛苦。"不幸的是，马尔克准确地预测到了自己的命运，1916 年，他战死在一战的战场上。

保罗·克利

保罗·克利是生于瑞士的德国艺术家，曾在杜塞尔多夫美术学院和包豪斯任教。他的艺术风格非常个性化，并具有想象力。与康德斯基一样，他认为绘画中的线、形、色可以像音乐一样，表达人们内心的情感。克利用一种天真的、儿童的视角看待世界，作品形式稚拙，富于幽默感。他的作品不仅限于表现主义，还受到立体主义、超现实主义和包豪斯设计风格的影响。《通往帕纳索斯山》（图 12-19）画于他在杜塞尔多夫任教时期，克利用镶嵌式的点彩派画法，以及金字塔型的图示，描绘了神话中阿波罗及其缪斯们居住的帕纳索斯圣山。画面上，富有韵律感的几何元素与红黄蓝主导的光谱色调相结合，显得既神圣又理性，展示了自然、科学和艺术相互印证的美好愿景。

图 12-17 康定斯基，《即兴 30 号》，布面油画，1913 年，109.2 厘米 × 109.9 厘米，芝加哥艺术学院美术馆

图 12-18　马尔克,《动物的命运》,布面油画,1913 年,195 厘米×263.5 厘米,巴塞尔美术馆

图 12-19　保罗·克利,《通往帕纳索斯山》,布面油画,1932 年,100 厘米×126 厘米,瑞士伯尔尼美术馆

三、新客观社

新客观社（Die Neue Sachlichkeit）是德国表现主义后期的团体,出现在一战之后,主要代表人物有乔治·格罗斯（George Grosz,1893—1959）、奥托·迪克斯（Otto Dix,1891—1969）和马克斯·贝克曼（Max Beckmann,1884—1950）。新客观社的艺术家都曾加入德国军队,很多人亲身参与过一战,这种经历深刻地影响了他们的世界观。在艺术上,他们追求客观地呈现战争对个人和社会的破坏性影响,表现恐惧、焦虑和暴力。

格罗斯、迪克斯等人用敏锐的观察力讽刺和批判了战后魏玛共和国混乱的社会。他们的作品中充斥着妓女、受到战争伤害的残疾者,以及腐败的政府官员、商人和军官。具有讽刺意味的是,这样的作品后来被希特勒的纳粹政府称为"腐朽艺术"。

格罗斯

格罗斯曾经参与柏林达达派的活动。他认为,以资本主义经济利益驱动的军国主义是导致世界性冲突的根本原因。在油画《日食》（图 12-20）中,格罗斯在

图 12-20　格罗斯,《日食》,布面油画,1926 年,210 厘米×184 厘米,纽约赫克舍艺术博物馆

画面的左上方用一枚红色的德国钱币替代了太阳,象征金钱至上的资本主义给整个世界带来了黑暗。与之相对的是画面右下方的骷髅和尸骨。画面中的主要人

图 12-21　迪克斯，《战争三联画》，木板蛋彩，1929—1932 年，204 厘米×468 厘米，德累斯顿现代大师画廊

物是身着军装、戴满勋章的德国总统兴登堡（Paul von Hindenburg）。他头戴象征胜利的桂冠，面前的桌子上放着一把带血的利刃。在桌旁，还坐着与他一起开会的四位部长，他们没有头颅，显然只能唯命是从。在他的背后，一位戴着礼帽的工业资本家正在向他耳语，似乎在提醒观众：表面至高无上的总统兴登堡也不过是个傀儡。画家还用一个被蒙住双眼、正在吞咽报纸的驴来象征被欺骗的民众，他们毫无意识地被资本和政权利益控制的宣传媒体所欺骗。

迪克斯

迪克斯当过兵，亲身经历过战争。他的《战争三联画》（图 12-21）以全景画的视角抓住了战争中的片段。

在左边的画面上，装备整齐的战士正在行军中。而在中间和右边的画面上，迪克斯描绘了战争恐怖的结局，尸体横陈，残肢上满是弹孔。画家还把自己画进了右边的画面中，他正用尽全力把受伤的战友从死人堆里拖出来。在三联画的正下方，迪克斯描绘了躺在棺材中的士兵。迪克斯的《战争三联画》运用传统基督教堂祭坛的呈现方式，表现了死亡、救赎和希望。这件作品深受尼采关于生命和死亡的哲学思想影响。在《快乐的科学》（The Joyous Science）中，尼采提出，从出生到死亡、从建构到破坏、从成长到腐败，生命在本质上是循环发展的。人类和社会在经历失败、灾难和死亡之后，如果能够深刻反省自身，就有可能获得升华。迪克斯同样相信人类经历一战的灾难之后还存有进步的希望。他真实地描绘

战争的痛苦和救赎，以此呈现个人生存体验的深度。

贝克曼

贝克曼曾经是战争的支持者，他原本以为通过战争可以消除混乱，使世界变得更加美好。然而一战所带来的灾难令他改变了看法。战后，他的画如同当代的寓言，表现对强权的愤怒和自由的向往。在他的眼中，战争把这个世界变成了一个悲剧的舞台，而人生仿佛一场愚人节的狂欢。

《夜晚》（图 12-22）是贝克曼作品中最悲观、最黑暗的一幅。画面上描绘了一个残酷的场面，三个闯入房间的入侵者正在向一对男女施刑。画面中间的虐待狂似乎在做一场科学实验：他扭住那个受刑的男人的手臂，探测他的痛苦是否达到了底线。在那个被迫劈开双腿遭受刑罚的女人旁边，另一个蜷缩的女人哭泣着，她显然难以逃脱同样被强暴的命运。画面下方有一个巨大的留声机，也许它能够盖住部分尖叫的声音。画家用夸张的形式和被挤压的空间突出了折磨和痛苦的感觉。灾难和刑罚的场面通常出现在宗教历史画中，具有宣传或教育的

图 12-22　贝克曼，《夜晚》，布面油画，1918—1919 年，1133 厘米×153 厘米，杜塞尔多夫州立美术馆

功能，并且伴随着英雄主义的主题，牺牲和拯救并存，受难转换为革命的动力。但是在贝克曼的这幅画中，没有荣耀、没有回报、没有公正，只有无尽的痛苦和残酷的折磨。尽管画面上没有出现战争的场景，但是这个可怕的暴力场面反映了画家所看到的现实世界，它是一战临近结束时德国社会的缩影。贝克曼用他的画笔强烈地谴责了野蛮的暴力行为，在他看来，这是一场愚人的游戏。这样的战争没有理由，也不会给任何人带来出路。

四、其他表现主义艺术家

在德国和欧洲其他地区，有一些艺术家并没有加入德国表现主义团体，但是在艺术风格上具有表现主义特征。他们属于广义上的表现主义艺术家。

珂勒惠支

凯绥·珂勒惠支（Kathe Kollwitz，1867—1945）尽管不属于任何表现主义团体，但她的作品同样表现了战后德国表现主义的情感力量。珂勒惠支一直努力地通过自己的艺术影响社会。她的大型版画组画《纺织工人的起义》（1895—1898）和《农民战争》（1908）都以德国发生的真实历史事件为题材，揭露了一战前德国专制主义下民众的苦难和反抗。

1933 年德国纳粹上台以后，珂勒惠支由于左翼的社会主义理念而遭到迫害，她被迫退出普鲁士美术学院。与其他许多表现主义艺术家一样，她的作品被纳入了1937 年希特勒举办的"腐败艺术展"。晚年的珂勒惠支坚持以自己的亲身感受创作。她以哀悼基督的主题纪念自己死在一战中的儿子（图 12-23），不仅表现了母亲丧子的哀痛，也反映出德国人民在战争中所遭受的深刻创伤。

在《死神的召唤》系列中，珂勒惠支描绘了纳粹统治下生存的荒谬与无奈。从其中的一幅石版画（图 12-24）中可以看到，衰老无力的画家紧闭双眼，死神的手已

图 12-23　珂勒惠支，《哀悼基督》，铜雕，1938—1939 年，德国新岗哨（又名战争与暴政牺牲者纪念馆）

图 12-24　珂勒惠支，《死神的召唤》，石版画，约 1937 年，39.3 厘米×36.6 厘米，纽约现代艺术博物馆

经触到了她的肩膀，而她已经无力应对。她的手臂抬起来，手指却无力地垂下来，似乎已经准备接受命运最后的安排。

席勒

奥地利艺术家埃贡·席勒（Egon Schiele，1890—1918）与德国表现主义团体并没有直接关系，但是他的作品同样具有强烈的表现力。他曾经在维也纳美术学院学习，参加过克里姆特组织的维也纳分离派画展，也受到凡·高、蒙克等艺术家的影响。他以性为主题，表现人们生理和心理上所受的创痛，把克里姆特的色情变得更有挑衅性和悲剧性。在 1910 年的一幅自画像上（图 12-25），席勒扮着怪脸，身体和胳膊古怪地扭曲着，手指夸张地伸展着，显示出疼痛而又无力的模样，如同《圣经》

题材中的受难者，与官方艺术沙龙展中的英雄人物形成鲜明对照。像其他许多表现主义艺术家一样，席勒敏锐地预感到欧洲即将到来的灾难。

五、巴黎画派

20 世纪初的巴黎吸引了来自世界各地的艺术家，成为现代艺术最大的试验场。"巴黎画派"是指 20 世纪初在巴黎活动的一群艺术家。他们大多与前卫艺术圈有密切接触，但没有参与到任何特定的艺术运动之中，在巴黎过着波希米亚式漂泊不定的生活。他们的艺术风格不尽相同，但都或多或少受到野兽主义和立体主义等艺术运动的影响，总体风格上趋于表现，属于广义的表现主义画风，其中的杰出代表有莫迪利阿尼、郁特里罗、苏

图 12-25　席勒，《扮鬼脸的裸体自画像》，布面油画，1910 年，55.8 厘米 × 36.7 厘米，维也纳阿尔贝蒂娜美术馆

图 12-26　莫迪利阿尼，《珍妮像》，布面油画，1917 年，55 厘米 × 38 厘米，米兰詹尼·马蒂奥立收藏

丁和夏加尔等人。

莫迪利阿尼

阿梅代奥·莫迪利阿尼（Amedeo Modigliani，1884—1920）来自意大利。他于 1906 年定居巴黎，与毕加索等人交往密切，受后印象主义和立体主义启发，在艺术中借鉴了原始艺术和希腊古风时期艺术的特点。除绘画外，他也做雕刻。莫迪利阿尼注重用线条来驾驭体面关系。他塑造的人物形体修长，有一种独特的变形美，令人联想起意大利文艺复兴末期的样式主义风格。（图 12-26）

郁特里罗

莫里斯·郁特里罗（Maurice Utrillo，1883—1955）出生于巴黎。他主要画城市风景，尤其擅长画巴黎旧市区古老的建筑物和安静的街道。他用独特的光影、丰富的色彩和精致的线条，表达了对巴黎古老街区的独特感觉。（图 12-27）

苏丁

柴姆·苏丁（Chaim Soutine，1894—1943）出生于俄国的犹太人家庭。他的作品造型扭曲、色彩和笔触粗放，犹如一阵强劲的旋风。在巴黎工作许多年后，苏丁创作了

图 12-27　郁特里罗，《巴黎街景》，布面油画，约 1910 年，50.2 厘米×73 厘米，伦敦泰特美术馆

图 12-28　苏丁，《塞雷风景》，布面油画，约 1920—1921 年，50 厘米×73 厘米，伦敦泰特美术馆

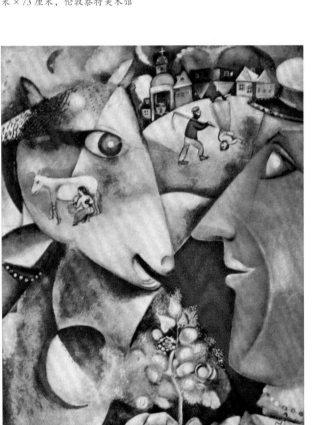

图 12-29　夏加尔，《我和村庄》，布面油画，1911 年，192.1 厘米×151.4 厘米，纽约现代艺术博物馆

一系列关于法国南部乡村的作品。尽管主题与色彩与塞尚的风景相似，但是苏丁的绘画经常表达出一种狂暴的力量，仿佛是自然内部力量的迸发。（图 12-28）

夏加尔

马克·夏加尔（Marc Chagall，1887—1985）也是出生于俄国的犹太人，信仰犹太教。他于 1910 年来巴黎，一度迷恋立体主义。夏加尔善于把立体构成因素，自由地融化在富于幽默感的表现性艺术语言中。他的画常以故乡、青春、爱情为主题，画风自由浪漫，具有梦幻特色。《我和村庄》（图 12-29）描绘了夏加尔对家乡维特布斯克的美好记忆。在夏加尔的家乡，犹太哈西德教派认为，动物紧密维系着人类与宇宙之间的关系。在夏加尔描绘的农庄里，人和动物幸福地生活在一起。他用充满想象力的图像突出了这种相互依存的关系。画面上，羊和农民的脸各占了一半，在羊的眼睛下面，是正在挤牛奶的姑娘，而农民的眼前，出现了一位美丽女子的倒影。农民手握生命之树，象征着人与自然的和谐关系。画家用圆形暗示着太阳、月亮、地球的运行和自然界的循环。这种几何形的呈现方式既受到立体主义的影响，也体现了夏加尔个人的视觉感受和艺术创新。立体主义通常表现飞速变化的都市感受，而《我和村庄》表现的却是一个怀旧的、关于乡村的神奇童话。

第四节
走向抽象的绘画、雕塑和建筑

20世纪初，科学的进步使人们的思想和看待世界的方式都有了巨大转变。西方知识界对于启蒙主义以来的理性主义价值观有了反思。启蒙主义理论的基石是科学实证精神，它以实证观察和经验事实为准则，为人类提供了一种机械性的宇宙观，如牛顿的经典物理学所认定的：宇宙是一个包含着时间、空间和物质的巨大机器。然而在20世纪早期，这种固定的宇宙模式遭到挑战。爱因斯坦提出，空间和时间并不像牛顿物理学所说的那样是绝对的，而是相对的，与四维空间的时空运转结合在一起。他认为，物质不是稳固的、可触的现实，而是一种能量。此后，科学家们在原子爆炸的结构中发现了新的物质和能量概念。以爱因斯坦为代表的物理学家粉碎了客观现实中的已知真理，改变了传统的关于物质、结构的观念，引发了科学、技术乃至世界观的第二场革命。

受新的科学宇宙观影响，现代主义艺术家反对传统艺术对世界认知的局限性。他们认为，在视觉图像中，线条、色彩和图形等形式语言拥有自己独立存在的美学价值，比如古代的瓷器、织物和家具上都有抽象的形式。以康定斯基、蒙德里安为代表的艺术家们以抽象主义反对原来眼见为实的自然主义。他们的创作有意识地与自然再现彻底分离开来，用抽象的形式探索人类普遍性的情感和价值观念。

一、未来主义

未来主义艺术产生于一战前夕的意大利。它从文学开始，发展到绘画、雕刻、音乐、建筑等各个艺术文化领域，具有强烈的社会政治目的，是一场激进的艺术运动。未来主义者痛恨当时意大利在政治、经济和文化上的衰落，呼吁在艺术和社会领域进行一场革命。他们希望通过革命，使意大利社会与传统彻底分裂，走向先进的未来。这一艺术运动的发起人是意大利诗人和剧作家菲利浦·马里内蒂（F. T. Marinetti，1876—1944）。1909年2月20日，他在巴黎《费加罗报》上发表了《未来主义宣言》，宣告传统艺术的死亡、未来主义艺术的诞生，号召创造与新时代和生存现状相适应的、属于"未来"的艺术形式。此后，马里内蒂又和艺术家卡拉、波乔尼、巴拉和塞维利尼等在意大利米兰发表了一系列言辞激烈的宣言，宣扬未来主义艺术。

未来主义者认为，现代工业机械化的迅速发展、科学技术的突飞猛进和社会面貌的日新月异使人们生活方式产生了巨大改变。在这种情况下，应该产生与之相应的文化艺术。他们号召艺术家与传统的文化艺术彻底决裂，探索新的题材，歌颂机械化时代的革命和政治运动，通过描绘汽车、飞机和军舰来表现机器特有的速度和力量。他们还赞美战争，宣扬无政府主义的破坏行为，把闪光、骚动、喧闹，甚至暴力等当作新艺术的韵律。马里内蒂说："传统的文艺善于表现沉思、忧郁、宁静、休眠的神秘愉悦，如今我们要歌颂那种进攻性的、

狂热的、不眠的动态之美，如同体操式的步伐、挑战性
的跳跃、拳击者的猛击。我们宣告：全世界最伟大的美
是新式的美，是由速度和力量构造成的，像屏息待动
的蛇、开火的机枪、飞驰的汽车……又像正要出膛的子
弹、发动引擎的车，实在是比萨莫色雷斯的胜利女神还
要美。"①

　　未来主义艺术者继承了立体主义者的理念，强调时
空的动感，用几何图形的块面表现飞速运动的力量，在
一个画面上表现瞬间的连续性。他们还像表现主义者一
样，用无拘无束的构图、狂乱的笔触、色彩、线条表现
"动感""力度"和"速度"。

　　比如贾科莫·巴拉（Giacomo Balla，1871—1958）
的代表作《一条拴在链子上的狗的动态》（图12-30）描
绘了奔跑的狗和女人的裙摆，画家将一连串动作凝固于
画面上，捕捉到动态的韵律美。

翁贝托·波乔尼

　　波乔尼（UmbertoBoccioni，1882—1916）的《在空
间中持续运动的独特形式》（图12-31）是最有代表性的
未来主义雕塑。这件作品强调的是飞速运动的形式，而
不是那个前进中的人本身。人物的肢体在运动中扭转，
整个造型在时空中破碎开来，不再有明确的边缘线，仿
佛是从高速行驶的汽车中所看到的景象。它有着和古典
雕塑《萨莫色雷斯的胜利女神》、罗丹的《行走的人》一
样的韵律感和动态美。同时，它截取了一个片段的画面，
打破了传统艺术造型的完整性，显示了现代艺术的创新。

　　一战前夕，未来主义者受到意大利民族主义和法西
斯主义思想影响。由波乔尼、卡拉、罗索洛和马里内蒂
四人签署的《未来派的政治纲领》，1913年在米兰发表，

① Filippo Tommaso Marinetti, 'The Foundation and Moniesto of
Futurism'（1909）, Joshua C. Taylor trans., in Herschel B. Chipp, *Theories
of Modern Art, Asource Book by Artists and Critics*, University of California
Press, 1968, p.286.

图 12-30　巴拉，《一条拴在链子上的狗的动态》，布面油画，1912年，
89.9厘米×109.9厘米，纽约布法罗市奥尔布赖特-诺克斯美术馆

图 12-31　波乔尼，《在空间中持续运动的独特形式》，铜雕，1913年，
117.5厘米×87.6厘米×36.8厘米，伦敦泰特美术馆

图 12-32　塞维利尼，《装甲列车》，布面油画，1915 年，1115.8 厘米 × 88.5 厘米，纽约现代艺术博物馆

公开宣扬民族主义和殖民主义。基诺·塞维利尼（Gino Severini，1883—1966）的油画《装甲列车》（图 12-32）最能体现当时未来主义者充满暴力的政治幻想。塞维利尼描绘了全副武装的火车，从车顶伸出的炮口冒着浓烟，持枪士兵齐刷刷地瞄准窗外，向目标开火。塞维利尼以立体主义的方式描绘了画面上的所有细节，突出了动感，反映了未来主义对于速度、进步、清除一切"落后事物"的革命激情。画面上明亮的色彩和光影占据了主导，而完全看不到战争的悲剧性结果：死亡和破坏。这种盲目的乐观主义精神与历史上戈雅对战争的灾难性描绘形成了鲜明的对比。

　　一战爆发后，未来主义的许多成员加入了意大利军队，他们在战争中受到了惨痛的教训，包括波乔尼在内的

许多艺术家死在战争之中。未来主义团体在一战后最终解体。不过，这个艺术运动的美学价值被后来的艺术家们吸收，并在抽象艺术、装饰设计和电影摄像中得到发展。

二、俄国前卫艺术

　　尽管离当时国际艺术的中心巴黎距离较远，俄国仍然在文化和艺术上保持着与西欧之间的密切联系。俄国富有的收藏家伊万·莫罗左夫（Ivan Morozov，1871—1921）和谢尔盖·舒尔金（Sergei Shchukin，1854—1936）收集了大量印象派、后印象派和不少 20 世纪初包括马蒂斯、毕加索在内的前卫艺术家的作品。因此，俄国艺术家们对于野兽主义、立体主义和未来主义等艺术风格并不陌生。

马列维奇和至上主义

　　与 1917 年的"十月革命"相呼应，俄国艺术家卡西米尔·马列维奇（Kazimir Malevich，1878—1935）在立体派基础上发展出一种纯粹抽象的艺术风格，表达了革命性的艺术理念。他认为，与世俗物象无关的纯粹理念才是至高无上的精神存在，这种理念应该通过最简洁、最经济的图形来表达。1913 年，马列维奇创作出"最经济的"艺术图形。它们表现为黑色、白色和红色的圆或方块。黑色象征宇宙，白色象征纯粹的行动，红色代表革命的信号。这种极端简洁、静止的几何抽象图像，被称为"至上主义"艺术，与俄罗斯的拜占庭艺术传统形成了鲜明对比。

　　在《从立体主义到至上主义》的宣言中，马列维奇阐释了他对"至上主义"的理解。他认为，至上主义是"艺术创造中至高无上的纯粹情感"[1]。对于至上主义者

[1] Robert L. Herbert, *Modern Artistson Art*, Museum of Modern Art, 1973, p.32.

图 12-33 马列维奇，《白上白》，油画，1913 年，105.5 厘米×105.5 厘米，俄罗斯国家博物馆

图 12-34 阿契本科，《梳头发的女人》，铜雕，1915 年，8.3 厘米×8 厘米×35 厘米，伦敦泰特美术馆

来说，客观世界的可见现象本身是无意义的，重要的是理性的感知。马列维奇的《白上白》（图 12-33）是最精简的至上主义作品。在这件纯粹的抽象画中，艺术家表达了纯粹的形而上的精神理念。

阿契本科

俄国雕塑家亚历山大·阿契本科（Alexander Archipenko, 1887—1964）是最早把立体派的形式感用于雕塑之中的艺术家。他曾经活跃于巴黎，受到立体主义和未来主义艺术的影响。在雕塑《梳头发的女人》（图 12-34）中，阿契本科把头部位置变成虚空的形式，改变了传统具象雕塑封闭的空间感，使虚无的空洞穿插进体量造型中。这件雕塑与立体派绘画一样富有平面层次感，打破了传统媒介的局限性。

构成主义

至上主义之后，20 世纪 20 年代初的苏联还活跃着另一种近乎纯粹抽象的艺术风格——构成主义（Constructivism）。构成主义从立体主义的"拼贴—构成"出发，但彻底脱离了立体主义中再现物象的痕迹。这种平面和立体构成的试验，反映了工业机械的美感。构成主义艺术家将新的工业材料直接用于建筑和工业设计。构成主义受到俄国十月革命的鼓舞，痛恨旧的社会文化秩序，相信摆脱了再现性束缚的、自由而有创意的艺术是新社会的理想艺术形态。

构成主义最有代表性的作品是弗拉基米尔·塔特林（Vladimir Tatlin, 1885—1953）设计的《第三国际纪念碑模型》（图 12-35）。这个理想中的高度超过 381 米的高耸的纪念碑式铁塔，融合了雕塑、建筑和绘画性特征，中央部分呈反时钟方向旋转，象征国际乌托邦理念，被称为"现代巴别塔"。

在苏联提倡现实主义艺术之后，构成主义运动衰落，许多艺术家转向工业机械和家具设计。其中一些代表性

图 12-35 塔特林，《第三国际纪念碑模型》，凸版印刷，1920 年，28 厘米×21.9 厘米，纽约现代艺术博物馆

图 12-36 蒙德里安，《红、蓝、黄的构成》，布面油画，1937—1942 年，72.5 厘米×69 厘米，伦敦泰特美术馆

艺术家，如安托尼·佩夫斯纳（Antoine Pevsner）和诺姆·加博（Naum Gabo）分别移民到法国和德国，对西欧的现代设计与建筑产生了重要影响。他们在建筑中运用熔焊类的技巧、在工业设计中用非传统材料做抽象造型的实践，都是构成主义艺术家最早进行的尝试。

三、蒙德里安和风格派

1917 年，传播乌托邦艺术理念的艺术运动还有荷兰的风格派（De Stijl）艺术运动兴起，发起者为彼埃·蒙德里安（Piet Mondrian，1872—1944）和提奥·凡·杜伊斯伯格（Theo van Doesburg，1883—1931）。风格派艺术家曾出版同名艺术杂志《风格》以宣传自己的艺术理念，他们相信精神革命可以带来一个全新的时代。风格派在第一次宣言中说道："世界上有新和旧两种时代意识。旧的时代意识指向个人，而新的指向普遍性。"[1]风格派艺术家主张建立一种具有普遍性意义的国际文化，他们把自己的艺术语汇减少到最基本的几何图形，并确信这种精简的风格可以体现普世价值观，揭示人类永恒的生存结构。

蒙德里安在战前的巴黎曾经接触过立体主义，但是他很快超越了立体主义，发展了一种更纯粹的抽象艺术，形成了一种非再现性的，或者说具有设计理念的绘画——所谓"纯粹的造型艺术"。他相信这种纯粹的、抽象的艺术可以表达普遍性化的价值观念，反映世界大同的乌托邦理想。为了达到完美的艺术形式，他不断地纯化自己的艺术语言，并把它最终精简为三种最基本的色

① Charles Harrison and Paul Wood eds., *Art in Theory, 1900–2000*, Blackwell, p.281.

彩——红、蓝、黄，三个最基本价值——黑、白、灰，两个最基本方向——横向和竖向（图12-36）。他相信最基本的色彩、价值和方向不仅可以构建最和谐的艺术造型，而且能反映一个平等、和平、美好的世界。蒙德里安的作品常以"红、蓝、黄的构成"为题，用横线和竖线锁定色彩的块面。在每个不同的画面中，线条、色彩和块面都遵循严格的数学比例，形成了特有的张力和韵律，令人联想到从古典神庙、基督教堂发展到现代主义的建筑设计规则，乃至现代社会所追求的秩序感。

四、包豪斯与现代建筑

风格派艺术运动不仅仅创造了几何型的艺术风格，而且把这种风格完全地融入生活环境之中，如蒙德里安所说："艺术和生活是同一的，艺术与生活都是真实的表现。"[1]在德国，格罗皮乌斯（Walter Gropius，1883—1969）在风格派艺术基础上发展出了一种"总体建筑"。1919年，他在魏玛创立了第一所包豪斯（Bauhaus）学院，以推广自己的建筑观念。"包豪斯"在德文中的意思为建筑社。格罗皮乌斯希望通过包豪斯训练20世纪社会所需要的艺术家、建筑师和设计师。在教学上，他强调以下原则：基础设计和工艺是艺术和建筑的基础；艺术、建筑和设计理念的整体性；全面了解机械时代关于技术和材料的知识。

包豪斯的独特贡献在于打破了艺术与工艺、建筑之间的界限。为了达到这种理想，包豪斯的课程除绘画、雕塑和建筑之外，还包括纺织、陶艺、书籍装帧、广告设计等许多传统上属于工艺美术类的内容。总之，在格罗皮乌斯的领导下，包豪斯希望达到一种艺术与工业设计相结合的综合性艺术。与风格派一样，包豪斯的理念

图12-37　格罗皮乌斯，包豪斯学院大楼，1925年，德国德绍

植根于乌托邦哲学。格罗皮乌斯宣称："让我们一起创造未来的新建筑，它将把建筑、绘画和雕塑完整地统一起来，它将从千万个工人的手中直入天堂，犹如一种新信仰的坚定、清晰的象征。"[2]格罗皮乌斯在宣言中所显示的左翼乌托邦思想与当时德国出现的社会主义思潮有关。

1925年，在德国新政府的压力下，包豪斯迁到德绍，格罗皮乌斯为德绍校园设计的大楼充分体现了包豪斯的建筑理念（图12-37）。其中最显眼的是三层楼高的工作坊部分，包括印刷坊和染色工作设施。它的内部有大量没有分区的自由空间，有利于促进不同艺术形式之间的跨界交流和融会贯通。大楼表面大面积的玻璃罩住了水泥结构，制造了流线型的、通透的现代感，体现了包豪斯建筑实用、简洁、清晰、明确的宗旨。

1928年，在格罗皮乌斯离开包豪斯之后，路德维希·密斯·凡·德罗（Ludwig Mies van der Rohe，1886—1969）接替了领导权，把学院迁到了柏林。他的格言是"少就是多"，并把建筑的结构称为"皮和肉"。1921年，他设计的摩天大楼模型体现了他的美学思想。在当时，大面积的玻璃覆盖面和内部支撑，在美学和技术上都是

① Piet Mondrian, 'Dialogue on the New Plastic', 1919, Harry Holzman and Martin A. James trans., in Charles Harrison and Paul Wood eds., *Art in Theory, 1900–2000*, 2002, Blackwell, p.285.

② Walter Gropius, 'the Manifesto of the Bauhaus', April, 1919.

一种最新的探索，精致的造型、透明的弧形墙面、光影的反射表现了现代生活给予人们的一种新鲜感受。尽管这个模型没有真正实现，但是对现代建筑的设计理念影响很大，是当今大城市中摩天大楼的前身。

包豪斯因社会主义乌托邦倾向受到纳粹的打击，在1933年被迫关闭。但是在它仅存的14年里，包豪斯产生了巨大的影响力，从绘画、雕塑和建筑，直到设计、工艺和广告。世界各国的艺术学院纷纷仿效包豪斯。二战后，许多包豪斯艺术家从纳粹德国逃往美国，更广泛地传播了包豪斯的哲学和美学思想，并对美国艺术的发展产生了重要影响。

柯布西埃与国际风格

由格罗皮乌斯和密斯·凡·德·罗为代表的几何图形的、单纯的建筑设计风格很快风靡世界，被称为国际风格。把国际风格发展到极致的是瑞士建筑师勒·柯布西埃（Le Corbusier，原名Charles-Edouard Jeanneret，1887—1965）。作为最有影响力的理论家和实践者，柯布西埃致力于设计功能化的生活空间。他坚持建筑应该满足所有人的身心需求，包括阳光、空间、适当的温度、良好的通风和安静的环境。

柯布西埃设计的位于巴黎郊外的萨沃耶别墅（图12-38）是"纯粹主义"国际风格的代表。它在结构上运用了钢筋水泥等新的建筑材料，去除了厚重的墙面。房子内部的大部分空间是敞开的，薄薄的钢柱支撑着主要生活区域和屋顶花园的混凝土结构。柯布西埃依据传统建筑设计中上光下暗、上轻下重的原则，只在别墅的底层运用了石墙；作为主要生活空间的第二层和顶层凸显出开放、轻盈感；外墙中穿插的大面积玻璃窗给房间带来了明亮的光线。这座房子没有传统的正立面，人们必须进入房间才能体会全部设计。整个建筑的空间和体面、内部和外部相互交融，实用价值高，同时在造型上又犹如立体的抽象画一样美观。

赖特的"落水山庄"

弗兰克·劳埃德·赖特（Frank Lloyd Wright，1867—1959）是20世纪早期建筑史上的重要人物。赖特曾在芝加哥加入过建筑师苏利文（Louis Sullivan）的公司。他喜欢自然、有机的建筑，认为这样的建筑能使人在空间中自由地行动。他创造性地把房屋架构在自然环境之中，寻求设计、建构、材料和地点的有机统一。

赖特的自然主义建筑思想在他的"落水山庄"（图12-39）中得到了最好的体现。这是他在1939年为匹斯堡百货公司巨头考夫曼（Edgar Kaufmann）设计的房

图12-38　柯布西埃，萨沃耶别墅，1929—1930年，法国巴黎郊区

图12-39　赖特，考夫曼的"落水山庄"，1939年，美国宾夕法尼亚

屋。它位于宾夕法尼亚州一个小瀑布上的石头山中，顺着自然环境蜿蜒，超越了墙的束缚。为了更好地利用环境，使瀑布成为房子的一部分，赖特将一组平台设计为独立的悬臂，从三层中心建构中延伸出来。他还抛弃了所有的对称性，取消了正立面，使顶部超越了墙壁，隐藏了入口。混凝土、上色的金属和自然的石头相互交织，使墙面的形状和颜色变得格外生动，同时大面积的玻璃窗把外在和内在的空间结合在一起。在赖特的新建筑中，空间而不是体量，占据了主要的位置。

20 世纪 40 年代初，赖特凭借与生态结合的有机建筑获得了国际声誉，他的建筑风格一直影响着欧洲。密斯·凡·德·罗曾评价认为，赖特作品中跳动的脉搏鼓舞了整整一代人。

五、抽象雕塑

布朗库西

20 世纪初，欧洲的前卫艺术观念在雕塑中也同样体现出来。罗马尼亚艺术家康斯坦丁·布朗库西（Constantin Brancusi，1876—1957）逐渐发展了一种抽象雕塑语言，希望能够超越表象抓住物象的本质。他曾以"空间中的鸟"为题创作了一系列作品，其形式一次比一次更简洁，最后达到了一种优雅而且富有韵律感的抽象美。（图 12-40）尽管布朗库西没有再现对象本来的面貌，却能够抓住对象的本质。从那个光滑、轻盈、仿佛一叶羽毛的铜像中，观众可以体会到鸟儿自由飞翔时的体态、速度和美感。

赫普沃兹

英国女艺术家芭芭拉·赫普沃兹（Barbara Hepworth，1903—1975）创造了一种单纯抽象的雕塑形式，在基本的形式上结合了某种有机的活力。她用雕塑的语汇来表达对自然的认识。1929 年，她的作品开始产生某种突破，

图 12-40　布朗库西，《空间中的鸟》，铜雕，1928 年，137.2 厘米×21.6 厘米×16.5 厘米，纽约现代艺术博物馆

图 12-41　赫普沃兹，《椭圆形之二》，石膏雕塑，1943 年，29.3 厘米×40 厘米×25.5 厘米，伦敦泰特美术馆

图 12-42　摩尔，《躺着的人体》，青铜雕塑，1939 年，15 厘米×28 厘米×10 厘米，伦敦泰特美术馆

图 12-43　摩尔，《两个形式》，木雕，1934 年，27.9 厘米×54.6 厘米×30.8 厘米，纽约现代艺术博物馆

在雕塑造型中首次运用孔、洞等具有抽象形式的虚无空间。这些虚空的孔、洞没有具体的再现功能，尽管只是阴性的存在，但是在整体造型上与实体部分一样重要。她的石膏雕塑《椭圆形之二》（图 12-41）被虚空的洞分割成四个空间，空洞的边缘和雕塑的外观都光滑、圆润，整体上具有体量感。这样单纯的形式表达了某种超越时空的具有普遍性的艺术价值。

摩尔

英国雕塑家亨利·摩尔（Henry Moore，1898—1986）同样对孔、洞和虚空感兴趣，但是他的雕塑通常

是某种可以被认知的具象的形式。比如《躺着的人体》（图 12-42）以传统的斜倚的维纳斯为母题，其抽象形式受到超现实主义的生态形式的影响。这个躺着的女人体还像是大地母亲，她的身体或膨胀或穿孔，象征着对人类的滋养。摩尔雕塑的形体令人想起他的家乡英国约克郡被风化的山石、树木。他相信，具有体量感的简单形式能够表达出一种超越物质世界的普遍性真理。

摩尔的作品多以人体为母题。它们常常是局部抽象的形体，被置于室外环境中，以草地、天空、原野、园林树木为陪衬，探索现代环境中雕像与周围空间的关系。比如他在 1934 年创作的抽象雕塑《两个形式》（图 12-43），仿佛表现的是母子间的对话。艺术家用两个抽象的、材质光滑圆润的形体，传达出母亲的温柔呵护与孩子的柔弱、依恋之情。用有生命感受的艺术语言，摩尔在雕塑中表达了自然与人相契合的哲学思想。

第五节
达达和超现实主义

第一次世界大战对人类的文化心理产生了巨大影响。在此之前，人类从没有经历过规模如此巨大的战争和社会动荡。工业技术革命的创新用在武器装备上，在战争中变成了可怕的大型杀戮机器。这场战争动摇了欧洲文化的基础，特别是建构于机械理性主义基础之上的革命、进步和文明等线性进化式价值观，在西方社会引发了"失落的一代"的兴起。达达和超现实主义艺术运动在很大程度上是对这场灾难的反省。

一、达达

达达是发生于一战期间的艺术运动。它首先出现于瑞士的苏黎世，继而在纽约、巴黎、柏林、科隆等许多城市涌现。达达主义更多地表现为思想态度上的共识，而不是统一的风格，在诗歌、音乐与绘画中都有表现。在达达主义者眼里，战争是一场疯狂的集体屠杀。他们认为，这场巨大的灾难与崇尚强权的理性主义思维逻辑有关，只有通过反理性的、无政府的策略，唤醒人们内心的直觉，才能拯救人类社会。因此，达达用虚无主义的态度表达对荒谬的感受。

"达达"（Dada）这个词本身就带有某种随意性和荒谬感。关于这个词有一个常见的说法：一群反叛的前卫艺术家在苏黎世的伏尔泰咖啡馆聚会时，其中一人用小刀随意地刺向一部法-德字典，刀尖无意中指到"Dada"一词上。在法语中，它是"玩具木马"的意思；在斯拉夫语中，它是"对、对"的意思。同时，它也可以是没有

意义的象声词。这群艺术家把"达达"作为运动的名称，表现反美学、无目的、无意义的性质。它的虚无主义、戏谑性和颠覆性在达达宣言中体现出来："达达了解一切。达达鄙视一切。……像生活中的所有事物一样，达达是没有用的，一切都以愚蠢的方式发生着……我们不能严肃地对待任何主题，更别说这个主题是我们自己。"[1]

达达所表达的自发性、偶然性和荒诞性，能够激发潜在的创造力，反对专制主义，表达前所未有的精神自由。

杜尚

在达达艺术家中，最有影响力的是法国人马塞尔·杜尚（Marcel Duchamp，1887—1968）。杜尚早期迷恋立体主义和未来主义。他于1911—1912年创作的《走下楼梯的裸女》（图12-44）属于立体-未来主义的混合风格，表现了机械时代来临之后美的转变。

杜尚最著名的作品是"现成品"装置——《泉》（图12-45）。这是一个陶瓷小便器，背后刻着"R. Mutt"和创作时间。艺术家的签名实际上是个假名，而作品的题目"泉"令人想起法国古典派大师安格尔的《泉》。显然，杜尚颠覆了传统的审美方式，迫使观众从新的角度观看艺术。他似乎在宣告美学已经走向终结。在这个工业时代，艺术不再分趣味的高低和品质的好坏。同时，以一

① Robert Motherwell ed., *The Dada Painters and Poets: An Anthology*, Belknap Press, 1989.

图 12-44　杜尚,《走下楼梯的裸女》,布面油画,1911—1912年,147.3 厘米 ×88.9 厘米,美国费城艺术博物馆

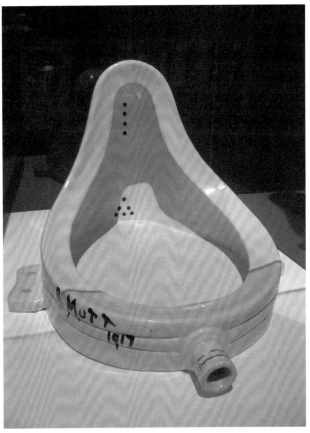

图 12-45　杜尚,《泉》,陶瓷复制品,1917 年,36 厘米 ×48 厘米 ×61 厘米,伦敦泰特美术馆

个工业化产品小便器作为作品,艺术家也嘲笑了机械时代人们对于商品的顶礼膜拜。对于这件作品的解释有很多,杜尚总是平静地接受任何解释,他所感兴趣的是人们由这件作品联想到的对各种问题的看法。①

　　杜尚更加彻底的反叛举动是给艺术史上最经典的名作——达·芬奇的肖像《蒙娜·丽莎》的复制品画上了

胡子(图 12-46)。在画面的底部,杜尚用铅笔加上了"L.H.O.O.Q."几个字母,英文发音为"看"(look),在法语中是"她有个性感的臀部"这句短语的首字母组合。这幅挑衅性的作品颠覆了虚伪的美学逻辑,并且嘲弄了人们对传统艺术的偶像崇拜心理。

毕卡比亚

　　在战争期间,杜尚和法国画家弗朗西斯·毕卡比亚(Francis Picabia,1879—1953)一起在纽约建立了纽约达达群体。他们嘲弄当时虚伪、教条的政治文化,试图彻底揭露腐败的社会现实。他们还解释说:"我们跟作家、新闻记者、艺术家一样,知道怎样制造道德与文化,不

① Janis Mink, *Marcel Duchamp 1887-1968, Art as Anti Art*, Taschen Verlag, 2000, p.8.

图 12-46 杜尚，《有小胡子的蒙娜·丽莎》，铅笔、现成品，1919 年，19 厘米×12.7 厘米，美国费城艺术博物馆

图 12-47 毕卡比亚，《爱的展示》，1917 年，95 厘米×72 厘米，私人收藏

过因为诚实与讨厌，我们反对文化的宣传。"① 在《爱的展示》（图 12-47）中，毕卡比亚以咖啡研磨机的图像讽刺了未来主义艺术对机械理性主义的膜拜。

霍克

德国艺术家汉娜·霍克（Hannah Höch）是合成照片（Photomontage）这一创作技法的先驱。她用大众媒

① Robert Motherwell ed., *The Dada Painters and Poets: An Anthology*, Belknap Press , 1989.

体图像，特别是报纸上的广告，讽刺了资本和专制体制共同创造的庸俗文化。她最著名的作品《用达达厨房的刀子割开德国最后的魏玛啤酒肚文化时代》（图 12-48），综合并重组了当时的流行元素和图像，其中有剪开的照片、报纸和信件，呈现出混乱、对立的面貌。画面的右下角写着"伟大的达达世界"。画家把达达艺术家与马克思、列宁等革命者的形象并置在一起，表达了达达运动的革命意义。同时，霍克还把德国军官的形象和色情舞蹈者的图像拼接起来，以达达的颠覆性，讽刺和

批判了当时魏玛共和国的社会政治。画家自己的头像也出现在右下角，她走在一张欧洲地图上，象征女性解放的进程。

施维特斯

库尔特·施维特斯（Kurt Schwitters，1887—1948）也是德国达达的代表。他的代表作品《默茨》系列由现代社会产生的废旧文件和垃圾拼贴组合而成。"默茨"这个词来自德语词"kommerzbank"（商业银行），显然对资本运作有一种讽刺的态度。这一系列作品没有统一的主题，每件都具有不同的意义。比如《默茨19》（图12-49）集合了日常生活中丢弃的信件和纸张，解构了这些文件原有的意义，展现了碎片化现实中的诗意。

阿尔普

苏黎世达达的代表汉斯·阿尔普（Hans Arp，1886—1966）是最早把偶然性因素表现在画面上的艺术家之一。阿尔普曾是立体主义艺术家，一战后，他对强调理性和进步的现代主义文化充满了失望。

出于对立体主义拼贴方法的厌倦，阿尔普把纸片撕成大小不等的方块，在纸片偶然掉落地上之后，他发现了一种随意偶发的美感，于是他把这些纸片重新排列粘贴在一张纸上，创作了《由偶然性规则组合的拼贴》（图12-50）。这种依据偶然性来创作的方式既体现了达达的颠覆性，又开创了一种心理自动主义的创作方式。在达达艺术家中，阿尔普的创作倾向于建设而不是破坏。他反对人工技巧，提倡浑然天成，却

图12-48　霍克，《用达达厨房的刀子割开德国最后的魏玛啤酒肚文化时代》，合成照片，1919—1920年，114厘米×90厘米，柏林国家博物馆

图12-49　施维特斯，《默茨19》，纸张拼贴，1920年，约18.4厘米×14.9厘米，耶鲁大学美术馆

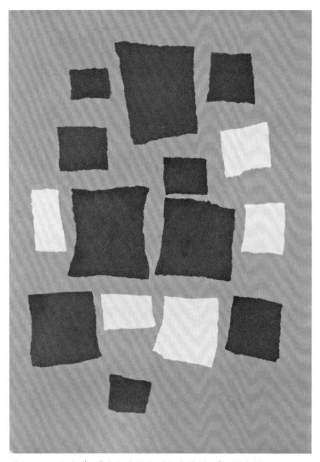

图 12-50　阿尔普，《由偶然性规则组合的拼贴》，纸张拼贴，1916—1917 年，48.6 厘米×34.6 厘米，纽约现代艺术博物馆

图 12-51　阿尔普，《丢失在森林里的雕塑》，铜雕，1932 年，90 厘米×222 厘米×154 厘米，伦敦泰特美术馆

并没有完全放弃美的规律。因此，他是从达达发展到超现实主义的桥梁式人物。

在超现实主义阶段，阿尔普在雕塑和绘画中开创了一种有机的抽象艺术语言。这种有机的抽象形式介于抽象和具象之间，它有时像掉落在森林中的果实（图 12-51），有时像海底的生物，有时像天上的星云，有时像落下的雨滴，有时暗示女性的躯体和孕育成长的胎。它无形，却又像有机生物一样有着生命的温润感觉。

二、超现实主义

超现实主义存在于两次世界大战之间，是从达达中产生出来的艺术运动。1917 年，法国现代派诗人阿波利奈尔首先使用了"超现实主义"这个词，安德烈·布列东（André Breton，1896—1966）正式用它为这个艺术运动命名。

与达达主义者一样，超现实主义者认为，所谓的理性主义导致了人类的自相残杀。他们同样强调潜意识和个人的想象力，反对一战前欧洲政治、文化中的极端理性主义。多数与达达相关的艺术家都加入到这个新的艺术运动之中。从整体上看，尽管达达表现了文化虚无主义的态度，然而，通过对以往惯例、逻辑的挑衅，达达艺术家们释放出了自己的想象力，为超现实主义和后来的艺术开辟了新的思维方式和创作途径。超现实主义者受弗洛伊德（Sigmund Freud，1856—1939）心理分析学影响很大。他们认为，在现实的世界之外，还有一个无意识或潜意识的世界。人在现实世界中的生活，由于受法律、道德和习惯势力的束缚，不可能是真实和坦率的，只有在潜意识的梦境中，才能摆脱一切束缚，袒露自己真实的面目。因此，他们追求现实与梦境的结合。1924 年，超现实主义的发起人布列东在《超现实主义宣言》中说："我相信，在一种绝对的现实，或者说超现实中，梦与现实表面上的矛盾状态，终究是可以解决的。"布列东认为，

超现实的艺术是纯粹精神层面的无意识行为。无意识是想象力的源泉，超现实艺术强调心理自动主义和偶然性效果，追求不受理智监督，不考虑任何美学或道德后果的纯精神的自动反映。①

尽管像达达主义者一样，超现实主义艺术家也运用非理性的风格，试图打破传统艺术的法则，但是他们对待艺术的态度相对来说比较有建设性。他们精确地描绘梦想，把心理学的自动主义运用到创作中，将其作为挣脱意识控制的一种方式。从心理学角度上来说，达达更强调反叛，而超现实更倾向于疗伤。

契里柯

意大利艺术家乔治·德·契里柯（Giorgio de Chirico，1888—1978）是超现实主义的先驱。他出生于希腊，曾在雅典和慕尼黑美术学院学习，1911年前往巴黎，与阿波利奈尔相识，后来长期在意大利从事创作活动。1917年，契里柯与艺术家卡拉（Carlo Carrà，1881—1966）一起创立了"形而上画派"（Metaphysical School）。他在绘画中通过景物的组合来表现隐藏的真实，作品中既有古典传统的宁静，又传达了现代艺术的焦虑。他曾经多次描绘意大利古老的城市都灵。午后的斜阳在开阔的广场、古老的建筑和寂静的街道上投下斜长的阴影，赋予这座小城以怀旧的幽思和神秘的感觉。在《忧郁和神秘的街道》（图12-52）中，画家通过清晰的光影制造了一种单纯的效果，一切都笼罩在梦境般的静谧气氛之中。一个玩铁环的小女孩从一节敞开的空机车前跑过，然而在不远处的一个建筑后面闪现出一个男人的巨大影子，令人有一种不祥的预感。在这样一个犹如梦境般的画面中，契里柯把他熟悉的景致转换成了一种超越表象的"形而上"的精神风景。如尼采所说："在我们

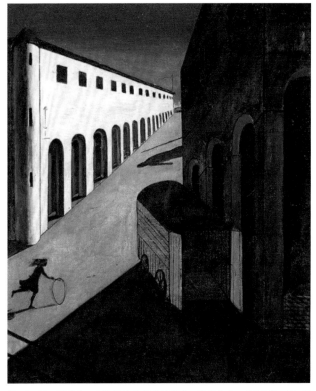

图12-52　契里柯，《忧郁和神秘的街道》，布面油画，1914年，88厘米×72厘米，私人收藏

生活和存在的现实底下，还存在着另外一种隐藏着的现实。"

莫兰迪

意大利画家乔治·莫兰迪（Giorgio Morandi，1890—1964）也属于形而上画派。他主要画静物，画风结合了塞尚、立体主义和意大利文艺复兴早期艺术家的特点，色调柔和，形式沉静简约。通过不断重复同样的题材，莫兰迪的作品传达出一种超越物质表象的精神追求。在1938年创作的一幅静物画中（图12-53），莫兰迪将一些瓶瓶罐罐组合在一起。这些器物的边缘凹凸不平，不像现实中的物品，而更像是梦境中的景物，或是反射在画布上的影像。这样的图像令人想起柏拉图在《理想国》中的名言，即我们肉眼可见的现实世界不过是真理世界投射的影子。

① William S. Rubin, *Dada, Surrealism, and Their Heritage*, Museum of Modern Art, 1968, p.64.

图 12-53　莫兰迪，《静物》，布面油画，1938 年，24.1 厘米 × 39.7 厘米，纽约现代艺术博物馆

曼·雷

曼·雷（Man Ray，1890—1976）是一位前卫摄影家，既参加过达达，也参加过超现实主义运动。他发明的实物投影法被称为"雷摄"（Rayograph）。这种方法利用影子在感光的相纸上成像，而不需要照相机。他的著名摄影作品《安格尔的小提琴》（图 12-54），结合了达达的文字游戏和超现实主义的图像。画面中裸女形象来源于安格尔的《大宫女》，题目也出自安格尔的爱好——演奏小提琴。曼·雷在裸女的后背上添加了象征小提琴的符号，影射绘画与音乐之间的关系。

恩斯特

德国艺术家马克斯·恩斯特（Max Ernst，1891—1976）曾经参与过达达艺术运动，是最早的超现实主义艺术家之一。他的作品《受到一只夜莺威胁的两个孩子》（图 12-55）描绘了属于个人的私密梦境，看似真实，却与真实世界无关。这种绘画方式挑战了文艺复兴以来的绘画观念。传统的绘画观念认为，画家应该用科学的透视法表现幻觉的三维空间，仿佛推开一扇通往真实世界的窗子。恩斯特用传统的透视技巧细致地描绘了风景和远方的城市。他还用真实的小木门、门把手，打破了画面和画框构成的平面的局限，使真实感一直延伸

图 12-54　曼雷，《安格尔的小提琴》，银盐相印，1924 年，28 厘米 × 22 厘米

到画面之外，然而画面中的三位人物，却明显地来自梦境。这幅画的题目来源于恩斯特自己的一首诗，画家在画框下方用一块拼贴木板书写了题目，取代了传统美术馆的标签。恩斯特的这类超现实主义作品没有明确的意义，切断了图像与语言之间的关联，表达了荒谬和不协调的感觉。

达利

西班牙超现实主义艺术家萨尔瓦多·达利（Salvador Dali，1904—1989）曾经说他的画是"在潜意识的支配下"自发涌现出来的，表现的是"由弗洛伊德揭示的个人的梦境和幻觉"。他的《记忆的永恒》（图 12-56）是超现实主义最有代表性的作品之一，表现了一种诡异的梦境：

图 12-55 恩斯特,《受到一只夜莺威胁的两个孩子》,板面油彩、综合材料,1924 年,69.8 厘米×57.1 厘米×11.4 厘米,纽约现代艺术博物馆

图 12-57 马格里特,《图像的背叛》,布面油画,1928—1929 年,160 厘米×81 厘米,洛杉矶艺术馆

画面上三只柔软的、似乎正在融化的钟表格外显眼。其中一只附着在一个没有形体,却有着长长的睫毛的古怪生物体上;一只搭在一个看似立方体的木桌边缘;还有一只挂在从木桌上莫名其妙地冒出的一根枯树枝上。在桌上还有一个小的钟表,上面爬满了蚂蚁,一只苍蝇趴在旁边那只表盘上,仿佛这些钟表是正在腐烂的生物。

尽管不符合现实的逻辑,达利却把梦境中的每一个细节都描绘得格外精细,如同自然界中真实的存在。在这个没有生命痕迹的自然风景中,时间似乎凝固住了,阳光永不落山,岩石永不倒塌,如爱因斯坦相对论中所说:"时光的流逝只是因为人的错觉。"

马格里特

比利时画家雷尼·马格里特(Rene Magritte,1898—1967)用超现实主义的观念表现了梦境中图像与意义的错位。他的作品通常因颠覆观众的心理期待和逻辑判断而给人以一种惊诧和错愕的感觉。《图像的背叛》(图 12-57)呈现了一支精心描绘的烟斗,然而在这张仿佛照片一样真实的图像下方,却写着与观众看到的视觉形象在意义上截然相反的一句话:"这不是一支烟斗。"图像与文字说明之间的差异,挑战了观众对于再现性视觉图

图 12-56 达利,《记忆的永恒》,布面油画,1931 年,124.1 厘米×33 厘米,纽约现代艺术博物馆

像的期待。这幅典型的超现实主义绘画反叛了有意识的理性认知系统，提醒人们对于表象的认知是不可靠的。

米罗

像达达主义者一样，超现实主义者也运用各种方法释放被理性压抑的创造性潜能。西班牙艺术家朱安·米罗（Joan Miró，1893—1983）运用心理学自动主义打破了意识领域的控制，激发潜意识的经验。他的作品如同儿童画一般纯真，主题来源于记忆和想象。米罗画游动的、不定形的生物，它们在宇宙空间中自由伸展和变换着形状。《加泰罗尼亚的风景》（图 12-58）是关于他家乡的欢快的画面，鱼、虫、梯子、火焰、星星、圆锥体等在画面中愉快地跳动着，仿佛在庆祝节日。自 20 世纪 20 年代后期开始，米罗实验不同的材质，收集从画册、杂志、日常用品和机械上剪下的图形，再把它们重新组合拼贴到画面上。这些有生命感的形式令人想起动物的器官、人的肢体、胚胎或是天空中的星云，传达着原始的性欲和生命的能量。

奥本海姆

瑞士女艺术家梅赖特·奥本海姆（Meret Oppenheim，

图 12-58 米罗，《加泰罗尼亚的风景》，布面油画，1923—1924 年，65 厘米×100 厘米，纽约现代艺术博物馆

图 12-59 奥本海姆，《物体》，皮毛包裹茶具，1936 年，23.7 厘米×20.2 厘米×7.3 厘米，纽约现代艺术博物馆

1913—1985）抓住了超现实主义的幽默感、视觉吸引力和荒谬感。她的实物雕塑《物体》（图 12-59）呈现了一套带皮毛的茶具。茶具附上皮毛后，产生了奇异的、错位的美感，既具有客观物体的冷静，又带有生命机体的温度；既有视觉效果，又有触觉效果。而且，这件作品还显示了超现实主义对神秘的炼金术的喜爱，具有一种超现实的感性特质。

贾科梅蒂

瑞士雕塑家阿尔伯特·贾科梅蒂（Alberto Giacometti，1901—1966）曾经参与巴黎的超现实主义活动。他最典型的风格体现在从 20 世纪 40 年代开始创作的一系列站立或行走的人物铜像上。与注重体量感的传统雕塑不同，贾科梅蒂塑造的人物似乎被周围广阔的空间所压榨和吞噬着。他们消瘦纤细的躯体和粗糙的外表有如沙漠中的植物。1948 年，哲学家萨特（Jean-Paul Sartre）在贾科梅蒂的画展前言中认为，他的作品表现了绝对的自由和对存在的恐惧。贾科梅蒂表现了脆弱孤独、无所依靠却又坚韧的人，他用富有感染力的雕塑语言，传达了第二次世界大战后弥漫在欧洲的存在主义思想。（图 12-60）

图 12-60 贾科梅蒂,《行走的人》,铜雕,1960 年,192 厘米×28 厘米×11 厘米,荷兰克罗勒－穆勒美术馆

第六节

美洲艺术：墨西哥壁画运动和早期美国现代艺术

一、墨西哥壁画运动

20 世纪 20—30 年代，墨西哥大型壁画运动获得了国际关注。这场艺术运动与墨西哥民族主义革命紧密相连。1910—1920 年，以土著印第安和西班牙后裔为主的贫穷农民，寻求推翻西班牙克里奥尔（Creole）阶层自 1821 年墨西哥独立以来的殖民统治。墨西哥壁画运动思想上受马克思主义影响，艺术风格上结合了墨西哥本土文化、意大利古典艺术和欧洲现代主义风格，服务于大众，也被称为墨西哥的文艺复兴。

何塞·克莱门特·奥罗斯科（Jose Clemente Orozco, 1883—1949）、大卫·阿尔法罗·西盖罗斯（David Alfaro Siqueiros，1896—1974）、迭戈·里维拉（Diego Rivera, 1886—1957）被称为"墨西哥壁画三杰"。他们认为，墨西哥艺术应该植根于自己的历史和文化之中，摆脱殖民文化的控制。这些艺术家在公共大楼上创作大型壁画，描绘墨西哥本土的历史。

奥罗斯科

奥罗斯科是"壁画三杰"中最年长的人。1927—1934 年，他在美国接受订件，创作了许多富有革命理想的大型壁画。其中，他为新罕布什尔州达特茅斯学院（Dartmouth College）的贝克尔图书馆创作的大型系列壁画（1932—1934）最具有代表性。这组壁画追溯了从墨西哥早期神话到殖民时期的历史。其中，在第 16 幅作品《美洲文明的史诗：西班牙裔美洲》（图 12-61）中，艺术家把参加墨西哥革命的持枪农民树立为英雄形象，并在周围描绘了他眼中的各种"剥削者"：银行家、政府官员、军官、警察和黑帮。他们拿着巨大的袋子，贪婪地在农民的脚下攫取金币。农民的背后一边有震慑的火炮，一边是刺来的匕首。奥罗斯科学过建筑，具有驾驭大型体面和空间的造型能力，还为报纸创作过政治印刷品，人物塑造富有表现力。他在巴黎和意大利学习，既受过现代派艺术的启发，也受过意大利文艺复兴时期壁画的影响，特别喜欢马萨乔的作品。他所创作的现代大型壁画因简洁的风格和尖锐的批判性受到大众欢迎。

西盖罗斯

西盖罗斯参加过墨西哥革命和西班牙内战。他是"壁画三杰"中最年轻的艺术家，也是在艺术风格和政治观点上最激进的反叛者。他的作品形式夸张、动态强烈，结合了马克思主义政治观念、墨西哥传统艺术和前卫艺术风格，具有强烈的表现力。油画《尖叫的回声》（图 12-62）用表现性、超现实的夸张的风格描绘了西班牙内战的灾难。

西盖罗斯将自己的实验性艺术工作室建在纽约，不仅创作题材具有反叛性，技法也具有前卫的实验性。他运用喷枪在画面上创造出随性的、意想不到的效果。西盖罗斯的学生包括杰克逊·波洛克（Jackson Pollock, 1912—1956），对美国后来的现代艺术，特别是行动派抽象表现主义艺术家产生了很大影响。

《热带美洲》（图 12-63）这件室外的壁画描绘了美

图 12-61 奥罗斯科，《美洲文明的史诗：西班牙裔美洲》(局部)，湿壁画，1932—1934 年，达特茅斯学院贝克尔图书馆

图 12-62 西盖罗斯，《尖叫的回声》，木板漆画，1937 年，121.9 厘米×91.4 厘米，纽约现代艺术博物馆

图 12-63　西盖罗斯，《热带美洲》，湿壁画、喷漆，1932 年，5.5 米×25 米，加利福尼亚洛杉矶艺术广场

洲本土的风光，同时批评了美国的政治霸权。在画面的中心，一位美洲印第安人如基督般被钉在十字架上。他头顶上那只凶狠的鹰显然是美国资本主义的象征。印第安人的身后，是正在被热带森林吞噬的玛雅神庙，它很可能将被人们永久地遗忘。在画面的右边，一位墨西哥人和一位秘鲁人正拿起武器准备保卫自己的土地和文化遗产。

里维拉

里维拉是墨西哥壁画的领导者，被认为是 20 世纪墨西哥现代艺术领域最有影响力的艺术家。他有很长一段时间在欧洲和美国学习、创作，收藏中美洲印第安人的本土艺术，研究过拜占庭、埃特鲁斯坎和文艺复兴时期的湿壁画。他把欧洲古典壁画、墨西哥本土艺术传统和立体派、超现实主义等现代艺术结合起来，创作了风格独特的大型现代壁画，全方位地描绘了墨西哥的历史和日常生活，即从玛雅文化到墨西哥革命前后的社会现实，表达了墨西哥的反殖民主义理想。

里维拉是社会实践型艺术家的代表。他主要利用墨西哥和美国的公共建筑里的大型墙面创作现代壁画，通过基于美洲历史的多重寓意和当代事件建构戏剧化的作品，展示传统与进步、工业与自然、土著与殖民者、南北美洲等种种矛盾。作为马克思主义者，他大胆地表达了左翼的政治思想，描绘了墨西哥本土的工人、农民、

革命领导者马克思、列宁和萨帕塔（Emiliano Zapata）等人，还经常尖锐地讽刺金融资本家的形象，因此经常与富有的赞助人产生矛盾，引起巨大的争议。不过，里维拉的大型壁画创作依然对美国的现代艺术产生了重要影响，不仅由于他以壁画这种古老形式创作了新型的现代艺术作品，而且因为他开创了具有宣传和教育功能的"公共艺术"这个概念，与画廊和美术馆展出的精英艺术形成鲜明对比，启发了 20 世纪 30 年代的美国联邦公共艺术项目。

里维拉的代表作《墨西哥历史》组画（图 12-64）描绘了墨西哥的历史和命运，以及墨西哥反殖民独立斗争中的重要人物，表现出土著墨西哥人和西班牙殖民者之间的冲突。《底特律工业》系列壁画（图 12-65）是美国保存最好的壁画之一，包括 27 幅作品，描绘了 20 世纪 30 年代美国重要制造业基地的面貌。在这里，里维拉以大型工业产业作为主题，极为细致地描绘了机械生产和工人的劳动场面。整个图像从墨西哥阿兹特克文明二元论的角度反映了工业化的两面性：一方面推动社会进步，另一方面对人与环境产生致命的破坏。

弗里达·卡洛

弗里达·卡洛（Frida Kahlo，1907—1954）是最有影响力的墨西哥女艺术家。她深受墨西哥壁画运动影响，用自传的方式描绘个人的生活经历，作品有力地表达了

图 12-64　里维拉，《墨西哥历史》，组画之《古老的印第安世界》，湿壁画，1929 年，7.5 米×9 米，墨斯哥城国家宫北墙

图 12-65　里维拉，《底特律工业》组画，湿壁画，1932—1933 年，美国底特律艺术学院

图 12-66　卡洛，《我的衣服晾在这里》，油画拼贴，1933 年，45.8 厘米×50.2 厘米，私人收藏

图 12-67　卡洛，《两个弗里达》，布面油画，1939 年，173 厘米×173 厘米，墨西哥现代艺术博物馆

人类生存的痛苦。超现实主义批评家布列东赞美她是一位天生的超现实主义者，然而，卡洛拒绝参与到超现实主义运动中。在学生时代的一次车祸之后，卡洛开始创作。她的绘画表现了个人的伤病和情感痛楚，同时也有力地展现了自己的精神理想。卡洛是反殖民主义者，对墨西哥文化怀有深厚的感情。她在 1927 年加入了共产党，与丈夫里维拉一起参加过许多反殖民和反资本主义霸权的游行和抗议活动。卡洛的《我的衣服晾在这里》（图 12-66）用超现实的绘画风格嘲讽了美国的拜金主义。画面中，联邦大厦高高的台阶上，呈现出股票涨势图；而教堂的窗上，更是直接镶嵌了一个大大的美元图标。卡洛把自己穿的墨西哥裙子晾在架于西方古典立柱上的便桶与奖杯之间。

在大型自画像《两个弗里达》（图 12-67）中，卡洛把自己描绘成一对手拉手的双胞胎：一位穿着墨西哥风格

的服装，一位穿着欧式服装。卡洛本人有着双重文化背景，她的母亲是墨西哥人，父亲是德国人。这对人物暗示着艺术家的双重人格：穿欧式服装的她心脏部位裸露而空洞，手拿止血钳；穿墨西哥风格服装的她则有着一颗完整而鲜活的心，她一手拿着爱人里维拉年幼时的肖像，一手托起另一位卡洛的手。两个人物血脉相连。卡洛在这幅画中表现了自己和里维拉的情感纠葛，同时也表现了自己对墨西哥本土文化身份的追求。

二、美国早期现代艺术

20世纪初，美国经历了工业化和城市化的迅猛发展，吸引了大量来自世界各地的移民，变成了一个经济发达而又有自己文化特色的现代国家。1913年，著名的军械库展览（Armory Show）首次把欧洲的现代主义带到美国，激发了美国艺术家的大胆创新和公众对现代艺术的兴趣。另外，在两次世界大战之间，欧洲艺术家们为躲避战乱纷纷移民美国，带来了表现主义、立体主义和超现代主义等最新艺术潮流。现代主义与美洲本土的现实主义，一起成为美国走向现代之路上的两股主要潮流。

斯蒂尔格利茨

阿尔弗雷德·斯蒂尔格利茨（Alfred Stieglitz，1864—1946）是推动20世纪初美国现代艺术发展的重要人物。他曾经在德国学习摄影，回到纽约后建立了摄影分离小组和291画廊，并在当地最早举办了塞尚、马蒂斯、毕加索和布朗库西等欧洲现代艺术家的展览，是美国现代艺术的一位精神领袖。

斯蒂尔格利茨还提高了摄影艺术的地位，他出版了颇有影响力的杂志《摄影技巧》。他个人的摄影受到立体主义影响，坚持现代主义的形式安排，在黑白相片上寻求光影的变化。斯蒂尔格利茨的代表作《船舱》（图

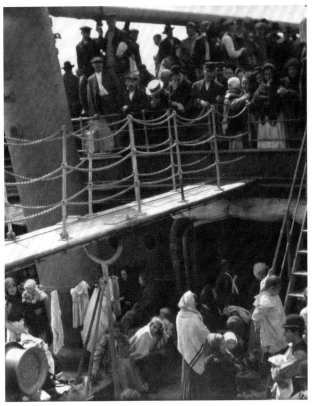

图 12-68 斯蒂尔格利茨，《船舱》，黑白照片，1907年，32.2厘米×25.8厘米，纽约大都会艺术博物馆

12-68）拍摄于从欧洲坐船回纽约的途中。作为头等舱的乘客，他在甲板上无意中看到下层乘客活跃喧嚣的生活场景，便把这个瞬间景象捕捉下来。这张照片既具有现实主义的纪实性，也表现出平凡生活中的几何韵律。

爱德华·韦斯顿

爱德华·韦斯顿（Edward Weston，1886—1958）是美国现代形式主义摄影的奠基者。他并不捕捉瞬间景象，而是精心地设计照片的构图、光影和角度，排除任何偶然的因素。通过戏剧性的灯光设置和丰富的质感表现，韦斯顿的摄影作品传达出一种神秘而又感性的情调。他的人体系列，有意突出纯粹的、抽象的形式，仿佛是在展示一道风景；而他的静物蔬菜系列，呈现出如同人体一般的抽象美感。（图 12-69、图 12-70）

图 12-69　韦斯顿，《裸体》，明胶银印照片，14.8 厘米 × 23.4 厘米，佩斯 / 麦吉尔画廊

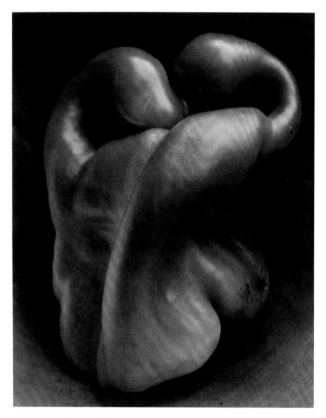

图 12-70　韦斯顿，《青椒 #30》，明胶银印照片，24.1 厘米 × 19.1 厘米，纽约霍华德格林伯格画廊

哈特利

马斯登·哈特利（Marsden Hartley，1877—1943）是极少数参加过欧洲前卫艺术展览的美国艺术家，他曾在慕尼黑参加过青骑士社的展览。当时的德国表现主义艺术家大都对非欧洲的土著文化十分着迷。《绘画第 50 号》（图 12-71）是他在德国完成的 6 幅"美国系列"之一。这幅画融入了美洲的印第安主题，其中有圆锥形的帐篷、独木舟、弓箭等的象征和太阳、月亮、树木、天空等自然元素，三角形顶部暗示着鸟的翅膀和宇宙星空。另外，这种平面化的形式、强烈的色彩和鲜明的几何图案还受到德国民间玻璃画的影响，并参照了德国的军事徽章和旗帜，表现出一战前夕柏林狂热、躁动的气氛。画面上的数字 7、8 代表了艺术家的朋友——消失在战场上的德国军官。在这幅画中，哈特利把美洲本土与德国的文化符号结合起来，他既确认了自己独特的美国身份，又融入到欧洲现代主义艺术运动之中。

德穆斯

查尔斯·德穆斯（Charles Demuth，1883—1935）是美国精确主义（Precisionism）艺术的代表。20 世纪 20 年代，他受立体主义和未来主义影响，运用精确的几何形式表现美国的现代化主题。

《我看到金色数字 5》（图 12-72）是一件典型的精确主义画作。德穆斯运用清晰的线条、鲜明的色彩和尖锐的几何图形，表现了 20 世纪初起美国现代城市的活力。这幅画参照了美国诗人威廉·卡洛斯·威廉姆斯（William Carlos Williams）的著名诗作《伟大的数字》，描绘了雨夜中一辆消防车飞驰在纽约的大街上。方与圆、线与面的交织使画面充满活力，渐变的数字 5 令人仿佛听到消防车呼啸而去的鸣笛声，感受到纽约作为现代都市的勃勃生机。

奥基芙

乔治亚·奥基芙（Georgia O'Keeffe，1887—1986）曾与斯蒂尔格利茨结婚，在他著名的前卫艺术画廊"291"中展出过作品。奥基芙的整个艺术生涯都在不停地变换风

图 12-71 哈特利，《绘画第 50 号》，布面油画，1914—1915 年，119.4 厘米×119.4 厘米，特拉美国艺术基金会

格，一直在探索具有美国特色的现代艺术之路，她描绘的抽象花卉和西部风景都是这一过程中的代表性图像。

奥基芙 1926 年创作的《粉色的郁金香》（图 12-73）是花卉主题的代表作。她用抽象的形式放大了郁金香的局部，突出了画朵的色彩和形式，具有强烈的表现力。这样的画面如同显微镜下花卉的生理解剖图，也很容易被看成女性性欲和性别的象征。不过，奥基芙的花卉通常呈现为雌雄同体，打破了花卉必然与女性相互对应的陈腐观念。她用现代的抽象风格表现传统的花卉主题，希望呈现出自己眼中所见的微观世界，显示现代化时期人们对于自然极致精微的观察。

自 1929 年起，奥基芙开始到美国西南部旅行。她被新墨西哥州沙漠中的牛头骨所吸引，创造了一系列形式独特的抽象画。在她眼中，它们破旧的表面、苍白的

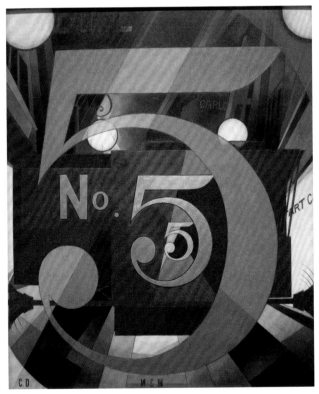

图 12-72 德穆斯，《我看到金色数字 5》，纸板油画，1928 年，90.2 厘米×76.2 厘米，纽约大都会艺术博物馆

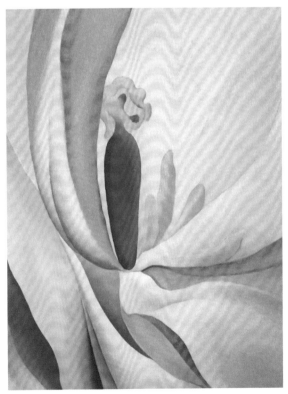

图 12-73 奥基芙，《粉色的郁金香》，布面油画，1926 年，1097.3 厘米×914.4 厘米，巴尔的摩美术馆

图 12-74　奥基芙，《牛头骨：红、白、蓝》，布面油画，1931 年，101.3 厘米×91.1 厘米，纽约大都会艺术博物馆

色彩、被侵蚀的锯齿边缘和阴阳对比的空间架构，形成了一种永恒的美感，仿佛神圣的宗教遗物。在《牛头骨：红、白、蓝》（图 12-74）中，奥基芙创造了一种简约有力的抽象形式。正面牛头骨的十字形显示出宗教仪式感，具有神秘感和自然主义的力量。红、白、蓝这三种颜色又令人联想到美国国旗。20 世纪 30 年代初，美国的前卫艺术家们不再满足于模仿欧洲艺术，希望创造出美国自己的现代艺术。奥基芙的《牛头骨：红、白、蓝》既展现了美国本土的自然遗迹，又具有国际风格的抽象美感。在美国三色旗的衬托下，它仿佛是美国现代艺术的象征，预示着一种新的艺术即将诞生。

三、哈勒姆文艺复兴与劳伦斯

哈勒姆文艺复兴（Harlem Renaissance）的名称来源于阿兰·勒罗伊·洛克（Alain LeRoy Locke）1925 年的诗集《新黑人运动》，这是一场主要发生在 20 世纪 20 年代的反种族主义文化运动，主要集中在纽约边缘非洲裔移民聚居的哈勒姆区。

雅各布·劳伦斯（Jacob Lawrence，1917—2000）的艺术创作成熟于哈勒姆文艺复兴后期。他混合了社会现实主义和立体主义风格来讲述非洲裔美国人的历史，包括移民、战争、民权等各种问题。20 世纪 40 年代，劳伦斯住在哈勒姆，他描绘了自己的生活经历和所见所闻，其中包括贫穷、犯罪、种族冲突和警察暴力，同时也展现了这个社区的生命力。《这就是哈勒姆》（图 12-75）是一幅表现哈勒姆黑人生活的典型作品。劳伦斯把哈勒姆繁华的街区变为一系列色彩鲜明的几何图形。剪影般的人物、巨大的广告牌穿插在立方体建筑之间，形成抽象与具象交织的旋律，显示出哈勒姆日常生活的繁忙。在几何形体构成的各种建筑中，白色调教堂显得特别突出，周围居民楼的颜色与教堂玻璃窗相呼应，楼顶的电线、晾衣架也呈十字架形状，暗示出基督教在黑人社区的作用。劳伦斯的作品既表现了哈勒姆地区历史和种族的特殊性，也表现出精神追求的同一性；既描绘了日常生活的戏剧性，也显示出现代社会的普遍意义。他的作品为现代城市风俗画增添了新的视角，显示了种族、人权和文化的多元价值，对年轻一代非洲裔美国艺术家产生了重要的影响。

四、美国地方主义和社会现实主义

20 世纪 30 年代后，美国地方主义（Regionalism）和社会现实主义（Social Realism）流行。地方主义者关注美国本土风光和乡村生活；社会现实主义者则关注大萧条之后，美国社会的贫困、不公正和政治偏见等问题。

伍德

格朗特·伍德（Grant Wood，1891—1942）是美国

图 12-75 劳伦斯,《这就是哈勒姆》,纸上水粉,1943 年,史密森尼学会赫希洪博物馆

地方主义的代表。他用具象写实主义风格描绘美国中西部的乡村,对抗工业化、城市化的抽象风格。伍德和地方主义画派的艺术家认为,乡村生活才是美国文化的脊梁。伍德的《美国哥特式》(图 12-76)是美国艺术史上的经典图像。画面描绘了农民和他的女儿。他们神情严肃,身后的房子看上去像一个哥特式教堂。画面渗透着静穆、虔诚的斯多葛主义宗教氛围。画家用精细的笔触和简洁严谨的构图加强了这种气氛,表达了一种严谨、诚实、勤勉、富有尊严的美国乡土精神。在大萧条时期,美国的地方主义画派代表着一种从本土文化出发对抗经济危机的态度。

本顿

托马斯·哈特·本顿 (Thomas Hart Benton,1889—1975) 是美国本土社会现实主义的代表。他受到墨西哥壁画运动的影响,主要描绘美国中西部,特别是家乡密苏里州的社会文化图景。他的壁画系列《密苏里州的社

图 12-76 伍德,《美国哥特式》,布面油画,1930 年,178 厘米 × 65.3 厘米,芝加哥艺术学院美术馆

图 12-77　本顿，《密苏里州的社会史》系列之一（局部），壁画，1935 年，密苏里州立杰斐逊城

会史》（图 12-77）为州政府所作，描绘了当地的历史传说和风土人情，比如原始农耕、马匹交易、地方自卫队、政治集会和马克·吐温（Mark Twain）《顽童历险记》中的木筏。他的另外一些画面描绘了矿产业、谷物收割、土著美洲人和当地人的日常生活。其中《拓荒时期和早期移民》描绘了早期白人移民与土著人和谐相处、以物换物的交易场面，反映了美国本土历史和社会现实。

霍珀

爱德华·霍珀（Edward Hopper，1882—1967）曾在巴黎学习绘画，后来以描绘美国现实生活著称。在他的画面中，城市的街景通常空旷而又寂静，时间仿佛凝固起来，令人联想到 20 世纪 30 年代的经济大萧条。油画《夜游者》（图 12-78）是他的代表作，描绘了一个酒吧和周围的街道。从透明的玻璃望进去，酒吧里只有三位顾客和一位服务生，冷清的氛围令人感受到某种威胁。在周围的黑暗街景包围之中，酒吧仿佛是一个弱小的安全岛。画面上简洁的形式、冷漠的气氛和空旷的环境令人感受到现代生活的寂寞。这种表现方式与当时美国电影界的黑色影片（Film Noir）潮流相似，具有社会批评性。

五、社会现实主义摄影：埃文斯和朗伊

20 世纪 30 年代大萧条期间，美国艺术受到西方经济大萧条的影响，刚兴起的艺术市场和博物馆都遭到严重打击。罗斯福政府实行了紧急援助计划，设立国家基金，支持艺术创作，鼓励艺术家们记录大萧条时期人民的苦难。1935—1943 年，许多摄影师为美国联邦政府农业安全局（FSA）工作，走访农村，拍摄了大量关于农村穷困家庭的作品。艺术家们用纪实的方式记录现实生活，表现灾难中普通农民的痛苦和尊严。其中，沃克·埃文斯（Walker Evans，1903—1975）的《阿拉巴马海尔县的农民》（图 12-79）和多罗茜·朗伊（Dorothea Lange，1895—1965）的《移民母亲》（图 12-80）最为典型，成为那个时代的标志性图像。

埃文斯拍摄了一位女农民的形象，展示出当时农村

图 12-78　霍珀，《夜游者》，布面油画，1942 年，84.1 厘米×152.4 厘米，芝加哥艺术学院美术馆

图 12-79　埃文斯，《阿拉巴马海尔县的农民》，黑白照片，1936 年，19.7 厘米×13.3 厘米，纽约现代艺术博物馆

图 12-80　朗伊，《移民母亲》，黑白照片，1936 年，28.3 厘米×21.8 厘米，纽约现代艺术博物馆

生活的贫困和粗糙，同时也表现了农民性格中宗教般的执着和坚韧。朗伊的照片记录了自然灾害中的移民劳工形象。她的代表作《移民母亲》捕捉到一位灾区女性忧郁而又坚毅的复杂表情。她怀抱瘦弱的婴儿，两个稍大的孩子背过身去，紧紧贴靠在她身上。这位欧洲裔女性显然经受着新移民和自然灾害的双重困苦。这样的照片刊登在当时发行量最大的报纸刊物上，很快产生了巨大影响。在构图和人物形象上，这些作品或多或少受到商业图像的影响，进行了戏剧化的处理。人们在这些饱含沧桑、性格坚韧的农民形象上看到了美国农村生活的困苦，同时也找到了对抗经济危机的精神力量。

第十三章

1945年之后的现代艺术

　　二战之后，西方艺术的中心逐步从巴黎转到了纽约。自 20 世纪 40 年代起，许多欧洲艺术家为躲避战乱纷纷移民到美国，促进了美国艺术的发展。美国艺术家吸取了立体主义、达达和超现实主义的能量，发展出的抽象表现主义、现代主义一度为严格的形式主义，强调视觉因素。美国艺术批评家克莱门特·格林伯格 (Clement Greenberg) 对推动美国的形式主义绘画起到了主要作用。他推崇艺术的纯粹性，认为艺术家应该脱离具象艺术关于环境的再现，专注于媒介本身，创造抽象的艺术。①

① J. O'Brien ed., *Clement Greenberg: The Collected Essays and Criticism,* 4vols., University of Chicago Press, 1986-1993.

第一节
抽象表现主义与后绘画性抽象

一、抽象表现主义

抽象表现主义是美国的第一个现代艺术运动，如名称所指，这种艺术运动结合了抽象主义和表现主义这两种艺术流派的主要特征，也被称为纽约画派或行动画派。它反对制造幻觉的具象绘画和传统艺术的美学逻辑，强调艺术中的自我表现和形式纯粹性，吸取了超现实主义和趋于抽象的现代艺术学派，如立体主义、未来主义和包豪斯的风格特点。

抽象表现主义分为表现性抽象和色域抽象两种类型。表现性抽象以阿什利·格尔基（Ashile Gorky，1904—1948）、杰克逊·波洛克（Jackson Pollock，1912—1956）和威廉·德·库宁（Willem de Kooning，1904—1997）为代表。他们运用超现实主义无意识、偶发性和自动性的创造方式，以表现主义方法强烈地抒发、宣泄内心的情感。色域抽象以马克·罗斯科（Mark Rothko，1903—1970）、巴奈特·纽曼（Barnett Newman，1905—1970）为代表。他们继承了立体主义和抽象主义的方法，运用简单、统一的色块来展现人类普遍性的价值观念和情感共鸣。

瑞士心理学家卡尔·荣格（Carl Jung，1875—1961）的原型心理学对抽象表现主义影响很大。荣格发展了弗洛伊德的理论，他认为无意识可以分为两个层面：一是个人无意识，二是集体无意识。集体无意识包含人类共同的记忆，是构造神话、宗教和哲学的动力。荣格的原型心理学体现了集体无意识，即在任何心理和文化中都存在相同的情感和行为模式。受到荣格原型心理学的启发，抽象表现主义艺术家表达了人类共同的情感。

杰克逊·波洛克

波洛克的作品是表现性抽象风格的典型。他的青年时代在美国西部度过，早期受到墨西哥艺术和超现实主义画家的影响，自20世纪40年代中期开始发展出自己独特的风格。波洛克一般不使用画架，也很少将画布绷在画框上。他作画时，把画布绷紧在墙上或铺在地板上，使坚硬的表面对画布产生一种对抗力。他经常围着铺在地上的画布走动，有时也站到画布上去画。这种画法接近于美国西部印第安人的沙画（图13-1）。波洛克喜欢用棍子、画刀等替代画笔，有时还将沙子、玻璃碎片或其他东西掺杂在颜料里，并将这些浓稠的液体滴溅、泼洒在画布上（图13-2）。由于这种独特的创作方法，波洛克被戏称为"泼洒者，杰克"（Jack，the Dripper）。在描述自己作画时的心理状态时，波洛克写道：

"当我自己作画时，我并没意识到正在画什么。只有在经过一个'认识'阶段之后，我才看清到底画了些什么。我并不害怕改变，也不怕破坏意义和图像，因为绘画本身有自己的生命。我只是尝试着使它显现出来。"[1] 20世纪50年代，波洛克在技术上达到顶峰，他创作的大型抽象画《一号》（《薰衣草之雾》，图13-3），

[1] Francis V. O'Connor, *Jackson Pollock*, Museum of Modern Art, pp. 39-40.

图 13-1　印第安人的沙画　　图 13-2　波洛克在工作室创作，1950 年

图 13-3　波洛克，《一号》（《薰衣草之雾》），布面油彩、铝、磁漆，1950 年，221 厘米×300 厘米，华盛顿国家美术馆

如同壁画一样巨大，画面充满了激情四溢而又富有韵律感的油彩、色点和线条。这些形式元素本身仿佛拥有了自己的生命力。

波洛克的作品既是即兴式的，也是经过设计的。在整个创作过程中，波洛克都十分投入，仿佛在画布上表演，与画面相互沟通。波洛克即兴挥洒的、在潜意识状态下进行的创作，与超现实主义偶发性、自动书写的效果和康定斯基表现内在精神的抽象性相结合，被认为是整个美国抽象表现主义画派中最重要的代表。

图 13-4　德·库宁，《挖掘》，布面油画，1950 年，205.7 厘米 × 254.6 厘米，芝加哥艺术学院美术馆

威廉·德·库宁

　　表现性抽象的另一位代表人物是德·库宁。他出生于荷兰，是战后从欧洲移民到美国的艺术家。《挖掘》（图 13-4）展示了他独特的线与面相结合的绘画风格。这幅画原本是根据 1949 年意大利新写实主义电影《粒粒皆辛苦》所作，在书写式的线条和勾连的结构之间，可以看到鸟、鱼以及人的鼻子、眼睛、嘴、牙齿等图像，显示了一种纠结于抽象和具象之间的张力。"挖掘"这个主题还表现了战后的重建，纽约城市建筑的兴起和移民创业的艰辛历程。

弗朗兹·克兰

　　表现性抽象画派的艺术家还有弗朗兹·克兰（Franz Kline，1910—1962）。从 20 世纪 30 年代末期起，克兰经常画美国的城市景观，他的笔触有力，受到东方书法艺术的影响，通常只用黑、白两色。50 年代，克兰的画风趋于成熟，创作了大规模的黑白抽象画。他的画面笔触粗犷，具有强有力的空间架构，令人联想到书法中的间架结构和美国现代化都市中的摩天大楼，既呈现出美国现代生活的活力，又带有一种暴力感。这种建筑结构

的造型对 60 年代构成主义雕塑家产生过重要影响。（图 13-5）

罗伯特·马瑟韦尔

　　罗伯特·马瑟韦尔（Robert Motherwell，1915—1991）曾经学习过哲学、艺术史和诗歌，他的抽象作品通常表现出一种来自美洲本土的原始力量。他的大型系列作品《西班牙共和国的挽歌》（图 13-6）表现了对西班牙内战的哀悼。其画面呈黑白两色，粗大的、垂直的黑色块面分割了画面的空间，黑色的椭圆被挤压变形，同时又显示出呼之欲出的、跃动的张力。根据画家的解释，这些不规则的黑色椭圆代表斗牛中死亡的牛的睾丸，象征着旺盛的生命力和斗争的勇气。画家用最简洁的绘画语言谱写了一曲关于自由的挽歌，赞美在深重暴力压制下仍然活跃的、追求自由的强大力量。

赛·托姆布雷

　　在抽象表现主义画家中，赛·托姆布雷（Cy Twombly，1928—2011）属于年轻一代，他的创作连接了美国抽象表现主义与欧洲反形式主义运动。托姆布雷在美国黑山美术学院学习期间，曾受到弗朗兹·克兰的黑白抽象、米罗的超现实主义绘画影响。1957 年，正值美国极少主义和波普艺术蒸蒸日上之时，托姆布雷移居意大利，他将欧洲的文化传统和美国抽象表现主义结合起来，创立了一种大型的、自由书写的、涂鸦式的绘画形式。托姆布雷在作品中经常以古希腊、罗马的神话和文艺复兴经典绘画为主题，有时还引用诗歌：从古代的维吉尔到现代的马拉美、济慈。他注重描绘书写的过程，展现历史和时间的层次，在不同的时空中寻求各种意义之间的关联。

　　在《丽达与天鹅》（图 13-7）中，托姆布雷显示了对抽象表现主义和欧洲艺术传统的结合。其画面主要以传统神话题材中常用的白色、灰色和粉色为主，夹杂着

图 13-5　克兰，《纽约》，布面油画，1953 年，1200.6 厘米×129.5 厘米，纽约州布法罗市奥尔布赖特-诺克斯美术馆

图 13-6　马瑟韦尔，《西班牙共和国的挽歌》之一，布面油画，1948—1967 年，91.4 厘米×121.9 厘米，旧金山青年艺术馆

图 13-7　托姆布雷，《丽达与天鹅》，布面油彩、铅笔、蜡笔，1962 年，190.5 厘米×200 厘米，纽约现代艺术博物馆

狂草般的素描涂写，仿佛是古代遗迹上的涂鸦。这幅画的主题来自古希腊的神话传说，宙斯化作天鹅引诱丽达，使她怀孕生下了后来引发特洛伊战争的海伦。托姆布雷并没有描绘传统绘画中天鹅与裸体缠绵的场面，而是混合了油彩和铅笔等不同媒介，用曲折有力的线条、激情四溢的笔触来暗示宙斯的存在，用艳丽的粉色、肉色来象征丽达柔美的躯体。在这些碰撞、交汇的涂鸦元素之中，人们可以辨认出爱心、天鹅卵、脖颈和窗口等具体形象，它们暗示着男性与女性、破坏与创造、世俗与神圣、平面与虚幻之间的对立与协调。

马克·罗斯科

如果说表现性抽象显示了行动的生命力度，那么色域抽象则唤起了冥想的心理能量。马克·罗斯科是色域抽象的代表。他是俄国出生的犹太人，1913年来到美国，曾受表现主义和超现实主义的影响。1950年起，罗斯科形成了一种独特的几何形抽象风格。他在色彩的块面之上，画一些边线不确定的长方形空间，造成色彩与块面、色彩与色彩之间平行而有节奏的颤动，仿佛有光从画面的背后映射过来，使图像变得透明起来。罗斯科在绘画中追求具有普遍意义的崇高精神，排斥与物质世界相关的任何再现性或装饰性因素，希望用绘画使观众沉浸在形而上的沉思冥想之中。他曾经说："我对色彩与形式的关系并没有兴趣……我唯一感兴趣的是表达最基本的人类情感：悲剧的、狂喜的、毁灭的……"[1]他认为，现代人的内心体验与过去没有什么不同，因此要表现精神的内涵需要追溯到古希腊的文化传统中去，尤其是希腊文明中的悲剧意识，这是最深刻的西方文化之源，也是当代文明之根。从希腊悲剧中，罗斯科吸收了人与自然的冲突、个人与社会群体的矛盾等精神体验。在他看来，

图13-8　罗斯科，《第14号》，布面油画，1960年，290.83厘米×268.29厘米，纽约现代艺术博物馆

这些矛盾冲突概括了人类生存的基本处境。最后，罗斯科发展出了一种单纯的深色画面。在他看来，这种近于全息、不可再简约的形式，是表现悲剧意识最恰当的形式。（图13-8）

巴奈特·纽曼

像罗斯科一样，巴奈特·纽曼也希望以自己的作品表现伟大和崇高的精神。他提出："如果我们生活在一个没有传奇的时代，我们如何创造所谓崇高的艺术呢？"[2]纽曼用《人、英雄和崇高》（图13-9）这幅作品，回答了自己提出的这个问题。这幅巨大的抽象作品极为简约，红色的画面被几种不同颜色、深浅不一的垂直线分割开来。像纽曼的其他许多作品一样，这些垂直线象征神圣的创造之光，这种创造不再属于上帝，而属于平凡世界

① Selden Rodman, *Conversations with Artist*, Devin-Adair,1957, pp.93-94.

② Barnett Newman, 'The Sublime is Now' in *Tiger's Eye*, No.6, 1948.

图 13-9　纽曼，《人、英雄和崇高》，布面油画，1950—1951 年，242 厘米 × 542 厘米，纽约现代艺术博物馆

中的人。纽曼希望观众能够近距离地观看这件作品，如同面对自己，在个人的创造中感受崇高。

克利福德·斯蒂尔

克利福德·斯蒂尔（Clyfford Still，1904—1980）是最早一批摆脱主题，走向极简的抽象艺术家。但是，与大多数抽象表现主义画家不同，斯蒂尔不属于纽约画派，他的大部分时间都在马里兰州或是美国西海岸度过。他经常以创作的日期为作品题目，反对艺术的再现性，以人物、地点和客观事物为主题。其画面通常具有纪念碑式的巨大尺幅，令人联想到从高空俯瞰到的风景或是原始的岩壁。然而，斯蒂尔并没有参照任何自然形式，他只对画面的色彩、构图和层次、质地做最大程度的探索。比如他的《1951-N》（图 13-10），色彩厚重，仿佛斑驳的岩面。画家强调平面感，打破再现性的幻觉，希望与原始的、古老的艺术建立一种联系，隐喻人与自然之间的戏剧性冲突，唤起观众崇高的感受。斯蒂尔所强调的艺术道德价值，一直影响到第二代色域派画家。

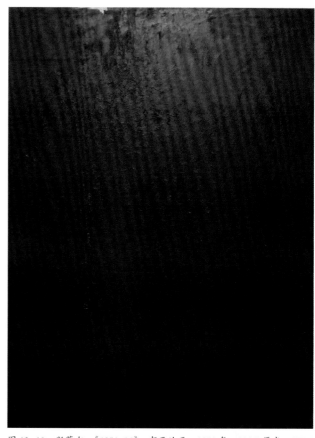

图 13-10　斯蒂尔，《1951-N》，布面油画，1951 年，234.5 厘米 × 175.6 厘米，华盛顿国家美术馆

二、后绘画性抽象

"后绘画性抽象"（Post-painterly Abstraction）是20世纪50年代末到60年代，继抽象表现主义之后发展起来的画风。这种从色域绘画发展而来的、注重设计、轮廓分明、偏向理性主义的绘画，被格林伯格称为"后绘画性抽象"。他认为，这种风格代表了一种更为纯粹的艺术理念。

埃斯沃斯·凯利

埃斯沃斯·凯利（Ellsworth Kelly，1923—2015）试图创作最纯粹的绘画，也就是说把绘画提炼为最基本的元素。他的《红蓝绿》系列作品，用清晰线条分割图形，也被称为"硬边绘画"（Hard-edge Painting）。硬边绘画极为抽象、单纯，平面的彩色图像看不出任何画家手工的痕迹，没有深度感，不制造任何幻觉。这种图像来源于自然、工业设计和建筑的形式。凯利把抽象当作在形式结构中重组真实世界的一种手段。他的作品是对现实的主观性解释，而不是客观的再现。

在《红蓝绿》（图13-11）中，凯利把三种鲜艳的色彩并置，创造出一种形色合一的图像。红色构成的长方形边缘明确，蓝色那部分超出了画面，迫使观众自己想象它的形状。这个不规则的形式在空间中浮动着，使整个构图生动起来。凯利用强烈互补色对比，加强画面的深度，暖色靠前，冷色退后。画面的尺幅巨大，色彩醒目，像是纽约百老汇的广告牌或电影屏幕的特写，给人以都市化、美国化的感觉。

海伦·弗兰肯塔尔

海伦·弗兰肯塔尔（Helen Frankenthaler，1928—2011）创作了"后绘画性抽象"的另一种变体。她的作品与理性的硬边绘画不同，没有清晰明确的色块、线条。弗兰肯塔尔把稀释的油彩倒在画布上，让色彩渗透进画布，产生偶然性效果，并在此基础上调和其他色彩。画家不希望用色彩表现任何具体的物象，也没有象征和隐喻，尽可能使画面没有内容和意义上的深度，构成实质上的平面性。弗兰肯塔尔的丙烯画《海湾》（图13-12）看上去随意即兴，具有自身的情感表现力。

图13-11　凯利，《红蓝绿》，布面油画，1963年，213厘米×345厘米，圣地亚哥当代艺术博物馆

图13-12　弗兰肯塔尔，《海湾》，布面丙烯，1963年，204.2厘米×208.6厘米，底特律艺术研究所

莫里斯·路易斯

莫里斯·路易斯（Morris Louis，1912—1962）主要在家乡马里兰和华盛顿特区附近创作，被认为是色城派的分支华盛顿色彩派的代表。1954年后，路易斯受到弗兰肯塔尔的启发，采用在画布上泼色的方式作画。他通常抓住画布的边缘，把稀释过的丙烯泼洒在上面，制造出流动的、波浪般的图像。他最有代表性的作品是《面纱》系列。它们以如面纱般稀薄的、叠加上色的丙烯上

色法命名。这个标题还令观众感受到了色彩和光影的微妙变化。在创作过程中，艺术家不再试图控制形式，而是通过色彩自身的碰撞、融合，产生出不可预测的效果，突出了媒介本身的决定性，使艺术作品仿佛获得了自己的生命。比如，在《翻山越岭》（图13-13）中，鲜明而又柔和的色彩从透明的笔触中浮现出来，仿佛蕴含着绘画自身的生命力。这样的画面没有主题，色彩与画布融为一体，反映了格林伯格所提出的现代抽象绘画的"平面性"。

图13-13　路易斯，《翻山越岭》，布面丙烯，1959年，255.6厘米×363.2厘米，沃斯堡现代艺术博物馆

弗兰克·斯特拉

从色域抽象出发，弗兰克·斯特拉（Frank Stella，1936— ）把绘画精简到最基本的元素，创造了一种几何形的、严谨的、绝对平面化的图像，也被称为硬边抽象。

从20世纪60年代开始，斯特拉用铝、铜的粉末喷绘在巨大厚重的画布上，整幅画呈现为不规则的几何图形，如同浮雕。由于画布因图像的需求被剪裁，不需外框，挂在墙上时结合了绘画和雕刻艺术的共同特征，所以也被称作"成形画布"（Shaped-canvases）。"V字"系列作品中的《夸特兰巴》（图13-14）以位于南非梭托地

图13-14　斯特拉，《夸特兰巴》，帆布、金属粉、丙烯乳化剂，1964年，650厘米×1370厘米，纽约现代艺术博物馆

区的德拉肯斯堡山脉的地名为题。画面上三个深浅不同的大写的象征胜利的 V 字，紧密地连接在一起，令人联想到当地的崇山峻岭、峡谷中的村落，以及反种族主义的主题。但是斯特拉的作品反对再现性，拒绝任何意义的呈现，他的名言是"你所看到的就是你所看到的"。由于斯特拉坚持艺术的纯粹性，用最精简的艺术形式表现绘画本身，因此他被认为是极少主义的先驱。

艾格尼斯·马丁

艾格尼斯·马丁（Agnes Martin，1912—2004）以抽象的格子画著称，是色域绘画和极少主义艺术之间的联系者。1964 年左右，马丁从厚重的油画色彩中解脱出来，开始用丙烯和石墨作画，使得画面更清晰。在《叶子》（图 13-15）中，格子成为构图中的建筑，画面的纹理被简化为交叉的墨线。这种新技术使画面清纯平静，更富于诗意和内省的精神，远离物质主义喧嚣。"叶子"这个题目表明了艺术家长久以来对自然环境的兴趣。

图 13-15 马丁，《叶子》，布面丙烯、石墨，1965 年，38.1 厘米×39.4 厘米，德克萨斯福特沃斯现代艺术博物馆

20 世纪 40—50 年代，马丁就开始到美国西南部作画。60 年代末，她彻底放弃纽约热闹的艺术界，在新墨西哥州的偏远地区过着严苛的隐居生活，如修道士般寻找艺术的精神内涵。

受到禅宗和道教的影响，马丁的抽象画看似简单，却体现了她深厚的精神追求。他用浅淡的颜色探索自然界微妙的光影变化，用整齐的格子体现宇宙间的秩序感，在画面精微无尽的变化中，表现日常生活的单纯与大自然的纯洁。

三、欧普艺术

欧普艺术（Op Art）是发展于 20 世纪 60 年代的一个主要艺术运动。"Op"是"Optical"（视觉）的缩写，欧普艺术的意思是视幻觉艺术，艺术家在平面上运用几何形式制造出视觉的动感和深度。欧普艺术的源头可以追溯到 19 世纪的色彩感知论和修拉的点彩派艺术。

约瑟夫·阿尔珀斯

欧普艺术运动从约瑟夫·阿尔珀斯（Josef Albers，1888—1976）的作品中吸取灵感。阿尔珀斯的抽象艺术作品受包豪斯设计风格影响很大，他 1920—1933 年曾在德国包豪斯学习并任教。1933 年德国包豪斯被纳粹关闭之后，阿尔珀斯来到美国加利福尼亚州的黑山美术学院任教，将包豪斯的理念带到美国。20 世纪 50 年代之后，阿尔珀斯创作了著名的《向方块致敬》（图 13-16）系列版画，通过不同大小、深浅的方块组合探讨色彩无限延伸的视觉效果，突破二维空间的局限。

布里奇特·莱利

布里奇特·莱利（Bridget Riley，1931— ）是欧普艺术的代表。她的《裂变》（图 13-17）在 1964 年 12 月的《生活》杂志上被作为封面登出，引起了广泛关注。

图 13-16 阿尔珀斯，《向方块致敬》之一，丝网版画，1962 年，27.9 厘米×27.9 厘米，私人收藏

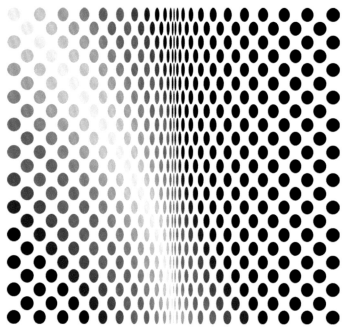

图 13-17 莱利，《裂变》，板面蛋彩，1963 年，88.8 厘米×86.2 厘米，纽约现代艺术博物馆

1965 年，纽约现代艺术博物馆的展览"回应的眼睛（The Responsive Eye）"全面展示了欧普艺术，显示了对这个艺术运动的官方认定。

在《裂变》中，莱利画满了不同形状和大小的黑色圆点，创造了一种向中心深入、跳动的幻觉。这样的绘画没有方向感，令人躁动不安，甚至有眩晕的感觉。作为现代主义者，欧普艺术家特别强调个人的感知。他们认为，绘画是一种覆盖着色彩的平面，而不是任何客观事物、人物或地方的再现。同时，欧普艺术从现代角度重申了文艺复兴的观念：画家可以通过透视创造幻觉的深度。这种单纯的美通常可以与古典音乐相比，如同巴赫作品中主旋律的变奏。

四、抽象表现主义雕塑

亚历山大·卡尔德

受到格林伯格的形式主义理论影响，雕塑家们也希望纯化艺术语言。亚历山大·卡尔德（Alexander Calder，1898—1976）革新了雕塑艺术，探索三维空间中的动态形式。他的作品《垂直的有炸弹的星群》（图 13-18）受到米罗的启发，其平面化、彩色的生态形状令人想起流线型的鸟、鱼、树叶和星星，生动俏皮。由于卡尔德学过工程学，他成功地发展出一种金属雕塑，结合了空气的流动，在抽象的、表现性的、具有动态的形式下，表达出自然界的内在活力。在《星星》（图 13-19）中，彩色金属片在气流的推动下颤动着，令人似乎听到风吹过的声音。卡尔德的活动雕塑注重开放的空间，以轻巧的形式、结构，挑战了传统雕塑静止的体量感，是抽象雕塑的一个典范。

大卫·史密斯

大卫·史密斯（David Smith，1906—1965）创造了抽象表现主义风格的金属雕塑。在实验过各种风格和材料之后，史密斯在 20 世纪 60 年代早期创作了《立体》

图 13-18 卡尔德,《垂直的有炸弹的星群》,雕塑,涂色金属钢丝、涂色木头、原木,1943 年,77.5 厘米×75.6 厘米×61 厘米,华盛顿国家美术馆

图 13-19 卡尔德,《星星》,雕塑,彩色金属,1960 年,91 厘米×136.5 厘米×44.7 厘米,肯塔基大学英国艺术博物馆

系列作品,这些作品表现为立方体、圆柱体等单纯的形体集合,由大块面的不锈钢结构相互堆积,产生了强有力的视觉效果,比如《立体 19》(图 13-20)。在史密斯的雕塑上,用钢丝绒抛光的金属表面所产生的偶然性纹样,在光的照耀下,闪烁着不断变化的纹理之美。与抽象表现主义的绘画一样,史密斯的雕塑令观众注意到雕塑的形式和材质之美。

内维尔森

在抽象简约风格盛行的时代,俄国出生的美国雕塑家路易斯·内维尔森(Louise Nevelson,1899—1988)却逆向而行。她受到超现实主义和抽象表现主义的启发,创造了一种介于建筑与集合艺术之间的雕塑作品。自 20世纪 50 年代后期开始,内维尔森将各种形式的木质雕塑集合起来,锁定在不同大小的方形框架之中,涂上白色、灰色或黑色的单色油漆,构成一面雕塑之墙。这些作品在精确的几何形外表下,展现了极为丰富的细节。《热带花园之二》(图 13-21)是其中的一组黑色雕塑,像是一面墙的形式的组合家具,或是现代公寓楼的组合缩影。在封闭的外框中,各种奇形怪状的景物在神秘的

图 13-20 史密斯,《立体 19》,雕塑,不锈钢,1964 年,286.5 厘米×148 厘米×101.5 厘米,伦敦泰特美术馆

图 13-21 内维尔森,《热带花园之二》,黑漆木雕, 1957—1959 年, 229 厘米 × 291 厘米 × 31 厘米, 巴黎蓬皮杜现代艺术中心

阴影下浮现出来，如同梦境中的秘密花园，唤起隐藏在人们日常生活背后的深层记忆。

第二节
极少主义

极少主义是20世纪60年代出现的一个艺术运动。极少主义艺术作品通常是三维空间的雕塑或装置，没有主题，色彩、造型等形式因素也被精简到最少。极少主义者强调艺术的客观性、实在性和可触性，把艺术家的主观感受降至最低，反对任何再现或象征的意义。

唐纳德·贾德

唐纳德·贾德（Donald Judd，1928—1994）是最重要的极少主义艺术家。他的作品常以"无题"为题目，用黄铜、树脂和玻璃等工业材料做成简单的几何形体，

单纯的形式和透明的材质使观众能够关注材料本身，接近雕塑内部。艺术家并不希望自己的作品有任何主题、象征和寓意，而是直接表现出雕塑本身客观的物质属性。贾德的作品形式简单、明确，用真实的视幻觉反对再现性艺术的虚幻感，他用抽象单纯的形式表达了具有普遍意义的、平等的美学价值和社会理念。（图13-22）

丹·弗莱文

极少主义光雕塑家丹·弗莱文（Dan Flavin，1933—1996）用商店买来的荧光灯创作。他的作品体现了极少

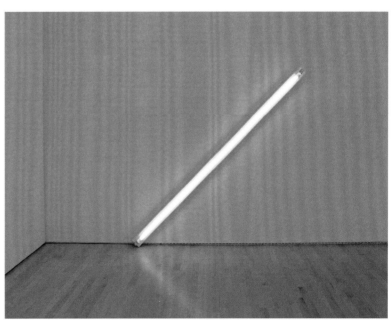

图13-22 贾德，《无题》，装置，1969年，10个单元，纽约古根海姆博物馆

图13-23 弗莱文，《1963年5月25日的对角线(1963)》，荧光灯管，243.8厘米×9.5厘米，德克萨斯福特沃斯现代艺术博物馆

主义美学的典型特征：把人为因素减至最少，突出媒体本身的技术特点。弗莱文用灯光把建筑内部的空间分割成几何图形，用现代科技制造了一种光色混合的抽象美感，而这种美感又仿佛哥特式教堂中的光色和玻璃镶嵌画一样，体现出人文关怀和精神力量。（图 13-23）

托尼·史密斯

极少主义雕塑家托尼·史密斯（Tony Smith，1912—1980），创作了一件有体量感的雕塑《钢模》（图 13-24），这个题目是个双关语，它的另一个意思是死亡。这件极少主义的作品没有可以认知的主题、色彩、表面纹理和叙事因素，可以被简单地看成单纯的立方体。像抽象绘画一样，史密斯和其他极少主义者拒绝幻象，并且把雕塑精简、压缩至最基本的形式，去掉基座，宣告艺术内容的死亡，强调作品的客观存在感。他们希望观众排除设想和经验的干扰，沉浸在对作品现场的观察、体验之中。

罗伯特·莫里斯

罗伯特·莫里斯（Robert Morris，1931—2018）的作品不仅展现材料和形式本身，还强调作品的过程性。

《一个自己制造声音的盒子》（图 13-25）包含一个 3 小时的录音带，记录了建构这个盒子过程中的所有声音。这个录音清除了有关艺术创造的浪漫气氛，呈现出日常生活、工作本身的平凡琐碎。自 1967 年开始，莫里斯还运用工业毛毡进行创作，自然地呈现这种柔软材料的各种蜿蜒卷曲，展现材料在空间中不可预知的变化，与其他硬边形式、类似于工业产品的极少主义作品形成对比。

伊娃·海瑟

伊娃·海瑟（Eva Hesse，1936—1970）的作品尤其强调过程性，不同于硬边抽象所强调的纯粹僵硬的形式。她运用天然的、柔软的材料，与极少主义常用的坚硬的工业材料形成对比。海瑟的《节拍器的不规则性之一》（图 13-26）探索了线和面之间的关系。长方形的蓝、白相间的抽象画面上布满了交织缠绕的线。画面上每一个格子方块的边角处都有一个小洞，白色棉布包裹的电线从这些孔洞里穿过。在这幅平面与立体、抽象绘画与现成物结合的"三联画"中，海瑟融入了自己的经历和感受。她是出生在德国的犹太人，因逃避纳粹对犹太人的屠杀辗转逃到美国。受到抽象艺术和极少主义艺术影响，

图 13-24　史密斯，《钢模》，雕塑，1962 年，182.9 厘米×182.9 厘米×182.9 厘米，华盛顿国家美术馆

图 13-25　莫里斯，《一个自己制造声音的盒子》，装置，1961 年，24.8 厘米×24.8 厘米×24.8 厘米，西雅图美术馆

图 13-26　海瑟，《节拍器的不规则性之一》，彩色木板、雕刻金属、电线，1966年，30厘米×45.7厘米×2.5厘米，威斯巴登博物馆

她将缠绕在一起的线穿越了不同的空间，仿佛将美国和德国的记忆联系起来，表现了一种剪不断、理还乱的思绪。海瑟的艺术风格也被称为后极少主义，她为极少主义开辟了另一种方向，将社会关注意识和主观感受结合起来，在极少主义的理性图像上增添了一种诗意的情怀。

野口勇

日裔美国艺术家野口勇（Isamu Noguchi，1904—1988）以极少主义雕塑著称，比如为纽约市中心完成的《红色立方》（1968）。野口勇曾经在巴黎学习，做过布朗库西的学徒，并受到米罗超现实主义作品的启发，创造出一种结合了东亚文化的极少主义雕塑。《小豆岛的石头研究》（图13-27）仿佛日本花园的缩影。两块粗糙的花岗岩组成的立方体围住了一组柔和的蛋形石头，像一个可爱的鸟巢，又令人想起日本禅修花园的空间感。这件雕塑的形式组合也十分巧妙，类似于书法的笔画结构，

图 13-27　野口勇，《小豆岛的石头研究》，雕塑，花岗岩，1978年，167.4厘米×175.3厘米×30.5厘米，纽约沃克尔艺术中心

并且制造出一种粗粝和平滑、脆弱和坚硬的对比。仿佛是飞出藩篱、巢穴的鸟儿，野口勇的雕塑超越了东西方文化，为极少主义艺术带来了新的生机。

第三节
波普艺术

抽象表现主义、后绘画性抽象、欧普和极少主义艺术都采用了抽象的艺术语言，艺术走向抽象似乎成了现代艺术的标准。然而，另外的一些艺术家认为，这类内省的前卫艺术过于疏离大众，与世俗社会隔绝。他们寻求与大众沟通，使艺术深入到更广泛的社会生活之中。20世纪60年代兴起的波普艺术就产生于这种思想背景之下。

"Pop"这个词是通俗、流行的意思。它最早出现在1958年英国批评家劳伦斯·阿洛维（Lawrence Alloway）在《建筑文摘》中的文章，用于形容战后英国呈现出的消费主义文化。波普艺术起源于20世纪50年代的英国，60年代传到美国。在波普艺术中，现代艺术的原创性、独特性和英雄史诗般的意义被日常的大众生产所取代，"高艺术"和"低艺术"的鸿沟逐渐被弥合。波普艺术家们关注通俗文化中的图像，比如广告栏、连环画、杂志和超市商品的图像。他们反对抽象表现主义的精英思想，赞美日常生活中的平凡之美。

一、英国波普艺术的先驱

汉密尔顿

波普艺术的第一件标志性作品是由英国"独立群体"（Independent Group）成员理查德·汉密尔顿（Richard Hamilton，1922—2011）创作的小幅拼贴画《是什么使今天的家庭变得如此不同，如此有吸引力？》（图13-28）。在1956年伦敦白色教堂画廊举办的题为"这是明天"的展览上，这幅画被用作展览的招贴。这次展览的内容包括好莱坞电影招贴、大众媒体和凡·高绘画的复制品等各种流行的、大众文化的图像。汉密尔顿在这件拼贴作品中运用了大量流行元素来反映现代消费文化的价值，其中有大众媒体图像，如电视机、录音机、窗外的影视招贴、沙发上的报纸，以及用作房顶装潢的月球表面照片；有广告文化图像，如福特汽车、午餐肉、棒棒糖的商标和吸尘器旁的广告用语；有流行文化图像，如挂在墙上的浪漫连环画、从时尚杂志上剪下来的青春偶像、《花花公子》杂志上的性感裸女和健美明星查尔斯·阿特拉斯（Charles Atlas）。体态强健的阿特拉斯站在房间中心位置，手持一支如同网球拍般巨大的棒棒糖，上面清楚着写着POP，波普艺术由此而得名。在画面的墙壁上有一张传统的肖像画，然而与它并置的是一张更大幅的漫画招贴。在这个大众文化流行的时代，文化的阶层被打破了，美术不再是社会文化的中心。在某种程度上，所有的视觉图像都获得了平等的价值。汉密尔顿的这件作品呈现了波普文化所代表的时尚、性感、娱乐、短暂的特点，在赞美物质主义之余，也不乏对它的嘲讽，反映了欧洲知识分子面对战后新的社会价值观的思考。

大卫·霍克尼

大卫·霍克尼（David Hockney，1937— ）是英国波普艺术的先驱，他借用广告和大众流行杂志上的图像来复兴具象绘画风格。不同于其他许多波普艺术家的是，霍克尼坚持个性化的主题，描绘自己和朋友日常生活中的环境。他的画融合了立体主义风格和电脑制图技术，

图 13-28　汉密尔顿，《是什么使今天的家庭变得如此不同，如此有吸引力？》，拼贴，1956 年，26 厘米×24.8 厘米，图宾根市图宾根艺术馆

图 13-29　霍克尼，《一个大水花》，布面丙烯，1967 年，243.8 厘米×243.8 厘米，伦敦泰特美术馆

在构图上善于混合、并置不同平面的图像，制造空间的层次感。霍克尼最具代表性的作品是 20 世纪 60 年代搬到美国加利福尼亚后的创作，他经常描绘阳光下的别墅、游泳池和青年男性，在冷静与激情之间制造出一种令人意想不到的平衡。

在他 1967 年的《一个大水花》（图 13-29）中，水花四溅的动感与周围严肃静态的几何构图产生了鲜明的对比。霍克尼是最早用丙烯创作的艺术家之一。他认为，这种易干的新材料比传统油画颜料更适合表现加利福尼亚干热的气候。在这幅光洁、明亮得如同杂志图片的画面上，看不见任何阴影和人影，只有白色的水花、空荡荡的跳板、孤零零的椅子暗示着人的存在，视觉清晰与心理困惑的对比构成了画面的深度。在同性恋还没有被主流社会接受的时代，霍克尼作品中的男性主题和通常属于女性的装饰性颜色，具有政治和社会层面的内涵。

二、新达达

尽管波普艺术起源于英国，它的高峰却发生在美国。其中一个最主要的原因，是美国成熟的消费文化为培植波普艺术提供了最好的土壤。即便是英国独立群体的发起者们也承认他们的灵感来源于美国的大众媒体、广告和消费品。从汉密尔顿的作品可以看到美国大众文化、消费产品和广告传媒的国际性主导地位。在美国波普艺术早期发展的过程中，贾斯珀·琼斯（Jasper Johns，1930—）和罗伯特·劳申伯格（Robert Rauschenberg，1925—2008）在当时是纽约艺术圈最具前瞻性的艺术家，他们对美国波普艺术的发展产生过重要的影响。

贾斯珀·琼斯

琼斯十分关注日常生活中人们习以为常却"视而不

见"的东西，创作了地图、靶子、国旗、数字和字母系列作品。① 对于"靶子"这种有中心和意义的图像，琼斯故意画得非常平面，去掉了它原有的深度、等级和意义，突出了绘画的特性和物质本身的意义。艺术家强调的是艺术的功能而非宣传教义，因此不需要制造图像透视的骗局，而应该关注艺术本体和日常生活中的真实问题。

20世纪50年代正值冷战的高峰期，琼斯以美国国旗为题创作了一系列作品。《三面国旗》（图13-30）描绘了人们视为神圣却很少仔细观察，尤其不会当作艺术品对待的美国国旗。琼斯选择这个"重大"题材，却有意忽略了它的政治意义，而专注于探索绘画本身的可能性。琼斯运用古老的蜡绘法（Encaustic），在画面上制造明显的肌理效果。所谓"蜡绘法"，就是把蜡加热至液体状态，然后再向其中混入颜料。琼斯首先把拼贴起来的报纸、图片浸入蜡中，然后在其上用蜡画法绘制图像。由于蜡被涂到媒介表面之后会迅速变硬，画家需要快速地描绘，画面会产生很强的肌理感，蜡的透明度还可以显示画家层层涂绘的过程。《三面国旗》以纯粹的绘画性质疑了国旗这个图像被赋予的政治内涵。如同超现实主义艺术家马格里特的《图像的背版》，《三面国旗》也可以被解释为"这不是三面国旗"。通过这件作品，琼斯一方面去除了再现性绘画制造幻觉的功能，一方面也消解了国旗作为意识形态符号的意义。

劳申伯格

劳申伯格也是美国艺术从抽象表现主义转向波普的关键人物。1948年，他进入北卡罗来纳州的黑山学院，在包豪斯的教师约瑟夫·阿尔珀斯的课上受过启发，与约翰·凯奇产生共鸣。1953年，他的《擦掉德·库宁的画》具有达达主义的偶像破坏意义。在德·库宁的同意之下，劳申伯格擦掉了这位抽象表现主义前辈的画作，试图彻

① Richard Francis, *Jasper Johns*, Abbeville, 1984, p.21.

图13-30　琼斯，《三面国旗》，拼贴，板面烧蜡、油彩，1958年，78厘米×116厘米×13厘米，惠特尼美术馆

底去除艺术的自我表现性。20世纪50年代，劳申伯格运用了大众媒介的现成图像，制作了一种混合绘画和雕塑、开放式的集合艺术（Assemblages）作品。这种集合艺术作品用各种现成材料组合而成，有些类似于绘画拼贴，有些类似于雕塑。劳申伯格运用许多垃圾废物制造了一种视觉的迷宫，从被填充的鸟到废弃的可口可乐瓶，从报纸到照片、壁纸和门窗，仿佛整个世界都进入他的集合艺术中。

《字母组合》（图13-31）由一个套着轮胎、站在一幅抽象表现主义绘画之上的安哥拉山羊标本构成。山羊是萨提尔的隐喻，象征人的本能欲望。轮胎代表工业物质社会的进步，它以字母"O"的形式环绕在山羊身上，预示着人的本性受到物质世界的束缚。另外，从这件作品题目的双关语意中还可以推测出单一性别的自我满足，暗示了艺术家作为同性恋者的身份。山羊脚下的抽象表现主义绘画上贴着达达的标牌，讽刺了抽象表现主义所代表的精英文化和美国霸权主义。琼斯和劳申伯格的作品也被称为新达达（Neo-dada），他们继承了达达运用日常现成物、反叛、去神圣化的传统，以世俗的现实世界对抗精英的视觉艺术传统，开启了其后波普艺术和观念艺术两大潮流。

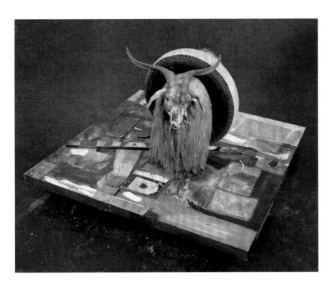

图 13-31 劳申伯格，《字母组合》，雕塑，丙烯拼贴、填充公羊、汽车轮胎，1955—1958 年，183 厘米×183 厘米×122 厘米，斯德哥尔摩现代艺术馆

图 13-32 利希滕斯坦，《无望》，布面油画，1963 年，111.8 厘米×111.8 厘米，巴塞尔美术馆

三、波普盛期：美国波普

罗伊·利希滕斯坦

20 世纪 60 年代，美国的波普艺术进入了成熟期，美国艺术家罗伊·利希滕斯坦（Roy Lichtenstein，1923—1997）以大众文化中的漫画和广告等批量生产的图像作为创作素材。60 年代中期，他创作了一系列类似于通俗连环画的油画作品。他忠实于漫画书中原有的图像，把它们放大呈现在画布上，把日常琐碎的情感故事处理得仿佛是传统绘画中的重大历史题材。在表现技法上，利希滕斯坦运用黑色的勾边和球形对话框等漫画中的视觉语言，并且突出了现代印刷技术中的"本戴点"（Benday Dots）。利用漫画这种便于阅读而又易被丢弃的媒介，利希滕斯坦的作品一方面强调了大众流行图像在现代社会所承载的重要意义，一方面揭示了消费文化的"快餐性"本质。（图 13-32）

安迪·沃霍尔

安迪·沃霍尔（Andy Warhol，1928—1987）是最重要的美国波普艺术家，也是对当代艺术影响最深远的艺术家之一。他早年曾是成功的插图画家、平面设计师，这使他对大众传媒和广告语言有一种特殊的敏感。沃霍尔经常用广告或印刷业的创作方式，不断复制同一个图像，并把个性因素在艺术作品中的作用降至最低。他把自己工作室称为"工厂"，用绘画、摄影、音乐等各种不同手段制作"产品"，并且用工业生产的方式量化这些"产品"。

从 60 年代早期开始，安迪·沃霍尔就关注美国消费文化中的商业标签、好莱坞明星像和吸引人的新闻图片。他从消费市场取材的商品广告图像有康宝浓汤罐、可口可乐瓶、布里洛肥皂箱等。他把康宝浓汤罐作为图像的中心，仿佛是原始的图腾或是宗教的圣像，让观众的眼睛不由自主地盯住它看。

当沃霍尔在 1962 年首度展出他的 32 幅《康宝浓汤罐头》（图 13-33）系列画作时，这些作品以超市招贴的方式呈现，完全遵守商品销售的秩序规范。这些作品和

图 13-33　沃霍尔，《康宝浓汤罐头》，布面合成聚合颜料，1962 年，由 32 幅组成，每幅 51 厘米×41 厘米，纽约现代艺术博物馆

图 13-34　沃霍尔，《布里洛肥皂箱》，丝网印刷、木质夹板堆积物，1964 年，每个 43 厘米×43 厘米×35 厘米，纽约现代艺术博物馆

它们的展示方式都揭示了商业操作在现实生活中的主导性，并且也预示着艺术品、画廊与艺术市场之间的关系。

　　《布里洛肥皂箱》（图 13-34）是沃霍尔挪用商品设计中的第一件装置系列作品。艺术家用超市仓库里随处可见的凡俗之物调侃了自视甚高的精英文化。这些箱子由外面的制造商做好，在沃霍尔的"工厂"由他的助手上漆，再仔细地用丝网印上字母商标，与原来超市中的产品包装箱看上去一模一样，只在尺寸上缩小了一些。这种艺术创作过程模仿了工业生产的模式，重复、翻版，突出了工业产品的量化和序列性、重复性。同时，它既凸显了商品在人们日常生活中的重要性，也反映了工业生产运作模式的冷漠无情。

　　沃霍尔的《玛丽莲·梦露双折画》（图 13-35）创作于这位好莱坞女明星 1962 年 8 月自杀之后。艺术家捕捉到当时媒体的狂热气氛，用消费社会最常见的展示方式，客观地呈现了这一事件的悲剧性。沃霍尔选择了玛丽莲·梦露的一张宣传照，它当然不能反映这个著名女明星本人的性格特征，对于观众来说，这只不过是一幅招贴、一个商标、一张面具。总之，它是好莱坞这个大工厂生产的一件标准产品。这张双折画的一半是金色的、

图 13-36　罗森奎斯特，《F-111》，布面油画，1965 年，305 厘米×2621 厘米，纽约现代艺术博物馆

图 13-35　沃霍尔，《玛丽莲·梦露双折画》，布面油彩、丙烯、丝网印刷，1962 年，每张 205.4 厘米×144.8 厘米，伦敦泰特美术馆

光彩照人的梦露像，而另一半是黑白的、模糊不清的梦露像；一半在消费主义的光环下，一半在死亡的阴影中。像他的另一件作品《电刑椅》一样，安迪·沃霍尔不仅呈现了消费主义商品社会光鲜夺目的表象，也揭示了隐藏在这种表象背后的、致命的阴暗面。

图 13-37　奥登伯格，《商店》内部（艺术家和他的作品），1961—1962 年，纽约现代艺术博物馆

杰姆斯·罗森奎斯特

波普艺术与消费文化的密切关系很明显地体现在杰姆斯·罗森奎斯特（James Rosenquist, 1933—2017）的作品中。他的巨型油画《F-111》（图 13-36）首次展出时曾经占据了卡斯特利画廊的四面墙。画面上的图像来源于美国的消费文化，又含有社会和政治寓意。美国当时的新型战斗机 F-111，象征着美国越战期间领先的军工业。穿越整个画面的 F-111 与意面、轮胎和时尚女孩的笑脸交织在一起，形成了夸张的反差和讽刺效果。女孩头顶上的烫发帽看上去像是一个新型的火箭头，暗含着推销美式生活方式所具有的暴力侵略性。1965 年是美国本土反战的高潮期。在这幅像广告牌一样的作品上，艺术家暗示了美国的军事霸权与消费文化之间的内在联系。

克拉斯·奥登伯格

克拉斯·奥登伯格（Claes Oldenburg, 1929—2022）的作品同样针对美国的消费文化。他早期用石膏模拟食品和服装等商品，成为波普雕塑的代表，后期以大型室外雕塑著称。奥登伯格的《商店》（图 13-37）仿制了一间曼哈顿的普通店铺，他在其中摆满了用上色石灰仿制的各种商品，如糕点、风干肉食和衣物，并亲自参与销售。这件作品不仅仿制了消费产品，还模仿了商业运作

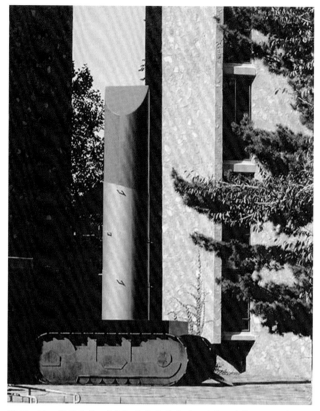

图 13-38　奥登伯格，《在坦克车履带上的口红》，雕塑，1969 年，重建于 1974 年，720 厘米×760 厘米×330 厘米，美国耶鲁大学

本身，堪称波普艺术的经典之作。

20 世纪 60 年代后期，《在坦克车履带上的口红》（图 13-38）是奥登伯格的第一个大型室外雕塑。他选择了 1969 年 5 月的基督升天日，将它安置在耶鲁大学校长办公室附近的广场上。这里曾经发生过多次激烈的反越战游行。奥登伯格把口红这个女性符号树立在坦克履带上，突出了它的"雄起"特征，以幽默的方式提出了军事和经济、战争和救赎、性别和权力的问题，反讽了越战时期美国的政治和文化。作为反战的标志，这一作品曾经被用作抗议者的宣讲台。

乔治·西格尔

纽约的艺术家乔治·西格尔（George Segal, 1924—2000）用浸过石膏的绷带，创造了真人大小的具象雕塑。

图13-39 西格尔,《大萧条时期等面包的队伍》,雕塑,石膏、木材、金属、丙烯酸油漆,阿肯色州本顿维尔水晶桥美国艺术博物馆

图13-40 鲁沙,《标准加油站》,丝网版画,49.6厘米×93.8厘米,纽约现代艺术博物馆

他通常以自己和家人、朋友为原型,以快餐吧台、公交车站、街道公园、画廊或加油站为背景,把日常生活空间转化成为戏剧化的场景,试图捕捉某个特定的情绪、记忆或时刻。

在为华盛顿特区的罗斯福纪念堂设计的纪念雕塑《大萧条时期等面包的队伍》(图13-39)中,西格尔描绘了大萧条时期的场景:在一排简单的石灰墙前面,一群穿着单调的人正排着长长的队伍等着领面包,这个场面传达出20世纪30年代荒凉而又肃穆的气氛。通过这些最具有存在感的波普雕塑,西格尔让观众走出快节奏的消费世界,反思历史教训。

埃德华·鲁沙

版画家、画家和摄影师埃德华·鲁沙(Edward Ruscha,1937—)是美国西海岸波普艺术的重要成员,他将好莱坞的形象与美国西南部地区丰富多彩的商业文化和自然景观融合在一起,作品冷峻而又幽默。"加油站"是鲁沙作品中最有代表性的主题,在他记录美国西南部乡村公路之旅的摄影集《二十六个加油站》(1963)中多次出现。在《标准加油站》(图13-40)中,艺术家将加

油站这个平凡形象转化成美国消费文化的象征。鲁沙通过丝网印刷这种媒介,将视角压平,展示了商业广告的审美特点。他还将文字与图像结合,展开图像和文本相互作用的观念艺术实验。

亚历克斯·卡茨

纽约画家亚历克斯·卡茨(Alex Katz,1927—)擅长精简的肖像画和风景画,他在当时写实和抽象两种对立的倾向之间展开了一种对话。他的作品尺幅巨大,色彩鲜艳,仿佛路边的广告牌,在平涂的画面上保留了简洁的细节。像其他波普艺术一样,卡茨用简洁的方式描绘当代主题与日常生活中熟悉的人物和缅因州宁静的风景。在《颠倒的艾达》(图13-41)中,卡茨颠覆了广告招贴的展示方式,传达了某种超越于宣传画之外的人性温暖,展示了美国新兴中产阶级对美好生活的向往。

四、超级写实主义

超级写实主义(Superrealism)是在波普艺术基础上发展起来的绘画风格,流行于20世纪60年代晚期至

图 13-41　卡茨，《颠倒的艾达》，布面油画，1965 年，130.6 厘米×162.6 厘米，纽约现代艺术博物馆

图 13-42　克洛斯，《大自画像》，布面丙烯，1967—1968 年，273 厘米×212 厘米，纽约沃克尔艺术中心

70 年代。像波普艺术一样，它以大众传媒中的现成图像为题材，力求客观再现视觉的真实性。超级写实主义画家兼理论家理查德·马丁（Richard Martin）在 1974 年的超级写实主义艺术展的目录中写道："虽然波普和超级写实主义艺术都借用照片等现成的图像，然而两者之间的差异在于，波普艺术是用主观的方法表达它，而超级写实主义则是把人置于照相机的视线之下，完全客观地把物的图像呈现出来。"由于超级写实主义运用照片作为艺术家的创作素材，因此这种艺术运动也被称为照相写实主义。

查克·克洛斯

美国艺术家查克·克洛斯（Chuck Close，1940—2021）以大幅照相写实主义肖像画著称。克洛斯画他的朋友和家人，专注于再现人物的面部，以严格的写实手法创作。他首先为对象拍照，再用投影仪放大到画布上进行描绘。他不但使用油画笔，还运用喷枪、钢笔和其他工具，以求精准地描绘对象。克洛斯的《大自画像》（图 13-42）依据照片画成，仿佛是把照片的信息转印到画布上。由于尺幅巨大，画面远看十分逼真，如同照片；近看局部却很模糊，仿佛一幅抽象画。这种像照片一样的写实肖像看似真实，却令人感到这个高科技的物质世界有可能只是一个真实的幻象。

奥德丽·芙拉克

奥德丽·芙拉克（Audrey Flack，1931—　）是超级写实主义的先驱。她的作品对于照片本身和它所建构的现实提出了问题。芙拉克看到现实的世界越来越多地由照片和复制技术呈现出来，于是她用照相投影和喷绘的方式创作，复制出光洁的色调、精致的细节。

芙拉克的作品借用了荷兰劝世静物画中的主题，表现人生的浮华，隐喻时光的流逝、生命的短暂。在远离宗教的消费社会，艺术家再次提醒人们死亡和生命的本

图 13-43 芙拉克，《玛丽莲·梦露》，布面油彩、丙烯，1977 年，243.84 厘米×243.84 厘米，美国图森亚利桑那大学

图 13-44 汉森，《超市购物者》，雕塑，玻璃钢、树脂，1970 年，真人大小，私人收藏

质问题。《玛丽莲·梦露》（图 13-43）是其中的代表作。画家在作品中运用了这个好莱坞女明星的黑白照，在她甜美的笑容旁边，有新鲜的水果、华丽的首饰、名牌化妆品、燃烧的蜡烛和钟表，暗示着虚荣表象的背后是生命的无常。

杜安·汉森

超级写实主义雕塑家杜安·汉森（Duane Hanson，1925—1996）自 20 世纪 60 年代起开始创作真人大小的雕塑。他用硅胶铸造真人模型，通过精准的写实技法和色彩装饰，他的人物雕塑达到以假乱真的地步。汉森用敏锐的目光再现了美国中产阶级的形象：旅游者、购物者、销售员……这些超级写实的雕塑如真人般大小，像现实中的普通人一样显示出挫折、苦闷、快乐和野心，令人感觉无比真实。他们就是消费主义社会的真实镜像。（图 13-44）

五、环境艺术

环境艺术，也被称为大地艺术，是一种存在于建筑和雕塑之间的艺术形式，首先出现在 20 世纪 60 年代，后来包括的范围越来越广。许多环境艺术是"为场地特制"（Site-specific）的艺术作品，艺术家利用自然界的生态条件，比如土地、岩石、沙丘等创作大型项目。这种创作与 60 年代以来的环境问题密切相关。随着现代工业发展的对自然环境的破坏越来越重，人们越来越关注工业污染的问题，更加积极地保护自然资源。与波普艺术一样，环境艺术也希望把艺术搬出画廊，带到大众中去；与波普艺术相反的是，环境艺术强调非人工的、非物质主义的自然过程，希望找回人与自然世界之间的平衡。

罗伯特·斯密森

美国环境艺术家罗伯特·斯密森（Robert Smithson，

图 13-45　斯密森，《螺旋堤坝》，岩石、沙土，1970 年，约 457 厘米 ×4.6 米，美国犹他州大盐湖

1938—1973）运用工业建筑机械在自然环境中建构艺术作品。斯密森最著名的作品是《螺旋堤坝》（图 13-45）。它位于犹他州，由巨大的岩石和沙土组成的螺旋形堤坝一直延伸到大盐湖之中。这件作品的灵感来源于艺术家在盐湖边的一次偶遇。他发现被石油公司遗弃的采油点形象壮观，仿佛是一个静止的、雕刻在大地上的龙卷风，斯密森看到了人类所无法征服的自然力量。于是他对自然稍加改造，创作了这件约 457 米长的作品。通过这样的创造，斯密森把艺术带出了以往以博物馆、画廊为中心的神圣殿堂，使艺术观念、创作与环境融为一体。

理查德·朗

　　理查德·朗（Richard Long，1945— ）把日常行走当作艺术，探索自然并留下了自己的印记，从而拓宽了雕塑的定义，将它与表演和概念艺术结合起来。他将自己的行为置于更普遍和历史的语境中，仿佛是人类历史的回声。这种原始的品质贯穿于他的艺术，即便是为画廊或博物馆设计的作品，也由石头、棍棒、泥土等基本材料制作而成，或者是照片和文字记录。

　　《行走的路线》（图 13-46）这件作品通过照片展示

图 13-46　理查德·朗，《行走的路线》，行为表演，1967 年，英国威尔特郡

了草地上的一条小径。朗把伦敦公园的一片不起眼的草地当作自己的画布，反复踱步其上，直到出现一条清晰的小径。他用相机记录了行走的过程，并且在照片中将草地上留下的痕迹清晰地呈现出来。而观众也可以想见，艺术家对自然景观的临时干预，很快就被生长和再生的自然过程抹去。这件作品超越了艺术媒介的分类，是照片，也是观念艺术；是大地艺术，也是行为艺术。朗的作品用极简的方式回归艺术的原初理念。它在最常见、最基本的自然景观中探讨了时间的流逝、人生的短暂与意愿的永恒等哲学问题。

克劳德夫妇

　　克里斯托·克劳德（Christo Claude，1935—2020）和杰妮·克劳德（Jeanne Claude，1935—2009）是一对著名的环境艺术家夫妇，自 1961 年开始合作创作包裹艺

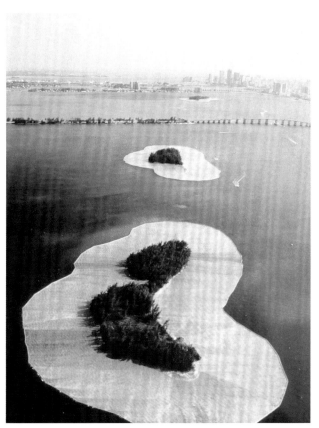

图13-47　克劳德夫妇，《包围岛屿》，聚丙烯织物、绳子、布板，1980—1983年，美国佛罗里达州迈阿密比斯卡尼湾

术。他们先是把日常生活中的用品、商品包裹起来，制造了人们对熟悉物品的陌生感；后来，他们发展到包裹大型建筑，甚至自然环境的一部分，通过遮蔽的方式增强物象或地点的神秘感，凸显出它的本质特征和特殊意义。为了尽可能不影响自然环境，他们的作品实际存在的时间很短，最终只能通过照片和影像保存。克劳德夫妇最著名的作品包括包裹澳大利亚的小海湾（1968—1969）、德国统一前后的柏林议会大厦（1971—1995，图13-48）和美国佛罗里达州的群岛（1980—1983）。在创作《包围岛屿》（图13-47）这件作品时，他们把迈阿密比斯卡尼湾的11个小岛环绕包裹起来，从空中看下去十分醒目。这类大地作品把艺术带到了更广阔的公共领域，使环境和艺术都得到了更多的社会关注。

克劳德夫妇不仅关注自然环境，而且通过艺术作品介入社会政治。在1961—1962年间，他们用油布和绳子包裹了大量油桶，放在特定场地，包括科隆的港口和巴黎的街道。1962年6月27日晚上，克劳德用89个原油桶封闭了维斯孔蒂街（Rue Visconti）8小时，堵塞了巴

图13-48　克劳德夫妇，《包裹柏林议会大厦》，聚丙烯织物、绳子、布板，1971—1995年

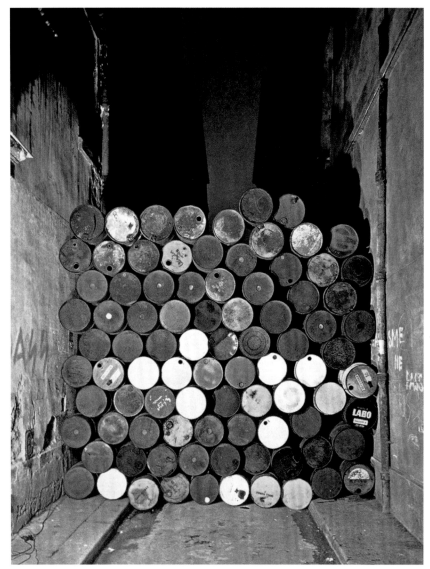

图 13-49　克劳德夫妇，《油桶墙》，1962 年，89 个油桶，4.2 厘米×4 厘米×0.5 米，巴黎维斯孔蒂街

黎左岸的大部分交通。他们不改变油桶的工业颜色，甚至保留了其品牌和锈迹。针对当时柏林墙的修建和冷战的兴起，艺术家用《油桶墙》（图 13-49）制造的街垒，对冷战意识形态下的铁幕政治提出了强烈抗议，在当时欧洲日益保守、政治局势分裂的形势下，表达了对空间流动和个体自由的追求。

第四节
欧洲反形式主义艺术

二战之后，欧洲出现了反形式主义艺术的趋势。左翼的前卫艺术家受到存在主义哲学影响，反思西方启蒙主义以来的现代机械文明。他们继承了超现实主义、达达主义的精神，反对资本对艺术和文化的控制，探索无形式艺术和贫穷艺术。它们分别与美国抽象表现主义和波普艺术同时出现，并且相互影响。

一、无形式艺术

无形式艺术（Art Informel），20世纪40—50年代出现于欧洲，与美国的抽象表现主义同时出现。这个词汇出自法国批评家米切尔·塔皮耶（Michel Tapie）1952年的书《另类艺术》（*Un art autre*）。塔皮耶把这种艺术看成是完全打破了传统规则的另类。受超现实的自动主义影响，无形式艺术用反构图、自动主义和行动派画法来表达直觉感受，反对机械理性主义，其中主要包括污渍主义抽象（Tachisme）、抒情抽象（Lyrical Abstraction）、原生艺术（Art Brut）和眼镜蛇（CoBrA）等艺术群体，代表性艺术家有沃斯（Wols，1913—1951）、让·福特里埃（Jean Fautrier，1898—1964）、让·杜布菲（Jean Dubuffet，1901—1985）、阿尔贝托·布里（Alberto Burri，1915—1995）、汉斯·哈同（Hans Hartung，1904—1989）等。他们对后来的新表现主义绘画、后极简主义雕塑和行为艺术有广泛的影响。

沃斯

沃斯是沃夫冈·舒兹（Wolfgang Schulze）的笔名，他是主要活跃于法国的德裔艺术家，也是无形式艺术的先驱。沃斯没有受过正式的艺术训练。早在1946—1947年，他就形成了自己的行动派抽象绘画风格。沃斯因有斑点的抽象画而著名，他厚重的油彩上有污渍和刮痕。受到超现实艺术的心理自动主义影响，沃斯的作品具有即兴

图13-50　沃斯，《蓝色的幽灵》，布面油画，1951年，73厘米×60厘米，私人收藏

爆发的、自由的创造力。沃斯的图像有时看上去像是显微镜下的生命结构，或是从望远镜里看到的另一星球，比如《蓝色的幽灵》（图13-50），反映了存在主义思想。艺术家似乎在用非人的眼光看待这个世界，用视觉图像展现了生存的恐惧。

让·福特里埃

福特里埃在二战期间曾经加入法国的抵抗组织，1943年被纳粹逮捕，出狱后在疗养院创作了《人质的头》系列作品（图13-51），其中有雕塑，也有绘画。他描绘自己在被俘期间的恐怖经历，特别是每晚听到纳粹在森林里折磨和处决犯人的声音。无论是雕塑还是绘画，《人质的头》系列作品的表面都有明显的分层和划痕，反映

图13-51　福特里埃，《人质的头》，雕塑，铅、大理石底座，1943—1945年，29.5厘米×31厘米×54厘米，伦敦泰特美术馆

受伤的、被肢解的肉体。用具象和抽象的结合，艺术家表达了人质的个性和无名尸体的无形。1945年，《人质的头》系列作品在巴黎杜胡安画廊（Galerie René Drouin）首次展出时，被紧密地悬挂成列，仿佛是大屠杀的展示。尽管它们看上去恐怖而又丑陋，使刚刚经历过灾难的观众们感到难以接受，但是，它们也可以被看作对二战死者的永恒纪念，因为它们代表了一种精神的救赎，警告人们这种恐怖的经历永远不可忘记。

让·杜布菲

法国艺术家杜布菲反叛传统的艺术教育，攻击令人窒息的主流文化。他收集那些没有经过正规艺术训练的人、儿童和精神病人的艺术，提出了"原生艺术"的概念，用来形容那些自学的、天真的、在美学上不被接受的创作。他认为，这种摆脱了正统束缚的艺术能够更真实地反映人类的精神力量。二战后，杜布菲与法国艺术家一起发起无形式艺术运动，反对战后法国的保守主义。他最著名的是20世纪40—50年代质感厚重、笔法粗犷的画。

在《黑色大风景》（图13-52）中，抽象的线条下面隐约可见儿童、房屋和树木。大面积黑色中的划痕令人想起自然风化的岩石和满墙的涂鸦。苍白的天空上挂着气球一样的太阳和舞蹈着的云朵，如儿童画一般。当二战后，法国大众希望通过美寻求安慰，恢复旧的道德体系时，杜布菲却用儿童画来嘲笑传统的高雅艺术。他那种质感粗糙、色彩乏味的作品，如同灰尘甚至排泄物。在恐怖的、毁灭性的世界大战之后，杜布菲表现肮脏的土地和荒芜的风景并非宣告文明的终结，而是想要在这无望的废墟上建立一个更纯净的未来。

整个50年代，杜布菲都采用了质感厚重、粗糙的画法。《地下的灵魂》（图13-53）是他粗质地画法（Texturologies）系列作品中的一幅，可以看到艺术家对于画面质感的迷恋。杜布菲用铝箔、油彩创造了一种粗糙不平的表面，仿佛是脏土覆盖的煤矿。为了表现未经

图 13-52 杜布菲,《黑色大风景》, 板面油画, 1946 年, 155.1 厘米×118.6 厘米, 伦敦泰特美术馆

图 13-53 杜布菲,《地下的灵魂》, 板面铝箔、油彩, 1959 年, 149.6 厘米×195 厘米, 纽约现代艺术博物馆

加工的材料质感, 他完全放弃了绘画性再现。

对于画面质感和物质性的强调并非只是一种艺术材料的实验, 还体现了艺术家对真实的坚持。杜布菲用肮脏、不完美的画面表现人类对自己弱点和失败的承认, 希望通过反省自我救赎, 使灵魂得到再生。

阿尔贝托·布里

意大利艺术家阿尔贝托·布里受到未来主义、米罗的拼贴和杜布菲的厚涂画的影响, 发展出一种新材料现实主义绘画。他用沥青和铸模等材料创造了一种凸起于画面的半雕塑多媒体作品, 被称为"驼背画", 模糊了绘画与浮雕的界限。20 世纪 50—60 年代, 布里以麻袋、粗麻布、木片等材料制造的集合艺术著称。他设计了一系列用麻袋片缝制、拼贴的油画作品, 看上去像是有补丁或是弹孔的衣物。如《红色和布袋》(图 13-54), 画面

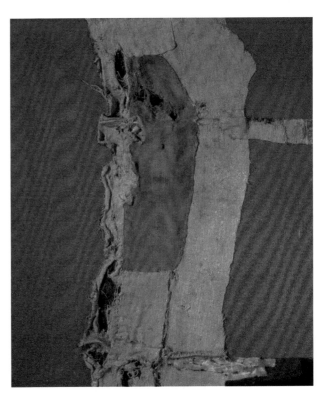

图 13-54 布里,《红色和布袋》, 布面丙烯、浸沥青的麻绳, 1954 年, 100.3 厘米×86.4 厘米, 伦敦泰特美术馆

图 13-55　哈同，《T-50 绘画 8》，布面油画，1950 年，196.8 厘米×146 厘米，纽约古根海姆博物馆

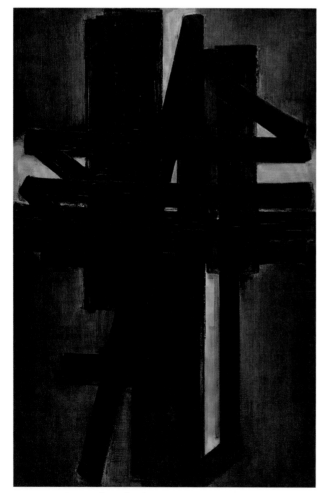

图 13-56　苏拉热，《绘画》，布面油画，1953 年，195 厘米×130 厘米，纽约古根海姆博物馆

上的破碎感令人想起艰苦的生存条件和被损害的身体。

汉斯·哈同

德裔法国艺术家汉斯·哈同在战后的抽象绘画作品中展示了独特的书写性风格。他的画面讲究理性的控制，不同于抽象表现主义冲动的表现性，比如他 1950 年创作的《T-50 绘画 8》（图 13-55）。在大面积的色块中，艺术家把大胆的黑色笔触与狂乱的线条结合起来，有意打破了传统绘画中的形式规律。这样的抽象画仿佛创造了另一个自然世界，如同流动的血液或是生长的细胞。

皮埃尔·苏拉热

皮埃尔·苏拉热（Pierre Soulages，1919—　）也是诗意抽象的代表。他曾经在二战中服兵役，战后回到巴黎，开始在白色或其他颜色的背景上创作黑色的、条块状的抽象画。1947 年，苏拉热在法国的独立沙龙展上受到关注，成为年轻一代后立体主义抽象的代表。他运用更大面积的黑色，有时还在其中加入蓝色、灰色和棕色，表现出阴郁的气氛。苏拉热的画与中国的书法很相似，具有黑白相生的韵律感。他还常用刮刀制造出纹理、光影和深度，令人想起史前洞窟艺术的原始力量。（图 13-56）

二、贫穷艺术

贫穷艺术（Arte Povera）是 20 世纪 60 年代在意大利兴起的一场前卫艺术运动，也是二战后欧洲最有影响力的艺术运动。"贫穷艺术"这个词汇首先由意大利批评家杰马诺·切兰（Germano Celant）在 1967 年提出，[1] 但并没有形成一个确定的团体。贫穷艺术以雕塑、装置

① Germano Celant, 'Arte Povera: Notes for a Guerilla War', *Flash Art*, No.5, 1967.

图 13-57　曼佐尼，《艺术家的粪便》，锡罐，1961 年，4.8 厘米×6.5 厘米，伦敦泰特美术馆

图 13-58　梅尔茨，《武元甲的雪屋》，装置，金属结构、塑料袋装水泥、霓虹灯管、电池，1968 年，120 厘米×200 厘米，巴黎蓬皮杜艺术中心

为主，反对 50 年代主导欧洲的现代主义抽象绘画和极少主义艺术。艺术家们运用日常生活中"贫穷的"材料，比如土地、石头、布料、纸张和麻绳，关注这些平凡材料的材质属性，反抗现代性对历史记忆的消除，反思机械理性主义，倡导回归自然，打破艺术与生活的界限，唤起工业文明之前的关于传统的、本土的感知和记忆。

皮耶罗·曼佐尼

皮耶罗·曼佐尼（Piero Manzoni，1933—1963）的作品反映了反对资本主义商业化的精神。他著名的作品《艺术家的粪便》（图 13-57）系列看上去像是商品罐头，其中有 90 个相同大小的容器，每个容纳 30 克粪便。作品继承了杜尚的《泉》所开创的挑衅性的前卫传统。曼佐尼嘲笑了消费主义时代艺术的商品化，讽刺了艺术家在商业社会中的"神圣"角色。

马里奥·梅尔茨

马里奥·梅尔茨（Mario Merz，1925—2003）是意大利贫穷艺术运动中最早的成员之一，标志性作品是爱斯基摩人用的圆顶帐篷。1968 年，梅尔茨在意大利都灵的美术馆建构了他第一个著名的圆顶帐篷《武元甲的雪屋》（图 13-58）。它由堆积在钢架上的水泥袋建构而成，上面用霓虹灯管组成的文字援引自越南将军武元甲著名的游击战略："如果敌军集结，就会失去阵地；如果敌军分散，就会丧失力量。"《武元甲的雪屋》不仅指接近自然的生活方式，也影射越南战争，揭露了资本主义侵略与人类自然生存状态之间的矛盾。

米开朗基罗·皮斯特莱托

在贫穷艺术家中，米开朗基罗·皮斯特莱托（Michelangelo Pistoletto，1933— ）善于用戏剧性的形式，表达社会政治内容。

他的艺术注重观念，并不局限于视觉范围内，还经

图 13-59　皮斯特莱托，《旧衣堆旁的维纳斯》，装置，大理石、纺织品，1974 年，212 厘米×340 厘米×110 厘米，伦敦泰特美术馆

常把音乐、戏剧和装置结合起来，打破艺术与生活的界限。《旧衣堆旁的维纳斯》（图 13-59）是皮斯特莱托的代表作，展示了古典维纳斯女神转身凝视着一堆旧衣服的戏剧性场景。在一大堆色彩斑斓、体积巨大的旧衣服面前，维纳斯的雕像几乎被埋没。新与旧的对比不仅暗示着现代与古典的碰撞，还隐喻过程与结果、抽象与具象、文化产品与日常垃圾等观念的冲突。作为贫穷艺术运动的一位重要参与者，皮斯特莱托以幽默的方式讽刺了艺术的商品化。

封塔纳与空间观念

受未来主义启发，卢齐欧·封塔纳（Lucio Fontana，1899—1968）寻求突破平面绘画的束缚，探索运动、时间和空间。他从 1947 年开始创造出一种"空间概念"（Spatial Concepts），用尖锐的刀子在纸或画布上穿孔、打洞，希望打破传统绘画在二维空间中制造的幻觉，进入一个真实而自由的空间。封塔纳的作品为了

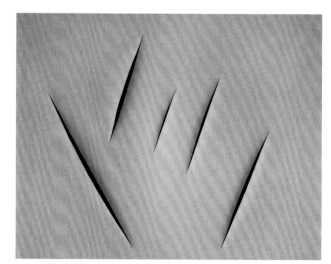

图 13-60　封塔纳，《观念的空间》，布面油画，1959 年，1100 厘米×125 厘米，私人收藏

强调切割出的空间感，构图极为单纯，并通常使用单色，具有极少主义艺术形式的纯粹感（图 13-60）。自 20 世纪 50 年代末开始，封塔纳的切割超出了平面画布，进入三维空间。他放弃了传统雕塑的材料和技术，转向

图 13-61　封塔纳,《空间观念——自然 No.18》,雕塑,1959—1960 年,81.3 厘米×92.7 厘米×83.8 厘米,美国休斯敦美术馆

探讨艺术作品和环境之间的关系。封塔纳的切割表现了人的感知,暗示着暴力和伤痕,反映了战后欧洲的社会创痛。(图 13-61)

法布罗

卢西阿诺·法布罗(Luciano Fabro,1936—2007)的作品强调观念性和艺术的戏剧性。在《地板的同义反复》(1967)中,他把一块地板抛光,并用报纸覆盖、晾干,展示出人们日常忽略地板的原始状态。通过这个过程,艺术家打破了生活与艺术的界限,凸显日常工作的意义,质疑了艺术的传统概念和它的表面价值,促使人们关注日常无足轻重的东西。这件作品在切兰组织的第一次贫穷艺术展览中出现,帮助界定了贫穷艺术的定义。

法布罗的政治立场在他著名的《金色的意大利》(图13-62)中表现出来。艺术家把意大利地图做成镀金浮雕,它像一张倒挂的狼皮,讽刺了意大利经济黄金时期的贫富分化,也反映了欧洲左翼运动风起云涌之时,意大利的社会动荡。

图 13-62　法布罗,《金色的意大利》,雕塑,仿金铜箔、钢丝,1971 年,17.7 厘米×1.5 厘米×29.5 厘米,私人收藏

雅尼斯·库奈里斯

雅尼斯·库奈里斯(Jannis Kounellis,1936—2017)的作品具有很强的观念性。与其他贫穷艺术家一样,他经常利用工业化废旧物来创作,并以此切入对个人价值的关注。受到超现实主义影响,他善于运用生活经验的感知创造惊奇感,其中最著名的一件作品是他 1967 年在罗马的阿蒂科(L'Attico)画廊放置了 12 匹活马(图13-63)。意大利文艺复兴时期的艺术中经常描绘马;在欧洲的美学和历史记忆的建构中,马的图像具有重要的宗

图 13-63　库奈里斯，《无题》，12
匹马，1967 年，罗马阿蒂科画廊

教、神话、政治上的象征意义。然而，库奈里斯把马带
到私人画廊，把展示和出售艺术品的高雅殿堂变成了底
层社会的马厩。以这种令人震惊的方式，艺术家创造出
一种激烈的对抗性，迫使观众思考艺术的功能。这件前
卫艺术作品与1968年前后激进的左翼革命运动紧密相关，
强烈批判了艺术的商品化现象。

第五节

观念艺术和行为艺术

　　尽管表现形式不同，美国抽象表现主义、波普艺术、极少主义，乃至发生在欧洲的反形式主义艺术运动都是相互关联的。它们都反对欧洲"伟大的"文明和艺术传统，表现更国际化的、现代的、新兴的艺术观念和哲学思想。从这个时期开始，艺术不再坚持持久性的材料和形式，而是越来越走向非物质性、观念化的一面。

　　20世纪60—70年代，观念艺术和行为艺术成为前卫艺术的主导，反映了当代艺术的总体趋势：越来越多地介入社会政治。艺术家们更多地关注与社会阶级、性别、种族有关的权力问题。他们希望通过自己的艺术实践能够唤醒观众的艺术想象力，对抗资本和权力体系对人类自由精神的束缚。

一、观念艺术

　　观念艺术出现于20世纪60年代末，观念艺术家确

信艺术出自观念，他们把观念、思想当作艺术作品本身，拒绝绘画、雕塑这类传统的艺术形式，反对把艺术作品当作商品。艺术家索尔·勒维特（Sol LeWitt，1928—2007）在1967年宣称："艺术的观念和概念最为重要，艺术作品看上去像什么并不重要。"[1]

索尔·勒维特

　　索尔·勒维特的《系列项目，1ABCD》（图13-64）介于雕塑和建筑模型之间，采用了极少主义风格的白色立方体。它们被放置在格子中，受到局限和规划，延伸出不同大小和高度的形式。在这里，勒维特所要表现的是，形式的物理存在总是受到观念的制约。观念开启创作的过程，并且决定形式的生成。

约瑟夫·库苏斯

　　美国艺术家约瑟夫·库苏斯（Joseph Kosuth，

图13-64　勒维特，《系列项目，1ABCD》，装置，金属烤漆，1966年，398.9厘米×398.9厘米×50.8厘米，纽约现代艺术博物馆

[1] Sol Le Witt, 'Paragraphs on Conceptual Arts', *Artforum*, June, 1967.

图 13-65 库苏斯，《一把和三把椅子》，装置，木质折椅、椅子的照片、关于椅子的解释，1965 年，纽约现代艺术博物馆

图 13-66 诺曼，《作为泉的自画像》

1945— ）是观念艺术的代表人物。他的作品介于视觉和语言、抽象和具象之间，比如《一把和三把椅子》（图13-65）。库苏斯将一把真实的木质折椅、一张椅子的照片和字典里关于椅子的各种解释并置在一起，令观众思考到底是什么构成了"椅子"这个观念。用这种方式，库苏斯回到柏拉图对于艺术本源的哲学思考，质疑了"什么是艺术"这个根本性的概念。他反对格林伯格的形式主义艺术观，认为艺术表现的关键在于观念，而不是形式，形式只是为观念服务的工具。

布鲁斯·诺曼

美国印第安裔艺术家布鲁斯·诺曼（Bruce Nauman，1941— ）在 20 世纪 60 年代中期放弃绘画，转向观念性的艺术创作。他的作品非常多样，有装置也有身体艺术。《窗》（1967）是诺曼的一件著名的霓虹灯装置作品。艺术家用一句哲理性的格言"真正的艺术家通过揭示神秘的真理来帮助这个世界"取代了通常商品广告的位置。如奥地利哲学家路德维希·维特根斯坦（Ludwig Wittgenstein）在《哲学研究》中所提出的语言学悖论一样，

艺术家揭示了大众商业文化与个人艺术信仰之间的反差，唤醒艺术家的责任，对消费主义的蒙蔽性提出挑战。

以杜尚的《泉》为参照，布鲁斯·诺曼创作了《作为泉的自画像》（图 13-66）。从照片看，他裸露上身，从嘴里吐出水珠，以自己的身体作出喷泉的姿态。如果说杜尚用小便池讽刺了在工业机械化时代艺术创作源泉的枯竭，布鲁斯·诺曼则用自己的作品表明，艺术家的身体本身就是创作的源泉。这也是身体艺术的根本意义：艺术家不仅仅是创作者，也是创作的对象。

汉斯·哈克

汉斯·哈克（Hans Haacke，1936— ）是观念艺术中体制批判艺术的代表。《沙波尔斯基等人在曼哈顿拥有的房地产》（图 13-67）是一件典型的政治性作品。该作品由照片、复印文件组成，展示了 1951—1971 年间，以哈利·沙波尔斯基（Harry Shapolsky）为首的房地产公司在纽约贫民区所拥有的庞大的房产。这件作品包括 140 多张哈勒姆和下东区的房屋建筑照片，并且配有详细文字和图表，揭示出沙波尔斯基如何通过虚拟企

图13-67　哈克，《沙波尔斯基等人在曼哈顿拥有的房地产》(局部)，9套摄影器材、142张银胶印、142张影印副本，1971年，纽约惠特尼美术馆

业和家庭成员所拥有的公司来掩盖自己的实际所有权，其中引用的所有数据都来自公开的档案记录。这件作品从形式上看，类似于极少主义作品；而从内容上看，又挑战了现代主义形式教条，将艺术与社会道义结合起来，揭露了美国社会的贫富悬殊。

二、行为艺术

行为艺术（Performance Art）是一种表达观念的前卫艺术表演，曾经在未来主义和达达艺术中出现，二战后兴起而成为一种主要的艺术表现形式。不同于一般表演艺术的是，它不以取悦观众为目的，相反还具有挑衅性。行为艺术家主要以自己的身体为创作媒介，挑战艺术体制，反对艺术商品化。他们用反常规的、即兴式的表演与观众互动，使艺术"活"起来，努力冲破体制的束缚，揭露传统艺术制造的心理幻觉，展现反叛和自由的力量。行为艺术通常具有强烈的社会批评性，与种族、阶级和性别的问题联系在一起。

激浪艺术

激浪艺术是行为艺术运动中的一个重要部分。"Fluxus"这个词的拉丁文原意为流动和改变。在英文中，它代表冲击、变革和汹涌澎湃的激情。激浪派具有强烈的达达主义态度，反对体制的压迫，具有很强的政治意识，希望介入社会。激浪派艺术家们把他们的作品称为"事件"或者"行动"。他们挑战所有艺术的定义，把各种可以找到的现成材料，包括废弃物，拼贴集合起来用于创作。他们还走出画廊，在街头表演。

约翰·凯奇　美国艺术家约翰·凯奇（John Cage，1912—1992）是激浪艺术运动的发起者，是行为艺术的积极推动者。他把欧洲、美国和日本的前卫艺术家联合起来，推动了前卫艺术的国际化。他曾在纽约社会研究院和北卡罗来纳的黑山学院教书，鼓励学生们把艺术与生活联系起来。凯奇在自己的音乐创作中融入了杜尚的达达主义观念和东方的哲学思想，运用偶发行为改变传统音乐的封闭性结构，展现日常生活的间断性和层次感。在表演《4分33秒》时，凯奇面对打开琴盖的钢琴开始静默，4分33秒钟之后，起立，关上琴盖，结束表演，向观众致谢。在整个过程中，观众惊诧的窃窃私语、嘘声和现场噪音都成为表演的一部分。

白南准　激浪派艺术家白南准（Nam June Paik，1932—2006）最早用录像技术创作观念艺术，是新媒体艺术的先驱。他出生于韩国，曾经在日本和德国学习音乐和艺术史，受到约翰·凯奇、杜尚和博伊斯等人思想的影响，从事行为艺术创作。从20世纪60年代初开始，白南准运用刚刚普及的电视机和录像机这类新媒体创作，关注日常生活和大众媒体之间的关系。

白南准的《电视钟》（图13-68）包括24个电视屏幕，每个都从不同角度拍摄了一个电频波。他把录像机的镜头当作艺术家的眼睛，而屏幕就像是一幅画。在这张电子画面上，白南准综合了他对绘画、音乐、哲学、全球化政治和科技等各方面的兴趣和知识，创造了一种新的、包含时间因素的拼贴画。白南准把他的录像作品称为"物理性音乐"，通过全球化的电视网络，来探讨不同文化、时空中的人对于时间的共同认知。

由白南准设计的电视录像《全球化常规》（图13-69）综合展示了大众媒体和前卫艺术、商业文化和精英艺术、亚洲和西方等不同角度、不同地域、不同层面的文化艺术现象。在这个持续近30分钟的彩色录像节目中，各种图像的片段，如踢踏舞者的表演、诗人艾伦-金斯伯格（Allen Ginsburg）的朗诵、大提琴手夏洛特·摩曼（Charlotte Moorman）以一个男人的背为琴的行为艺术演出、日本百事可乐的电视广告、韩国鼓手和一个前卫舞台剧的现场等，并列、交替地上演着。《全球化常规》为联合国的卫星频道所作，各种图像的涌动和交叠表达出麦克卢汉（Marshall McLuhan)的"全球村"理论，

图 13-68　白南准，《电视钟》（部分），24 台电视，1963—1981 年，高约 193 厘米，美国史密森艺术博物馆

图 13-69　白南准，《全球化常规》，电视录像，1973 年，28 分 30 秒，纽约现代艺术博物馆

呈现了未来全球化的新媒体时代多元、混杂的文化艺术走向。

博伊斯与社会雕塑　德国艺术家约瑟夫·博伊斯（Joseph Beuys，1921—1986）是德国激浪派代表，也是欧洲 20 世纪 60—80 年代前卫艺术中最有影响力的艺术家。他认为西方的机械理性主义导致了现代社会的堕落，提倡用有想象力、创作力、感性的艺术改变冰冷的、令人窒息的、理性的现代社会。博伊斯关注艺术家在社会和政治中的角色，希望通过艺术来改变自然和社会。他将乌托邦社会理念与美学实践相结合，创造了"社会雕塑"这个概念，希望拓展艺术概念，把自己的生活经历本身当作创造性的行为，呈现出时间的变化、自然的力量和人文的关怀。博伊斯创作的"社会雕塑"通常具有政治、文化上的反省意义。

《如何向一只死兔子解释绘画》（图 13-70）是博伊斯"社会雕塑"的代表作。在德国浪漫主义精神的影响下，博伊斯把自己打扮成萨满巫师的模样，希望能治愈现代社会给人类制造的各种疾病。博伊斯坐在一个挂满他自己的绘画和雕塑作品的房间里，脸上涂满了蜂蜜，并粘上了金箔，仿佛戴着闪亮的面具，表演一个神秘的神圣仪式。他怀抱一只死兔子，轻言细语地向兔子讲解自己的作品。在他看来，死兔子的能量比活人身上的还要多。博伊斯把自己打扮成具有精神力量的巫师，用这种神秘主义的方式，希望艺术可以像萨满教一样，远离荒谬的机械理性主义、安慰死去的生灵，对个人和社会进行精神的救赎。

博伊斯经常在作品中使用毛毡、油脂这类柔软易变的物质，象征治疗、再生和人类最基本的生存需要。他

图 13-70　博伊斯，《如何向一只死兔子解释绘画》，行为表演，1965 年，杜塞尔多夫史麦拉美术馆

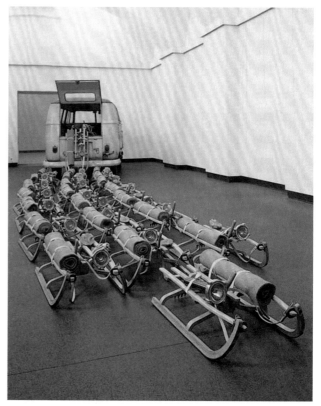

图 13-71　博伊斯，《群》，装置，1辆车、24辆雪橇、脂肪、毛毯、皮带、手电筒，1969 年，德国卡塞尔新美术馆

在创作中还编织了个人经历。他自称二战期间曾在德国空军服役，1943 年驾驶飞机被苏联军队击落，幸而受到西伯利亚鞑靼人的救助。他们用毛毡温暖他的身体，用油脂治疗他的伤口，这使他幸存下来。此后，博伊斯把疗伤的精神体验融入自己的艺术创作之中。比如《群》（图 13-71）这件装置作品，由一辆后门敞开的大众牌货车和 24 个象征着狗拉雪橇的木质小车构成。每一个雪橇都承载着一套救生工具，包括一卷保暖用的毛毡、一团提供生存能量的动物油脂和一个寻找方向的手电筒。博伊斯认为，狗拉雪橇象征着原始、野性而又充满活力的能量，是物欲横流的现代商业社会中最缺乏的基本力量。

博伊斯认为生活是每个人都参与塑造的社会雕塑。他提出"人人都是艺术家"的口号，希望每个人都释放自己的想象力和潜在的艺术创造力，成为精神自由的、具有创造力的个人，以艺术创作的方式改变社会。《"7000 棵橡树"计划》（图 13-72）是一件大地艺术作品，由公众共同参与完成，表达了艺术家对于生态环境的关注。在 1982 年第七届卡塞尔文献展上，博伊斯把 7000 块来自火山口的、带有大地能量的玄武岩带到弗雷德里克广场上。他计划在每一块石头旁都种上一棵橡树，抗议以金钱或权力为中心的行政管理体系，唤醒人类对自身和自然的关注。这个种一棵树、立一块碑的项目直至 1987 年第八届卡塞尔文献展上，博伊斯去世一周年后，才最终完成。

小野洋子　小野洋子出生于日本的艺术家小野洋子（Yoko Ono，1933—　）是激浪派的积极参与者。她最著名的一次行为艺术表演是 1965 年在纽约卡耐基音乐厅举行的《剪碎衣服》（图 13-73）。小野洋子端坐在舞台上，请观众们上台一片一片地剪掉她的衣服，直到衣服

图 13-72 博伊斯，"7000 棵橡树"计划，行为表演，德国巴塞尔

图 13-73 小野洋子，《剪碎衣服》，行为表演，1965 年，纽约卡内基音乐厅

全部从她身上滑落为止。在这件作品中，小野洋子以自己的身体作为媒介，请现场观众一起参与完成作品，与约翰·凯奇的《4 分 33 秒》有异曲同工之妙。"剪碎衣服"的英文 "piece"（碎片）与 "piece"（和平）同音，剪碎衣服意味着破坏和平。这件作品创作于美国入侵越南期间，表现了艺术家对暴力的揭露与对和平的祈祷。不仅如此，这件作品还涉及性别、阶级和文化身份等多重主题。受到禅宗和萨特的存在主义理论影响，小野洋子用自己天然、无辜、柔弱的身体表现生存的痛苦、孤独和脆弱，揭露了社会行为中潜在的侵犯和暴力倾向对人类自然天性的伤害，以及重生的勇气。

伊夫·克莱因

艺术家伊夫·克莱因（Yves Klein，1928—1962）是法国行为艺术的先驱，也是 20 世纪 50 年代出现的最有影响力的法国艺术家。自 1957 年起，克莱因创作了一系列蓝色单色画，画面上没有任何线条和图像。克莱因把这些抽象画称为"虚空"，画面上纯净的蓝色为"国际克莱因蓝"（International Klein Blue）。他认为，绘画中的线条如同监狱里的格子，只有色彩才能通向自由。在他看来，蓝色是属于天空的颜色，象征宇宙的无限、无形、

最能代表非物质主义的理念。克莱因希望用他创造的"克莱因蓝"把观众从所有被强迫的观念中解放出来，让精神得到无限的自由。在抽象艺术主导整个法国艺术界的 50 年代后期，克莱因的蓝色单色画带有对抽象主义绘画的讽刺（图 13-74）。

从单色画到行为艺术，克莱因在整个创作生涯中都强调直接的身体体验。1960 年，他的行为艺术作品《跃向虚空》（图 13-75）以自己的身体为媒介，表达了一种彻底放弃物质现实，奔向无限自由的浪漫主义情怀。克莱因请美国摄影师用拼贴的照片记录下这次行为表演。照片上，克莱因张开双臂，从空中跃起，仿佛要挣脱大地的重力，自由飞翔起来。为了使这个行为艺术作品的效果显得更真实，克莱因还把这张虚构的照片刊登在一张伪造的报纸上，在巴黎的布告栏中发布出来。在这张报纸上，与照片同时刊登的头条消息还有美国航天局的登月计划。克莱因用这件自大狂式的作品讽刺了当时美、苏冷战高峰期的太空竞赛，及其背后意识形态之间的盲目斗争。

阿布拉莫维奇

塞尔维亚出生的玛莉娜·阿布拉莫维奇（Marina Abramovic，1946— ）是最早挑战自己身心极限的女性行为艺术家之一。她的作品经常具有极高的危险性和宗教仪式感，并且要求观众参与，在危险、痛苦和精疲力竭的体验中寻求情感和精神的超越。

20世纪70年代，阿布拉莫维奇创作了《韵律》系列。在《韵律5》（图13-76）中，艺术家在自己的腹部刻下五角星的痕迹，然后躺在正在燃烧的木质五角星中，最后由于缺氧失去知觉而被观众救助。在《韵律0》（1974）中，艺术家在房间内贴出告示，准许观众随意挑选桌上的72种物品与艺术家进行强迫性身体接触。在这72件物品中，有玫瑰、蜂蜜等令人愉悦的东西，也有剪刀、匕首、十字弓、灌肠器等危险性器物，其中甚至有一把装有一颗子弹的手枪。在整个表演过程中，阿布拉莫维奇把自己麻醉后静坐，让观众掌握所有权力。表演持续了6小时，阿布拉莫维奇的衣物全部被剪掉，有人试图用带刺的玫瑰扎入她的腹部，还有人甚至把手枪放到了她的嘴巴里准备开枪，这是艺术家最接近死亡的一次身体体验。最终，保护她的观众阻止了暴力的实施。

阿布拉莫维奇强调，自己的艺术与女性主义无关，而是与自己经历的强权政治有关。阿布拉莫维奇的父母是南斯拉夫的军人，而祖母信仰东正教。她在成长经历中，精神受到过来自意识形态和宗教的压抑。因此，她希望自己的行为艺术是一剂解脱药，探索个人的肉体和精神存在的自由。

吉尔伯特和乔治

吉尔伯特和乔治（Gilbert Proesch，1943— ；George Passmore，1942— ）创造了行动雕塑这种形式。在《歌唱的雕塑》（图13-77）这个著名的行为表演中，他们西装革履，脸上涂着古铜色的油彩，仿佛铜雕一样站在桌子上，边演边唱弗拉那根（Flanagan）和艾伦（Allen）的著名歌曲《在拱门下》。这首战前英国流行的民谣描述了大萧条时期睡在大桥下的无家可归者，令人感受到社会边缘艰难却又乐观的生活。吉尔伯特

图13-74　克莱因，《蓝色单色画》，国际克莱因蓝、布面、合成树脂，1957年，41.5厘米×16厘米，私人收藏

图13-75　克莱因，《跃向虚空》，黑白照片，1960年，25.9厘米×20厘米，在克莱因指导下拍摄编辑而成

图 13-76 阿布拉莫维奇，《韵律5》，1974年，行为表演，90分钟，贝尔格莱德学生文化中心

图 13-77 吉尔伯特和乔治，《歌唱的雕塑》，行为表演，1969年

和乔治朴素又带些滑稽的表演与一本正经的绅士装扮形成了鲜明对比，令人联想到英国社会等级间的差异；同时，他们的艺术创作也为不同社会阶层的人建立起了沟通的桥梁。

草间弥生

20世纪60年代末，在纽约生活和工作的日本女艺术家草间弥生（Yayoi Kusama，1929— ）的作品体现了极少主义、波普风格与身体体验的结合。她善于运用各种圆点和弧形，那些柔软的、弯曲的、波浪形的生态形

式与人体相呼应。她还经常用大量色彩鲜艳的波点和镜子，覆盖各种物体的表面，如墙壁、地板、画布等，给人视觉上的愉悦感，这些抽象的、绵延的波点又仿佛是一种不断繁殖的病毒，令人产生不适感。

草间弥生曾解释说，这样强烈的视觉效果来自她个人与生俱来的神经幻觉。这些波点组成了一面巨大的网，也表现了个体的生存焦虑感，同时也是一种心理疗伤。在《无限镜屋》（图 13-78）这件作品中，艺术家用极简的形式创造了强烈的迷幻感，镜子的反射使一个小房间仿佛延伸到无限。

图 13-78 草间弥生，《无限镜屋》，装置，填充棉布、木板、镜子，1965年，首展于纽约卡斯特利画廊

第十四章

后现代时期以来的当代艺术

自波普艺术开始，现代主义的形式主义教条受到了严重挑战，对艺术本质的反省产生了一种批评性的理论。20世纪70年代以来，对抽象表现主义、极少主义和其他形式主义艺术运动的反叛全部被划归到"后现代主义"（Post-modernism）这个总体性的概念里。

"后现代主义"这个词汇原本被用来形容20世纪70—80年代的建筑风格。与现代主义建筑所强调的单纯性相反，后现代主义建筑融合了之前的各种风格，变得复杂、多元和折中。在哲学上，后现代主义与在60—70年代由米歇尔·福柯（Michel Foucault, 1926—1984)和雅克·德里达（Jacques Derrida, 1930—2004）等理论家发展起来的批评性理论——"后结构主义"或者说"解构主义"紧密相关。现代结构主义理论家们把艺术、文学和其他人文学科的知识当作社会的文化"结构"。而后结构主义理论家们则看到所有文化结构都是"文本"。这些文本并没统一的或是固定的意义，它们总是受到政治意识形态控制，有意无意地压抑、掩盖了文化中某些潜在的价值和内容，比如种族、阶级、性别等问题。对这些问题的批评、反思和深入探讨有助于更全面地理解艺术作品乃至整体文化。由于后结构主义者认为对"文本"可以有不同的解读，他们质疑固定不变的真理、共同的宣言和统一的价值标准，希望揭示出文本之间的矛盾和不稳定性，最终影响社会变革，改变等级化的政治体制和文化特权。

后现代时期也被称为当代艺术时期。自20世纪六七十年代的后结构主义理论开始，艺术进入当代阶段。艺术家们在表现的方式和媒介上各有不同，但是，他们的共同之处在于打破以格林伯格为代表的现代主义所坚守的高、低艺术之界线，关注艺术与大众之间的交流，思考艺术作品的社会和历史意义。许多艺术家回到艺术传统之中重新解读过去的艺术风格，具象绘画在70年代末和80年代得到复兴。

第一节
具象艺术的回归

20世纪七八十年代，在德国和意大利等地出现回归具象艺术的趋势。这种复兴的具象艺术经常被统称为新表现主义。新表现主义者反对极少艺术和观念艺术的空洞、冷漠的创作模式，主张回到架上绘画，在过去的文化传统中寻找艺术创作的灵感和源泉。

一、德国新表现主义

德国新表现主义是具象艺术回归中的重要力量。它追寻被纳粹压制的德国表现主义传统，同时也吸收了美国抽象表现主义风格，主要代表人物有安索姆·基弗（Anselm Kiefer，1945—　）、乔治·巴塞利兹（Georg Baselitz，1938—　）和约格·伊门多夫（Jorg Immendorff，1945—2007）等。

基弗

基弗的油画有很强的表现力。他的表现主义艺术语言承接了德国表现主义传统，而巨大的尺幅令人想起美国抽象表现主义绘画。作为战后出生的德国人，基弗用自己的艺术直面二战给德国留下的历史问题。他在70和80年代的作品，经常表现战争的创痛和精神重建的需求。《三月的树丛》（图14-1）描绘了荒芜的郊外风景，被烧焦的大地、荒原和斑痕累累的枯树给人以毁灭的印象，仿佛是战争留给德国人乃至全人类的精神伤痕，同时也表现了在春天里一切从头再来的新生希望。《你的金色头发，玛格丽特》（图14-2）和《你的灰色头发，苏拉米斯》（图14-3）这组油画唤起了德国人关于种族大屠杀的集体记忆。"你的金色头发，玛格丽特"这个题目来自罗马尼亚犹太诗人保罗·策兰（Paul Celan）以纳粹集中营为背景的诗篇《死亡赋格》（Todesfuge）中的名句。玛格丽特是雅利安女性的象征，基弗把金黄色的稻草加入画面中，点明了"金色头发"这个主题。苏拉米斯象征犹太男性，他的存在表现为黑色的阴影。《你的灰色头发，苏拉米斯》描绘了柏林的纳粹纪念馆。1939年，这个建筑建成时曾被纳粹用来祭奠战争中死去的德国士兵。基弗把这个砖石建筑描绘得古老斑驳，如同圣殿。巨大的黑色画面令人想起犹太人的灭尸炉。画面中心的祭坛上那不灭的火焰仿佛是艺术家对历史的永久反省。画家使用了大量的铅来表现白色的光芒。在中世纪的炼金术中，平凡的金属铅被认为可以转化为金，而炼金的过程象征死亡和再生。像他的老师博伊斯一样，基弗经常在他的作品上直接添加日常的、自然界中的原始材料，比如稻草、铅、玻璃、木屑等。这些材料在画面中不仅呈现出厚重的肌理效果和物质存在感，同时也体现了深层的精神隐喻。艺术家仿佛是炼金术士，希望能够通过德国传统的精神力量来救赎当代社会。

巴塞利兹

巴塞利兹的作品同样反映了对德国历史和未来的思考。在《反叛者》（图14-4）中，他引用了瓦格纳英雄史诗中的人物，但是这个形象不再是一个完美无缺的英雄，而更像是一个和平斗士。他的身上遍体鳞伤，手里

图 14-1　基弗,《三月的树丛》, 布面丙烯、油彩,
1974 年, 118 厘米 × 254 厘米, 荷兰艾因霍温凡·艾比
美术馆

图 14-2　基弗,《你的金色头发, 玛格丽特》, 布面油
彩、乳化剂、稻草, 1981 年, 130 厘米 × 170 厘米, 私
人收藏

图 14-3　基弗,《你的灰色头发, 苏拉米斯》, 布面
油彩、综合材料, 1983 年, 290 厘米 × 370 厘米, 私
人收藏

图 14-4　巴塞利兹，《反叛者》，布面油画，1965 年，162.7 厘米 ×130.2 厘米，伦敦泰特美术馆

图 14-5　巴塞利兹，《拾穗者》，布面油彩、蛋彩，1978 年，330.1 厘米 ×249.9 厘米，纽约古根海姆博物馆

拿的是画笔、颜料盘而不是枪。20 世纪 60 年代，正是德国社会以美国消费主义为模式重建自身、经济得到迅速恢复和发展的时期，画家用这个反英雄主义的形象，追溯德国历史上的浪漫主义精神，期望对德国战后精神的缺失进行救赎，同时也是对肤浅的消费主义的一种抵制和反抗。

　　巴塞利兹在 70—80 年代还以颠倒的图像而著称，他用这种方式来探讨艺术中再现与抽象之间的矛盾关系。通过颠倒图像，画家去除了画面的主题、意义和再现性，迫使观众关注画面纯粹抽象的特征。但是由于画家运用了非常写实的艺术语言，这种颠倒的图像与抽象画仍然有着很大不同，在欣赏画面表现性的笔触、色彩等形式

的同时，观众仍然无法忽略具象形体的存在。

　　《拾穗者》（图 14-5）是一幅画法粗犷的人体速写，有强烈的表现主义风格，画面上甚至有画家用手指涂抹过的痕迹。巴塞利兹像是把米勒的名画颠倒了过来，画面左上方，太阳像燃烧的火球笼罩在一个孤独的人身上。这是一个裸露的、如动物般生存着的反英雄形象。对巴塞利兹而言，孤独的个体是赎罪的核心。这种颠倒过来的图像令人感到不安，它真实地反映了战后德国经济的飞速发展与空洞的精神追求之间的反差。不只是颠倒了图像，巴塞利兹还颠覆了文化、艺术的传统叙事方式，既反对再现性艺术的文学性、情节性，也反对抽象的形式主义在意义上的缺失。他用挑战性的姿态表明，艺术

的重要意义并不在于表现形式，而在于揭示人类生存的问题。

伊门多夫

伊门多夫最著名的作品是《德国咖啡馆》系列作品。他从1977年开始到20世纪80年代一直在创作这组油画。其中，每一幅画面的背景都像夜总会一样喧闹，画面色彩明亮，充满了象征性符号，令人产生晕眩感。画面主要人物有东西德的领导者、剧作家和戏剧人物。伊门多夫把想象中的咖啡馆建筑在东、西德的边界上，它仿佛冷战政治下的滑稽剧场，每天上演着以各种托词对国家身份和文化遗产进行争夺的戏剧。在1984年的《德国咖啡馆》（图14-6）中，伊门多夫已经预测到了德国的统一。在画面左边，四匹神马拉着象征德意志统一的勃兰登堡门冲进酒吧，打破了所有坚冰一般的隔断和屏障。画面的右边，希特勒似乎从坟墓中升起，正无力地眺望未来。他那些深入地下的魔爪、毒牙终于被连根拔起。在一张颠倒了的咖啡桌前，画家正悠闲地看着这一切，仿佛是这一幕戏剧的导演。

二、资本主义现实主义

西格曼·波尔克

西格曼·波尔克（Sigmar Polke，1941—2010）是资本主义现实主义（Capitalist Realism）艺术的创立者之一。二战后，波尔克从东德来到西德，20世纪60年代在杜塞尔多夫美术学院学习。东西两边生活的经历使他清楚地看到商品泛滥的资本主义体制与商品限制的共产主义体制之间的鲜明对比。60年代，波尔克与里希特共同发起了资本主义现实主义艺术运动，既嘲笑以苏联为代表的社会主义现实主义艺术，也讽刺以美国为代表的波普艺术，揭露出冷战时期两种对立意识形态下，艺术所共有的虚假和平庸。比如他的《巧克力画》（图14-7），借用了波普风格，但是与沃霍尔所描绘的"康宝浓汤罐"不同，波尔克揭去了巧克力的商标，使它看上去像是一面苏联的旗帜。以这种方式，艺术家消除了资本与政治宣传的双重神圣性。

图14-6　伊门多夫，《德国咖啡馆》，布面油画，1984年，1285厘米×330厘米，伦敦萨奇艺术馆

图14-7　波尔克，《巧克力画》，布面搪瓷，1964年，90厘米×100厘米×3厘米

图 14-8 里希特，《1977 年 10 月 18 日——死亡一》，布面油画，1988 年，62 厘米×73 厘米，纽约现代艺术博物馆

格哈德·里希特

格哈德·里希特（Gerhard Richter，1932— ）与波尔克一起创建了资本主义现实主义。他生于东德，1960 年搬到西德，在杜塞尔多夫美术学院学习。他以介于具象和抽象之间的照片画而著称。

《1977 年 10 月 18 日》系列油画（图 14-8）以照片为依据，描绘了德国红色旅组织班达－曼霍夫集团成员的死亡。班达－曼霍夫集团是冷战期间著名极端左翼青年组织，曾经绑架并谋杀了他们眼中资本主义权力的代表——德国工业部部长施莱尔（Hans Martin Shelyer）。里希特用看似疏离、冷静的方式处理班达－曼霍夫集团领导者被捕、死亡和葬礼这组悲剧主题（图 14-9）。画面黑白照片式的再现性给人以现场的、冷漠的真实感，但是渐进的、如同对不准焦距而产生的模糊效果和阴郁色调又令人感受到悲

图 14-9 里希特，《葬礼》，布面油画，1988 年，1200 厘米×320 厘米，纽约现代艺术博物馆

图 14-10　里希特，《一月、十二月和十一月》，布面油画，1989 年，每幅 200 厘米×320 厘米，圣路易安纳艺术博物馆

凉的情绪。这组作品仿佛葬礼上的哀乐，寄托着画家对热血青年之死的同情，以及这种革命激情背后、非人道的乌托邦理念的深刻反思。（图 14-10）

三、意大利超前卫

意大利出现的新表现主义艺术群体被称为"超前卫"（Transavantgarde）。这个词由意大利批评家奥利瓦（Achille Bonito Oliva，1939—　）定义，超前卫艺术家反对极少主义和意大利贫穷艺术在艺术语言上的贫瘠，从意大利艺术传统入手，但不乏尖锐的讽刺性。超前卫的主要代表艺术家有弗朗切斯科·克莱门特（Francesco Clemente，1952—　）、桑德罗·基亚（Sandro Chia，1946—　）、恩佐·库奇（Enzo Cucchi，1949—　）。由于姓氏都以字母 C 打头，这三位艺术家被人们并称为"3C"。

"3C"

克莱门特的创作灵感不仅来自意大利的艺术传统，还吸取了其他文化资源。他的作品通常表现出超现实主义梦幻的诗意和异域情调。他在 20 世纪 70 年代曾多次前往印度旅行，印度宗教思想和艺术文化的影响明显地体现在他 1981 年创作的油画《水和酒》（图 14-11）中。此作品以蓝色墙面为背景，描绘了两个裸体人物和一头

被屠宰的牛。站着的那个忧郁的男人是画家的自画像，他一只手拿着被砍下的牛头，另一只手举在头顶，像是模仿象征男性力量的牛角，又像是印度教中辟邪的手势；而躺着的女人在吸牛的乳头。在印度教中，牛是神圣的动物，而画面上的牛是一个雌雄同体的怪物，它的躯体被绳子捆住吊起，似乎正在经历一场被屠杀的仪式。这幅画的题目来自《圣经》中基督把水变成酒的典故，而内容来自印度教的寓意，体现了文化同源的思想。

图 14-11　克莱门特，《水和酒》，蛋彩、布面手制纸，1981 年，242.9 厘米×248 厘米，新南威尔士美术馆

图 14-12　基亚，《自由的阐释》，纸本油彩、色粉，1981 年，177.8 厘米×150.5 厘米，瑞士银行收藏

图 14-13　库奇，《音乐家艾波拉》，布面油彩，1982 年，混合材料、金属拼贴，190 厘米×200 厘米，私人收藏

各的天梯"，然而与神话相反，这个痛苦挣扎的男人面朝大地，像是一个被遗弃的孤魂，看不到任何被拯救的希望。如同一个存在主义的寓言，库奇用艺术展开了生命意义的冥想。

四、英国新具象艺术

在具象艺术回归的潮流中，英国在二战后出现的具象风格的绘画在 20 世纪 80 年代得到重视，其代表人物是卢西安·弗洛伊德（Lucian Freud，1922—2011）和弗朗西斯·培根（Francis Bacon，1909—1992）。

弗洛伊德

卢西安·弗洛伊德出生在维也纳，他的祖父是著名的心理学家西格蒙德·弗洛伊德。1933 年，他前往伦敦并在莫里斯门下学习绘画，毕业后成为职业画家并定居英国。他最著名的作品是 20 世纪 50 年代以来创作的肖像画。弗

基亚的作品更多地显示了意大利传统和古典艺术的渊源。他的《自由的阐释》（图 14-12）描绘了一个在风雨中奔跑的女子的背影。她丰满的身躯扭转过来，双臂戏剧性地举起，似乎在逃避灾难的来临。画面背景中，色块与线条的组合象征风雨的袭击，令人联想到传统题材中大洪水的主题。而这位女子在奔跑中诱人的身体曲线与意大利未来主义艺术家波乔尼的雕塑《在空间中持续运动的独特形式》如出一辙。基亚将具象和抽象元素结合起来，画面没有情节和叙事性，打破了观众对于传统具象艺术的心理期待，制造出一种反英雄主义的神话。

库奇的作品有一种原始的单纯性。他常常把孤立的人物形象放置于抽象的环境之中。《音乐家艾波拉》（图 14-13）描绘了一个被飓风卷倒在地的男人。灾难席卷的大地与天空中的金色提琴令人想起传统宗教题材"雅

图 14-14　弗洛伊德，《赤裸的男人和耗子》，布面油画，1977 年，91.5 厘米×91.5 厘米，澳大利亚珀斯西澳艺术馆

图 14-15　弗洛伊德，《裸露的女子头像》，布面油画，1999 年，51.4 厘米×40.6 厘米，私人收藏

洛伊德画熟悉的家人、朋友和自己。他总是对模特做长时期的观察，以表现性的风格展示出人物的心理深度。弗洛伊德把自己画的裸露身体的模特称为"赤裸的"（Naked）而不是古典美学上的"裸体"（Nude）。这些赤裸的男女肖像画彻底背叛了西方艺术从古希腊到文艺复兴以来理想化地、英雄化地描绘维纳斯、夏娃和亚当的方式，通常展现出令人无法正视的真实，人物的姿态并不优雅，有时甚至丑陋、粗鄙或变态，暴露人性中的弱点。在《赤裸的男人和耗子》（图 14-14）中，男人张开的身体和他手中紧握的耗子，表现出生存的脆弱和卑微。在《裸露的女子头像》（图 14-15）中，那位年轻女子硬朗的脸部轮廓和裸露的肩膀表现出中性的粗犷。她凝视画外，眼中透出弗洛伊德画中的人物常见的疲惫与苦涩。

培根

英国艺术家培根的作品通常反映生存的残酷。他的

早期作品《绘画》（图 14-16）描绘了一个张着血盆大口的男人。他的周围似乎是个屠宰场，到处是挂在铁架上的生肉。他头上的一把黑伞令人想起二战期间经常出现在新闻照片中的绥靖政策制定者——英国前首相张伯伦（Neville Chamberlain）。在他后面，被剖腔的动物尸体呈现出基督在十字架上的姿态。以培根自己的话说，该作品表现了"现实的残酷"。①

培根经常利用现成的图像进行再创作，有时是新闻图片，有时是艺术史上的名画。他曾经模仿维拉斯贵兹的《教皇英诺森十世肖像》（图 14-17），并用一种近乎暴力行为的形式重新涂改了画面，制造了一种恐怖的、疯狂的情绪，仿佛在用呐喊、尖叫的方式宣泄对暴力和权威的反抗。

① David A.Sylvester, *The Brutality of Fact: Interviews with Francis Bacon*, Thames & Hudson, 1987, p.182.

图 14-16　培根,《绘画》, 布面油画, 1946 年, 198 厘米×132 厘米, 纽约现代艺术博物馆

图 14-17　培根,《教皇英诺森十世肖像》, 布面油画, 1953 年, 153 厘米×118 厘米, 艾奥瓦州迪摩艺术中心

图 14-18　培根,《三联画》, 布面油画, 1973 年, 每幅 198 厘米×147 厘米, 私人收藏

培根最著名的作品是他在 1973 年创作的《三联画》（图 14-18），黑色的、空间分割清晰的画面仿佛电影镜头切换的三个场景，展现了他的男友乔治·戴尔（George Dyer）自杀的场面，摇摇晃晃的灯泡、流血的阴影、半敞着的门和象征性的箭头加强了画面中死亡的主题和孤独的气氛。整个画面解构了伪神圣化的道德和宗教原则，揭示了同性恋者被压抑的生活经历，以及痛苦和精神分裂的感觉。

五、美国新具象

朱利安·施纳贝尔

朱利安·施纳贝尔（Julian Schnabel，1951— ）是美国 20 世纪 80 年代新具象绘画的代表。他的反极少主义风格也被称为"极多主义"。施纳贝尔将抽象表现主义与波普风格结合，混合了高雅、低俗的视觉图像，挑战了极少主义和观念主义的"纯粹、精英"的美学霸权，成为美国新具象潮流中的先锋。

"盘子画"是施纳贝尔最具代表性的绘画。在西班牙巴塞罗那时，施纳贝尔受到高迪建筑中用陶片粘贴的马赛克风格影响，把破碎的盘子和陶片粘贴在画面上。这种画具有雕塑的立体感和触感，破坏了极少主义艺术的纯粹性和完整性。《布拉格学生》（图 14-19）是施纳贝尔"盘子画"的代表作。他在破碎的盘子上涂满厚厚的颜料，并把它粘在木板上。这种凹凸不平的拼贴完全背离了极少主义美学的平面定律。画面的构图类似于文艺复兴时期的基督教三联画，画面中间那个孤独的、鬼影式的人物象征十字架上的圣人。然而这个图像的宗教含义被淹没在表象的世俗光芒之中，不再有崇高的意义。施纳贝尔的《布拉格学生》展现了一个混乱而又破碎的世界，正如艾略特（T. S. Eliot）诗歌中描述的现代荒原："太阳敲打着一堆破碎的图像，在死亡的树下无人可得庇护。"

图 14-19　施纳贝尔，《布拉格学生》，油彩、瓷盘、木板，1983 年，296.2 厘米×555 厘米，纽约古根海姆博物馆

图 14-20　费舍尔,《老人的狗与老人的海》, 布面油画, 1982 年, 213.4 厘米×213.4 厘米, 私人收藏

艾瑞克·费舍尔

艾瑞克·费舍尔 (Eric Fischl, 1948—) 是美国具象艺术中有名的 "坏男孩"。他经常描绘人体与性行为, 从心理学上深度描绘美国中产阶级的生活, 揭示隐藏在美国现代社会中的问题。加利福尼亚州的海滩和游乐园是费舍尔经常描绘的地方。他的巨幅作品《老人的狗与老人的海》(图 14-20) 描绘了一家五口在海上逍遥的情景, 沉浸在享乐之中的男女完全没有意识到背后汹涌而来的、灾难性的风暴。这幅画包含多重隐喻: 它的题目令人想起海明威的小说《老人与海》, 构图和主题类似于《梅杜萨之筏》, 而阴郁的情绪回应了霍珀所代表的美国本土风格。费舍尔描绘了一个物质丰富, 却风雨欲来的消费主义社会, 其价值体系处于日益危险的腐败之中。

让-米歇尔·马斯奎特

非洲裔的艺术家让-米歇尔·马斯奎特 (Jean-Michel Basquiat, 1960—1988) 在 20 世纪 80 年代早期创作的表现性作品对纽约艺术界产生了很大冲击。他的作品呈现出涂鸦艺术的特征。他引用了街头文化、黑人历史和日常生活用品, 有力地提出了种族、身份和阶级的问题。

巴斯奎特自学成才, 他的作品风格 "天真" 但并不 "原始", 受到过毕加索的拼贴、抽象表现主义、波普和欧洲反形式主义艺术等各种艺术风格的影响。他的《圆号演奏者》(图 14-21) 描绘了两位著名的黑人爵士乐手

图 14-21　巴斯奎特，《圆号演奏者》，布面丙烯、油画棒，1983 年，243.8 厘米 × 190.5 厘米，布罗德艺术基金会

查理·帕克（Charlie Parker）和迪西·吉尔斯比（Dizzy Gillespie）。在黑色背景中，人物形象和信手涂写的图标、文字、符号创造出一种动感十足的爵士乐韵律，呈现了纽约这个不夜城令人兴奋的活力。

　　作为第一个被国际主流艺术界接受的黑人艺术家，巴斯奎特迅速成名，但 28 岁就死于过量吸毒。他短暂人生的传奇经历显示了朋克、涂鸦、嘻哈等边缘性的反文化潮流在 20 世纪 80 年代中期被迅速接纳的现象，同时反映了那个时代过于商业化的艺术体制。

第二节

新观念、新波普和新前卫

20世纪80年代，当代艺术呈现出多元化的趋势，与新具象同时出现的还有新观念和新波普等艺术潮流。女性主义、性别与种族身份问题成为当代艺术家们关注的重要问题。

一、女性主义与性别问题

20世纪70年代，女性主义运动关注女性在历史上的社会地位。1971年，琳达·诺克林（Linda Nochlin，1931—2017）提出了"为什么没有伟大的女性艺术家？"这个至关重要的问题，重新审视了女性艺术家在西方艺术史上的地位。[1]诺克林的贡献不仅仅在于把女艺术家添进现存的西方艺术典范，而且探讨了女性艺术家长期以来被遮蔽和被边缘化的内在原因。她指出，艺术机构和教育体系没有给予女性平等和公正的机会，阻碍了她们的发展。80年代，格里塞尔达·波洛克（Griselda Pollock）深化了诺克林的思想，她认为，女性艺术家仅仅争取平等权利是不够的，更重要的问题是要改变以父权为中心的结构体系和评判标准，归根结底，真正使女性处于次要地位的是以男性为主导的社会体制问题。[2]

朱迪·芝加哥

朱迪·芝加哥（Judy Chicago，1939— ）是70年代女性主义艺术运动的先锋。她在加利福尼亚建立了女性艺术项目，教育公众关心女性在历史和艺术中的地位。她希望建立起对女性和女性艺术的尊重，创造一种新的、能够表达女性自身经验，并能影响社会的艺术。朱迪·芝加哥最著名的作品是《晚餐》（图14-22）。她把39位值得纪念的女性安排在三角形餐桌的荣誉席位上，每边13人，与《圣经·新约》中最后晚餐的人数相同，仿佛是女性主义运动的一场盛典。这件作品的三角形构图令人联想到古代的图腾中对母性神灵的祈福。"晚餐"这个题目也令人想起女性在家务活动中所扮演的传统角色。在《晚餐》中央的白色瓷砖地面上，刻有另外999位有成就的女性的名字，象征着这39位晚餐嘉宾的荣誉建立在其他女人的成就之上。在被邀请的女性嘉宾之中，有美国女画家乔治亚·奥基芙、埃及唯一的女法老哈特舍普苏特、英国女作家弗吉尼亚·伍尔芙（Virginia Woolf）、美国妇女参政的倡导者苏珊·安东尼（Susan B. Anthony）等。每位女性的位置都有一套相同的餐具和酒杯。巨大的瓷盘和餐巾上描绘着与每个人独特的生平事迹和文化贡献相匹配的图像。每一个盘子都印有突出了女性性征的图像和蝴蝶图案，每一块餐巾布上都用刺绣、针织、玻璃珠、拼贴等女性传统中擅长的技巧来装饰，显示女性特征，突出女性在历史上的贡献和成就。

① Linda Nochlin, 'Why Have There Been No Great Women Artists?', *Art News*, vol.69, no.9, January 1971.

② Griselda Pollock, *Vision and Difference: Femininity Feminism and the Histories of Art*, Routledge, 1987.

辛迪·舍曼

早期女性主义针对的是男女平等这个本质问题，强调男性和女性的普遍性差异，后来女性主义的讨论逐渐转向社会建构的性别概念，变得更加深入有力。美国女艺术家辛迪·舍曼（Cindy Sherman，1954—　）的作品质疑了"男性凝视"下女性形象的历史建构。1977—1980 年，她创作了 69 张被称作"无题"的系列黑白摄影作品。每一张照片都像一张剧照，其中的人物仿佛是观众似曾相识的好莱坞二流影片中的女主角。比如《无题 #14》（图 14-23）中的她似乎是一个悬疑片中的家庭主妇，在不可见的、"他者"的凝视中，惶惶不安地等待着不可知的命运。20 世纪 80 年代后期，舍曼把引用的资源延伸到艺术史的经典作品之中，重新演绎了文艺复兴大师们的作品。在她的作品中，人物永远是虚构的，身份是可以置换的，图像的意义是开放的，并没有确定性。在这些自编、自导、自拍、自演的作品里，舍曼不断地粉碎男性视角下女性形象既有的、固定的模式，同时通过探讨人物身份的多重性，揭示当代消费社会中大众文化和精英文化之间的相互融合，以及所谓真实、本质的意义的不断消失。

图 14-23　舍曼，《无题 #14》，黑白照片，1978 年，24 厘米×19.1 厘米，芝加哥当代艺术博物馆

芭芭拉·克鲁格尔

芭芭拉·克鲁格尔（Barbara Kruger，1945—　）在摄影作品里更直接地表现了文化建构下的性别问题。她毕业于纽约的帕森斯设计学院，曾经做过平面设计师，20 世纪 60 年代末期还担任过《时尚小姐》杂志的主编，在大众传媒方面的工作经验对她后来的创作影响很大。80 年代早期，克鲁格尔建立了一种类似于杂志版面设计和商业广告的独特风格。她的《无题》系列结合了图像和文字，表面看上去很媚俗，内容上却具有政治批评性。艺术家的目的是暴露商业信息的欺骗性，表明自己不合作的态度。

在《你的凝视击中了我的脸》（图 14-24）中，克鲁格尔展示了一位古典女性雕塑的剪影，旁边的竖排文字

图 14-22　朱迪·芝加哥，《晚餐》，装置，陶瓷、纺织品，1974—1979 年，1463 厘米×1463 厘米×1463 厘米，纽约布鲁克林美术馆

图 14-24　克鲁格尔，《你的凝视击中了我的脸》，黑白照片、纸板文字，1981 年，24 厘米×18 厘米，马里兰州格兰斯通美术馆

打破了商业广告中令人愉悦的阅读感受，并强化了批评性的文字内容。图像中的女人不仅是被看的对象，而且主动向观看者表明自己的感受。这样的图像幽默地反转了观看者和被观看者之间的权力关系，一方面挑战了商业文化的陈词滥调，另一方面揭示了关于权力、身份和性别的问题。

游击队女孩

纽约的"游击队女孩"（Guerrilla Girls）成立于 1984年，她们称自己为艺术界的良心，反抗各种不公平现象，特别是艺术机构中出现的性别和种族歧视问题。"游击队女孩"的成员不愿暴露个人身份，在公开场合露面时戴着"大猩猩"面具。她们还用游击策略在公共场所表演和展示作品，并分发传单和招贴，其中最著名的一张招贴画是《女人难道只有光着身子才能进入大都会艺术博物馆吗？》（图 14-25）。画面上斜倚的女裸体源自安格尔的《大宫女》这个经典图像，但是人物头部套上了大猩猩头套，画面的背景也变成了香蕉的黄色。画面上的标语是一个问句："难道女人只有光着身子才能进入大都

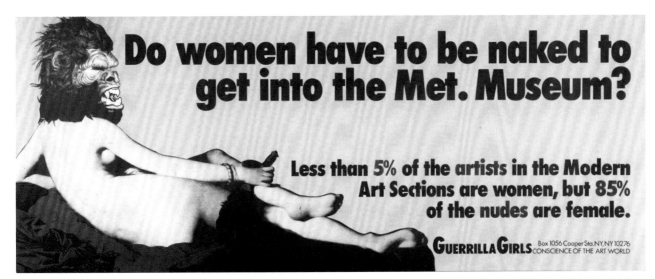

图 14-25　游击队女孩，《女人难道只有光着身子才能进入大都会艺术博物馆吗？》，纸本丝网印刷，1989 年，27.9 厘米×71.1 厘米，纽约大都会艺术博物馆

图 14-26 史密斯，《莉莉丝》，雕塑，硅铜、玻璃，1994 年，80 厘米×68.6 厘米×44.5 厘米，纽约大都会艺术博物馆

会艺术博物馆吗？"在这行字的下方赫然写着：在纽约大都会博物馆的现代艺术部展品中只有少于 5% 的艺术家是女性，却有 85% 的裸体是女性。

"游击队女孩"用机智、幽默、犀利的语言揭露了女性艺术家在当代艺术界所面临的种种障碍，不仅为女艺术家，也为社会上的其他非主流群体争取更多权益。

奇奇·史密斯

奇奇·史密斯（Kiki Smith，1954— ）是第二波女性艺术家中的代表人物。在 20 世纪 70 年代行为艺术和观念艺术中出现女性主义艺术高潮之后，史密斯这一代艺术家寻求新的方式来探索女性在社会、文化和政治生活中的角色。90 年代中期，她从民间神话、传说入手，塑造了一系列父权文化体系里被认为危险的女性形象，并赋予她们野性的生存能力和反叛力量。在雕塑《莉莉丝》（图 14-26）中，这个女性人物像动物一样贴在观众头顶上方的墙壁上，她颠倒、蹲跪的姿势像是在准备逃跑。

在犹太教传说中，莉莉丝是亚当的第一任妻子，伊甸园中的第一位女性。不同于来自亚当肋骨的夏娃，莉莉丝和亚当一样，都由上帝用土创造，她认为自己和亚当平等而不附属于他。亚当因此拒绝了莉莉丝。被逐出伊甸园的莉莉丝逃到了鬼怪世界，成为女性反叛者的象征。在史密斯的塑造下，莉莉丝的裸体折叠着，大部分不可见，只露出粗糙的皮肤。她头转向一边，眼睛朝肩膀后望去，显得倔强而又机警。这一形象突出了她不可被控制的本能活力，令观众感到不安。

布尔茹瓦

路易丝·布尔茹瓦（Louise Bourgeois，1911—2010）的创作几乎持续了整个 20 世纪。她曾经参与超现实主义、抽象表现主义和极少主义等艺术潮流，但是最有代表性的作品是带有女性主义意识的雕塑和装置。布尔茹瓦的作品既有很强的自传性，又有普遍性，始终围绕着性别和身体的主题，核心内容通常关乎生存的孤独和脆弱。

图 14-27　布尔茹瓦，《父亲的解构》，装置，石膏、乳胶、木头、织物，1974 年

图 14-28　布尔茹瓦，《妈妈》，装置，不锈钢、大理石，1999 年，9.2 米×8.91 米×10.23 米，伦敦泰特美术馆

这些主题来源于她成长经历中的心理创伤，而她始终把创作当作一种疗伤的方式。

布尔茹瓦早期创作的大型装置《父亲的解构》（图 14-27）构筑了一个幽僻的、令人压抑的剧场氛围。在一个仿佛洞穴或子宫的空间里，放置着一张真实大小的餐桌。桌面和周围的墙壁密密麻麻地覆盖着大小不一的生态球状物，看上去像肿瘤或是人体的局部，它们仿佛膨胀的野心和阴谋，同时暗示暴力的存在。这件作品不仅是女性欲望的彰显，同时也是对父权体系的解构。

布尔茹瓦为伦敦泰特美术馆 1999 年的展览创作了高达 9 米的巨型不锈钢雕塑《妈妈》（图 14-28）。这只巨大的蜘蛛看上去很有威胁性，然而，它黑色的肚皮下裹藏着的 26 个大理石质地的纯白色蛋体暴露了它的软肋。布尔茹瓦把这只巨大的蜘蛛与关于母亲和家庭的记忆联系在一起，赋予它女性的魔力。它预示着愤怒、进攻和沟通的能力，同时也象征着勤勉、保护和远见。这只蜘蛛似乎不受任何空间的束缚，正要开始结网。经历过 20 世纪革命的激情和乌托邦式幻想的破灭，艺术家用自己的作品传达了关于恐惧和希望的双重信息。

罗伯特·梅普勒索普

由美国国家艺术资金资助的罗伯特·梅普勒索普（Robert Mapplethorpe，1946—1989）的巡回摄影个展"完美瞬间"（The Perfect Moment，1989）曾经引起巨大争议。这个展览涉及儿童裸体、同性情色、虐恋等问题，导致了一场著名的关于艺术家自由的法庭辩论。此后，美国政府对于艺术公共资金有了更严格的控制。

梅普勒索普的作品展示了高超的艺术水平。他的明胶银版法摄影作品显现出丰富的黑、白、灰色调，摄影技术和形式感受爱德华·韦斯顿的影响。他的男性人体摄影传承了古典雕塑，尤其是米开朗基罗雕塑的美感，展现了精确完美的几何形体（图 14-29）。在"完美瞬间"中引起争议的照片包括同性恋视角下的男性裸体和艺术家本人感染艾滋病后的一系列照片。在 1980 年的一张照片中，梅普勒索普浓妆艳抹，装扮成雌雄同体的模样。他直视着观众，眼神没有丝毫躲闪（图 14-30）。与当时的许多男女"同志"艺术家一样，梅普勒索普的作品与 20 世纪 80 年代中期美国的文化论战和社会变革紧密相连。在此后的当代艺术中，争取性别、阶级和种族的平等成为重要问题。

图 14-29　梅普勒索普，《托马斯》，1987 年，48.9 厘米×48.7 厘米，纽约古根海姆博物馆

图 14-30　梅普勒索普，《自拍照》，明胶银版黑白照片，1980 年，35.6 厘米×35.7 厘米，纽约古根海姆博物馆

冈萨雷斯－托雷斯

古巴裔美国艺术家菲利克斯·冈萨雷斯-Torres，1957—1996）是 20 世纪 80 年代艾滋病危机时期公开身份的同性恋艺术家。他的装置《无题》系列（1987—1991），结合了极少主义和观念艺术，通过极简的形式表达了强烈的政治态度。《无题：完美恋人》（图

14-31）展现了两只一模一样、完全同步的黑白时钟。然而，无论这种一致性多么完美，它们终将会在不同的时间停摆，令人联系到生命和死亡。冈萨雷斯－托雷斯在这里纪念了因艾滋病而去逝的恋人，同时也提醒人们对艾滋病和同性问题的关注。

二、新波普与新观念

吉斯·哈林

吉斯·哈林（Keith Haring，1958—1990）是新波普艺术的代表。与同时期的巴斯奎特一起，他把 20 世纪 80 年代纽约的街头涂鸦——这种底层的大众文化，带到了高雅的博物馆和画廊中。哈林的涂鸦画运用广告牌式的明亮色彩

图 14-31　冈萨雷斯－托雷斯，《无题：完美恋人》，装置，1991 年，直径 35.6 厘米，纽约现代艺术博物馆

图 14-32 哈林,《许多缘由的反抗》,布面丙烯,1989 年,61.1 厘米 × 109.4 厘米,纽约大学图书馆

图 14-33 杰夫·昆斯,《充气狗》,雕塑,橘色抛光镜面不锈钢,1994—2000 年,307.3 厘米 × 363.2 厘米 × 114.3 厘米,私人收藏

和卡通式的简洁形式,增强了观看的吸引力和娱乐性,为具象艺术带来了新的活力。哈林既是艺术家,也是社会活动家,在他看似单纯的图像背后,总是隐藏着尖锐的社会、文化批判,通常有关艾滋病、毒品、种族和同性恋的问题。1990 年,吉斯·哈林死于艾滋病。

“闪亮的婴儿”(The Radiant Baby)是哈林作品中的一个标志性的主题,最初出现在他的纽约地铁粉笔涂鸦画中。随着哈林越来越自信地在作品中表现自己的性别取向和政治主张,这个光芒四射的小人也愈加抽象化,成为他作品中的一个代表性符号,用来象征生命的动感、热情和活力。《许多缘由的反抗》(图 14-32)是哈林的“听不到邪恶、看不到邪恶、说不出邪恶”这个主题的一个典型作品,批评了保守派对社会问题的回避,特别是当时的艾滋病危机。画面上用文字直接指出:“无知等于恐惧,沉默等于死亡,与艾滋病斗争。”在同性恋还是禁忌的时代,哈林率先公开亮出了自己的性别取向,用艺术创作表达对艾滋病、消费主义和人权问题的关注。

杰夫·昆斯

美国艺术家杰夫·昆斯(Jeff Koons,1955—)是典型的新波普艺术家。在安迪·沃霍尔之后,昆斯的作品最能体现当代消费社会的真实面貌:它看似时尚美好,却庸俗肤浅,甚至潜藏着致命的危险。

图 14-34 杰夫·昆斯,《水箱中完全平衡的三个篮球》,装置,1985 年,154 厘米 × 124 厘米 × 34 厘米,芝加哥当代艺术博物馆

《充气狗》（图 14-33）放大了生活中常见的儿童玩具。它外观闪动的金属光泽令人想起教堂里华丽的巴洛克装饰和宗教许诺的种种神迹；而巨大的造型又像是神话中的特洛伊木马，令人担心在这个大玩具的内部也许隐藏着不可告人的秘密。昆斯还创作了玻璃橱窗系列作品，比如《水箱中完全平衡的三个篮球》（图 14-34）。这件作品原本为一个以"成就、生存和死亡"为主题的展览创作。篮球象征美国生活方式和"美国梦"。然而，它们悬浮在水箱中，既像被膜拜的商品，又像是博物馆里的标本，充满诱惑力，却指向死亡。

卡特兰

意大利艺术家毛里奇奥·卡特兰（Maurizio Cattelan，1960—）的作品具有很强的讽刺性和争议性。他的装置《第 9 小时》（图 14-35）表现了梵蒂冈教宗约翰·保罗二世被一块陨石击倒的场面，手握主教权杖的主教仍然试图站起来。这件作品暗示着天主教会在 20 世纪末的社会变革中所遭受的巨大冲击。在 2001 年的威尼斯双年展上，卡特兰仿制了洛杉矶好莱坞的巨型标志牌（图 14-36），并把它插到了西西里一个荒凉的山坡上。用这种方

图 14-36　卡特兰，《西西里的好莱坞》，装置，2001 年

式，卡特兰嘲讽了"美国梦"，以及艺术、商业和大众传媒之间的关系。

三、公共艺术

理查德·塞拉（Richard Serra，1939—）的《倾斜之弧》（图 14-37）1981 年建在纽约曼哈顿市中心的联邦广场上，面对雅维茨联邦办公大楼。这件极少主义风格的公共雕塑如一块巨大的铁板横亘在广场中央，把开放的广场空间分割成两半。艺术家的兴趣在于材料本身和它在时间和空间中改变的过程，希望"改变雕塑对这个广场的装饰功能，把人们带到雕塑自身作品的语境之中"[1]。但是这件巨大的雕塑阻隔了公共通道，妨碍了周围办公楼的正常生活，招致了大众的广泛不满。许多人认为《倾斜之弧》形式丑陋，容易阻碍视野、招致涂鸦，并且影响公共环境。这件受美国总署委托订制的作品被送上公共听证会，最终被判决拆除。这一事件引发了关于公共艺术的大规模讨论：包括公众如何接受实验性艺术、艺术家权利和公共义务等各种问题。塞拉是极

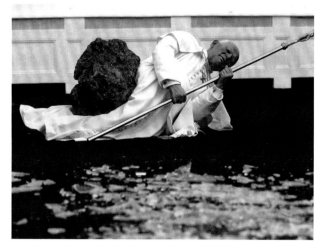

图 14-35　卡特兰，《第 9 小时》，装置，1999 年

[1] Calvin Tomkins, 'The Art World: Tilted Arc', *New Yorker Magazine*, January 1985, p.100.

图 14-37 《倾斜之弧》，钢板雕塑，1981 年，纽约曼哈顿市联邦广场，1985 年拆除

图 14-38 《支点》，钢板雕塑，1987 年，高 168 厘米，伦敦利物浦地铁站

少主义艺术运动的代表。历史上，前卫艺术曾经以挑战传统、表达自我、拒绝与大众趣味妥协为目的，而 20 世纪 80 年代，当前卫艺术走进大众生活时，它涉及的最大问题是：艺术家是否有权在公共空间将自己的观念强加于观众，甚至影响公众的生活呢？《倾斜之弧》在美学上、政治上、公共问题上引起了有价值的讨论。

尽管《倾斜之弧》1985 年被拆除，里查德·塞拉为伦敦做的另一件类似的公共雕塑《支点》（图 14-38）却获得了大众的理解。艺术家同样表现了艺术作品对公共空间的介入和它本身的物理材质在时间中的变化，但是它由于没有影响到公众的日常生活而被接受。随着雕塑的钢材料逐渐地氧化、生锈，由灰色变为红棕色，观众在这个过程中看到了工业产品与自然环境之间的关系。

林璎

华裔美国艺术家林璎（Maya Lin，1959— ）的《越战老兵纪念碑》（图 14-39）体现了纪念碑雕塑的当代性。1981 年，还在耶鲁建筑学院读书的林璎在越战纪念碑的方案设计竞争中胜出。林璎的设计单纯凝练，呈现出极少主义风格。这个黑色花岗岩纪念碑呈 V 字形，坐落在华盛顿国家公园里，一端指向林肯纪念堂，另一端

指向华盛顿纪念碑。在这个由两部分组成，长达 75 米的纪念碑上，按时间顺序刻着所有在越战中牺牲的美军姓名。抛光的玻璃板仿佛是一面镜子，反射到人们生存的现实世界中，令观众在观看时不由自主地反省自身的存在。从高处看下去，整个纪念碑仿佛是从大地裂开的伤痕，象征着越战中美军士兵的伤亡和战争对所有人的伤害。但是，这个富有创意的设计在当时却引起了很大的争议。反对者认为它没有体现出纪念碑应有的英雄主义和爱国主义精神，与周围纪念碑雄伟宏大的风格很不协调。同时，林璎的亚洲文化背景也被反对者当作攻击的对象。但是这个前卫的设计方案最终被接受。这件作品的平面性、延展性和反射性与传统纪念碑的高耸、竖直和坚挺形成了鲜明对比，它不再是高昂的英雄主义赞歌，而是平凡生活中人们对战争更深的理性反思。

图 14-39 林璎，《越战老兵纪念碑》，黑色花岗岩，1981—1983 年，华盛顿国家公园

图 14-40 林璎，《越战老兵纪念碑》局部

安尼施·卡普尔

印度裔英国艺术家安尼施·卡普尔（Anish Kapoor，1954— ）的大型公共雕塑《云门》（图 14-41）坐落在芝加哥千禧年公园的广场上，因其形状被昵称为"大豆"。它抛光的不锈钢材质像镜子一样，映照出周围的高楼、云朵、草地、树木，还有兴致勃勃的观众们。"大豆"身上映出的景物常常拉长变形。观众们可以探索"大豆"的各个弧面，绕着它看或者爬到它肚子下面看自己在"哈哈镜"中的模样，增添了观赏的乐趣。这个雕塑成了芝加哥城市的一个象征。它的镜像化解了全球化大

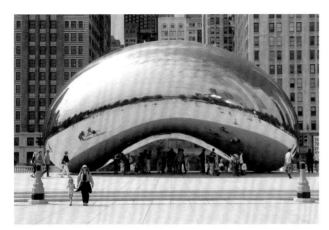

图 14-41 卡普尔,《云门》,装置,不锈钢,2004 年,10 米×13 米×20 米,芝加哥千禧年公园

都市的钢筋水泥,与周围环境融为一体,折射出这个全球化世界的奇观。

四、新前卫——YBA 艺术群体

20 世纪 80—90 年代,英国出现了一群引人注目的年轻艺术家,被称为 YBA(Young British Artists,年轻的英国艺术家)。他们以标新立异、令人震撼的创作风格、精明的宣传策略和商业头脑著称,代表着前卫艺术与新媒体时代结合的新趋势,也被称为新前卫或后前卫。YBA 大多毕业于伦敦金史密斯学院(Goldsmiths' College),他们最有代表性的两个展览是 1988 年的"冰冻"(Freeze)和 1997 年的"感性"(Sensation)。

达米安·赫斯特

达米安·赫斯特(Damien Hirst,1965—)是 YBA 中的领军人物。他的"鲨鱼"装置《在活人心目中物理死亡是不可能的》(图 14-42)是 YBA 艺术运动中最有代表性的作品。这件作品以自然博物馆陈列的方式展出了一条浸在福尔马林液中、如生前一样凶猛的老虎鲨。观众一方面被鲨鱼流线型的美感所吸引,一方面又被死亡的恐怖主题所震撼。赫斯特借用了现代主义高峰期极少主义的形式语言、达达主义的批评传统和后现代社会商业橱窗吸引人眼球的展示方式,讽喻了物质主义对人性本能的威胁。

翠西·艾敏

翠西·艾敏(Tracey Emin,1963—)的作品经常

图 14-42 达米安·赫斯特,《在活人心目中物理死亡是不可能的》,装置,1991 年,213 厘米×518 厘米×213 厘米,私人收藏

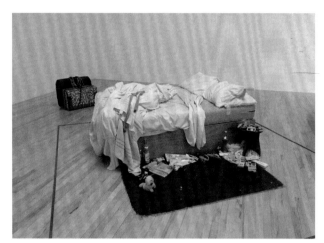

图 14-43　艾敏，《我的床》，装置，床垫、床单、枕头、其他物件，1998 年，尺寸可变，伦敦泰特美术馆

会引入个人生活经历，如同在讲故事，向观众分享自己最私密的空间，揭示出艺术家和其他人一样不安全、不完美的那一面。《我的床》（图 14-43）是一件典型的告白式作品。艾敏把自己家的床摆到美术馆，展示了一个令人不适的场景：空酒瓶、烟蒂、有污点的床单、穿破了的长筒袜和用过的避孕套。用这些尴尬的细节，艺术家展示自己生活中最黑暗的一刻：因情感问题出现的精神抑郁状况。继朱迪·芝加哥的《晚宴》之后，艾敏把自己的床当作艺术品，再次挑战了人们对女性行为的传统期待，并延续了达达、波普艺术的传统，模糊了艺术与生活、公共与私人之间的界限。

瑞秋·怀特里德

瑞秋·怀特里德（Rachel Whiteread，1963—　）通常以极少主义雕塑的形式，呈现不在场的对象，赋予虚空以实体，用来象征隐形的存在和死亡的记忆。她的《犹太广场大屠杀纪念碑》（图 14-44）也被称为"无名图书馆"，为纪念死于二战种族大屠杀中的犹太人而作。它坐落于维也纳市中心，由混凝土铸造，远看像一个战争时期的掩体，而近看墙面上的每一块砖都像一本书，内部

图 14-44　怀特里德，《犹太广场大屠杀纪念碑》，雕塑，钢、混凝土，2000 年，3.8 米×7 米×10 米，维也纳市中心

还可以看到书页翻开的印记，令人联系到纳粹在二战中屠杀犹太人、焚烧犹太人藏书的历史。这件雕塑如同建筑，其中的一堵墙上印着两扇大门，仿佛邀请观众走进去。"无名图书馆"用极少主义的形式唤起人们对于战争和残暴的记忆，它警告人们，野蛮的暴力往往存在于文明的面具之下。

第三节
新媒体艺术

　　尽管艺术和技术通常被认为是对立的，但在整个现代主义阶段，许多前卫艺术家都希望融合两者间的鸿沟，用新技术来增加自己艺术表达的渠道。20 世纪 80 年代，新媒体技术为当代艺术的传播带来了新的可能性。

安德里亚·古尔斯基

　　德国摄影家安德里亚·古尔斯基（Andreas Gursky，1955— ）以照相机为媒介，关注全球化时代的个人生活经验，再现了这个复杂的、飞速发展的消费社会的奇观。古尔斯基经常从高视点拍摄场面宏大的现代景观——商场、股票交易所、公寓大楼、休闲中心和观光景点，展示人口密集、高科技、发达的商业化时代。他的摄影照片尺幅巨大，视角敏锐，细节生动。艺术家通过数码科技增强了色彩和装饰效果，展出微观与宏观、个人与大众、照相纪实与抽象形式之间的对比，比如他 1990 年拍摄的《东京股票交易所》图像（图 14-45）。从高处望下去，整个交易场地挤满了人，图像没有突出的重点，交易者、银行管理人员、电脑打印机、文件和地板构成了色彩单纯的图案，令人想起抽象表现主义的画面。忙碌的人群、交易者之间的动作、手势制造出动感，与场所本身具有的稳定的现代秩序感形成鲜明对比。古尔斯基还拍摄了芝加哥、中国香港和新加坡等地的股票交易所，这些系列摄影图片不仅展示了股票交易的景观，而且探索了活跃而又有些神秘的股票市场本身，以及全球化商业运作模式的奇观。

图 14-45　古尔斯基，《东京股票交易所》，数码彩色合剂冲印，1990 年，128.5 厘米×166.5 厘米，私人收藏

威廉·肯特里奇

　　南非艺术家威廉·肯特里奇（William Kentridge，1955— ）以炭笔素描创作的动画影像著称。他的作品跨越了绘画、表演、电影、雕塑和戏剧等多种艺术媒介，主题涉及南非种族隔离时代的历史，以及欧洲早期的文学、剧场和电影。肯特里奇善于把政治融于诗意的表达中，反映出达达式的自嘲与超现实的想象。他的炭笔或蜡笔素描，受法国 19 世纪现实主义艺术家杜米埃和德国表现主义绘画的影响，线条粗犷、稚拙生动，具有叙事性和社会批评性。

　　自 20 世纪 80 年代末到 90 年代，肯特里奇以现代约翰内斯堡私人采矿业为背景，创作了一系列影像作品，探

图 14-46　肯特里奇，《我不是我，这不是我的马》，彩色立体声视频、8 个投影，2010 年，6 分钟，英国泰特美术馆

图 14-47　奥斯勒尔，《男她她》，装置，视频投影，1997 年，25 厘米×17.8 厘米×40.6 厘米，私人收藏

讨了南非种族隔离制度前后政治权力的分配与黑人身份问题。尽管肯特里奇的创作根基来源于南非的社会政治，他的作品却并没有直接聚焦种族隔离本身，而是不断反省那个冷酷的、拥有绝对权力的体制所造成的灾难。肯特里奇的系列短片《我不是我，这不是我的马》（图 14-46）的题目取自俄国的成语，讽喻推卸责任的人。作品在形式上混杂了人物剪影、动画和纪录片，在主题上引用了 20 世纪 30 年代俄国作曲家迪米奇·肖斯塔科维奇的戏剧《鼻子》和作家果戈理的同名小说。肯特里奇在艺术中寄托了争取个体自由的乌托邦理想。他的作品打破了历史的直线型叙事，令人联想到不同时空下、不同意识形态中独裁体制的内在关联，具有强烈的社会警示意义。

　　手工绘画性是肯特里奇影像作品的一个重要特征。他用静止的摄影镜头把自己的创作过程一张张连续拍下来，包括作画过程中线条的不断擦除、添加和删改。有时，他甚至直接在胶片上作画。整个动画影像就像一部正在绘制中的艺术家手稿，其中勾画、涂抹、清除的过程，仿佛不断被抹杀和重现的记忆。通过擦涂的技巧，艺术家一方面表现了对于绘画传统的继承，另一方面也反省了高科技时代影像记录历史的功能。

托尼·奥斯勒尔

　　美国多媒体艺术家托尼·奥斯勒尔（Tony Oursler，1957— ）的作品结合了录像、雕塑和表演。他通过数码电子影像投影设备，把人体头像做成仿真雕塑，再配上录音带的声音，与观众进行近距离的感性交流。他的装置作品《男她她》（图 14-47），将人的头像投影于三个球体上。它们悬浮在空间中，像是活着的个体，面对观众，以令人惊讶的方式与观众对视、对话，探讨了科学与宗教信仰、与人性之间的关系问题。他的室外作品《感应机器》（2000）是由电子光影组成的一个人的头像，在树木、大楼和雾中成像，如鬼影一般。奥斯勒尔的作品继承了超现实主义的想象力和波普艺术的通俗性，使自然和人造之间的界限变得模糊，反映了电子时代大众传媒对人类精神的影响。

比尔·维奥拉

　　美国艺术家比尔·维奥拉（Bill Viola，1951— ）创作了由多种屏幕数码图像构成的录像装置。这些作品通常专注于感官的知觉性，启发观众通过感觉意识深入精神领域的探索。维奥拉试图在作品中融入佛教、基督教、伊斯兰教等宗教和神秘主义哲学，他相信艺术对人类精

图 14-48　维奥拉,《穿越》,影像装置,彩色双声道视频,10 分 57 秒,1996 年,纽约古根海姆博物馆

神层面的提升。他的录像作品通常表现出生、死亡、爱情、悲痛和救赎这类具有普遍意义的题材,通过超慢的速度、屏幕幅度的对比、焦距的改变、重叠的画面、片段式的编辑和多个屏幕同时展示等方式来达到戏剧性的效果。维奥拉的录像装置《穿越》(图 14-48)包括两个 4.9 米长的屏幕。这两个相关屏幕同时显示了一个男人从黑暗中逐渐浮现,直到占据了整个屏幕的过程。在其中一个屏幕上,这个男人的头上落下水珠;而在另一个屏幕上,这个男人的脚下冒起火焰。在后面几分钟里,水势和火焰蔓延开来,直至浸透和吞噬了他的整个躯体。水的滴嗒声和火的噼啪声一直伴随着运动中的视觉图像。整个影像的速度非常缓慢,似乎可以放缓时间的进程,减缓科技的飞速进步和死亡给人带来的无可避免的焦虑。最终,一切都回到黑暗之中。维奥拉用全球化时代先进的科技手段使观众沉浸在一种原始的、纯粹的感性经历之中,产生出一种穿越物质主义现实世界的精神冥想。

马修·巴尼

自 21 世纪以来,各种艺术媒介之间的界线越来越模糊。当代艺术家们开始运用综合的新媒体艺术和传统媒介创造更复杂的多媒体装置。马修·巴尼(Matthew Barney,1967—)的作品综合了雕塑、绘画、行为艺术、观念艺术、新媒体和影像等各种艺术媒介和手段,其中最有代表性的是他的影像装置《悬丝》(Cremaster),“悬丝”指的是男性阴囊中的一小块肌肉,又被称为“睾提肌”,它能够控制睾丸的举升与收缩,在胚胎受孕 7 个月之后,协助睾丸降落到阴囊中,从而确定胚胎的性别。“悬丝”这个题目本身就隐喻着雄性的进攻性与欲望之源。

《悬丝》系列作品(1994—2002)由五部主题相互关联的影片组成,在结构上源于德国音乐家瓦格纳的系列音乐剧《指环》,以及好莱坞电影《星球大战》系列,但是《悬丝》中每一部影片都没有连续性的情节和完整的故事,也不遵循时间顺序。这 5 部作品分别展现了海岛上的摩托竞赛、爱达华州的音乐表演、处决杀人犯吉尔摩(Gary Gilmore)、凯尔特人的神话、共济会仪式和 19 世纪末布达佩斯充满浪漫诗意的歌剧场景。(图 14-49)

巴尼还亲自在《悬丝》系列作品中扮演角色。在《悬丝 4》(图 14-50)中,巴尼扮演了一个“洛夫顿竞选人”的角色。他长着一对公山羊犄角,一只朝上、一只朝下,仿佛是欧洲神话中妄自尊大的萨提尔,又像是未来世界战无不胜的英雄。《悬丝》系列作品的主题围绕着不同时代人们对性、权力的追逐,反省历史、想象未来,暗示人类本能的欲望和野心从来都是创造力的源泉,同时也具有毁灭性的力量。

巴尼的作品中充满矛盾、分裂的内容,图像不断切换于酷炫、唯美的幻境与污秽、暴力的现实之间,展示了如当代生活本身同样多元的、混杂的、无边无序的状态。尽管引用了好莱坞大片、MTV、商业广告和电子游戏等多种娱乐文化吸引人眼球的手段,巴尼的影像作品并不讨好观众;相反,他通过对人类本能的、本质的、原始机能的思考,来探讨在全球化时代的消费文化、国际资本体制和虚拟信息社会中,人类创作力的无限潜能以及面临的挑战、束缚和危险。

21 世纪以来,当代艺术的包容性越来越广阔,没有

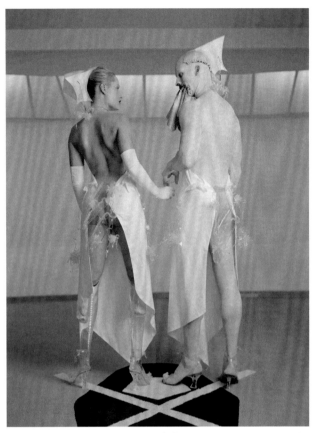

图 14-49　巴尼，《悬丝 3》，彩色有声视频，181 分 59 秒，2002 年，纽约古根海姆博物馆

图 14-50　巴尼，《悬丝 4》，彩色有声视频，42 分，1994 年，纽约古根海姆博物馆

任何艺术风格和媒介在未来会形成主导。全球化政治理念和艺术观念还将继续发展，并不断受到新的质疑和挑战。电脑、数码技术、互联网、人工智能等不断发展的高科技和新观念还会不断打破"艺术是什么"的定义，并进一步打破地理政治、社会文化造成的各种交流障碍，使人们在艺术中获得更大程度上的平等和自由。